Beiträge zur Geschichte der Universität Mainz
Neue Folge

Band 19

Herausgegeben vom
Forschungsverbund Universitätsgeschichte der
Johannes Gutenberg-Universität Mainz

Christian George / Sabine Lauderbach /
Livia Prüll (Hg.)

Frauen an der Johannes Gutenberg-Universität Mainz (1946–2022)

Historische, biographische und
hochschulpolitische Perspektiven

Unter Mitarbeit von Stefanie Martin

Mit 17 Abbildungen

V&R unipress

Mainz University Press

Bibliografische Information der Deutschen Nationalbibliothek
Die Deutsche Nationalbibliothek verzeichnet diese Publikation in der Deutschen
Nationalbibliografie; detaillierte bibliografische Daten sind im Internet über
https://dnb.de abrufbar.

**Veröffentlichungen der Mainz University Press
erscheinen bei V&R unipress.**

© 2023 Brill | V&R unipress, Robert-Bosch-Breite 10, D-37079 Göttingen, ein Imprint der Brill-Gruppe
(Koninklijke Brill NV, Leiden, Niederlande; Brill USA Inc., Boston MA, USA; Brill Asia Pte Ltd,
Singapore; Brill Deutschland GmbH, Paderborn, Deutschland; Brill Österreich GmbH, Wien,
Österreich)
Koninklijke Brill NV umfasst die Imprints Brill, Brill Nijhoff, Brill Hotei, Brill Schöningh, Brill Fink,
Brill mentis, Vandenhoeck & Ruprecht, Böhlau, V&R unipress und Wageningen Academic.
Alle Rechte vorbehalten. Das Werk und seine Teile sind urheberrechtlich geschützt.
Jede Verwertung in anderen als den gesetzlich zugelassenen Fällen bedarf der vorherigen
schriftlichen Einwilligung des Verlages.

Umschlagabbildung: Fotos: Philipp Münch und Thomas Hartmann, Gestaltung: Oliver Eberlen
Druck und Bindung: CPI books GmbH, Birkstraße 10, D-25917 Leck
Printed in the EU.

Vandenhoeck & Ruprecht Verlage | www.vandenhoeck-ruprecht-verlage.com

ISSN 2626-1367
ISBN 978-3-8471-1565-6

Inhalt

Christian George / Sabine Lauderbach / Livia Prüll
Frauen an der Johannes Gutenberg-Universität Mainz.
Zur Einführung . 7

I. Historische Perspektiven

Eva Weickart
Wie die Mainzerinnen zur Bildung kamen. Ein historischer Exkurs in
das Mainzer Mädchenschulwesen 17

Christian George
Die Anfänge des Frauenstudiums an der Johannes Gutenberg-Universität
Mainz . 27

Frank Hüther
Die Alma Mater ruft – aber wen? Die Berufungspraxis der JGU 1946–1973
in gender-historischer Perspektive 45

Sabine Lauderbach
»Die meisten Sekretärinnen sind schon längst keine Schreibkräfte mehr«.
Ein historischer Blick auf den Beruf der Sekretärin an der JGU 65

II. Biographische Perspektiven

Livia Prüll
Als Frau in der Universitätsmedizin – Edith Heischkel-Artelt
(1906–1987) . 85

Ullrich Hellmann
Barbara und Irmgard Haccius. Eine ungewöhnliche
Lebensgemeinschaft . 111

Esther Kobel
Seminarpapieraffäre, Solidaritätsaktionen und Sozialgeschichte.
Ein Portrait der Neutestamentlerin Luise Schottroff in Mainz 129

Martina R. Schneider
Judita Cofman. Die erste Mathematikprofessorin an der JGU Mainz . . . 165

Julia Tietz / Patrick Schollmeyer
Annalis Leibundgut. Netzwerken als Strategie 189

III. Hochschulpolitische Perspektiven

Maria Lau
Diversität und Chancengleichheit an der JGU 207

Stefanie Schmidberger / Ina Weckop
Die Vereinbarkeit von Familie, Beruf, Wissenschaft und/oder Studium
an der JGU – Entwicklungen, Probleme und Perspektiven 221

Sabina Matter-Seibel
Frauen am FB 06 in Germersheim – der weiblichste Fachbereich
der JGU . 233

Ruth Zimmerling
Stand und Perspektiven der Gendergleichstellung an der JGU 251

Dominik Schuh
Frauen in der Hochschulleitung der JGU. Eine exemplarische Perspektive
in zwei Gesprächen . 273

Anna Kranzdorf / Eva Werner
Ausblick: Der Fokus der JGU für die nächsten Jahre – Diversität und
Gleichstellung . 299

Verzeichnis der Autorinnen und Autoren 309

Personenregister . 313

Christian George / Sabine Lauderbach / Livia Prüll

Frauen an der Johannes Gutenberg-Universität Mainz. Zur Einführung

Die Johannes Gutenberg-Universität Mainz (JGU) ist zwar durchaus »weiblich« geprägt, doch folgender Befund aus dem Jahr 2018/19 lässt sich auch für die JGU nicht leugnen: »Im Verlauf der vergangenen Jahre hat der Frauenanteil auf allen Qualifikations- und Karrierestufen zwar kontinuierlich zugenommen, nach wie vor sinkt jedoch der Frauenanteil mit jeder Stufe auf der Karriereleiter nach Abschluss des Studiums.«[1] Dieser Befund ist deutlich und er gilt auch in Zeiten, in der sich Universitäten um mehr Diversität und Chancengleichheit bemühen. Es besteht ein breiter gesellschaftlicher Konsens darüber, dass Unterschiede zwischen Menschen nicht zu Stigmatisierungen führen sollen. Vielfach wird sogar vermieden, Unterschiede zu erwähnen, um Ungleichheiten dadurch nicht weiter zu verstärken. Dennoch bleiben auch an Hochschulen und auch zwischen den Geschlechtern Unterschiede und Ungleichheiten sichtbar. Diese beeinflussen nachhaltig das Leben der Verwaltungsangestellten, der Studierenden und der Lehrenden an der Universität.

Die Bewusstwerdung von Ungleichheiten war für die Herausgeber_innen[2] Anlass, die eigene Universität genauer in den Blick zu nehmen: Wie ergeht es Frauen an der Mainzer Universität? Wie sind ihre Karrierewege, wie ihre Karrierechancen? Wie war es in der Vergangenheit, als Frau an der JGU zu studieren oder zu arbeiten? Welchen aktuellen Herausforderungen stellen sich die einzelnen Gruppen, darunter die Studierenden, aber auch das wissenschaftliche und nicht-wissenschaftliche Personal und welche neuen Herausforderungen kommen auf sie zu? Und was kann die Universität selbst tun, um die Situation für Frauen weiter zu verbessern und gegebenenfalls aus zurückliegenden Fehlern zu lernen? Diese und weitere Fragen stehen im Fokus des vorliegenden Bandes.

1 Positionspapier der Gemeinsamen Wissenschaftskonferenz zum Thema *Chancengleichheit in Wissenschaft und Forschung*. Bonn 2020 (= Materialien der GWK 69), S. 8.
2 Der Umgang mit geschlechtergerechter Sprache wurden den jeweiligen Autor_innen der Beiträge überlassen. Von einem zum anderen Text werden sich daher Unterschiede finden lassen.

Der Ursprung der Idee, einen Band speziell über Frauen an der Mainzer Universität zu machen, liegt schon einige Jahre zurück. Sie entstand im Zuge der Vorbereitungen auf das 75-jährige Jubiläum der JGU, das diese 2021 begangen hat. Im Jubiläumsjahr erschien eine über 800-seitige historische Festschrift, die der Forschungsverbund Universitätsgeschichte (FVUG) bereits 2016 unter der damaligen Leitung von Livia Prüll angeregt hatte. Schon im Vorfeld des Jubiläums hatte es ein universitätsgeschichtliches Kolloquium gegeben,[3] es fanden zahlreiche Treffen mit den Autor_innen statt und die Inhalte des Formats wurden kontinuierlich diskutiert und weiterentwickelt.[4]

Entstanden ist schließlich unter der Leitung von Michael Kißener ein umfangreicher Band mit 50 Überblicksdarstellungen und Detailstudien, der neben der jahrzehnteweisen Betrachtung der Universitätsgeschichte auch die Geschichten der Fachbereiche und einzelner herausragender Persönlichkeiten der Universität berücksichtigt. Der Jubiläumsband der JGU ist damit einerseits Bestandsaufnahme, liefert aber andererseits auch Impulse für den Blick in die Zukunft: Der Kern der Publikation ist nämlich gerade jener (längste) Teil, in dem Themen in den Vordergrund rücken, die »bislang in der Universitätsgeschichtsschreibung allgemein und in Festschriften zu Universitätsjubiläen im Besonderen wenig Beachtung erfahren haben und die immer wieder als Desiderate der Universitätsgeschichtsschreibung gekennzeichnet werden«.[5] Dazu zählten die Verantwortlichen jenes Bandes auch »Gendergesichtspunkte«. In einem Beitrag setzte sich daher Sabine Lauderbach vor allem mit der Frage nach der Geschlechtergerechtigkeit an Universitäten in historischer und aktueller Perspektive auseinander. Unter dem Titel *Frauen an der JGU* lieferte sie einen Überblick über die Lage der Studentinnen in der Anfangszeit, über die Anerkennung von Frauen mit Blick auf Ehrungen und Besetzungen von Positionen in der Hochschulleitung sowie über die Etappen der Institutionalisierung von Gleichstellungspolitik und Frauenförderung speziell seit den 1990er-Jahren.[6] Bei der Bearbeitung des Beitrags stellte sich schnell heraus, dass damit nur ein »Projektaufriss« erstellt werden konnte: Aufgrund des besonderen Formats und der gebotenen Kürze wurden nur einige wesentliche Fragestellungen und Schlaglichter speziell der Frauengeschichte an der JGU fokussiert. Es schien

3 Vgl. Livia Prüll, Christian George, Frank Hüther (Hg.): Universitätsgeschichte schreiben. Inhalte – Methoden – Fallbeispiele. Göttingen 2019 (= Beiträge zur Geschichte der Universität Mainz, N. F. 14).
4 Georg Krausch (Hg.): 75 Jahre Johannes Gutenberg-Universität Mainz. Universität in der demokratischen Gesellschaft. Regensburg 2021.
5 Christian George, Michael Kißener, Sabine Lauderbach: Die Geschichte der JGU schreiben. Zur Einführung. In: ebd., S. 16–25, hier S. 19.
6 Sabine Lauderbach: Frauen an der JGU 1946–2021. Eine Erfolgsgeschichte? In: 75 Jahre Johannes Gutenberg-Universität Mainz. Universität in der demokratischen Gesellschaft. Hg. von Georg Krausch. Regensburg 2021, S. 596–610.

daher geboten – vor dem Hintergrund zahlreicher ungeschriebener Geschichten und nicht erwähnter Personen – eingehendere Untersuchungen zum Thema »Frauen an der Universität Mainz« zu initiieren. Schon während der Publikationstätigkeit zum Jubiläumsband entstand somit die Idee, das komplexe Forschungsfeld von »Gender und Universität« in einer gesonderten Publikation zu bearbeiten. Nicht nur der beschränkte Platz in der Jubiläumsschrift – vor allem auch die bereits angedeutete gesellschaftliche Relevanz und Aktualität des Themas legten die Beschäftigung mit weiteren Fragestellungen in diesem Themenbereich nahe. Schon 2018 hatte die Universität Bonn einen ähnlichen Weg beschritten und in Zusammenhang mit ihrem 200-jährigen Universitätsjubiläum einen separaten Band zum Thema *Frauen an der Universität Bonn (1818–2018)* veröffentlicht,[7] verbunden mit dem Ziel, zu weiteren Forschungen anzuregen. Auch die gute Quellenlage im Universitätsarchiv Mainz[8] – gerade mit Blick auf die überlieferten Personalakten weiblicher Protagonistinnen – gab dem Projekt Auftrieb. Die Idee war geboren, doch wie sollte man sich nun dem Thema und dessen verschiedenen Facetten nähern?

Diese Frage war wichtig und dringlich, da Frauen- und Geschlechtergeschichte in rezenter und historischer Perspektive mittlerweile auf eine kaum noch übersehbare Literaturbasis zurückgreifen können. In Deutschland speziell seit den 1970er-Jahren, mit dem Beginn einer organisierten Frauenemanzipation, wurde eine Flut von Darstellungen publiziert, die die Betrachtung von Frauengeschichte mittlerweile aus den verschiedensten Blickwinkeln eruiert. Ging es zunächst darum, die Frau als Akteurin in der Geschichte überhaupt erst einmal sichtbar zu machen,[9] bemühte man sich in den nachfolgenden Dekaden darum, die Position von Frauen in den verschiedensten gesellschaftlichen Teilbereichen genauer zu verorten. Abgesehen von einer Spezifizierung des historischen Blickwinkels bedeutete dies zunehmend auch, sich unangenehmen Tatbeständen zu stellen, wie beispielsweise der Beteiligung von Frauen an der Etablierung und Aufrechterhaltung des Nationalsozialistischen Regimes.[10] Ein detaillierter Überblick über

7 Andrea Stieldorf, Ursula Mättig, Ines Neffgen (Hg.): »Doch plötzlich jetzt emanzipiert will Wissenschaft sie treiben«. Frauen an der Universität Bonn (1818–2018). Bonn 2018 (= Bonner Schriften zur Universitäts- und Wissenschaftsgeschichte 9).
8 Die Institutionalisierung der Frauenförderung ist in den Akten der Hochschulleitung (v. a. Best. 55, 70, 125) und der Fachbereiche (v. a. Best. 75, 76, 78 und 79) im Universitätsarchiv gut nachzuvollziehen. Auch in der Überlieferung des AStA (Best. 40) finden sich entsprechende Akten. Die Stabsstelle Gleichstellung und Diversität ist mit einem eigenen Aktenbestand (Best. 131) im Universitätsarchiv vertreten. Ergänzt wird die Überlieferung durch zahlreiche einschlägige Broschüren (S 6).
9 Vgl. hierzu die Übersichtsdarstellung von Ute Frevert: Frauen-Geschichte. Zwischen Bürgerlicher Verbesserung und Neuer Weiblichkeit. Frankfurt a. M. 1986.
10 Siehe hierzu die zitierte Literatur im Beitrag von Livia Prüll über Edith Heischkel-Artelt in diesem Band.

die Entwicklung einer Frauengeschichtsschreibung kann und soll hier nicht geliefert werden. Zahlreiche Pionierinnen auf diesem Gebiet haben dazu entscheidende Arbeiten geliefert. Stellvertretend genannt sei als wichtige Protagonistin der Frauengeschichte und -forschung Annette Kuhn (1934–2019), die 1966 nicht nur die jüngste Professorin der Bundesrepublik (an der Pädagogischen Hochschule Rheinland) wurde, sondern 1986 auch die erste Professur für »Historische Frauenforschung« an der Universität Bonn bekleidete. Als weitere Pionierin der Frauen- und auch Geschlechtergeschichte ist Gisela Bock zu nennen, die, aus der Frauenbewegung kommend, auch wesentliche Akzente in der Entwicklung einer feministischen Wissenschaftskritik setzte. Den ersten Lehrstuhl für Frauen- und Geschlechterforschung in Deutschland vertrat ab 1987 die Soziologin Ute Gerhard in Frankfurt am Main.[11]

Mit der Nennung von Gisela Bock ist die seit den 1990er-Jahren auftauchende Tendenz angesprochen, Frauengeschichte in einer Geschlechtergeschichte aufgehen zu lassen – im Bewusstsein, dass das Wirken von Frauen letztlich nur in Bezug zu Männlichkeitsvorstellungen beziehungsweise zu einer »Männergeschichte« gut umrissen werden kann.[12] Diese Diskussionen wurden auf der Basis von wissenschaftstheoretischen Erkenntnissen geführt, nach denen Frauen auch in historischer Dimension anscheinend nur im Rahmen einer »Ordnung der Geschlechter« erfahrbar gemacht werden konnten. Frauen konnten nur historisches Untersuchungsthema sein, wenn das jeweils zeitgenössische Verständnis von »Geschlecht« mitbedacht wurde, wobei die nicht enden wollende Debatte um den Einfluss von Natur, Kultur und Gesellschaft bis heute fast alle Diskussionen beeinflusst.[13] Letztlich wird dieser Trend einer übergreifenden »Geschlechtergeschichte« von neueren Ergebnissen einer Geschichte der Transidentität/Transsexualität unterstützt, die eine orthodoxe »Frauen-« oder »Männergeschichte« letztlich in ihrer Gefangenheit in bipolaren Geschlechtervorstellungen des 19. Jahrhunderts entlarvt.[14]

11 Vgl. Gisela Bock: Frauen in der europäischen Geschichte. Vom Mittelalter bis zur Gegenwart. München 2005; Ute Gerhard: Frauenbewegung und Feminismus. Eine Geschichte seit 1789. 4. Aufl. München 2020.
12 Vgl. Gisela Bock: Geschichte, Frauengeschichte, Geschlechtergeschichte. In: Geschichte und Gesellschaft 14 (1988), S. 364–391.
13 Vgl. die klassische Studie von Claudia Honegger: Die Ordnung der Geschlechter. Die Wissenschaften vom Menschen und das Weib 1750–1850. Frankfurt a. M., New York 1991. Siehe hierzu in einer gewissen Fortsetzung die Arbeit von Katrin Schmersahl: Medizin und Geschlecht. Zur Konstruktion der Kategorie Geschlecht im medizinischen Diskurs des 19. Jahrhunderts. Opladen 1998.
14 Vgl. Rainer Herrn: Schnittmuster des Geschlechts. Transvestitismus und Transsexualität in der frühen Sexualwissenschaft. Gießen 2005. Zur frühen Darstellung von Transidentität bereits im 19. Jahrhundert vgl. Livia Prüll: Das Unbehagen am transidenten Menschen. Ursprünge, Auswirkungen, Ausblick. In: Transsexualität in Theologie und Neurowissenschaf-

Mit diesen Bemerkungen sind die Koordinaten wiedergegeben, in denen der vorliegende Band über »Frauen an der Universität« eingeordnet werden kann. Die aufmerksame Leserin und der aufmerksame Leser wird sie in den verschiedenen Beiträgen wiederfinden, und sie sind in diesem Sinne hoffentlich für die Lektüre hilfreich. Im Rahmen der genannten Forschungsentwicklung wurde seit geraumen Jahren auch das Spezialthema dieser Publikation entdeckt, sei es in Überblicksdarstellungen, sei es auch in der Darstellung einzelner Wissenschaftlerinnen, die in ihren jeweiligen Fachdisziplinen auffällig geworden sind. Diese Veröffentlichungen sollen nun mit einer Abhandlung über Mainz ergänzt werden. Dabei geht es allerdings nicht nur darum, die regionalhistorische Landesgeschichte beziehungsweise Universitätsgeschichte im eingangs genannten Sinne um einige Wissensbestände zu erweitern. Vielmehr wird dazu die Gelegenheit gegeben, das Thema am Beispiel Mainz noch einmal neu zu diskutieren. Das Eindringen von Frauen in die Universität im westlichen Kulturkreis ist vor allem ein Thema des 20. Jahrhunderts, der Bildungsrevolution nach 1900, dann aber verstärkt der Zeit nach 1945. Die Neugründung der Universität Mainz als Johannes Gutenberg-Universität im Jahr 1946 wurde mit dieser Entwicklung konfrontiert und setzte sich mit ihr seither sowohl willig als auch widerwillig auseinander. Damit stellt sich die Frage, wie sich überregionale Entwicklungen in der Region bemerkbar machten beziehungsweise abbildeten – auch anhand von bisher wenig betrachteten Themen, wie etwa den »Sekretärinnen« in Verwaltung und wissenschaftlichen Instituten.

Ein weiteres Movens, um Mainz zu dokumentieren, ist auch die Evaluation der Entwicklung selbst: Obwohl Frauen im Laufe des 20. Jahrhunderts Einzug in alle Bereiche der Universität gehalten haben, besteht dennoch eine unterschiedliche Auffassung sowohl über die Intensität und die Bewertung dieser Entwicklung als auch über die Umstände, unter denen sie ablief. Das führte dazu, dass wir in der Vorbereitung des Bandes in Diskussionen verstrickt und mit Fragen konfrontiert wurden, auf die sich keine schlüssigen Antworten finden ließen: Bis wann waren die Wissenschaft und die Universität noch wirklich »männerdominiert«? Sind sie es heute noch durchgehend oder nur in bestimmten Bereichen? Und wenn Männer dominieren, in welchen Bereichen? Wann und wie werden Frauen heute noch diskriminiert oder haben sich exzellente Frauen schon immer durchgesetzt – jenseits einer vermeintlichen oder tatsächlichen Geschlechterfrage? Die unterschiedlichen Einschätzungen spiegeln sich in diesem Band, vor allem auch in den wiedergegebenen Darstellungen der Frauen, die hier zu Wort kommen, selbst. Was sich uns auftat, war ein Spannungsfeld dreier Ebenen: Erstens der allgemeinen historischen Entwicklung, zweitens der einzelnen, individuellen

ten. Ergebnisse, Kontroversen, Perspektiven. Hg. von Gerhard Schreiber. Berlin, Boston 2016, S. 265–293.

biographischen Erlebnisse und drittens der Planungen einer zukünftigen hochschulpolitischen Geschlechter- und Diversitätspolitik, die mit der Betrachtung der Sachverhalte umgehen und sie in ein Miteinander an der Universität umsetzen will und muss, um allen Menschen ein Arbeiten an der Institution Universität zu ermöglichen – welcher Ethnie, welchem Glauben, welchem Geschlecht und welcher Geschlechtsausrichtung oder -identität sie auch angehören. Genau dieses Spannungsfeld zeigt sich in der dreigeteilten Gliederung dieses Bandes, der in diesem Sinn auch dazu anregen will, kontroverse und konstruktive Diskussionen geduldig weiterzuführen.

Die Autor_innen des ersten Kapitels nehmen aus einer historischen Perspektive einzelne Frauengruppen in ihrer Beziehung zur Universität in den Blick und verfolgen dabei Entwicklungen über einen längeren Zeitraum hinweg. *Eva Weickart* betrachtet zunächst die Schulbildung von Mädchen und verdeutlicht am Beispiel der Mainzer städtischen Mädchenschulen die dem Schulsystem bis weit ins 20. Jahrhundert hinein immanente Benachteiligung von Schülerinnen. Eine nach Geschlechtern getrennte Schulausbildung führte im Regelfall die Mädchen nicht zum Abitur und erschwerte diesen so den Zugang zu den Universitäten, auch nachdem der rechtliche Rahmen dafür zu Beginn des 20. Jahrhunderts geschaffen worden war. *Christian George* nimmt, daran anknüpfend, die Studentinnen an der JGU in den Blick. Seit Gründung der JGU war hier der Frauenanteil unter den Studierenden überdurchschnittlich, dennoch sind bis heute geschlechtsspezifische Unterschiede bei der Fächerwahl zu beobachten. Die in den Nachkriegsjahren dominanten Vorurteile gegen studierende Frauen konnten erst seit den 1980er-Jahren merklich abgebaut werden. Erkennbar länger hielten sich die Vorbehalte gegen Frauen als Professorinnen. In seiner Untersuchung der Berufungspraxis an der JGU ermittelt *Frank Hüther* bis 1973 nur 13 Berufungen von Frauen. Einmal mehr wird deutlich, dass die männliche Dominanz auch an einer insgesamt durchaus weiblich geprägten Universität in der Professorenschaft am längsten überdauert und erst seit den 1980er-Jahren durch gezielte Frauenförderprogramme allmählich abgebaut wurde. Dagegen ist der wissenschaftsstützende Bereich an der Universität Mainz schon lange von Frauen geprägt, wie *Sabine Lauderbach* am Beispiel der Sekretärinnen aufzeigt. Frauen sind in den Sekretariaten systemrelevante Arbeitskräfte, die den Universitätsbetrieb aufrechterhalten. Gerade angesichts des in den letzten Jahrzehnten vollzogenen Wandels von der hauptsächlich mit Schreibarbeiten befassten Sekretärin zur unverzichtbaren Office-Managerin wird der Kontrast zu den prekären Arbeitsbedingungen mit befristeter Beschäftigung bei niedriger Bezahlung umso deutlicher.

Die biographische Perspektive im zweiten Kapitel konzentriert sich auf die Lebensumstände von fünf exemplarisch ausgewählten Professorinnen und konkretisiert beziehungsweise kontrastiert die Befunde des ersten Kapitels mit

deren individuellem Erleben. Die Medizinhistorikerin Edith Heischkel-Artelt (1906-1987) wurde, wie *Livia Prüll* in ihrem Beitrag herausarbeitet, in einer beispiellosen Karriere zu einer der führenden Vertreter_innen ihres Fachs. Deutlich wird an der Biographie Heischkel-Artelts, welche bedeutende Rolle für eine erfolgreiche akademische Karriere von Frauen noch bis in die zweite Hälfte des 20. Jahrhunderts hinein die persönliche Förderung durch Mentoren spielte, in ihrem Fall der Medizinhistoriker Paul Diepgen. Bemerkenswert ist ferner, wie sehr sie als erste weibliche Medizinprofessorin für mehrere Jahrzehnte ein Vorbild für jüngere Frauen war, bevor sie dann schließlich aufgrund ihrer NS-Vergangenheit diese Rolle verlor. Die Vorreiterfunktion für nachfolgende Generationen gilt auch für die beiden Schwestern Barbara und Irmgard Haccius, deren ungewöhnlicher Lebensgemeinschaft sich der Beitrag von *Ullrich Hellmann* widmet. Trotz unterschiedlicher Ausbildungswege – Barbara Haccius studierte Naturwissenschaften an der Universität Halle, Irmgard Haccius Kunsterziehung in München und Berlin – lebten beide Schwestern über weite Strecken ihres Lebens unter einem gemeinsamen Dach und arbeiteten seit den 1950er-Jahren als Dozentinnen in Mainz. Nach der Angliederung der Kunsthochschule wurden beide Professorinnen der JGU, die eine im Fach Biologie, die andere für das Fach Grafik. Mit Luise Schottroff rückt *Esther Kobel* eine Professorin in den Mittelpunkt, die als Frau in der männerdominierten Evangelischen Theologie einen neuen, feministischen Ansatz vertrat. Von den Studierenden geschätzt, fehlte ihr die Akzeptanz in den Reihen der Mainzer Fachkollegen, die ihre Berufung hintertrieben, so dass Schottroff ihre wissenschaftliche Karriere in Kassel fortsetzen musste. Für die erste Mathematikprofessorin der JGU Judita Cofman führt *Martina R. Schneider* neben der exzellenten Forschungsleistung die Faktoren Vernetzung und Mobilität als Garanten einer erfolgreichen weiblichen Karriere an. Dies dürfte im Besonderen auch auf die Archäologin Annalis Leibundgut zutreffen, wie *Julia Tietz* und *Patrick Schollmeyer* in ihrem Beitrag herausarbeiten. Leibundgut profitierte stark von ihren internationalen Verbindungen und baute als arrivierte Vertreterin ihres Fachs ein eigenes weitgespanntes Netzwerk auf.

Die meisten der Portraitierten waren »die erste Frau« in einer von Männern dominierten Fachkultur und mussten sich in einem ihnen skeptisch bis ablehnend gegenüberstehenden Umfeld behaupten. Die Strategien der Selbstbehauptung waren dabei höchst unterschiedlich, weisen jedoch die Gemeinsamkeit auf, dass neben der fachlichen Exzellenz für Frauen ein ganzes Bündel von begünstigenden Faktoren erforderlich war, um letztlich einen Lehrstuhl zu erreichen. Viele dieser Pionierinnen haben dabei Wege vorgezeichnet, die nachfolgenden Generationen als Vorbild dienten, und haben dadurch mitgeholfen, dass Professorinnen, obwohl immer noch in vielen Fächern unterrepräsentiert, zu einer Selbstverständlichkeit geworden sind.

Ohne eine institutionalisierte Förderung von Frauen im akademischen Bereich wäre diese Entwicklung aber wohl deutlich schleppender verlaufen. Daher widmet sich das dritte Kapitel aus hochschulpolitischer Perspektive dem Aspekt der Frauenförderung an der JGU. *Maria Lau*, Leiterin der Stabsstelle Gleichstellung und Diversität, stellt die Bestrebungen nach Gleichstellung von Männern und Frauen in den übergeordneten Kontext der Auseinandersetzung um Diversität und Chancengleichheit. Dabei skizziert sie die Notwendigkeit der weiteren Entwicklung an der Mainzer Universität, indem sie eine Perspektive in Richtung einer über einzelne Kategorien hinausweisenden Chancengleichheitsarbeit aufzeigt und den Gewinn derartiger Bemühungen für die Hochschule deutlich macht. Ein besonderer Aspekt der Chancengleichheitsarbeit ist das Streben nach der Vereinbarkeit von Studium beziehungsweise Beruf und Familie. Dies stellen *Stefanie Schmidberger* und *Ina Weckop* in ihrem Beitrag heraus und machen deutlich, dass sich diese Thematik erst allmählich als eigener Arbeitsschwerpunkt aus dem Komplex der Frauenförderung herauslöste, der mit dem Familien-Servicebüro an der JGU 2011 institutionalisiert wurde. Dennoch bleibt hier noch ein Stück Weg hin zu einer nachhaltigen Veränderung der Hochschulkultur zu gehen. Mit *Sabina Matter-Seibel* und *Ruth Zimmerling* berichten zwei ehemalige Gleichstellungsbeauftragte aus ihrer langjährigen Erfahrung über ihre Perspektiven auf die Gleichstellungspolitik an der JGU beziehungsweise am FB 06 in Germersheim. *Dominik Schuh* lässt abschließend im Interview zwei Akteurinnen der Hochschulleitung zu Wort kommen.

Deutlich wird, dass mit der gezielten Förderung von Frauen an den Universitäten seit den 1980er-Jahren ein offensichtliches, als nachteilig angesehenes Problemfeld angegangen wurde. Spätestens seit der Jahrtausendwende wuchs das Bewusstsein, dass die Universitäten dem Grundsatz der Bestenauslese nur dann gerecht werden können, wenn bestehende vielfältige Exklusionsmechanismen überwunden werden, die sich nicht nur auf den Aspekt des Geschlechts, sondern auf eine Vielzahl weitere Parameter erstrecken. Frauenförderung wird so rückblickend zum Wegbereiter der heutigen Diversitätsarbeit. Der vorliegende Band leistet daher mit der Würdigung der Frauen an der Johannes Gutenberg-Universität Mainz einen Beitrag dazu, den Weg der JGU in eine offene und pluralistische Gesellschaft nachzuzeichnen. Dass die Mainzer Universität auf diesem Weg noch nicht das Ziel erreicht hat, ist aus vielen Beiträgen ersichtlich und wird auch im von *Anna Kranzdorf* und *Eva Werner* formulierten Ausblick noch einmal deutlich angesprochen. Die Erkenntnis, dass der Abbau geschlechtsspezifischer und anderer Diskriminierungsmuster nicht nur ein Gerechtigkeits-, sondern gerade auch für Universitäten ein relevantes Qualitätsthema ist, dürfte die Gleichstellungs- und Diversitätsarbeit beflügeln und sollte für die Bereitstellung notwendiger Ressourcen sorgen.

I. Historische Perspektiven

Eva Weickart

Wie die Mainzerinnen zur Bildung kamen. Ein historischer Exkurs in das Mainzer Mädchenschulwesen

Als die Johannes Gutenberg-Universität Mainz (JGU) im Mai 1946 ihre Pforten für die Studierenden öffnete, musste die Frage nach der grundsätzlichen rechtlichen Zulassung von Frauen zum Studium nicht mehr gestellt werden. Dennoch sah sich das Frauenstudium auch in Mainz einem Legitimationsdruck ausgesetzt. Restaurative Sichtweisen, die die Universität als reine Männerdomäne betrachteten, waren keine Seltenheit. Ein Beispiel dafür ist die Tatsache, dass Abiturientinnen von Mädchengymnasien (Oberschulen für Mädchen) angehalten waren, die eigene Befähigung für Studiengänge an der neuen Philosophischen Fakultät durch ein zusätzliches Kleines Latinum nachzuweisen.[1] Die Mädchenbildung hatte einen schlechten Ruf, der Abschluss an Mädchenschulen schien weniger wert zu sein als jener an den Gymnasien. Der vorliegende Exkurs, der einen wichtigen Baustein zum Thema *Frauenbildung in Mainz* liefert, nimmt diesen Aspekt unter die Lupe und bietet gleichzeitig einen historischen Überblick über die Aus- und Weiterbildung von Mädchen und Frauen in Mainz und im Umfeld der Stadt.

Zum Mädchenschulwesen in Mainz

Die Einführung einer offiziellen Schulpflicht – auch für Mädchen – stammt noch aus kurfürstlicher Zeit und datiert auf das Jahr 1780. So hieß es damals amtlich:

> »Und da auch jeder kurfürstliche Unterthan in den Städten sowohl, als auf dem Lande, bey Vermeidung der nämlichen Strafe selbst verbunden ist, seine schulmäßige Kindere, so männlich = als weiblichen Geschlechtes, so lang in die Schule zu schicken, bis

1 Vgl. Sabine Lauderbach: Frauen an der JGU 1946–2021. Eine Erfolgsgeschichte? In: 75 Jahre Johannes Gutenberg-Universität Mainz. Universität in der demokratischen Gesellschaft. Hg. von Georg Krausch. Regensburg 2021, S. 596–611, hier S. 596.

dieselben sich auf die vorbemerkte Art mit einem Entlassungsschein legitimieren können«.[2]

Ziel war vor allem, aus den schulpflichtigen Mädchen rechtschaffene Christinnen, gute Hausmütter, treusorgende Ehefrauen respektive brauchbares Dienstpersonal oder Industriearbeitskräfte zu formen.

Mädchen aus weniger begüterten Schichten gingen in den Stadtbezirken[3] in Schulen, die erst Trivialschulen, dann Elementarschulen hießen. Dort lernten sie, wenn sie halbwegs regelmäßig Unterricht erhielten und die Eltern das Schulgeld bezahlen konnten und wollten, buchstabieren, lesen, schreiben, rechnen, biblische Geschichte, später etwas Naturgeschichte und Geografie – nebst kochen, waschen, nähen, spinnen und stricken. Wie eng Schulunterricht für Mädchen im 18. Jahrhundert mit einem praktischen Nutzen verbunden war, zeigt das Beispiel einer Spitzenschule: Ein Mainzer Spitzenfabrikant hatte die Erlaubnis, an der Pfarrei St. Ignaz eine solche Schule zu unterhalten. Eine von ihm bezahlte Lehrerin erteilte unentgeltlichen Unterricht, im Gegenzug produzierten die älteren Mädchen in der Schule Spitzen. Erst im zweiten Jahr durften sie dann rund ein Drittel des Verdienstes aus ihrer Arbeit behalten.[4]

Im Zuge des Aufbaus eines städtischen Armenwesens wurde ab 1818 auch eine Freischule für Mädchen und Jungen aus armen Verhältnissen und aus kinderreichen Familien im ehemaligen Karmeliterkloster eingerichtet. Vom siebten bis zum 14. Lebensjahr erhielten sie dort unentgeltlich Unterricht, Essen und auch Kleidung. Nach dem regulären Unterricht wurden die Jungen an den Nachmittagen zu Industriearbeiten herangezogen und die Mädchen in hausfraulichen Tätigkeiten unterwiesen, meist, um sie auf ein künftiges Leben als Dienstbotinnen vorzubereiten.

Doch welche öffentliche Schule die Mädchen auch besuchen konnten, die meisten dieser Einrichtungen waren schlecht ausgestattet und zudem überfüllt. So kam statistisch gesehen in den 1830er-Jahren eine Lehrkraft auf insgesamt 90 Schülerinnen.[5]

Aufgrund der schlechteren Ausstattung der Mädchenschulen wurden lange Zeit Privatschulen geduldet – getreu dem noch aus kurfürstlicher Zeit stam-

2 Schulpflichtsdekret (des Kurfürsten Friedrich Karl Joseph von Erthal) vom 27.10.1780, abgedr. in Gisela Schreiner: Mädchenbildung in Kurmainz im 18. Jahrhundert unter besonderer Berücksichtigung der Residenzstadt. Stuttgart 2007 (= Geschichtliche Landeskunde 65), S. 242 f.
3 Im ausgehenden 18. Jahrhundert gab es in Mainz vier öffentliche Mädchenschulen und sieben Privatschulen; in den 1830er-Jahren gab es jeweils öffentliche Schulen in den Stadtsektionen A–F. Zu den privaten Schulen gehörten die Schulen der Welschnonnen und der Englischen Fräulein, ab den 1850er-Jahren auch die der Schul- und Krankenschwestern von der göttlichen Vorsehung, vgl. hierzu Schreiner: Mädchenbildung, S. 117 f.
4 Vgl. hierzu Schreiner: Mädchenbildung, S. 161–165.
5 Vgl. hierzu Michael August Ries, Franz Josef Herrmann: Statistische Zusammenstellung der sämmtlichen Elementarschulen im Großherzogtum Hessen. Darmstadt 1837.

menden Motto, irgendein Unterricht sei besser als gar keiner. Privatschulen und Privatunterricht waren daher die Lösung für die besseren Mainzer Kreise. Diejenigen, die es sich leisten konnten, schickten ihre Töchter auf diese Schulen oder in vornehme Pensionate außerhalb der Stadt.

Hinzu kamen von Ordensfrauen geführte Schulen. 1679 hatten sich die Welschnonnen, der Orden der Congregatio Beatae Mariae Virginis, in Mainz ansiedeln und eine Schule eröffnen können. Unterrichtet wurden nicht nur zahlende Schülerinnen aus (zumeist) adligen Familien, sondern unentgeltlich auch einige Mädchen aus weniger begüterten Verhältnissen.[6]

1722 eröffnete die gebürtige Mainzerin Maria Barbara Schultheiß (1690–1773) in ihren privaten Räumen in der heutigen Fischtorstraße eine Schule für Mädchen, die ebenfalls nicht nur zahlenden Mainzer Bürgerstöchtern vorbehalten war. Auf ihre Bitte hin übernahmen ab 1752 die Englischen Fräulein, offiziell Institutum Beatae Mariae Virginis (IBMV), den Unterricht an der Schule.[7] Im Gegensatz zu den Welschnonnen, deren Orden 1802 endgültig aufgelöst wurde, konnten die Englischen Fräulein auch unter französischer Herrschaft ihren Unterricht fortsetzen – bis heute besteht sie in Gestalt der Maria-Ward-Schule.

Die Jahre unter französischer Herrschaft ab 1798 brachten für das öffentliche Mädchenschulwesen keine Verbesserungen. Die ersten ernsthaften Bemühungen setzten ein, als die Schulen mehr und mehr zur kommunalen Angelegenheit wurden. 1827 gab sich das Großherzogtum Hessen-Darmstadt eine Allgemeine Schulordnung,[8] in deren Umsetzung die Bedeutung kommunaler Schulen wuchs. Katholische und evangelische Schulen und entsprechendes konfessionelles Lehrpersonal gab es aber weiterhin. Bischof Wilhelm Emmanuel Ketteler (1811–1877) etwa rief für Mainz eigens die Schul- und Krankenschwestern von der göttlichen Vorsehung ins Leben, um den Einfluss der Kirche auf das Schulwesen und besonders das Mädchenschulwesen zu sichern. 1859 errichtete auch die neu gebildete orthodoxe Israelitische Religionsgesellschaft eine eigene Schule mit Mädchenklassen.[9]

Durch das neue Volksschulgesetz aus dem Jahr 1874 gingen die Volksschulen dann endgültig in kommunale Hände über.[10]

6 Zu den Welschnonnen siehe Elisabeth Darapsky: Geschichte der Welschnonnen in Mainz. Die regulierten Chorfrauen des Hl. Augustinus und ihre Schulen. Mainz 1980 (= Beiträge zur Geschichte der Stadt Mainz 25).
7 Aus der Fülle der Literatur zu den Englischen Fräulein und der heutigen Maria-Ward-Schule vgl. v. a. Schreiner: Mädchenbildung, aber auch Karl Riffel: Das Institut der Englischen Fräulein in Mainz. Festgabe zur ersten Säcularfeier. Mainz 1853.
8 Vgl. Großherzoglich Hessisches Regierungsblatt, Nr. 60, 18.12.1827. Spezielle Regelungen für das Mädchenschulwesen enthält die Allgemeine Schulordnung nicht.
9 Die Unterrichtsanstalt der Israelitischen Religionsgesellschaft wurde später nach ihrem langjährigen Leiter und Rabbiner Jonas Bondi kurz Bondi-Schule genannt.
10 Vgl. Großherzoglich Hessisches Regierungsblatt, Nr. 32, 16.6.1874.

Die Höhere Mädchenschule

Eine wichtige Veränderung im städtischen Mädchenschulwesen wurde 1884 mit der Diskussion um die Einrichtung einer Höheren Mädchenschule eingeleitet. Unzufrieden mit dem Angebot der insgesamt zehn Privatschulen[11] in dieser Zeit, forderten honorige Bürger ein städtisches Angebot für ihre Töchter. Mainz hatte damals rund 61.000 Einwohnerinnen und Einwohner. Etwa 2.830 Mädchen gingen in eine der städtischen Volksschulen und rund 1.500 Mädchen besuchten die mehr oder minder guten Privatschulen.[12]

Am 10. April 1884 versammelten sich dann in der Gundlach'schen Restauration in der Emmeransstraße 355 (ausschließlich) Männer aus Mainz und 32 aus Kastel, um eine Bürgerinitiative für eine städtische Höhere Mädchenschule ins Leben zu rufen. Tage zuvor waren Aufrufe an »Alle, diejenigen Herren, welche sich für die baldige Einrichtung einer derartigen städtischen Anstalt interessieren«[13] in den Mainzer Zeitungen erschienen. Den Vorsitz führte Kommerzienrat Stephan Karl Michel (1839–1906), Lederfabrikant und Präsident der Handelskammer. Die Herren stellten fest: »Für Mädchen jedoch entbehrt Mainz noch jeder höheren staatlichen oder städtischen Anstalt, während deren Erziehung und Fortbildung doch nicht minder wichtig, als die der Knaben ist.«[14]

Die Initiative war erfolgreich: Am 22. Dezember 1884 stimmte die Mainzer Stadtverordnetenversammlung mit 20 zu zwölf Stimmen für die Einrichtung der Schule. Als Schulgebäude sollte die Alte Universität, die so genannte Jesuitenkaserne, unentgeltlich oder zu einer geringen Miete von der großherzoglichen Regierung zur Verfügung gestellt werden.

Doch es gab auch Gegner des Schulprojektes. Diese fanden sich insbesondere in der städtischen Finanzkommission und ihr Argument lautete, dass die Stadt keine Verpflichtung habe, für Familien, die für ihre Töchter eine höhere Bildung wünschenswert fänden, besondere Schulen zu gründen. Eine solche Schule sei eine bloße Luxusanstalt, die sich die Stadt nicht leisten könne.[15] Ein anderer Opponent machte auf die »wirklich wichtigen« Stadtentwicklungsprojekte aufmerksam: Kanalisation, Pumpstation, Ufererweiterung, Wasserwerk, Rohrnetz,

11 Im *Adreßbuch der Provinzialhauptstadt Mainz* von 1884 sind als Vorsteherinnen privater Schulen neben den Englischen Fräulein die Geschwister Diehl, die Geschwister Brecher, die Damen Gülcher, Kauffmann, Klein, Möbs und Schauer aufgeführt. Dazu kamen noch die Unterrichtsanstalt der Israelitischen Religionsgesellschaft und das Pensionat Rosenmeyer.
12 Die Zahlen entstammen der Veröffentlichung *Zur Errichtung einer Städtischen höheren Mädchenschule in Mainz*, die 1884 von den Befürwortern der Schule herausgegeben wurde.
13 Bspw. am 9.4.1884 im *Mainzer Anzeiger*.
14 Zitiert nach [o. V.]: Zur Errichtung einer Städtischen Höheren Mädchenschule. [Mainz] 1884.
15 Vgl. Ludwig Wagner, Eugen Haffner: An die Herren Stadtverordneten: Erklärung bezüglich der Errichtung einer höheren Mädchenschule. Mainz, 20.9.1888. Zu den Kritikern zählten insbesondere die Mitglieder Eugen Haffner und Ludwig Wagner.

Gaswerk, Straßen- und Brückenbau – und nicht zuletzt den Neubau eines Knabengymnasiums.[16] Die eigentlichen Beweggründe der Schulgegner aber lagen woanders:

> »Die Erfahrung lehrt jedoch, daß Frauen welche eine ihre Lebensverhältnisse übersteigende höhere Bildung genossen, hierdurch nicht glücklich, sondern unglücklich gemacht werden. Besser ist es, ihnen durch eine bescheidene Erziehung die Grundlage zu einem öconomischen und häuslichen Sinn zu verschaffen.«[17]

So schnell sich die Stadt zunächst entschieden hatte, eine Höhere Mädchenschule einzurichten, so lange dauerte es bis zur tatsächlichen Eröffnung am 30. September 1889 im Gebäude der Alten Universität. Am 1. Oktober 1889 begann der reguläre Unterricht mit 542 Schülerinnen in zehn Jahrgangsstufen, wobei die Zählung oben anfing, die 10. Klasse also die unterste war. Das Schulgeld betrug in den Klassen 10 bis 7 jährlich 66 Mark, in den Klassen 6 bis 4 waren es 84 Mark, in den Klassen 3 bis 1a dann 120 Mark und in der 1b, der sogenannten Seminarabteilung, 150 Mark jährlich. Ermäßigungen gab es für Schwestern.[18] Für Arbeiterfamilien blieb diese erste höhere Schule damit jedoch unerschwinglich.

Auf welches Ziel die neue Schule ausgerichtet war, machte ihr erster Direktor Dr. Jakob Keller bei der feierlichen Eröffnung deutlich: »Wir haben die Aufgabe, deutsche Mädchen zu erziehen, die dereinst die Gattinnen deutscher Männer und die Mütter deutscher Söhne sein werden.«[19] Diese Aufgabe nahmen anfangs neben dem Direktor vier Lehrerinnen und vier Lehrer wahr, dazu noch je eine Lehrerin für Handarbeiten und Turnen. Zwei Frauen wurden als Schulverwalterinnen beschäftigt. Obligatorische Fächer waren: Religion, Deutsch, Französisch, Englisch, Rechnen, Geschichte (auch etwas Kunstgeschichte), Erdkunde (mit Heimatkunde), Naturwissenschaften, Zeichnen, Singen, Handarbeiten und Turnen. Doch schon bald zeigte sich, dass die Jesuitenkaserne viel zu klein war, um all die interessierten Schülerinnen aufzunehmen. Und tatsächlich plante die Stadt nicht nur einen Neubau für das Realgymnasium, sondern auch einen Neubau für die Höhere Mädchenschule. 1907 bezog die Schule ihr neues Gebäude am Reichklarakloster.[20]

16 Wilhelm Rheinhardt: Was kostet die für Mainz projectierte höhere Mädchenschule. [Mainz] 1884.
17 Wagner/Haffner: Erklärung.
18 Vgl. Friedrich Römheld: Einrichtungs- und Lehrplan der Höheren Mädchenschule zu Mainz. Mainz 1900.
19 Zitiert nach Friedrich Römheld: Die Geschichte der Mainzer Höheren Mädchenschule während der ersten 25 Jahre ihres Bestehens. Mainz 1915, S. 17.
20 Vgl. Betr.: Die Erbauung einer höheren Mädchenschule auf dem Gebiete des ehemaligen Reichklara-Klosters. Mainz 1904. Die Kosten für den Bau und die Schuleinrichtung betrugen etwa 760.000 Mark.

Die Schule wuchs immer weiter, unter anderem auch durch die Auflösung der Privatschule der Geschwister Brecher in der Bauhofstraße im Jahr 1903. Von dort wurden vier Lehrerinnen und rund 250 Schülerinnen in die Höhere Mädchenschule übernommen. So bestand die Schule zu diesem Zeitpunkt aus 26 Klassen mit 812 Schülerinnen.[21] Höhere Mädchenschule hieß aber noch nicht Mädchengymnasium mit der Möglichkeit, das Abitur abzulegen. Die erste ordentliche Reifeprüfung fand erst 27 Jahre nach der Schulgründung, zu Ostern 1916, an der seit 1913 angegliederten weiterführenden Studienanstalt statt. Der dreijährige Besuch der Studienanstalt berechtigte die Schülerinnen zur Reifeprüfung. Wohl nur einer Mainzerin, Edith Sabine Meyer (1890–1974), gelang es vorher – mit Hilfe des damaligen Oberbürgermeisters Karl Göttelmann (1858–1928) – 1909 als Externe zur Abiturprüfung am Realgymnasium der Jungen zugelassen zu werden. Mit diesem Abiturzeugnis konnte Edith Meyer (später: Ringwald-Meyer) dann erfolgreich in Zürich Jura studieren.[22]

Im Laufe ihres Bestehens veränderte sich die Höhere Mädchenschule immer wieder. Eine wichtige Umgestaltung trat 1911 mit den *Richtlinien für die Neuordnung des höheren Mädchenschulwesens in Hessen* in Kraft.[23] Dazu hatte es im Vorfeld einen längeren Konsultationsprozess gegeben, in den auch hessische Frauenvereine einbezogen worden waren. Im Ergebnis erhielten die Höheren Mädchenschulen in Hessen den Status von Realschulen und die in Mainz und Darmstadt angegliederten Studienanstalten den von Oberrealschulen.[24] Koedukation sollte es nur noch an den Orten geben, an denen keine reinen Höheren Mädchenschulen bestanden.

Ab 1901 erweiterte sich die Höhere Mädchenschule noch um ein Lehrerinnenseminar. Erstmals mussten Schülerinnen, die sich zur Lehrerin ausbilden lassen wollten, nicht mehr das schon länger bestehende Seminar in Darmstadt besuchen. 1903 nahmen die ersten sechs Absolventinnen des Seminars nach zweijähriger Ausbildung ihre Zulassung zum Unterricht an Höheren Mädchenschulen im Großherzogtum Hessen-Darmstadt und in Preußen in Empfang.

21 Wilhelm Fuchs: Die höhere Mädchenschule [zu Mainz]. In: 75 Jahre Mainzer Anzeiger. Mainz 1925. Ab 1910 zählte bspw. auch Netty Reiling, besser bekannt als Anna Seghers, zu den Schülerinnen.
22 Eva Weickart: Dr. Edith Sabine Ringwald-Meyer. Juristin. In: Frauenleben in Magenza. Portraits jüdischer Frauen und Mädchen aus dem Mainzer Frauenkalender seit 1991 und Texte zur Frauengeschichte im jüdischen Mainz. Hg. vom Frauenbüro der Landeshauptstadt Mainz. 5. Aufl. Mainz 2021, S. 52, URL: https://www.mainz.de/medien/internet/downloads/Webversion_Frauenleben_Magenza_2021.pdf (abgerufen am 9.3.2022).
23 Vgl. Darmstädter Zeitung, 16.1.1911; Großherzoglich Hessisches Regierungsblatt, Nr. 2, 6.2.1915.
24 An Real- und Oberrealschulen wurden im Gegensatz zu (Knaben-)Gymnasien die »Realien« unterrichtet wie moderne Fremdsprachen, Mathematik und Naturwissenschaften. Latein war ebenso wie Altgriechisch kein Pflichtfach.

Die Mainzer Frauenarbeitsschule

Für die höhere Mädchenbildung in städtischer Regie war also ab 1889 gesorgt. Anders sah es jedoch mit der beruflichen Bildung von Frauen und Mädchen aus. Auf der einen Seite fehlte es an Ausbildungsmöglichkeiten zum Erwerb von beruflichen Qualifikationen. Auf der anderen Seite wuchs der Bedarf an bereits vorgebildeten weiblichen Arbeitskräften im Handel, im kaufmännischen Bereich, den privaten Haushalten, im Handwerk sowie im Bildungs- und Sozialbereich.

So gründete sich 1896 auf Initiative engagierter Mainzerinnen und Mainzer der Verein Mainzer Frauenarbeitsschule. Das erste richtige Schullokal befand sich in der Emmeransstraße 41. Aus heutiger Sicht lässt sich die Frauenarbeitsschule als eine Mischung aus Berufsschule und Volkshochschule charakterisieren. Ihr Ziel war folgendes:

»Die Frauenarbeitsschule in Mainz hat die Aufgabe, Mädchen aus allen Ständen die Gelegenheit zu bieten, ihre allgemeine Bildung zu fördern und diejenigen technischen Kenntnisse und Fertigkeiten in den verschiedenen Zweigen der weiblichen Handarbeiten sich anzueignen, welche sowohl für ihren Beruf im Hause, als auch für künftigen Erwerb wünschenswert und notwendig sind.«[25]

Bereits 1899 gehörten dem Verein rund 460 Mitglieder an (mit allem, was in Mainz Rang und Namen hatte) und die Schule wurde von mehr als 230 Schülerinnen besucht. Kostenfrei waren die Kurse nicht, sollten aber für weite Teile der weiblichen Bevölkerung erschwinglich sein. Unterrichtet wurden Hand- und Maschinennähen, Schneidern, Bügeln, Kunsthandarbeiten oder auch Buchführung, französische und englische Handelskorrespondenz sowie Stenografie. Die Kochschule bot Kurse für künftige Hausfrauen, aber auch für angehende Köchinnen an. In mehrmonatigen beziehungsweise mehrjährigen Kursen konnten sich Schülerinnen ab 19 Jahren auch zur Handarbeits- und Industrielehrerin oder Schneiderin ausbilden lassen.[26]

Zur Zusammenarbeit zwischen der Frauenarbeitsschule und der Höheren Mädchenschule kam es dann ab den 1910er-Jahren, als an der Höheren Mädchenschule die so genannte Frauenschule eingerichtet wurde.[27] Als Reaktion auf

25 Zweiter Jahres-Bericht des Vereins Mainzer Frauen-Arbeitsschule umfassend den Zeitraum vom 31. März 1897 bis 7. April 1899. Mainz 1899.
26 Vgl. ebd. Auch in den Folgejahren legte der Verein zu den Mitgliederversammlungen ausführliche gedruckte Rechenschaftsberichte vor, von denen aber nicht alle erhalten sind. Darin enthalten sind u. a. Berichte über die Arbeit der Rechtsschutzstelle und über Mainzer Frauenvereine.
27 Kochen, Haushaltskunde, Nadelarbeiten, Kinderpflege, Pädagogik, aber auch noch Deutsch, Englisch, Französisch, Rechnen, Bürgerkunde oder Wohlfahrtspflege standen auf dem Programm der auf zwei Jahre angelegten Kurse. Sie waren gedacht zur Vorbereitung auf die

die Verabschiedung des Bürgerlichen Gesetzbuches im Jahr 1900 und damit auf die gesetzgewordene Vorherrschaft von Vätern und Ehemännern entstanden in etlichen deutschen Städten spezielle Rechtsschutzstellen für Frauen. Die Mainzer Frauenarbeitsschule schloss sich dieser Bewegung an und sorgte mit der Einrichtung einer Rechtsschutzstelle dafür, dass Frauen zum Ehe-, zum Arbeits- oder auch zum Zivilrecht beraten und unterstützt werden konnten.[28]

Darüber hinaus wurde die Mainzer Frauenarbeitsschule zum Kristallisationspunkt der ersten Frauenbewegung in der Stadt. Die Bildungseinrichtung trat dem Bund Deutscher Frauenvereine bei und beförderte die Gründung des Kaufmännischen Vereins weiblicher Angestellter und des Verbandes Mainzer Frauenvereine. In letzterem hatten sich im Jahr 1900 neben der Schule auch der Verein für Fraueninteressen, der Kaufmännische Verein für weibliche Angestellte, der Ortsverein des Alkoholgegnerbundes, der Verein für Hauspflege, der Mainzer Damen-Turn-und-Spielclub, der Verein Mainzer Lehrerinnen, der Verein für die Verbesserung der Frauenkleidung und der Verein für Musiklehrerinnen zusammengeschlossen. Auch der 1907 gegründete Verein für Frauenstimmrecht fand in den Reihen der Frauenarbeitsschule viele Unterstützerinnen.[29]

1920 ging die Schule in städtische Regie über und besteht auch heute noch in Form der Berufsbildenden Schule II, der Sophie-Scholl-Schule, am Feldbergplatz.

Fazit

Ob in Mainz oder anderswo: Bildung für Mädchen, auch die sogenannte höhere Bildung, sollte Ende des 19. Jahrhunderts bzw. Anfang des 20. Jahrhunderts vor allem eines sein: nützlich und frauenrollenkonform. Der alles beherrschende Utilitarismusgedanke machte auch um Mainz keinen Bogen. Dabei mag sich hier besonders bemerkbar gemacht haben, dass die Universität bis zu ihrer Wiedergründung im Mai 1946 geschlossen blieb. Junge Frauen, die nach der Öffnung der Universitäten für Frauen zu Beginn des 20. Jahrhunderts studieren konnten und

Führung eines (groß-)bürgerlichen Haushalts, aber auch als Qualifizierungsnachweis für eine weitere Ausbildung zur Kindergärtnerin. Siehe hierzu auch Römheld: Geschichte.
28 Über die Arbeit der Rechtsschutzstelle geben die Jahresberichte der Frauenarbeitsschule Auskunft.
29 Vgl. Mechthild Czarnowski: Verein für Fraueninteressen. In: Blick auf Mainzer Frauengeschichte. Mainzer Frauenkalender 1991 bis 2012. Ein Lesebuch. Hg. vom Frauenbüro der Stadt Mainz. Mainz 2012, S. 147.

wollten, mussten Mainz und das Umfeld der Stadt verlassen.[30] Viele taten dies, kehrten aber doch zurück, als sich endlich die Möglichkeit dazu bot: Im Sommersemester 1946 schrieben sich mehr als 500 Frauen an der neuen Universität ein.[31] 40 von ihnen hatten bereits vor beziehungsweise während des Zweiten Weltkriegs studiert, darunter allein 16 in Frankfurt am Main.[32] In der Mädchen- und Frauenbildung taten sich damit neue Perspektiven und Möglichkeiten auf. Nach fast zwei Jahrhunderten waren nun auch formal beste Voraussetzungen für einen gleichberechtigten Bildungsweg geschaffen – in der Realität hatten die Studentinnen jedoch von Anfang an mit Widrigkeiten zu kämpfen, wie Christian George im folgenden Beitrag beschreibt.

30 Zu den ersten Studentinnen aus Mainz gehörte die schon erwähnte Dr. Edith Ringwald-Meyer (1890–1974), die in Zürich Jura studierte. Dr. Magdalene Herrmann (1888–1988) war die erste promovierte Mainzer Lehrerin; Sidonie Weinmann (1884–1915) war die erste ausgebildete Medizinerin und Elsa Neugarten (1889–1918) die erste Kunsthistorikerin.
31 Siehe hierzu den Beitrag von Christian George im vorliegenden Band.
32 Vgl. UA Mainz, Best. 7/3, Renseignements concernant les étudiants et les étudiantes de l'université de Mayence, Stand 1.7.1946.

Christian George

Die Anfänge des Frauenstudiums an der Johannes Gutenberg-Universität Mainz

Blickt man auf die aktuellen Studierendenzahlen der Johannes Gutenberg-Universität Mainz (JGU), fällt der hohe Anteil an Studentinnen auf. 61 Prozent der Studierenden sind Frauen. Abgesehen vom Fachbereich 08 | Physik, Mathematik Informatik (32 %) und der Hochschule für Musik (50 %) stellen Frauen in allen Fachbereichen die Mehrheit der Studierenden.[1] Damit liegt die JGU hinsichtlich des Frauenanteils deutlich über dem Bundesdurchschnitt, der vom Statistischen Bundesamt für das Wintersemester 2019/20 mit 49,3 Prozent angegeben wird.[2] Nimmt man nur die Volluniversitäten mit Universitätsklinikum in den Blick, liegt die JGU auch hier in der Spitzengruppe.[3] Ein vergleichsweise hoher Frauenanteil ist charakteristisch für die Universität Mainz und ist hier schon seit den Anfangsjahren in der Nachkriegszeit zu beobachten.[4]

Wenn auch der Frauenanteil heute einen erfreulich hohen Prozentsatz aufweist, darf dies nicht darüber hinwegtäuschen, dass das Geschlechterverhältnis unter Studierenden erst seit den 1980er-Jahren ausgeglichen ist und nach wie vor Frauen insbesondere in den naturwissenschaftlich-technischen Studienfächern unterrepräsentiert sind. Obwohl seit 1908/09 das Studium von Frauen im Deutschen Reich möglich war[5] – deutlich später als in anderen europäischen Ländern, wie etwa England, Frankreich oder der Schweiz[6] –, sollte es noch ein

1 Waltraud Kreutz-Gers (Hg.): Zahlenspiegel 2020. Mainz 2021, S. 41, URL: https://universitaet.uni-mainz.de/files/2021/11/Zahlenspiegel_2020.pdf (abgerufen am 23.6.2021).
2 Vgl. die Statistik der Studierenden (Code 21311) auf den Seiten des Statistischen Bundesamtes, URL: https://www-genesis.destatis.de/genesis/online (abgerufen am 23.6.20219).
3 So liegt der Frauenanteil beispielsweise in Tübingen bei 58,6 %, an der LMU München bei 60 %, der FU Berlin bei 60 % und an der Goethe-Universität Frankfurt bei 57 %. Vgl. ebd.
4 Vgl. Sabine Lauderbach: Frauen an der JGU 1946–2021. Eine Erfolgsgeschichte? In: 75 Jahre Johannes Gutenberg-Universität Mainz. Universität in der demokratischen Gesellschaft. Hg. von Georg Krausch. Regensburg 2021, S. 596–611, hier S. 597f.
5 Patricia M. Mazon: Gender and the Modern Research University. The Admission to German Higher Education 1865–1914. Stanford 2003, S. 115–151.
6 Vgl. Juliane Jacobi: Mädchen- und Frauenbildung in Europa. Von 1500 bis zur Gegenwart. Frankfurt a. M. 2013, S. 410–417; Karen Hagemann: Gleichberechtigt? Frauen in der deutschen Geschichtswissenschaft. In: Zeithistorische Forschungen 13 (2016), S. 108–135, hier S. 111f.

Dreivierteljahrhundert dauern, bis diese rechtliche Möglichkeit auch zu einer nicht mehr in Frage gestellten und gesellschaftlich akzeptierten Selbstverständlichkeit werden sollte.

Die lange Dauer dieses Prozesses wirft die Frage nach den Ursachen und damit nach hemmenden Faktoren für das Frauenstudium auf. Gerade die bundesdeutsche Nachkriegszeit ist hierfür von besonderer Wichtigkeit, da mit der Festschreibung der Gleichberechtigung von Mann und Frau im Grundgesetz[7] auch für das gleichberechtigte Studium neue Grundlagen gelegt wurden. Die Universität Mainz bietet sich als erste nach dem Krieg neugegründete Universität besonders für eine Untersuchung an, da hier unter dem starken Einfluss der französischen Besatzung eine neue Hochschule mit der klaren Zielsetzung einer Abkehr vom überkommenen deutschen Universitätsmodell eingerichtet wurde.[8] Zudem bestand in Mainz keine institutionelle Kontinuität zum »Dritten Reich«; alle Lehrkräfte und alle Studierenden mussten neu rekrutiert beziehungsweise zugelassen werden und den Kriterien der Militärregierung entsprechen. Beharrungskräfte und restaurative Tendenzen, die von französischer Seite beispielsweise in Tübingen oder Freiburg beobachtet wurden, sollten in Mainz weniger stark ausgeprägt sein. Ebenso wenig konnte die Zulassung von Studierenden durch Ansprüche ehemaliger Immatrikulierter aus der Kriegszeit beeinflusst werden.[9] Durch den unmittelbaren Einfluss der Franzosen auf die von ihnen gegründete Universität wäre außerdem zu vermuten, dass sich die von diesen befürworteten Ideen der Hochschulreform in Mainz direkter umsetzen ließen.[10] Die Rahmenbedingungen für eine positive Entwicklung des Frauenstudiums schienen daher in Mainz besonders günstig zu sein.[11]

7 Vgl. GG Art. 3 (2): »Männer und Frauen sind gleichberechtigt.« Es sollte jedoch noch Jahre dauern, bis die in verschiedensten Gesetzen verankerte Ungleichheit beseitigt werden konnte. Ein wichtiger Meilenstein auf diesem Weg war das Gesetz zur Gleichberechtigung von Mann und Frau, das 1958 in Kraft trat und in dem u. a. das Alleinentscheidungsrecht des Mannes in ehelichen Angelegenheiten abgeschafft wurde. Vgl. Bärbel Maul: Akademikerinnen in der Nachkriegszeit. Ein Vergleich zwischen der Bundesrepublik Deutschland und der DDR. Frankfurt a. M. 2002, zugl. Diss. Mainz 2001, S. 33.
8 Vgl. Corine Defrance: »Das Wunder von Mainz«. Die Franzosen und die Gründung der JGU. In: 75 Jahre Johannes Gutenberg-Universität Mainz. Universität in der demokratischen Gesellschaft. Hg. von Georg Krausch. Regensburg 2021, S. 43–55, hier S. 46.
9 Diesen Ansprüchen wurde beispielsweise an der Universität Bonn in den ersten Nachkriegssemestern Rechnung getragen. Vgl. hierzu Christian George: Frauenstudium an der Universität Bonn in der Nachkriegszeit. In: Doch plötzlich jetzt emanzipiert, will Wissenschaft sie treiben. Frauen an der Universität Bonn (1818–2018). Hg. von Andrea Stieldorf u. a. Göttingen 2018, S. 195–214. DOI: 10.14220/9783737008945.
10 Vgl. hierzu Jens Kleindienst: Zur Hochschulpolitik Frankreichs in seiner Besatzungszone (1945–1949), masch. Magisterarbeit. Mainz 1987.
11 Zum Frauenstudium in Mainz vgl. Lauderbach: Frauen.

Werfen wir zunächst einen Blick auf die Ausgangslage 1946. Wie schon im Ersten Weltkrieg brachte auch der Kriegsbeginn 1939 einen Schub für das Frauenstudium. Zwar hatten ideologisch motivierte Maßnahmen der Nationalsozialisten im Vorfeld zu einer Verdrängung der Frauen von den Hochschulen geführt,[12] so dass die Zahl der Studentinnen bis 1939 auf rund ein Drittel des Wertes vom Anfang der 1930er-Jahre absank.[13] Bereits 1936 hatte jedoch der einsetzende Akademikermangel zu einem Umdenken geführt.[14] Beschränkungen für Frauen im Bildungswesen wurden abgebaut und Abiturientinnen von Reichserziehungsminister Bernhard Rust (1883–1945) sogar ausdrücklich zu einem Studium ermutigt.[15] Doch erst mit Kriegsbeginn stieg die Zahl der Studentinnen wieder deutlich an. Angesichts der durch die Einberufung der Männer unsicher gewordenen Aussicht auf eine spätere Versorgung durch einen Ehemann bemühten sich viele Frauen um eine eigenständige Ausbildung. Zudem bot die Aufnahme eines Studiums Schutz vor einer möglichen Dienstverpflichtung, von der Studierende ausgenommen waren.[16] Die Zahl der Studentinnen an den deutschen Universitäten stieg so von 5.666 im Wintersemester 1938/39 auf 25.338 im Wintersemester 1943/44.[17] In den letzten Kriegssemestern war das zahlenmäßige Verhältnis zwischen den Geschlechtern in etwa ausgeglichen.[18]

Nach 1945 zeigte sich jedoch schnell, dass die Aufwertung des Frauenstudiums der Ausnahmesituation des Krieges geschuldet war und unter den geänderten Vorzeichen der Nachkriegszeit schnell wieder in Frage gestellt wurde. Die

12 Nieves Kolbe u. a.: Chancen und Grenzen der Emanzipation von Frauen in der Nachkriegszeit. In: Frauenforschung 6 (1988), H. 3, S. 13–32, hier S. 14.
13 Michael Grüttner: Studenten im Dritten Reich. Paderborn u. a. 1995, S. 117f. Vgl. auch Ingrid Weyrather: Numerus Clausus für Frauen – Studentinnen im Nationalsozialismus. In: Mutterkreuz und Arbeitsbuch. Zur Geschichte der Frauen in der Weimarer Republik und im Nationalsozialismus. Hg. von der Fachgruppe Faschismusforschung. Frankfurt a. M. 1981, S. 131–162, hier S. 145.
14 Aharon F. Kleinberger: Gab es eine nationalsozialistische Hochschulpolitik? In: Erziehung und Schulung im Dritten Reich, Teil 2: Hochschule, Erwachsenenbildung. Hg. von Manfred Heinemann. Stuttgart 1980 (= Veröffentlichungen der Historischen Kommission der Deutschen Gesellschaft für Erziehungswissenschaft 4,2), S. 9–30, hier S. 17.
15 Weyrather: Numerus Clausus, S. 158; Jacques R. Pauwels: Women, Nazis and Universities. Female University Students in the Third Reich 1933–1945. Westport, London 1984 (= Contributions in women's studies 50), S. 29.
16 Claudia Huerkamp: Bildungsbürgerinnen. Frauen im Studium und in akademischen Berufen 1900–1945. Göttingen 1996 (= Bürgertum. Beiträge zur europäischen Gesellschaftsgeschichte 10), S. 90.
17 Hartmut Titze: Das Hochschulstudium in Preußen und Deutschland 1820–1944. Göttingen 1987 (= Datenhandbuch zur deutschen Bildungsgeschichte 1,1), S. 33 u. 43.
18 Grüttner: Studenten, S. 119. Die Verlässlichkeit der in der Literatur vielfach genannten konkreten Zahlenangaben ist aufgrund der Zerstörung einzelner Universitäten sowie der Auflösung der Verwaltungsstrukturen insbesondere für die letzten Kriegssemester fraglich. Dass sich die Anteile von Männern und Frauen am Ende des Krieges stark einander annäherten, darf jedoch als unstrittig gelten.

Studentinnen und studierwilligen Frauen mussten nun mit der großen Zahl heimkehrender Kriegsteilnehmer konkurrieren, die ihr Studium hatten unterbrechen müssen oder nicht hatten aufnehmen können. Es drängte eine große Zahl an Studienbewerbern beiderlei Geschlechts an die Universitäten, die zudem aufgrund der Zerstörung ihrer Gebäude und der Entnazifizierung ihrer Lehrkörper nur einen Bruchteil der Studierwilligen aufnehmen konnten.[19] Darüber hinaus bestand ein gesellschaftlicher Konsens, dass den Kriegsteilnehmern der Vorrang beim Zugang zu den Universitäten gebühre.[20] Der Emanzipationsgewinn der Kriegszeit erwies sich dadurch schnell als nicht nachhaltig. Dennoch wurden an der JGU zum Sommersemester 1946 insgesamt 553 Frauen zum Studium zugelassen. Das entsprach einem Anteil von 26,5 Prozent.[21] Damit lag die Universität Mainz bereits in ihrem ersten Semester über dem Durchschnitt westdeutscher Universitäten von 22 Prozent.[22] Als zum Wintersemester 1946/47 die Medizinische Fakultät eröffnet wurde, stieg der Frauenanteil deutlich auf 30,8 Prozent an, um sich in den folgenden Semestern auf vergleichsweise hohem Niveau zwischen 25 und 30 Prozent einzupendeln.[23]

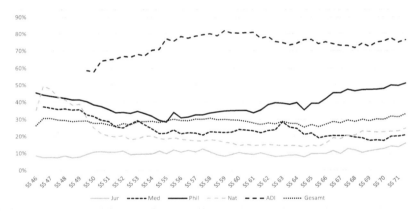

Abb. 1: Frauenanteil an den Studierenden der Universität Mainz insgesamt sowie an ausgewählten Fakultäten.[24]

19 Sigrid Metz-Göckel u.a.: Frauenstudium nach 1945 – ein Rückblick. In: Aus Politik und Zeitgeschichte 39 (1989), S. 13–21, hier S. 14.
20 Vgl. Maul: Akademikerinnen, S. 24; Hagemann: Gleichberechtigt?, S. 114.
21 Statistische Aufstellungen in: Universitätsarchiv (UA) Mainz, Best. 7/227.
22 Hagemann: Gleichberechtigt?, S. 114.
23 Statistische Aufstellungen in UA Mainz, Best. 7/227.
24 Jahre 1946–1951: UA Mainz, Best. 7/227; Jahre 1951–1970: Jahrbuch der Freunde der Universität; Jahre 1971–1972: Vorlesungsverzeichnis der JGU (Jur = Rechts- und Wirtschaftswissenschaftliche Fakultät, Med = Medizinische Fakultät, Phil = Philosophische Fakultät, Nat = Naturwissenschaftliche Fakultät, ADI = Auslands- und Dolmetscherinstitut Germersheim).

Betrachtet man die einzelnen Fakultäten so ergibt sich dabei ein differenzierteres Bild: Den höchsten Frauenanteil hatten die Philosophische und die Naturwissenschaftliche Fakultät aufgrund der dort angesiedelten Lehramtsstudiengänge, die vermehrt von Frauen frequentiert wurden, sowie durch den Studiengang Pharmazie, der sich wegen seiner Kürze großer Beliebtheit erfreute.[25] In beiden Fakultäten lag der Frauenanteil ab dem Wintersemester 1946/47 über 40 Prozent. Nur wenig geringer war der Anteil in der Medizinischen Fakultät mit über 35 Prozent.[26] Die übrigen Fakultäten weisen weit niedrigere Frauenquoten auf, da die dort angebotenen Fachdisziplinen für Frauen kaum Berufsperspektiven boten. So stand Frauen auch in der Evangelischen Kirche der Weg ins Pfarramt erst seit 1958 offen und die in der Zeit des Nationalsozialismus erfolgte Verdrängung von Frauen aus der Justiz, insbesondere aus dem Richteramt, konnte erst allmählich überwunden werden.[27] Es zeigte sich damit in Mainz eine geschlechterspezifische Ausprägung der Fächerwahl, die so auch an anderen Universitäten zu beobachten war.[28]

Um bei der großen Zahl der Studienbewerber:innen in der Nachkriegszeit die Auswahl handhabbar zu machen, wurden an vielen Universitäten Kriterienkataloge erarbeitet. An der JGU stellten diese Zulassungskriterien die Qualifikation der Bewerber:innen in den Vordergrund. Zum Wintersemester 1946/47 sollten nach einem Entwurf von Rektor Josef Schmid (1898–1978) Bewerber:innen mit Vollabitur und guten Zeugnissen ausgewählt, danach ältere Semester bevorzugt berücksichtigt werden.[29] Es ist schwer auszumachen, inwiefern diese Regelung eine Benachteiligung von Frauen beinhaltete. Zwar hatten Männer zu einem größeren Teil kriegsbedingt nur einen Reifevermerk erhalten statt eines vollgültigen Abiturs, allerdings wurden auch Reifezeugnisse hauswirtschaftlicher Art von Mädchenoberschulen nicht als vollwertig anerkannt. Durch diesen 1937 eingeführten Schultyp erhielten Mädchen eine reduzierte Schulbildung in Mathematik und Naturwissenschaften, zudem wurde die zweite Fremdsprache durch hauswirtschaftliche Fächer ersetzt.[30] So wurde die Mädchenoberschule zu einer Bildungssackgasse, die bald nicht mehr zu einem Universitätsstudium

25 Insgesamt bevorzugten Frauen in den 1950er-Jahren kürzere Studiengänge, da für sie eine Berufstätigkeit nur als Übergangsphase bis zur Heirat, nicht als lebenslange Tätigkeit angesehen wurde. Vgl. Helge Pross: Über die Bildungschancen von Mädchen in der Bundesrepublik. Frankfurt a. M. 1969, S. 27 u. 37.
26 Statistische Aufstellungen in UA Mainz, Best. 7/227.
27 Vgl. Anneliese Kohleiss: Frauen in und vor der Justiz. Der lange Weg zu den Berufen der Rechtspflege. In: Kritische Vierteljahrsschrift für Gesetzgebung und Rechtswissenschaft, N. F. 3 (1988), Nr. 2, S. 115–127, hier S. 124 f.
28 Vgl. hierzu Gerhard Kath: Das soziale Bild der Studentenschaft in Westdeutschland und Berlin. Frankfurt a. M. u. a. 1952 ff.
29 UA Mainz, Best. 7/65, Entwurf des Rektors vom 20.8.1946.
30 Maul: Akademikerinnen, S. 27.

berechtigte. In Mainz galt zwar zunächst eine Ausnahmeregelung, nach der fehlende Sprachkompetenzen durch eine Ergänzungsprüfung in Latein oder einer zweiten Fremdsprache kompensiert werden konnten, ab dem Wintersemester 1949/50 wurden Abgangszeugnisse hauswirtschaftlicher Oberschulen jedoch generell nicht mehr anerkannt.[31] Insgesamt lag der Frauenanteil unter den Abiturient:innen in der Nachkriegszeit bis weit in die 1950er-Jahre nur bei rund 30 Prozent.[32]

Die Berücksichtigung guter Zeugnisse dürfte Studienbewerberinnen dagegen eher bevorteilt haben, da durch die vorzeitige Einziehung der männlichen Abiturienten zu Kriegs- oder Kriegshilfsdienst den Mädchen in höherem Maße eine reguläre Schulbildung zuteilwurde. Entsprechend äußerte sich ein Studienaspirant 1948 in einem Leserbrief kritisch zu den hohen Bildungsanforderungen der Universitäten: »Ein Soldat aber, der jahrelang keine geistige Betätigung hatte, […] wird nie auf dem Bildungsniveau der Studentinnen stehen können, die während des Krieges hinter ihren Büchern haben sitzen können.«[33] Auch die Berücksichtigung älterer Semester muss sich nicht nachteilig auf die Zulassung von Frauen ausgewirkt haben. Zwar waren männliche Studienbewerber durch die Kriegsjahre im Schnitt merklich älter. Da es Frauen aber während des Krieges eher möglich war zu studieren, wiesen diese oft höhere Semesterzahlen auf. Auf den Frauenanteil hatten die Mainzer Regelungen im Wintersemester 1946/47 daher letztlich keinen negativen Einfluss. Er stieg auf über 30 Prozent an, was vor allem auf die Eröffnung der Medizinischen Fakultät zurückzuführen ist. Vgl. Abb. 1.

Auch wenn bei diesen Regelungen keine unmittelbare Benachteiligung der Bewerberinnen erkennbar ist, so wurde dennoch schnell deutlich, dass keinesfalls an einen gleichberechtigten Hochschulzugang für Frauen gedacht war. Rektor Schmid sah den gestiegenen Frauenanteil als problematisch an und verfügte für die Zulassung zum Sommersemester 1947, dass der Anteil nicht über 30 Prozent liegen solle. Besonders an der Medizinischen Fakultät sei der Frauenanteil »erheblich zu hoch«. Daher sollten Frauen dort nur in Ausnahmefällen zugelassen werden.[34] Das Sommersemester 1947 war damit das einzige, in dem ein geschlechtsspezifischer Numerus clausus in Mainz vorgesehen war. Mit 30 Prozent lag dieser jedoch deutlich über dem durchschnittlichen Frauenanteil deutscher Universitäten. Im gleichen Schreiben gab Schmid zusätzlich die weiteren Zulassungskriterien für das Sommersemester 1947 bekannt: Nach Inter-

31 UA Mainz, Best. 7/65, Schreiben des Kultusministeriums an den Rektor vom 6.9.1949.
32 Wilhelm Albert, Christoph Oehler: Materialien zur Entwicklung der Hochschulen 1950–1967. Hannover 1969, S. 112.
33 H. M.: Ist die Studentin gebildeter geworden? In: Schwäbische Landeszeitung, Augsburg, 28.5.1948, enthalten in UA Mainz, Best. 65/230.
34 UA Mainz, Best. 7/65, Rundschreiben des Rektors vom 8.3.1947.

vention der französischen Militärregierung fungierte nun die politische Belastung als primäres Zulassungskriterium, gefolgt von der Qualifikation, besonderen persönlichen oder sozialen Gründen und der Herkunft aus der französischen Zone. Ausgewirkt haben sich diese Regelungen auf die Zulassung von Frauen jedoch kaum. Der Gesamtanteil verharrte bei 30,8 Prozent und selbst in der Medizinischen Fakultät ging der Frauenanteil zunächst nur leicht zurück. Im Sommer 1947 waren sogar rund 80 Studentinnen mehr in Medizin eingeschrieben als im Semester zuvor,[35] von einer Zulassung nur im Ausnahmefall kann daher nicht die Rede sein.

Bevor 1947 mit der *Ordonnance No. 95* die Kulturhoheit formal auf deutsche Institutionen überging, stand die Universität unter der Kontrolle der Franzosen, die – wie oben gezeigt – auch unmittelbar auf die Kriterien zur Zulassung der Studierenden Einfluss nahmen. Doch während in den Konzepten und Überlegungen französischer Stellen zur Reéducation auf Hochschulebene die Öffnung der Universitäten für Angehörige aller Klassen und damit eine Demokratisierung der Bildungschancen im Vordergrund stand, spielte die Förderung des Frauenstudiums darin keine Rolle.[36] Das Desinteresse der französischen Behörden an ebendiesem wird daran deutlich, dass die von Rektor Schmid geforderte Reduzierung des Frauenteils auf keinerlei Widerspruch von französischer Seite stieß, während die als zu oberflächlich angesehene politische Überprüfung der Studienanwärter:innen 1947 nach einer französischen Intervention zur Revision der Zulassungspraxis der Studierenden geführt hatte. Das anfangs skizzierte Bestreben der Franzosen, in Mainz eine Universität »auf neuer Basis«[37] zu errichten, führte nicht zu einer Förderung des Frauenstudiums durch die Besatzungsbehörden. Die vermeintlich idealen Rahmenbedingungen in Mainz wirkten sich daher kaum auf die Zahl der Studentinnen aus. Der hohe Frauenanteil in den Nachkriegssemestern, der auch an anderen Universitäten beobachtet werden kann,[38] ist als Folge des starken Zustroms von Studentinnen in den Kriegsjahren anzusehen und nicht das Ergebnis hochschulpolitischer Reformbestrebungen oder Ausdruck einer gewachsenen gesellschaftlichen Akzeptanz des Frauenstu-

35 Statistische Aufstellungen in UA Mainz, Best. 7/227.
36 Vgl. etwa Edmond Vermeil: Les alliés et la rééducation des allemands. In: Education in occupied Germany. Hg. von Helen Lidell u. a. Paris 1949, S. 25–69; Raymond Schmittlein: Die Umerziehung des deutschen Volkes, In: Französische Kulturpolitik in Deutschland 1945–1949. Berichte und Dokumente. Hg. von Jérôme Vaillant. Konstanz 1984, S. 161–195; René J. Cheval: Die Bildungspolitik in der Französischen Besatzungszone. In: Umerziehung und Wiederaufbau. Die Bildungspolitik der Besatzungsmächte in Deutschland und Österreich. Hg. von Manfred Heinemann. Stuttgart 1981, S. 190–200.
37 Archiv des Ministère des Affaires étrangères, La Courneuve (AMAE), AC 75, Exposé Réouverture de l'Université de Mayence von Raymond Schmittlein vom 25.2.1946, zitiert nach Defrance: Wunder, S. 46.
38 Etwa an der Universität Bonn. Vgl. hierzu George: Frauenstudium.

diums. Mit dem Abgang der Kriegsgeneration von den Hochschulen sank auch der Studentinnenanteil.[39]

Auch in Mainz ging der Frauenanteil seit Ende der 1940er-Jahre allmählich zurück. 1949 lag er aber immerhin noch bei 28,5 Prozent. Bemerkenswert ist dabei, dass die Währungsreform von 1948, die bundesweit für einen deutlichen Rückgang des Frauenanteils sorgte,[40] sich in Mainz weniger stark auswirkte. Einschneidend war dagegen der sich Anfang der 1950er-Jahre vollziehende Einbruch der Studierendenzahlen insgesamt. Im Sommersemester 1949 hatte die JGU mit 6.685 Studierenden ihren vorläufigen Höchststand erreicht. Bis 1952 ging die Studierendenzahl um mehr als ein Drittel auf 4.243 zurück.[41] Da im Wintersemester 1949/50 das Auslands- und Dolmetscherinstitut in Germersheim, an dem mehrheitlich Frauen studierten, der JGU angegliedert wurde,[42] blieb der Frauenanteil an der Gesamtstudierendenschaft auch über diese Krise hinweg konstant deutlich über 25 Prozent und betrug im Sommersemester 1954 noch 28,4 Prozent. Blickt man jedoch nur auf die Studierenden am Standort Mainz, wird deutlich, wie stark der krisenhafte Einbruch der Studierendenzahlen besonders Frauen betraf: Nimmt man den Standort Germersheim aus, lag der Frauenanteil im Sommersemester 1954 nur noch bei 18,5 Prozent. Die Zahl der Studentinnen war in Mainz innerhalb von sechs Jahren auf ein Drittel der Spitzenwerte in der zweiten Hälfte der 1940er-Jahre gesunken.[43] Um den Ursachen dieser Krise auf den Grund zu gehen, ließ die Universität ein umfangreiches Gutachten erstellen, das Wilhelm Mühlmann (1904–1988) 1954 vorlegte. Darin wurden zahlreiche Gründe für das Phänomen aufgezählt. Bemerkenswerterweise ist den Verantwortlichen nicht aufgefallen, dass von dem Rückgang überproportional viele Studentinnen betroffen waren.[44] Es wurde im Gegenteil konstatiert, dass die Entwicklung keine Differenzierung nach Geschlecht aufweise und bei Studentinnen und Studenten gleich verlaufe[45] – was nur im Hinblick auf die Gesamtzahl zutreffend ist. Der massive Rückgang der Studentinnenzahlen in den

39 Vgl. ebd.
40 Vgl. Karin Kleinen: Frauenstudium in der Nachkriegszeit (1945–1950). Die Diskussion in der britischen Besatzungszone. In: Jahrbuch für Historische Bildungsforschung 2 (1995), S. 281–300, hier S. 283.
41 Hierzu ausführlich Christian George: Die Dekade der Konsolidierung. Die JGU in den 1950er-Jahren. In: 75 Jahre Johannes Gutenberg-Universität Mainz. Universität in der demokratischen Gesellschaft. Hg. von Georg Krausch. Regensburg 2021, S. 56–73.
42 Zu Germersheim vgl. Maren Dingfelder Stone: »Ein idealistisches und außergewöhnliches Projekt«. Übersetzen und Dolmetschen am FB 06 in Germersheim. In: 75 Jahre Johannes Gutenberg-Universität Mainz. Universität in der demokratischen Gesellschaft. Hg. von Georg Krausch. Regensburg 2021, S. 238–251.
43 Statistische Aufstellungen in UA Mainz, Best. 7/227.
44 UA Mainz, Best. 1/180, Denkschrift zum Rückgang der Studentenzahlen von W. E. Mühlmann, Oktober 1952.
45 Ebd., S. 4.

Mainzer Fakultäten wurde durch die vermehrte Immatrikulation von Studentinnen in Germersheim ausgeglichen. Im Sommersemester 1954 standen 477 Germersheimer Studentinnen 537 Studentinnen an allen übrigen Fakultäten in Mainz zusammen gegenüber.[46] Mitte der 1950er-Jahre war die Talsohle der Studierendenzahlen der JGU erreicht und es setzte ein dauerhaftes kontinuierliches Wachstum ein, das beide Geschlechter gleichermaßen betraf. Der Frauenanteil unter den Studierenden stabilisierte sich im Bereich zwischen 27 und 30 Prozent.

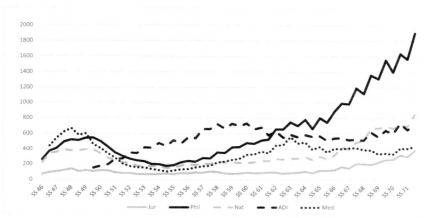

Abb. 2: Zahl der Studentinnen an ausgewählten Fakultäten der Universität Mainz.[47]

Dass weder Mühlmann noch den von ihm befragten Dozenten – und auch nicht den Vertretern des Allgemeinen Studierendenausschusses (AStA) – aufgefallen war, dass der Rückgang der Studierendenzahlen in verstärktem Maße Studentinnen betraf, ist zeittypisch. Der Student war der Normalfall, an dem sich die Universität orientierte, die Studentin die Ausnahme. Aufgrund ihrer Blindheit für die Belange der Studentinnen hat die Universität 1954 die Chance verpasst, durch eine geschlechterspezifische Analyse den Ursachen des Studierendenschwunds genauer auf den Grund zu gehen und dadurch präziser gegensteuern zu können. Die Möglichkeit, die Studierendenzahl durch gezielte Maßnahmen zur Förderung von Frauen oder zur Verbesserung der Attraktivität der Universität für Studentinnen zu erhöhen, lag in den 1950er-Jahren noch jenseits des Vorstellbaren.

46 Statistische Aufstellungen in UA Mainz, Best. 7/227.
47 Jahre 1946–1951: UA Mainz, Best. 7/227; Jahre 1951–1970: Jahrbuch der Freunde der Universität; Jahre 1971–1972: Vorlesungsverzeichnis der JGU (Jur = Rechts- und Wirtschaftswissenschaftliche Fakultät, Phil = Philosophische Fakultät, Nat = Naturwissenschaftliche Fakultät, Med = Medizinische Fakultät, ADI = Auslands- und Dolmetscherinstitut Germersheim).

Die Episode lässt deutlich erkennen, dass sich der in vielen Bereichen des Lebens zu beobachtende Neubeginn nach dem Krieg nicht auf das Frauenstudium auswirkte. Die »bemerkenswerte frauenpolitische Aufbruchsphase« der unmittelbaren Nachkriegszeit hatte nicht zu einer grundsätzlichen Änderung der gesellschaftlichen Realitäten geführt. Trotz der im Grundgesetz festgeschriebenen Gleichberechtigung von Mann und Frau erfolgte beispielsweise der Abbau von Berufsbeschränkungen für Frauen nur zögerlich.[48] Die von einem breiten gesellschaftlichen Konsens gestützte konservative Frauen- und Familienpolitik der Adenauer-Ära förderte traditionelle Geschlechtervorstellungen, denen die studierende Frau nicht entsprach.[49] Die in der Kriegs- und ersten Nachkriegszeit etablierte Emanzipation der Frauen ließ sich in den als »age of restoration on all fronts«[50] apostrophierten 1950er-Jahren nicht aufrechterhalten. Nach der kurzzeitigen »Gleichstellung auf Widerruf«[51] geriet das Frauenstudium wieder unter ebenjenen Legitimationsdruck, dem es bereits in den vorangegangenen Jahrzehnten ausgesetzt gewesen war. Eine Mitte der 1950er-Jahre von Hans Anger durchgeführte Studie offenbarte deutlich die starken Vorbehalte insbesondere bei der fast ausnahmslos männlichen Professorenschaft gegenüber studierenden Frauen. Nur vier Prozent der Befragten sahen das Frauenstudium positiv, während es 40 Prozent bedingt negativ betrachteten und weitere 24 Prozent es ganz grundsätzlich ablehnten.[52] Die überkommene Vorstellung, dass Frauen in Denkfähigkeit, Kritikvermögen und Intelligenz den Männern unterlegen seien, lebte in den Vorstellungen des Lehrkörpers fort, während die männliche Überlegenheit faktisch auch von Seiten der Frauen anerkannt wurde.[53]

Deutlich wird dies beispielhaft an einem Artikel in der *Mainzer Studentenzeitung* aus dem Jahr 1951. Unter dem Titel *Zarte Faust auf den Tisch* schildert die Studentin Ruth Mettler ihre Sicht auf das Frauenstudium. Noch bevor sie sich dem eigentlichen Thema des Beitrags widmet, sieht sie sich genötigt klarzustellen, dass sie keine Frauenrechtlerin sei und schon seit fünf Semestern »an einer Universität lebe, ohne aus der Emanzipation ein Problem machen zu

48 Ingrid Langer: Die Mohrinnen hatten ihre Schuldigkeit getan… Staatlich-moralische Aufrüstung der Familien. In: Die fünfziger Jahre. Beiträge zur Kultur und Politik. Hg. von Dieter Bänsch. Tübingen 1985 (= Deutsche Textbibliothek 5), S. 108–130, hier S. 121.
49 Birgit Meyer: Frauen in der Politik und Wirtschaft der Bundesrepublik. In: Frauen auf dem Weg zur Elite. Hg. von Günther Schulz. München 2000 (= Büdinger Forschungen zur Sozialgeschichte 1998), S. 189–204, hier S. 193.
50 Michèle Tournier: Woman and Access to University in France and Germany (1861–1967). In: Comparative Education 9 (1973), H. 3, S. 107–117, hier S. 115.
51 Brigitte Steffen-Korflür: Studentinnen im ›Dritten Reich‹. Bedingungen des Frauenstudiums unter der Herrschaft des Nationalsozialismus. Diss. Bielefeld 1991, S. 267 f.
52 Hans Anger: Probleme der deutschen Universität. Bericht über eine Erhebung unter Professoren und Dozenten. Tübingen 1960, S. 478 f.
53 Ebd., S. 454 f.

müssen«. Erst danach schildert sie beiläufig abfällige Kommentare von Kommilitonen gegenüber Studentinnen, die offenbar zum akademischen Alltag gehören, um daraufhin die Motivation der Frauen für ein Studium zu erläutern: Die Studentin hat vielleicht den Wunsch »nach einer gesicherten Existenzgrundlage«. Sie stellt sich vielleicht vor, dass

> »eine Lebensertüchtigung das Zuverlässigste ist, das sie mit in eine Ehe [...] nehmen kann. [...] Sie möchte ihrem Mann einmal in seelischer und materieller Hinsicht beistehen und ihren Kindern eine weite, verständnisvolle Erziehung geben können. Auf jeden Fall aber hat die junge Studentin den Wunsch, nie ihrer Umgebung zur Last fallen zu müssen [...].«[54]

Mit der Argumentation, vom Studium der Frau profitierten auch ihr späterer Ehemann und die Kinder, bedient Mettler das in der Studierendenschaft vorherrschende patriarchalische Frauenstereotyp, das, wie auch Hermann Vetter noch 1960 konstatierte, »von den Studentinnen in bemerkenswertem Maße geteilt« werde.[55] Die Aussicht, mit einem Studium die Grundlage für eine eigenständige Berufstätigkeit zu legen, war in den 1950er-Jahren für Studentinnen nur vage, eine Doppelorientierung auf Beruf und Familie eher fiktiv.[56]

Die Haltung der Studenten zum Frauenstudium ist quellenmäßig schwer zu fassen. Die von Mettler angesprochenen abfälligen Kommentare sind jedoch ein Indiz für die starken Vorbehalte, die studierenden Frauen auch von ihren Kommilitonen entgegengebracht wurden.[57] Selten wurden diese Vorbehalte allerdings so offen thematisiert wie in der von Günter Pfeiffer alias »Theophil« in der Mainzer Studierendenzeitschrift *Die Burse* 1947 publizierten, mit misogynen Stereotypen gespickten Polemik gegen das Frauenstudium.[58] Zwar gelang Ursula Diehl in der nachfolgenden Ausgabe eine pointierte Antwort auf »das Machwerk eines borniertes, geistig impotenten Schwätzers«,[59] doch setzte Pfeiffer seine Ausführung im gleichen Stil in der letzten Ausgabe der *Burse* fort.[60] Das Frauenstudium wurde in Mainz 1948, ausgelöst durch diese Polemik, für kurze Zeit zu

54 Ruth Mettler: Zarte Faust auf den Tisch. In: Mainzer Studentenzeitung WS 1951/52 Nr. 2, S. 7.
55 Hermann Vetter: Zur Lage der Frau an den westdeutschen Hochschulen. Ergebnisse einer Befragung von Mannheimer und Heidelberger Studierenden, in: Kölner Zeitschrift für Soziologie und Sozialpsychologie 13 (1960/61), S. 644–660, hier S. 660; vgl. auch Hansgert Peisert: Soziale Lage und Bildungschancen in Deutschland. München 1967 (= Studien zur Soziologie 7), S. 112.
56 Maul: Akademikerinnen, S. 109.
57 In der skeptischen Haltung des universitären Umfelds sieht Gerstein einen der Hauptgründe für den häufigen Studienabbruch von Studentinnen. Vgl. Hannelore Gerstein: Studierende Mädchen. Zum Problem des vorzeitigen Abgangs von der Universität. München 1965, S. 90.
58 Theophil [Günter Pfeiffer]: Die Studentin. In: Die Burse 2 (1947), S. 70f.
59 Ursula Diehl: Der »akademische Zwitter« hat das Wort. In: Die Burse 3 (1948), S. 108–109, Zitat S. 109.
60 Günter Pfeiffer: Bewahrung des Herzens. In: Die Burse 4 (1948), S. 125–127.

einem viel diskutierten Thema, verschwand aber schnell wieder von der Tagesordnung, obwohl sich an der Situation der Studentinnen insgesamt wenig änderte. In der *Mainzer Studentenzeitung*, die ab 1950 unter dem Titel *nobis* erschien, wurden bis in die 1960er-Jahre hinein das Frauenstudium und andere Frauen betreffende Themen so gut wie nicht angesprochen.

Die vom Deutschen Studentenwerk regelmäßig herausgegebene Studie zum sozialen Bild der Studentenschaft fasste die Lage der Studentinnen prägnant zusammen: Sie haben einen stärkeren finanziellen Rückhalt im Elternhaus als Studenten, sie wohnen häufiger bei ihren Eltern und bekommen seltener einen Platz im Wohnheim, sie erhalten weniger Unterstützung durch öffentliche Mittel und sind seltener erwerbstätig, da es ihnen schwerer fällt, eine angemessene Arbeit zu finden.[61] Wie wenig sich die Gesellschaft der 1950er-Jahre im Hinblick auf das Frauenbild gewandelt hat, wird an der enormen Konstanz dieser Beobachtungen deutlich, die seit der ersten Ausgabe der Sozialerhebung 1952 weitgehend unverändert blieben und sich auch in der fünften Ausgabe 1964 erneut wiederfanden. Hinter diesen Beobachtungen stehen gesellschaftliche Hemmnisse, die Frauen das Studium erschweren. Der stärkere finanzielle Rückhalt durch das Elternhaus weist darauf hin, dass das Studium der Tochter meist nicht als Investition in deren Zukunft in Form einer Vorbereitung auf ein späteres eigenständiges Berufsleben, sondern angesichts einer späteren Heirat und eines Lebens als Hausfrau und Mutter als Luxus angesehen wurde, den sich nur wohlhabende Eltern leisten konnten. Auch hinsichtlich der Unterkunft am Studienort waren Studentinnen benachteiligt. Zum einen standen für sie deutlich weniger Wohnheimplätze bereit – die Trennung der Wohnheime nach Geschlechtern war in den 1950er-Jahren noch eine Selbstverständlichkeit –, zum anderen bevorzugten Zimmerwirtinnen Studenten gegenüber deren Kommilitoninnen, da diese in der Regel darauf verzichteten, in der Wohnung »zu waschen, zu kochen und zu bügeln«.[62] Und nicht zuletzt bestand für Werkstudentinnen ein deutlich schlechterer Arbeitsmarkt, der die Eigenfinanzierung des Studiums erschwerte. Zu diesen Hemmnissen trat ein akademisches Umfeld hinzu, in dem Frauen – wie oben beschrieben – zusätzlich auf Ablehnung stießen.

Doch waren die Polemiken eines »Theophil« wirklich repräsentativ für die Mainzer Studentenschaft? Wäre nicht eher zu erwarten, dass sich – nach dem Abebben der konkreten Konkurrenzsituation um die knappen Studienplätze der Nachkriegszeit – unter den Kommilitonen die Akzeptanz des Frauenstudiums schneller verbreitete als in der Gesellschaft insgesamt? Dazu mag der Blick auf die Beteiligung von Frauen in der studentischen Selbstverwaltung, das heißt im AStA

61 Kath: Das soziale Bild, 1959, S. 45f.
62 Maul: Akademikerinnen, S. 92.

und im Studierendenparlament (StuPa), Aufschluss geben.[63] Vor der Einrichtung des StuPa 1952 wurde der AStA auf der Basis von Fakultätslisten direkt gewählt. Schon bei der ersten Wahl im Februar 1947 wurde Rita Fery in der Philosophischen Fakultät mit 281 Stimmen – und mit nur einer Stimme weniger als der Wahlsieger – zur zweiten Vertreterin der Fakultät in den AStA entsandt.[64] Im Wintersemester 1947/48 waren unter den insgesamt 24 Mitgliedern zwar nur vier Frauen, von diesen übernahmen aber drei die Verantwortung für ein Referat: Elsbeth Fuhr das Sozialreferat, Rita Fery die Kriegsgefangenenbetreuung und Sabine Dopheide das Kulturreferat.[65] Frauen galten also in den Augen ihrer Kommilitonen offensichtlich in den 1940er-Jahren als wählbare Kandidatinnen für die Studierendenvertretung, wenn sie dort auch im Vergleich zu ihrem Anteil an der Studierendenschaft unterrepräsentiert waren. Zudem wurde ihnen die Verantwortlichkeit für mehrere Referate übertragen. Die Bereiche Soziales und Kultur erscheinen zwar auf den ersten Blick als typische »Frauenressorts«, doch gerade der Sozialbereich hatte in den Nachkriegsjahren angesichts der Mangelsituation für die Studierenden eine ihren Studienalltag unmittelbar betreffende Bedeutung. Das Engagement von Frauen gerade dort setzte sich auch 1949 fort, als Wiltrud Thiepold als Angehörige des Sozialreferats mit der Durchführung der Mennoniten- und der Hooverspeisung beauftragt wurde.[66] Es war eine Aufgabe, bei der ein beachtliches Maß an Organisationsgeschick und Kommunikationstalent gefordert gewesen sein dürfte und die für die damaligen Studierenden existenziell war.

Die frühen 1950er-Jahre geben angesichts einer geschlossenen Überlieferung der in dieser Zeit sehr ausführlichen Protokolle einen tieferen Einblick in die Rolle der Studentinnen im AStA. Mit Selbstverständlichkeit wurden Frauen auch in dieser Zeit in den AStA gewählt und dort mit Funktionen betraut. Nur noch vereinzelt übernahmen sie jedoch die Federführung in den Referaten und agierten eher in zweiter Reihe. Eine Ausnahme bilden hierbei Elisabeth Heinigk, die 1951 das wichtige Finanzreferat übernahm, das später an den zweiten stellvertretenden AStA-Vorsitz geknüpft wurde, und die Auslandsreferentin Brigitte Hoffmann, der bescheinigt wurde, eines der aktivsten Mitglieder des AStA zu

63 Die Überlieferungslage der Protokolle von AStA und StuPa im UA Mainz ist lückenhaft und heterogen. Während aus einzelnen Semestern ausführliche Wortprotokolle erhalten sind, finden sich in anderen Semestern nur Beschlussprotolle, stichwortartige Protokollnotizen oder schlicht gar keine Protokolle. Aussagen auf dieser Quellenbasis sind notgedrungen mit einer gewissen Unsicherheit behaftet.
64 UA Mainz, Best. 13/297.
65 UA Mainz, Best. 55/344, Zusammensetzung des AStA 1947/48.
66 UA Mainz, Best. 40/29, AStA-Protokoll vom 9.5.1949. Dabei handelt es sich um aus dem Ausland finanzierte Massenspeisungen für Kinder und Jugendliche sowie für Studierende und Lehrlinge in den Mangeljahren der Nachkriegszeit.

sein.[67] 1952 wurde sie als eine der ersten Frauen in den Ältestenrat des AStA gewählt.[68] In vielen Fällen zeigte sich jedoch, dass den Studentinnen die Übernahme verantwortungsvoller Positionen nicht zugetraut wurde: So erhielt Ruth Pfau bei der Wahl zur Referentin für Gesamtdeutsche Fragen 1951 zwar die meisten Stimmen, die Federführung für das Referat wurde jedoch dem zweiplatzierten Mann übertragen.[69] Im Sommer 1950 wurde gegen Frau Gries, die gemeinsam mit dem stellvertretenden Vorsitzenden Lucian Janischowski das Referat für Gesamtdeutsche Fragen leitete, ein Misstrauensantrag gestellt. Janischowski wurde gebeten, die Federführung zu übernehmen, »da er kompetenter sei als Frl. Gries«. Als dieser wegen Arbeitsüberlastung ablehnte, wurde kurzerhand ein dritter, männlicher Vertreter in das Referat gewählt, der die Federführung übernahm.[70] Man mag an diesen einzelnen Episoden erkennen, dass die Mitarbeit von Frauen im AStA grundsätzlich akzeptiert, ihnen die Übernahme von verantwortungsvollen Positionen aber nur in Ausnahmefällen zugestanden wurde. Auch hatten einige der Frauen offenbar selbst wenig Vertrauen in ihre eigenen Fähigkeiten. Im November 1950 bat die frisch gewählte Kulturreferentin ihren Co-Referenten, die Leitung des Referats zu übernehmen, und die gewählte Auslandsreferentin lehnte ihre Wahl zunächst ab, obwohl sie nach Bekunden des Protokolls »perfekt in Englisch und Französisch« war.[71]

Die zurückhaltende Rolle der Frauen im AStA wird bei der Lektüre der Protokolle unmittelbar deutlich. Sie hatten sehr wenige Redeanteile und ergriffen in machen Sitzungen überhaupt nicht das Wort, auch – oder gerade dann – wenn es um grundlegende Themen ging, wie etwa die neue Satzung der Studierendenschaft oder die Einführung des Studierendenparlaments.[72] Frauenspezifische Themen wurden im AStA in den frühen 1950er-Jahren so gut wie nicht behandelt. Dass zudem Anliegen der Studentinnen im AStA-Plenum nicht ernst genommen wurden, zeigt eine Episode aus dem Sommer 1951: Bewohnerinnen des Studentinnenheims hatten eine Unterschriftenaktion begonnen, mit der sie die Ausweitung des Herrenbesuchs im Wohnheim ermöglichen wollten. An drei Tagen in der Woche sollte es erlaubt sein, zwischen 15 und 20 Uhr männliche Besucher auch im Zimmer zu empfangen. Der bisher für solche Besuche vorgesehene Aufenthaltsraum sei zu klein und Studentinnen würde so die Gelegenheit

67 UA Mainz, Best. 40/34, AStA-Protokoll vom 21.1.1952.
68 Ebd., AStA-Protokoll vom 21.2.1952. Der Ältestenrat war als beratendes Gremium aus Mitgliedern des scheidenden für den neugewählten AStA gedacht.
69 UA Mainz, Best. 40/35, AStA-Protokoll vom 21.2.1951.
70 Ebd., AStA-Protokoll vom 16.6.1950.
71 Ebd., AStA-Protokoll vom 17.11.1950.
72 Vgl. hierzu etwa UA Mainz, Best. 40/34, AStA-Protokoll vom 7.12.1951. Zu berücksichtigen ist dabei, dass die Protokollführer durchweg Männer waren und möglicherweise Diskussionsbeiträge von Frauen daher nicht den Weg ins Protokoll gefunden haben.

genommen, mit Studenten gemeinsam zu arbeiten. Die Möglichkeiten des Damenbesuchs im Studentenwohnheim seien dagegen deutlich großzügiger. Der von Käthe Weichelt gestellte Antrag, ein AStA-Vertreter möge das Anliegen der Studentinnen im Studierendenwerk unterstützen, löste eine erregte Debatte aus. Von den Kommilitonen wurde ins Feld geführt, der Antrag verstoße »gegen allgemein gültige Ordnungen des Zusammenlebens und gegen das Gebot der guten Sitte«, daher könne darüber nicht per Mehrheitsbeschluss befunden werden. Der weitere Vorschlag, das Ergebnis der Verhandlungen auch auf das Studentenheim auszudehnen und Studentinnen und Studenten in der Besucherfrage gleich zu behandeln, stieß auf Gegenwehr, da dadurch ein Sturm der Entrüstung ausgelöst würde, denn zwischen Männern und Frauen »bestehe wohl ein Unterschied in psychologischer Hinsicht«.[73]

In der zweiten Hälfte der 1950er-Jahre erlebte die Universität Mainz eine kurze Phase, in der die entscheidenden Funktionen des AStA ausschließlich mit Männern besetzt waren.[74] Die Ursache dafür könnte neben dem allgemeinen Rückgang des Frauenanteils an der Studierendenschaft auch in der seit Einführung des StuPa nur noch indirekten Wahl des AStA liegen. Seit 1952 wurde letzterer von den Delegierten des StuPa gewählt, zudem bestand er nur noch aus dem Vorstand und sechs Referent:innen, war also deutlich kleiner als zuvor.[75] Nach 1958 etablierten sich jedoch die Frauen im AStA endgültig und es gab nur noch in wenigen Ausnahmefällen rein männliche AStA. Hier zeichneten sich bereits die Umbrüche der 1960er-Jahre ab. Die Zahl der Studentinnen begann kontinuierlich zu steigen, insbesondere in der Philosophischen und Medizinischen Fakultät. Auch die Mitwirkung von Studentinnen in der Selbstverwaltung weitete sich in dieser Phase aus und Frauen übernahmen verstärkt die Leitung von Referaten im AStA.

Der bereits Ende der 1950er-Jahre beginnende Wertewandel und die Lockerung der Moralvorstellungen führten zwar zunächst nicht zu mehr Gleichberechtigung, stärkten aber das Selbstbewusstsein der Frauen, die ihren Anliegen immer deutlicher Gehör zu verschaffen wussten. Symptomatisch dafür sind zwei Beiträge aus der *nobis*. 1963 stellte Heike Wendt unter dem bemerkenswerten Titel *Akademisches Kaffeekränzchen* die Ergebnisse einer Studentinnentagung

73 UA Mainz, Best. 40/34, AStA-Protokoll vom 8. 5. 1951.
74 Vgl. die in den Vorlesungsverzeichnissen aufgelisteten Funktionsträger des AStA vom SS 1954 bis zum WS 1957/58. Protokolle sind für die Jahre 1957 bis 1959 nicht überliefert. Eine andere Entwicklung nahm offenbar der AStA in Germersheim, dessen Zusammensetzung im Universitätsarchiv jedoch bruchstückhaft überliefert ist. Einem Protokoll vom 5. 2. 1955 ist zu entnehmen, dass zu diesem Zeitpunkt mit Maria Margarete Steinkötter eine Studentin als AStA-Vorsitzende amtierte. Vgl. UA Mainz, Best. 103/247.
75 UA Mainz, Best. 40/17, Satzung der Studentenschaft der Johannes Gutenberg-Universität Mainz.

des Deutschen Akademikerinnenverbandes noch im zurückhaltenden Tonfall der 1950er-Jahre vor. Die Autorin ist zunächst bemüht, die Studentinnen nicht als »Fackelträgerinnen der Emanzipation« erscheinen zu lassen, um dann die Benachteiligung von Frauen im Beruf angesichts der nach wie vor der Frau alleine zufallenden Verantwortung für die Kinder zu thematisieren und mit der Forderung nach mehr Halbtagsstellen und dem Ausbau der Kinderbetreuung vorausschauende Lösungen des Problems aufzuzeigen.[76] Ganz andere Töne schlägt dagegen nur fünf Jahre später ein weiterer Artikel in der *nobis* an: Eingeleitet mit den vom Sozialistischen Deutschen Studentenbund (SDS) formulierten Parolen *Emanzipation – Klassenkampf* und *Gleichheit hört beim Lohn auf,* benennt Ursula Lücking provokant und selbstbewusst die offensichtlichen Rückstände bei der Umsetzung der seit nunmehr fast 20 Jahren im Grundgesetz festgeschriebenen Gleichstellung von Mann und Frau.[77]

Der Wandel des Tonfalls ist nicht nur das Ergebnis der sich immer stärker durchsetzenden Studierendenrevolte, sondern auch eines allmählichen Bewusstseinswandels im Hinblick auf das Frauenstudium, der nicht zuletzt durch eine Vielzahl soziologischer Studien in den 1960er-Jahren hervorgerufen wurde.[78] Die sich in dieser Zeit etablierende Bildungssoziologie beleuchtete die vielfach ungleichen Bildungschancen und benannte erstmals explizit die Geschlechtszugehörigkeit als einen entscheidenden Faktor dafür. Es setzte sich die Erkenntnis durch, dass die Ursache für die fehlende Präsenz von Frauen an den Hochschulen nicht durch deren »Wesen« oder »geringere Intelligenz« begründet sei, sondern durch die »überkommenen geschlechterspezifischen Rollenbilder« und die inhärent frauenfeindliche Struktur der Männerdomäne Universität« verursacht werde.[79] Hannelore Gerstein beobachtete 1965 in ihrer Untersuchung zum Studienabbruch von Studentinnen, dass deren Erziehung zu sozialer Zurückhaltung zu Schwierigkeiten an der Universität führe, deren institutionelle Gegebenheiten auf Männer zugeschnitten seien.[80] Auch die Studie von Helge Pross über Bildungschancen von Mädchen aus dem Jahr 1969 zeigte die großen Widerstände auf, gegen die Frauen während ihrer Ausbildung in der damaligen Zeit zu kämpfen hatten und die häufig zum Abbruch des Studiums führten.[81] Der gesellschaftliche Wandel und die rebellische (Jugend-)Kultur der 1960er-Jahre

76 Heike Wendt: Akademisches Kaffeekränzchen. In: nobis 116 (1963), S. 22.
77 Ursula Lücking: Arbeitsbienen und Unterbau. In: nobis 152 (1968), S. 3f.
78 Vgl. Vetter: Lage der Frau, 1960; Gerstein: Studierende Mädchen, 1965; Pross: Bildungschancen, 1969.
79 Irene Häderle: Gegen alle Widerstände – Studentinnen und Hochschullehrerinnen an der Universität Gießen von 1946 bis Mitte der siebziger Jahre. In: Vom heimischen Herd in die akademische Welt. 100 Jahre Frauenstudium an der Universität Gießen 1908–2008. Hg. von Marion Oberschelp u. a. Gießen 2008, S. 53–68, hier S. 54.
80 Gerstein: Studierende Mädchen, S. 78.
81 Pross: Bildungschancen.

legten jedoch den Grundstein für ein Aufbrechen und Hinterfragen von Normen und für die Überwindung herkömmlicher Rollenbilder.[82] Das selbstbewusste Auftreten von Frauen in der *nobis* ist ebenso ein Anzeichen dafür,[83] wie auch die verstärkte Präsenz von Frauen im AStA. Im Wintersemester 1965/66 wurde mit Brigitte Kroth erstmals eine Frau als dritte Vorsitzende und Finanzreferentin in den Vorstand des AStA gewählt.[84]

Das Selbstbewusstsein der Frauen wurde zudem durch ihre kontinuierlich ansteigende Zahl an den Universitäten gefördert. Die Bildungsreformen der 1960er-Jahre hatten unter dem Eindruck eines »Bildungsnotstands« den massiven Ausbau von Universitäten und Hochschulen zur Folge, um durch Ausschöpfung brachliegender Bildungsreserven einem Mangel an Fachkräften und Akademiker:innen entgegenzuwirken.[85] Die Zahl der Studentinnen stieg dadurch deutschlandweit stark an, weiter befördert durch die Einführung des BAföG 1971. Auch an der JGU ist ab Mitte der 1960er-Jahre ein kontinuierlicher Anstieg des Frauenanteils unter den Studierenden zu verzeichnen. Zudem führte die Universitätsreform in Mainz, die nach der Umsetzung des rheinland-pfälzischen Hochschulgesetzes 1973 wirksam wurde, zu einem massiven Ausbau des Lehrkörpers, der zwar vor allem Männern zugutekam, der aber auch erstmals zu einer nennenswerten Anzahl von Berufungen von Frauen auf Lehrstühle der JGU führte.[86] Auch wenn Professorinnen in den 1970er-Jahren noch eine kleine Minderheit bildeten, so waren sie nun nicht mehr zu übersehen und dienten den Studentinnen als Rollenvorbilder. Daneben führte die sich in den 1970er-Jahren immer deutlicher artikulierende neue Frauenbewegung nicht nur zu einer verstärkten Sensibilität für frauenspezifische Anliegen, sondern hatte nach und nach auch konkrete Maßnahmen zur Folge, die die Studien- und Arbeitssituation von Frauen verbesserten. 1976 organisierten sich erstmals Vertreterinnen der Studierendenschaft in einer Frauen-AG im AStA, die ab 1983 als Frauenreferat geführt wurde.[87] 1987 übernahm mit Doris Ahnen schließlich eine Frau den AStA-Vorsitz.[88] Dass in der Universitätszeitschrift *JoGu* das Novum eines weiblichen AStA-Vorsitzes nicht thematisiert wurde, mag als Indiz dafür gelten, dass

82 Häderle: Widerstände, S. 55.
83 Seit Frühjahr 1967 bestand in der *nobis* eine Kolumne *nobiscum für unsere Frauen*, in der die Redakteurin Simona Oppenheim frauenspezifische Themen in oft provokanter Weise ansprach. Vgl. nobis 139 (1967), S. 27.
84 UA Mainz, Best. 40/265, AStA-Protokoll vom 15. 2. 1966.
85 Sigrid Metz-Göckel: Die »deutsche Bildungskatastrophe« und Frauen als Bildungsreserve. In: Geschichte der Mädchen- und Frauenbildung, Bd. 2: Vom Vormärz bis zur Gegenwart. Hg. von Elke Kleinau, Claudia Opitz. Frankfurt a. M., New York 1996, S. 373–385.
86 Vgl. hierzu den Beitrag von Frank Hüther in diesem Band.
87 Andrea Grothus: Frauen-AG im AStA. In: JoGu 8 (1977), Nr. 51, S. 15; Vorlesungsverzeichnis für das WS 1983/84, S. 30.
88 Christopher Plass: Kein Wahlfieber an der Universität. In: JoGu 17 (1986), Nr. 106, S. 8.

angesichts eines nunmehr ausgeglichenen Geschlechterverhältnisses unter den Studierenden eine Frau in dieser Position als nichts Außergewöhnliches wahrgenommen wurde. Die studierende Frau ist spätestens seit den 1980er-Jahren zu einer Selbstverständlichkeit geworden.

In dieser Zeit begann an der JGU die institutionalisierte Gleichstellungsarbeit mit der Konstituierung der Senatskommission für Frauenangelegenheiten (später Senatsausschuss für Frauenfragen),[89] die 1987 die erste Frauenvollversammlung an der Universität durchführte. 1991 wurde das Frauenbüro gegründet, doch erst 1998 gelang mit der Ernennung von Renate Gahn die Etablierung einer Frauenbeauftragten.[90] Die »Feminisierung der Universität«[91] im Sinne einer deutlichen Erhöhung des Anteils von Frauen auf allen Qualifikationsebenen schritt im 21. Jahrhundert erkennbar voran, doch dass bis heute nicht alle Hemmnisse für Akademikerinnen abgebaut worden sind, wird mit Blick auf die Professorenschaft deutlich. Trotz aller Bemühungen der JGU, die mehrfach mit dem Total E-Quality-Award für eine an Chancengleichheit orientierte Personalpolitik gewürdigt wurde, lag der Frauenanteil auf den Professuren 2019 bei 26 Prozent.[92]

Die heute offensichtliche starke weibliche Prägung der Studierendenschaft der JGU war schon in den Anfangsjahren angelegt. Von Beginn an lag der Frauenanteil über dem bundesdeutschen Durchschnitt. Nach wie vor sind jedoch auch in Mainz Geschlechterspezifika bei der Studienfachwahl zu beobachten. In den MINT-Fächern bleiben die Studentinnen immer noch in der Minderheit. Auch wenn das Frauenstudium zu einer Selbstverständlichkeit geworden ist, bestehen Genderstereotype fort.[93] Geschlechtergerechtigkeit an Universitäten wird auch für kommende Generationen eine Aufgabe bleiben.

89 UA Mainz, Best. 85/33, Senatsprotokoll vom 24.1.1986, S. 31. Vgl. hierzu auch Lauderbach: Frauen.
90 Renate Gahn u.a.: Zehn Jahre (und mehr) Frauenförderung an der Johannes Gutenberg-Universität Mainz. Mainz 2001, S. 34; vgl. hierzu den Beitrag von Ruth Zimmerling in diesem Band.
91 Annette Zimmer u.a.: Frauen an Hochschulen. Winners among Losers. Zur Feminisierung der deutschen Universität. Opladen 2007, S. 13.
92 Zahlenspiegel 2020, S. 67. Vgl. auch Zimmer: Frauen an Hochschulen, S. 67.
93 Vgl. hierzu den Beitrag von Maria Lau in diesem Band.

Frank Hüther

Die Alma Mater ruft – aber wen? Die Berufungspraxis der JGU 1946–1973 in gender-historischer Perspektive

Vorsingen, Dreierliste, Amtseid und Antrittsvorlesung: Berufungen sind einer der elementarsten Vorgänge an Universitäten. Denn die berufenen Personen beeinflussen die wissenschaftliche Ausrichtung einer Hochschule und bilden auch in der Lehre einen schwergewichtigen Faktor. Hier werden akademische Netzwerke geknüpft, die Wissenschaftler_innen über die gesamte Zeit ihres akademischen Wirkens begleiten – und auch manche Konkurrenz begründet. Ein forschungskräftiger sowie renommierter Lehrkörper birgt zudem ein für die Hochschule nicht zu unterschätzendes Attraktivitätspotential und wirkt sich unmittelbar auf das Prestige der Gesamtinstitution aus. Personalwechsel innerhalb des Lehrkörpers erlauben darüber hinaus Rückschlüsse über das Arbeitsklima in bestimmten Organisationseinheiten und ihren wissenschaftlichen Ruf. Nicht selten werden diese Wechsel initiiert durch schlechte Arbeitsbedingungen an der Ausgangseinrichtung oder die Hoffnung, die eigene Karriere durch den Wechsel an ein als bedeutender wahrgenommenes Institut positiv beeinflussen zu können.[1] Verbindet man die einzelnen Namen und Personalbewegungen einer Universität zu einer Kollektivbiographie, so lässt sich hierdurch ein tiefer Blick in die Strukturgeschichte der Hochschule werfen.

Nachdem die Gründungsgeneration der nach dem Krieg wiedereröffneten Johannes Gutenberg-Universität Mainz (JGU) bereits näheren kollektivbiographischen Untersuchungen unterzogen worden ist,[2] steht eine solche Betrachtung

1 Siehe hierzu auch Marita Baumgarten: Professoren und Universitäten im 19. Jahrhundert. Zur Sozialgeschichte deutscher Geistes- und Naturwissenschaftler. Göttingen 1997 (= Kritische Studien zur Geschichtswissenschaft 121), S. 271.
2 Michael Kißener: Kontinuität oder Wandel? Die erste Professorengeneration der Johannes Gutenberg-Universität Mainz. In: Ut omnes unum sint. Gründungspersönlichkeiten der JGU. Hg. von dems. Stuttgart 2005 (= Beiträge zur Geschichte der Johannes Gutenberg-Universität Mainz, N. F. 2), S. 95–123; Frank Hüther: Diversität und Korpsgeist. Die Berufung der ersten Mainzer Professoren. In: 75 Jahre Johannes Gutenberg-Universität Mainz. Universität in der demokratischen Gesellschaft. Hg. von Georg Krausch. Regensburg 2021, S. 364–377. Grundlage der vorliegenden Untersuchung ist v. a. die quantitative Analyse der Berufungsvorgänge an der

als Querschnittsstudie für die JGU als Ordinarienuniversität noch aus. Die vorliegende Untersuchung fokussiert daher die Zeit von der Wiedergründung 1946 bis zur Umwandlung in eine Fachbereichsuniversität 1973 und soll mit einer ersten deskriptiven Analyse einen Beitrag dazu leisten, diese Forschungslücke zu schließen. Darauf aufbauend, untersucht die Studie mit gruppenbiographischen Methoden die berufenen Professorinnen und analysiert anhand von drei Fallbeispielen Faktoren, die der vermehrten Berufung von Frauen in der genannten Zeitspanne entgegenstanden. Zwar ist auch die aktuelle Universitätslandschaft noch weit von einer paritätischen Verteilung der Professuren entfernt, doch wurden Frauen zur Zeit der Ordinarienuniversität häufig erst gar nicht als mögliche Bewerberinnen auf Professuren wahrgenommen, was sich inzwischen gewandelt hat.[3]

Professor_in Mustermann

Um Aussagen über die möglichen Chancen von Frauen auf eine Professur und die damit verbundenen Handlungsspielräume treffen zu können, ist es angezeigt, zuerst einen Blick auf die gesamte Professorenschaft zu werfen und diese in ihrer klassischen Dreiteilung zu analysieren. Daraufhin werden die gewonnenen Erkenntnisse auf die Gruppe der Professorinnen angewandt. Zwischen 1946 und 1973 wurden 770 Personen als Professor_innen an die JGU berufen, wovon 336 (43,6 %) ein Lehrstuhl in Form eines Ordinariats zuteilwurde.[4] In dieser Rolle standen sie in der Regel nicht nur einem Institut vor, sondern verfügten auch über Sitz und Stimme im Senat der Universität. Auch der Rektor stammte aus den

JGU 1946–1973 durch den Verfasser. Wo nicht anders angegeben, fußen die Daten auf dieser Auswertung.

3 Vgl. Sylvia Paletschek: Berufung und Geschlecht. Berufungswandel an bundesrepublikanischen Universitäten im 20. Jahrhundert. In: Professorinnen und Professoren gewinnen. Zur Geschichte des Berufungswesens an den Universitäten Mitteleuropas. Hg. von Christian Hesse. Basel 2012 (= Veröffentlichungen der Gesellschaft für Universitäts- und Wissenschaftsgeschichte 12), S. 307–349, hier S. 311.

4 Als Referenz dienen hier die akademischen Jahre, so dass die zwischen dem 1.4.1946 und dem 31.3.1974 an der JGU erfolgten Berufungen in den Blick genommen werden. Nicht enthalten sind hierbei die persönlichen Ordinariate, da diese nicht selten, abhängig von der finanziellen Ausstattung der Universität, in (ordentliche) Ordinariate umgewandelt wurden, um so auch neue oder bisher unterrepräsentierte Forschungsfelder an der JGU vertreten zu wissen. Aufgrund der Stichprobengröße in den Teilbereichen wurde für den Vergleich des Berufungsalters der Median statt des Mittelwertes herangezogen, da dieser weniger anfällig für statistische Abweichungen ist. Die Begriffe »im Schnitt« und »im Median« werden daher synonym verwendet. Für die Unterstützung bei der Auswertung der Daten bedanke ich mich bei Maren Muth (Wiesbaden).

Reihen der Ordinarien. Diese bildeten somit das Zentrum der universitären Selbstverwaltung.

76 Personen (9,7 %) erhielten eine außerordentliche Professur. Diese war zwar mit weit geringeren Ressourcen und damit auch weit geringeren gestalterischen Möglichkeiten als ein Ordinariat ausgestattet, erlaubte aber immerhin das wissenschaftliche Wirken auf einer Beamtenstelle. Nicht wenige dieser Extraordinariate wurden nach einiger Zeit zu Ordinariaten aufgewertet. Die größte Gruppe der Berufenen bildeten mit 391 Personen (51 %) die außerplanmäßigen Professor_innen, die zwar in der Regel nicht verbeamtet waren, aber den Professorentitel führen durften.

Ihren Ruf in die Professorenschaft der JGU erhielten die Hochschullehrer_innen durchschnittlich im Alter von 41 Jahren, wobei der jüngste Vertreter ein geradezu jugendliches Alter von 25 Jahren aufwies, der älteste mit 71 Jahren eigentlich schon emeritiert gewesen wäre. In letzterem Fall, dem des Medizinhistorikers Paul Diepgen, darf jedoch nicht verschwiegen werden, dass hier die Umstände der unmittelbaren Nachkriegszeit eine besondere Rolle spielten. Betrachtet man die Gruppe der außerordentlichen Professor_innen, so traten diese ihr Amt im Schnitt im Alter von 43 Jahren an, die Ordinarien nur wenig älter mit 45 Jahren. Immerhin 48 der 76 zu außerordentlichen Professor_innen berufenen Männer und Frauen schafften es, an der JGU ein Ordinariat zu erlangen, indem sie entweder einen bereits vorhandenen Lehrstuhl übernahmen oder ihr Extraordinariat zu einer ordentlichen Professur aufgewertet wurde. Auf Frauen entfielen in der gesamten Zeit (zwischen 1946 und 1973) nur 13 Rufe (1,69 %):[5]

Edith Heischkel-Artelt	1948–1974 Professorin für Medizingeschichte
Ilse Schwidetzky-Roesing	1949–1975 Professorin für Anthropologie
Margarete Woltner	1950–1953 Professorin für Slawische Philologie
Barbara Haccius	1956–1977 Professorin für Botanik
Victoria v. Winterfeldt-Contag	1957–1968 Professorin für Sinologie
Emmi Dorn	1969–1985 Professorin für Zoologie und Vergleichende Anatomie
Francesca Schinzinger	1971–1979 Professorin für Wirtschaftsgeschichte
Helga Venzlaff	1973–2000 Professorin für Islamkunde und Islamische Philologie
Irmgard Haccius	1973–1978 Professorin für Graphik und Propädeutik
Isolde Hilgner	1973–1983 Professorin für Graphik
Margarete Schmidtmann	1973–1978 Professorin für Textiles Gestalten

5 Eigene Ausarbeitung des Autors.

| Elise Gisbert | 1973–1978 Professorin für Gesang und Sprecherziehung |
| Judita Cofmann | 1973–1978 Professorin für Mathematik |

Selbst wenn man berücksichtigt, dass in der fraglichen Zeit der Anteil der Studentinnen nur zwischen 25 und 31 Prozent lag, müssen Professorinnen also als massiv unterrepräsentiert angesehen werden.[6] Die Gründe hierfür sind vielfältig. Der Median für das Alter bei ihrer Erstberufung liegt bei den untersuchten Frauen bei 42 Jahren. Sie waren bei ihrer ersten Berufung also nur rund ein Jahr älter als ihre Kollegen, wobei die jüngste im Alter von 37, die älteste mit 57 ihren Ruf erhielt.[7] Berufbar (sprich habilitiert) waren die Wissenschaftlerinnen im Median mit 37 Jahren. Aufgrund der kleinen Untersuchungsgruppe werden die Befunde im Folgenden in die Situation des gesamten (weiblichen) Lehrpersonals eingebettet. Dabei ist zu berücksichtigen, dass Frauen überwiegend nicht als Professorinnen, sondern vor allem als Dozentinnen und Lektorinnen an der JGU lehrten.

Für das Jahr 1952 liegt eine entsprechende Studie des Deutschen Akademikerinnenverbandes vor, welche diese Zahlen deutschlandweit erhob und in Beziehung setzte. Damals verfügte Mainz über elf Hochschullehrerinnen. Somit waren 4,2 Prozent des Lehrkörpers mit Frauen besetzt, also etwas mehr als im Bundesschnitt (3,3 %). Innerhalb der westdeutschen Universitäten (ohne Technische Hochschulen, aber inklusive der FU Berlin) erreichte Mainz somit den vierten Platz, wobei der prozentuale Anteil mit 10,4 Prozent an der erstplatzierten Universität Heidelberg mehr als doppelt so hoch lag. Auffällig ist in diesem Zusammenhang, dass im gesamtdeutschen Vergleich die Spitzenplätze mit Ausnahme von Heidelberg alle von ostdeutschen Universitäten eingenommen wurden. An der Spitze stand hier mit einem Anteil von 11,9 Prozent die Universität Rostock.[8]

Durchschnittlich wurden an der JGU innerhalb eines Jahres 25 Personen berufen (nicht mitgerechnet das Jahr 1946, in dem aufgrund der Eröffnung der Universität natürlich deutlich mehr Rufe ergingen). Die Zahl der jährlichen Berufungen stieg im Zeitverlauf jedoch merklich an, was zum einen den gestiegenen Studierendenzahlen Rechnung trug, zum anderen auf die zunehmende Ausdifferenzierung der Wissenschaftsgebiete zurückgeführt werden kann. Ihren Hö-

6 Vgl. Universitätsarchiv (UA) Mainz, Studierendenstatistik 1946–1973.
7 Berücksichtigt man die Tatsache, dass es sich 1973 bei den Berufungen der Professorinnen Irmgard Haccius, Isolde Hilgner, Margarete Schmidtmann und Elise Gisbert strenggenommen um Überführungen aus den Hochschulen handelt, liegt der Median mit 41 interessanterweise genau im Altersmedian der Gesamtprofessorenschaft.
8 Vgl. Charlotte Lorenz: Entwicklung und Lage der weiblichen Lehrkräfte an den wissenschaftlichen Hochschulen Deutschlands. Berlin 1953, S. 14.

hepunkt erreichten die Berufungen im Jahr 1972, als innerhalb eines akademischen Jahres gleich 102 Wissenschaftler (unter ihnen keine einzige Frau) den Professorentitel erhielten. Dieser enorme Zuwachs an Professoren erklärt sich teilweise durch die bevorstehende Umstrukturierung zur Fachbereichsuniversität. Aufgrund der Umwandlung der sechs Fakultäten in 23 Fachbereiche, die mit einer feineren Untergliederung der verschiedenen akademischen Fächer einherging, war es notwendig geworden, die Professorenschaft zu vergrößern, um die einzelnen Fachgebiete auch adäquat durch Professuren vertreten zu können.

Dass dies nicht immer durch die Schaffung neuer Ordinariate geschah, lässt sich an der hohen Zahl der außerplanmäßigen Professuren ablesen. So wurden 88 der 102 Berufenen 1972 zu außerplanmäßigen Professoren oder Wissenschaftlichen Räten und Professoren ernannt. Diese Ernennungen waren notwendig geworden, da mit dem neuen Hochschulgesetz die Diätendozenturen entfielen, welche zuvor als Versorgungsstelle für habilitierte Nichtordinarien gedient hatten, und führten zu einer wahren Flut an Professor_innen. Diese waren, um sie finanziell abzusichern, zeitgleich zu Akademischen Rät_innen ernannt worden.[9] Es soll jedoch nicht verschwiegen werden, dass das darauffolgende akademische Jahr 1973 für die genannte Zeit euphemistisch als Rekordjahr im Hinblick auf weibliche Berufungen gelten kann. Seinerzeit wurden immerhin sechs Frauen berufen, die somit elf Prozent der Jahresberufungen ausmachten. Allerdings war dies keinesfalls das Ergebnis einer gezielten Berufungspolitik zugunsten von Frauen. Vielmehr ist dieser Anstieg durch die Integration der Staatlichen Hochschule für Musik und des Hochschulinstituts für Kunst- und Werkerziehung als universitäre Fachbereiche zu erklären, die aufgrund des Fächerzuschnitts genuin über einen größeren Frauenanteil verfügten.

Betrachtet man die verschiedenen Fakultäten, ergeben sich enorme Unterschiede in den Berufungszahlen, wie in Tabelle 1 ersichtlich. Während das Germersheimer Dolmetscherinstitut im gesamten Betrachtungszeitraum nur 18 Berufungen durchführte, kam die Medizinische Fakultät in derselben Zeit auf 259. Beide Fakultäten zeigen jedoch nicht nur in Bezug auf die Zahlen, sondern auch inhaltlich, wie breit sich der Horizont aufspannen lässt. So erhielten die Professor_innen am Germersheimer Auslands- und Dolmetscher Institut (ADI) in der Regel ein Ordinariat, welches aufgrund der herausgehobenen Position über eine gewisse Bindewirkung verfügte und somit wenig Anreiz bot, an eine andere Universität zu wechseln; zumal sich das ADI innerhalb der Translationswissenschaft eines großen Renommees erfreute. Der Lehrbetrieb wurde neben den Professor_innen überwiegend durch Lektor_innen sichergestellt, die

9 Freia Anders: »Die Universität ist nicht mehr en vogue«. Die JGU in den 1970er-Jahren. In: 75 Jahre Johannes Gutenberg-Universität Mainz. Universität in der demokratischen Gesellschaft. Hg. von Georg Krausch. Regensburg 2021, S. 90–107, hier S. 97.

aber nicht der Professorenschaft zuzurechnen sind. An der Medizinischen Fakultät erklärt sich die hohe Zahl der Berufungsverfahren besonders durch die fachüblich sehr hohe Zahl an außerplanmäßigen Professor_innen, da die medizinische Lehre sowie der praktische Unterricht vor allem durch zahlreiche Extraordinarien an den Universitätskliniken und in den Lehrkrankenhäusern durchgeführt wurden, die zeitgleich in der Patientenversorgung tätig waren. Weil die meisten von ihnen überdies auch einen namhaften Teil ihrer akademischen Ausbildung (vor allem die Habilitation) in Mainz erhalten hatten und Hausberufungen verpönt waren, blieb Mediziner_innen, die ein Ordinariat anstrebten, daher nur der Weg an eine andere Universität. Dies erklärt einen Teil der hohen Berufungszahl innerhalb der Medizin. Ein weiterer Faktor war, dass durch die Übernahme leitender Funktionen in einer universitätsfremden Klinik eine weitere Karrieresäule bestand, die außerhalb des Wissenschaftsbetriebs ebenfalls ein gutes Einkommen und Ansehen versprach.

Dies zeigt sich deutlich, wenn man die Berufungen zu den vorhandenen Stellen ins Verhältnis setzt. Denn während eine vorhandene Stelle, gerechnet auf die gesamte Universität im Betrachtungszeitraum 2,53-mal neu besetzt wurde, beträgt dieser Wert in der Medizinischen Fakultät 4,47. Eine Professorenstelle in der Medizin wurde also durchschnittlich doppelt so oft neu besetzt wie an den anderen Fakultäten. Bei 259 Rufen der Medizinischen Fakultät fiel die Wahl zwischen 1946 und 1973 nur ein einziges Mal auf eine Frau, die Medizinhistorikerin Edith Heischkel-Artelt.[10] Unwesentlich häufiger entschied man sich überraschenderweise in der Philosophischen Fakultät für eine Vertreterin des weiblichen Geschlechts (drei Rufe = 2,22 % der Berufungen in der Fakultät bis 1973), obwohl gerade dort der Anteil an Studentinnen durch die Vielzahl an Lehramtsfächern besonders hoch war. Mit der Philosophischen Fakultät gleichauf lag, entgegen den Geschlechterklischees, die Naturwissenschaftliche (drei Rufe = 1,62 %), was darin begründet liegen dürfte, dass der Anteil an Studentinnen auch hier über dem Durchschnitt lag.[11] Die Theologischen Fakultäten sowie das Germersheimer Dolmetscherinstitut beriefen im Betrachtungszeitraum keine einzige Frau. Letzteres ist besonders bemerkenswert, da gerade der Fachbereich Dolmetschen mit einem Studentinnenanteil von 76,3 Prozent (Wintersemester 1971/72)[12] besonders viele Frauen aufwies.

10 Siehe hierzu den Beitrag von Livia Prüll in diesem Band.
11 Siehe hierzu den Beitrag von Christian George in diesem Band.
12 Angabe auf Grundlage des Vorlesungsverzeichnisses der JGU, Sommersemester 1972, S. 300.

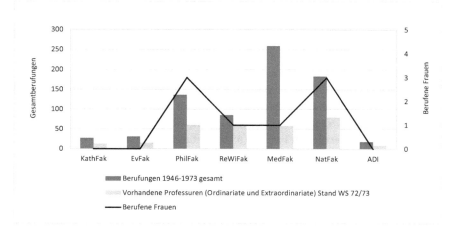

Abb. 1: Gesamtberufungen und der Frauenanteil daran in den Jahren von 1946 bis 1973 an der JGU.[13]

Betrachtet man die akademische Qualifikation der berufenen Personen näher, so verfügten im Mittel 90,8 Prozent aller Berufenen über eine Habilitation. Unter Ausklammerung der künstlerischen Professuren, bei denen die Berufbarkeit in der Regel nicht an Qualifikationsschriften wie Promotion und Habilitation gebunden war und ist, lässt sich für die Professorinnen sogar eine 100-prozentige Habilitationsquote nachweisen. Es zeigt sich somit, dass das ursprünglich in den Universitätsstatuten postulierte Ziel, die Habilitation eben nicht als ausschlaggebenden Faktor für die Berufbarkeit in Mainz anzusehen, nicht nur in der Frühzeit der Universität nicht wirkmächtig wurde, sondern für die gesamte Bestandsdauer der Ordinarienuniversität in das Reich der Legende zu verweisen ist.[14] Spitzenreiter in puncto habilitierte Berufene war hier die Medizinische Fakultät, an der 99,2 Prozent, also alle bis auf zwei der Berufenen, über die Habilitation verfügten. Den geringsten Wert an Habilitierten wies mit 74,2 Prozent die Evangelisch-Theologische Fakultät auf. Der Grund hierfür dürfte nicht zuletzt in der theologischen Fachkultur zu suchen sein. Das durchschnittliche Alter der zukünftigen Professorinnen bei Habilitation lag bei 37 Jahren, wobei die jüngste ihre Habilitation mit 30, die älteste mit 44 abschloss. Ein Zusammenhang mit Mutterschaft zeigt sich hierbei nicht. Vielmehr lässt sich feststellen, dass das Habilitationsalter mit zunehmendem zeitlichen Verlauf anstieg, was sich erneut auf die anwachsende Ausdifferenzierung der Wissensgebiete und die damit gestiegenen Anforderungen an eine wissenschaftliche Studie zurückführen lässt.

13 Eigene Ausarbeitung des Autors.
14 Vgl. Hüther: Diversität, S. 367f.

In Bezug auf die »Anschlussverwendung« des akademischen Nachwuchses nimmt die Evangelisch-Theologische Fakultät wiederum eine Sonderrolle ein. Während im Schnitt rund 46 Prozent der an die JGU berufenen Professor_innen zuvor auch ihre Habilitation in Mainz durchlaufen hatten, waren es in der Evangelisch-Theologischen Fakultät nur rund 22 Prozent der Berufenen. An der Medizinischen Fakultät traf dies auf 70 Prozent zu, was von einem enormen Maß an Selbstrekrutierung zeugt. Berücksichtigt man hier in der Gesamtschau den Faktor Geschlecht, ergibt sich eine deutliche Abweichung, da fünf der neun habilitierten und berufenen Frauen (55,6 %) ihre Habilitation in Mainz abgelegt hatten. Aufgrund der sehr kleinen Stichprobe stellt dieser Befund freilich nur eine Momentaufnahme dar.

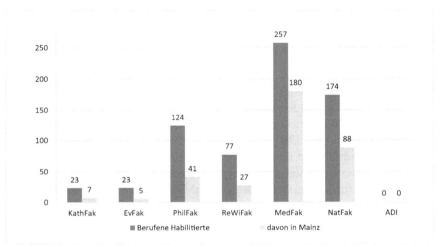

Abb. 2: Habilitierte Professor_innen nach Fakultäten in den Jahren von 1946 bis 1973 an der JGU.[15]

Eine Habilitation an einer anderen Hochschule fand sich nur bei den ersten drei Professorinnen.[16] Ihre Habilitation erfolgte allerdings zu einem Zeitpunkt, als die JGU noch nicht existierte, und zudem jeweils an Universitäten, die nach dem Kriegsende in der sowjetischen Besatzungszone lagen, sodass eine Rückkehr dorthin wenig attraktiv erschien. Dieser Befund stellt aber keinesfalls ein Mainzer

15 Eigene Ausarbeitung des Autors.
16 Zwei von ihnen (Woltner und Heischkel-Artelt) wurden an der Berliner Universität habilitiert. Dort waren die Chancen zur Erlangung der Venia Legendi im reichsweiten Vergleich für Frauen besonders günstig. Der Promotion Woltners kam hierbei sogar die Rolle eines Präzedenzfalles für Frauenhabilitationen zu. Siehe hierzu auch Stefanie Marggraf: Eine Ausnahmeuniversität? Habilitationen und Karrierewege von Wissenschaftlerinnen an der Friedrich-Wilhelms-Universität vor 1945. In: Bulletin Texte. Zentrum für Interdisziplinäre Frauenforschung (2001), H. 23, S. 32–47.

Spezifikum dar, sondern lässt sich im Betrachtungszeitraum für die gesamte Bundesrepublik nachweisen.[17] Es zeigt sich also, dass Frauen vor allem dort akademisch wirken konnten, wo sie auch ihre Ausbildung erfahren hatten. Wechsel an andere Universitäten stellten die Ausnahme dar.

Auffallend ist außerdem die sehr viel stärkere Bindewirkung, die die Universität Mainz auf ihre Professorinnen im Vergleich zu deren männlichen Kollegen ausübte. Während rund 53 Prozent der bis 1973 berufenen Professor_innen ihren Dienst auch in Mainz beendeten, lag dieser Anteil mit rund 77 Prozent bei den Professorinnen bedeutend höher. Nur die Slavistin Margarete Woltner und die Wirtschaftshistorikerin Francesca Schinzinger wechselten die Universität und erreichten im Laufe ihrer Karriere an ihren neuen Universitäten jeweils ein Ordinariat. Dies gelang in Mainz nur zwei der 13 Professorinnen, der Medizinhistorikerin Edith Heischkel-Artelt sowie der Anthropologin Ilse Schwidetzky-Roesing. Beide übernahmen den Lehrstuhl ihrer akademischen Förderer, mit denen sie gemeinsam an die Universität Mainz gekommen waren. Gerade die Übernahme des medizinhistorischen Lehrstuhls durch die Diepgen-Schülerin Heischkel-Artel vermag wenig zu überraschen.[18] Hier hat der durch den Zweiten Weltkrieg bedingte Mangel an männlichen Fachkräften für Frauen ein Möglichkeitsfenster aufgestoßen, um auch in Positionen vorzudringen, die für sie sonst schwierig zu erreichen waren, wie Asta Hampe, die Vorsitzende des Hochschulausschusses des Deutschen Akademikerinnenverbandes 1960 im Rahmen eines Vortrags konstatierte.[19] 1966 konnte zudem die Chemikerin Margot Becke-Goehring an der Universität Heidelberg als erste Frau an einer westdeutschen Hochschule das Rektoramt übernehmen – ein Schritt der nur wenige Jahre zuvor undenkbar gewesen wäre, erforderte er doch meist auch einen ordentlichen Lehrstuhl.[20] Die Nachfolge auf den Lehrstuhl des akademischen Lehrers war jedoch kein Automatismus, wie beispielsweise der Fall von Barbara Haccius zeigt.[21] Diese war 1950 nach Mainz gekommen, wo nicht nur Wolfgang Freiherr von Buddenbrock-Hettersdorf lehrte, bei dem sie in Halle studiert hatte, sondern auch ihr Doktorvater Wilhelm Troll. Ihr gelang es dennoch nicht, auf

17 Vgl. Paletschek: Berufung, S. 322f.
18 Vgl. hierzu den Beitrag von Livia Prüll in diesem Band.
19 Asta Hampe: Frauen im akademischen Lehramt. In: Zur Situation der weiblichen Hochschullehrer. Hg. vom Deutschen Akademikerinnenbund. Göttingen 1963 (= Schriften des Hochschulverbandes 13), S. 25–46, hier S. 45.
20 Christine von Oertzen: »Was ist Diskriminierung?«. Professorinnen ringen um ein hochschulpolitisches Konzept (1949–1989). In: Zeitgeschichte als Geschlechtergeschichte. Neue Perspektiven auf die Bundesrepublik. Hg. von Julia Paulus. Frankfurt a. M. 2012 (= Geschichte und Geschlechter 62), S. 103–118, hier S. 109. Zu Frauen in der Hochschulleitung der JGU siehe auch den Beitrag von Dominik Schuh in diesem Band.
21 Für weitere Informationen zu Barbara Haccius siehe auch den Beitrag von Ullrich Hellmann in diesem Band.

den Lehrstuhl Trolls berufen zu werden. Sie erreichte aber immerhin den Titel Abteilungsvorsteherin und Professorin, der in etwa einer außerordentlichen Professur entsprach.

Doch welche Gemeinsamkeiten fanden sich bei den Mainzer Professorinnen? Auffällig ist vor allem ihre konfessionelle Zugehörigkeit. So gehörten 83,3 Prozent der bis 1973 berufenen Professorinnen der evangelischen Kirche an.[22] Zwar mag diese Zahl im katholischen Mainz erst einmal überraschen, doch manifestiert sich hier in nuce die zeitgenössische Bildungsbenachteiligung des katholischen Milieus, welche durch den Faktor Geschlecht verstärkt wurde und die für den Gründungslehrkörper bereits von Michael Kißener konstatiert wurde.[23] Betrachtet man ihren familiären Hintergrund, zeigt sich, dass die Professorinnen überwiegend bürgerlichen und somit bildungsnahen Haushalten entstammten. Für viele von ihnen hätte eine akademische Karriere – wären sie männlich gewesen – keine Besonderheit dargestellt, weil ihre soziale Herkunft den üblichen sozialen Standards des Professorenberufs entsprach. Aufgrund der männlichen Dominanz an deutschen Universitäten verwundert es nicht, dass die Professorinnen fast ausnahmslos von Männern promoviert wurden. Alleinige Ausnahme bildete die Mathematikerin Judita Cofman, die ihren Titel jedoch als einzige innerhalb der Untersuchungsgruppe nicht in Deutschland beziehungsweise dem Deutschen Reich erworben hatte.[24]

In puncto Familie herrschte bei Wissenschaftlern und Wissenschaftlerinnen starke strukturelle Ungleichheit. Während der Mann sich eine Ehe und Wissenschaft leisten konnte, weil seine Frau den Haushalt erledigte und ihm den Rücken freihielt, musste die wissenschaftlich tätige Frau – gerade in den 1950er- und 1960er-Jahren – den Haushalt zusätzlich zu ihrer Forschungstätigkeit versorgen, um den gesellschaftlichen Ansprüchen zu genügen. Verheiratete Wissenschaftlerinnen waren so automatisch einer Doppelbelastung ausgesetzt, die sich im Fall von Mutterschaft noch deutlich steigerte. Dies mag neben den enormen Anforderungen, die der Wissenschaftsbetrieb an sie stellte, der Hauptgrund dafür sein, dass zehn der 13 Frauen kinderlos blieben. Acht der 13 Mainzer Professorinnen (62 %) blieben unverheiratet. Gleich in mehreren Fällen wohnten sie mit weiteren weiblichen Familienangehörigen zusammen, die

22 Hüther, Diversität, S. 367 u. eigene Berechnungen auf Grundlage der Angaben in Gutenberg Biographics. Verzeichnis der Professorinnen und Professoren der Universität Mainz. URL: https://www.gutenberg-biographics.ub.uni-mainz.de/home.html (abgerufen am 27.2.2023). Für zwei der 13 Frauen ließ sich keine Konfession feststellen, zwei gehörten der katholischen Kirche an. Der Verfasser bedankt sich bei den Mitarbeiter_innen des UA Aachen für den Hinweis zur Konfession von Francesca Schinzinger.
23 Kißener: Kontinuität, S. 107.
24 Siehe hierzu den Beitrag von Martina Schneider in diesem Band.

zum Teil auf ihre Unterstützung angewiesen waren.[25] Trotz allem dürfte sich ein fehlender Ehepartner auch positiv auf die Berufbarkeit der Aspirantinnen ausgewirkt haben, da diese nach der herrschenden gesellschaftlichen Norm formal nicht mit der Versorgung einer Familie belastet waren, die sie auf eine Rolle als Hausfrau und Mutter beschränkt hätte. Dieser Befund erhärtet sich bei näherer Betrachtung der verheirateten Frauen. Denn bei drei der fünf war der Ehemann zum Zeitpunkt ihrer Berufung bereits verstorben. Es bleibt zu vermuten, dass verwitwete Frauen einem geringeren Legitimationsdruck ausgesetzt waren. Denn zum einen waren sie nicht mit dem gesellschaftlichen Stigma der Unverheirateten belastet, zum anderen war für sie eine Berufstätigkeit gesellschaftlich eher akzeptiert, mussten sie doch neben sich selbst häufig noch Familienangehörige mitversorgen.

Verbindet man die gewonnenen Erkenntnisse zu einer repräsentativen Musterbiographie, so war die Mainzer Professorin zumeist evangelisch und entstammte einer bürgerlichen Familie. Ihre Dissertation schloss sie im Alter von 26 Jahren ab und wurde hierbei von einem Mann betreut. Ihre Habilitation erfolgte im Alter von 37 Jahren in Mainz. Dort trat sie mit 43 eine Professur an, erreichte aber nie ein Ordinariat. Durch ihre Karriere an der Hochschule blieb sie kinderlos und unverheiratet und wohnte zumeist mit ihrer Schwester und/oder Mutter in einem gemeinsamen Haushalt. Anders als ihre Kollegen wechselte sie die Hochschule nach ihrer Berufung nicht mehr und wurde auch an der JGU emeritiert.

Doch anders als statistische Daten suggerieren, lässt sich die Benachteiligung von Frauen an der Hochschule nicht immer ausdrücklich fassen, da diese im universitären Schriftverkehr in der Regel nicht explizit gemacht wurde. Häufig finden sich in den Biographien der Wissenschaftlerinnen aber Hinweise auf geschlechtsbezogene Zurücksetzungen. Dies wird im Folgenden an drei exemplarischen Fallbeispielen dargestellt. Diese zeigen nicht nur die zusätzlichen Hürden auf, welche Frauen beim Erreichen eines Ordinariats zu überwinden hatten, sondern auch die durch Pflegearbeit verursachte Mehrfachbelastung vieler Wissenschaftlerinnen. Am Beispiel von Erika Sulzmann wird zudem gezeigt, dass auch enormes Engagement in Forschung, Lehre und Institutsaufbau nicht zwingend mit einer Professur belohnt wurde und dass Wissenschaftlerinnen nicht wenige ihrer akademischen Schüler – nicht zuletzt aufgrund ihres Geschlechts – in Karrierefragen an sich vorbeiziehen sahen.

25 Belegen lässt sich dies für Emmi Dorn, Barbara und Irmgard Haccius, Erika Sulzmann und Margarete Woltner.

Ilse Schwidetzky-Roesing: »[E]ine für eine Frau besonders beachtliche wissenschaftliche Leistung«[26]

Ilse Schwidetzky wurde 1907 im preußischen Lissa (Provinz Posen) geboren und entstammte einer bildungsbürgerlichen Familie. Nachdem die Provinz Posen in Folge des Ersten Weltkriegs an Polen gefallen war, siedelte die Familie nach Leipzig um. Dort begann sie ein naturwissenschaftliches Studium, welches sie für ein Semester auch an die TU Danzig führte. Den Großteil ihrer Studienzeit verbrachte sie jedoch in Breslau, wo sie sich dem Studium der Geschichte, Anthropologie, Biologie und Geographie widmete. Schon während ihrer Promotion, die sie bei dem Breslauer Historiker Manfred Laubert verfasste, und bis zur Evakuierung der Breslauer Universität, arbeitete Schwidetzky als Wissenschaftliche Assistentin am Institut ihres späteren Förderers Egon Freiherr von Eickstedt und war unter anderem mit der Erstellung von Vaterschaftsgutachten befasst – eine in der Retrospektive nicht unumstrittene Aufgabe, da die Gutachten auch dazu genutzt wurden, Menschen im Sinne der Nürnberger Rassegesetze als »nicht arisch« zur klassifizieren und sie somit rassischer Verfolgung auszusetzen. Ihr war es jedoch aufgrund ihrer Arbeit gelungen, sich einen profunden Ruf als Wissenschaftlerin aufzubauen, der auch über die Grenzen von Breslau hinaus Bestand hatte.[27] Seit 1940 war Schwidetzky mit dem Kaufmann Bernhard Roesing verheiratet. Die Ehe blieb jedoch nur eine kürzere Episode in ihrem Leben, da er 1944 bei einem Bombenangriff auf Nürnberg ums Leben kam. So wurde die Anthropologin mitten in den Wirren des Kriegs zur Witwe und alleinerziehenden Mutter dreier Kinder. Nachdem die Rote Armee immer weiter auf Breslau vorgerückt war, flüchtete Schwidetzky-Roesing gemeinsam mit von Eickstedt nach Leipzig, wo dieser zum ordentlichen Professor berufen worden war. Während von Eickstedt zwischen Breslau und Leipzig pendelte, um unter anderem seine Bibliothek zu retten, hielt Schwidetzky-Roesing am Institut die Stellung und organisierte soweit möglich das Tagesgeschäft. Leipzig war für beide aber nur eine Zwischenstation, da von Eickstedt bereits im Oktober 1946 einen Ruf an die neugegründete JGU annahm.[28]

Als Ilse Schwidetzky-Roesing mit ihrem akademischen Lehrer nach Mainz kam, blickte sie bereits auf eine recht ansehnliche wissenschaftliche Karriere zurück. Daher hatte sich von Eickstedt im Rahmen seiner Berufungsverhandlung zusagen lassen, dass sie ein beamtetes Extraordinariat, also eine Stellung als

26 UA Mainz, Best. 64/1977 (4), Gutachten Walter Scheidt vom 19.12.1946, S. 5.
27 Siehe hierzu Dirk Preuß: »Anthropologe und Forschungsreisender«. Biographie und Anthropologie Egon Freiherr von Eickstedts (1892–1965). München 2009 (= Geschichtswissenschaften 21), S. 132–134.
28 Vgl. ebd., S. 141–150.

außerordentliche Professorin, bekommen sollte.[29] Seiner Meinung nach war diese Position für eine Wissenschaftlerin ihres Formats auch durchaus angebracht. Die Berufungsgutachten lobten sie jedenfalls in den höchsten Tönen und waren überwiegend von ehemaligen Breslauer Kollegen und anerkannten Größen des Fachs und seiner angrenzenden Disziplinen verfasst (so beispielsweise von den Breslauer Historikern Hermann Aubin und Gisbert Beyerhaus). Der Hamburger Anthropologie-Ordinarius Walter Scheidt legte in seinem Gutachten dar, dass er Schwidetzky-Roesing zwar nicht persönlich kenne, attestierte ihr aber »eine für eine Frau besonders beachtliche wissenschaftliche Leistung«[30] – diese diskriminierende Einschätzung zeigt, als wie ungewöhnlich die wissenschaftliche Tätigkeit von Frauen wahrgenommen wurde. Dessen ungeachtet kam es nicht zu einer Berufung Schwidetzky-Roesings, was nicht zuletzt an der angespannten Finanzlage der JGU gelegen haben dürfte. Von Eickstedts Institut war lediglich ein einzelnes Extraordinariat zugedacht worden. Dieses war aber mit dem französischen Anthropologen Frédéric Falkenburger besetzt worden, der überdies auch noch Mitarbeiter der französischen Militärregierung war, sodass die Stelle dem Zugriff von Eickstedts entzogen war.[31] Die Schaffung eines zweiten Extraordinariats war eine zusätzliche finanzielle Belastung, die einzugehen die Universität nicht bereit war. Sie behalf sich damit, Schwidetzky-Roesing in die vorhandene Assistentenstelle einzuweisen, was für eine Privatdozentin mit ihren wissenschaftlichen Meriten eine enorme Zurücksetzung bedeutete, zumal ihre Lebensverhältnisse als alleinerziehende Mutter dreier Kinder durchaus schwierig waren. Dies lässt unter anderem ein Antrag auf Umzugskostenübernahme vermuten, den sie stellte, um eine Wohnung innerhalb der Mainzer Stadtgrenzen beziehen zu können. Als Grund für den Umzug nannte sie unter anderem den zu langen Arbeitsweg, der dadurch zustande kam, dass ihre Bodenheimer Wohnung zu weit vom Bahnhof entfernt lag, was »umso schwerer ins Gewicht [fällt], als ich gleichzeitig Verdienerin und Familienmutter und damit schon doppelt belastet bin«.[32] Aus Sicht der Personalakte blieb dies die einzige Gelegenheit, bei der sie ihre Doppelrolle thematisierte. Trotz allen Widrigkeiten hielt sie der JGU die Treue, was nach von Eickstedts Emeritierung schließlich mit einem Extraordinariat für Schwidetzky-Roesing gewürdigt wurde. 1962 übernahm sie die Institutsführung und wurde als Lehrstuhlnachfolgerin von Eickstedts zur ordentlichen Professorin berufen. 1975, nach fast

29 Vgl. UA Mainz, Best. 64/1977 (2), S. 65.
30 UA Mainz, Best. 64/1977 (4), Gutachten Walter Scheidt vom 19.12.1946, S. 5.
31 Zum Verhältnis von Eickstedts und Falkenburgers siehe Ilja Medvedkin: Egon von Eickstedt und Frédéric Falkenburger. Die Anfänge der Anthropologie. In: 75 Jahre Johannes Gutenberg-Universität Mainz. Universität in der demokratischen Gesellschaft. Hg. von Georg Krausch. Regensburg 2021, S. 378–386.
32 UA Mainz, Best. 64/1977 (2), S. 92.

dreißigjähriger Forschungstätigkeit in Mainz, wurde sie emeritiert und galt als eine der bedeutendsten Anthropologinnen der Bundesrepublik. Aufgrund ihrer Rolle im »Dritten Reich« blieb sie jedoch auch bis zu ihrem Tod 1977 und darüber hinaus umstritten.[33]

Emmi Dorn: »In wissenschaftlicher Hinsicht ist sie – besonders durch ungünstige Familienverhältnisse – [...] etwas in Rückstand geraten.«[34]

Wie wichtig die Patronage eines Ordinarius vor allem für die Karriere von Wissenschaftlerinnen war, zeigt sich auch am Beispiel der Biologin Emmi Dorn. Dorn wurde 1920 im hessischen Gundhelm (heute: Schlüchtern-Gundhelm) als Tochter eines Schreinermeisters geboren. Sie war somit die einzige Professorin innerhalb der Untersuchungsgruppe, die einer Handwerkerfamilie entstammte. Nach Schulausbildung und Arbeitsdienst begann Dorn ihr Studium an der nahegelegenen Goethe-Universität Frankfurt, das sie 1944 mit einer von Hermann Giersberg betreuten Dissertation über die Auswirkung von Licht auf die Schilddrüse des Grasfroschs abschloss. Anschließend war sie kurzzeitig als Biologin an der tropenmedizinischen Abteilung des Robert Koch-Instituts tätig, welche bei Kriegsende als Einrichtung der Wehrmacht aus Berlin ins thüringische Mülhausen ausgelagert war. An der Goethe-Universität wirkte sie bis 1949 als Assistentin und bestritt aufgrund der prekären Personalsituation zusammen mit einer Kollegin den gesamten zoologischen Lehrbetrieb.[35] Eine Einweisung in eine Planstelle war in Frankfurt allerdings nicht möglich, da sich der eigentliche Stelleninhaber in russischer Kriegsgefangenschaft befand, die Stelle somit beamtenrechtlich besetzt war. Daher wechselte sie auf Betreiben des Mainzer Ordinarius Wolfgang Freiherr von Buddenbrock-Hettersdorf an das Zoologische Institut der JGU, wo dieser sie auf Grundlage ihrer Dissertation als vielversprechende Nachwuchskraft einschätzte.[36] Weil sich dies bestätigte, beantragte er gleich mehrmals die Verlängerung der Beschäftigungsdauer für Dorn. Nach Einschätzung ihres Förderers verfügte sie zum einen über ein besonderes pädagogisches Geschick im Umgang mit den Studierenden und zeigte zeitgleich hohe Sachkenntnis. Ferner wurde sie auch aus sozialen Gründen unterstützt: Die Arbeit an ihrer in Mainz begonnenen Habilitation war ins Stocken gekommen,

33 Hierfür exemplarisch: Arbeitskreis Universitätsgeschichte (Hg.): Elemente einer anderen Universitätsgeschichte. Mainz 1991.
34 UA Mainz, Best. 64/399 (1), S. 30.
35 Vgl. UA Mainz, Best. 64/399 (2), S. 127.
36 Vgl. UA Mainz, Best. 64/399 (1), S. 8.

weil sie neben den ohnehin schon großen Lehrbelastungen ihre kranke Mutter im Haushalt unterstützen musste. Damit war sie einer Doppelbelastung ausgesetzt, die männlichen Wissenschaftlern zumeist erspart blieb.[37]

Nachdem Buddenbrock-Hettersdorf mit Ablauf des Wintersemesters 1953/54 in den Ruhestand getreten war, folgte ihm Hans Mislin als Ordinarius und Institutsleiter nach. Mislin war zwar zeitgleich mit Dorn nach Mainz gekommen, zu diesem Zeitpunkt aber bereits habilitiert. Seit 1950 war er außerordentlicher Professor am Zoologischen Institut. Noch zu Beginn seiner Zeit als Ordinarius unterstützte Mislin einen Antrag, den wohl Buddenbrock-Hettersdorf noch vor seiner Emeritierung auf den Weg gebracht hatte. Ziel war es, Dorn als Kustodin am Institut einzusetzen und ihr somit eine langfristige Stelle zu sichern. Noch im Februar 1955 lobte Mislin in einer Stellungnahme Dorn als »in außerordentlichem Masse [sic!] geeignet, die Kustodenstelle zu verwalten […] [und] als intensiv arbeitende und zuverlässige Persönlichkeit geeignet […] die Zoologische Sammlung […] aufzubauen«.[38] Bereits im September 1955 konnte Dorn ihre Amtsgeschäfte als Kustodin aufnehmen, die sie bis Mitte 1958 wohl auch zur Zufriedenheit Mislins ausführte. Ab diesem Zeitpunkt begann aber ein Rechtsstreit, der – freilich zusammen mit anderen Faktoren – bis zur Teilung des Instituts führte. Mislin hatte gegenüber der Kustodin angekündigt, »dass ich für die Herstellung der verwaltungstechnischen Institutsordnung Ihre volle Arbeitskraft von nun an benötige«.[39] Es folgten kleinteilige Anforderungen, welche Aufgaben innerhalb welcher Zeit durch die Kustodin zu erledigen seien, die, unter Berücksichtigung, dass es sich bei der Angesprochenen um eine Habilitandin und langjährige Institutskollegin handelte, eher als Zumutung wahrgenommen werden mussten. Neben einer schlampigen Buchführung attestierte der Institutsleiter seiner Mitarbeiterin vor allem ein eher lasches Arbeitsethos, das von ständiger Abwesenheit flankiert sei. Seiner Vorstellung nach war es weniger die Aufgabe Dorns, wissenschaftlich zu arbeiten und sich auf Fachkongressen zu präsentieren, wie dies bei einem männlichen Kustos Usus gewesen wäre, sondern er sah ihren Pflichtenkreis vielmehr darin, ihm zuzuarbeiten und ihr eigenes wissenschaftliches Wirken zurückzustellen. Was tatsächlich zu diesen langwierigen Querelen und Auseinandersetzungen zwischen beiden geführt hatte, lässt sich auf Grundlage der vorliegenden Akten nicht beurteilen. Sie vermitteln jedoch den Eindruck, als läge die Schuld nicht zwingend auf der Seite Dorns. Neben der Kustodin überzog der Institutsdirektor auch andere Kollegen mit Anschuldigungen und Disziplinarverfahren, deren Grund nicht selten im gesteigerten

37 Vgl. ebd., S. 26.
38 Ebd., S. 33.
39 UA Mainz, Best. 64/399 (2), S. 62/5.

Geltungsbedürfnis des Ordinarius gelegen haben dürfte.[40] Für Dorn jedoch bedeutete dies erst einmal einen Karriereknick, da beispielsweise ihre Ernennung zur Akademischen Oberrätin aufgrund des anhängenden Disziplinarverfahrens verschoben wurde. Erst nachdem das Zoologische Institut in zwei Teile aufgespalten und Dorn dem nicht durch Mislin geführten Institut zugeordnet worden war, konnte ihre Beförderung vollzogen werden. Durch Förderung des neuen Institutsdirektors Helmut Risler konnte sie 1971 und 1974 an Forschungsreisen in das Amazonasgebiet teilnehmen und stieg 1974 sogar zur Abteilungsvorsteherin und Professorin auf, bevor sie zum Ende des Sommersemesters 1985 in Pension ging. Eine persönliche Verleihung der Emeritierungsurkunde durch den Präsidenten der JGU erfolgte nicht, da Dorn sich auf entsprechende Terminanfragen seitens des Präsidiums nicht zurückmeldete. Möglicherweise liefert dieses Verhalten einen Hinweis, wenn auch keinen Beweis, für ein eher distanziertes Verhältnis zur Alma Mater nach einer langjährigen, aber durchaus ambivalenten Dienstzeit.

Erika Sulzmann: »Es drehte sich natürlich darum, dass ich ein Weib war«[41]

Natürlich schaffen nicht alle begabten Wissenschaftler_innen den Sprung auf eine der begehrten Professuren, da deren Anzahl innerhalb der Universitäten eng begrenzt ist. Auf Frauen traf dies besonders häufig zu, auch wenn sie sich um das Institut im besonderen Maße verdient gemacht hatten. Besonders deutlich zeigt sich dies an der Ethnologin Erika Sulzmann. Sie wurde am 7. Januar 1911 in Mainz geboren, besuchte dort zuerst das Lyzeum der Englischen Fräulein (heute: Maria Ward-Schule) und anschließend die Mainzer Studienanstalt. Parallel hierzu war sie für drei Semester Gasthörerin an der Kunst- und Gewerbeschule Mainz, wo sie sich vor allem mit Zeichnen und Gebrauchsgraphik beschäftigte.

Da es ihr aus finanziellen Gründen nicht möglich war, ein Studium aufzunehmen, begann sie 1931 eine Tätigkeit als technische Angestellte am Frankfurter Frobenius-Institut für Kulturmorphologie, dem ältesten ethnologischen Institut Deutschlands. Dort war sie vor allem für die Bibliothek zuständig, betreute aber auch die Sammlungen und fertigte Fotografien an, wodurch ihr Interesse für Ethnologie geweckt wurde.[42] »Dem grosszügigen Geist des Instituts entspre-

40 Vgl. exempl. die in UA Mainz, Best. 45/120 (2) bzw. Best. 14/130 gesammelten und durch Mislin angestrengten Verfahren vor dem Universitätsrichter.
41 Anna-Maria Brandstetter: Erika Sulzmann. Zwischen Mainz und Kongo. In: 60 Jahre Institut für Ethnologie und Afrikastudien. Ein Geburtstagsbuch. Hg. von ders. Köln 2006. (= Mainzer Beiträge zur Afrika-Forschung 14), S. 87–95, hier S. 91.
42 Vgl. Brandstetter: Sulzmann, S. 87.

chend«,[43] konnte sie an dessen Lehrbetrieb als Hörerin teilnehmen und so tiefer in ihr künftiges Forschungsgebiet eintauchen, ohne die formalen und finanziellen Hürden einer ordentlichen Studentin nehmen zu müssen. Nachdem Sulzmann den finanziellen Grundstock für ein grundständiges Studium gelegt hatte, wechselte sie für ihre Hochschulausbildung nach Wien, da der Frankfurter Lehrstuhl nach der Einberufung des Institutsleiters vorübergehend vakant war. Dort schloss sie 1947, verzögert durch die Kriegsumstände, ihre Dissertation ab, bewarb sich aber noch vor der Erlangung der Doktorwürde um eine Stelle an der gerade neugegründeten Universität ihrer Heimatstadt. Nach einer kurzen Zwischenstation an ihrer alten Frankfurter Wirkungsstätte konnte Sulzmann eine Stelle als Wissenschaftliche Assistentin an der JGU antreten, wo sie den amtierenden Professor für Völkerkunde Adolf Friedrich bereits aus gemeinsamen Frankfurter und Wiener Tagen kannte. Wie Emmi Dorn hatte auch Sulzmann ihre Mutter sowie ihre im selben Haushalt lebende Schwester mitzuversorgen, sodass sie der Universität formal bestätigte, als Haushaltsvorstand zu fungieren.[44] Anders als Schwidetzky-Roesing hatte Sulzmann jedoch keine Kinder und war auch nicht verheiratet.

Während ihrer Tätigkeit in Mainz war sie, wie bereits zuvor in Frankfurt, für die Institutsbibliothek zuständig. Daneben bereitete sie eine Expedition in den Kongo vor, um ihre Forschungen mit einer Feldstudie voranzutreiben. Diese von der Deutschen Forschungsgemeinschaft (DFG) geförderte Reise durfte sie aber nur in Begleitung antreten, da man seitens der DFG Bedenken äußerte, dass die Forschungsergebnisse im Falle, dass ihr etwas zustoße, unweigerlich verloren wären. Sulzmann selbst war jedoch davon überzeugt, dass diese Sorge vor allem in ihrem Geschlecht begründet lag und brachte dies auf die prägnante Formel »Es drehte sich natürlich darum, dass ich ein Weib war«.[45] Man hatte ihr wohl von Seiten der DFG schlicht nicht zugetraut, dass sie sich als Frau alleine im Kongo behaupten und ihre Forschungen durchführen konnte. Nicht zuletzt hätte ein solches Vorhaben mit sämtlichen zeitgenössischen Rollenerwartungen für Frauen gebrochen.

So bereiste sie von 1951 bis 1954 zusammen mit dem Studenten Ernst Wilhelm Müller den Kongo, gewann wichtige Erkenntnisse über die Lebensweise der Ekonda und legte mit den dort gesammelten Objekten die Grundlage für die Ethnografische Studiensammlung. Sulzmann war nach ihrer Rückkehr neben der Lehre vor allem mit der Inventarisierung der Objekte beschäftigt, was die Voraussetzung für die Schaffung einer Kustodenstelle war, die ihr einen längerfristigen Verbleib an der Universität sichern konnte – unabhängig von der

43 UA Mainz, Best. 64/850, S. 14.
44 Vgl. ebd., S. 14 u. S. 22.
45 Zit. nach Brandstetter: Sulzmann, S. 91.

gesetzlichen Befristungsgrenze für Wissenschaftliche Assistent_innen. Nachdem sich die Genehmigung der Stelle über mehrere Jahre hingezogen hatte, wurde Sulzmann zum 7. September 1960 zur Kustodin der Ethnografischen Sammlung ernannt. In dieser Zeit unterlag das Institut einer großen personellen Fluktuation und erlebte innerhalb der nächsten zehn Jahre gleich fünf Ordinarien, von denen vier auf die renommierteren Lehrstühle nach Heidelberg oder Frankfurt wechselten. Mit Ausnahme Wilhelm Mühlmanns waren die männlichen Kollegen mehrere Jahre jünger als Sulzmann und hatten, wie beispielsweise Karl Jettmar, zusammen mit ihr studiert oder gearbeitet. Sie selbst aber war, wohl mangels Habilitation, nie in den engeren Bewerbendenkreis gerückt. Und auch ihr ehemaliger Reisebegleiter Ernst Wilhelm Müller, der die auf der Reise gewonnenen Ergebnisse als Grundlage seiner Dissertation nutzte, hatte sie auf den Sprossen der akademischen Karriereleiter überholt. Er übernahm, frisch in Heidelberg habilitiert, das Mainzer Ordinariat und stand dem Institut von 1969 bis 1986 als Direktor vor. Die Zusammenarbeit der beiden blieb jedoch hiervon ungetrübt. Bis zu ihrer Pensionierung bereiste Sulzmann nicht nur noch mehrere Male den Kongo, sondern steckte auch den Großteil ihrer verbleibenden Energie in die Lehre sowie in die Bibliothek, beispielsweise nachdem der Umzug des Instituts ins Philosophicum eine komplette Neuordnung des Buchbestandes vonnöten gemacht hatte.[46] Erika Sulzmann wurde nach fast 30-jähriger Tätigkeit zum 31. Januar 1976 pensioniert, blieb dem Institut aber noch bis zu ihrem Tod 1989 als Forscherin erhalten.[47] Einen Lehrstuhl erreichte sie zwar nie, schuf aber durch ihr langjähriges Wirken die notwendige Kontinuität am Institut, die sonst durch die zahlreichen Neuberufungen nicht zu gewährleisten gewesen wäre. Ihre persönliche Beziehung mit fast allen Lehrstuhlinhabern wirkte sich hierbei trotz fehlender Habilitation positiv auf ihre Handlungsspielräume aus, ohne ihr aber den Weg in die Professorenschaft zu ebnen.

Resümee

Zusammenfassend lässt sich feststellen, dass Frauen in der Mainzer Professorenschaft im Zeitraum von 1946 bis 1973 nur eine untergeordnete Rolle spielten. Obwohl sie ihren männlichen Kollegen in der Qualifikation in nichts nachstanden, waren sie stärker auf akademische Förderer angewiesen und somit meist auf die Universität beschränkt, an der sie sich habilitiert hatten. Ausnahmen fanden sich nur innerhalb der ersten Professorinnen und sind mit den

46 Vgl. ebd., S. 93. Für die biographischen Informationen der ordentlichen Professoren vgl. die Einträge in Gutenberg Biographics.
47 Vgl. UA Mainz, Best. 64/2023, [o. S.].

Folgen des Kriegs zu erklären. In der Notwendigkeit ebendieser Netzwerke liegt auch begründet, dass die untersuchten Professorinnen mit Ausnahme von zweien an der JGU emeritiert wurden und in der Regel auch in der Riege der Extraordinarien verblieben. Wie am Beispiel Emmi Dorns gezeigt, waren Professorinnen deutlich stärker auf das Wohlwollen ihrer Kollegen angewiesen als ihre männlichen Pendants. Ein Ordinariat war für sie nur greifbar, wenn es sich um den Lehrstuhl des akademischen Förderers handelte, wodurch sie weniger Einfluss auf die Ausrichtung der Universität hatten als ihre Kollegen. Dennoch darf ihr Einfluss innerhalb des eigenen Instituts nicht unterschätzt werden. Sie wirkten zumeist in Bereichen des Wissenschaftsmanagements und der Forschungsunterstützung (so beispielsweise in Sammlungen oder Bibliotheken), dort waren sie wichtige Gatekeeper innerhalb ihres Umfeldes. Dies schützte sie freilich nicht vor chauvinistischen Anfeindungen oder überhöhten Erwartungshaltungen an ihr wissenschaftliches Wirken. Diese Anforderungen und ein vorherrschendes gesellschaftliches Rollenverständnis der Hausfrau und Mutter führten dazu, dass viele Professorinnen ledig und kinderlos blieben oder erst nach dem Tod ihres Mannes auf eine Professur berufen wurden.

Es bleibt jedoch zu betonen, dass es sich bei dem vorliegenden Befund nicht um eine Mainzer Besonderheit handelt, sondern sich hier Strukturen visualisieren, die sich mit den Befunden Sylvia Paletscheks[48] decken und sich somit nahtlos in die männlich geprägte bundesrepublikanische Bildungslandschaft einfügen, welche noch länger Bestand haben und erst ab den 1980er-Jahren durch gezielte Frauenförderprogramme langsam Veränderung erfahren sollten.[49]

48 Paletschek: Berufung, S. 308.
49 Zur Frauenförderung an der JGU vgl. Sabine Lauderbach: Frauen an der JGU 1946–2021. Eine Erfolgsgeschichte? In: 75 Jahre Johannes Gutenberg-Universität Mainz. Universität in der demokratischen Gesellschaft. Hg. von Georg Krausch. Regensburg 2021, S. 596–611.

Sabine Lauderbach

»Die meisten Sekretärinnen sind schon längst keine Schreibkräfte mehr«.[1] Ein historischer Blick auf den Beruf der Sekretärin an der JGU

Frauen bilden aktuell das Gros der Beschäftigten in der Gruppe des wissenschaftsstützenden Bereichs (auch als MTV[2]-Bereich oder als nicht-wissenschaftlich bezeichnet) der Johannes Gutenberg-Universität Mainz (JGU).[3] Der Anteil der Mitarbeiterinnen in Administration und Technik lag im Jahr 2019 universitätsweit (inklusive der Universitätsmedizin) bei 73 Prozent. In den Rechts- und Wirtschaftswissenschaften, in den beiden Theologien, in der Philosophie und Philologie sowie in den Geschichts- und Kulturwissenschaften und Wissenschaftlichen Sonderbereichen waren es jeweils sogar 80 oder mehr Prozent weibliche Angestellte.[4] An der gesamten JGU beträgt der Frauenanteil allerdings nur 49 Prozent in den Fachbereichen und Einrichtungen, bezogen auf das Landes- und Drittmittelpersonal.[5] Frauen sind also besonders stark in der Verwaltung, in den Bibliotheken und Sekretariaten vertreten. Sie prägen somit all jene Bereiche, die letztlich den Alltagsbetrieb an der Mainzer Universität aufrechterhalten – sie halten den Laden am Laufen. Die JGU befindet sich zudem immer noch, wie andere deutsche Universitäten auch, in einem anhaltenden Feminisierungsprozess der Verwaltung, obgleich dieser Bereich schon immer der »weiblichste« war.[6] Dabei waren und sind viele der weiblichen Beschäftigten

1 [O. V.]: Hochschulen: Mehr Arbeit, gleiches Geld. In: Böckler Impuls, 16/2007, S. 6 f., hier S. 6.
2 MTV steht als Abkürzung für Mitarbeiter_innen in Technik und Verwaltung. Vgl. hierzu die Website der Bundeskonferenz der Frauen- und Gleichstellungsbeauftragten an Hochschulen e. V. (bukof), URL: https://bukof.de/kommissionen-liste/mitarbeiterinnen-in-technik-und-verwaltung/ (abgerufen am 2.1.2022).
3 Mitarbeiterinnen in Verwaltung und Technik an der Johannes Gutenberg-Universität Mainz. Hg. vom Büro für Frauenförderung und Gleichstellung der Johannes Gutenberg-Universität Mainz (JGU). Mainz 2016, S. 2.
4 Vgl. Waltraud Kreutz-Gers (Hg.): Zahlenspiegel 2019. Mainz 2020, S. 63, hier die Kopfzahlen der JGU, URL: https://www.puc.verwaltung.uni-mainz.de/files/2020/10/Zahlenspiegel_2019.pdf (abgerufen am 8.11.2021).
5 Vgl. ebd., S. 60.
6 Vgl. Gabriele Lingelbach: Akkumulierte Innovationsträgheit der CAU. Die Situation von Studentinnen, Wissenschaftlerinnen und Dozentinnen in Vergangenheit und Gegenwart. In:

– und das ist die These des vorliegenden Beitrags – hochqualifiziert, schlecht bezahlt und auf der Karriereleiter oftmals benachteiligt. Um sich dieser These zu nähern, werden in den folgenden Kapiteln die Qualifikationen und Aufgaben speziell von Bürokräften, deren Bezahlung und Karrierechancen sowie die Problematik der Teilzeitbeschäftigung und Befristung in den Blick genommen und dabei historische Entwicklungen anhand einzelner Beispiele aus den Akten des Mainzer Universitätsarchivs geschildert.[7] Dies kann in der gebotenen Kürze zwar keinerlei Anspruch auf Vollständigkeit haben, liefert aber einen Überblick über die Entwicklung der Arbeitsbedingungen in den Sekretariaten der JGU und soll als Anregung für weitere (historische) Forschungen dienen.

Die Arbeit im Sekretariat als »Extremform weiblich konnotierter Beschäftigung«[8] – auch an der JGU

Schon bei der Wiedergründung der Mainzer Universität im Mai 1946 waren mehr als ein Drittel der JGU-Beschäftigen weiblich. Vor allem die unteren Ebenen der Verwaltung (mit Ausnahme der Leitungsfunktionen), die Bibliotheken und die Sekretariate wiesen einen hohen Frauenanteil auf.[9] Die Entwicklungen im Ersten Weltkrieg und der daraus resultierende Personalmangel hatten dazu geführt, dass Frauen speziell in der Hochschulverwaltung keine Seltenheit mehr waren. Nach und nach verdrängten sie die männlichen Mitarbeiter aus den spezifischen

Christian-Albrechts-Universität zu Kiel. 350 Jahre Wirken in Stadt, Land und Welt. Hg. von Oliver Auge. Kiel 2015, S. 528–560, hier S. 528.

7 Aufgrund der gängigen Überlieferungspraxis sind Personalunterlagen zu Schreib- und Verwaltungsangestellten auch im Universitätsarchiv Mainz (UA Mainz) nur partiell überliefert, sodass hier nur auf ein begrenztes Quellenkorpus zugegriffen werden kann. Die Personalakten aus dem Universitätsklinikum bilden eine Ausnahme. Sie wurden überwiegend sicherheitsverfilmt und gelangten so nahezu geschlossen ins UA Mainz. In ihrem Beitrag über Frauen an der CAU Kiel abseits der Wissenschaft betont Karen Bruhn, dass die Lebenswirklichkeit der Sekretärinnen in den vergangenen Jahrzehnten und bis heute vonseiten der Forschung kaum Beachtung gefunden habe und folglich relativ bis vollkommen unbekannt sei. Auch in den Quellen zur Kieler Universitätsgeschichte würden Sekretärinnen kaum Beachtung bzw. Raum finden. »Wir erfahren wenig über ihre Arbeitswirklichkeit. Bedenken wir allerdings die Tätigkeitsfelder, die ihnen an einem Lehrstuhl oblagen, zeigt sich der Wert eventueller Untersuchungen zu den Sekretärinnen.« Karen Bruhn: Von der Vorzimmerdame und Frau Professor – Frauen an der CAU Kiel abseits der Wissenschaft (im Druck), [o. S.].

8 bukof: Positionspapier Entgeltgerechtigkeit und faire Arbeitsbedingungen in Hochschulsekretariaten vom 15.9.2020, S. 3, URL: https://bukof.de/wp-content/uploads/20-09-15-bukof-Positionspapier-Entgeltgerechtigkeit-und-faire-Arbeitsbedingungen-in-Hochschulsekretariaten.pdf (abgerufen am 3.12.2021).

9 Siehe hierzu den Beitrag von Sabine Lauderbach: Frauen an der JGU 1946–2021. Eine Erfolgsgeschichte? In: 75 Jahre Johannes Gutenberg-Universität Mainz. Universität in der demokratischen Gesellschaft. Hg. von Georg Krausch. Regensburg 2021, S. 596–611.

Bereichen des Hochschulbetriebs und übernahmen deren Aufgaben, darunter die Stenografie. »Aber auch Sekretariatsarbeiten, die als anspruchsvoller galten, wurden bald überwiegend Frauen übertragen. [...] Seit den 1920er-Jahren lässt sich an deutschen Universitäten eine zunehmende Feminisierung der unteren Ebene des Verwaltungsdienstes feststellen.«[10] Wenige Jahrzehnte später, in den 1950er-Jahren, wurde das Sekretariat dann ganz allgemein »zum emblematischen Beruf von Frauen aus dem Mittelstand, während männliche Mitarbeiter aus diesem Bereich der Hochschulverwaltung nahezu verschwanden«.[11] Heute ist die Sekretariatstätigkeit gar »eine Extremform weiblich konnotierter Beschäftigung«.[12]

Spricht man mit Universitätsangehörigen, wird häufig betont, dass ohne gut geführte »Vorzimmer« der Unibetrieb nicht funktionieren würde: »Die Rahmenbedingungen und Prozesse an Hochschulen sind derart komplex geworden, dass ohne ein hoch professionalisiertes Sekretariat ein Überleben nicht mehr möglich wäre«, schreibt beispielsweise Barbara Lange, die ehemalige Gleichstellungsbeauftragte des Senats der JGU in einem Beitrag aus dem Jahr 2016.[13] Und die Kanzlerin, Waltraud Kreutz-Gers, ergänzt: »Die Gruppe besteht zu einem überwiegenden Teil aus Frauen. Sie haben häufig eine oder mehrere Teilzeitstellen, oft mehr als eine Vorgesetzte oder einen Vorgesetzten und sie besitzen meist ein großes Verantwortungsgefühl gepaart mit einer ebenso großen Flexibilität. Ihr Berufsbild hat sich in den letzten Jahren beständig gewandelt und an das hochdynamische Umfeld der Universität angepasst.«[14]

Die Tätigkeitsbereiche haben sich gerade in den drei vergangenen Jahrzehnten besonders stark verändert. Die Kanzlerin spricht hier von einem Wandel, der in der Literatur unter den Stichworten Verwaltungsmodernisierung, Änderungen der Finanzierungsmechanismen der Forschung, Bologna-Prozess, Digitalisie-

10 Karen Bruhn: Vorzimmerdame, [o. S.]. Vgl. hierzu auch Sylvia Paletschek: Die permanente Erfindung einer Tradition. Die Universität Tübingen im Kaiserreich und in der Weimarer Republik. Stuttgart 2001 (= Tübinger Beiträge zur Universitäts- und Wissenschaftsgeschichte 53), S. 223.
11 Magnus Klaue: Das stille Gedächtnis der Universität. In: FAZ, 24.1.2018, [o. S.]. Vgl. hierzu auch Gisela Böhme: Die Sekretärin im Management. Rückblick – Standortbestimmung – Ausblick. In: Handbuch Sekretariat. Hg. von ders. u. a. Wiesbaden 1989, S. 3–33, hier S. 3f.
12 bukof: Positionspapier, S. 3. Vgl. Jule Westerheide, Frank Kleemann: Die Arbeit von Sekretärinnen – Leistungszuschreibungen und Anerkennung von Assistenzarbeit im öffentlichen Dienst. In: Leistung und Gerechtigkeit. Das umstrittene Versprechen des Kapitalismus. Hg. von Brigitte Aulenbacher u. a. Weinheim 2017, S. 282–300.
13 Mitarbeiterinnen in Verwaltung und Technik, S. 3.
14 Ebd., S. 2. »Auch an Hochschulen wurde der Tätigkeitsbereich in den Sekretariaten im Laufe der Zeit wesentlich komplexer z. B. durch Steigerung des Verwaltungsaufwands, erhöhte Studienbetreuung, Anwendung von internetbasierten Informationssystemen, Verwaltung von Drittmitteln oder auch durch die Internationalisierung.« Ebd., S. 18.

rung und steigende Studierendenzahlen zusammengefasst wird.[15] Für die Sekretariate bedeutet dies vor allem, dass auf die dort Beschäftigten seit den 1990er-Jahren mehr Verantwortung gepaart mit mehr Bürokratie zukam und die fachlichen Anforderungen messbar anstiegen: »Aufgabenvielfalt, Arbeitsdichte, Selbständigkeit und Verantwortung sind also rasant gestiegen. An der Schnittstelle zwischen Forschung, Lehre und Verwaltung ist ein umfangreiches Büromanagement erforderlich, das sich stark ausdifferenziert hat«,[16] schreiben die Verantwortlichen der Bundeskonferenz der Frauen- und Gleichstellungsbeauftragten an Hochschulen e. V. in einem Positionspapier zu den Arbeitsbedingungen in Hochschulsekretariaten. Gleichzeitig blieb eine Verbesserung der Aufstiegsmöglichkeiten in diesem Bereich jedoch aus, und nachweislich nahmen die Teilzeit- und befristeten Stellen zu.[17] Doch auch in früheren Perioden hatten die Sekretärinnen[18] mit Widrigkeiten zu kämpfen, die sich bis heute in mehreren Kategorien fortschreiben lassen.

Aufgaben und Qualifikation – eine historische Einordnung

In den ersten Jahrzehnten nach der Wiedergründung der Mainzer Universität im Mai 1946 umfassten die Einstellungsvoraussetzungen für Verwaltungsmitarbeiterinnen und Sekretärinnen vor allem (1946: französische) Fremdsprachkenntnisse sowie Steno- und Schreibmaschinenfertigkeiten. Als das Historische Seminar 1974 eine Sekretärin suchte, wurde von dieser lediglich die Qualifikation: »Selbstständige Arbeit« erwartet. 1978 stellte das Romanische Seminar eine Sekretärin ein; Voraussetzung: »Gute Schreibmaschinen- und Stenokenntnisse; Fremdsprachenkenntnisse erwünscht.«

15 Siehe hierzu auch bukof: Positionspapier, S. 1.
16 Ebd., S. 2.
17 [O. V.]: Hochschulen, S. 6. Vgl. zu diesen Entwicklungen allg. Stefan Böschen: Herausforderungen und Anpassungen an der JGU. Von den 1980er-Jahren bis zur digitalen Revolution. In: 75 Jahre Johannes Gutenberg-Universität Mainz. Universität in der demokratischen Gesellschaft. Hg. von Georg Krausch. Regensburg 2021, S. 109–129.
18 Da es sich um einen sehr weiblich dominierten Bereich handelt, wird im Folgenden nur der weibliche Fall benutzt, andere Geschlechter sind selbstredend mit einbezogen.

> Historisches Seminar der Universität Mainz sucht dringend
>
> **Sekretärin**
>
> (halbtags)
>
> Arbeitszeit nach Vereinbarung (möglichst nachmittags). Selbständige Arbeit. Bezahlung nach BAT VII. Bewerbungen an Prof. Baumgart, Historisches Seminar IV, 65 Mainz, Saarstraße 21

Abb. 1: Eine Stellenanzeige in der JoGu 5 (1974), Nr. 31, S. 15.

> **Das Romanische Seminar der Johannes Gutenberg-Universität Mainz**
> sucht zum 1. Mai 1978
> **Halbtagssekretärin**
> (9.00 bis 13.00 Uhr)
> Voraussetzung gute Schreibmaschinen- und Stenokenntnisse;
> Fremdsprachenkenntnisse erwünscht, aber nicht Bedingung.
> Bezahlung nach BAT VII.
> Bewerbungen mit Unterlagen richten Sie bitte an das
> **Romanische Seminar der Johannes Gutenberg-Universität**,
> Jakob-Welder-Weg 18, 6500 Mainz

Abb. 2: Eine Stellenanzeige in der Wochenendausgabe der Allgemeinen Zeitung Mainz vom 25. 3. 1978.[19]

Die Anforderungen scheinen in den ersten Jahrzehnten seit Wiedergründung der JGU auf den ersten Blick nicht besonders differenziert gewesen zu sein. Dennoch waren die Frauen, die sich auf die beschriebenen Stellen bewarben, zum Teil hochqualifiziert, hatten Abitur, weitreichende Fremdsprachenkenntnisse oder sogar selbst ein Studium begonnen.[20] An den Universitäten waren sie damit grundsätzlich herzlich willkommen und in Mainz erst recht, denn zahlreiche Professoren[21] waren aufgrund des schon seit der Wiedergründung der JGU

19 UA Mainz, Best. 26/109(1).
20 Vgl. hierzu beispielhaft versch. Personalakten aus dem UA Mainz, Best. 64/2563, 2576, 2578 u. 2587.
21 Siehe hierzu den Beitrag von Frank Hüther in diesem Band.

herrschenden Geld- und Personalmangels mit Arbeit überlastet.[22] Die Einstellung einer qualifizierten und motivierten Sekretärin konnte dieses Problem entschärfen: Sie war in der Lage, neben den üblichen Schreibarbeiten auch zentrale Verwaltungstätigkeiten, komplexe organisatorische und sogar fachliche Aufgaben zu übernehmen. Die Personalakten von Mitarbeiterinnen sind voll mit Hinweisen darauf, dass viele der im Schreib- und Verwaltungsdienst beschäftigten Frauen eine gute Ausbildung und Fachkenntnisse mitbrachten. Zwei Fälle seien hier exemplarisch beschrieben: Annemarie Hämmerlein und Christel Zulauf, die beide in den 1960er-Jahren als Verwaltungsangestellte am Universitätsklinikum tätig waren.[23]

1912 als Tochter eines Bankdirektors in Mainz geboren, besuchte Annemarie Hämmerlein die Studienanstalt Mainz und die Private Handelsschule Dr. W. und C. Steinhöfel in Mainz. Leider ist nicht überliefert, wo Hämmerlein von 1936 bis 1939 tätig war, aber zwischen 1940 und 1946 arbeitete sie als Reichsbahnhelferin bei der Reichsbahndirektion Mainz. Als sie im September 1946 ihre Tätigkeit als Dolmetscherin im Übersetzungsbüro der Stadt aufnahm, verfügte sie über hervorragende Französisch- und sehr gute Englischkenntnisse. 1949 wechselte Hämmerlein ans Röntgeninstitut des Klinikums, wo sie bis zum Jahresende 1964 arbeitete und in der Besoldungsstufe BAT VII eingestuft war.[24] Anschließend nahm Annemarie Hämmerlein, die unverheiratet blieb, eine Planstelle an der Klinik für Strahlentherapie und Nuklearmedizin an der Universität in Frankfurt am Main an. Dort wurde sie als Sekretärin des neu berufenen Professors Werner Lorenz tätig, der zuvor an der JGU gelehrt hatte.[25]

22 Vgl. hierzu auch die Beiträge von Corine Defrance, Christian George, Michael Kißener und Freia Anders. In: 75 Jahre Johannes Gutenberg-Universität Mainz. Universität in der demokratischen Gesellschaft. Hg. von Georg Krausch. Regensburg 2021, S. 43–108.

23 Vgl. hierzu die Personalakten im UA Mainz, Best. 110/235 u. Best. 110/198.

24 BAT ist die Abkürzung für den Bundesangestelltentarifvertrag, der die Vergütung vieler Beschäftigter im öffentlichen Dienst regelte und 1961 in Kraft trat. Er war gültig bis zum Oktober 2005 bzw. vereinzelt bis 2006 und 2010 und wurde vom Tarifvertrag für den öffentlichen Dienst (TVöD) und dem Tarifvertrag im öffentlichen Dienst der Länder (TV-L) abgelöst. Siehe hierzu die Informationen im *Infoportal für Beamte*, URL: https://www.info-beamte.de/bundesangestelltentarifvertrag-bat/ (abgerufen am 2.1.2022). Im Regelfall stand in der BAT-Besoldung die Ziffer X für die niedrigste Vergütungsgruppe und die Ziffer I für die höchste. Vergleichsgrafiken zeigen, dass die BAT-VIII-Gruppe in Gruppe 3 des TVöD überführt wurde, die BAT-VIII mit Aufstieg in BAT-VII konnte auch zu Gruppe 5 werden. Die BAT-VIb/Vc wurde in Entgeltgruppe 7 überführt, BAT-Vc oder die Laufbahn BAT-Vc/Vb wurde zur Entgeltgruppe 8. Näheres dazu in Tab. 1. Vgl. auch die Informationen auf der Website *Öffentlicher Dienst.Info*, URL: https://oeffentlicher-dienst.info/bat/ (abgerufen am 2.1.2022).

25 Vgl. die Informationen zu Werner Lorenz, in Gutenberg Biographics. Verzeichnis der Professorinnen und Professoren der Universität Mainz, URI: http://gutenberg-biographics.ub.uni-mainz.de/id/f45124dd-e392-4cf8-b70f-306511d78985 (abgerufen am 3.12.2021).

Im Juni 1965 stellte das Institut für Klinische Strahlenkunde der Universitätsmedizin stundenweise eine Verwaltungsangestellte ein.[26] Christel Zulauf (geb. Breuning), geboren am 5. Juli 1910 in Bad Sobernheim, hatte nach der Volks- und Realschule am mathematisch-naturwissenschaftlichen Gymnasium in Idar-Oberstein ihr Abitur bestanden und anschließend ein Jahr lang die Soziale Frauenschule in Aachen besucht. Sie studierte an den Universitäten in Frankfurt am Main und in Bonn und finanzierte ihren Lebensunterhalt unter anderem als Werksstudentin in verschiedenen Institutionen, beispielsweise mit Bürotätigkeiten und Arbeiten im Jugendhaus Düsseldorf. 1937 beendete sie das Studium ohne Abschluss und trat in den Verlag der Bonner Buchgemeinde als Gehilfin ein. Sie war dort mit kaufmännischen Arbeiten als Buchhalterin und Korrespondentin beschäftigt. 1940 bestand sie das Verlagsgehilfenexamen mit Auszeichnung. Christel Zulauf verließ den Verlag 1941 »auf eigenen Wunsch, um sich zu vermählen«.[27] Möglicherweise hatte sie das Studium abgebrochen, nachdem sie ihren späteren Mann kennengelernt hatte. Sie selbst schreibt in ihrem Lebenslauf:

> »Bis zur Verheiratung mit dem Verlagsbuchhändler Hugo Zulauf weiterhin in der Bonner Buchgemeinde tätig. Im Verlauf der beruflichen Weiterentwicklung meines Mannes folgende Stationen durchlaufen: Kevelaer, Elkeringhausen b. Winterberg, Warendorf, Recklinghausen, Düsseldorf, Mainz. Wir haben zwei Kinder.«[28]

Das Verlagshaus hatte ihr zum Austritt ein hervorragendes Zeugnis ausgestellt, in dem es hieß: »Fräulein Breuning ist feingebildet, von reifem Charakter, aufgeschlossen für die Fragen der Zeit, gewissenhaft und tüchtig. Wir halten Fräulein Breuning für die Mitarbeit im deutschen Verlagswesen besonders geeignet.«[29] Christel Zulauf nahm 24 Jahre nach ihrem Ausscheiden aus dem Verlag, am 1. Juli 1965, ihre Arbeit an der Mainzer Universitätsklinik auf. Sie wurde für zwölf Wochenstunden als (hochqualifizierte!) Verwaltungsangestellte nach VIII BAT eingestellt,[30] kündigte aber wegen einer schweren Krankheit das Arbeitsverhältnis bereits wieder zum 6. Dezember desselben Jahres.

Doch nicht nur im Universitätsklinikum, sondern auch auf dem Campus wurden gut ausgebildete Sekretärinnen händeringend gesucht. Ebenfalls 1965 spielte sich zwischen dem Dekan der Philosophischen Fakultät und dem Rektor diesbezüglich gewissermaßen ein kleines »Drama« ab. Brunhilde Gilbrin, die Dekanatssekretärin der Fakultät, hatte im Februar einen Versetzungsantrag ins

26 Vgl. UA Mainz, Best. 110/198, Personalakte, hierin: u. a. handschriftlicher Lebenslauf v. Christel Zulauf, Zeugnisse u. weitere Dokumentationen.
27 Ebd., Abschrift eines Zeugnisses vom 31.3.1941.
28 Ebd., handschriftlicher Lebenslauf.
29 Ebd., Abschrift eines Zeugnisses vom 31.3.1941.
30 Zur Einordnung der Tarifstufen vgl. Fußnote 24.

Rektoramt gestellt. Dort wollte sie zukünftig auf einer vollen statt wie bisher auf jeweils zwei halben Stellen die anfallenden Verwaltungstätigkeiten übernehmen. Sie bat den Dekan am 4. Februar um eine Freigabe zum Wechsel: »Da auf die Dauer eine Tätigkeit an zwei Stellen mich zu sehr belastet, möchte ich gerne eine Ganztagsstelle nehmen. Dies auch mit Rücksicht auf die Tatsache, daß ich für eine ›Familie‹ zu sorgen habe. Ich wäre deshalb für eine Versetzung ins Rektoramt, wo eine Ganztagsstelle frei ist, sehr dankbar.«[31] Zum einen zeigt das Schreiben, dass es – wie auch aktuell im Bereich der Sekretariate – durchaus auch schon früher üblich war, zwei halbe Stellen zu bekleiden. Zum anderen entbrannte an diesem Schreiben ein Konflikt zwischen Dekan Gerhard Funke und Rektor Hans Leicher.[32] Funke schlug den gewünschten Wechsel zum 1. April zunächst mit dem Verweis auf die zahlreichen Arbeiten im Dekanat und den fehlenden Ersatz einer neuen Arbeitskraft aus und schaltete den Kanzler in die Angelegenheit ein. Nach einem sehr kontroversen Briefwechsel, in den auch Gilbrin involviert wurde (»Der Verdacht einer sogenannten Abwerbung ist in meinem Falle wohl nicht gerechtfertigt [...]. Ich befürchte, daß mir durch allzulanges Hinauszögern Ihrer Zustimmung hieraus Schwierigkeiten entstehen könnten.«[33]), erfolgte die Freigabe schließlich zum 1. Mai 1965. Beide Seiten hatten mit Blick auf die anspruchsvollen Aufgaben und die jeweiligen misslichen personellen Verhältnisse, die sich aus der generellen Unterbesetzung bei gleichzeitig hohem Arbeitsaufwand ergaben, um die Arbeitskraft der Sekretärin gekämpft.

Gute Schreibkräfte wurden an der JGU nicht nur dringend für die Aufrechterhaltung des universitären Betriebs gebraucht, sie wurden sogar ganz aktiv gesucht und angeworben. In den 1960er-Jahren antwortete das Pharmazeutische Institut der Universitätsklinik auf Stellengesuche in der *Allgemeinen Zeitung* und machte die suchenden Frauen schriftlich auf eine freie Stelle als Verwaltungsangestellte im Institut aufmerksam: »Sollten Sie an der Stelle interessiert sein, dann bitte ich höflich um Mitteilung – gegebenenfalls fernmündlich – und Angabe eines Zeitpunktes, zu dem eine persönliche Besprechung stattfinden könnte.« Im Stellengesuch hatten sich die Damen als »Berufserfahrene, gewandte Stenokontoristin« oder als »Kaufm. Angestellte in ungekündigter Stellung«[34] bezeichnet. Auch ein Experimental-Institut war schon 1962 aktiv geworden und

31 UA Mainz, Best. 13/397, Brunhilde Gilbrin an den Dekan der Philosophischen Fakultät Funke am 4.2.1965.
32 Vgl. die Informationen zu Gerhard Funke u. Hans Leicher in Gutenberg Biographics. Verzeichnis der Professorinnen und Professoren der Universität Mainz, URL: http://gutenberg-biographics.ub.uni-mainz.de/home.html (abgerufen am 3.12.2021).
33 UA Mainz, Best. 13/397, Gilbrin an Dekan Funke am 18.3.1965.
34 UA Mainz, Best. 36/38, Schreiben aus dem Pharmazeutischen Institut inkl. Stellengesuche vom 15.8.1961, 13.2.1962, 18.6., 16.7. u. 26.8.1963.

bemühte sich um die Anwerbung einer neuen Verwaltungsangestellten.[35] Angeschrieben wurden vor allem junge Frauen, während man – so zumindest 1961 – männliche Bewerber generell ablehnte. Gleich zwei Fälle sind in den Akten des Universitätsarchivs überliefert: »Auf Ihre Bewerbung [...] muß ich Ihnen zu meinem Bedauern mitteilen, daß nicht beabsichtigt ist, die zu vergebende Stelle mit einem männlichen Bewerber zu besetzen.«[36]

Von Beginn an waren die Sekretariate weiblich besetzt und sie waren essenziell für den universitären Betrieb – eine Unter- oder Nichtbesetzung sollte dringend vermieden werden. Im Bericht des Präsidenten aus dem Wintersemester 1979/80 berichteten gleich zwei Fachbereiche von der Notwendigkeit, die Sekretariatsstellen aufzustocken. Der Dekan des Fachbereichs Geschichtswissenschaft bezeichnete die Situation in den Vorzimmern als äußerst schwierig: »Die Besetzung mit Halbtagskräften reiche nicht aus, um die vermehrt anfallende Arbeit für Verwaltung sowie Lehr- und Forschungstätigkeit zu bewältigen. Hier sei dringend Hilfe nötig in Form von Aufstockung beziehungsweise von neuen Stellen.«[37] Und aus dem Fachbereich Angewandte Sprachwissenschaft hieß es: »In den Sekretariaten des Fachbereichs seien vermehrt Engpaßsituationen durch Krankheitsausfälle zu verzeichnen gewesen, so daß zeitweise einzelne Geschäftsbereiche in ihrer Arbeit vollständig lahmgelegt gewesen seien. Angesichts der immer mehr wachsenden Studentenzahlen sei die Unterbesetzung der Sekretariate besonders empfindlich zu registrieren, sobald längere Erkrankungen der einzelnen Stelleninhaber aufträten.«[38]

Die stetig wachsenden Studierendenzahlen seit Gründung der JGU waren augenscheinlich eine besondere Herausforderung für die Sekretariate, da sie einen wesentlichen Mehraufwand bedeuteten.[39] Wie oben beschrieben, waren aber noch weitere Veränderungen und Entwicklungen weg vom klassischen Berufsbild der Sekretärin hin zur Office-Managerin mit den damit verbundenen Aufgaben und Anforderungen – speziell im Bereich der Digitalisierung – verantwortlich.[40]

35 Vgl. ebd., Schreiben vom 9. u. 15.10.1962.
36 Ebd., Schreiben vom 14.4. u. 15.8.1961.
37 Bericht des Präsidenten [Peter Schneider] vom SoSe 1979 bis WiSe 1979/80, S. 83: Fachbereich Geschichtswissenschaft. Die Berichte des Präsidenten finden sich auch online, URL: https://gutenberg-capture.ub.uni-mainz.de/urn/urn:nbn:de:hebis:77-vcol-2371 (abgerufen am 1.6.2022).
38 Ebd., S. 85: Fachbereich Angewandte Sprachwissenschaft. Obwohl es in diesem Zitat ausschließlich um Frauen geht, ist hier von »Stelleninhabern« die Rede.
39 Vgl. hierzu auch die Beiträge von Christian George, Michael Kißener und Freia Anders. In: 75 Jahre Johannes Gutenberg-Universität Mainz. Universität in der demokratischen Gesellschaft. Hg. von Georg Krausch. Regensburg 2021, S. 56–108.
40 Bericht des Präsidenten [Klaus Beyermann] für das Jahr 1987, S. 62, FB 17 Mathematik: »Der Fachbereich bemüht sich, den steigenden Anforderungen an die Sekretärinnen, die sich

Gerade die Einführung von Computern brachte in den 1990er-Jahren »eine grundlegende Wende von der Schreibkraft und Datenerfasserin hin zur Organisatorin mit Management-Aufgaben«.[41] Durch den technischen Einsatz und die damit erst beginnende und noch immer anhaltende Digitalisierung erweiterten sich die Ansprüche sowohl an fachliche als auch an soziale Kompetenzen. Dennoch orientiert sich die Entlohnung der Beschäftigten in den Sekretariaten weiterhin am »klassischen Berufsbild der Sekretärin«. Den »Wandel des Tätigkeitsprofils zu einer Art von ›Wissenschaftskoordination‹ und des dafür notwendigen Qualifikationsanspruchs bilden die Tätigkeitsbeschreibungen und die Entgeltgruppen [bislang, Anm. d. Verf.] nur unzureichend ab.«[42] Der Blick auf eine aktuelle Stellenausschreibung (EG 6 TV-L) vom Oktober 2021 im Vergleich zu den oben gezeigten Anzeigen zeigt dies in aller Deutlichkeit. Gesucht wurde ein/e Verwaltungsmitarbeiter/in (m/w/d) in Teilzeit (50 %) im Fachbereich 03 | Rechts- und Wirtschaftswissenschaften der JGU:

»Ihr Profil:

- Abschluss als Verwaltungsfachangestellte/r oder vergleichbare Qualifikation oder kaufmännische Berufsausbildung, möglichst mit Berufserfahrung in der Führung eines Sekretariats
- Kenntnisse der einschlägigen Vorschriften des Hochschulgesetzes und des Einstellungsverfahrens
- Gute Kenntnisse und Erfahrung in der Mittelverwaltung
- Sehr sicherer Umgang mit MS-Office
- Bereitschaft, sich in die Softwaresysteme der Johannes Gutenberg-Universität Mainz und die Prüfungsordnungen einzuarbeiten/weiterzubilden
- Gute Englischkenntnisse
- Souveränes und freundliches Auftreten
- Organisationstalent, Selbstständigkeit, Eigeninitiative und ausgeprägte Teamfähigkeit.«[43]

 durch eine Vergrößerung des englischsprachigen Anteils sowie der Einführung von Bildschirmarbeitsplätzen verbunden mit der Verwendung eines wissenschaftlichen Textsystems (T hoch 3) ergeben, Rechnung zu tragen, indem er entsprechende Höhergruppierungsanträge stellt. Er weist darauf hin, daß die ständige Zurückweisung solcher Anträge zu einer Beeinträchtigung der Effektivität der Arbeit führt.« Vgl. hierzu auch Ulf Banscherus u. a.: Wandel der Arbeit in wissenschaftsunterstützenden Bereichen an Hochschulen. Hochschulreformen und Verwaltungsmodernisierung aus Sicht der Beschäftigten. Stuttgart 2017 (= Study [der Hans-Böckler-Stiftung] 362), S. 126.
41 Mitarbeiterinnen in Verwaltung und Technik, S. 18.
42 Banscherus u. a.: Wandel der Arbeit, S. 29.
43 Stellenanzeige auf der Website der JGU vom 19.10.2021. Ein Screenshot ist über d. Verf. erhältlich.

Vor dem Hintergrund dieses Profils werden die Komplexität der Sekretariatsaufgaben und auch die Anforderungen an die Personen auf diesen Stellen deutlich. Diesen Anforderungen werden die Sekretärinnen jedoch durchaus gerecht: Anlässlich der Umstrukturierungen in der Verwaltung im Zuge des Neuen Steuerungsmodells (NSM) in den 1990er-Jahren[44] führte die Frauenbeauftragte der JGU eine Potenzialanalyse unter den weiblichen Beschäftigten des wissenschaftsstützenden Personals durch. Diese belegte in »beeindruckender Weise das hohe Qualifikationsniveau einer Vielzahl von Frauen im wissenschaftsstützenden Bereich, die hohe Fortbildungsbereitschaft und die Bereitschaft zur beruflichen Veränderung«.[45]

Eingruppierung und Teilzeitarbeit – eine historische Einordnung

Die einzelnen, weiter oben geschilderten Beispiele aus den Akten des Universitätsarchivs haben gezeigt, dass viele Sekretärinnen schon in der Frühzeit der JGU für ihre Stellen qualifiziert, wenn nicht sogar überqualifiziert waren. Zwar waren auf der einen Seite die Anforderungsprofile im Gegensatz zu heute weniger komplex, doch die Realität brachte auch schon damals Herausforderungen mit sich, darunter die Korrespondenzerfassung über Steno und Schreibmaschine, die Buchhaltung auf Papier oder die Organisation von Räumen, Lehrveranstaltungen und Einschreibungen über den Postweg. Als umfangreich und anspruchsvoll haben die Schreibkräfte ihre Arbeit jedenfalls immer empfunden.[46] Auf der anderen Seite wollten auch schon früher viele Frauen eine bessere Entlohnung ihrer Aufgaben erreichen. Während heute die Forderung vor allem nach strukturellen

44 Vgl. hierzu Waltraud Kreutz-Gers, Götz Scholz: Universitätsverwaltung von 1976 bis heute. Vom Neuen Steuerungsmodell über die Evaluation der Zentralverwaltung bis zur Bauherreneigenschaft. In: 75 Jahre Johannes Gutenberg-Universität Mainz. Universität in der demokratischen Gesellschaft. Hg. von Georg Krausch. Regensburg 2021, S. 142–149.
45 Frauenbeauftragte der Johannes Gutenberg-Universität Mainz (Hg.): 15 Jahre und mehr... Frauenförderung an der Johannes Gutenberg-Universität Mainz. Mainz 2016. Die entsprechenden Fortbildungsangebote waren an der JGU zunächst von den Frauen selbst organisiert worden: 1992 gründete eine der Aktiven, Doris Dahl, mit einigen weiteren Frauen eine AG Frauenförderung im Schreib- und Verwaltungsdienst. Deren Forderungen waren u.a. die Änderung des BAT, Aufhebung von geschlechtsdiskriminierenden Tatbeständen im BAT, gleicher Lohn für gleichwertige Arbeit und hochschulübergreifende Vernetzung. 2002 präsentierte die AG Frauenförderung die ersten Empfehlungen an die Hochschulleitung, darunter den Wunsch einer Verankerung von Fördermaßnahmen für Frauen im wissenschaftsstützenden Bereich. Weitere Maßnahmen und wichtige Entwicklungsschritte wurden bereits im Beitrag von Sabine Lauderbach: Frauen an der JGU 1946–2021 dargestellt. Vgl. hierzu aber auch den Beitrag von Sabina Matter-Seibel im vorliegenden Band.
46 Vgl. die Korrespondenzen in den Personalakten des UA Mainz, bspw. Best. 110/231 u. Best110/325.

Veränderungen immer lauter wird, wurde bis in die 1990er-Jahre hinein zunächst nach individuellen Lösungen gesucht.[47] Dabei zieht sich der Wunsch einer Höhergruppierung als Anliegen der Sekretärinnen durch die gesamte Geschichte der JGU. So finden sich in den Akten des Universitätsarchivs Schreiben aus den ersten Jahren seit der Wiedergründung, in denen Verwaltungsangestellte eine angemessene Einstufung ihrer individuellen Tätigkeiten forderten.[48] 1948 stellte beispielsweise Hilde Eder (geb. Schmitt, Jg. 1925) einen Antrag auf Einordnung in die Vergütungsgruppe BAT VII (statt BAT VIII).[49] Eder war im Juni 1942 als Verwaltungsangestellte in den Dienst der Stadt Mainz eingetreten, im April 1945 ins Stadtkrankenhaus gewechselt und arbeitete seit Dezember 1947 als Sekretärin in der Nervenklinik der Universitätsmedizin. Sie selbst schrieb über ihre Aufgaben dort: »Die hier anfallenden Arbeiten sind sehr vielseitig und umfangreich. Es ist daher erforderlich, daß ich des öfteren über meine Dienstzeit hinaus zu arbeiten habe, um das mir übertragene Arbeitspensum erledigen zu können.«[50] Der Verwaltungsdirektor des Stadtkrankenhauses befürwortete den Antrag seiner Angestellten und betonte, dass sie sogar die Buchführung der Nervenklinik vorbereite. Zudem sei es »außerordentlich schwierig für Arztsekretariate geeignete Stenotypistinnen zu finden«.[51] Dem Antrag auf Höhergruppierung wurde nicht entsprochen.

Ein anderer interessanter Fall findet sich in den Akten der Naturwissenschaftlichen Fakultät Ende der 1960er-Jahre.[52] Mehrere Jahre lang bemühte sich der Dekan der Fakultät Peter Beckmann eine Höhergruppierung der Dekanatssekretärin Ursula Brüggemann in die Stufe BAT V zu erreichen.[53] Da dieses

47 »Der nachweislich falschen Definition über das Aufgaben- und Kompetenzspektrum und der seit langer Zeit andauernde Entwicklungsrückstand bei der Neudefinition des Berufsbildes und der Berufsbezeichnung sind Ausdruck einer systematischen strukturellen Benachteiligung dieser Berufsgruppe in Hochschulen. Die schwerwiegenden, auch ökonomischen Folgen tragen insbesondere Frauen. Es gilt, die Aufgaben und Kompetenzen von Mitarbeiter*innen in Hochschulsekretariaten endlich mit zeitgemäßen Kriterien zu bewerten und den Entwicklungsrückstand bezogen auf Bezahlung und Wertschätzung aufzuholen.« bukof: Positionspapier, S. 4.
48 Vgl. UA Mainz, Best. 110/325, Personalakte Hilde Eder (geb. Schmitt), S. 15f.
49 Zur Einordnung der Besoldungsgruppen vgl. Fußnote 22.
50 UA Mainz, Best. 110/325, Personalakte Hilde Eder (geb. Schmitt), S. 19.
51 Ebd., S. 22, Schreiben des Verwaltungsdirektors Emrich an das Personalamt der Stadt Mainz am 2.6.1948.
52 Vgl. hierzu ebd., Best. 14/183, Höhergruppierung von Dekanatssekretärin Brüggemann.
53 »Seit nunmehr sieben Jahren versucht unsere Fakultät die BAT VI-Stelle unserer Dekanatssekretärin (die seit 1949 den Posten innehat) in eine BAT V-Stelle umzuwandeln, leider ohne Erfolg!« Ebd., Schreiben von Beckmann an den Dekan der Universität Göttingen vom 29.5.1967. Siehe auch die Informationen zu Peter Beckmann, in Gutenberg Biographics. Verzeichnis der Professorinnen und Professoren der Universität Mainz, URI: http://gutenberg-biographics.ub.uni-mainz.de/id/eebc2cb0-8c45-4755-9486-c9b1e2a9ef35 (abgerufen am 3.12.2021).

Vorhaben immer wieder abgeschmettert worden war, ging die Fakultät dazu über, den Ausgleich zwischen den beiden Besoldungsgruppen über private Spendenmittel zu finanzieren. Zwar kamen auch wenige Mittel aus der Haushaltsreserve des Kanzlers hinzu, ein Großteil der Beträge wurde aber schließlich über Jahre aus Spenden der BASF an die Naturwissenschaftliche Fakultät und aus Geldern von der Vereinigung der Freunde der Universität bezahlt.[54] Doch einige Bemühungen um eine Höhergruppierung von Verwaltungskräften waren auch erfolgreich. Ein letztes Beispiel ist hier der Fall von Anni Prinz aus dem Jahr 1962, die »ursprünglich als Telefonistin vorgesehen [war]. Sie wurde jedoch niemals als Telefonistin eingesetzt«[55] und schließlich als Verwaltungskraft bezahlt. Nach zähem Hin und Her mit dem Kanzler war es hier zu einer Höhergruppierung gekommen.[56]

Das Thema »Einstufung in niedrige Lohnstufen und der Wunsch nach Höhergruppierung« muss als explizit weibliches Thema bezeichnet werden. Eine Übersicht der Geschlechterverhältnisse an der JGU in den BAT-Stufen IVb bis VIII – die generellen Einstufungen im Schreibdienst – von 1991 macht das deutlich:[57]

Eingruppierung	Frauenanteil	
BAT IV b	67 %	TV-L EG 10[58]
BAT V b	51 %	TV-L EG 8
BAT V c	64 %	TV-L EG 7/8
BAT VI b	81 %	TV-L EG 7
BAT VII	79 %	TV-L EG 5
BAT VIII	77 %	TV-L EG 3

Tab. 1: Frauenanteil an den BAT-Stufen VIII bis IVb.[59]

Dabei ist die anhaltende niedrige entgeltliche Eingruppierung von Sekretärinnen (wahrscheinlich nicht nur an Hochschulen) ein bundesweites Phänomen, wie die Studie *Wandel der Arbeit in wissenschaftsunterstützenden Bereichen an Hochschulen* deutlich zeigen konnte. Bislang haben sich die weitreichenden Verän-

54 Vgl. hierzu die einzelnen Schreiben in UA Mainz, Best. 14/183. Leider ist nicht übermittelt, wie dieser Fall sich in den folgenden Jahren weiter gestaltete.
55 Ebd., Best. 64/2582, die Technische Abteilung an den Kanzler am 25.9.1962.
56 Vgl. die Korrespondenz in ebd. Vgl. bspw. auch den Fall Änne Gäbler, ebd., Best. 110/231. Hier gelang eine Höhergruppierung über den Wechsel auf eine freiwerdende Planstelle BAT VII.
57 Statistische Übersicht der Johannes Gutenberg-Universität 1991. Hg. vom Präsident der Johannes Gutenberg-Universität Mainz. Mainz 1993, S. 35.
58 Vgl. hierzu die Informationen auf der Website *Öffentlicher Dienst. Info*, URL: https://oeffentlicher-dienst.info/bat/vergleich/gd.html (abgerufen am 3.1.2022).
59 Statistische Übersicht der Johannes Gutenberg-Universität Mainz 1991.

derungen des Berufsbildes nur marginal in einer Anpassung der Stellenbeschreibung oder einer Überprüfung der Eingruppierung niedergeschlagen.

»Somit ist es kaum verwunderlich, dass gerade bei den Angehörigen der entsprechenden Stellenprofile die Unzufriedenheit mit Gehalt und Aufstiegsmöglichkeiten sehr stark ausgeprägt ist, häufig in Verbindung mit dem Gefühl einer zu geringen Wertschätzung durch Vorgesetzte und insbesondere die Hochschulleitung«,[60]

konstatieren die Verantwortlichen der Studie aus dem Jahr 2017. Und schon im Jahr 2000 bemerkte die Frauenbeauftragte des Senats Renate Gahn in einem ersten Zwischenbericht zur Umsetzung des Anreizsystems Frauenförderung[61] an der JGU in der Zeit von 1998 bis 2000:

»Eingestellt meist als Sekretärin, verfügt ein großer Teil der Beschäftigten in den dezentralen Verwaltungseinrichtungen über nahezu keine Aufstiegschancen. Auch in der Zentralen Verwaltung sind nur wenige Frauen im gehobenen Dienst. Hier konzentrieren sich die Frauen auf die Vergütungsgruppen VII–Vc bzw. auf die Besoldungsgruppe A 10. Spezifische Hindernisse wie etwa starre und hierarchische Strukturen sowie die geringe Anerkennung nicht-wissenschaftlicher, d. h. hier auch besonders weiblicher Leistungen, festigen die als *gläserne Decke* bezeichnete Aufstiegsbarriere, die bereits über der unteren Hälfte des mittleren Dienstes liegt«.[62]

Diese Problematik ist nach wie vor ungelöst und wird noch durch einen weiteren Aspekt verstärkt: den hohen Anteil an Teilzeitarbeit und befristeten Stellen, gerade bei Neueinstellungen.[63]

Zwar war Teilzeit an der JGU schon immer ein Thema im Verwaltungsbereich, wie einige der oben beschriebenen Fälle zeigen.[64] Doch vor allem in den zurückliegenden 30 Jahren sind zwei Entwicklungen auffällig: So ist der Anteil der Teilzeit-Beschäftigten zwischen 1995 und 2014 bundesweit von 26 auf 38 Prozent gestiegen – und das nicht freiwillig, denn mehr als 30 Prozent der Teilzeitkräfte würden gerne länger arbeiten. Außerdem hat auch die Zahl der befristet Beschäftigten zugenommen, sodass nahezu jeder vierte Vertrag befristet ist.[65] Diese Zahlen lassen sich problemlos auf die JGU übertragen, wie eine Auswertung aus

60 Banscherus u. a.: Wandel der Arbeit. S. 213 f.
61 Die Idee für ein Anreizsystem zur Frauenförderung entstand an der JGU 1998. Hintergrund war der Wunsch, die Unterrepräsentanz von Frauen an der Hochschule abzubauen und Hindernisse für Studienverläufe und Berufskarrieren zu beseitigen. Weiterführend hierzu Frauenbeauftragte der Universität Mainz (Hg.): Erster Zwischenbericht zur Umsetzung des Anreizsystems Frauenförderung an der Johannes Gutenberg-Universität Mainz in der Zeit von 1998 bis 2000. Mainz 2000, S. 4 f.
62 Ebd.
63 Vgl. Banscherus u. a.: Wandel der Arbeit, S. 213 f.
64 Vgl. u. a. UA Mainz, Best. 26/161, Besetzung der Stelle Nachfolge Darnieder im Sommer 1987, Romanisches Seminar. Ein weiteres Beispiel: UA Mainz, Best. 110/198, 24 Stunden Teilzeit Verwaltungsangestellte im Institut für Strahlenkunde 1965.
65 Vgl. [o. V.]: Hochschulen, S. 6.

dem Jahr 2006 zeigt. Hier waren die Frauen im wissenschaftsstützenden Personal auf dem Campus überwiegend in Teilzeit und mehrheitlich befristet beschäftigt:[66]

Zentrale Einrichtungen und Hochschulverwaltung	Gesamtzahl Frauen	Frauenanteil an Teilzeitbeschäftigten	Gesamtzahl Frauen in Teilzeit	Frauenanteil an befristet Beschäftigten
Höherer Dienst	57	75 %	18	83 %
Gehobener Dienst	94	78 %	22	46 %
Mittlerer Dienst	210	81 %	91	75 %
Einfacher Dienst	3	67 %	1	-
Arbeiterinnen	38	68 %	3	-
Auszubildende	2	50 %	-	-
Gesamt	404	78 %	-	69 %

Tab. 2: Übersicht über den Anteil weiblicher Beschäftigter in den zentralen Einrichtungen und der Hochschulverwaltung der JGU im Jahr 2006.[67]

Fachbereiche	Gesamtzahl Frauen	Frauenanteil an Teilzeitbeschäftigten	Gesamtzahl Frauen in Teilzeit	Frauenanteil an befristet Beschäftigten
Höherer Dienst	13	61 %	9	56 %
Gehobener Dienst	178	83 %	43	79 %
Mittlerer Dienst	370	91 %	108	78 %
Einfacher Dienst	-	-	-	-
Arbeiterinnen	47	87 %	3	-
Auszubildende	3	22 %	-	-
Sonstige	9	22 %	-	-
Gesamt	620	87 %	163	76 %

Tab. 3: Übersicht über den Anteil weiblicher Beschäftigter in den Fachbereichen der JGU im Jahr 2006.[68]

66 Zahlen nach: Frauenbeauftragte der Johannes Gutenberg-Universität Mainz (Hg.): Frauenhandbuch für Studentinnen und beschäftige Frauen an der Universität Mainz. 3. aktual. u. überarb. Aufl. Juni 2008, S. 51.
67 Eigene Ausarbeitung der Autorin.
68 Eigene Ausarbeitung der Autorin.

Auch in den vergangenen Jahren hat sich dieses Bild nicht geändert, ganz im Gegenteil: 2019 waren im administrativen Bereich 781 Vollzeitäquivalente (VZÄ) beschäftigt, davon waren 73 Prozent weiblich. Insgesamt waren mehr als 40 Prozent der Stellenanteile in Teilzeit besetzt, bei einem Frauenanteil von 87 Prozent. Auch die Befristungen treffen vor allem das weibliche Personal: 67 Prozent der befristeten Stellenanteile entfielen auf Frauen.[69]

Ausblick: Das Sekretariat – ein unlösbares berufliches Dilemma?

»Die meisten Sekretärinnen sind schon längst keine Schreibkräfte mehr, sondern an der Schnittstelle zwischen Professoren, wissenschaftlichen Mitarbeitern, Studierenden und Verwaltung für so ziemlich für [sic!] alles zuständig. […] Die gestiegene Verantwortung und Belastung schlägt sich zum Ärger vieler Beschäftigter nicht in höheren Eingruppierungen nieder. Aufstiegsmöglichkeiten gibt es praktisch nicht. Obwohl sie sich mit viel Engagement in neue Aufgabengebiete eingearbeitet haben, stecken viele in einer beruflichen Sackgasse.«[70]

Dieses Zitat ist eines der Ergebnisse einer langjährig angelegten Studie zu Arbeitsbedingungen an den Hochschulen und es fasst das zusammen, was auch aktuell viele Sekretärinnen an der JGU beschäftigt. So stellen sich ihnen unter anderem folgende Fragen: Wird der Wandel der Arbeitsbedingungen in den 75 Jahren seit Neugründung der Universität auch im Stellenprofil der zahlreichen Verwaltungskräfte ausreichend berücksichtigt? Wie geht die Hochschule mit den Erwartungen an berufliche Entwicklungsperspektiven und die Leistungsangemessenheit der Bezahlung um? Wie sieht es mit Aufstiegs- und Partizipationsmöglichkeiten aus und wie kann die JGU die Zukunft der so wichtigen Positionen in der Gruppe des wissenschaftsstützenden Bereichs gestalten, wie neue Berufsbilder und Karrierepfade schaffen?[71]

Der von vielen Sekretärinnen wahrgenommene niedrige gesellschaftliche Status ihrer Tätigkeiten und der Eindruck, dass viele (nicht im Stellenplan verankerte) Aufgaben zur Selbstverständlichkeit geworden sind, führen oftmals zu einem Wertschätzungsdefizit, das noch dadurch gesteigert wird, dass »trotz gestiegener Komplexität, Aufgabenvielfalt sowie Ansprüche[n!] an fachliche und soziale Kompetenzen«[72] bislang keine tarifliche Neueinstufung der Tätigkeiten stattgefunden hat.[73]

69 Vgl. Mitarbeiterinnen in Verwaltung und Technik, S. 8.
70 [O. V.]: Hochschulen, S. 6f.
71 Die Fragen entstanden in Gesprächen mit mehreren Sekretärinnen aus verschiedenen Bereichen der JGU im Vorfeld des Beitrags. Siehe hierzu auch Banscherus u. a.: Wandel der Arbeit, S. 27.
72 Mitarbeiterinnen in Verwaltung und Technik, S. 19.

Dennoch ist vielen anderen Universitätsangehörigen die Bedeutsamkeit »ihrer« Mitarbeiterinnen durchaus bewusst; sie schätzen deren Arbeit sehr wohl. In den vergangenen Jahrzehnten wurde dies exemplarisch in zahlreichen Artikeln in den Hochschulzeitschriften der JGU deutlich, in denen die Leistungen von Dekanatssekretärinnen, Chefsekretärinnen im Verwaltungsbereich oder auch Mitarbeiterinnen im Prüfungsamt honoriert wurden.[74] Zwar geschah dies meist in Zusammenhang mit Dienstjubiläen oder Verabschiedungen, aber auch eine eigene Broschüre zu *Mitarbeiterinnen in Verwaltung und Technik an der Johannes Gutenberg-Universität Mainz* aus dem Jahr 2016 würdigt den Berufsstand. So schreibt die Kanzlerin Waltraud Kreutz-Gers in ihrem Vorwort zum Band: »Die Broschüre soll zum einen Anerkennung signalisieren und zum anderen Aufmerksamkeit herstellen: für die Personen und deren Arbeit. Denn die Vorgesetzten wissen in der Regel, was sie an ihrer Mitarbeiterin haben.«[75]

Hier scheint jedoch gleichzeitig ein Dilemma durch, geradezu eine ähnliche Situation, wie es die vielen »Heldinnen und Helden« in der Corona-Pandemie zu spüren bekamen. Auf der einen Seite die Bestätigung für die eigene Arbeit durch Applaus, Schulterklopfen und viele Versprechungen an die Zukunft – gerade im Pflegebereich. Auf der anderen Seite prekäre Arbeitsbedingungen und eine dauerhaft niedrige Bezahlung. Natürlich ist das mit Blick auf die Universität überspitzt formuliert, doch was sich auch im Bereich der MTV trotz aller Anerkennung über all die Jahrzehnte kaum änderte, sind die »vergleichsweise geringe Bezahlung, die hohe Wahrscheinlichkeit der Teilzeitbeschäftigung und die wenigen Möglichkeiten der beruflichen Weiterentwicklung mit Blick auf eine Höhergruppierung oder gar Karriere im wissenschaftsstützenden Bereich«.[76] Es ist also kein Wunder, dass viele Sekretärinnen ihren Beruf zwar gerne ausüben und sich der Anerkennung ihrer Vorgesetzten und Kolleg_innen bewusst sind, eine größere Wertschätzung durch bessere Bezahlung, Bedingungen, Chancen und Perspektiven aber dennoch ein – auch öffentlich – vielformuliertes Anliegen ist. »Das stereotype Berufsbild der ›Sekretärin‹ ist längst veraltet und eine Aktualisierung des Berufsbildes ebenso wie die tarifliche Höherbewertung des heute breiten und anspruchsvollen Tätigkeits- und Kompetenzspektrums dringend notwendig.«[77]

73 Vgl. ebd.
74 Vgl. allg. Sabine Lauderbach: Frauen u. bspw. [o. V.]: Kontakte am Feierabend. In: JoGu 6 (1975), Nr. 38, S. 9; [o. V.]: 40-jähriges Dienstjubiläum. In: JoGu 13 (1982), Nr. 80, S. 7; [o. V.]: Dank an eine treue Mitarbeiterin. In: JoGu 18 (1987), Nr. 107, S. 24; [o. V.]: Maria Scherlensky. Abschied vom Prüfungsamt. In: JoGu 12 (1981), Nr. 73, S. 19; Nicole Güth: Die »Alma mater« des Präsidialamtes. In: JoGu 14 (1983), Nr. 84, S. 2.
75 Mitarbeiterinnen in Verwaltung und Technik, S. 2.
76 Lauderbach: Frauen, S. 606.
77 bukof: Positionspapier, S. 1.

Eine Analyse von Interviews mit Frauen im technischen und administrativen Bereich, die 2015 und 2016 an der JGU im Zuge der oben erwähnten Broschüre geführt wurden, bestätigt diesen Eindruck. Von den befragten Beschäftigten beantworteten die Frage, ob sie wieder die gleiche Berufswahl treffen würden, zwar zwei Drittel mit »Ja«. Dennoch haben fast alle während der Arbeit an der Mainzer Universität nebenberufliche Weiterbildungen angestrebt beziehungsweise absolviert[78] oder aber eigene Berufswünsche und Ausbildungsziele nicht immer umsetzen können oder gar aufgeben müssen.[79] Und auch der Wunsch nach mehr Eigenverantwortung und höherwertigeren Tätigkeiten, nach Aufstiegsmöglichkeiten und unbefristeten Verträgen wird kommuniziert.[80] Wie also umgehen mit diesem seit vielen Jahren präsenten Dilemma der Anerkennung auf der einen und dem Anliegen nach mehr Bestätigung und besseren Perspektiven auf der anderen Seite?

Einen Lösungsansatz haben die Sekretärinnen selbst entwickelt: Mit Initiativen wie Promahs (Professionelles Management im Hochschulsekretariat) und der Arbeitsgruppe Starke Office Services (SOS) nehmen sie die Professionalisierung im Hochschulsekretariat in die eigene Hand.[81] Beide Initiativen sind zwar damit Wegweiser durch die heutigen Anforderungen in Verwaltung und Administration, doch letztlich muss – besonders von Seiten der Hochschulleitung und des Landes – mehr getan werden, vor allem im Hinblick auf bessere Bezahlung und berufliche Entwicklungsmöglichkeiten. Das fordert auch die Bundeskonferenz der Frauen- und Gleichstellungsbeauftragten an Hochschulen e. V.: »Es gilt, die Aufgaben und Kompetenzen von Mitarbeiter*innen in Hochschulsekretariaten endlich mit zeitgemäßen Kriterien zu bewerten und den Entwicklungsrückstand bezogen auf Bezahlung und Wertschätzung aufzuholen.«[82]

78 Bspw. als Webdesignerin. Vgl. Mitarbeiterinnen. Hg. vom Büro für Frauenförderung und Gleichstellung der Johannes Gutenberg-Universität Mainz (JGU), S. 7.
79 Bspw. abgebrochene Dissertationen. Vgl. ebd., S. 57.
80 Vgl. ebd., S. 37. »Allerdings muss ich auch sagen, dass ich in finanzieller Hinsicht keine weiteren Aufstiegsmöglichkeiten mehr erwarten kann, was eigentlich schade ist. Es würde die Motivation mit Sicherheit weiter erhöhen.« Ebd., S. 25. Dazu auch: »Es gab befristete Verträge, ohne eine langfristige Aussicht auf Übernahme, die ein erneutes Bewerben notwendig machten. Mit meinem Schulabschluss der Sekundarstufe I blieben mir Stellen der Entgeltgruppen 9 und höher verwehrt. Daher war es notwendig, dass ich für weitere Aufstiegschancen meine Fachhochschulreife in Form der Betriebswirtin für Kommunikation und Unternehmensmanagement nebenberuflich nachholte.« Ebd., S. 9.
81 Vgl. die Informationen auf der Website der Personalentwicklung der JGU zum Zertifikat »Professionelles Management« im Hochschulsekretariat«, URL: https://www.personalentwicklung.uni-mainz.de/promahs/ (abgerufen am 1.6.2022).
82 bukof: Positionspapier, S. 4.

II. Biographische Perspektiven

Livia Prüll

Als Frau in der Universitätsmedizin – Edith Heischkel-Artelt (1906–1987)[1]

Es war am 9. Dezember 1947, als der damalige Dekan der Mainzer Medizinischen Fakultät Kurt Voit (1895–1878) seine Kollegen zu einem »Herrenabend« in das Ärzte-Kasino des Universitätsklinikums einlud, genauer »zu einem gemütlichen Beisammensein«. Für Getränke würde durch eine Spende gesorgt werden, so das Schreiben. Der kurze Siebenzeiler, auf Adler-Schreibmaschine abgetippt, wurde allerdings noch nachträglich durch zwei Einträge ergänzt. Einerseits wegen des Mangels an Geschirr: Der archivalisch vorliegende Durchschlag enthält im oberen Teil den eingetippten Vermerk: »Bitte 1 Glas mitbringen«. Ferner hatte man aber auch noch eine Person vergessen. Oder man meinte, diese gesondert erwähnen zu müssen. Ganz unten auf dem Zettel findet sich daher auch noch die Ergänzung: »+ einschl. der Dozentin Frau Dr. Dr. Edith Heischkel-Artelt«.[2] Letztere arbeitete seit 1946 als Lehrbeauftragte und Dozentin für Medizingeschichte am gleichnamigen Institut in Mainz. Hatte man die Medizingeschichte vergessen? Mit Sicherheit nicht, denn der Leiter des Medizinhistorischen Instituts war der einflussreiche Senior des Fachs in Deutschland, Paul Diepgen (1878–1966).[3] Und er war mit Sicherheit auf der Einladungsliste. Vielmehr ist demnach davon auszugehen, dass man meinte, der einzigen weiblichen Dozentin an der Medizinischen Fakultät noch eine gesonderte Zutrittsgenehmigung oder eine Art Eintrittsermunterung zu dem »Herrenabend« geben zu müssen.

Wie kam es, dass Edith Heischkel-Artelt es schaffte, in der Universitätsmedizin Fuß zu fassen? Wie schaffte sie es, diese Einladung zum »Herrenabend« zu

1 Für ihre Unterstützung bedanke ich mich bei Frau Dagmar Loch, Bibliothekarin des Institutes für Geschichte, Theorie und Ethik der Medizin, Mainz.
2 Archiv des Deutschen Medizinhistorischen Museums Ingolstadt (DMMI), Nachlass Edith Heischkel-Artelt (NL EHA), 1/401, Dekan der Medizinischen Fakultät der Universität Mainz an die Kollegen, 9.12.1947.
3 Vgl. die Informationen zu Paul Diegen in Gutenberg Biographics. Verzeichnis der Professorinnen und Professoren der Universität Mainz, URI: http://gutenberg-biographics.ub.uni-mainz.de/id/f4c472db-d9c3-424d-9c3a-290ebcd4dc0e (abgerufen am 29.8.2022). Siehe ferner die in den folgenden Fußnoten zu Paul Diepgen zitierte Literatur.

erhalten, die noch manch einer anderen Frau in dieser Zeit vorenthalten wurde? Und wie schaffte sie es sogar, an der Mainzer Medizinischen Fakultät die erste Professorin zu werden? Diese Fragen berühren einerseits die beruflichen akademischen Aktivitäten von ihr selbst. Andererseits aber auch – und das ist das zweite Thema – den zeithistorischen Kontext, in dem Heischkel-Artelt lebte und wirkte. Letzterer Bereich ist die Frage danach, welche Impulse aus ihrem Umfeld und welche politischen beziehungsweise wissenschaftspolitischen Entwicklungen während ihres Lebens ihre Aktivitäten stützten und begünstigten. Im Folgenden soll beides betrachtet werden: die Biografie von Heischkel-Artelt und ferner der Kontext ihres Wirkens. Denn die These ist, dass sich der Erfolg von Heischkel-Artelt, die erste und auch lange Zeit einzige Professorin an der Medizinischen Fakultät der Johannes Gutenberg-Universität Mainz (JGU) zu werden, aus einem Zusammenspiel des eigenen Agierens mit zeithistorischen Strömungen und mit einem unterstützenden Umfeld ergab. Ja, dass ihr Erfolg letztlich sogar nur dadurch erklärt werden kann.[4]

Der Werdegang von Edith Heischkel-Artelt lässt sich bei genauerer Betrachtung in drei Etappen einteilen, die im Folgenden nacheinander behandelt werden sollen. Ihre berufliche Entwicklung korreliert dabei jeweils mit den zeithistorischen Bedingungen für die Berufstätigkeit von Frauen in Deutschland. Das Wechselverhältnis von Biografie und Kontext lässt sich so gut nachvollziehen. Danach sollen die drei Abschnitte ihres Lebens zusammenfassend analysiert werden.

Der Beruf der Ärztin: 1925 bis 1932

Im Jahr 1906 wurde Edith Heischkel-Artelt als Tochter von Paul Albert Friedrich Konrad Heischkel, Verwaltungsinspektor des Krankenhauses Dresden-Johannstadt, und seiner Frau Johanna Martha Elsa, geborene Höfgen, in Dresden geboren.[5] Damit wuchs sie in gehobenen bürgerlichen Kreisen auf. Trotz dieser Begünstigung war das Los einer Frau in den letzten beiden Dekaden des Wilhelminischen Deutschland auch in diesen Kreisen noch grundsätzlich die Heirat

4 Dieser Beitrag befasst sich schwerpunktmäßig mit dem akademischen Werdegang von Heischkel-Artelt als Frau. Dementsprechend ist nicht intendiert, einen vollständigen biografischen Abriss ihres Lebens zu liefern. Ihr medizinhistorisches Werk wird daher nur kursorisch behandelt bzw. nur dort detailliert, wo es im thematischen Zusammenhang dieses Beitrags relevant ist. Für ihre Unterstützung danke ich Werner Friedrich Kümmel für einzelne Hinweise und dem Deutschen Medizinhistorischen Museum Ingolstadt und dessen Direktorin Marion Maria Ruisinger für Unterstützung bei der Nutzung des Nachlasses von Edith Heischkel-Artelt.
5 Vgl. Universitätsarchiv (UA) Mainz, Best. 64/819, Personalakte Edith Heischkel-Artelt, Heiratsurkunde (Abschrift), Walter Anton Reinhold Artelt, Unteroffizier, geb. 23.7.1906, Bad Warmbrunn, und Edith Heischkel-Artelt haben am 16.3.1944 in Dresden geheiratet.

und das Leben als Mutter und Organisatorin des Familienhaushalts. Allerdings vollzogen sich in eben derselben Zeit auch gesellschaftspolitische Veränderungen, die die Optionen – speziell von bürgerlichen Frauen – zur eigenen Lebensgestaltung stark verändern sollten. Durch Frauenvereine wurden die Frauen öffentlich und die neuen Vereine vertraten zunehmend selbstbewusster die Rechte ihrer Mitglieder. Und diese erkämpften sich in immer größerer Zahl die berufliche Selbstständigkeit.[6] Die Veränderungen betrafen auch das Bildungswesen im Deutschen Reich: 1893 wurde das erste Mädchengymnasium in Karlsruhe eröffnet und 1896 wurden Frauen als Gasthörerinnen an preußischen Universitäten zugelassen. Im Jahr 1900 war das Großherzogtum Baden das erste Reichsland, das Frauen offiziell zum Universitätsstudium zuließ. 1901 beendete in Freiburg i. Br. eine der ersten Studentinnen ihr Medizinstudium mit einer Promotion.[7] Die Schweiz hatte schon im 19. Jahrhundert Frauen als Studentinnen an den Universitäten zugelassen und hatte hier eine Vorbildfunktion für das Deutsche Reich.

Heischkel-Artelt wuchs in diesem frauenemanzipatorischen Zeitgeist auf. Und sie profitierte von den neuen Optionen: 1925 bestand sie das Abitur am Mädchen-Gymnasium in Dresden-Neustadt.[8] Zugleich gibt es einen Hinweis darauf, dass der Geist der Veränderung das Weltbild der Abiturientinnen durchaus prägte und eine ganze Generation erfasste: Viel später, 1947, als es um Heischkel-Artelts Haltung zum Nationalsozialismus ging, schrieb sie explizit von ihrer Benachteiligung als Frau in dieser Zeit.[9] Jenseits dessen, wie valide diese Äußerung ist, zeugt sie doch vom Bewusstsein, eine Sonderrolle inne zu haben und sich durchkämpfen zu müssen. Und eine einstige Klassenkameradin und Mitabiturientin schrieb 1947 in ihrem Entlastungsschreiben für Heischkel-Artelt, dass man dieser die Karriere nicht versperren sollte, »denn wir haben heute in Deutschland sehr wenig Frauen von den menschlichen und wissenschaftlichen Qualitäten von Frau Dr. H.-A. Gerade diesen Frauen muss man in wirklich demokratischer Weise jede Chance der beruflichen Mitarbeit und des geistigen Neuaufbaues zubilligen.«[10]

6 Vgl. die Darstellung von Barbara Beuys: Die neuen Frauen. Revolution im Kaiserreich 1900–1914. Berlin 2015.
7 Vgl. Britta-Juliane Kruse: Frauenstudium, medizinisches. In: Enzyklopädie Medizingeschichte. Hg. von Walter Gerabek u. a., Berlin, New York 2005, S. 435–437, hier S. 437; Anja Burchardt: Die Durchsetzung des medizinischen Frauenstudiums in Deutschland. In: Weibliche Ärzte. Die Durchsetzung des Berufsbildes in Deutschland. Hg. von Eva Brinkschulte. Berlin 1993, S. 10–23.
8 Vgl. UA Mainz, Best. 64/819, Bl. 1.
9 UA Mainz, Best. 7/17 (3), Fragebogen Heischkel-Artelt, S. 2.
10 Ebd., Helene Krug: Stellungnahme zum Wirken von Edith Heischkel-Artelt im Nationalsozialismus, 21. 3. 1947.

Heischkel-Artelt wollte Medizin studieren, aber es stellten sich ihr Hindernisse in den Weg. Ihr Vater, der ihre Entwicklung zur berufstätigen Frau schon in ihrer Kindheit gefördert hatte, war ein Jahr vor ihrem Abitur verstorben. Ohne Rückhalt und Unterstützung, zudem noch durch die schlechten Studienbedingungen nach dem Krieg stark verunsichert, waren es dann zwei leitende Ärzte am Stadtkrankenhaus Dresden-Johannstadt, die sie überredeten, doch das Medizinstudium anzupacken.[11] Finanziell gefördert durch die gerade gegründete Deutsche Studienstiftung,[12] startete sie 1925 mit dem Studium der Humanmedizin ganz in der Nähe ihres Heimatortes, an der Universität Leipzig. 1927, nach Bestehen der ärztlichen Vorprüfung, wechselte sie an die Universität Freiburg im Breisgau und beendete dort den theoretischen Teil ihrer Ausbildung im Jahr 1930.[13]

Mit der Entscheidung für die Medizin stand Heischkel-Artelt ebenfalls ganz in der bildungsemanzipatorischen Tradition der Frauenbewegung: Lehrerin und Ärztin waren seit dem 19. Jahrhundert die ersten Zielberufe, zu denen Frauen Affinität verspürten und die am ehesten Gewähr dafür boten, sich in einer männerdominierten Lern- und Lehratmosphäre durchsetzen zu können.[14] Speziell der Aufenthalt in Freiburg sollte für Heischkel-Artelts späteres akademisches Leben entscheidend werden. Sie lernte die verschiedenen Dozenten der dortigen medizinischen Fakultät kennen und hatte dabei eine Offenheit sowohl für die praktische wie auch für die theoretische Medizin. Noch 1930 stellte sie Überlegungen an, auf Dauer praktische Medizin zu betreiben. Wichtig war ihr aber das wissenschaftliche Arbeiten: So kam sie unter anderem in Kontakt mit dem Fach der Medizingeschichte, das seinerzeit in Freiburg von Paul Diepgen vertreten wurde.[15]

Auf diese Weise drang Heischkel-Artelt mit der Medizin nicht nur in einen beruflichen Bereich vor, der sich für Frauen gerade öffnete, sondern sie entdeckte

11 Edith Heischkel-Artelt: Fügungen. Vortrag, gehalten am 15.2.1986 im Medizinhistorischen Institut Mainz, Audio CD 27, Institut für Geschichte, Theorie und Ethik der Medizin, Mainz. Heischkel-Artelt beschreibt hier, dass sie schon mit 11 Jahren ihren ersten Vortrag gehalten habe und dass ihr Vater ihr danach ein Buch geschenkt habe mit der Widmung »Dieses Buch widmet Dir zu Deinem ersten Vortrag Dein Vater«. Siehe auch: Edith Heischkel-Artelt: Ehrungen. Vortrag anlässlich der Feierlichkeiten zur Verleihung der Goldenen Doktorurkunde an Edith Heischkel-Artelt. Freiburg, 9.2.1982, Audio-CD, Institut für Geschichte, Theorie und Ethik der Medizin, Mainz.
12 Ebd.
13 Vgl. die Informationen zu Edith Heischkel-Artelt, in Gutenberg Biographics. Verzeichnis der Professorinnen und Professoren der Universität Mainz, URI: http://gutenberg-biographics.ub.uni-mainz.de/id/b1b3cb22-cdac-4f4b-a73b-263c3df694ca (abgerufen am 22.2.2022).
14 Vgl. hierzu Kruse: Frauenstudium, S. 437.
15 Vgl. zu Heischkel-Artelts Überlegungen zur Berufswahl: DMMI, NL EHA 1/30, E[rich] Saupe, Stadtkrankenhaus Dresden-Johannstadt, an Heischkel-Artelt, 1.12.1930. Saupe diskutierte mit ihr die Tätigkeit der Schulärztin oder Bezirksfürsorgeärztin.

in diesem Zusammenhang gleichzeitig ein kleines Spezialfach, das selbst in Veränderungs- und Klärungsprozessen steckte: Im 19. Jahrhundert hatte sich das Fach der Medizingeschichte durch den Aufstieg der naturwissenschaftlichen Medizin zwischen 1850 und etwa 1880 stark verändert. Die Medizingeschichte gehörte noch in den Jahrhunderten davor zum Handwerkszeug eines jeden Mediziners, um mit Hilfe von Gewährsmännern die eigene Arbeit auszurichten und immer wieder neu auszuloten. Das historische Fachwissen ging bruchlos in die eigene, gegenwärtige Medizin über.[16] Dies änderte sich in der zweiten Hälfte des 19. Jahrhunderts. Die Medizingeschichte wurde nun zu einer Legitimationsinstanz für den Aufstieg der naturwissenschaftlichen Medizin: Man baute weniger auf die Erkenntnisse der verflossenen Medizin, sondern grenzte sich vielmehr von ihr ab. Die Perioden der Fachgeschichte vor 1850 wurden letztlich zu einer bloßen Vorgeschichte der naturwissenschaftlichen Medizin, die sich jetzt nicht mehr auf die alten Meister bezog, sondern durch das wiederholbare und kontrollierte Experiment auf die Naturbetrachtung selbst. Zur medizinischen Arbeit benötigte man die Medizingeschichte demnach nicht mehr, sondern man brauchte sie jetzt zur Standortbestimmung der naturwissenschaftlichen Medizin im Rahmen einer teleologischen Erfolgsgeschichte des eigenen Fachs.[17]

In diesem Sinne professionalisierte sich die Medizingeschichte gegen Ende des 19. Jahrhunderts aufgrund von Einzelpersönlichkeiten, die das Fach als historische Disziplin mit eigener Methodik ausbauen wollten. Karl Sudhoff (1853–1938)

16 Vgl. Werner Friedrich Kümmel: Dem Arzt nötig oder nützlich? Legitimierungsstrategien der Medizingeschichte im 19. Jahrhundert. In: Die Institutionalisierung der Medizinhistoriographie. Entwicklungslinien vom 19. ins 20. Jahrhundert. Hg. von Andreas Frewer, Volker Roelcke. Stuttgart 2001, S. 75–89, hier v. a. S. 79.
17 Vgl. Florian Bruns: Die Berliner Institute für Geschichte der Medizin. Ein Abriss ihrer Entwicklung im 20. Jahrhundert. In: Medizingeschichte in Berlin. Institutionen. Personen. Perspektiven. Hg. von dems. Berlin-Brandenburg 2014, S. 13–38, hier S. 14–16. Vgl. zur Nachverfolgung dieses Prozesses bspw. Hans-Uwe Lammel: Nosologische und therapeutische Konzeptionen in der romantischen Medizin. Husum 1990 (= Abhandlungen zur Geschichte der Medizin und der Naturwissenschaften 59). Siehe ferner u. a. die (Auto-)Biografien der Pathologen Rudolf Virchow (1821–1902), Otto Lubarsch (1860–1933) u. Ludwig Aschoff (1866–1942): Erwin H. Ackerknecht: Rudolf Virchow. Doctor, Statesman and Anthropologist. Madison/Wis. 1953; Otto Lubarsch: Ein bewegtes Gelehrtenleben. Erinnerungen und Erlebnisse. Kämpfe und Gedanken. Berlin 1931; Cay-Rüdiger Prüll (jetzt Livia Prüll): Ludwig Aschoff (1866–1942). Wissenschaft und Politik in Kaiserreich, Weimarer Republik und Nationalsozialismus. In: Medizin und Nationalsozialismus. Die Freiburger Medizinische Fakultät und das Klinikum in der Weimarer Republik und im »Dritten Reich«. Hg. von Bernd Grün u. a. Frankfurt a. M. u. a. 2002 (= Medizingeschichte im Kontext 10), S. 92–118. Siehe zur Abgrenzung der naturwissenschaftlichen Medizin von ihren Vorläuferkonzepten z. B. den Umgang des Psychiaters Emil Kraepelin mit der Psychiatriegeschichte: Emil Kraepelin: Hundert Jahre Psychiatrie. In: Zeitschrift für die gesamte Neurologie und Psychiatrie 38 (1918), S. 161–275.

gilt in diesem Zusammenhang als Begründer des Fachs: Es gelang ihm 1906 in Leipzig das weltweit erste Institut für Medizingeschichte zu errichten. Er blieb zunächst aber einer der relativ wenigen Wissenschaftler, die das Fach professionell betrieben. Allerdings sammelte er interessierte Fachleute und Laien um sich und war (wissenschafts-)politisch zudem gut vernetzt. Unter seiner Ägide wurde 1901 die Deutsche Gesellschaft für Geschichte der Medizin, Naturwissenschaft und Technik e. V. (DGGMNT) gegründet.[18] Sudhoff ging es mit seiner Arbeit um eine Rekonstruktion medizinhistorischer Gegebenheiten durch eine strenge hermeneutische Textexegese im Rahmen der Anlage einer großen Text- und Materialsammlung, wobei seine Tätigkeit weniger analytisch als deskriptiv war. Der direkte Anwendungsaspekt des historischen Wissens war nicht entscheidend, sondern die nützliche Verortung der Entwicklung der naturwissenschaftlichen Medizin im Rahmen ihrer Vorgeschichte.[19] Nach der Jahrhundertwende war es nun Heischkel-Artelts Lehrer Paul Diepgen der neben Sudhoff mit derselben Ausrichtung zur führenden Kraft im Ausbau der Medizingeschichte wurde. Es ging auch Diepgen um die großen Ereignisse der Medizingeschichte, um die großen Männer des Fachs. Denn Fachgeschichte war auch Standespolitik. Diepgen verband die praktische mit der theoretischen Medizin, indem er in Freiburg eine Ausbildung zum Gynäkologen und zum Medizinhistoriker absolvierte. Für die Medizingeschichte konnte er sich 1910 habilitieren, eine außerordentliche Professur im Fach erhielt er 1920.[20] Hier, bei Diepgen, fand Heischkel-Artelt ein akademisches Zuhause, indem sie von ihm – in »sehr strenger wissenschaftlicher Zucht«, wie sie später sagte – zum wissenschaftlichen Arbeiten angeleitet wurde. Und in seinem Seminar, dem sie 1926 beitrat, lernte sie auch ihren späteren Mann Walter Artelt (1906–1976) kennen. Heischkel-Artelt hatte ein Fach gefunden, an dem sie andocken konnte. Sie bewahrte sich aber dennoch ihre Selbständigkeit.[21]

Mit der Medizingeschichte hatte sie sich einem Fach zugewandt, das in der Professionalisierung begriffen war und das Chancen für eine akademische Profilierung zu bieten schien – Diepgen hatte 1926 neben ihr nur drei Hörer und das schon garantierte ihr Aufmerksamkeit.[22] Sie wurde hier in diesem kleinen Kreis

18 Vgl. hierzu Andreas Frewer: Biographie und Begründung der akademischen Medizingeschichte. Karl Sudhoff und die Kernphase der Institutionalisierung 1896–1906. In: Die Institutionalisierung der Medizinhistoriographie. Entwicklungslinien vom 19. ins 20. Jahrhundert. Hg. von dems., Volker Roelcke. Stuttgart 2001, S. 103–126, v. a. S. 116–119.
19 Vgl. Kümmel: Arzt, S. 87.
20 Eduard Seidler: Die Medizinische Fakultät der Albert-Ludwigs-Universität Freiburg im Breisgau. Grundlagen und Entwicklungen. Berlin u. a. 1991, S. 191; Werner Friedrich Kümmel: Paul Diepgen als »Senior« seines Faches nach 1945. In: Medizinhistorisches Journal 49 (2014), S. 10–44, hier S. 11.
21 Heischkel-Artelt: Fügungen.
22 Ebd.

als werdende Wissenschaftlerin akzeptiert und aufgenommen. Dass sie dabei mit wachem Geist auf ihr Fortkommen achtete, zeigte sich in der Wahrnehmung von Diepgens großem Konkurrenten, Henry Ernest Sigerist (1891–1957), in dessen Institut sie nach eigenem Bekunden gegangen wäre, wenn sie nicht nach dem Physikum nach Freiburg gewechselt wäre. Sigerist war 1925 Sudhoffs Nachfolger auf dem Leipziger Lehrstuhl geworden.[23] Heischkel-Artelt bewunderte die lebhafte Atmosphäre am Leipziger Institut, an dem Sigerist mit seinen vielen Schülern die gesellschaftspolitischen Implikationen der Medizin historisch beforschte und letztlich damit zum Pionier einer »Sozialgeschichte der Medizin« wurde. Doch letztlich blieb sie Diepgen treu und damit derjenigen Stätte, in der sie als weibliche Medizinerin früh akzeptiert wurde.[24]

In Diepgens Seminar arbeitete sie an ihrer Dissertation über die *Medizinhistoriographie im 18. Jahrhundert*. Im Wesentlichen war die Freiburger wie vordem die Leipziger Zeit allerdings durch ihr Medizinstudium geprägt. Wichtig waren zuallererst die Beendigung des Studiums und die Erlangung der Approbation, um als Ärztin tätig sein zu können. Das Selbstverständnis als Ärztin behielt Heischkel-Artelt bis zum Ende ihres Lebens. Nachdem sie 1930 in Freiburg die theoretische Ausbildung beendet hatte, ging sie zur Absolvierung ihrer »Medizinalpraktikantinnenzeit« zurück in ihre Heimat nach Dresden. Dort arbeiteten nicht nur ihre alten Förderer, sondern dort gab es mit dem Städtischen Krankenhaus Dresden-Friedrichstadt auch eine der damals modernsten Kliniken, die zweitgrößte Krankenanstalt in Sachsen. An dieser Klinik arbeitete sie in der Inneren Medizin und der Kinderheilkunde. Nachdem Heischkel-Artelt 1931 ihre Approbation erhalten hatte, betätigte sie sich kurze Zeit noch als Ärztin, unter anderem in der Kinderheilkunde. 1931 schloss sie ihre Promotion ab. 1932 wurde ihr die Dissertationsurkunde der Universität Freiburg nach Dresden zugesandt.[25]

23 Heischkel-Artelt: Ehrungen; Elisabeth Berg-Schorn: Henry E. Sigerist (1891–1957). Medizinhistoriker in Leipzig und Baltimore. Standpunkt und Wirkung. Köln 1978 (= Arbeiten der Forschungsstelle des Instituts für Geschichte der Medizin der Universität zu Köln 9).
24 Vgl. Berg-Schorn: Sigerist, S. 89–128. Siehe auch Achim Thom, Karl-Heinz Karbe (Hg.): Henry Ernest Sigerist (1891–1957). Begründer einer modernen Sozialgeschichte der Medizin. Ausgewählte Texte. Leipzig 1981; Gunther B. Risse: Richard H. Shryock and the social history of medicine. Introduction. In: Journal of the History of Medicine and the Allied Sciences 29 (1974), H. 1, S. 4–6.
25 Heischkel-Artelt: Ehrungen.

Die junge Wissenschaftlerin: 1932 bis 1945

Den Kontakt, den Heischkel-Artelt in Freiburg zu Paul Diepgen aufgebaut hatte, erhielt sie aufrecht. Sie folgte ihm frisch promoviert 1932 an die Friedrich-Wilhelms-Universität Berlin, wohin Diepgen 1929 aus den relativ provisorischen Verhältnissen in Freiburg auf eine gut dotierte Professur berufen worden war. Er hatte dort das Institut für Geschichte der Medizin und Naturwissenschaften gegründet.[26] Sie selbst wurde nun außerplanmäßige Assistentin an diesem Institut. Sie war damals dankbar dafür, dies als Frau überhaupt geschafft zu haben,[27] und nahm Nachteile in Kauf: Da die Stelle bei Diepgen für den Lebensunterhalt nicht reichte, wurde sie ferner auch außerplanmäßige Assistentin am Pharmakologischen Institut unter dem damaligen Fachvertreter Wolfgang Heubner (1877–1957). Während Heischkel-Artelt vor 1932 noch praktische Ärztin mit theoretischer Dissertation war, so war sie jetzt wissenschaftlich-theoretisch tätige Medizinerin mit abgeschwächtem Praxisbezug: Als Assistentin von Heubner war sie aber immerhin an pharmakologischen Forschungen beteiligt. Heischkel-Artelt behielt trotz ihrer Neigung zur Medizingeschichte damit den Kontakt zur klinischen Medizin.[28]

Im Jahr 1935 wurde Heischkel-Artelt planmäßige Assistentin bei Diepgen. Damit konzentrierte sie sich stärker auf die Medizingeschichte, was nicht zuletzt daran deutlich wird, dass sie in diesen Jahren noch ein Studium der Zeitungswissenschaft und Geschichte absolvierte, welches sie noch vor Kriegsende, im Februar 1945, ebenfalls mit einer Dissertation abschloss. Das Thema war medizinhistorisch: *Die medizinischen Zeitschriften der 40er Jahre des 19. Jahrhunderts in ihrem Kampf für eine neue Heilkunde*.[29] Betrachtet man die Themen von Heischkel-Artelts Publikationen anhand der Liste, die sie 1947 im Rahmen des Entnazifizierungsverfahrens der französischen Militärregierung in Rheinland-Pfalz zukommen ließ, so lassen sich bestimmte Schwerpunkte erkennen: Von den 26 erwähnten Publikationen befassen sich alleine neun Arbeiten mit Ärztebiografien beziehungsweise sie sind auf biografische Themen bezogen. Weitere Schwerpunkte sind die Geschichte der Pharmakologie und die Berliner Medizingeschichte (jeweils vier Beiträge). Im Hinblick auf die historischen Perioden

26 Seidler: Medizinische Fakultät, S. 191.
27 Anlässlich der Feierlichkeiten zu ihrem 50-jährigen Doktorjubiläum in Freiburg i. Br. bemerkte sie rückblickend zu ihrer Ankunft in Berlin mit deutlichem Gegenwartsbezug, nicht jede Fakultät sei »dazu bereit, ohne weiteres ein weibliches Wesen zu habilitieren«. Es habe aber damals in Berlin eine »freundliche Begrüßung« gegeben. Heischkel-Artelt: Ehrungen.
28 Vgl. zu ihrer Stellung am Berliner Institut und zu ihrer Tätigkeit bei Heubner Heischkel-Artelt: Fügungen.
29 UA Mainz, Best. 7/17 (3), Fragebogen Heischkel-Artelt, Lebenslauf.

liegt das Hauptgewicht auf der Medizingeschichte des 18. und des 19. Jahrhunderts.[30]

Die stärkere Konzentration auf die Medizingeschichte bedeutete auch, dass sie – wie schon seinerzeit in Freiburg – stärkeren Kontakt zu Kollegen bekam, die sich bei Diepgen ausbilden ließen beziehungsweise ebenfalls zum Teil zu dessen Schülern gerechnet werden können. Dies war zuerst ihr Lebensgefährte Walter Artelt, der nach seiner Freiburger Promotion bei Diepgen seinem Lehrer ebenfalls nach Berlin gefolgt war. Ferner gehörten auch Gernot Rath (1919–1967), Edwin Rosner (1910–2011) sowie Alexander Berg (1911–ca. 1990) und Bernward Josef Gottlieb (1910–2008) zum Netzwerk. Sie alle wurden – wie Heischkel-Artelt und ihr Ehemann – von Diepgen gefördert und profitierten dabei von dessen Kontakten und Verbindungen, und sie wurden in sein Patronage-System integriert. Wichtig ist in diesem Zusammenhang die Erwähnung, dass Diepgen sich dem nationalsozialistischen Regime durchaus angedient hatte und sich mit offener ideologischer Unterstützung nicht zurückhielt. Auch nutzte er die politische Situation zur Aufwertung seines Fachs, indem 1939 auf sein Betreiben hin mit der neuen Studienordnung eine Pflichtvorlesung Medizingeschichte eingeführt wurde. Für Diepgen hatte der Nationalsozialismus dafür gesorgt, dass die Medizingeschichte ebenbürtig mit anderen medizinischen Disziplinen wurde. Dies hatte die Anstellung von Lehrkräften und damit auch die Habilitation von Fachkollegen zur Folge. Werner Friedrich Kümmel schreibt von mindestens einem Dutzend Habilitationen im Fach Medizingeschichte zwischen 1935 und 1943.[31]

Vor dem Hintergrund dieser Situation standen die Mitarbeiter_innen vor der Frage, wie man sich zum Regime verhalten sollte. Kümmel konnte nachweisen,

30 Ebd., Fragebogen Heischkel-Artelt, Schriftenverzeichnis. Vgl. hierzu auch das vollständige Literaturverzeichnis bei Ingeborg Raue: Schriftenverzeichnis Edith Heischkel-Artelt. In: Medizingeschichte in unserer Zeit. Festgabe für Edith Heischkel-Artelt und Walter Artelt zum 65. Geburtstag. Hg. von Hans-Heinz Eulner u. a. Stuttgart 1971, S. 457–465, hier S. 457–459.

31 Thomas Jähn: Der Medizinhistoriker Paul Diepgen (1978–1966). Eine Untersuchung zu methodologischen, historiographischen und zeitgeschichtlichen Problemen und Einflüssen im Werk Paul Diepgens unter besonderer Berücksichtigung seiner persönlichen Rolle in Lehre, Wissenschaftspolitik und Wissenschaftsorganisation während des Dritten Reiches. med. Diss., HU Berlin 1991, S. 120; Kümmel: Diepgen, S. 23 f.; ders.: Geschichte, Staat und Ethik. Deutsche Medizinhistoriker 1933–1945 im Dienste »nationalpolitischer Erziehung«. In: Medizingeschichte und Medizinethik. Kontroversen und Begründungsansätze 1900–1945. Hg. von Andreas Frewer, Josef N. Neumann. Frankfurt a. M., New York 2001, S. 167–203, hier S. 171 u. S. 184. Diepgen hatte gute Beziehungen zum »Reichsarzt SS« Ernst Robert Grawitz (1899–1945) und zu Hitlers Begleitarzt Karl Brandt (1904–1948). Letzterer unterstützte Diepgen, als diesem aus Parteikreisen politische Unzuverlässigkeit vorgeworfen wurde. Vgl. hierzu Florian Bruns u. Andreas Frewer: Fachgeschichte als Politikum. Medizinhistoriker in Berlin und Graz in Diensten des NS-Staates. In: Medizin. Geschichte. Gesellschaft 24 (2005), S. 151–180, hier S. 159.

dass diese Frage jeweils sehr unterschiedlich beantwortet wurde. Heischkel-Artelt war jung und stand am Beginn ihrer Karriere. So, wie sie sich von Diepgen fördern ließ, passte sie sich auch der allgemeinen Situation bis zu einem gewissen Grad an: Sie wurde HJ-Ärztin und »Mädelring-Führerin« beim BDM. Ferner wurde sie Mitglied der NSDAP, der Nationalsozialistischen Volkswohlfahrt (NSV) und des NS-Dozentenbundes. 1943 erhielt sie das »Ehrenzeichen für deutsche Volkspflege«.[32] In ihren medizinhistorischen Arbeiten, die sie während der NS-Zeit verfasste, sind allerdings nur sehr vereinzelt Anmerkungen zum politischen Kontext zu finden.[33] Aufgrund des hermeneutisch-beschreibenden, wenig analytischen Zugangs zur historischen Arbeit, mit dem sie sich an ihren akademischen Ziehvater Diepgen anpasste, war der intrinsische Druck zur Abfassung solcher Anmerkungen allerdings auch nicht sehr groß. Zudem funktionalisierte Heischkel-Artelt das NS-Umfeld bis zu einem gewissen Grad: Politik stand für sie nicht im Vordergrund, sondern ihre wissenschaftliche Karriere. Sowohl ihre akademische Anhänglichkeit an ihren Doktorvater als auch die Anpassung an das NS-Regime spiegeln nicht zuletzt auch ihre vulnerable Situation als wissenschaftlich tätige Frau in Diepgens Institut wider. Einerseits ging es darum, sich in die männlich-patriarchal geprägten Universitätsstrukturen einzupassen, andererseits musste sie aber auch ihre spezifischen Interessen geltend machen und die Energie haben, um sich – soweit dies ging – durchzusetzen.

Rückenwind erhielt Heischkel-Artelt durch die gesellschaftlichen, wirtschaftlichen und politischen Entwicklungen, die Berlin seit 1918 prägten. 1932 war sie in eine Stadt gekommen, die wie keine andere in Deutschland für die verstärkte Selbstermächtigung der Frauen stand. 1919 hatten Frauen das Wahlrecht erhalten, und in weiten Teilen des Kulturbetriebs zeigten sich selbstbewusste Frauen. Die Veränderungen betrafen auch die verschiedensten Berufe.[34] Sie wirkten sich aber auch auf den Wissenschaftsbereich aus, in den zunehmend Frauen eindrangen. Seit 1920 war es ihnen möglich, sich zu habilitieren. Frauen arbeiteten sich vor allem – und zum Teil mühsam – in der Medizin nach oben. So hatte Rhoda Erdmann (1870–1935) das Verfahren der Zellzüchtung 1919 aus den USA nach Deutschland eingeführt und gründete unter großen Opfern in Berlin

32 Heischkel-Artelt war 1939–1945 Bannärztin der HJ, 1937–1945 Mädelring-Führerin im BDM sowie 1944/45 NSDAP-Mitglied. Vgl. die Angaben zu Edith Heischkel-Artelt in Gutenberg Biographics. Verzeichnis der Professorinnen und Professoren der Universität Mainz, URI: http://gutenberg-biographics.ub.uni-mainz.de/id/b1b3cb22-cdac-4f4b-a73b-263c3df694ca (abgerufen am 22.2.2022).

33 Kümmel: Geschichte, S. 188f.; Ernst Klee: Das Personenlexikon zum Dritten Reich. Wer war was vor und nach 1945. Frankfurt a. M. 2005, S. 241.

34 Vgl. Richard Albers: Frauen in der Weimarer Republik, »Neue Frau« und »Tippmamsell«. Studienarbeit. Norderstedt 2011, v. a. S. 17–21.

im selben Jahr ein Institut für Experimentelle Zellforschung, ferner 1925 eine Zeitschrift: das *Archiv für Experimentelle Zellzüchtung*. Sie konnte das selbstständige Institut zwar nicht halten, aber sie war eine Pionierin – auch im Hinblick auf Frauen in der Wissenschaft.[35] Ärztinnen schufen in Berlin eigene Kliniken, damit Frauen von Frauen behandelt werden konnten.[36] Mit der Präsenz von Frauen in der Medizin korrespondierte im Rahmen einer starken Verschränkung von Wissenschaft und Öffentlichkeit gerade in der Weimarer Zeit auch ein Adressieren von Frauen als Konsumentinnen und Profiteurinnen von neuen Entwicklungen.[37]

Heischkel-Artelt arbeitete in Berlin vor diesem Hintergrund, und es ist davon auszugehen, dass sie diesen auch registrierte[38] – nicht zuletzt deshalb, weil sich die Durchsetzung des Berufsbildes der Ärztin nach 1933 fortsetzte, allerdings unter anderen Vorzeichen: 1924 war der Bund Deutscher Ärztinnen (BDÄ) sowie dessen publizistisches Organ *Die Ärztin* gegründet worden. Nach 1933 schaltete sich der Verband »willig« gleich. Der Ausschaltung »nichtarischer« Kolleginnen von Seiten der Ärzteschaft wurde kein Widerstand entgegengesetzt. War der Verband vor 1933 inhaltlich von sozialreformerischen Gedanken geprägt, wie der Liberalisierung der Abtreibungsgesetzgebung (§ 218) oder der Legalisierung der Prostitution, so ging es jetzt in Anknüpfung an nationalkonservative Traditionslinien um die Gesunderhaltung des deutschen Volkes unter rassenhygienischen Prämissen. Hier fanden sich viele Ärztinnen wieder und verbanden den Einsatz hierfür mit der Implementierung der Medizinerin als fester Größe im NS-

35 Cay-Rüdiger Prüll (jetzt: Livia Prüll): Medizin am Toten oder am Lebenden? Pathologie in Berlin und in London 1900–1945. Basel 2003, S. 93, S. 187f. u. S. 374f.
36 Vgl. Kristin Hoesch: Die Kliniken weiblicher Ärzte in Berlin 1877–1933. In: Weibliche Ärzte. Die Durchsetzung des Berufsbildes in Deutschland. Hg. von Eva Brinkschulte. Berlin 1993, S. 44–57. Vgl. zur Entwicklung vor dem Ersten Weltkrieg Kristin Hoesch: Ärztinnen für Frauen. Kliniken in Berlin 1877–1914. Stuttgart 1995.
37 Vgl. Ulrike Felt: Die Stadt als verdichteter Raum der Begegnung zwischen Wissenschaft und Öffentlichkeit. Reflexionen zu einem Vergleich der Wissenschaftspopularisierung in Wien und Berlin. In: Wissenschaft und Öffentlichkeit in Berlin 1870–1930. Hg. von Constantin Goschler. Stuttgart 2000, S. 185–220, v. a. S. 206f. Zum Freizeitverhalten von Jugendlichen in Berlin, in das auch Mädchen integriert wurden, Detlef J. K. Peukert: Das Mädchen mit dem »wahrlich metaphysikfreien Bubikopf«. Jugend und Freizeit im Berlin der zwanziger Jahre. In: Im Banne der Metropolen. Berlin und London in den zwanziger Jahren. Hg. von Peter Alter. Göttingen, Zürich 1993 (= Veröffentlichungen des Deutschen Historischen Instituts London 91), S. 157–175.
38 Auf die Rückseite eines Briefes, den Heischkel-Artelt im Juni 1950 erhielt und in dem um Unterstützung für »die erste grosse Frauenausstellung auf Bundesbasis« geworben wurde, notierte sie einige Namen von berühmten Frauen, u.a. denjenigen von Rhoda Erdmann. DMMI, NL EHA 1/579, Hilde Hess, Akademikerinnenbund: Rundbrief an alle deutschen Hochschullehrerinnen und weiblichen Privatgelehrten, 19.6.1950, Rückseite.

Gesundheitssystem.[39] Zwar stand der Nationalsozialismus im Rahmen seines archaischen Frauenbildes der akademisch gebildeten Ärztin alles andere als positiv gegenüber; traditionelle Vorbehalte gegen die Frauenemanzipation wurden damit noch verstärkt. Allerdings mobilisierte gerade dieser Umstand die Energie von Medizinerinnen, sich im Rahmen einer Anpassung an elitäres Standesdenken und eine Ein- beziehungsweise Unterordnung in die patriarchal geprägte Medizin eine feste und nachhaltige Rolle zu erkämpfen.[40]

Heischkel-Artelt fand hier ihre Position. Zwar hatte der BDÄ sich 1936 selbst aufgelöst, weil ihm durch die in diesem Jahr in Kraft tretende Reichsärzteordnung letztlich die Existenzgrundlage entzogen worden war. Doch die Zeitschrift *Die Ärztin* wurde im Auftrag der Reichsärztekammer weitergeführt. Und in ebendieser Zeitschrift veröffentlichte sie vier Beiträge, die sich direkt mit der Rolle der Frau als Heilerin in medizinhistorischer Perspektive beschäftigten. Bei einer beschreibenden Darstellung von heiltätig aktiven Frauen in der Medizingeschichte blieben die Beiträge in diesen Fällen jedoch nicht stehen. Heischkel-Artelt setzte ihre historischen Kenntnisse vielmehr auch in Bezug zu den Emanzipationsbestrebungen von Frauen in der Gegenwart. Bemerkenswert ist dabei vor allem, dass sie diese vier Texte im Dunstkreis ihrer Habilitation (1938) verfasste, und zwar in den Jahren zwischen 1937 und 1940.[41]

War dies ein Zufall? Wenige Jahre später, im Rahmen ihres Entnazifizierungsverfahrens, gab sie eine »verzögerte Erteilung der Dozentur im Vergleich zu den männlichen Kollegen«[42] zu Protokoll und schob diesen Umstand auf die

39 Vgl. hierzu Johanna Bleker, Christine Eckelmann: Der Bund Deutscher Ärztinnen (BDÄ) 1933 bis 1936. In: Die Ärztin 61 (2014), S. 6–8; Christine Eckelmann: Ärztinnen in der Weimarer Zeit und im Nationalsozialismus. Eine Untersuchung über den Bund Deutscher Ärztinnen. Berlin 1992, S. 22–33.

40 Für die Haltung vieler Ärztinnen in der NS-Zeit, die unter nationalkonservativen und rassenhygienischen Vorzeichen ein archaisches Frauenbild mit der Forderung nach eigentlicher beruflicher Selbständigkeit verbanden, steht die letzte Vorsitzende des BDÄ, Lea Thimm (1886–1965), aber auch Ilse Szagunn (1887–1971), die zwischen 1941 und 1944 Chefredakteurin der Zeitschrift *Die Ärztin* war. Vgl. Louisa Sach: Gedenke, daß Du eine deutsche Frau bist! Die Ärztin und Bevölkerungspolitikerin Ilse Szagunn (1887–1971) in der Weimarer Republik und im Nationalsozialismus. med. Diss., Berlin 2006, URL: https://refubium.fu-berlin.de/handle/fub188/7386?show=full (abgerufen am 26.4.2021). Siehe zu den Ärztinnen und ihrer neu verorteten Rolle im Nationalsozialismus: Johanna Bleker: Anerkennung durch Unterordnung? Ärztinnen und Nationalsozialismus. In: Weibliche Ärzte. Die Durchsetzung des Berufsbildes in Deutschland. Hg. von Eva Brinkschulte. Berlin 1993, S. 126–139.

41 Edith Heischkel-Artelt: Die Frau als Geburtshelferin in der Vergangenheit. In: Die Ärztin 13 (1937), S. 215–216; dies.: Dorothee Christiane Erxleben, eine Vorkämpferin für das Frauenstudium im 18. Jahrhundert. Zu ihrem 225. Geburtstag am 13. November 1940. In: Die Ärztin 16 (1940), S. 329–333; dies.: Die Frau als Ärztin in der Vergangenheit. In: Die Ärztin 16 (1940), S. 116–118; Dorothee Christiane Erxleben: Gründliche Untersuchung der Ursachen, die das weibliche Geschlecht vom studiren abhalten. Berlin 1742. Auszüge. In: Die Ärztin 16 (1940), S. 333–338.

42 UA Mainz, Best. 7/17 (3), Fragebogen Heischkel-Artelt, Bemerkungen, 2 Seiten, hier S. 2.

Frauenfeindlichkeit des NS-Regimes. Welche Rolle letzteres und dessen Frauenfeindlichkeit auch gespielt haben mag: Auf alle Fälle sah Heischkel-Artelt sich gerade in der anstrengenden Phase der Habilitation, die fachliche und soziale Bewährungsprobe zugleich war,[43] als Frau besonders herausgefordert. So stellte sie in ihrem Beitrag *Die Frau als Ärztin in der Vergangenheit* aus dem Jahr 1940 explizite Bezüge zur Gegenwart her. Dieses Anliegen war ihr so wichtig, dass sie schon in den ersten Sätzen kurz und knapp und beinahe fordernd beschrieb, worum es ihr in dem Beitrag ging: »Der ärztliche Beruf steht den Frauen erst seit einigen Jahrzehnten offen. Trotzdem ist die heilkundliche Betätigung der Frau nicht erst eine Errungenschaft des letzten Jahrhunderts.«[44]

Heischkel-Artelt deklinierte dann auf den folgenden Spalten von den Urvölkern bis in ihre Zeit das medizinische Wirken von Frauen durch. Dies geschah bewusst, um weibliche Expertise nachzuweisen. Die Darstellung erzeugt dabei den Eindruck, dass die Geschichte hier durchaus instrumentalisiert wurde, um den Emanzipationsschritten, die Heischkel-Artelt in ihrer Zeit erlebte, das Gütesiegel aufzudrücken. Und so explizit wie der Anfang des Beitrages ist, so ist auch dessen Schluss: »Heute verwehrt niemand mehr der Frau das Ergreifen und Ausüben eines Berufes, für den sie die Eignungsprüfung, wie die Geschichte zeigt, schon in jahrhundertelanger heilkundlicher Betätigung abgelegt hat.«[45]

Heischkel-Artelt argumentierte hier aus der Defensive, denn trotz allem war sie immer noch die einzige Frau an Diepgens Institut. Sie nutzte ihre historische Expertise – so scheint es – für eine Rechtfertigung ihres Erfolges, ferner als Legitimierung und auch als Selbstvergewisserung. Die Karriere der weiblichen Dozentin in der Medizin war noch so unüblich, dass es notwendig war zu argumentieren. Heischkel-Artelt tat dies, obwohl ihr zumindest im formalen Habilitationsprozess selbst keine Hindernisse in den Weg gelegt wurden. Ganz im Gegenteil: Neben Diepgen, der mit den NS-Machthabern gut auskam, gutachtete sein Kollege, der Hygieniker Heinz Zeiss (1888–1949), Nationalsozialist und auf der Basis seiner »Geomedizin« Mitorganisator der NS-Ostpolitik, positiv über ihre Arbeit.[46]

43 Vgl. zum Charakter von Habilitation und Berufung in der Universitätsmedizin Cay-Rüdiger Prüll (jetzt Livia Prüll): Medizinerberufungen und Medizinerschulen im deutschen Universitätssystem zwischen 1750 und 1945. In: Professorinnen und Professoren gewinnen. Zur Geschichte des Berufungswesens an den Universitäten Mitteleuropas. Hg. von Christian Hesse, Rainer-Christoph Schwinges. Basel 2012 (= Veröffentlichungen der Gesellschaft für Universitäts- und Wissenschaftsgeschichte 12), S. 393–412.
44 Heischkel-Artelt: Die Frau als Ärztin in der Vergangenheit, S. 116.
45 Ebd., S. 118.
46 Vgl. zur Habilitation von Heischkel-Artelt deren Personalakte: Archiv der Humboldt-Universität Berlin, UK Personalia, H 182, Bl. 3–20. Siehe zu Heinz Zeiss Wolfgang U. Eckart: Von Kommissaren und Kamelen. Heinrich Zeiss – Arzt und Kundschafter in der Sowjetunion 1921–1931. Paderborn 2016; Sabine Schleiermacher: Der Hygieniker Heinz Zeiss und sein

Die erste Habilitation einer Frau im Fach der Medizingeschichte geschah 1938 bei Heischkel-Artelt also mit Rückendeckung des Regimes einerseits und mit der Unterstützung ihres Lehrers Diepgen andererseits. Das nationalsozialistische Umfeld ermöglichte es ihr, die Karte der weiblichen Pionierin in der Universitätsmedizin voll auszuspielen: Im März 1940 wurde sie zu einem Teeabend im Rahmen der Tagung der Obergauärztinnen und Leiterinnen des Referats Ärztinnen der Reichsärztekammer eingeladen.[47] Mehrfach nahm sie auf Bitten des Reichsstudentenwerks an sogenannten Ausleselagern für Medizinstudentinnen teil und beteiligte sich am Auswahlverfahren für diese.[48] Und im Schutz von Diepgens Netzwerk wurde sie zum role model der weiblichen Medizinhistorikerin: Ein Kollege schrieb ihr bald nach ihrer Habilitation im Jahr 1939, seine Studentinnen hätten ihn »stilllächelnd angeschaut«, als er berichtet habe, »dass nun zum ersten Mal auch eine Frau die Würde eines Dozenten für Geschichte der Medizin erreicht hat«. Und der Verfasser fuhr fort: »Vielleicht dachten Sie: so etwas möchtest Du auch einmal werden! Denn es ist auffallend, wie viele Mädchen, wenn sie erst einmal hinter die Geheimnisse der medizinischen Geschichtsforschung gekommen sind, wirklich Vorzügliches in diesem Fache leisten.«[49] Heischkel-Artelt wählte nicht nur Frauen im Sinne des Regimes für das Medizinstudium aus, sondern sie wurde auch proaktiv zum Vorbild für Frauen, die in die praktische Medizin gehen wollten. Junge Frauen baten sie um Hilfe zur Erlangung eines Studienplatzes in der Humanmedizin. Einem Kollegen, der sich für seine Tochter erkundigte, ob eine Tätigkeit als Medizinisch-Technische Assistentin Sinn mache, obwohl diese nur schwer Blut sehen könne, antwortete sie mit Hinweis auf »das Beispiel großer Chirurgen der Vergangenheit«, man könne das »durch den festen Willen, nicht schlapp zu machen«, überwinden.[50]

Konzept der »Geomedizin des Ostraums«. In: Die Berliner Universität in der NS-Zeit, Bd. 2. Hg. von Rüdiger vom Bruch. Wiesbaden 2005, S. 17–34; v. a. aber Paul Weindling: Heinrich Zeiss, Hygiene and the Holocaust. In: Doctors, Politics and Society. Historical Essays. Hg. von Dorothy Porter, Roy Porter. Amsterdam, Atlanta 1993, S. 174–187; Sabine Schleiermacher: Grenzüberschreitungen der Medizin. Vererbungswissenschaft, Rassenhygiene und Geomedizin an der Charité im Nationalsozialismus. In: Die Charité im Dritten Reich. Zur Dienstbarkeit medizinischer Wissenschaft im Nationalsozialismus. Hg. von ders., Udo Schagen. Paderborn u. a. 2008, S. 169–188, v. a. S. 179–181.

47 Vgl. DMMI, NL EHA, 1/120, Dr. U. Kuhlo, Gauführerin Reichsjugendführung, an Heischkel-Artelt, 28. 3. 1940, Einladung zum Teeabend im Rahmen der Tagung der Obergauärztinnen und Leiterinnen des Referats Ärztinnen der Reichsärztekammer.
48 DMMI, NL EHA 1/104, W. Herbrand an Heischkel-Artelt, Berlin-Lichterfelde, 10. 2. 1940; 1/156, Anneliese Cüny, Reichsstudentenwerk, an Heischkel-Artelt, 14. 9. 1940.
49 DMMI, NL EHA 1/47, Dr. Haberlin, Schriftleitung Mitteilungen zur Geschichte der Medizin, der Naturwissenschaften und der Technik an Heischkel-Artelt, 17. 2. 1939.
50 DMMI, NL EHA 1/310, Alice Rettig an Heischkel-Artelt, Berlin, 4. 9. 1942 DMMI, NL EHA 1/244, Dr. Hassler an Heischkel-Artelt, 7. 6. 1941; Heischkel-Artelt an Dr. Hassler, 11. 6. 1941.

Durchhalten musste Heischkel-Artelt auch selbst. Und in diesem Bewusstsein schrieb sie in den 1940er-Jahren über die Ärztin in der Geschichte und über die Widerstände, die Ärztinnen zu überwinden hatten, um anerkannt zu werden.[51]

Trotz Lobes und Zuspruchs wurde Heischkel-Artelt immer wieder klargemacht, dass sie als Frau in der Wissenschaft eine Ausnahme war und dass die Befähigung der Frau zur wissenschaftlichen Arbeit nach wie vor zur Disposition stand. So schrieb ihr 1941 ein auswärtiger Kollege, die Vererbung von Begabungen der Ahnen beruhe »auf einer besonders glücklichen Streuung und Anhäufung von Psycho-Genen an den Chromosomen, und, da Genie besonders Männern eigen ist, auch speziell am Chromosom Y«.[52] Seine Theorie war dem Autor so wichtig, dass er sie in Gedichtform goss. In der letzten Strophe dichtete er zusammenfassend:

»Selten findet sich bei Nixen
Herrlich großen Geistes Bronn,
Besser sprudelts als aus Xen
Aus dem kecken Ypsilon«.[53]

Heischkel-Artelt blieb dennoch höflich. Sie dankte »herzlich« und bemerkte dann lapidar, sie »habe alles mit großem Interesse gelesen«.[54] In ihrem Wunsch erfolgreich zu sein, hatte sie sich spätestens in den 1940er-Jahren effektiv in das zeitgeistbehaftete deutsche Wissenschaftssystem eingefädelt, in dem sie in der Tat akzeptiert wurde, allerdings nicht als »Dozentin«, sondern als weiblicher »Dozent«. Im Gefühl, viel erreicht zu haben, nahm sie – so scheint es – das patriarchale Umfeld ihrer Arbeit hin, um herauszuholen, was herauszuholen war. Bis 1945 arbeitete sie in Berlin in Diepgens Institut, und es gelang ihr, in der kompetitiven, aber kollegialen Atmosphäre des Instituts und im Wettlauf mit ihren männlichen Kollegen einiges zu erreichen: Schon ein Jahr nach ihrer Habilitation, im Wintersemester 1939/40 erhielt sie die Lehrstuhlvertretung des erkrankten Medizinhistorikers Walter von Brunn (1876–1952) an der Universität Leipzig. Neben dem beruflichen Erfolg veränderte sie sich auch privat, indem sie im Jahr 1944 ihren Kollegen Walter Artelt heiratete, der schon 1938 Professor und Leiter eines neuen Medizinhistorischen Instituts in Frankfurt am Main geworden war. Dieser Schritt ergänzte die berufliche mit ihrer sozialen Verankerung im

51 Vgl. auch Heischkel-Artelt: Dorothee Christiane Erxleben, eine Vorkämpferin, S. 329–333.
52 DMMI, NL EHA 1/243, Erich Hoffmann, an Heischkel-Artelt, 7.6.1941.
53 DMMI, NL EHA 1/240, Erich Hoffmann, Pfingstgedicht, an Heischkel-Artelt, Pfingsten 1941. Erich Hoffmann (1868–1959) war 1910–1934 Direktor der Hautklinik der Universität Bonn. Vgl. Ralf Forsbach: Die Medizinische Fakultät der Universität Bonn im »Dritten Reich«. München 2006, S. 362–376.
54 DMMI, NL EHA 1/243, Heischkel-Artelt an Erich Hoffmann, 11.6.1941.

Fach und komplettierte damit die im Großen und Ganzen glückliche Entwicklung ihrer akademischen Laufbahn, auf die sie 1945 zurückblicken konnte.[55]

Arrivierte Dozentin und Professorin in der Medizin(geschichte): 1947 bis 1974

Mit dem Zusammenbruch des Deutschen Reichs 1945, speziell mit dem Einmarsch der Roten Armee in Berlin, begannen für Heischkel-Artelt zwei Krisenjahre – insgesamt eine Unterbrechung ihrer akademischen Karriere. Noch vor der Einkesselung Berlins durch die Sowjettruppen setzte sie sich nach Frankfurt am Main ab. Zu diesem Entschluss mag auch das Scheitern ihres Plans beigetragen haben, Nachfolgerin Diepgens auf dem Berliner Lehrstuhl zu werden: Das Berufungsverfahren in Folge der Emeritierung 1945 endete nach Intervention von Heinrich Himmler (1900–1945) mit der Ernennung des Nationalsozialisten Bernward Josef Gottlieb (1910–2008) zu Diepgens Nachfolger. Das auf Platz 1 und 2 gesetzte Ehepaar Artelt (secundo loco Edith Heischkel-Artelt) ging leer aus. Heischkel-Artelt folgte wohl daher 1945 ihrem Mann nach Frankfurt am Main, und sie bemühte sich jetzt, noch traumatisiert von den Erfahrungen der Bombennächte in Berlin, in den Westzonen erneut beruflich Fuß zu fassen. Doch all ihre Versuche scheiterten zunächst.[56] Diepgen, der sich in Berlin bemühte, in den Wirren nach dem Kriegsende das dortige Institut zu erhalten, versuchte 1946, sie zurück nach Berlin zu locken, bemerkenswerterweise mit dem Argument: »Die Russen sind mit Bezug auf das genus femininum sehr entgegenkommend. Es besteht kein Unterschied in der Behandlung gegenüber dem Mann.«[57]

Während in seinem Persilschein, den Diepgen für seine Schülerin 1947 schrieb, überhaupt keine Andeutungen einer Benachteiligung von Heischkel-Artelt als Frau zu finden sind,[58] zeigt die vorstehende Bemerkung, dass sich Diepgen durchaus bewusst war, dass das Frausein für seine Schülerin im Hinblick auf ihr akademisches Fortkommen ein Problem darstellte und sie dies auch als solches empfand. Doch Heischkel-Artelt widerstand dem Lockruf ihres akademischen Ziehvaters. Sie hatte gelernt, auf ihre Interessen zu achten, auch ge-

55 Vgl. die Angaben zu Edith Heischkel-Artelt in Gutenberg Biographics.
56 Zum persönlichen Zustand von Heischkel-Artelt vgl. DMMI, NL EHA 1/344, Briefentwurf an Frl. Frutiger, 25.11.1945. Zu den Bewerbungen Heischkel-Artelts vgl. Florian Bruns: Zwischen Verflechtung und Abgrenzung. Das Fach Medizingeschichte im geteilten Deutschland (1945–1959). In: Medizinhistorisches Journal 49 (2014), S. 77–117, hier S. 81–83 u. S. 86.
57 Zitiert nach Bruns: Zwischen Verflechtung und Abgrenzung, S. 86.
58 UA Mainz, Best. 7/17 (3), Stellungnahme von Diepgen zu Heischkel-Artelt, 21.3.1947.

genüber Diepgen: 1943 hatte sie ihn um einen Arbeitsurlaub gebeten, da ein solcher dem Kollegen Artelt in der gleichen Lage ja auch gewährt worden sei.[59]

Die Entscheidung zum Bleiben lohnte sich für sie, denn sie überstand das Entnazifizierungsverfahren, um dann im Rahmen der Neugründung der Universität Mainz 1946 noch im selben Jahr einen Lehrauftrag für Medizingeschichte zu erhalten. Und eine neue Zusammenarbeit mit ihrem Lehrer Diepgen geschah nun unter umgekehrten Vorzeichen: Diepgen, der seine Arbeit in Berlin als fruchtlos empfand, kam 1947 zu Heischkel-Artelt nach Mainz, um ebenfalls an der JGU als Emeritus eine Gastprofessur für Medizingeschichte zu bekleiden. Diepgen etablierte nun hier wieder das alte Berliner System des akademischen Networking und gab dem Ehepaar Artelt die Rückendeckung, um die Medizingeschichte in der frühen Bundesrepublik aufzubauen und auszugestalten.[60]

Die Frühgeschichte des Mainzer Medizinhistorischen Instituts nach 1946 kann an dieser Stelle nicht nachgezeichnet werden.[61] In unserem Zusammenhang interessiert vor allem grundsätzlich, dass Heischkel-Artelt in jenem Modus weiterarbeitete, den sie in Berlin kennengelernt hatte beziehungsweise der ihr von Diepgen beigebracht worden war. Dies gilt vor allem für die Zeit, in der und nach der sie am Mainzer Institut definitiv Fuß fassen konnte: 1948 wurde sie außerplanmäßige Professorin, 1952 Extraordinaria. Sie erhielt 1957 die Institutsleitung und wurde dann schließlich 1962 Ordinaria und damit Nachfolgerin von Diepgen.[62] Bis in die späten 1960er-Jahre dominierten sie und ihr Mann als Hauptrepräsentant_innen der Diepgen-Schule die Entwicklung der Medizingeschichte in der frühen Bundesrepublik. Diepgen, mit dem Heischkel-Artelt bis zu dessen Tod 1966 einen engen Austausch pflegte, gab dabei seinen ältesten Schülern die Rückendeckung. Edith Heischkel-Artelt steuerte mit ihrem Mann

59 DMMI, NL EHA 1/331, Heischkel-Artelt an Diepgen, 16.9.1943.
60 Vgl. hierzu ebd.; Rolf Winau: Edith Heischkel-Artelt 65 Jahre. In: Nachrichtenblatt der Deutschen Gesellschaft für Geschichte der Medizin, Naturwissenschaft und Technik e. V. 20 (1970), H. 1, S. 104–106, hier S. 104; Kümmel: Diepgen, S. 13f. Heischkel-Artelt und ihr Mann waren im Rahmen ihrer Entnazifizierungsverfahren nach einer nur kurzen Beurlaubung bereits im Dezember 1948 wieder in ihren Ämtern. Siehe ebd., S. 25.
61 Zur Frühgeschichte des Medizinhistorischen Institutes in Mainz vgl. Paul Diepgen: Bericht über die im Medizinhistorischen Institut der Johannes-Gutenberg-Universität seit seiner Gründung im Wintersemester 1947/48 geleistete Forschungs- und Lehrtätigkeit, ihre Schwierigkeiten und die sie gefährdende akute Raumnot. Mainz 1957, vorhanden in: Institut für Geschichte, Theorie und Ethik der Medizin, Bibliothek, Signatur SD Orig. Arb. 393; Edith Heischkel-Artelt: Ansprache. In: 25 Jahre Medizinhistorisches Institut der Johannes Gutenberg-Universität Mainz 1947–1972. Ansprachen bei der Feierstunde am 16. Dezember 1972 und Bibliographie der Veröffentlichungen. Mainz 1973, S. 7–18; Werner Friedrich Kümmel: Paul Diepgens drittes Institut. Ein Rückblick auf fünfzig Jahre Medizinhistorisches Institut der Johannes Gutenberg-Universität Mainz. In: Medizinhistorisches Institut der Johannes Gutenberg-Universität Mainz. Bibliographie 1947–1997 und 1998–2000. Zusammengest. von Dagmar Loch. Mainz 2001, S. 5–18.
62 Vgl. Kümmel: Diepgen, S. 25.

die inhaltliche, institutionelle und personelle Entwicklung des Fachs. Bereits seit 1938 war sie Schriftführerin der Deutschen Gesellschaft für Medizin, Naturwissenschaft und Technik e. V., die einst Karl Sudhoff gegründet hatte. Nach deren Wiedergründung 1952 war sie lange Jahre im Vorstand der Gesellschaft, zwischen 1952 und 1962 Mitherausgeberin der Zeitschrift *Sudhoffs Archiv* (seit 1907 Publikationsorgan der Gesellschaft). Schließlich war sie 1966 auch an der Gründung der Zeitschrift *Medizinhistorisches Journal* beteiligt.[63]

In der konservativen Nachkriegsgesellschaft schien es ihr damit zu gelingen, bruchlos an die Modalitäten des deutschen Wissenschaftssystems der 1940er-Jahre anzuknüpfen. Dies gilt auch für ihre Publikationen, deren Stil und Ausrichtung sich nach dem Krieg nicht änderten. Auch inhaltlich ist kein neuer Trend zu beobachten. Dominierend sind, abgesehen von den verschiedensten Themen der allgemeinen Medizingeschichte (biografische Artikel, Jubiläumsartikel), die Geschichte der Pharmakologie und der Ernährungslehre.[64]

Ebenfalls zeigte sich für Heischkel-Artelt in ihrer Rolle als Frau in einem männlich geprägten Wissenschaftssystem keine Veränderung. Zwar war sie ein geachtetes und respektiertes Mitglied der Medizinischen Fakultät der Universität Mainz geworden, doch sie blieb als einzige Frau der Fakultät und als eine der wenigen Frauen in der bundesdeutschen Hochschullandschaft doch eine Außenseiterin. Die kleinen diskriminierenden Begebenheiten, die ihr dies immer wieder vor Augen führten, rissen nicht ab: In ihrer Aufnahmeurkunde in die Deutsche Akademie der Naturforscher Leopoldina wurde 1960 im Text die Formulierung »in Anerkennung seiner hervorragenden Forschungen« verwandt. Im Juni 1966 wandte sich der Dekan der Medizinischen Fakultät der Universität Würzburg an sie, als es um die Wiederbesetzung des dortigen Lehrstuhls für Medizingeschichte ging und verwandte die Anrede »Sehr verehrter Herr Kollege«. Edith Heischkel-Artelt machte Vorschläge, ohne auch nur mit einem Wort auf die falsche Anrede einzugehen. Und in der Antwort wurde ihr nunmehr mit korrekter Anrede gedankt – wiederum ohne jede Entschuldigung für die falsche Anrede. Heischkel-Artelt blieb gleichsam »der weibliche Dozent« und sie nahm es hin, ohne direkten Widerstand zu leisten.[65]

63 Heinz Goerke: In memoriam Edith Heischkel Artelt (13. Februar 1906–1. August 1987). In: Nachrichtenblatt der Deutschen Gesellschaft für Geschichte der Medizin, Naturwissenschaft und Technik e. V. 37 (1987), H. 1, S. 144f.
64 Vgl. Dagmar Loch (Bearb.): Medizinhistorisches Institut der Johannes Gutenberg-Universität Mainz. Bibliographie 1947–1997 und 1998–2000. Mainz 2001.
65 Vgl. zu diesen Dokumenten: DMMI, Handschriftensammlung, Ms-298, Edith Heischkel-Artelt, Urkunde der Aufnahme in die Deutsche Akademie der Naturforscher Leopoldina, 9.9.1960; DMMI, NL EHA 1/1782, Rudolf Naujocks, Dekan der Medizinischen Fakultät der Universität Würzburg, an Heischkel-Artelt, 8.6.1966; Heischkel-Artelt an Naujocks, 18.7.1966; Naujocks an Heischkel-Artelt, 25.7.1966.

Den Einsatz für ihre Interessen als Frau leistete sie woanders, wobei wiederum der Grundmodus demjenigen der NS-Zeit entsprach: Heischkel-Artelt hatte Kontakt mit gleichgesinnten erfolgreichen Frauen und sie unterstützte Frauen auf ihrem Weg ins Berufsleben beziehungsweise durch das Haifischbecken des männlichen Kompetenzgerangels. Bereits 1949 war sie Mitglied des Verbandes Westdeutscher Dozentinnen geworden, dann seit dessen Gründung 1950 Mitglied des Deutschen Akademikerinnenbundes (DAB), der sich schon früh, vor allem zwischen 1950 und 1965, kämpferisch für die Chancenverbesserungen von Hochschullehrerinnen und auch für die Verbesserung der Mädchenbildung einsetzte.[66] Mindestens in den 1960er-Jahren war Heischkel-Artelt Mitglied im Frankfurter Ableger des ZONTA-Clubs, dessen erster Regionalclub 1952 in Hamburg gegründet worden war und der sich bis heute die Aufgabe stellt, die gesellschaftliche Situation berufstätiger Frauen zu verbessern. Man traf sich regelmäßig alle vier Wochen im Restaurant im Palmengarten in Frankfurt am Main und Heischkel-Artelt hielt dort einige medizinhistorische Vorträge.[67] Auch ging sie im Rahmen dieses Engagements bewusst in die Öffentlichkeit: Mindestens zwei Ausstellungen, darunter *Wiege und Welt* der Frauenschaften Düsseldorf (März 1950) sowie die vom DAB unterstützte Ausstellung *Im Zeichen der Frau* in München (Juli/August 1950), wurden von ihr selbst mit biografischem Material zu ihrer Person unterstützt.[68]

Die Hintergrundkulisse der bruchlosen Re-etablierung von Heischkel-Artelt nach 1945 bildete eine neokonservative frühbundesrepublikanische Gesellschaft, die sich zur Sicherung des sozialen Friedens an den Paradigmata des kaiserlichen Deutschland orientierte, indem die seinerzeit konstruierte strikte binäre Geschlechterordnung mit einer eindeutigen anatomisch-medizinischen, gesellschaftspolitischen und sozialen Definition von Mann und Frau erneut zum Orientierungspunkt des Handelns gemacht wurde.[69] Heischkel-Artelts akade-

66 DMMI, NL EHA 1/524, Protokoll der Sitzung der westdeutschen Dozentinnen zu Frankfurt a. M., 24. 8. 1949; Christine Oertzen: »Was ist Diskriminierung?«. Professorinnen ringen um ein hochschulpolitisches Konzept (1949–1989). In: Zeitgeschichte als Geschlechtergeschichte. Neue Perspektiven auf die Bundesrepublik. Hg. von Julia Paulus u. a. Frankfurt a. M., New York 2012, S. 103–118, hier S. 104–107.
67 Vgl. zum ZONTA-Club die Informationen auf dessen Website: https://zonta-frankfurt.de/node/14029. (abgerufen am 28. 9. 2021). Siehe ferner: DMMI, NL EHA 1/1763, Ursula Kowalski, Präsidentin des Zonta-Clubs, an Heischkel-Artelt (Mitgliederrundschreiben), 4. 1. 1966; Jahresbericht des Zonta-Clubs für das Geschäftsjahr April 1965 – März 1966.
68 DMMI, NL EHA 1/565, Ilse Barleben, Untergruppe Die Frau in Wissenschaft und Forschung, Ausstellung *Wiege und Welt* der Frauenschaften Düsseldorf, an Heischkel-Artelt, 25. 3. 1950; NL EHA 1/579, Hilde Hess, Akademikerinnenbund, Rundbrief an alle deutschen Hochschullehrerinnen und weiblichen Privatgelehrten, 19. 6. 1950. Siehe hierzu auch Anmerkung 38.
69 Vgl. zur sozialpolitischen Ausrichtung Westdeutschlands und der frühen Bundesrepublik an den Verhältnissen des kaiserlichen Deutschland Ulrich Herbert: Liberalisierung als Lern-

mische Karriere lief dementsprechend erfolgreich weiter: Eine Rebellion gegen die patriarchale Gesellschaft kam nicht in Frage, sondern es ging um ein Sich-Einpassen, um auf diesem Wege herauszuholen, was möglich war. Es ging um das Ausnutzen von Nischen und Spielräumen. Dies bedeutete aus der Sicht von Heischkel-Artelt auch, wie seit Anbeginn ihrer wissenschaftlichen Karriere seit 1930, dass Kompromisse mit den gesellschaftspolitischen Verhältnissen geschlossen werden mussten, um im Berufsleben eine Chance als Frau zu haben.

Bis Anfang der 1960er-Jahre lief es gut für sie. Dann holten sie ebendiese Kompromisse mit aller Härte ein: Ihr Kollege Alexander Berg, der 1933 der SS beigetreten und sich 1942 – mittlerweile SS-Obersturmführer – bei Diepgen habilitiert hatte, entschloss sich 1962, nach Jahren der Tätigkeit als Röntgenologe in Hildesheim, seine Umhabilitierung an die Universität Göttingen zu beantragen. Das Verfahren wurde von Gernot Rath, der 1961 den neu gegründeten Lehrstuhl für Medizingeschichte in Göttingen erhalten hatte und seinerzeit Vorsitzender der Deutschen Gesellschaft für Medizin, Naturwissenschaft und Technik war, unterstützt. Die Umhabilitierung, die dann 1963 tatsächlich erfolgte, war ein Ergebnis von Diepgens Seilschaften – nicht nur wegen der Förderung durch Rath. Wesentlich war, dass der schwankende und unsichere Rath von Diepgen selbst und von dem Ehepaar Artelt ermuntert wurde, Berg zu unterstützen. Speziell Heischkel-Artelt hatte Berg schon 1961 auf ihre Vorschlagsliste zur Besetzung des Düsseldorfer Lehrstuhls gesetzt.[70] Im Jahr 1964 führte der Vorgang, der letztlich auch die fehlende politische Aufarbeitung der NS-Zeit durch die westdeutsche Medizingeschichte und deren unvollständige Entnazifizierung thematisierte, zu einem internationalen Eklat und ferner 1964 zur Gründung einer neuen wissenschaftlichen Fachgesellschaft, der »Deutschen Gesellschaft für Wissenschaftsgeschichte« (GWG).[71]

Die »Affäre Berg«, die seinerzeit auch in die öffentlichen Medien gelangte,[72] ist an anderer Stelle ausführlich beschrieben und analysiert worden.[73] An dieser

prozeß. Die Bundesrepublik in der deutschen Geschichte. Eine Skizze. In: Wandlungsprozesse in Westdeutschland. Belastung, Integration, Liberalisierung 1945–1980. Hg. von dems. Göttingen 2002, S. 7–52. Zur Ausrichtung der naturwissenschaftlichen Medizin in Deutschland am bipolaren Geschlechtermodell seit dem 19. Jahrhundert vgl. Katrin Schmersahl: Medizin und Geschlecht. Zur Konstruktion der Kategorie Geschlecht im medizinischen Diskurs des 19. Jahrhunderts. Opladen 1998 (= Sozialwissenschaftliche Studien 36).

70 Vgl. Christoph Mörgeli, Anke Jobmann: Erwin H. Ackerknecht und die Affäre Berg/Rath von 1964. Zur Vergangenheitsbewältigung deutscher Medizinhistoriker. In: Medizin, Gesellschaft und Geschichte 16 (1997), S. 63–124, hier v. a. S. 66 f., S. 75, S. 89 f. Das Pikante an der Angelegenheit war für Rath, dass dieser seine Berufung nach Göttingen 1961 wesentlich der Förderung durch den Medizinhistoriker Erwin Ackerknecht (1906–1988) verdankte, der 1933 aus Deutschland hatte emigrieren müssen. Vgl. ebd., S. 65–70.

71 Ebd., S. 64 f.

72 Friedrich Deich: »Affäre Berg« oder: Ein deutscher Ordinarius kann sich nicht irren. In: Die Zeit, 12. 2. 1965.

Stelle interessiert nur, dass sie ein entscheidendes Schlaglicht auf die Karriere von Heischkel-Artelt wirft. Berg hatte zusammen mit dem ebenfalls schon erwähnten Diepgen-Schüler, SS-Hauptsturmführer Bernward Gottlieb, das NS-Regime vehement unterstützt. Beide hatten im »Dritten Reich« Karriere gemacht und waren bis in den engeren Kreis um Heinrich Himmler vorgestoßen.[74] Aber sie waren eben auch ein Teil des akademisch-gesellschaftlichen Miteinanders gewesen, das Heischkel-Artelt in Berlin erlebt hatte und in das sie hineingewachsen war. Mit beiden diskutierte sie medizinhistorische Sachverhalte. Beide waren als Teilhaber des Netzwerks von Diepgen auch Teil eines Amalgams gewesen, das Heischkel-Artelt gerade in der vulnerablen Zeit ihrer Habilitation gestützt und in die Professorenkarriere katapultiert hatte.[75] Nachdem Berg bei einem Bombenangriff 1943 sein Hab und Gut verloren hatte, schrieb sie Diepgen, » Herrn Bergs Unglück hat mir sehr leid getan, ich habe ihm selbst geschrieben«. 1961 lieh sie ihm ein Buch aus und bestellte Grüße an seine Gattin.[76] 1956 gratulierte sie Bernward Gottlieb zum Lehrauftrag, den Diepgen, Walter Artelt und der Göttinger Pathologe und Medizinhistoriker Georg Benno Gruber (1884–1977) ihm am Universitätsklinikum Homburg/Saar verschafft hatten, und man tauschte sich über Urlaub und anderes Privates aus.[77] Es entsteht der Eindruck, dass das Networking der Diepgen-Schule im nationalsozialistischen Kontext und dessen Protagonisten so selbstverständlich mit ihrem Fortkommen, mit Heischkel-Artelts Biografie und der eigenen Sympathie für das Regime verzahnt waren, dass sie nicht auf die Idee kam, ihre Unterstützung für Berg zu hinterfragen. Zudem hatte Heischkel-Artelt dumpfe Vorurteile aus der NS-Zeit verinnerlicht: Noch viel später, im Jahr 1980, äußerte sie nach einem Vortrag von Werner Kümmel über *Juden in der Medizin* zur Eröffnung der Paul-Ehrlich-Ausstellung im Mainzer Institut für Medizingeschichte, vielen jüdischen Emigranten sei es doch sehr gut gegangen, da sie am Genfer See in teuren Hotels gelebt hätten.[78] Im Jahr 1986 bemerkte sie, dass nach der Einführung der Medizingeschichte als

73 Vgl. Mörgeli, Jobmann: Ackerknecht.
74 Ebd., S. 74–78. Zur Karriere von Gottlieb vgl. Jähn: Medizinhistoriker, S. 76; Andreas Frewer, Florian Bruns: »Ewiges Arzttum« oder »neue Medizinethik« 1939–1945? Hippokrates und Historiker im Dienst des Krieges. In: Medizinhistorisches Journal 38 (2003), S. 313–336, hier S. 320f.; Bruns, Frewer: Fachgeschichte, S. 160–172.
75 Ein Foto aus dem Jahr 1943 zeigt Heischkel-Artelt zusammen mit Rosner, Berg und Gottlieb (die letzten beiden in SS-Uniform) am Schreibtisch über anatomischen Abbildungen. Vgl. Bruns: Institute, S. 20.
76 DMMI, NL EHA 1/331, Heischkel-Artelt an Diepgen, 16. 9. 1943; NL EHA 1/1466, Heischkel-Artelt an Berg, 9. 8. 1961.
77 Vgl. DMMI, NL EHA 1/1192, Briefwechsel Heischkel-Artelt u. Gottlieb. Siehe dazu auch Florian Mildenberger: Gutachten und Seilschaften. Die »Diepgen-Schule« in der westdeutschen Medizinhistoriographie zwischen Dominanzanspruch und Selbstzerschlagung. In: Volkskunde in Rheinland-Pfalz 29 (2014), S. 104–122, hier S. 111.
78 Interview mit Werner Friedrich Kümmel, 22. 12. 2020.

Pflichtfach (1939) »alle Drückeberger, die nicht ins Feld wollten«,[79] in das Fach gekommen seien. Heischkel-Artelt hatte – so scheint es – schon Ende der 1950er-Jahre nicht mehr die Flexibilität und auch nicht den Willen, die problematischen Punkte und Erfahrungen ihres Werdegangs zu reflektieren oder eine »Fehleranalyse oder Hinterfragung« ihrer Position vorzunehmen.[80]

Die »Affäre Berg« markiert daher einen Bruch im akademischen Wirken von Heischkel-Artelt. Medizinhistoriker_innen, die den Kurs des Ehepaars Artelt nicht mehr unterstützten und sich kritisch mit der NS-Vergangenheit auseinandersetzten, bemächtigten sich redaktionell der Zeitschrift *Sudhoffs Archiv*. In der Gesellschaft für Wissenschaftsgeschichte sammelten sich diejenigen, denen die personellen Kontinuitäten aus der NS-Zeit zuwider waren und die auch methodisch neue Pfade in der Medizingeschichte gehen wollten: Kurz gefasst, ging es einerseits um die Aufarbeitung der NS-Vergangenheit, andererseits aber auch um eine stärkere (wissenschafts-)theoretische Fundierung des Fachs und um eine Abkehr von einer einseitig betriebenen Ereignis- und Heroengeschichte der Medizin. Heischkel-Artelt musste in diesem Zusammenhang auch registrieren, dass sich sogar ihre besonders bevorzugten Schüler Gunther Mann (1924–1992) und Rolf Winau (1937–2006) sukzessive und spätestens seit den 1970er-Jahren von ihr abwandten.[81] Zur Auflösung der Diepgen-Schule trug schließlich auch seit den 1980er-Jahren der Aufstieg der Sozialgeschichte der Medizin bei, die ihr Augenmerk auf soziale Gruppierungen, Macht und Herrschaftsinstrumentarien und -prozesse richtete und damit eine Fokussierung auf berühmte Entdecker_innen relativierte.

Als Heischkel-Artelt 1974 emeritiert wurde, hatte sie ihre Machtposition als Diepgenschülerin bereits eingebüßt und als sie 1987 in Frankfurt am Main starb, kannten sie nur noch wenige ältere Fachkolleg_innen.[82]

Was bleibt von Edith Heischkel-Artelt?

Die vorangegangenen Ausführungen konzentrierten sich auf das Werden und Wirken von Heischkel-Artelt als Frau in der Wissenschaft, auch wenn immer wieder Rahmeninformationen über die Medizingeschichte in ihrer Zeit gegeben wurden. Im Folgenden wird dementsprechend die Frage nach ihrem Fortwirken aus dem Blinkwinkel des Rahmenthemas beantwortet. Abgesehen davon, dass Heischkel-Artelt eine historische Person der deutschen Medizingeschichte ist,

79 Heischkel-Artelt: Fügungen.
80 Mildenberger: Gutachten, S. 114.
81 Vgl. ebd., S. 111–116.
82 Goerke: Heischkel-Artelt, S. 145.

blieb sie zunächst auch nach ihrem Tod ein role model für Frauen, die eine Universitätskarriere anstrebten beziehungsweise die in die Medizin gehen wollten. Im Jahr 1989, zwei Jahre nach ihrem Tod, widmete ihr die Wissenschaftshistorikerin Brigitte Hoppe einen Beitrag über ›*Frauenbewegung*‹ *und Wissenschaft bei der Gesellschaft Deutscher Naturforscher und Ärzte*.[83] Das seit 2007 an der Universitätsmedizin Mainz geplante und dann 2011 unter der Ägide der Universitätsmedizin durchgeführte Mentoring-Programm, das Frauen eine wissenschaftliche Karriere in der Medizin erleichtern soll, erhielt 2008 den Namen »Edith Heischkel-Mentoring Programm«.[84] Unbestritten war Heischkel-Artelts Position in der Durchsetzung der beruflichen Tätigkeit von Frauen in der Universitätsmedizin. Wie in diesem Beitrag gezeigt werden konnte, gehörte sie zu der Generation von Frauen, die in jene frühe Frauenemanzipationsbewegung hineinwuchs, die auf der Basis frisch gewährter äußerer Legitimationsschritte (das Abitur seit 1893, dann ab 1920 die Habilitation) in eine Männerdomäne eindrang, in der allerdings die eigentliche nachhaltige Legitimation erst erkämpft werden musste. Als Medizinstudentin war Heischkel-Artelt eine Pionierin, und es ist typisch, dass sie sich in ihrer Außenseiterrolle mit der Medizingeschichte ein Nischenfach suchte, in dem aufgrund der noch nicht abgeschlossenen Professionalisierung eine Eigengestaltung und überhaupt ein Eindringen von Frauen in den akademischen Bereich möglich war.[85] Auch passt zu ihrer Situation, dass sie sich insoweit auf die NS-Ideologie einließ, dass sie NS-Gefolgschaft als neues Auswahlkriterium im Fortkommen und in der Suche nach einer Anstellung zumindest für sich ins Spiel bringen konnte. Hier tat sie sich auch schnell mit Gleichgesinnten zusammen. Dabei war es weniger das Ziel, einen weiblichen Duktus in den Beruf einzubringen, als vielmehr weibliche Kraft zu demonstrieren, die eine Übernahme männlich zugeordneter Tätigkeiten ermöglichte. Angestrebt wurde ein Dasein als »weiblicher Dozent«. Ihr half dabei das ideologieinfizierte Networking der Diepgen-Schule, das auch nach 1945 und bis zu Beginn der 1960er-Jahre, erfolgreich fortgesetzt wurde. Sie fügte sich damit in die

83 Brigitte Hoppe: »Frauenbewegung« und Wissenschaft bei der Gesellschaft Deutscher Naturforscher und Ärzte. In: Medizinhistorisches Journal 24 (1989), H. 1/2, S. 99–122.
84 Vgl. Pressemitteilung der Universitätsmedizin Mainz (UM) vom 22.3.2017: Edith Heischkel-Mentoring-Programm der Universitätsmedizin Mainz geht in die zehnte Runde, URL: https://www.uni-mainz.de/presse/aktuell/832_DEU_HTML.php; MeMenTum. Frauen- und Gleichstellungsbüro der UM, URL: https://www.unimedizin-mainz.de/index.php?id=24300 (beide abgerufen am 15.2.2022). Siehe hierzu auch Sabine Lauderbach: Frauen an der JGU 1946–2021. Eine Erfolgsgeschichte? In: 75 Jahre Johannes Gutenberg-Universität Mainz. Universität in der demokratischen Gesellschaft. Hg. von Georg Krausch. Regensburg 2021, S. 596–611.
85 Hier findet sich eine deutliche Parallele zu jüdischen Ärzt_innen, die sich ebenfalls gegen Ende des 19. bzw. zu Beginn des 20. Jahrhunderts in medizinischen Spezialfächern engagierten, die neu entstanden und auf keine längeren Traditionslinien zurückblicken konnten. Ein Beispiel ist hier die Kinderheilkunde. Vgl. hierzu auch: Eduard Seidler: Jüdische Kinderärzte 1933–1945. Entrechtet – geflohen – ermordet. 2. Aufl. Basel 2007.

männerdominierten hierarchischen Strukturen der Universität ein und konnte sich als Professorin verankern.

Ebenso wie seit den 1960er-Jahren ihr medizinhistorischer Stern sank, so sank allerdings auch ihr Stern als role model für jüngere Frauen. Ab den späten 1960er-Jahren meldete sich eine Frauengeneration zu Wort, die an einer Selbstdefinition des Frauseins arbeitete und dafür eintrat, dass Frauen selbst gesellschaftliche Gestaltungsaufgaben wahrnehmen sollten. Diese neue Frauenbewegung wehrte sich nun aktiv gegen eine autoritäre Bevormundung durch Männer. Es ging jetzt um mehr als nur darum, die eigene Leistungsfähigkeit zu beweisen.[86] Das geschickte Sich-Einpassen in die akademische Männerwelt, wie es Heischkel-Artelt getan hatte, passte nicht zum neuen Programm – jenseits dessen, dass das Sympathisieren von Frauen mit dem NS-System in der frühen Frauenbewegung geleugnet beziehungsweise verdrängt wurde.[87] Zeitlich um eine Dekade versetzt, stellten zudem die sich seit den 1980er-Jahren steigernden Impulse zur Aufarbeitung der NS-Zeit in Deutschland speziell die Frage nach den Opfern der NS-Politik und nach der Verantwortung der Deutschen. Dieser Trend erreichte Mitte der 1980er-Jahre auch die Medizin, die mittlerweile auf eine sehr detaillierte Aufarbeitung ihrer Rolle im nationalsozialistischen Deutschland zurückblicken kann.[88] Heischkel-Artelt konnte vor dem Hintergrund dieser Entwicklungen zunehmend keine Vorbildrolle mehr einnehmen. Im Rahmen der gewonnenen Erkenntnisse über ihr Wirken in der NS-Zeit entschloss sich die Universitätsmedizin Mainz 2017, das Mentoring-Programm in »MeMenTum« umzubenennen. Damit trug man mit voller Überzeugung dem notwendigen gesellschaftspolitischen Trend nach Überprüfung alter und Erarbeitung neuer Vorbilder Rechnung.[89]

86 Rosemarie Nave-Herz: Die Geschichte der Frauenbewegung in Deutschland. Hannover 1997, S. 53–85.
87 Vgl. hierzu Rita Wolters: Verrat für die Volksgemeinschaft. Denunziantinnen im Dritten Reich. Pfaffenweiler 1996, S. 11–24.
88 Vgl. beispielhaft zum prozessualen Umgang der Deutschen mit der NS-Zeit seit den 1960er-Jahren Hans-Ulrich Thamer: Die NSDAP. Von der Gründung bis zum Ende des Dritten Reiches. München 2020, S. 120–124. Eine ausführliche Beschreibung und Deutung der NS-Verarbeitung in den 1980er-Jahren findet sich bei: Ulrich Herbert: Geschichte Deutschlands im 20. Jahrhundert. München 2014, S. 1013–1022. Zur Medizin in der NS-Zeit vgl. die erste umfassendere Publikation im Rahmen des Beginns von deren Aufarbeitung: Johanna Bleker, Norbert Jachertz: Medizin im Dritten Reich. Köln 1989.
89 Vgl. zu MeMentum die Informationen auf der Website des Frauen- und Gleichstellungsbüros der UM, URL: https://www.unimedizin-mainz.de/index.php?id=24300 (abgerufen am 15.2. 2022); ferner: Jubiläum: 10 Jahre Mentoring-Programm an der Universitätsmedizin Mainz. Unter dem Namen »MeMentUM« startete gestern die elfte Mentoring-Runde, Pressemitteilung der Universitätsmedizin Mainz, 21. März 2018, URL: https://www.unimedizin-main z.de/presse/pressemitteilungen/aktuellemitteilungen/newsdetail/article/jubilaeum-10-jahre -mentoring-programm-an-der-universitaetsmedizin-mainz.html (abgerufen am 12.9.2022);

Was also bleibt von Edith Heischkel-Artelt? Sie hat in den Dekaden zwischen 1925 und etwa 1965 schlichtweg durch ihre zunehmende Präsenz als Frau in der universitären Medizin gesellschaftliche Rollenzuschreibungen auch für ihr Fach und für den Wissenschaftsbetrieb in Frage gestellt. Damit leistete sie Vorarbeiten für spätere Generationen. Allein durch ihr Dasein war sie eine Provokation in einem konservativen Wissenschaftsbetrieb, der sich mit dem Auftauchen von Frauen extrem schwertat – und zum Teil noch immer schwertut. Durch ihr Dasein erinnerte sie ferner auch an die geschlechterbezogene Schräglage in der Anzahl der aktiven Wissenschaftler_innen speziell in der Medizinischen Fakultät der JGU. So auch an jenem »Herrenabend« im Dezember 1947, als sich der Dekan ganz kurz, vielleicht nur beim Abfassen der Einladung, daran erinnerte, dass es auch eine Frau an der Mainzer Medizinischen Fakultät gab.

Edith Heischkel-Artelt. In: The Reader View of Wikipedia, URL: https://thereaderwiki.com/de/Edith_Heischkel-Artelt (abgerufen am 12.9.2022).

Ullrich Hellmann

Barbara und Irmgard Haccius. Eine ungewöhnliche Lebensgemeinschaft

Der folgende Text behandelt Lebens- und Berufswege der Schwestern Barbara und Irmgard Haccius, die beide Professorinnen an der Johannes Gutenberg-Universität Mainz (JGU) waren. Während Barbara Haccius (1914–1983) am Fachbereich Biologie lehrte, gehörte Irmgard Haccius (1916–2003) als Hochschullehrerin dem Fachbereich Kunsterziehung an. Dass die Mainzer Universität zum gemeinsamen beruflichen Wirkungsort werden würde, ließ sich natürlich nicht planen und auch in den ersten Berufsjahren noch nicht absehen. Politische Umstände, wie auch die nach Abschluss der Studienjahre praktizierte Lebensgemeinschaft, waren grundlegend für die Ausformung einer ungewöhnlich engen Verbindung von Berufs- und Lebensweg. Mit dem Zuzug nach Mainz im Jahre 1950 und dem völligen Neubeginn eröffnete sich dann für Barbara und Irmgard Haccius die Chance auf einen beruflichen Aufstieg, der in den folgenden Jahrzehnten bis zur Professur an der Universität führte.

Barbara und Irmgard Haccius, in den Jahren des Ersten Weltkriegs geboren, wuchsen vor allem in Karlsruhe auf. An ihren Geburtsorten Straßburg und Stuttgart haben sie nicht gelebt. Der Wohnsitz der Eltern wird in beiden Geburtsurkunden mit Metz angegeben. Dort war der Vater, Konrad Georg Felix Haccius, in den Kriegsjahren als Oberst im Fußartillerie-Regiment Nr. 8 stationiert. Er starb 50-jährig im Jahr 1923 in Breslau an den Folgen eines Kriegsleidens. Die Schwestern, die in Kassel und Breslau zur Schule gingen, zogen nach dem Verlust des Vaters mit der Mutter zu deren Familie nach Karlsruhe.[1] Von der Familie mütterlicherseits wird an späterer Stelle nochmals die Rede sein. Die gymnasiale Schulzeit bis zum Abitur absolvierten Barbara und Irmgard Haccius an der Lessingschule, einem Mädchengymnasium in Karlsruhe.

1 Vgl. Stadtarchiv Halle (StA Halle), Best. 33, Personalakte (PA) I. Haccius.

Studienzeit und erste Berufsjahre in Halle an der Saale

Barbara Haccius, am 6. Dezember 1914 geboren, nahm 1933 ihr Studium an der Martin-Luther-Universität in Halle auf. Zur Wahl des Studienortes liegen keine Informationen vor. Ihre Studienfächer waren Botanik, Zoologie, Chemie, Geologie und Philosophie. Als Studienziele kreuzte sie auf dem Immatrikulationsbogen die »akademische Fachprüfung« und die »Doktorpromotion« an. 1934 wechselte sie an die Universität in München und von dort zum Sommersemester 1935 an die Universität in Freiburg. Zum Wintersemester 1935 kehrte sie nach Halle zurück. Nun nannte sie die »Oberlehrerinnenprüfung« als Ziel und weiterhin die Promotion.[2] Die Sicherheit des Lehramts wurde in diesen Zeiten somit der Ungewissheit einer akademischen Laufbahn vorgezogen. Im Oktober 1939 schloss sie das Studium mit dem Ersten Staatsexamen ab.[3] Schon im Juli 1939 promovierte sie bei dem Botaniker Wilhelm Troll (1897–1978) mit *Untersuchungen über die Bedeutung der Distichie für das Verständnis der zerstreuten Blattstellung bei den Dikotylen*.[4] Die Prüfung zum Zweiten Staatsexamen bestand sie im März 1941 in Berlin nach zuvor absolviertem Referendariat in Halle. Ab 1. April 1941 unterrichtete sie als Studienassessorin in Halle an der Helene-Lange-Schule in den Fächern Biologie und Chemie. Während des Referendariats setzte Barbara Haccius ihre wissenschaftliche Arbeit fort. 1942 veröffentlichte sie in der Fachzeitschrift *Botanisches Archiv* einen Aufsatz unter dem Titel *Untersuchungen über die Blattstellung der Gattung Clematis*.[5] Am 1. Januar 1946 wurde sie zur Studienrätin und im Dezember 1946 zur Fachleiterin für Biologie am Studienseminar in Halle ernannt. Unterricht erteilte sie nun an der Ina-Seidel-Oberschule. In einer Beurteilung des Stadtschulamtes wird sie als »hervorragende Lehrerin und Erzieherin« bezeichnet, und ihr werden »ganz ausgezeichnete Fachkenntnisse« sowie ein »ausgesprochenes pädagogisches Geschick«[6] bescheinigt. Ihr Entschluss, Lehrerin zu werden, erfuhr also Bestätigung. Sie war auch Fachberaterin beim Stadtschulamt, arbeitete an der Ausgestaltung von Lehrplänen mit, organisierte Weiterbildungskurse und schrieb Schulbuchtexte für den Verlag Volk und Wissen.

An der Pädagogischen Fakultät der Universität übernahm Barbara Haccius am 1. Dezember 1947 zusätzlich einen zunächst vierstündigen und später auf

2 Vgl. Universitätsarchiv Halle (UA Halle), Best. Rep. 47, Haccius, Barbara.
3 Vgl. Universitätsarchiv Mainz (UA Mainz), Best. 64/769, PA Barbara Haccius, Bl. 5.
4 Veröffentlicht in Botanisches Archiv 40 (1939), S. 58–150. Zu Wilhelm Troll vgl. auch die Angaben in Gutenberg Biographics. Verzeichnis der Professorinnen und Professoren der Universität Mainz, URI: http://gutenberg-biographics.ub.uni-mainz.de/id/c633158f-5c8f-413b-8ef9-0866e9a41510 (abgerufen am 9.5.2022).
5 Veröffentlicht in: Botanisches Archiv 43 (1942), S. 469–486.
6 StA Halle, Best. 61, PA B. Haccius.

acht Stunden erweiterten Lehrauftrag für die Methodik des Biologie-Unterrichts. Am 1. September 1948 wurde sie, nach Abschaffung des Studienseminars, als Lektorin unter Einweisung in eine Planstelle übernommen.[7] Am 1. Mai 1949 folgte die Einsetzung als Universitätsdozentin. In einem Gutachten heißt es, die Schülerin von Wilhelm Troll habe in ihrer Forschungsarbeit ausgezeichnete Erfolge aufzuweisen. »Auf dem Gebiet der pflanzenmorphologischen Forschung gehört Frl. Barbara Haccius sicher zu den fähigsten und kenntnisreichsten Wissenschaftlern.«[8]

Auch Irmgard Haccius, am 30. März 1916 geboren, wählte Halle zum Ort ihrer beruflichen Tätigkeit. Das Studium begann sie aber nach dem Abitur im Jahr 1935 an der Technischen Hochschule in München, wo sie sich in den Studiengang Kunsterziehung für das gymnasiale Lehramt einschrieb. 1937 wechselte sie an die Staatliche Hochschule für Kunsterziehung nach Berlin und schloss dort am 15. Juni 1940 das Studium mit dem Ersten Staatsexamen ab. Einer ihrer Lehrer war Willy Jaeckel (1888–1944), ein von den Nationalsozialisten als »entartet« geächteter Maler. Es folgte das Referendariat in Halle, welches sie am 1. November 1940 begann, aber am 30. September 1941 kurz vor dem Examen beendete, obwohl ihr bescheinigt wurde, zur Prüfung im Falle einer Anmeldung zugelassen worden zu sein, da sie an den Übungen des Seminars »erfolgreich teilgenommen«[9] habe. Sie beabsichtigte nun, sich zur Buchbinderin ausbilden zu lassen, strebte also, anders als ihre Schwester, eine berufliche Freiheit an. Erste Erfahrungen im Buchbindehandwerk hatte sie schon im Studium in Berlin bei Elise Netke (1883–nach 1958) sammeln können. Die Ausbildung erfolgte an der Meisterschule für das gestaltende Handwerk, der heutigen Kunsthochschule Halle. Die Schule genoss einen guten Ruf. Ihre Lehrmeisterin in der Fachklasse für künstlerischen Bucheinband war Dorothea Freise (1895–1962).[10] Wegen des vorherigen Studiums wurde ihre Lehrzeit von drei auf eineinhalb Jahre verkürzt. Zwischen Mai 1943 und Januar 1945 arbeitete Irmgard Haccius als Aushilfslehrerin an einer Volksschule und vertrat dort einen zum Kriegsdienst eingezogenen Lehrer, bereitete sich aber zugleich auf die Prüfung zur Buchbindemeisterin vor. Da sie in dieser Zeit außerdem ihre Mutter versorgte und auch die nach langer Krankheit noch schonungsbedürftige Schwester pflegte, wurde ihr eine Halbierung des schulischen Lehrdeputats gewährt.[11] Die Prüfung bestand sie am 1. Juni 1946. Dorothea Freise bescheinigte ihr in einem Zeugnis am 22. April 1947, »ein

7 Vgl. UA Halle, Best. Rep. 47, Haccius, Barbara.
8 UA Halle, Best. 7134, Gutachten von Prof. Dr. Hermann Meusel.
9 UA Mainz, Best. 64/770-1, Bl. 11, Schreiben des Seminarleiters OStR Dr. Boyke vom 1.10.1943.
10 Dorothea Freise, gebürtig aus Mainz, unterrichtete vor ihrer Anstellung in Halle an der Staatsschule für Kunst und Handwerk in Mainz.
11 Vgl. StA Halle, Best. 33, PA I. Haccius.

künstlerisch begabter und geistig reger und aufgeschlossener Mensch« zu sein, »der auch zur Leitung einer Klasse geeignete Fähigkeiten«[12] besitze. Irmgard Haccius richtete nun in der gemeinsam mit ihrer Schwester angemieteten Wohnung im zweiten Stock in der Henriettenstraße 11 eine Werkstatt ein und übernahm Auftragsarbeiten.[13] Für das Atelier wählte sie die Bezeichnung »Künstlerische Werkstatt. Buchbinderei, Malerei, Grafik«. In Briefen erwähnt sie »schöne Aufträge« und eine »gute Kundschaft«. Zum Kundenkreis zählte der Leipziger Kunsthändler Kurt Engelwald, der mit Künstlern wie Oskar Kokoschka und Otto Dix zusammenarbeitete. Bestellungen nahmen zu und sie stellte eine Mitarbeiterin ein.[14]

Von Halle nach Mainz

Barbara und Irmgard Haccius stellten sich nach erfolgreich abgeschlossenen Studien- und Ausbildungszeiten auf eine berufliche Zukunft in Halle ein. Ihre 57-jährige Mutter, die nach einem »Terrorangriff«[15] auf Karlsruhe, wie Irmgard Haccius das Bombardement nannte, ihre völlig ausgebrannte Wohnung verlassen musste, nahmen sie 1944 in Halle auf. Im Mai 1945 kam es zum Zusammenbruch des »Dritten Reichs«. Dessen Ende hatte jedoch keinen merklichen Einfluss auf die berufliche Arbeit von Barbara und Irmgard Haccius. Sie wurde unter den Bedingungen der politischen Neuorientierung sogar mit Erfolg fortgesetzt. Die Provinzen Magdeburg und Halle-Merseburg bildeten nach Kriegsende die neue Provinz Sachsen. Im Juni 1945 zogen sich die amerikanischen Truppen, die bis nach Halle vorgerückt waren, aus der Stadt zurück. Die Region gehörte seitdem zur sowjetischen Besatzungszone. Im Oktober 1946 entstand die Provinz und im Juli 1947 das Land Sachsen-Anhalt mit eigener Verfassung. Die Währungsreform vom 20. Juni 1948 zementierte die politische Trennung zwischen Ost- und Westzone, und die vom 24. Juni 1948 bis zum 12. Mai 1949 andauernde Berlin-Blockade bestärkte die Spaltung. Am 25. Juni beziehungsweise 7. Oktober 1949 erfolgte die Gründung zweier deutscher Staaten mit unterschiedlichen politischen Systemen.

Einschätzungen der Schwestern zu den veränderten politischen Bedingungen liegen nicht vor, doch eine Fahrt von Irmgard Haccius in den Westen, die sie im Mai 1947 ohne eine dazu erforderliche Reisegenehmigung nach Karlsruhe, Heidelberg, Mannheim, Frankfurt, Offenbach und Mainz führte, zeigt an, dass

12 UA Mainz, Best. 64/770 (1), Bl. 13a.
13 Die Straße ist heute umbenannt in Georg-Cantor-Straße.
14 Vgl. die Briefe an die Freundin Hildegard Steiger. Auskunft von Margit Indest.
15 StA Halle, Best. 33, PA I. Haccius. Irmgard Haccius beantragte im Oktober 1944 eine Fahrt nach Karlsruhe, um Hausrat aus dem Keller des zerstörten Hauses bergen zu können.

ein Umzug aus der Ost- in die Westzone in Aussicht genommen wurde. In Mainz erkundigte sie sich im Stadthaus nach Möglichkeiten einer Übernahme in den Schuldienst.[16] Sie beantragte schließlich in ihrer Heimatstadt Karlsruhe den Zuzug in die Westzone und erhielt am 18. Oktober 1948 den positiven Bescheid. Allerdings kam sie erst am 30. März 1950 »durch Flucht über Berlin«[17] in den Westen. Sie zog nun nach Mainz, wo sie von einer jetzt hier ansässigen Freundin aus der Ausbildungszeit in Halle bei der Neuorientierung in der ihr nicht vertrauten Stadt Unterstützung erhielt.[18]

Barbara Haccius beantragte am 5. April 1949 die Entlassung aus dem Schuldienst mit der Begründung, in ihre »süddeutsche Heimat«[19] umsiedeln zu wollen. Am 5. April 1950 reichte sie ihr Entlassungsgesuch bei der Martin-Luther-Universität ein. In ihrem an den Rektor gerichteten Brief wird deutlich, dass der Rückkehrwunsch kein wesentliches Motiv war. Sie schreibt, es sei ihr unmöglich, ihre »Überzeugung vom Dualismus der Welt mit der immer dringlicher gegen [sie] erhobenen Forderung, materialistisch denkende und im materialistischen Sinn die Jugend erziehende Biologielehrer auszubilden, zu vereinen« und fügt hinzu, es falle ihr sehr schwer, eine Arbeit, die ihr »soviel Freude und Befriedigung« gegeben habe, »zu verlassen und besonders, sie auf diese Weise zu verlassen«.[20] In einem Kommentar erklärte Oberregierungsrat Reinhard Vahlen der Besatzungsbehörde, Barbara Haccius sei »kirchlich eingestellt«, und bestätigte ihr zugleich einen »fortschrittlichen Unterricht«.[21] Barbara Haccius kehrte »mit Hilfe des Flüchtlingsbüros in Berlin«,[22] wie sie schreibt, nach Karlsruhe zurück. Die Registrierung in Berlin erfolgte am 25. März 1950.[23] Die Flüchtlingsstelle verzeichnete nach der Bildung der beiden deutschen Staaten eine deutliche Zunahme der Fluchtbewegung von Ost nach West. Aus einer Übersicht geht hervor, dass geflüchtete Lehrer, Richter und andere Beamte mehrheitlich als Motiv angaben, ihre Tätigkeit mit Berufsauffassung und Gewissen nicht vereinbaren zu können. Selten wurde von offener Konfrontation mit der Staatsgewalt berichtet.[24]

16 Vgl. den Brief vom Mai 1947 an eine Freundin in Mainz. Auskunft von Margit Indest.
17 Landeshauptarchiv Koblenz (LHA Koblenz), Best. 860P/8529.
18 Bei der Freundin handelte es sich um Hildegard Steiger, die in Mainz den Sozialgerichtsrat Würbach geheiratet hatte. Auskunft Frau Margit Indest. Frau Indest und Herr Dr. Helmut Indest waren mit Barbara und Irmgard Haccius befreundet. Ich bedanke mich herzlich für informative Gespräche.
19 StA Halle, Best. 61, PA B. Haccius.
20 UA Halle, Best. 7134.
21 Henrik Eberle: Umbrüche, Personalpolitik an der Universität Halle 1933 bis 1958. In: Die Universität Greifswald und die deutsche Hochschullandschaft im 19. und 20. Jahrhundert. Hg. von Werner Buchholz. Stuttgart 2006 (= Pallas Athene 10), S. 337–381, hier S. 373.
22 UA Mainz, Best. 64/769, Bl. 1, Lebenslauf.
23 Vgl. ebd., Bl. 41/1, B. Haccius an die Landesregierung Rheinland-Pfalz, 22.7.1953.
24 Hans Joachim von Koerbe, Karl C. Thalheim: Die Heimatvertriebenen und die Flüchtlinge aus der Sowjetzone in Westberlin. Berlin 1954, S. 17.

Vom 6. April 1950 datiert der Zuzug von Barbara Haccius in das Bundesgebiet. Am 6. Juni 1950 wurde ihr Umzug nach Mainz genehmigt.[25]

Die nüchternen Daten lassen die Schwierigkeiten kaum erahnen, die der Wechsel des Wohnortes von Ost- nach Westdeutschland in den Nachkriegsjahren mit sich brachte. Im Fall von Barbara und Irmgard Haccius ging dem Wegzug ein mehrjähriger Entscheidungsprozess voraus. Er geschah weder aus wirtschaftlichen Gründen noch war er im engeren Sinn politisch motiviert. Barbara Haccius bekräftigte nach ihrem Umzug nochmals die Unvereinbarkeit der »Ausbildung materialistisch denkender Lehrer« mit ihrer »christlichen Überzeugung«.[26] Bei Irmgard Haccius gab es andere Gründe, die sie bereits vor ihrer Schwester bewegten, sich um den Wegzug von Halle zu bemühen, obwohl auch sie dort beruflich erfolgreich war. Sie erhielt sogar schon vor dieser eine Zuzugsgenehmigung aus Karlsruhe, also zu einem Zeitpunkt, zu dem die Gründung der beiden deutschen Staaten noch nicht vollzogen war.[27] Irmgard Haccius hatte behördliche Schwierigkeiten bei der Ausübung ihrer beruflichen Tätigkeit und Probleme bei der Werkzeug- und Materialbeschaffung. Auch gab es eine zunehmende Entfremdung gegenüber regionalen Gepflogenheiten. Das alles ist einem regen Briefverkehr mit der in Mainz lebenden Freundin zu entnehmen.[28] Da Barbara und Irmgard Haccius unverheiratet, somit familiär ungebunden waren und nur ihre Mutter einbeziehen mussten, resultierte die Entscheidung zum Umzug aus ganz persönlichen Einschätzungen der Perspektiven im neuen Staat.

Beruflicher Neubeginn in Mainz

Barbara Haccius wohnte vorübergehend in Karlsruhe, bevor sie nach Mainz umzog, wo sie am 1. Mai 1950 als wissenschaftliche Hilfskraft am Botanischen Institut der JGU begann. An der erst vier Jahre zuvor eröffneten Mainzer Universität traf sie auf ehemalige Lehrer und Bekannte aus Halle. Hier lehrte jetzt nicht nur ihr Doktorvater Wilhelm Troll, sondern auch Wolfgang Freiherr von Buddenbrock-Hettersdorf (1884–1964), bei dem sie in ihrer Studienzeit in Halle im Jahre 1936 das große zoologische Praktikum belegt hatte.[29] Auch Hans Weber (1911–2006) wird ihr bekannt gewesen sein, der ab 1931 in Halle studiert und

25 Vgl. UA Mainz, Best. 64/769, Bl. 41/1, B. Haccius an die Landesregierung Rheinland-Pfalz, 22.7.1953.
26 Ebd., in einem Lebenslauf.
27 Vgl. LHA Koblenz, Best. 860P/8529.
28 Vgl. Korrespondenz mit Hildegard Würbach, geb. Steiger. Information von Margit Indest.
29 Troll war nach Aufgabe der Professur in Halle von Dezember 1945 bis August 1946 Studiendirektor am Gymnasium in Kirchheimbolanden. Er wurde dann erster Direktor des Botanischen Instituts in Mainz.

1936 bei Troll promoviert hatte und jetzt wissenschaftlicher Assistent in Mainz war.[30] Ebenfalls aus Halle kamen Klaus Stopp (1926–2006) und Stefan Vogel (1925–2015), die dort ihr Studium noch begonnen hatten und nun in Mainz als Assistenten arbeiteten. Aus Halle stammte mit Max Top (1895–1986) auch der Gärtner des Botanischen Gartens. Er war im Juni 1945 gemeinsam mit Wilhelm Troll im sogenannten »Abderhalden-Transport« von Halle nach Ober-Ramstadt bei Darmstadt gebracht worden. Der auf Anordnung der amerikanischen Militärregierung erfolgte Transport fand kurz vor Überlassung amerikanisch besetzter ostdeutscher Gebiete an die russische Seite statt.[31] Barbara Haccius wird sicherlich vom erzwungenen Umzug ihres Doktorvaters sowie anderer Wissenschaftler in den Westen erfahren haben.[32]

Bereits am 20. Juli 1950 reichte Barbara Haccius ihre Habilitationsschrift über *Weitere Untersuchungen zum Verständnis der zerstreuten Blattstellungen bei den Dikotylen* ein, eine Erweiterung ihrer Dissertation. Am 27. Juli 1950 hielt sie eine Probevorlesung zum Thema *Das sogenannte ›biogenetische Grundgesetz‹ in der Botanik*, und am 10. November 1950 wurde ihr die Venia Legendi für das Fachgebiet Botanik erteilt.[33] Nur wenige Monate zuvor hatte sich mit der Orientalistin Victoria von Winterfeldt (1906–1973) die erste Wissenschaftlerin an der Mainzer Universität habilitiert. Eine Übersicht über den Zeitraum von 1920 bis 1970 weist für Mainz lediglich sechs habilitierte Wissenschaftlerinnen aus.[34]

Von November 1950 bis August 1951 übernahm Barbara Haccius in Vertretung die Stelle des Assistenten Klaus Stopp, der wegen eines Forschungsprojekts beurlaubt war. Im Sommersemester 1951 wurde sie erstmals mit Lehrveranstaltungen im Vorlesungsverzeichnis genannt. Betraut mit der »Verwaltung der Dienstgeschäfte einer wissenschaftlichen Assistentin am Botanischen Institut«[35]

30 Vgl. UA Mainz, Best. 64/2123. Weber hatte sich 1939 in Königsberg habilitiert. In Mainz begann er als wissenschaftlicher Assistent und leitete ab 1959 das Institut für Spezielle Botanik und Pharmakognosie. Zu Hans Weber vgl. auch die Informationen in Gutenberg Biographics. Verzeichnis der Professorinnen und Professoren der Universität Mainz, URI: http://gutenberg-biographics.ub.uni-mainz.de/id/b77ecf65-1bc7-4b62-b64d-b7333ac1f9c9 (abgerufen am 9.5.2022).
31 Vgl. Gisela Nickel: Wilhelm Troll (1897–1978). Eine Biographie. Leipzig 1996 (= Acta Historica Leopoldina 25), S. 131f.
32 Der erzwungene Umzug betraf Wissenschaftler und Industrielle aus Halle, Leipzig, Jena und anderen Städten. Er geschah in der Absicht einer Schwächung der sowjetischen Besatzungszone.
33 Vgl. UA Mainz, Best. 64/769, Bl. 12/2.
34 Vgl. Elisabeth Boedeker, Maria Meyer-Plath (Bearb.): 50 Jahre Habilitation von Frauen in Deutschland. Eine Dokumentation über den Zeitraum von 1920–1970. Göttingen 1974 (= Schriften des Hochschulverbandes 27). Victoria von Winterfeldt wurde am 24.2.1950 habilitiert.
35 UA Mainz, Best. 64/769, Bl. 11, Privatdienstvertrag vom 1.11.1950. Die Vertretung der Assistentenstelle von Klaus Stopp begann am 28.10.1950.

war sie jetzt Lehrkraft der Naturwissenschaftlichen Fakultät, in der von der Mathematik über Physik und Chemie bis zur Geologie und Botanik zehn Disziplinen zusammengefasst waren. Unter den damals insgesamt 45 Lehrkräften (von Professuren bis zu Lehraufträgen) fanden sich allerdings nur zwei weibliche Lehrpersonen.[36] Von den insgesamt 16 Mitgliedern des Biologischen Instituts waren die Männer mehrheitlich verheiratet, sämtliche Frauen jedoch waren ledig beziehungsweise verwitwet.[37]

Das Arbeitsfeld von Barbara Haccius gehörte zum Lehrstuhl Botanik und allgemeine Biologie, den Wilhelm Troll begründet hatte. Troll, der seine einstige Doktorandin als Mitarbeiterin am Botanischen Institut behalten wollte, ihr aber in Ermangelung einer Planstelle keine Festanstellung bieten konnte, beantragte im Januar 1951 ein Stipendium, das ihr ermöglichen sollte, nach Ablauf der Vertretungszeit den Lebensunterhalt bestreiten zu können. Das Stipendium der Notgemeinschaft der deutschen Wissenschaft (später Deutsche Forschungsgemeinschaft) begann am 1. September 1951, wurde zweimal auf Antrag von Troll verlängert und endete am 14. Mai 1954. Nun drängte Troll in mehreren Schreiben auf Weiterbeschäftigung in Form einer Diätendozentur. Den Dekan der Naturwissenschaftlichen Fakultät ließ er wissen, im Rahmen von Bleibeverhandlungen die ausdrückliche Zusage des Ministers erhalten zu haben, »dass Frl. Haccius in das Diätendozentenverhältnis übernommen werde, falls der Landtag, woran [er] kaum zweifle, [seinem] Antrag auf Bewilligung solcher Verhältnisse zustimmen sollte«.[38]

Irmgard Haccius meldete sich, ebenso wie ihre Schwester, zunächst in Karlsruhe und ging dann nach Mainz, wo ihre Schwester Barbara Haccius ihre Arbeit an der Universität bereits aufgenommen hatte.[39] Sie begann am 1. Juni 1950 als Gehilfin in der Buchbinderei der Mainzer Verlagsanstalt und fand am 1. Oktober 1950 eine nebenberufliche Beschäftigung als Fachlehrerin für Buchbinden an der wenige Jahre zuvor neu gegründeten Staatlichen Bau- und Kunstschule.[40] Die Tätigkeit in der Verlagsanstalt endete am 1. Dezember 1950, und genau zwei Jahre später wurde sie hauptberufliche Lehrkraft an der Bau- und Kunstschule. Das geschah auf Antrag von Albert Gottschow (1891–1977), dem Leiter der Abteilung

36 Das Botanische Institut beschäftigte außer Barbara Haccius zwei weitere wissenschaftliche Assistentinnen, eine Hilfsassistentin sowie einen Assistenten und drei Hilfsassistenten, die aber nicht mit Lehre beauftragt waren. UA Mainz, Best. 30/1.
37 Vgl. UA Mainz, Best. 30/1, Liste aller Institutsangehörigen des Botanischen Instituts vom 11.1.1951.
38 UA Mainz, Best. 30/1, Schreiben von Prof. Troll an den Dekan der Naturwissenschaftlichen Fakultät, 3.3.1954.
39 Vgl. LHA Koblenz, Best. 860P/8529.
40 Vgl. allg. Ullrich Hellmann: Die Kunsthochschule Mainz. Historische Entwicklung und Ausblick. In: 75 Jahre Johannes Gutenberg-Universität Mainz. Universität in der demokratischen Gesellschaft. Hg. von Georg Krausch. Regensburg 2021, S. 280–293.

Kunsterziehung, der die Einrichtung einer Buchbindewerkstatt plante. Gottschow hatte einige Jahre vor Irmgard Haccius an der Hochschule für Kunsterziehung in Berlin studiert und wird ihr in Kenntnis des Ausbildungsniveaus in Berlin und Halle einen anspruchsvollen Unterricht zugetraut haben.

Der Neubeginn in Mainz war für Barbara und Irmgard Haccius zwar ein radikaler Bruch mit dem bisherigen Leben, zugleich aber begegneten sie hier Personen aus dem jeweiligen Umfeld in Halle. Was die berufliche Arbeit betrifft, so setzte Barbara Haccius die in Halle begonnene wissenschaftliche Arbeit unter Verzicht auf eine Tätigkeit als Gymnasiallehrerin fort. Sie gab also den erlangten beruflichen Status auf. Irmgard Haccius entschied sich gegen die erneute Gründung einer eigenen Werkstatt, blieb aber gleichwohl in ihrem Beruf, da sie an der Kunstschule die Werkstatt einer Fachklasse für Buchbinderei aufbauen konnte. Sie übernahm zudem pädagogische Aufgaben. Die Schwestern bezogen eine gemeinsame Wohnung und nahmen dort auch wieder ihre Mutter auf.

Auf unterschiedlichen Wegen zur Professur

Die folgenden beruflichen Stationen der Schwestern resultieren aus Bedingungen der Institutionen, an denen sie beschäftigt waren. So war das gesamte weitere Berufsleben von Barbara Haccius mit der Johannes Gutenberg-Universität Mainz und den sich dort bietenden Aufstiegsstrukturen verbunden. Dagegen ergab sich der weitere Berufsweg von Irmgard Haccius aus institutionellen Veränderungen und somit wechselnden Rahmenbedingungen für ihren Arbeitsbereich, wodurch sich berufliche Chancen eröffneten, die es im richtigen Moment wahrzunehmen galt.

Am Berufsweg von Barbara Haccius lässt sich das bürokratische Prozedere eines Aufstiegs von der wissenschaftlichen Hilfskraft bis zur Professur nachvollziehen, bei welchem es unter anderem um Dienstzeiten und Besoldungsgruppen, Fragen von Anstellung und Beamtenstatus sowie der Verfügbarkeit von Planstellen geht. Der Berufsweg war auch mit dem Ausbau des Botanischen Instituts verbunden. Dieses erhielt im Jahr 1959 eine besondere Abteilung für Pharmakognosie, und nach Umwandlung einer außerordentlichen Professur in ein Ordinariat entstand im Jahr 1962 die Abteilung für spezielle Botanik und Pharmakognosie. Diese wurde eigenständig neben der Abteilung für allgemeine Botanik begründet. Beide Abteilungen wurden ab März 1963 zu zwei unabhängigen Instituten, aus welchen im Jahr 1973 nach Aufteilung der Naturwissenschaftlichen Fakultät in Fachbereiche der gemeinsame Fachbereich Biologie gebildet wurde.[41]

41 Vgl. allg. Tilman Sauer: Von der grünen Wiese zur Forschungsuniversität. Die Entwicklung

Nach Ablauf der Stipendien der Deutschen Forschungsgemeinschaft erhielt Barbara Haccius am 11. Mai 1954 eine planmäßige Assistentenstelle an der Fakultät. Die habilitierte Wissenschaftlerin war jetzt Beamtin auf Widerruf. Nun forderte Troll die Übertragung einer Stelle als Diätendozentin und war damit im Juli 1954 erfolgreich.[42] Schließlich kam es am 6. März 1956 zur Ernennung des »Diätendozenten Frau Dr. Barbara Haccius zum ausserplanmässigen Professor«. Ein Beamtenverhältnis, heißt es, werde dadurch nicht begründet.[43] Im Antragsschreiben wird der »Privatdozentin Fräulein Dr. Barbara Haccius« bescheinigt, sich als »Hochschullehrerin und Forscherin bestens bewährt« zu haben. Bezüglich »ihrer persönlichen Charakteristik« bescheinigte ihr der Dekan der Naturwissenschaftlichen Fakultät, sie sei »bei aller hohen Intelligenz, die ihr eigen ist, im Wesen bescheiden und im Umgang stets angenehm«.[44] Am 5. Februar 1960 erfolgte die Übernahme als außerplanmäßige Professorin in das Beamtenverhältnis. Ergänzend wird angemerkt, das Besoldungsdienstalter in der Besoldungsgruppe A13 erfahre dadurch keine Veränderung.[45]

Durch Einrichtung der Abteilung für Spezielle Botanik und Pharmakognosie ergaben sich Veränderungen im Stellenplan. Eine von Karl Höhn (1910–2004) belegte Stelle als Wissenschaftlicher Rat wurde frei, da dieser das Extraordinariat von Hans Weber übernahm, weil Weber die Leitung der neuen Abteilung erhalten hatte. Troll brachte »den ausserplanmässigen Professor Frau Dr. HACCIUS in Vorschlag« und verwies auf eine erfolgreiche zwölfjährige Tätigkeit beim Botanischen Institut.[46] Die Ernennung zur Wissenschaftlichen Rätin erfolgte am 25. Mai 1965 unter Einweisung in eine Planstelle der Besoldungsgruppe A13. Am 1. Juni 1965 kam es zur »Überleitung«[47] in die Besoldungsgruppe H2. Hans Weber, nun Direktor des Instituts für Spezielle Botanik und Pharmakognosie, begründete die Ernennung mit der erfolgreichen Arbeit von Haccius auf dem Gebiet der botanischen Entwicklungsphysiologie und der Mikrobiologie wie auch mit ihrem Engagement bei der Vorbereitung von Lehramtskandidat_innen und der Fachberatung im Rahmen des Studium generale. Zum »Pflichtenkreis« sollte künftig sowohl der Unterricht in Mikrobiologie und Embryologie gehören als auch die Lehramtsausbildung in der »Methodik des Biologie-Unterrichts«[48]

der Naturwissenschaften an der JGU unter besonderer Berücksichtigung des Mainzer Mikrotrons. In: ebd., S. 252–267.
42 Vgl. UA Mainz, Best. 30/1.
43 LHA Koblenz, Best. 860P/8530.
44 UA Mainz, Best. 64/769, Bl. 36/3, Prof. Dr. Hans Rohrbach im Schreiben vom 24.1.1956.
45 Vgl. LHA Koblenz, Best. 860P/8530.
46 Karl Höhn hatte sich zwei Jahre vor Barbara Haccius habilitiert.
47 LHA Koblenz 860P/8530, Überleitung auf Basis des Vierten Besoldungsveränderungsgesetzes.
48 UA Mainz, Best. 64/769, Bl. 83, Schreiben an das Ministerium für Unterricht und Kultus, 1.2.1965.

sowie die Betreuung der Mikroorganismensammlung des Instituts. Ihre in Fachkreisen gewonnene Reputation belegte Barbara Haccius mit einem inzwischen 46 wissenschaftliche Publikationen umfassenden Schriftenverzeichnis.

Bei Irmgard Haccius sind gänzlich andere Berufsstationen zu notieren. Mit der am 1. Dezember 1952 erfolgten Übernahme auf eine Stelle als Fachlehrerin an der Staatlichen Bau- und Kunstschule kam sie in die Vergütungsgruppe VIa. Der Leiter der Kunstschule Franz Fiederling (1910–1973) hob neben der fachlichen Qualifikation als »besondere« Eigenschaften von »Fräulein Haccius« hervor, »verlässlich, gewissenhaft, umsichtig, ordnungsliebend, pünktlich, sicher im Fachurteil«[49] zu sein. Haccius wurde nicht nur wegen ihres Unterrichtens geschätzt, sondern genoss auch fachlich hohe Anerkennung. Sie gehörte zu den »Meistern der Einbandkunst«, die den künstlerischen Aspekt des Buchbindens betonten, und war Mitglied im Maria Lühr-Kreis.[50] Zum Werk der ersten Frau im Buchbindehandwerk äußerte sie sich 1952 in einem Zeitschriftenbeitrag.[51]

Da die Überleitung einer Fachlehrerin in eine beamtete Stelle im höheren Dienst schwierig war, entschloss sie sich, das Referendariat, das sie in Halle abgebrochen hatte, erneut aufzunehmen und holte damit das Zweite Staatsexamen nach. Die Prüfung legte sie mit Erfolg am 24. Februar 1954 ab. Einem Antrag auf umgehende Beförderung zur Studienrätin stimmte das Ministerium aus rechtlichen Erwägungen nicht zu und regte vielmehr an, Haccius als Studienassessorin formal an ein Gymnasium zu versetzen, von dort aber an die Landeskunstschule abzuordnen. Am 1. November 1956 erfolgte die Ernennung zur Studienassessorin und Beamtin auf Widerruf. Sie unterrichtete nun an der eigenständig gewordenen Landeskunstschule Mainz. Hier erhielt sie am 4. Juni 1958 die planmäßige Anstellung als Studienrätin, eine Position, die ihre Schwester schon zehn Jahre zuvor in Halle innegehabt hatte. Eingruppiert als Beamtin auf Lebenszeit in der Besoldungsgruppe A13, war sie nun bessergestellt als diese an der Universität. Am 1. April 1959 wechselte sie zum neu geschaffenen Hochschulinstitut für Kunst- und Werkerziehung. Sie war eine der sechs Lehrkräfte aus der vormaligen Abteilung Kunsterziehung der Landeskunstschule, die das dem Ministerium direkt unterstellte Hochschulinstitut übernahm. Hier wurde sie am 1. März 1966 als »Dozentin an einem Hochschulinstitut« und im Rahmen einer Leistungsbeförderung rückwirkend zum 1. Januar in eine Planstelle der Besoldungsgruppe A14 eingewiesen.[52] Am 13. Juli 1966 erfolgten bereits

49 UA Mainz, Best. 64/770 (1), Bl. 50, Schreiben an die Direktion der Bau- und Kunstschule, 6. Juli 1953.
50 Ute Maria Etzold: Maria Lühr als erste Frau im Buchbindehandwerk. In: Journal für Druckgeschichte, N. F. 20 (2014), Nr. 3, S. 23–27.
51 Irmgard Haccius: Gedanken an Maria Lühr bei der Mainzer Ausstellung. In: Allgemeiner Anzeiger für Buchbindereien, 5. August 1952, Beilage, S. 71 f.
52 Vgl. LHA Koblenz 860P/8529.

die Ernennung zur Professorin an einem Staatlichen Hochschulinstitut und die Einweisung auf eine Planstelle der Besoldungsgruppe H3. Mit Besetzung dieser Stelle nahm sie in einem Kollegium von elf haupt- und 16 nebenberuflichen Lehrkräften eine von vier Professuren ein. Das Kollegium zählte drei haupt- und drei nebenberufliche weibliche Lehrkräfte.[53]

Die Qualifikationen, die Irmgard Haccius bei der Ernennung zugesprochen wurden, lagen primär auf pädagogischem Gebiet. In einem Gutachten wurde vor allem auf die »außerordentliche kunstpädagogische Befähigung« hingewiesen, und es wurde ihr Vermögen angeführt, Studierende zu »eigenständigen künstlerischen Leistungen zu führen«.[54] Pädagogische Erfahrungen hatten in jener Zeit im Studiengang Kunsterziehung vorrangige Bedeutung. Künstlerische Arbeit stand dagegen zurück. Haccius äußerte im privaten Gespräch die Überzeugung, Lehre und künstlerische Tätigkeit seien nicht miteinander vereinbar.[55] Sie selbst war aber als »Kunstbuchbinderin« – so die Berufsbezeichnung im Adressbuch von 1952[56] – im Bereich der angewandten Kunst tätig. Es entstanden Buchbindearbeiten von hohem Niveau. Sie beteiligte sich an Ausstellungen, war in Sammlungen vertreten und kommentierte in Texten das zeitgenössische Buchbindehandwerk. Irmgard Haccius war auch Malerin, Grafikerin und Fotografin, trat aber mit Werken auf diesen Gebieten in der Öffentlichkeit kaum hervor. Vielmehr konzentrierte sie sich auf das pädagogische Feld und publizierte einen Aufsatz über *Graphische Zwischentechniken*.[57] Als Künstlerin stand sie in persönlichem Kontakt zu Bernhard Schultze (1915–2005), einem Maler, der nicht zuletzt durch zweimalige Teilnahme an der Kasseler Documenta bekannt war und von dem sie etliche Arbeiten besaß.[58]

Beim Vergleich des beruflichen Werdegangs von Barbara und Irmgard Haccius zeigt sich, dass – zumindest im konkreten Falle – die Tätigkeit in einem künstlerischen Studiengang rascher zum beruflichen Erfolg führte als im strenger reglementierten wissenschaftlichen Bereich. Das galt insbesondere in den 1950er- bis 1970er-Jahren, in denen es in den künstlerischen Studiengängen in Mainz in institutioneller Hinsicht wiederholt zu Veränderungen kam. Gleichwohl war es für Irmgard Haccius durchaus herausfordernd, sich durchzusetzen, wenn auch an der Kunstschule einige Fachklassen traditionell von Frauen geleitet wurden. Von Vorteil war sicherlich der Nachweis der Staatsexamina, Abschlüssen also, die für künstlerische Lehrkräfte kein Studienziel waren.

53 Staatliches Hochschulinstitut für Kunst- und Werkerziehung. Wintersemester 1966/67, S. 4f.
54 Ebd., Gutachten des Direktors Prof. Günter König.
55 Auskunft von Dr. Helmut Indest.
56 Adressbuch für den Stadtkreis Mainz. 62. Ausg. Mainz 1952, S. 87.
57 Vgl. Irmgard Haccius: Bild und Werk 4 (1968), H. 2, S. 65–76.
58 Sie begegnete Bernhard Schultze beim Studium an der Hochschule für Kunsterziehung in Berlin. Arbeiten des Künstlers aus ihrem Nachlass befinden sich im Museum Ludwig in Köln.

Der letztlich so erfolgreiche Berufsweg von Irmgard Haccius war aber keineswegs absehbar.

Im Fall von Barbara Haccius ist auffällig, dass Kollegen, die um 1951 ebenfalls wissenschaftliche Assistenten waren und die sich erst Jahre später habilitierten, ein beruflicher Aufstieg schneller gelang.[59] Das wird mit der begrenzten Anzahl an Planstellen und damit zu tun haben, dass einige davon schon vor der Ankunft von Barbara Haccius in Mainz belegt sind. Zudem liegt eine im Unterschied zum künstlerischen Lehrbereich komplexere Personalstruktur mit einem daraus folgenden differenzierten Aufstiegssystem vor. Auffallend ist das nachhaltige Bemühen von Wilhelm Troll um Festanstellung und Statusverbesserung seiner Mitarbeiterin, was hinsichtlich des beruflichen Aufstiegs umso wichtiger war, als es keine Regelbeförderung gab.

Professorinnen an der Universität

Der weitere Verlauf der Berufswege von Barbara und Irmgard Haccius war mit den Universitätsreformen verbunden, die gegen Ende der 1960er-Jahre überall in den westdeutschen Bundesländern stattfanden und in Rheinland-Pfalz 1970 zu einem neuen Landeshochschulgesetz führten. Deren wesentliche Punkte waren die Einführung der Präsidialverfassung, die Umwandlung der Fakultäten in Fachbereiche und die Stärkung des akademischen Mittelbaus.[60] Andernorts entstand aus dem Zusammenschluss örtlicher Hochschulen der neue Typus der Gesamthochschule. Im Zuge der Reformen wurde das Hochschulinstitut für Kunst- und Werkerziehung der Mainzer Universität eingegliedert, was für Irmgard Haccius bedeutete, nun ebenso wie ihre Schwester eine Universitätsprofessorin zu sein.

Für die außerplanmäßige Professorin Barbara Haccius erfolgte am 16. Juni 1971 die Ernennung zur Abteilungsvorsteherin und Professorin an einer wissenschaftlichen Hochschule. Die Beförderung geschah im Kontext der genannten Reformen und hier im Bemühen um eine Verbesserung der Rechtsstellung habilitierter Nichtordinarien.[61] Für solche Überleitungen sah ein Nachtragshaushalt Planstellen der Besoldungsgruppe H3 vor. Eine Abteilungseinrichtung unterblieb wegen der Umstrukturierung der Universität. Diese Umstrukturierung, die unter anderem die Umwandlung der Fakultäten in Fachbereiche mit sich

59 Z. B. Klaus Stopp u. Stefan Vogel (Habilitation 1957 bzw. 1958).
60 Vgl. allg. Freia Anders: »Die Universität ist nicht mehr en vogue.« Die Universität in den 1970er-Jahren. In: 75 Jahre Johannes Gutenberg-Universität Mainz. Universität in der demokratischen Gesellschaft. Hg. von Georg Krausch. Regensburg 2021, S. 90–108.
61 Vgl. UA Mainz, Best. 64/769, Bl. 95/3, Erklärung von Prorektor Peter Beckmann in einem Schreiben an das Ministerium, 5.4.1971.

brachte, führte 1973 in der Naturwissenschaftlichen Fakultät zu deren Aufgliederung in mehrere Fachbereiche und zur Bildung des Fachbereichs Biologie, welchem Barbara Haccius nun noch einige Jahre angehörte. Im Juni 1976 beantragte sie aus gesundheitlichen Gründen die Versetzung in den vorzeitigen Ruhestand mit Ablauf des Wintersemesters 1976/77.[62] Ihr berufliches Leben beschloss sie am Botanischen Institut des Fachbereichs Biologie. Zu diesem zählten jetzt 86 Lehrende (ausschließlich der Lehrbeauftragten), und er hatte damit weit mehr Lehrpersonal als die gesamte Naturwissenschaftliche Fakultät im Jahre 1951. Hierunter waren neun weibliche Lehrpersonen. Das waren in der Anzahl mehr Frauen als 26 Jahre zuvor, aber doch wenige weibliche Lehrkräfte im Verhältnis zur Gesamtzahl der Beschäftigten.

»Als Ergebnis ihrer jahrzehntelangen intensiven Forschungstätigkeit auf den verschiedensten Gebieten der Morphologie, Embryologie und experimentellen Botanik sowie der Mikrobiologie und Mykologie liegen über siebzig z.T. sehr umfangreiche Publikationen vor«,[63] schreibt Gerlinde Hausner zur Arbeit von Barbara Haccius. Ein anderer Rückblick hebt hervor, ihr Werk zeichne sich aus durch eine »Verbindung höchsten Anspruchs in der Fragestellung mit der bescheidenen, ja asketischen Einsicht, dass man diese Fragestellung nur in kleinen, aber wohldurchdachten experimentellen Schritten lösen könne«.[64]

Als Lehrende am Hochschulinstitut für Kunst- und Werkerziehung erlebte Irmgard Haccius sowohl Gründung als auch Umwandlung dieses eigenständigen Instituts in einen Fachbereich der Universität.[65] Mit dessen Eingliederung im September 1972 endeten auch die seit den 1950er-Jahren bestehenden Ambitionen auf Errichtung einer Kunsthochschule. Dem Vorschlag, eine Hochschule für Kunsterziehung zu gründen, schloss sich Haccius, die in Berlin an der einzigen Hochschule dieser Art studiert hatte, nicht an. Sie sah bessere Entwicklungsmöglichkeiten für das Fachstudium innerhalb der Universität.[66]

62 Eine 1937 aufgetretene Rippenfellentzündung war Ursache nachfolgender Gesundheitsprobleme.
63 Gerlinde Hausner: Prof. Dr. Barbara Haccius (1914–1983). In: Rheinland-Pfälzerinnen. Frauen in Politik, Gesellschaft, Wirtschaft und Kultur in den Anfangsjahren des Landes Rheinland-Pfalz. Hg. von Hedwig Brüchert. Mainz 2001, S. 172f. Barbara Haccius starb am 29.12.1983.
64 Susanne Armbruster: Probleme des Werdens. Zum Tode von Professor Dr. Barbara Haccius. In: Allgemeine Zeitung Mainz, 6.1.1984, S. 23.
65 Im Zuge der erwähnten Reformen wurden auch die Hochschulinstitute für Sport und Musik zu Fachbereichen der Universität. Vgl. hierzu allg. Ansgar Molzberger: Berno Wischmann. Der Mainzer Hochschulsport. In: 75 Jahre Johannes Gutenberg-Universität Mainz. Universität in der demokratischen Gesellschaft. Hg. von Georg Krausch. Regensburg 2021, S. 318–335; Klaus Pietschmann: Musik an der JGU. Integrationsfaktor mit internationaler Strahlkraft. In: ebd., S. 268–279.
66 Protokollentwurf von Hermann Volz zur Institutskonferenz vom 4.6.1970, unveröffentlicht.

Haccius, die bereits Professorin an einem Hochschulinstitut war, wurde am 15. November 1973 zur Professorin an einer wissenschaftlichen Hochschule ernannt. Die Studienangebote des neuen Fachbereichs Kunsterziehung fanden erstmals zum Sommersemester 1973 Aufnahme im Vorlesungsverzeichnis, in dem sieben Professuren aufgeführt waren. Irmgard Haccius war hier die einzige Professorin. Sie lehrte Grafik und bot propädeutische Veranstaltungen an. Am 31. März 1978 ging sie in den vorzeitigen Ruhestand. Inzwischen war sie eine von drei Professorinnen am Fachbereich mit nun zehn Professuren.

Der Berufsweg von Irmgard Haccius, der sie in Mainz von der Anstellung als Fachlehrerin zur Universitätsprofessur führte, war sicherlich ungewöhnlich, aber dem vielfach geteilten positiven Urteil über ihre Leistungen zufolge war die stete Verbesserung der Position verdient. »Diejenigen, die das Glück hatten, ihre künstlerische Ausbildung bei ihr zu erhalten, werden sich immer an eine anspruchsvolle und strenge Lehrerin mit höchsten Qualitätsmaßstäben erinnern, aber auch an eine höchst einfühlsame Gesprächspartnerin«,[67] schreibt anlässlich ihres Todes am 23. Mai 2003 in einem Nachruf ihr Kollege und vormaliger Student Dieter Brembs.

Ein gemeinsames Buchprojekt

Die Übersicht über die Berufswege von Barbara und Irmgard Haccius verweist auf ein Engagement im jeweiligen Arbeitsbereich, das wenig Raum bot für eingehende Studien auf anderen Gebieten, und so überrascht es, dass sie als Autorinnen eines 300-seitigen Werkes mit dem Titel *Wilhelm Kalliwoda. Ein Musiker im 19. Jahrhundert* hervorgetreten sind. Es handelt sich um ein Typoskript ohne Erscheinungsdatum und -ort.[68] Die Namen der Autorinnen stehen im Nachtrag zum Vorwort, nicht aber auf der Umschlagseite.

Die ungewöhnliche Arbeit ist familiengeschichtlich begründet. Der Großvater mütterlicherseits, Major Friedrich Wilhelm Kalliwoda, war ein Neffe des Pianisten und Hofkapellmeisters Wilhelm Kalliwoda (1827–1893), der in Karlsruhe lebte. Dessen Vater wiederum, Johann Wenzel Kalliwoda (1801–1866), war Komponist und Hofkapellmeister in Donaueschingen und mit der Sängerin Therese Brunetti (1803–1892) verheiratet. Zu den Vorfahren von Barbara und Irmgard Haccius zählen also hochangesehene Musiker.

67 Dieter Brembs: Nachruf Irmgard Haccius. In: JoGu 34 (2003), Nr. 185, S. 30.
68 Das Werk wird bislang nur im Bestand der Landesbibliothek Halle aufgeführt und auf die Zeit um 1960 datiert. Angaben im Text reichen jedoch bis ins Jahr 1988. Im Zuge der Recherchen konnte ein weiteres Exemplar ermittelt werden, das der Landesbibliothek Karlsruhe übergeben wurde.

Zum musikalischen Werk von Johann Wenzel Kalliwoda gibt es zahlreiche Publikationen. Dagegen wird bei Wilhelm Kalliwoda, wie Barbara Haccius formuliert, insbesondere »dessen Sohneseigenschaft noch in allen Nachrufen seinem Leben und seinem Wirken vorangestellt«.[69] Aber es sei »über den Menschen Wilhelm Kalliwoda, über seine Persönlichkeit, über sein Leben als Musiker und seine Einstellung zur Musik im 19. Jahrhundert« kaum etwas zu erfahren und daher zu fragen: »Warum bleibt er stets selbst im Hintergrund?«[70]

Den Text hat vor allem Barbara Haccius verfasst. Nach deren Tod vollendete Irmgard Haccius das Werk, dessen offenkundiges Bestreben es ist, neben der Würdigung des beruflichen Wirkens auch ein Persönlichkeitsbild des Musikers zu formen.[71] Anhand von Dokumenten entstand das Portrait eines Mannes, den Pflichterfüllung, Großzügigkeit sowie Hilfsbereitschaft auszeichneten. Die Intention, Kalliwoda als Person zur Geltung zu bringen, ist unverkennbar und zeigt sich in der Präsentation eines Nachrufs, von dem es heißt, nur dieser gebe dem Musiker »die eigene Persönlichkeit zurück«.[72]

Die Publikation, der eigentlich ein musikwissenschaftlicher Text hinzugefügt werden sollte, belegt, dass Barbara und Irmgard Haccius auch auf berufsfremdem Gebiet hohe Ansprüche einlösten.[73] Vor allem aber wird deutlich, welch hohen Wert beide einer Lebensweise beimaßen, die von den genannten Eigenschaften geleitet war.

Fazit

Den Hintergrund der Lebens- und Berufswege von Barbara und Irmgard Haccius bilden wichtige Ereignisse der jüngeren deutschen Geschichte. Geboren wurden sie in den Jahren des Ersten Weltkriegs. Der Vater war Offizier. Gleiches galt für die Großväter. Die Schule absolvierten sie in den Nachkriegsjahren. Es folgten Studienzeit und erste Berufsjahre im Nationalsozialismus. Die Schwestern wurden Mitglieder im einschlägigen Studenten- und Lehrerbund. Die berufliche Etablierung erfolgte nach dem Zweiten Weltkrieg. Die Teilung Deutschlands führte zum Wechsel von Halle nach Mainz. Es war ein gravierender Einschnitt in die Lebens- und Berufsplanung. Barbara Haccius war bereits 36, ihre Schwester 34 Jahre alt. Es folgten Jahre des wirtschaftlichen Aufstiegs in Westdeutschland

69 Barbara Haccius, Irmgard Haccius: Wilhelm Kalliwoda. Ein Musiker im 19. Jahrhundert. [O. O.], [o. J.], S. I.
70 Ebd., S. III.
71 Vgl. ebd., S. V. Erklärung im Nachtrag zum Vorwort.
72 Ebd., S. 271.
73 Der Text von Klaus Häfner (Landesbibliothek Karlsruhe) sollte den Komponisten würdigen.

und Zeiten sozialen und kulturellen Wandels, für welche die Universitätsreformen der 1970er-Jahre als Indiz gelten können.

Sich in solchen Zeiten zu behaupten und anerkannt erfolgreich zu wirken, ist eine bemerkenswerte Leistung. Dokumente sowie Gesprächsinformationen zu dieser ungewöhnlichen Lebensgemeinschaft bezeugen eine Entschiedenheit im Handeln, die aus der schon früh erfahrenen Notwendigkeit erwachsen sein wird, schwierige Verhältnisse bewältigen zu müssen. Ihrer Mutter waren sie dankbar, ihnen das Studium ermöglicht zu haben.[74]

Sicherlich war es für Barbara und Irmgard Haccius eine Herausforderung, sich nach dem Studium in einer auf überkommene Rollenmuster ausgerichteten Gesellschaft im beruflichen Konkurrenzdruck zu behaupten. Hier mögen feste Überzeugungen wie auch Bestätigungen für die eigene Arbeit hilfreich gewesen sein. Es ist zeittypisch und Ausdruck einer Rollenzuordnung, bei Verweisen auf berufliche Qualifikationen von Dozentinnen oftmals Hinweise auf pädagogische Fähigkeiten zu finden. Doch dass die pädagogische Arbeit für die beiden Schwestern ein Anliegen war, ist an ihrem Engagement im Bereich der Lehre zu erkennen und nicht zuletzt aus der Studie zu Wilhelm Kalliwoda abzuleiten, deren Absicht es war, die »eigene Persönlichkeit« des Musikers herauszuarbeiten. Beruflich und als Person wertgeschätzt in Erinnerung zu bleiben, wird auch eine Perspektive für das eigene Leben gewesen sein.

74 StA Halle, Best. 33, PA I. Haccius. Die von der Mutter erfahrene Unterstützung erwähnt Irmgard Haccius im Gesuch um Reduzierung des Unterrichtsdeputats.

Esther Kobel

Seminarpapieraffäre, Solidaritätsaktionen und Sozialgeschichte. Ein Portrait der Neutestamentlerin Luise Schottroff in Mainz

Luise Schottroff forscht und lehrt ab 1961 an der Evangelisch-Theologischen Fakultät der Johannes Gutenberg-Universität Mainz (JGU).[1] Zu diesem Zeitpunkt ist die Fakultät erst 15 Jahre alt, mit knapp 200 Studierenden und einem Dutzend Professoren überschaubar in der Größe und zugleich ein vitaler Ort des Lernens.[2] Nicht zuletzt dank der Mainzer Sozietät ist die Fakultät weit über die Universitätsgrenzen hinaus eine berühmte Institution, die auch viele Studierende nach Mainz zieht.[3] Viele Jahre lang ist Luise Schottroff die einzige Frau im Lehrkörper der Fakultät. Als eine der Ersten in der deutschen evangelischen Theologie meistert sie Hürden, die sich einer wissenschaftlich arbeitenden Frau in ihrer traditionell männlich geprägten Disziplin stellen. Das Professorium der Evangelisch-Theologischen Fakultät zählt in seiner Geschichte bis heute insgesamt bloß eine Hand voll Frauen, drei davon im Fach Neues Testament, einschließlich der Autorin dieses Beitrags. Ein halbes Jahrhundert nach Schottroffs

[1] Sehr herzlich danke ich den vielen Menschen, die durch Gespräche, E-Mails und das Bereitstellen von Quellen geholfen haben, die Informationen zusammenzutragen, aus denen dieses Portrait gestaltet ist: Dr. Ursula Baltz-Otto, Prof. Dr. Andrea Bieler, Prof. Dr. Frank Crüsemann, Dr. Marlene Crüsemann, Maximilian Dietrich, Pfr. Eugen Eckert, Dr. Bettina Eltrop, Dr. Christian George, Dr. Wilfried Glabach, Prof. Dr. Claudia Janssen, Prof. Dr. Rainer Kessler, Dr. Sabine Lauderbach, Dr. Ulrich Oelschläger, Dr. Christine Rösener, Dr. Wilhelm Schwendemann, Prof. Dr. Susanne Scholz, Dr. Ulrike Metternich, Regene Lamb, Daniel Schottroff, Prof. Dr. Wolfgang Stegemann, Prof. Dr. Ruben Zimmermann.

[2] Über die Gründung berichtet ausführlich Karl Dienst: Die Anfänge der Evangelisch-Theologischen Fakultät in Mainz. Darmstadt, Kassel 2002 (= Quellen und Studien zur hessischen Kirchengeschichte 7). In den früheren Jahrhunderten der Universität Mainz hatte es ausschließlich eine Katholisch-Theologische Fakultät gegeben. Vgl. allg. Thomas Berger, Wolfgang Breul: Die Theologischen Fakultäten. Der Fachbereich 01. In: 75 Jahre Johannes Gutenberg-Universität Mainz. Universität in der demokratischen Gesellschaft. Hg. von Georg Krausch. Regensburg 2021, S. 187–197.

[3] Die Mainzer Sozietät wird ursprünglich von Prof. Braun und Prof. Mezger gegründet, Prof. Otto kommt dazu. Sie trifft sich im Semester jeden Donnerstagabend von 18.15 bis 20.00 Uhr im größten Hörsaal auf dem Campus. Reihum halten Lehrende aus den verschiedenen Fächern Vorträge, gefolgt von Diskussionen. Das Trio Mezger-Otto-Braun wurde gerne auch der MOB oder »The Mainz Radicals« genannt.

Nichtberufung in den frühen 1970er-Jahren scheint nun ein geeigneter Moment gekommen zu sein, um auf sie als Forscherin, Lehrerin und Persönlichkeit in ihrer Zeit zu blicken.

Als Neutestamentlerin, Feministin, Befreiungstheologin und Förderin des jüdisch-christlichen Dialogs nimmt Luise Schottroff die Bibel ernst, schaut genau hin, übersetzt, forscht, lehrt an Hochschulen und in der Öffentlichkeit, engagiert sich politisch und prägt Generationen. Entsprechend sind zu ihrem Leben und Werk in jüngerer Zeit bereits verschiedene wertvolle Beiträge veröffentlicht worden: Interviews mit ihr, eine Laudatio für ihr Lebenswerk, Nachrufe und umfassende Portraits.[4] Auch das vorliegende Portrait spannt den Bogen von der Geburt bis zum Tod, legt den Fokus aber schwerpunktmäßig auf die Zeit in Mainz. Dies geschieht zum einen mit Blick auf das Publikationsorgan, zum anderen aus dem Grund, dass die früheren Portraits stärker auf die letzten Lebensjahrzehnte ausgerichtet sind und die Darstellung des mittleren Lebensabschnitts von Luise Schottroff demgegenüber kurz ausfällt. Indes verdienen gerade auch Schottroffs Mainzer Jahre besondere Aufmerksamkeit, denn hier erlebt sie turbulente Zeiten. In den frühen 1970er-Jahren bekommt sie schonungslos zu spüren, was es bedeutet, als Frau in der akademischen evangelischen Theologie aufsteigen zu wollen. Es herrscht in dieser männlich dominierten Welt ein rauer Wind, wie in diesem Beitrag an ihrem Beispiel detailliert und ausblickartig am Beispiel ihrer Kollegin Dorothee Sölle aufgezeigt wird. Für beide Frauen gilt, dass ihre Person, ihr Leben, ihr Werk nicht von der Zeitgeschichte zu trennen sind. In Mainz und den hier gemachten Erfahrungen, die auch ein Stück weit exemplarisch für die Erfahrungen von anderen in der akademischen Theologie arbeitenden Frauen stehen, liegen die Wurzeln für Schottroffs späteres Wirken, aufgrund dessen sie weit über Deutschland hinaus berühmt werden sollte.[5]

4 Vgl. Dagmar Henze, Claudia Janssen: Luise Schottroff. Mit Lust und langem Atem. In: Wie wir wurden, was wir sind. Gespräche mit feministischen Theologinnen der ersten Generation. Hg. von Dagmar Henze u. a. Gütersloh 1998, S. 107–113; Claudia Janssen: »Meine inneren Adressat/ innen sitzen nicht auf Lehrstühlen«. Luise Schottroff im Gespräch mit Claudia Janssen. In: Junge Kirche 74 (2013), H. 1, S. 37–42; dies.: Beziehungen sind Sterbeglück. Eine Begegnung mit Luise Schottroff im Angesicht des nahenden Todes. In: zeitzeichen 11 (2014), S. 8–11; Ulrike Scherf: Laudatio auf Prof. Dr. Luise Schottroff zur Verleihung des Sonderpreises des Leonore-Siegele-Wenschkewitz-Preises am 10. Nov. 2013 in Frankfurt a. M., URL: http://verein-fem -theologie.de/wp-content/uploads/2019/08/Schottroff-Luise-Laudatio-LSW-Preis-2013.pdf (abgerufen am 12.3.2021); Luise Schottroff und ihre Begabung für Freundschaften. Ein Nachruf von Claudia Janssen, URL: https://www.evangelisch.de/inhalte/112920/10-02-2015/lui se-schottroff-und-ihre-begabung-fuer-freundschaften (abgerufen am 9.3.2021); Bärbel Wartenberg-Potter: Luise Schottroff, die Gottes-Lehrerin. Ansprache bei der Beerdigung von Luise Schottroff am 14. Februar 2015 in Kassel. In: Junge Kirche 76 (2015), H. 2, S. 57–59.
5 Für die Erstellung dieses Portraits habe ich sehr unterschiedliche Unterlagen verwendet. Erstens sind dies Unterlagen aus dem Universitätsarchiv Mainz (UA Mainz), worin neben

Von der Wiege bis zur Promotion: die Zeit vor Mainz

Luise Klein wird am 11. April 1934 in Berlin als zweites von drei Kindern[6] geboren und wächst in Trebatsch in der Mark Brandenburg auf. Ihre Eltern Rudolf und Elisabeth Klein(-Neugebauer), Mitglieder der Bekennenden Kirche – der Vater Pfarrer, die Mutter von der Frauenbewegung geprägt und ausgebildete Lehrerin – schulen sie nicht ordnungsgemäß ein, sondern unterrichten sie privat, so lange und so gut dies in den Wirren der Kriegsjahre möglich ist. Sie wollen verhindern, dass ihre Kinder in der Schule dem Einfluss des Nationalsozialismus ausgesetzt werden. Nach Kriegsende wird Luise Klein 1947 im Alter von elf Jahren direkt in die Obertertia in Oberhausen-Sterkrade eingeschult, also eine Klasse höher als vom Lebensalter her vorgesehen gewesen wäre.[7] Zwar bringt sie nicht das entsprechende Schulpensum im Rucksack mit, aber mit der Bildung aus ihrem Elternhaus holt sie Verpasstes problemlos nach. Im Alter meint sie rückblickend dazu: »Mein Vater hatte gesagt, ich sei ein begabtes Kind und werde selbstverständlich eine Klasse höher eingeschult. Und das ist auch gut gegangen.« Und durchaus mit einem gewissen Stolz: »Sie [sc. die Eltern] haben mir das Gefühl gegeben, daß ich wissenschaftliche Sachverhalte eigenständig und kompetent klären kann.«[8] Beides sollte sich bewahrheiten. Dass Luise so viel Spaß daran hat, Texte zu interpretieren, hat sie von ihrer Mutter geerbt.[9] Direkt nach dem Abitur,

unterschiedlichen Korrespondenzen mit Rektor, Dekan, Bewerber_innen, Kirchenleitungen und Assistierenden auch einige Zeitungsartikel enthalten sind. Vgl. UA Mainz, Best. 106/108 u. 112; UA Mainz, Best. 40/482. Zweitens sind im Nachlass von Luise Schottroff gleich mehrere von ihrem Mann Willy Schottroff säuberlich angelegte Ordner aus der Mainzer Zeit überliefert. Dieser Teil des Nachlasses wurde nach Luise Schottroffs Tod zunächst von Claudia Janssen in Wuppertal verwaltet und im Sommer 2022 ins Archiv der Johannes Gutenberg-Universität Mainz überführt. Über Korrespondenzen und Zeitungsartikel hinaus enthalten die Ordner auch studentische Flugblätter und Protokolle verschiedener Gremien der Evangelisch-Theologischen Fakultät insbesondere aus den frühen 1970er-Jahren, so dass die Ereignisse in dieser Zeit gut dokumentiert sind. Drittens habe ich Gespräche geführt mit Menschen, die Luise Schottroff in ihrer Mainzer Zeit gekannt haben, und viertens haben Schülerinnen und Schüler aus späteren Jahren in Interview-Fragebögen Erinnerungen schriftlich festgehalten. Für die – kürzere – Darstellung von Schottroffs Leben und Wirken nach ihrer Mainzer Zeit rekurriere ich zum einen auf die bereits erwähnten Publikationen und lasse zum anderen einen kleinen Chor aus dem Kreis ihrer Schülerinnen und Schüler erklingen, die sich an ihre Lehrerin erinnern. Durch die Einbeziehung solcher »Oral History« kann ein noch lebendigeres Bild von Luise Schottroff entstehen. Vgl. hierzu Paul Thompson: The Voice of the Past. Oral History. New York 2000.
6 Rudolf genannt Rutte (geb. 24.5.1929; verst. 1946), Luise (geb. 11.4.1934) und Martin (geb. 25.6.1938).
7 Sie wohnt in dieser Zeit bei ihren Tanten und ihrem Onkel.
8 Beide Zitate stammen aus einem unveröffentlichten Dokument »Elisabeth Klein – Erinnerungen an eine mutige Frau«, hier S. 4, das Dagmar Henze nach einem Gespräch mit Luise Schottroff über ihre Mutter erstellt hat, zur Verfügung gestellt von Daniel Schottroff.
9 Vgl. ebd.

das Luise Klein im Alter von lediglich 17 Jahren besteht, nimmt sie – obwohl ihr Vater ihr davon abrät – das Theologiestudium auf und studiert in Berlin, Bonn und Göttingen.[10] Ihre Mutter hat sie in ihrem Vorhaben, wissenschaftlich zu arbeiten, sehr unterstützt: »So schlau wie die Jungs bist du allemal«,[11] hat sie ihr immer wieder gesagt. Und Luise kommentiert: »Meine Mutter hat mir immer den Eindruck vermittelt: ›Stürz dich mitten ins Getümmel. Laß dich nicht auf Nebengleise ein. Du machst jetzt das erste Examen und dann – was ist die nächste Herausforderung?‹.«[12]

Das sollte 1960 die Promotion mit der kirchengeschichtlichen Arbeit *Die Bereitung zum Sterben. Studien zu den frühen reformatorischen Sterbebüchern*, betreut von Otto Weber (1902–1966) in Göttingen werden.[13]

Habilitation in Mainz

Im folgenden Jahr nimmt Luise Klein eine Stelle als Assistentin am Lehrstuhl des Neutestamentlers Herbert Braun (1903–1991) an der Evangelisch-Theologischen Fakultät der Johannes Gutenberg-Universität Mainz an. An der Fakultät ist sie die einzige Assistentin, Professorinnen gibt es gar keine. Unter den Studierenden sind ein paar Frauen, aber auch sie sind die Ausnahme und nicht die Regel.

Luise Klein befreundet sich mit Herbert Brauns Sohn Dietrich und will ihn heiraten, aber tragischerweise erkrankt der Verlobte und stirbt. 1961 heiratet sie den Alttestamentler Willy Schottroff (1931–1997), bleibt aber gewissermaßen eine Art »Schwiegertochter« im Hause Braun. Ab ihrer Heirat heißt sie Luise Schottroff. Die Landeskirche gratuliert ihrem Mann zur Hochzeit und entlässt gleichzeitig Luise Schottroff, die zu diesem Zeitpunkt Vikarin ist, aus dem Pfarrdienst. Anfang der 1960er-Jahre wird auf Frauen der »Theologinnen-Zölibatsparagraph« angewendet, der es einer Frau verunmöglicht, zugleich den Pfarrberuf auszuüben und eine Familie zu gründen. Mit ihrem Mann bekommt Luise Schottroff einen Sohn, Daniel. Willy Schottroff, seines Zeichens Professor für Altes Testament in Frankfurt am Main, unterstützt seine Frau in ihrem Werdegang und die beiden kooperieren regelmäßig in ihrer wissenschaftlichen

10 Ebd., S. 107 f.: »Mein Vater hat ganz scharf gesagt: ›Eine Frau hat in dieser Kirche keine Chance, laß die Finger davon!‹ Er hat recht gehabt. Das Problem war nur: wer hört mit 17 auf seinen Vater?!« Es war nicht das Studium als solches, gegen das sich der Vater wendete. »Er wäre sicher sehr zufrieden gewesen, wenn ich etwas Ordentliches studiert hätte wie etwa Jura.«
11 Ebd., S. 108.
12 Ebd.
13 Die Dissertationsschrift wurde sehr spät noch veröffentlicht: Luise Schottroff: Die Bereitung zum Sterben. Studien zu den frühen reformatorischen Sterbebüchern. Göttingen 2012 (= Refo500 Academic Studies 5).

Arbeit. Sie sind sich gegenseitig stets die erste Instanz für Auskünfte und Hintergrundrecherchen im jeweils anderen Fach und das kritische Augenpaar, das ein im Werden bestehendes Manuskript zu Gesicht bekommt. Sie publizieren im Laufe der Jahre auch sehr viel zusammen.

Am Lehrstuhl von Herbert Braun wechselt Luise Schottroff für die Habilitation ins Fach Neues Testament, forscht und unterrichtet. Rainer Kessler hat im Wintersemester 1965/66, seinem vierten Studiensemester, bei Schottroff das NT-Proseminar besucht und erinnert sich:

> »Es ging um die johanneischen Abschiedsreden in Joh 15 und 16. […] Zwei Dinge sind bemerkenswert an dem Seminar: 1.) Es wurde angekündigt als Seminar von ›Braun m. Ass.‹, ohne Namensnennung der Assistentin, obwohl man Herbert Braun im Seminar kein einziges Mal sah. Das ging natürlich nicht nur Assistentinnen so. 2.) Luise hat den Seminarschein am 22.2.66 unterschrieben, also unmittelbar nach Abschluss des Semesters. So war sie bis zu ihrem Lebensende: Alles wurde sofort erledigt.«[14]

Dass sich Luise Schottroff schon als junge Dozentin für die Lehre sehr gewissenhaft und überaus engagiert einsetzt, spiegelt sich auch in den Erinnerungen von Pfr. Eugen Eckert, der ab 1976 in Mainz studiert:

> »Ich habe von Anfang an bei Luise Schottroff Vorlesungen besucht, unter anderem deswegen, weil ich bei ihr erlebt habe, dass es sehr vitale und lebensnahe Veranstaltungen waren. Ich hatte parallel eine Vorlesung bei Professor Ferdinand Hahn besucht, Einführung ins Johannesevangelium, und der ist das ganze Semester nicht über die Prolegomena hinausgekommen, wohingegen Luise Schottroff von Anfang an versucht hat, uns Studierenden aktuelle Kontexte für unser Theologiestudium zu vermitteln. Also, ich kann mich sehr gut erinnern, dass wir uns intensiv mit Formen der Befreiungstheologie beschäftigt haben. Das war einerseits die Minjung-Bewegung aus Korea, das war auch Lateinamerika – Ernesto Cardenal, Leonardo Boff – und das war natürlich der konziliare Prozess, der hier in Europa von großer Bedeutung war.
> Als zweites kann ich mich unvergesslich daran erinnern, dass Luise Schottroff immer Wert darauf gelegt hat, dass wir bei allen unseren Arbeiten zuerst in die Bibel schauen, keine Kommentare, keine anderen Kontexte sehen, weil sie uns schon die hermeneutischen Probleme deutlich gemacht hat, dass jeder Exeget, jede Exegetin natürlich durch die eigene Brille biblische Texte liest und dass es für uns als Studierende von grundlegender Bedeutung ist, erst mal den primären Zugang zu suchen. Deswegen war ja auch Griechisch immer wichtig, wir haben die Texte griechisch gelesen und auch übersetzt. Das dritte war, dass Luise Schottroff Seminararbeiten verteilt hat für Arbeitsgruppen und angeboten hat, zu uns – den Studierenden, den Arbeitsgruppen – nach Hause zu kommen. Das ist der grandiose menschliche Teil, mit dem ich sie von Anfang an kennengelernt habe, der sie weit unterschieden hat von allen Hochschullehrerinnen und Hochschullehrern, die ich in meinem Leben hatte: dass es diesen persönlichen Kontakt gab. Also wir waren da in Mainz in einer Wohnung im fünften Stock, es klingelte, Luise Schottroff stieg die fünf Stockwerke nach oben, um mitten unter uns

14 E-Mail von Rainer Kessler an die Verf. vom 12.1.2021.

Studierenden exegetische Arbeit zu betreiben. Die Ernsthaftigkeit, mit der sie das betrieben hat, war überzeugend, war richtig überzeugend.«[15]

Neben ihrem Engagement in der Lehre treibt Luise Schottroff auch die eigene Forschung voran. Ihre Habilitationsschrift trägt den Titel *Der Glaubende und die feindliche Welt: Beobachtungen zum gnostischen Dualismus und seiner Bedeutung für Paulus und das Johannesevangelium* und wird 1969 von der Mainzer Evangelisch-Theologischen Fakultät angenommen. Noch im Jahr der Habilitation wird Luise Schottroff in Mainz zur außerplanmäßigen Professorin berufen und sie beabsichtigt, die Nachfolge ihres selbst auch nicht unumstrittenen Lehrers und Mentors Herbert Braun anzutreten. Braun ist dafür bekannt, eine »atheistische« Position in der Gottesfrage (»Gott ist eine bestimmte Form der Mitmenschlichkeit«) zu vertreten und gilt als »enfant terrible« der protestantischen Nachkriegstheologie.[16]

Bewerbung auf eine ordentliche Professur – oder: die Seminarpapieraffäre von 1971

Braun soll altershalber in den Ruhestand eintreten. Auf die ausgeschriebene Stelle ihres Lehrers bewirbt sich auch Luise Schottroff. Außer ihrer Bewerbung sind 18 weitere verzeichnet.[17] Die Kommission ist viertelparitätisch zusammengesetzt: vier Ordinarien, vier habilitierte Nicht-Ordinarien, vier Assistierende und vier Studierende. Schottroffs Bewerbungsschreiben datiert vom Neujahrstag 1971. Wenige Tage später startet die so genannte Seminarpapieraffäre, deren Ziel es ist, Luise Schottroff zu verleumden und letztlich ihre Berufung zu verunmöglichen.

Was genau geschieht? Ein Student aus Schottroffs Seminar zu den Gleichnissen Jesu verfasst als Diskussionsgrundlage ein Arbeitspapier mit der Überschrift *Das Urchristentum in sozial-psychologischer Analyse*, dem er Gedankengänge des Sozialpsychologen Erich Fromm (1900–1980) zugrundelegt, der sich wiederum stark an Sigmund Freud (1856–1939) orientiert. Darin deutet er die Geschichte Jesu und insbesondere dessen Auferstehung in freudschen Kategorien. Das namentlich nicht unterzeichnete studentische Arbeitspapier, das nota bene von der Dozentin selbst scharf kritisiert wird,[18] wird von einer unbekannten Person vervielfältigt und anonym an verschiedene Kirchenleitungen geschickt.

15 Interview der Verf. mit Eugen Eckert vom 1.2.2021 über Zoom.
16 Vgl. UA Mainz, Best. 40/482, [o. V.]: Kesseltreiben gegen Theologie-Dozentin. In: Frankfurter Rundschau, 11.2.1991, S. 9.
17 UA Mainz, Best. 106/112, Liste der Bewerbungen.
18 UA Mainz, NL 72/5, Protokoll der Sitzung der Fakultätskonferenz, 19.5.1971, S. 2.

Als eine Art Kopfzeile des siebenseitigen Dokuments steht auf der ersten Seite: »Neutestamentliches Seminar ›Die Gleichnisse Jesu‹. PD Dr. L. Schottroff, Mainz WS '70/'71«.[19] Dank der fehlenden Kennzeichnung als studentisches Papier kann in einem fremden Kontext der Eindruck entstehen beziehungsweise suggeriert werden, dass es von Schottroff selbst stamme. Ziel des Unternehmens ist es, die statusmäßig noch wenig privilegierte Vertreterin eines ungeliebten theologischen Ansatzes zu diffamieren. Die beteiligten Kirchenleitungen[20] würden bei der bevorstehenden Berufung durch das Kultusministerium zur Besetzung des vakanten Lehrstuhls für Neues Testament ihr Votum abgeben können und ihr Placet ist Voraussetzung für eine Berufung.

Einige Kirchenleitungen betrachten dieses Dokument tatsächlich voreilig als Ausdruck von Luise Schottroffs theologischer Auffassung und reichen es mit dem Vermerk »vertraulich« an einen für die Fakultät nicht überschaubaren Empfängerkreis weiter, nota bene ohne Schottroff davon in Kenntnis zu setzen. Namentlich Joachim Beckmann (1901–1987), Präses der rheinischen Kirche, warnt den westfälischen Kollegen Präses Hans Thimme (1909–2006) vor Schottroff, die wiederum für das Sommersemester 1971 an der Universität Bochum als Gastprofessorin vorgesehen ist.

Der Diffamierungsversuch gegenüber Luise Schottroff wird rein zufällig bekannt, löst aber eine Kette von Reaktionen und Ereignissen aus. Wer das Seminarpapier verschickt hat, kann nicht geklärt werden und auch eine zufriedenstellende Ehrenerklärung für Luise Schottroff lässt auf sich warten, weshalb Letztere weitere Schritte unternimmt. Angesichts dieser Verleumdungskampagne wendet sie sich am 13. Januar 1971 in einem Brief an den Dekan, in dem sie um Schutz bittet, weil sie den begründeten Anlass zur Vermutung habe, dass Fakultätsangehörige ohne ihr Wissen Arbeitsunterlagen von Studierenden ihres Seminars vertraulich an verschiedene Kirchenpräsides weitergeleitet hätten mit der Absicht, ihren wissenschaftlichen Ruf zu gefährden.[21]

Die Versuche der Fakultät, intern zu klären, wer der beziehungsweise die Absender des fraglichen Papiers seien, erweisen sich als ergebnislos. Luise Schottroff wendet sich zwei Wochen später, nachdem diverse Gespräche stattgefunden hatten, an den Rektor der Johannes Gutenberg-Universität Mainz Peter Schneider (1920–2002):

»Magnifizenz!
Ende Dezember 1970 habe ich davon Kenntnis erhalten, daß ein Papier aus meinem Seminar im Wintersemester 1970/71 von einer Kirchenleitung an eine fremde Fakultät

19 UA Mainz, NL 72/5, Seminarpapier *Das Urchristentum in sozialpsychologischer Analyse.*
20 Evangelische Kirche im Rheinland, Evangelische Kirche in Hessen und Nassau und Pfälzische Landeskirche.
21 UA Mainz, NL 72/5, Luise Schottroff an den Dekan, 13.1.1971.

geschickt worden ist. Dabei handelte es sich um ein nicht namentlich gezeichnetes Arbeitspapier (›Das Urchristentum in sozialpsychologischer Analyse‹) eines Seminarteilnehmers. Der Kopf des Papiers lautet: ›Neutestamentliches Seminar. ›Die Gleichnisse Jesu‹, PD Dr. L. Schottroff, Mainz WS 1970/71‹. Dieses Papier ist nicht von mir verfaßt. Es stellt auch keine Nachschrift einer Seminarsitzung dar. Es handelt sich vielmehr um eine von mir nicht rezensierte Diskussionsvorlage eines Studenten, die in meinem Seminar diskutiert worden ist. Inhaltlich ist das Papier im wesentlichen das Referat eines Aufsatzes des Sozialpsychologen Erich Fromm.

Inzwischen ist mir bekannt, daß dieses Papier (vielleicht auch weitere) mindestens vier Kirchenleitungen zugeschickt worden ist, die es als Dokument über die von mir vertretene Theologie an einen mir dem Umfange nach nicht bekannten Adressatenkreis weitergeleitet haben. Alle diese Vorgänge geschahen, ohne daß ich vorher in Kenntnis gesetzt wurde. Es wurde jeweils um Vertraulichkeit in der Behandlung der Angelegenheit gebeten. Meine Kenntnis dieser Vorgänge ist dem Umstand zu verdanken, daß einige Endadressaten sich deshalb an die Vertraulichkeitsbitte mir gegenüber nicht gebunden fühlten, weil sie die mit dem Vorgang verbundene explizite oder konkludente Anschuldigung gegen mich für zu gravierend hielten. Ich vermute, ohne einen sicheren Beweis dafür erbringen zu können, daß die Initiative zu diesen Vorgängen von Mitgliedern meiner Fakultät ausging.«[22]

Schneider entspricht als Schottroffs Dienstherr diesem Schutzbegehren umgehend. Er leitet in der Angelegenheit eine Richtigstellung des Prodekans an alle Kirchenleitungen in der Bundesrepublik weiter. Auch gibt er dem Kultusminister von der Begebenheit Kenntnis und bittet ihn, die Richtigstellung an seine Kollegen weiterzuleiten.[23] Prodekan Gert Otto (1927–2005) übernimmt es, den Brief des Rektors an alle evangelisch-theologischen Fakultäten in Deutschland und weitere Personen zu übermitteln. Ziel ist es, Schaden von Luise Schottroff fernzuhalten.[24]

Auch von studentischer Seite gibt es Reaktionen. Die Studierenden des Seminars zu den Gleichnissen Jesu verurteilen ihrerseits den Vorfall mit zwei Resolutionen. In der einen, die von den 29 Seminarteilnehmenden unterzeichnet ist, heißt es:

»Das Seminar verurteilt aufs schärfste den infamen Versuch bestimmter theologischer Kreise der Fakultät, mit inquisitorischen Maßnahmen die freiheitliche wissenschaftliche Arbeit eines Mitglieds der Fakultät zu bedrohen und zugunsten der Aufrechterhaltung ihrer eigenen Position zu verunmöglichen. Die Methode, durch unhaltbare und ungerechtfertigte Identifizierung der Position studentischer Arbeitspapiere mit der von Frau Dr. Schottroff, ihre wissenschaftliche Integrität zu attackieren, erinnert an Ver-

22 UA Mainz, NL 72/5, Schottroff an Rektor Schneider, 28.1.1971.
23 So zitiert im Zeitungsartikel der AZ [o. V.]: Streit um ein ›Arbeitspapier‹. ›Dozentin wurde diffamiert‹ / Uni-Rektor schützt Professorin, 5.2.1971.
24 Vgl. UA Mainz, Best. 40/482, Prodekan Otto an die Dekane der ev.-theol. Fakultäten, die Mitglieder des Lehrkörpers und an die Fachschaft der Ev.-Theol. Fakultät der JGU, 1.2.1971.

unglimpfungspraktiken an den Hochschulen des Dritten Reiches. Das Seminar wird mit allen Kräften dafür kämpfen, dass die hier diffamierte freiheitliche wissenschaftliche Arbeit an der Universität erhalten und gestärkt wird.«[25]

Auch die Fachschaft verfasst in einer außerordentlichen Versammlung eine Resolution:

»Auf Grund der in dem Rektorbrief vom 01.02.71 gegebenen Informationen und der in der Fachschaftsvollversammlung vom 03.02.71 stattgefundenen Diskussion fordert die Fachschaftsvollversammlung ihre Delegierten in der Fakultätskonferenz auf, darauf zu dringen, dass umgehend geklärt wird, dass der Kreis der Urheber der gegen Frau Dr. Schottroff angelaufenen Verleumdungskampagne nicht möglicherweise mit dem Kreis der mit den Berufungsverhandlungen befaßten Personen sich überschneidet. Nach den ausführlichen Nachforschungen der Fachschaft kann als sicher gelten, daß die inkriminierten Aktionen gegen Frau Dr. Schottroff nicht von der Teilkörperschaft der Studenten ausgegangen sind. Die Fachschaftsvollversammlung fordert die studentischen Delegierten in der Fakultätskonferenz deshalb auf, die Resolution der Teilnehmer des neutestamentlichen Seminars von Frau Dr. Schottroff in die Berufungsverhandlungen einzubringen.«[26]

Über die Verleumdungsaffäre wird auch in der Presse berichtet, so beispielsweise mit der Überschrift *Affäre um Mainzer Lehrstuhl. Bewerberin sollte durch anonyme Schreiben diffamiert werden*[27] oder *Kesseltreiben gegen Theologie-Dozentin. Luise Schottroff soll nicht vakanten Lehrstuhl erhalten.*[28]

Resultierend aus der Seminarpapieraffäre verschiebt die Berufungskommission die endgültige Verabschiedung der Berufungsliste, was in großer Ausführlichkeit ebenfalls in der Presse berichtet wird. Die *Frankfurter Rundschau* hält fest:

»Die paritätisch besetzte Berufungskommission hat jetzt die endgültige Verabschiedung der Berufungsliste bis zum Sommersemester versagt [sic!]. Zwar verurteilten alle vier Teilkörperschaften [der Berufungskommission] die Versendung der Papiere als ›Methode der Diffamierung‹ und teilten dies den entsprechenden Kirchenpräsidenten mit, doch blieb der Verdacht offen, daß bei dieser ›gezielten Verleumdung, die jeder wissenschaftlichen Arbeit an der Universität widerspricht‹ (so die Assistenten), Ordinarien aus Mainz beteiligt waren. Der als konservativ eingestufte Kirchengeschichtler Rudolf Lorenz äußerte sich nicht zu den gegen ihn erhobenen Vorwürfen. Die Schüler der angegriffenen Privatdozentin sprachen einmütig von einem ›infamen Versuch, der an die Verunglimpfungspraktiken an den Hochschulen des Dritten Reiches erinnert‹. Die Studentenschaft will versuchen, die Hintergründe der Verleumdungsaktion, die die

25 So zitiert im Zeitungsartikel der AZ, [o. V.]: Streit um ein ›Arbeitspapier‹. ›Dozentin wurde diffamiert‹ / Uni-Rektor schützt Professorin, 5.2.1971.
26 So zitiert ebd. und identisch in JoGu 2 (1971), Nr. 7, S. 21.
27 Die Rheinpfalz, 6.2.1971.
28 Frankfurter Rundschau, 11.2.1971, S. 9.

wissenschaftliche Forschungsfreiheit mit inquisitorischen Maßnahmen zu bedrohen scheint, aufzudecken.«[29]

Dass die Theologiestudierenden zu ihrer Dozentin stehen, zeigt sich auch an der Delegiertenversammlung der pfälzischen Theologiestudierenden, die auf ihrer Tagung in Landau das Vorgehen gegen die Mainzer Privatdozentin aufs Schärfste verurteilen. Sie fordern ihren Landeskirchenrat auf, sich einzuschalten und dazu beizutragen, die Hintergründe dieser Vorfälle aufzuklären. Eine Kopie dieses Briefs wird am Schwarzen Brett der Evangelisch-Theologischen Fakultät ausgehängt.

Der Versuch, das studentische Papier den Kirchenleitungen als Thesen und Meinung von Luise Schottroff unterzuschieben und dadurch einen Einspruch gegen ihre Berufung zu erwirken, kann als gescheitert gelten. Nichtsdestotrotz ist Schaden angerichtet. Der Widerstand gegen Luise Schottroff im Mainzer Professorium ist ungebrochen. Das Berufungsverfahren zieht sich weiter hin, so dass für das Wintersemester eine Lehrstuhlvertretung bestimmt werden muss. Hierfür wiederum ist Luise Schottroff genehm, wie einem Beschluss der Fakultätskonferenz vom 7. Juli 1971 zu entnehmen ist: »Die Fakultätskonferenz beschließt, Frau Dr. L. Schottroff mit der Lehrstuhlvertretung (Lehrstuhl Braun) zu betrauen.«[30]

In der Sitzung des Berufungsausschusses am selben Tag setzt eine Mehrheit des Ausschusses aus Vertretern der Studierenden, der Assistierenden und Professoren die Privatdozentin Luise Schottroff auf den ersten Platz der Berufungsliste mit 8:7 Stimmen (bei Enthaltung des Dekans). Sofort nach dieser Abstimmung legt allerdings eine Mehrheit der Professoren ein Veto gegen Luise Schottroff ein. Das Vetorecht wird ihnen im neuen, erst am 22. Dezember 1970 in Kraft getretenen Hochschulgesetz eingeräumt. Pikanterweise haben die Mainzer Theologieprofessoren zwar im Vorfeld das neue Hochschulgesetz mitsamt dieser Vetorechtsbestimmung abgelehnt, wenden letzteres dann aber schleunigst an, um die von Studierenden und Assistenten favorisierte Privatdozentin zu verhindern.[31] Das Veto hat endgültige und nicht bloß aufschiebende Wirkung.

Aus Protest gegen die Berufungspraxis der Fakultät besetzt eine Mehrheit der Studierenden in einem demonstrativen Akt am 8. und 9. Juli 1971 zwei Tage lang das Dekanat, um auf den seit Monaten andauernden Konflikt im Zusammenhang mit der Wiederbesetzung des vakanten Lehrstuhls für Neues Testament aufmerksam zu machen. Die Studierenden versperren die Türen und lassen die

29 [O. V.]: Kesseltreiben, S. 9.
30 UA Mainz, NL 72/5, Protokollauszug, 7.7.1971.
31 Wilfried Jungblut: Das Professoren-Veto gegen Luise Schottroff. Warum Mainzer Theologie-Studenten das Dekanat besetzten. In: Frankfurter Rundschau, 15.7.1971, S. 5.

Professoren nicht mehr aus der Sitzung heraus.[32] Aufmerksamkeit zu erregen, gelingt ihnen sehr gut: Die Presse berichtet wiederum über den Vorfall.[33] Sogar der Ministerpräsident von Rheinland-Pfalz Helmut Kohl (1930–2017) zeigt sich im Landtag erbost über die Aktion und argwöhnt, die ganze Fakultät sei eine »rote Zelle«.[34]

Auch sonst ist Schottroffs links-liberale Einstellung vielen ein Dorn im Auge. Von manchen wird sie sogar als »marxistisch« und die große Hörerzahl anscheinend als verdächtig empfunden, wie in Zeitungen zu lesen ist.[35] Erstaunlicherweise hält die Fakultätskonferenz gegenüber der »Marxismus-Frage« in einer Erklärung fest:

> »Im Zusammenhang verschiedener öffentlicher Äußerungen liegt der Fakultät aus Gründen objektiver Urteilsfindung an der Feststellung, daß es eine grobe Verzeichnung wäre, Frau Prof. Dr. Luise Schottroff als ›Marxistin‹ zu bezeichnen. Weder ihre Lehrveranstaltungen, noch ihre Publikationen geben dafür einen Anhalt. Angesichts bestimmter Beschuldigungen erklärt die Fakultät, daß sie sich in der Beratung über die Lehrstuhlbesetzung Neues Testament allein von sachlichen Gesichtspunkten leiten lassen wird.«[36]

Über sich selbst sagt Schottroff, dass sie »eine kritische Theologie machen will [...], die den Realitätsverlust theologischen Redens unerträglich findet und sich der Vision einer demokratisierten Kirche und Theologie verpflichtet weiß«.[37]

Abseits dieser Positionierungen fällt nach Abbruch der Dekanatsbesetzung in einer neuen Ausschusssitzung am 14. Juli 1971 der gleiche Beschluss wie zuvor und bestätigt das Ergebnis des bisherigen Berufungsverfahrens: Mit einer Ausnahme stimmen die Habilitierten gegen Luise Schottroff, und umgekehrt stimmen mit einer Ausnahme alle Assistenten und die Studierenden für sie. Schottroff ist an erster Stelle auf der Liste. Allerdings verlautet später von höherer Stelle, die Sitzung sei zwar beschlussfähig, aber nicht rechtmäßig gewesen. Die sechs Professoren, die das ursprüngliche Veto eingelegt haben, um sie zu verhindern, haben diese Sitzung nämlich boykottiert. Allen Bemühungen zum Trotz ist es nicht möglich, eine Berufung von Luise Schottroff als Braun-Nachfolgerin zu

32 Rektor Schneider versucht, ohne die Polizei auszukommen, und schickt regelmäßig jemanden hinüber, um sich nach dem Stand der Dinge zu erkundigen – das Telefon ist abgestellt. Nach zwei Tagen brechen die Studierenden die Besetzung ab, so dass die Aktion letztlich glimpflich zu einem Schluss kommt, aber: »Es war hochgradig brisant.« Informationen von Ursula Baltz-Otto, Telefongespräch mit der Verf. vom 22.3.2021.
33 Vgl. z.B. [o.V.]: Mainzer Uni-Institut besetzt. In: AZ, 9.7.1971, S. 1; [o.V.]: Studenten besetzten Dekanat. In: Frankfurter Rundschau, 10.7.1971, S. 4.
34 Vgl. Jungblut: Professoren-Veto.
35 Bsp. ebd.
36 UA Mainz, NL 72/4, Handschriftliche Notiz zu einer Kopie des Zeitungsartikels von Jungblut: Professoren-Veto.
37 Jungblut: Professoren-Veto.

erwirken. Damit wird die Weiterführung der Arbeit des Berufungsausschusses auf den Beginn des Wintersemesters verschoben.[38]

Im Oktober 1971 treten die sechs professoralen Schottroff-Gegner mit einer fünfseitigen Erklärung an die Öffentlichkeit, um ihre Sicht auf die Ereignisse zu erläutern; am 27. Oktober trifft sich der Berufungsausschuss zu einer zunächst inoffiziellen Sitzung. In dieser Sitzung erlangen Luise Schottroff und Günter Klein (1928–2015), Professor in Münster, mit 8:8 zunächst Stimmengleichheit. Die nichthabilitierten Mitglieder der Kommission fordern eine Diskussion über demokratische Verfahrensweisen und verlassen die inoffizielle Sitzung, die später zu einer offiziellen Sitzung umbenannt wird. Eine erneute Abstimmung nach Abgang der Nichthabilitierten ergibt bei einer Enthaltung eine Mehrheit für Klein.

Die Professores Ritschl, Hahn, Kamlah, Fischer, Lessing und Sauter unterzeichnen eine Erklärung, die die Rechtmäßigkeit der Entscheidung der Berufungskommission unterstreichen sollte:

»Das Hochschulgesetz sieht vor, daß Berufungslisten nur mit der Zustimmung der Mehrheit der Professoren verabschiedet werden können. Kommt in einer ersten Sitzung eine Mehrheit in der aus Vertretern aller Teilkörperschaften bestehenden Berufungskommission nicht zustande, entscheidet in einer zweiten Sitzung allein die Mehrheit der Professoren. In der Sitzung vom 27. Oktober entschieden sich sieben von acht Professoren und ein Assistent für einen angesehenen, in seiner Qualifikation unbestrittenen Münsteraner Neutestamentler. Die Gegenseite hält an der Mainzer Bewerberin fest.«[39]

Die Professoren berufen sich also erfolgreich auf die beiden Paragraphen 46 Abs. 1 und 39 Abs. 44 des neuen Hochschulgesetzes: Wenn nach einem Veto (gemäß § 46 Abs. 1 Hochschulgesetz) die geforderte Mehrheitsentscheidung innerhalb der vom Gesetz geforderten Frist nicht zustande kommt, gelangt Paragraph 39 Abs. 4 zur Anwendung. So kommt es, dass sich die konservative Minderheit durchsetzen kann: Das Hochschulgesetz billigt den Professoren die alleinige Entscheidungskompetenz zu. Sieben der acht Professoren (der achte ist Gert Otto) küren den als konservativ geltenden Münsteraner Neutestamentler Klein zum Nachfolger Brauns. Dies empört die Delegierten der Studierenden und Assistierenden in der Kommission so sehr, dass sie, aufgefordert von ihren jeweiligen Gruppen, ihr Mandat niederlegen. Dies wiederum führt zur Funktionsunfähigkeit und damit zur Auflösung des Berufungsausschusses, weil das Quorum nicht mehr erreicht werden kann. Die Studierenden und die Fakultätsvollversammlung fordern Prodekan Gerhard Sauter zur Niederlegung seines Amtes auf, weil er sich diffamierend zum Berufungsverfahren geäußert habe.

38 Beides wird in den Medien rapportiert, so bspw. in der *Rheinpfalz* vom 6.8.1971 oder im *Evangelischen Kirchenblatt für Rheinhessen* vom 8.8.1971.
39 UA Mainz, NL 72/4, epd (Landesdienst Hessen und Nassau) 1971, Nr. 95, S. 3.

Daraufhin legt der amtierende Dekan Dietrich Ritschl (1929–2018) bis auf Weiteres seine Amtsgeschäfte nieder, weil er die Aufforderung an Sauter zur Niederlegung seines Amtes als Angriff auf das gesamte Dekanat missversteht. Ritschl macht auf eine Intervention von Rektor Schneider hin seinen Protestschrift rückgängig und bleibt vorerst im Amt, bis er Ende November 1971 gemeinsam mit Prodekan Sauter endgültig sein Amt niederlegt.[40] Somit steht die Fakultät ohne Dekanat da.[41]

Der Berufungsausschuss hat zuvor die vom Hochschulgesetz vorgeschriebene Dreierliste nicht erstellt und die Studierenden befürchten nun, dass Kultusminister Bernhard Vogel von sich aus Günter Klein berufen würde, denn die Fakultät legt nur seinen Namen vor. Die Studierenden reagieren auf mehreren Ebenen auf die Entscheidung nach dem Hochschulgesetz. Zum einen verabschiedet die studentische Vollversammlung der JGU eine von evangelischen Theologiestudierenden eingebrachte Resolution. In dieser wird ausgeführt, dass die Anwendung der Paragraphen 46 Abs. 1 und 39 Abs. 4 die Interessen der Studierenden bedrohe. Und konkret unterstützt die Vollversammlung die Forderung nach der Berufung Schottroffs, die von der demokratischen Mehrheit der Evangelisch-Theologischen Fakultät, das heißt den Studierenden, der Mehrheit der Assistierenden und von progressiven Professoren aufgestellt worden war. Zum anderen ruft die Fachschaft der evangelischen Theologie die Studierenden als erste Maßnahme zum gezielten Boykott von Lehrveranstaltungen jener sieben Professoren auf, die nicht für Luise Schottroff gestimmt haben. So wird beispielsweise eine Vorlesung von Ferdinand Hahn (1926–2015) auftragsgemäß so sehr gestört, dass der Professor mit den noch hörwilligen Studierenden ausziehen muss.[42] Die Studierendenschaft stellte weitere Überlegungen an, wie sie die Gestaltung des Studiums angesichts der »zunehmenden Repressionen« selbst in die Hand nehmen könne:

> »Langfristig entwickelt sie [Luise Schottroff] ein Konzept alternativer Lehrveranstaltungen, in denen die traditionellen Gegenstände der Theologie aufgearbeitet und kritisiert werden sollen. Eine erste Institutionalisierung dieses Programms stellt z.B. die Gegenvorlesung zu Prof. Hahns Johannesvorlesung dar. Weitere Projekte laufen und werden über alle Disziplinen ausgeweitet werden. Sie müßten damit rechnen, sich unter

40 Vgl. [o. V.]: Ritschl bleibt im Amt. In: AZ, 9.11.1971, S. 3 ; [o. V.]: Rücktritt endgültig. In: AZ, 26.11.1971, S. 3. Zu Ritschls Rücktritt siehe auch den Artikel von Klaus Mümpfer: Der leere Lehrstuhl wippt und wippt. Noch ein bewegtes Semester in der evangelisch-theologischen Fakultät der Mainzer Universität. In: AZ, 27./28.11.1971, S. 4.
41 Im Dezember ist noch kein Nachfolger für Ritschl gefunden. Vgl. [o. V.]: Professor Klein zur Mainzer Uni. Kultusminister entscheidet im Streit um die »Braun-Nachfolge«. In: AZ, 22.12.1971, S. 3.
42 Vgl. Günther Leicher: Boykott soll Professorenwahl in Mainz beeinflussen. Besetzung des neutestamentlichen Lehrstuhls an der Universität beschwört Unruhe herauf. In: AZ, 30./31.10. u. 1.11.1971, S. 2.

jenen Dozenten wiederzufinden, die – de facto eher durch Konkurrenz als in Zusammenarbeit – ein nurmehr verschwindend geringes Reservoir an konservativen Studenten ausschöpfen.«[43]

Bezugnehmend auf eine in einem Telefoninterview getätigte Äußerung Kleins, dass ihn der Widerstand gegen seine Person geradezu reize, erlaubt sich die Fachschaft eine Analyse dieser Einstellung und verortet die »luststeigernde Motivation durch das Widerstrebende und Spröde« im »bürgerlichen Sexualbewußtsein der Jahrhundertwende [...], dessen Leistungs- und Erfolgsbewußtsein immer mit der Unterwerfung von abhängigen Objekten befriedigt wurde«.[44]

In ihrem insgesamt dreiseitigen Schreiben hält die Fachschaft weiter an ihrer Forderung fest, Dozierende zu berufen, die »den aufklärerischen Traditionen der Mainzer Evangelisch-theologischen Fakultät verpflichtet progressive Lehrinhalte vertreten und in ihren didaktischen Methoden eine gesellschaftlich relevante Praxis antizipieren, die den – nicht zuletzt durch Theologie befestigten – gesellschaftlichen Zwangszustand endigt«.[45] Dies sind auch die Kategorien und Gründe, aus denen die Fachschaft klar Luise Schottroff als geeignete Nachfolgerin von Herbert Braun ansieht.

Kultusminister Vogel obliegt es nun, im Benehmen mit den Leitungen der drei beteiligten Landeskirchen einen Ruf auszusprechen.[46] Das Kultusministerium betont, dass der Fakultät kein Professor aufgezwungen würde, vielmehr habe der Minister sich an einer beabsichtigten Dreierliste mit Günter Klein an der Spitze orientiert. Er sei also nicht von einem universitären Vorschlag abgewichen, sondern sei entsprechend den Vorschriften im Hochschulgesetz verpflichtet gewesen, an Stelle der Universität zu handeln.

Die Verhandlungen mit Klein scheitern. Die JGU kann die von ihm erwünschte Ausstattung nicht bieten, was mit ein Grund, wenn nicht der Haupt- oder einzige Grund für die Ablehnung des Rufs gewesen sein dürfte.[47] Letztlich kommt Egon Brandenburger auf den Lehrstuhl.

Während der gesamten Zeit des Verfahrens lehrt Luise Schottroff weiter in Mainz. Aber die Geschichte um ihre Nichtberufung hat sie gezeichnet. Sie leidet sehr unter dem Streit und erhält auch die angestrebte Stelle nicht. Sie bekommt

43 UA Mainz, Best. 106/108, offener Brief der Fachschaft an Günter Klein, 25.11.1971.
44 Ebd.
45 Ebd.
46 Beteiligt sind laut der entsprechenden Staatskirchenverträge die Evangelische Kirche im Rheinland, die Evangelische Kirche in Hessen und Nassau sowie die Pfälzische Landeskirche.
47 Das geht aus den Unterlagen des UA Mainz, Best. 106/108 hervor. Ob die Opposition der Studierenden gegenüber Klein auch eine Rolle spielte, bleibt offen. Den Aktionen der Studierenden gegenüber zeigt sich Klein in seinem Antwortschreiben auf ihren offenen Brief jedenfalls belustigt und in Kampfesstimmung. Vgl. UA Mainz, Best. 106/108, Brief Kleins, Advent 1971.

zwar mit einer niederrangigen Anstellung ein Gehalt und führt den Titel einer Professorin, hat aber keinen Lehrstuhl. 1978 gibt es eine Änderung, wohl eine Überführung in die neu geschaffene Besoldungsgruppe C, was aber keine Umgestaltung der Rechtsstellung bringt.[48] Eine ordentliche Professur hat Luise Schottroff in Mainz nie inne.

Die Gründe für die Nichtberufung Luise Schottroffs auf die ordentliche Professur dürften auf verschiedenen Ebenen gelegen haben. Vermutlich haben auch Faktoren wie die noch unveröffentlichte Dissertation, die Luise Schottroff zudem nicht im Neuen Testament verfasst hatte, eine Rolle gespielt, oder ihre Verbindung zum radikal-existentialen Herbert Braun, oder auch die Tatsache, dass ihre Wahl eine Hausberufung gewesen wäre (wobei solche zu dieser Zeit nachweislich nicht selten praktiziert wurden).[49] Nichtsdestotrotz dürften vornehmlich politische Gründe für ihre Nichtberufung ausschlaggebend gewesen sein.

Abb. 1: Luise Schottroff in ihrer Mainzer Zeit.

48 Diese Angaben finden sich in Gutenberg Biographics. Verzeichnis der Professorinnen und Professoren der Universität Mainz, URI: http://gutenberg-biographics.ub.uni-mainz.de/id/d07f30ac-22d3-4297-a72c-c9d0564254b8 (abgerufen am 9.3.2021). Die Angabe »(1973–2005)« bezieht sich nicht auf die Person, sondern auf den Fachbereich. Dieser wird 1973 konstituiert und besteht bis zur Fachbereichsreform 2005/06.
49 Vgl. hierzu den Kommentar von Hans-Dieter Bechtel im Artikel »Um einen Lehrstuhl«: »Es ist unwahr, daß an der Universität Mainz – wie auch an allen übrigen deutschen Universitäten – ›Hausberufungen‹ nicht üblich seien. Für die Universität Mainz sind vielmehr ›Berufungen von der Universität, an der sie gearbeitet haben‹ durchaus üblich (vergleiche die jüngst erfolgten Berufungen von Dr. Lubbers und Dr. Matz).« In: AZ, 7.8.1971.

Der »Fall Sölle«: Lehraufträge für Dorothee Sölle an der Mainzer Evangelisch-Theologischen Fakultät (1971–1974)

In der Zeit der Nichtberufung von Luise Schottroff beziehungsweise ein wenig darüber hinaus gibt es eine weitere Angelegenheit, die die Theologin sehr beschäftigt und die in der Evangelisch-Theologischen Fakultät und weiter bis in die Medien Wellen schlägt: der »Fall Dorothee Sölle«. Luise Schottroff engagiert sich zusammen mit den übrigen »Linken« in der Fakultät für einen Lehrauftrag für die ebenfalls linke und streitbare Literaturwissenschaftlerin und Theologin Dorothee Sölle.[50]

Sölle (1929–2003) zählt international zu den profiliertesten Theologinnen des 20. Jahrhunderts und ist als Schriftstellerin weltweit bekannt. Berühmt wird sie durch ihre Kritik an der Allmachtsvorstellung über Gott sowie durch ihre Beharrlichkeit, alltägliche Lebenserfahrungen wie Armut, Benachteiligung und Unterdrückung theologisch zu reflektieren und zu verknüpfen. Sölle engagiert sich in der Friedens-, Frauen- und Umweltbewegung. Im Wissenschaftsbetrieb in Deutschland kann sie jedoch – obschon literaturwissenschaftlich promoviert und theologisch habilitiert – nicht Fuß fassen. Exemplarisch dafür steht der Streit um ihren Lehrauftrag an der Universität Mainz.

Frühere Versuche, sie als Professorin für Systematische Theologie zu berufen, sind gescheitert. Auf Initiative von Gert Otto und Manfred Mezger (1911–1996) wird stattdessen per Entscheid vom 13. Februar 1971 erstmals ein besoldeter Lehrauftrag für *Theologie und Literaturwissenschaft* für zwei Semester an Dorothee Sölle vergeben. Die Lehrbeauftragte erfreut sich von Anfang ihrer Tätigkeit in Mainz an bei der Mehrheit der Studierenden großer Beliebtheit. Ihre Veranstaltungen sind überaus gut besucht. Vonseiten der Professorenschaft regt sich allerdings immer lauter werdender Widerstand.

Zum Sommersemester 1973 tritt eine konservative Mehrheit für die Streichung des Lehrauftrags ein, da dieser mit 1.100 Mark im Semester zu teuer sei.[51] Mezger verpflichtet sich daraufhin, für die vollständige finanzielle Deckung des Lehrauftrags zu sorgen, dennoch wird letzterer im Fachbereichsrat mit 10:11:1 (Ja:Nein:Enthaltung) Stimmen abgelehnt. Als sich mehr als 100 Studierende mit Unterschrift für die Weiterführung von Sölles Lehrauftrag einsetzen, wird der Kompromiss ausgehandelt, dass es eine Verlängerung um ein Semester für das Wintersemester 1973/74 (13:7:1) geben würde, allerdings unbezahlt. Nicht ein-

[50] Die Unterscheidung zwischen Linken (oder wahlweise auch Linksliberalen) und Konservativen bzw. Rechts-Konservativen ist in der evangelischen Theologie zu dieser Zeit üblich und findet sich regelmäßig in den Quellen. Was indes diese Begriffe genau bedeuteten, bleibt undifferenziert in der Schwebe. In der Polarisierung dürfte sich aber eine gesamtgesellschaftliche Unterscheidung zwischen Linken und Konservativen widerspiegeln.

[51] 300 DM pro Wochenstunde und 500 DM Fahrtkosten.

mal die Reisekosten sollen ihr erstattet werden. Dorothee Sölle geht auf diesen Kompromiss ein und zeigt sich bereit, auch unentgeltlich zu lehren.

Die Parteien, die ihren Lehrauftrag verhindern wollen, haben keine Mittel gescheut: Sachdiskussionen zu Sölles Forschung werden unterbunden, Unterstützungsbriefe werden nicht verlesen und endgültige Entscheidungen vertagt. Das belegt das 123-seitige Dossier *Der Fall Dorothee Sölle* aus Schottroffs Nachlass. Darin sind die Fakultätsbeschlüsse, die Unterstützungsbriefe sowie die Solidaritätsaktionen der Studierenden und zahlreiche Zeitungsartikel säuberlich dokumentiert. Ein studentisches Flugblatt diskutiert die Frage:

»Was ist es eigentlich, was die Herren Rechten so sehr gegen Frau St.-S. [sc. Steffensky-Sölle] aufbringt? Es ist in ihrer ›Tod-Gottes-Theologie‹ der Verzicht auf den allmächtigen Vatergott, das dem Menschen heteronom gegenüberstehende Wesen, ein Verzicht, der ohne Zweifel befreiend und emanzipierend auf Menschen wirkt, die bisher dem Einfluß der traditionellen Theologie als einer letztlich autoritären Ideologie der Fremdbestimmtheit unterlagen. So etwas paßt den ›wissenschaftlich‹ gelehrten Oberhirten dieser traditionellen Theologie natürlich nicht ins Konzept. Doch Frau St.-S. besitzt noch ein zweites, nämlich einen gewissen Einfluß im kirchlichen Bereich und das unterscheidet sie ganz entscheidend von den meisten anderen linken Theologen. Das macht sie so gefährlich. Und die beste Art, ihren Einfluß unter Theologen zu beschränken, ist die bewährte Methode, die Auseinandersetzung mit ihr zu verhindern.«[52]

Schottroff gibt gegenüber dem Südwestfunk-Fernsehen für die Sendung *Blick ins Land* vom 8. Februar 1974, 18 Uhr, folgendes Statement ab:

»[Frau Sölle] erinnert an die Aufgabe des Evangeliums, daß Christen Anwälte <u>der</u> Menschen zu sein haben, die selbst nicht sprechen können und sich selbst nicht durchsetzen können: weil sie vom Arbeitsdruck gefesselt sind, weil sie Angst haben, ihre Stelle zu verlieren weil sie so surch [sic!] den Zwang zur Leistung um ihr Menschsein, um ihre Phantasie betrogen werden. Frau Sölle zeigt, dass Christen die Partei der kleinen Leute ergreifen müssen.
Die wahren Gründe für die Ablehnung von Frau Sölle werden verschwiegen. Sie sind politische: Frau Sölle ist zu links. Sie sind theologische: Frau Sölle kritisiert die Gottesvorstellung, in der Gott herrscht, schlägt und züchtigt. Sie sagt: das sei ein Gott, den sich die Mächtigen wünschen.
Ich finde die Ablehnung einen Skandal. Man wird sagen müssen: hier wird die Freiheit von Forschung und Lehre behindert – und zwar nicht durch Studenten, sondern durch konservative Professoren.«[53]

Die geradezu skandalösen Ereignisse zeigen: Die Zeit ist in Deutschland oder zumindest in Mainz noch nicht reif für progressiv linke Frauen wie Luise Schottroff und Dorothee Sölle. Letztere wird den Atlantik überqueren und in

[52] UA Mainz, NL 72/24, Schreiben *Alle Jahre wieder: Großes Halali auf Frau Steffenski-Sölle*, S. 2.
[53] Ebd., handschriftlich als Anl. 2 gekennzeichnetes Dokument.

New York am Union Theological Seminary lehren.[54] Den Lehrstuhl, den einst Paul Tillich (1886–1965) innehatte, füllt sie dort mit großem Engagement aus und erfährt auch sehr viel Resonanz für ihr Denken, Schreiben und Lehren. Anders als Mainz bietet das Union Theological Seminary Strukturen, in denen sie sich entfalten kann.

Die Gründe für die Ablehnung Dorothee Sölles in der konservativen Fraktion des Fachbereichsrats in Mainz benennt Luise Schottroff noch Jahre später auf einem Notizzettel, betreffend den 60. Geburtstag von Dorothee Sölle, als

»Konflikt wegen eines Lehrauftrags für D. S. zwischen der Mehrheit der rechtskonservativen Professoren einerseits und andererseits der Mehrheit der Studenten + einer Minderheit der Profs. Der Lehrauftrag sollte von der Prof. mehrheit mit allen Mitteln verhindert werden mit dem Argument, D. S. sei wiss. unqualifiziert + nur germanist. habilitiert. [...] Damals erschien ein Ztgsartikel in der FR, der in seiner Überschrift die Sache kürzer und deutlicher sagte.«[55]

Gemeint ist die Überschrift *Links und eine Frau – das muß bestraft werden. Der Theologin Dorothee Sölle soll an der Universität Mainz das Wort entzogen werden.*[56] Luise Schottroff notiert außerdem: »Das war 1974. Die Welt hat s. verändert, D. S. hat sich verändert. Die theol. Fak. nicht.«[57]

Die Erfahrungen in Mainz verbinden und die beiden Frauen werden füreinander die »beste Freundin« und bleiben es bis zuletzt:

»Sie teilen wesentliche Interessen und Erfahrungen miteinander. Beide sind Theologinnen, die sich politisch engagieren, beide sind Wissenschaftlerinnen, die Beruf und Familie miteinander verbinden. Beide haben in unterschiedlicher Weise Anfeindungen und Behinderungen erlebt. Und beide haben Ehemänner, die sie in ihrer Arbeit und in ihren öffentlichen Auseinandersetzungen unterstützen.«[58]

Dorothee Sölle und Luise Schottroff engagieren sich gemeinsam an unzähligen Kirchentagen und bei anderen kirchlichen und politischen Anlässen.

54 Die Kundschafter aus New York, die in Deutschland über Sölle Erkundigungen tätigen, kommen zurück mit der Auskunft: »Dorothee Sölle wird in Deutschland nie ein Lehramt kriegen können, aber alle Theologinnen und Theologen lesen sie. Genau die Richtige also für das ›Union‹«. Vgl. Renate Wind: Dorothee Sölle. Rebellin und Mystikerin. Freiburg i. Br. 2012, S. 121.
55 UA Mainz, NL 72/24, handschriftliche Notizen »Bei Gelegenheit des 60. Geb. von D. S.«.
56 Frankfurter Rundschau, 2. 2. 1974, S. 3.
57 UA Mainz, NL 72/24, handschriftliche Notizen »Bei Gelegenheit des 60. Geb. von D. S.«.
58 Wind: Sölle, S. 113, vgl. auch S. 8.

Sozialgeschichtliche Bibelauslegung – Theologisches aus Mainzer Zeit

Nicht nur aufgrund ihrer politischen Einstellung, sondern auch wegen ihres ausgeprägten Interesses an sozialgeschichtlichen Fragestellungen gilt Luise Schottroff in der Mainzer Fakultät als Linke. Das Innovative und geradezu Bahnbrechende an ihrer Exegese in der Mainzer Zeit ist dieser Fokus auf die alltäglichen, sozialen und politischen Hintergründe des Neuen Testaments. Ausgangspunkt der Auslegung ist immer die reale Lebenswelt. Sozialgeschichtliche Rekonstruktion wird aber nicht um ihrer selbst willen betrieben, sondern hat einen befreiungstheologischen Impetus: Befreiung der Frauen und anderer Marginalisierter. Auf die Frage, wie sie überhaupt auf die sozialgeschichtliche Exegese gekommen sei und wann, antwortet Luise Schottroff in einem Interview mit ihrer Schülerin und langjährig und eng verbundenen Mitarbeiterin sowie Projektpartnerin Claudia Janssen:

»In meinem Studium habe ich das nicht gelernt. Die Professoren in den Bibelwissenschaften redeten spöttisch über Archäologie und ›Realitätenhuberei‹. Sie waren fest der Überzeugung, dass so etwas mit ernsthafter Exegese nichts zu tun habe. Bei mir kam Verschiedenes zusammen: der befreiungstheologische Aufbruch in der Kirche – nicht in der wissenschaftlichen Theologie, der christlich-jüdische Dialog und die feministische Theologie. In meiner Anfangszeit als Assistentin in Mainz habe ich die politisch engagierten Studierenden erlebt, die mich mit ihrer Begeisterung angesteckt haben. Doch in diesen Gruppen war es verpönt, die Bibel ernst zu nehmen. Sie galt als konservativ und überflüssig, allenfalls dafür geeignet, sich gegenüber Oberkirchenräten zu rechtfertigen, wenn man für politische Anliegen eintrat. Ich wollte meine Freude an der biblischen Tradition mit diesen politischen Aufbrüchen verbinden. Und so war es der erste konsequente Schritt, die Bibel sozialgeschichtlich auszulegen. [...] Große Unterstützung habe ich von meinem Mann Willy Schottroff bekommen. Er hatte von seinem alttestamentlichen Lehrer Friedrich Horst das sozialgeschichtliche Arbeiten gelernt und es konsequent weiterentwickelt. Willy Schottroff kam aus einer ganz anderen theologischen Tradition als ich, er war Barthianer und hat sich für Archäologie interessiert, was meine theologischen Lehrer abgelehnt haben. [...] Ich habe von meinem Mann eine regelrechte sozialgeschichtliche Ausbildung bekommen und zwar im Urlaub. Wir sind im gesamten Römischen Reich umhergereist, und er hat mir erklärt, wie Grabsteine zu lesen sind. Dabei habe ich verstanden, wie viel die Archäologie zur Sozialgeschichte beitragen kann. Ich habe dann damit begonnen, auch literarische Quellen heranzuziehen.«[59]

Auf dem Gebiet der Sozialgeschichte hat Luise Schottroff in ihrer Mainzer Zeit auch sehr eng mit Wolfgang Stegemann zusammengearbeitet. Er erinnert sich:

59 Janssen: Adressat/innen, S. 37.

»In der Sozietät haben wir einen Vortrag gehalten über das Ährenausraufen am Sabbat. Und da haben wir zum ersten Mal sozialgeschichtlich einen Vortrag gehalten. Ich kann mich noch erinnern, Gert Otto hatte nach dem Vortrag zu Luise gesagt: ›Da müsst ihr ein Jesusbuch draus machen!‹ [...] Und da haben wir uns darangesetzt und haben ›Jesus von Nazareth. Hoffnung der Armen‹ geschrieben.[60] Das kam dann 1978 auf den Markt. [...] Und das haben wir dann gemeinsam geschrieben, ich habe vor allen Dingen den Lukasteil geschrieben in dem Buch; wir haben das aber glaube ich nicht so aufgeteilt, dass wir gesagt haben, Luise hat das geschrieben und ich das, sondern wir haben uns immer getroffen regelmäßig und haben alles durchgesprochen, was wir dort geschrieben haben, und das ist dann schließlich veröffentlicht worden. [...] Wir waren damals so mehr auf dem französischen Trip: ›lecture materiste‹ hieß das damals und wir beide waren verrückt, Luise und ich, weil wir gesagt haben, ›das ist materialistische Bibellektüre‹ das ist *das* Ding. Daraufhin hat Willy Schottroff gesagt: ›Ne, das geht überhaupt nicht bei uns in Deutschland, das heißt hier bei uns *Sozialgeschichte*‹ [lacht]. [...] Also es gab eben doch eine ziemliche Spaltung in der Fakultät, und das hing eben auch damit zusammen, dass eben doch auch die Sozialgeschichte, die wir dann erarbeitet haben, dass die dann – sagen wir mal – als ›sozialistisch‹ verstanden wurde. Dabei waren wir Positivisten, ja, absolute Positivisten! Wir waren gar keine Ideologen, aber wir waren positivistisch und wollten eben nur genau wissen: ›Wie haben eigentlich die Menschen gelebt? Jesus? Wie war die Gesellschaft aufgebaut in seiner Zeit?‹«[61]

Allein der Begriff »sozial-« reicht aus, um als sozialistisch und damit gefährlich zu wirken. Die damit eigentlich gemeinten Fragen bewegen Luise Schottroff und ihren Mann dazu, zusammen mit den Brüdern Ekkehard W. und Wolfgang Stegemann einen Arbeitskreis zu sozialgeschichtlicher Bibelauslegung zu gründen. Frank Crüsemann, Kuno Füssel, Jürgen Kegler, Hans G. Kippenberg, Herrmann Schulz und andere sind von Anfang an dabei, andere kommen rasch hinzu.[62] Der Heidelberger Arbeitskreis hat von Anfang an den Anspruch, auch

60 Luise Schottroff, Wolfgang Stegemann: Jesus von Nazareth. Hoffnung der Armen. Stuttgart 1978.
61 Interview der Verf. mit Wolfgang Stegemann vom 10.12.2021 über Zoom.
62 Der Heidelberger Arbeitskreis ist benannt nach dem Ort seines zweiten Treffens und existiert bis heute. Heute heißt er Heidelberger Arbeitskreis für sozialgeschichtliche Exegese und beschreibt sich u. a. mit folgenden Aussagen: »Im *Heidelberger Arbeitskreis für sozialgeschichtliche Exegese* erforschen Hochschullehrende der Bibelwissenschaften und der Ethik, junge Forschende und in verschiedenen Praxisfeldern Tätige die biblischen Schriften und zeitgenössische Entwicklungen. [...] Der sozialgeschichtliche Forschungsansatz und eine gesellschaftskritische Haltung bilden die Klammer unserer Arbeit, die vor rund vierzig Jahren begann und der sich immer wieder neue Menschen angeschlossen haben.« URL: https://bibel-kontextuell.de/ (abgerufen am 9.3.2021). Zum Thema »neue Menschen« sei eine kleine Anekdote von Rainer Kessler gestattet: »Und dann habe ich [bei der Vorstellungsrunde, Anm. d. Verf.] halt irgendwann mal gesagt: ›So, wenn der Nächste jetzt auch noch sagt ›ich bin im Ruhestand‹ dann lösen wir uns auf!‹ Und dann gab es erst einmal Empörung bei den Älteren, weil sie seien ja noch fit, was auch stimmt. Und dann kam aber über Luise und Claudia Janssen eine ganze Reihe Jüngerer dazu. Und auch viele Frauen, dann haben sie auch die

aktuelle Fragen im Gespräch mit biblischen Texten zu diskutieren. In kurzer Zeit entstehen hier zahlreiche Publikationen, von denen insbesondere *Der Gott der kleinen Leute. Sozialgeschichtliche Bibelauslegung* schnell große Bekanntheit erlangt.[63] Nachdem schon *Jesus von Nazareth. Hoffnung der Armen* ins Japanische übersetzt worden war, soll auch dem *Gott der kleinen Leute* diese Ehre zuteilwerden. Der Übersetzer Haruo Saiki wünscht, mehr über den Arbeitskreis materialistische Bibelexegese zu erfahren. Schottroffs Korrespondenz mit Saiki ist in ihrem Nachlass überliefert, sodass ihre Perspektive auf den Heidelberger Arbeitskreis erhalten ist. Deren Mitglieder charakterisiert sie wie folgt:

»Alle[,] die in diesem Arbeitskreis zusammenarbeiten[,] sind, auch wenn sie in Universitäten lehren, mit kirchlicher Arbeit sehr verbunden, vor allem in Aktivitäten, deren Impulse vom oekumenischen Rat der Kirchen kommen. […] Wir sind alle der Befreiungstheologie, die wir vor all-em [sic!] von Christen Südamerikas lernen, sehr verpflichtet. Ich glaube, daß die beste Kennzeichnung unseres theologischen Standortes die ist, daß wir an einer Befreiungstheologie im Kontext der kapitalistischen Länder Westeuropas arbeiten. Die Folge ist, daß wir im Zuge der atomaren Weiteraufrüstung der NATOländer, alle an unsrem [sic!] Ort und mit unseren jeweiligen Möglichkeiten, in der westdeutschen Friedensbewegung arbeiten.«[64]

Luise Schottroff beschreibt den Heidelberger Arbeitskreis weiter als einen winzigen Bestandteil einer breiten christlichen Friedensbewegung von unten. Die Gegner der »Theologie von unten« verortet Luise Schottroff unter den Kirchenoberen und fast allen Theologieprofessoren, wobei die Bibelwissenschaftler an den Universitäten am schlimmsten seien. Leitend für das Arbeiten der Mitglieder des Heidelberger Arbeitskreises – oder jedenfalls für Luise Schottroff – ist die Überzeugung, dass die biblische Tradition helfen könne, in unterschiedlichen Situationen für das Leben zu kämpfen.[65] Der Fokus liegt auf der Suche nach der Praxis Jesu und seiner Nachfolger mit der Idee, sie in der je eigenen Situation wiederholen zu können. Schottroff hält fest:

»Die dogmatischen Fragen – wie die Existenz Gottes – quälen uns nicht. Die Wahrheit der Rede von Gott entscheidet sich für mich durch den Lebenszusammenhang, in dem sie steht. Ich kann nur dort beten und von Gott mit vollem Herzen sprechen, wo ich in einer Gemeinschaft von Menschen bin, die für das Leben ihrer Brüder und Schwestern kämpfen. Wo von Gott geredet wird, als sei er nur privater Trost oder gar die Verkörperung staatlicher De facto-Ordnung, ist es mir unmöglich, anzunehmen, daß man an

Themenstellungen verändert. Also insofern hat die Luise da auch einen inhaltlichen wichtigen Impuls gehabt.« Interview der Verf. mit Rainer Kessler vom 25.1.2021 über Zoom.
63 Willy Schottroff, Wolfgang Stegemann: »Der Gott der kleinen Leute«. 2 Bde. München u.a. 1979.
64 UA Mainz, NL 72/13, Schottroff an Saiki, 15.8.1981, S. 1.
65 Sie geht unmittelbar nach diesen in Wir-Form gehaltenen Aussagen zu Ich-Schilderungen über. Vgl. ebd.

Gott wirklich glauben kann und zu gleicher Zeit Atomwaffen herstellen oder ihre Herstellung stillschweigend dulden.«[66]

Und weiter:

»Die Ei-genart [sic!] des kleinen ›Heidelberger Arbeitskreises‹ innerhalb der großen Friedensbewegung ist vor allem die, daß wir meinen, es sei unbedingt notwendig, die Frage nach der Praxis Jesu als ernstha-fte [sic!] Historische Frage zu stellen. Die Einsicht, daß Jesus wie seine Anhänger zu den Armen (ptoochoi) in Palästina gehörten, ist ein Ergebnis unserer historischen Arbeit.«[67]

Noch im Alter beschreibt Luise Schottroff den Heidelberger Arbeitskreis als theologischen Ort, an dem sie sich zuhause fühle:

»Er ist den Fragestellungen treu geblieben, die wir zusammen entwickelt haben: Eine Bibelauslegung im Auftrag von Menschen, die für Gerechtigkeit arbeiten, nicht abgehoben und isoliert, sondern im Miteinander verschiedener Disziplinen, Lebens- und Arbeitszusammenhänge.«[68]

Schottroffs zusammen mit Wolfgang Stegemann verfasste Monographie *Jesus von Nazareth, Hoffnung der Armen* wird geradezu ein Bestseller und führt 1981 zur ersten Einladung zum Kirchentag. Dieser Kirchentag markiert nach Schottroffs Auffassung zugleich den Beginn der kirchlichen Friedensbewegung, deren umfassender Perspektive sie sich verpflichtet fühlt: »Es ging uns nicht nur um Jesus und die Frauen, sondern um einen umfassend neuen hermeneutischen Ansatz in Theologie und Bibelwissenschaft.«[69]

Kirchentage und anderes außeruniversitäres Engagement

Auf den evangelischen Kirchentagen ist Luise Schottroff fortan regelmäßig als Referentin tätig und erlangt hierdurch und durch ihr Lehren in verschiedenen Studienzentren und in Kirchengemeinden einen hohen Bekanntheitsgrad über die akademische Welt hinaus. Sie kommentiert das prägnant: »Meine inneren Adressat/innen sitzen nicht auf Lehrstühlen. Es sind diejenigen, die sich für Gerechtigkeit engagieren.«[70] Theologie findet für Schottroff nicht im Elfenbeinturm akademischer Gelehrsamkeit statt. Dies kommt beispielsweise im Vorwort von Schottroffs feministischer Sozialgeschichte sehr deutlich zum Ausdruck: »Ich schreibe dieses Buch mit vollem wissenschaftlichen Anspruch,

66 Ebd.
67 Ebd.
68 Janssen: Adressat/innen, S. 42.
69 Ebd., S. 38.
70 Ebd.

aber ebenso mit der Absicht, daß es LaiInnen oder StudienanfängerInnen nutzen können. Daß ich dabei mit ›Wissenschaft‹ nicht die Wissenschaft im Sinne der herrschenden Theologie meine, sei schon hier gesagt.«[71]

In der herrschenden wissenschaftlichen Theologie wird Schottroff immer wieder mit den bereits geschilderten Argumenten marginalisiert. Für sie hat diese Form von Ausgrenzung System:

»Feministische Theologinnen setzen sich zwar in ihren Veröffentlichungen mit der traditionellen Wissenschaft auseinander. Jedoch setzen sich Vertreter der traditionellen theologischen Wissenschaft an den theologischen Fakultäten der Bundesrepublik in der Regel nicht mit feministischer Theologie, vor allem nicht mit feministisch-theologischer Kritik an herrschender Theologie – auseinander.«[72]

Die Vorbehalte der männlich dominierten Theologie gründeten Schottroffs Einschätzung nach in Misstrauen. Und wer feministisch arbeite, habe mit negativen Konsequenzen zu rechnen:

»Die angstbesetzte Reaktion von männlichen Wissenschaftlern auf feministische Theologie drückt sich insgesamt in einem Klima des Mißtrauens von beiden Seiten aus, sobald Frauen beginnen, feministisch zu fragen (oder dessen verdächtigt werden). Die Folgen dieser Situation an den theologischen Fakultäten der Bundesrepublik für Frauen in der Kirche insgesamt sind nicht zu unterschätzen. Die hier ausgebildeten zukünftigen Pfarrerinnen und Pfarrer werden weder im Studium, noch in der Prüfung auf Fragen der Frauen in der Kirche und auf Sexismus in der christlichen Theologie aufmerksam gemacht. Sofern sie sich als Studierende selbst informieren, fürchten sie, bei Examina benachteiligt zu sein, wenn etwas ›zu merken‹ ist.«[73]

Während Schottroff in der akademischen Welt großmehrheitlich auf Ablehnung stößt, wird ihr Ansatz in der Öffentlichkeit mitunter geradezu enthusiastisch aufgenommen. Die Frauenkirchen sind der Ort, an dem sich ihre Ideen entfalten. Frauenkirchen beschreibt Schottroff wie folgt:

»Wir wollen Inseln der Gerechtigkeit bauen, viele kleine Frauenkirchen. In Frauenkirchen treffen Frauen und Männer zusammen, die den Geschmack der Befreiung kennen: Befreiung vom patriarchalischen Zwangssystem, das Menschen nötigt, die Schöpfung zu beschädigen, weil es ohne Auto eben einfach nicht möglich ist, mit den Kindern zum Arzt zu gelangen. Es ist der Geschmack der Befreiung, den ich kenne. Die Befreiung selbst liegt vor unseren Augen. Ich nenne sie auch: Gottes Reich. Die biblische Tradition ist für mich die wichtigste Schule der Gerechtigkeit, die ich kenne.«[74]

71 Luise Schottroff: Lydias ungeduldige Schwestern. Feministische Sozialgeschichte des frühen Christentums. Gütersloh 1996, S. 11.
72 Luise Schottroff: Die Herren wahren den theologischen Besitzstand. Zur Situation feministisch-befreiungstheologischer Wissenschaft. In: Evangelische Kommentare 23 (1990), S. 347f., hier S. 347.
73 Ebd., S. 348.
74 Schottroff: Schwestern, S. 11.

Für solche Anliegen engagiert sich mit ihr zusammen Dorothee Sölle, und bei ihren gemeinsamen Auftritten wird auch sichtbar, wie eng die beiden zusammenarbeiten. Um diese Zusammenarbeit als gemeinsame Auftritte an Kirchentagen zu ermöglichen, muss sich Luise Schottroff 1985 einen »Trick« einfallen lassen, denn Dorothee Sölle ist dort – obschon international eine Frau mit großem Renommee – persona non grata und erhält zunächst keine Berufung zur Mitwirkung. Also sorgt Schottroff dafür, dass Sölle aktiv mitwirken kann. Pfr. Eugen Eckert, der Dritte im Bunde des Kirchentagtrios, primär in seiner Eigenschaft als Musiker, erinnert sich:

> »Also es gab eigentlich die Vorschläge von verschiedenen Seiten, dass Dorothee eigene Bibelarbeiten beim Kirchentag übernehmen sollte. Das wurde abgelehnt, weil ja, glaub ich, vorher dieser Skandal beim Weltkirchenrat war, wo Dorothee gesagt hatte: ›Ich komme aus einem Volk von Mördern!‹[75] und eine Bekenntniskultur entwickelt hat, die natürlich gerade von deutscher Seite her scharf kritisiert worden ist, und da hat sich der Kirchentag auch nicht solidarisch mit ihr verhalten. Und dann hat Luise gesagt, okay, dann mach ich dialogische Bibelarbeit. Also, das war der große Trick, dass sie gesagt hat: ›Ich kann diese Themen ohne die Begleitung von Dorothee gar nicht übernehmen.‹ [...] Also 1985 haben wir zum ersten Mal miteinander Bibelarbeit gestaltet und haben daraus ein Modell entwickelt, das ich bis heute sehr überzeugend finde. Also Dorothee war für Poesie und politische Schlagfertigkeit zuständig, Luise hat einen trockenen wissenschaftlichen Hintergrund gebildet – die ist ja auch immer aufgetreten also eigentlich wie eine erzkonservative CSU-Politikerin, ja die hat also immer so Trachten angehabt und so weiter. Also Dorothee kam immer im Schlabberlook und Luise – [lacht] also rein visuell war das schon eine Nummer für sich. Und wir haben dann noch mit den Menschen zusammen gesungen und das ist zu einem unglaublichen Erfolgsmodell geworden. Also wir hatten eigentlich regelmäßig bei den Kirchentagen die größten Hallen zur Verfügung – 5.000 Plätze und die Hallen wurden wegen Überfüllung geschlossen. Das war also wirklich eine umwerfend grandiose Zeit.«[76]

Ihre exegetische Arbeit verknüpft Schottroff auch mit aktuellen politischen Anliegen. So findet sich beispielsweise in einem Aufsatz zu den Seligpreisungen, einem Kernstück der Bergpredigt aus dem Matthäusevangelium, ein abschlie-

75 Renate Wind beschreibt das so: »Im Sommer 1983 wird Dorothee Sölle als Referentin zur 6. Vollversammlung des Ökumenischen Rates der Kirchen (ÖRK) nach Vancouver eingeladen. Am 27. Juli hält sie dort ein Plenarreferat ›Leben in seiner Fülle‹, das bald darauf mit dem Titel: Wege zum Leben in seiner Fülle – Ein zorniges Plädoyer gegen Geld und Gewalt in der *Zeit* erscheint. [...] Schon die einleitenden Sätze bringen die konservativen Kräfte in Kirche und Gesellschaft der Bundesrepublik zur Weißglut: ›Ich spreche zu Ihnen als eine Frau, die aus einem der reichsten Länder der Erde kommt, einem Land mit einer blutigen, nach Gas stinkenden Geschichte, die einige von uns Deutschen noch nicht vergessen konnten; ein Land, das heute die größte Dichte von Atomwaffen in der Welt bereit hält‹«. Wind: Sölle, S. 167.
76 Interview der Verf. mit Pfr. Eugen Eckert vom 1.2.2021 über Zoom.

Seminarpapieraffäre, Solidaritätsaktionen und Sozialgeschichte

Abb. 2: Singen beim Kirchentag in Berlin 1989. Foto: Willy Schottroff.

ßender Abschnitt unter der Überschrift *Christsein in einem reichen Industrieland voller Atomwaffen*, worin sie auch über Gleichstellungsfragen reflektiert:[77]

> »Die Kämpfe um die Gleichheit der Frauen können zur völligen Unterordnung der Frauen unter die Gesetze des Arbeitsmarktes und des Militärs mißbraucht werden. Selbst noch unsere Erinnerung an die Praxis Jesu kann noch als Argument gegen Befreiungsbewegungen benutzt werden. Je mehr man von der Botschaft Jesu begreift, desto deutlicher wird, daß auch die Gedanken, die wir denken, schon Produkt unserer Gesellschaft sind, die von Konkurrenzkampf, Profitdenken und den Interessen von Militär und Großindustrie regiert wird.«

Es ist ein zentrales Anliegen Schottroffs, die Zusammenhänge der von Macht, Gewalt und Mechanismen geprägten Unterdrückung unterschiedlicher Couleur zu benennen und dagegen zu protestieren.

77 Luise Schottroff: Die Seligpreisungen. In: Zur Rettung des Feuers. Solidaritätsschrift für Kuno Füssel. Hg. von der Christen für Sozialismus Gruppe. Münster 1991, S. 14–20.

Sozialdemokratie – Friedenspolitik – Ökologie – Arbeitsbedingungen: Politisches Engagement

Neben der Betrachtung politischer Implikation von Theologie innerhalb ihrer Publikationen und der Kommunikation exegetischer Erkenntnisse in die Öffentlichkeit auf der Basis akribischer wissenschaftlicher Arbeit, die per se schon politisch ist, gehört auch politisches Engagement im engeren Sinne des Begriffs ganz zentral zu Schottroffs Leben und Wirken. So setzt sie sich beispielsweise aktiv für das 1970 vom Ökumenischen Rat der Kirchen verabschiedete Anti-Rassismus-Programm ein. Dieses ist ein Augenöffner für sie: »Daran hat sie verstanden, was Rassismus ist. Wie die deutschen Kirchen den Anforderungen der Zeit auswichen und wie sehr es der mutigen Initiativen und symbolischen Handlungen bedarf.«[78] Und sie unterzeichnet am 18. Oktober 1972 gemeinsam mit Jürgen Lott, Gert Otto, Christa Springe und ihrem Mann eine sozialdemokratische Wählerinitiative. Die Unterzeichnenden »sind der Meinung, daß Willy Brandt für eine weitere Legislaturperiode die Möglichkeit erhalten sollte, als Bundeskanzler seine Friedens- und Reformpolitik fortzusetzen«.[79] Auch in der Kirchenpolitik lässt sie ihre Stimme in einer Intervention beim Ökumenischen Rat der Kirchen zur Unterstützung von vietnamesischen Flüchtlingen verlauten: Am 6. April 1975 unterzeichnet Luise Schottroff mit Dutzenden anderen einen Brief an den Ökumenischen Rat der Kirchen in Genf, in dem sie den Weltkirchenrat bitten,

> »[...] mit den Vertretern der Revolutionsregierung Vietnams in Verbindung zu treten mit dem Ziele, eine Zusicherung über den Schutz der Zivilbevölkerung zu erwirken. Eine solche Zusicherung könnte dann wirksam werden, wenn entgegen der allgemeinen Hysterie eine moralische Instanz wie der Weltkirchenrat in geeigneter Weise (Funk, Flugblätter) die Menschen Vietnams dazu ermutigt, den Erklärungen der Befreiungsbewegung Vertrauen entgegenzubringen und in ihren Siedlungen auszuharren. Es ist denkbar, daß auf diese Weise größeres Elend wirksam verhindert wird.«[80]

Die Friedenspolitik ist dem Ehepaar Schottroff so sehr ein Herzensanliegen, dass es am 8. Dezember 1979 gemeinsam seinen Austritt aus der SPD mitteilt. Angesichts der Beschlüsse des eben zu Ende gegangenen Bundesparteitags in Fragen der atomaren Nachrüstung wollen die beiden einen Schlussstrich unter die seit Längerem wachsende Entfremdung zwischen sich und der Partei ziehen.

An Protesten der Friedensbewegung gegen Krieg und Aufrüstung engagieren sich Luise und Willy Schottroff fortan ohne Parteizugehörigkeit. 1986 beteiligen

78 Wartenberg-Potter: Gottes-Lehrerin, S. 58.
79 UA Mainz, NL 72/12, Sozialdemokratische Wählerinitiative, 19.10.1972.
80 UA Mainz, NL 72/12, Brief an den Ökumenischen Rat der Kirchen, abgeschickt von Hans Joachim Oeffler, 6.4.1975.

sie sich bei einer friedlichen Anti-Atom-Veranstaltung an einer Sitzblockade vor dem Marschflugkörperdepot Hasselbach im Hunsrück und werden von Polizeibeamten von der Fahrbahn getragen. Zuerst erfolgt eine erkennungsdienstliche Behandlung, auf die der Strafbefehl wegen Nötigung folgt. Für die Teilnahme an dieser Blockade werden die Schottroffs vom Amtsgericht in Simmern/Hunsrück wegen »gemeinschaftlich begangener gewaltsamer und verwerflicher Nötigung« zu einer Geldstrafe von 6.000 DM verurteilt. Vor dem Gericht erklärt Luise Schottroff: »Nicht ich wende Gewalt an, sondern diejenigen, die mitten unter bewohnte Dörfer solche gewalttätigen und unbeherrschbaren Apparate stellen.«[81] Mitte der neunziger Jahre erfolgt ein letztinstanzlicher Freispruch und beide Schottroffs erhalten die Strafgebühr zurückgezahlt.

Ebenfalls 1986 nimmt Luise Schottroff zusammen mit 3.500 Teilnehmenden an einer Menschenkette am Erbenheimer Flugplatz bei der dortigen Air-Base teil. Sie engagiert sich sicht- und hörbar gegen mögliche Kriege. Gegenüber der Presse äußert sie, dass der Flugplatz dem Krieg diene und dass die Bundesregierung sich damit zum Komplizen der amerikanischen Bedrohung mache. Außerdem würden die Menschenrechte der Bevölkerung durch die Dauerbelästigung von Fluglärm und Umweltverschmutzung mit Füßen getreten.[82] Insofern ist auch das Thema Ökologie eines, das sie tief bewegt: So unterschreibt Luise Schottroff beispielsweise 1981 ein Plädoyer von Jörg Zink mit der Überschrift *Warum reden Christen für die GRÜNEN?*[83] Darin lesen wir Aufrufe, die nichts an Aktualität eingebüßt haben, ja, geradezu als prophetische Stimmen gehört werden können:

»Sollen unsere Kinder und Enkel noch eine Welt vorfinden, in der sie leben können? Wollen wir die ökologische und militärische Katastrophe, die uns bevorsteht, verhindern? Dann müssen wir umkehren, ehe es zu spät ist. Wer soll gegen die hemmungslose Zerstörung und Vergiftung der Erde Widerstand anmelden, wenn nicht wir Christen, die doch glauben, dass diese Erde Gott gehört und nicht uns Menschen? Ist die Art, wie man bei uns mit der Erde umgeht, nicht Ausdruck einer brutalen Verachtung der Schöpfung und des Schöpfers?«[84]

Auch in Fragen der Arbeitsbedingungen äußert Luise Schottroff dezidiert ihre Meinung. In einer Predigt im Rahmen eines Politischen Nachtgebets in Frankfurt am Main formuliert sie den Satz: »Jesus wäre für die 35 Stunden-Woche«.[85] Damit schafft sie es auf die Titelseite der *Frankfurter Rundschau* und prägt einen Slo-

81 Beide Zitate: Mainzer Rhein-Zeitung, 11.10.1988, S. 3.
82 Vgl. AZ, 10.11.1986, S. 5.
83 Vgl. UA Mainz, NL 72/13.
84 Ebd., Plädoyer von Jörg Zink, mit handschriftlich hinzugefügten Unterschriften, u. a. von Luise Schottroff.
85 Zit. nach Claudia Janssen: Die gerechte Theologin. In: taz, 10.2.2015, S. 2, URL: https://taz.de/!227174/; http://gutenberg-biographics.ub.uni-mainz.de/id/d07f30ac-22d3-4297-a72c-c9d0564254b8 (abgerufen am 3.6.2021).

gan. Das geschieht wiederum im Jahr 1986, in dem sich auch sonst wichtige Weichen für sie stellen.

Ruf nach Kassel: Schottroff wird zur Pionierin feministisch-befreiungstheologischer Exegese und baut den jüdisch-christlichen Dialog aus

Im März 1986 erhält Luise Schottroff einen Ruf auf eine ordentliche mit C4 besoldete Professur für *Evangelische Theologie, Biblische Wissenschaft unter besonderer Berücksichtigung des Neuen Testaments* an der Gesamthochschule Kassel und verlässt Mainz. Kassel ist ein deutlich weniger renommierter Hochschulort als Mainz, bietet Schottroff aber die Möglichkeit, jenseits der Fakultäten, von denen sie kaum mehr etwas erwartet, Strukturen zu schaffen, in denen sie umsetzen kann, was ihr wichtig ist. Sie baut in Deutschland und international Netzwerke auf und investiert viel von ihrer Kraft in die Förderung des wissenschaftlichen Nachwuchses. Damit kann sie andere Strukturen schaffen als diejenigen, in denen sie sich bis dahin befunden hat. In Kassel wird Luise Schottroff auch in Fragen feministischer Theologie zu einer Pionierin. Ein genauer Zeitpunkt, an dem der sozialgeschichtliche Fokus durch feministische Perspektiven ergänzt wird, lässt sich nicht benennen, aber die Wurzeln liegen in Mainz. Luise Schottroff erinnert sich:

> »Ein Anstoß war der Ärger in der Mainzer Fakultät. Hauptkonfliktpunkt war ein Lehrauftrag für Dorothee Sölle, den die Studierenden forderten. Es war absurd: Ein einzelner schlecht bezahlter Lehrauftrag hat keine wirkliche Relevanz in der universitären Institution. Faktisch war es aber so, dass die Studierenden in die Veranstaltungen von ihr rannten und dort etwas lernten, was nicht zur herrschenden Lehre passte. So wurde mit allen Mitteln, auch sehr unfairen, versucht diesen Lehrauftrag zu verhindern. In diesem Zusammenhang habe ich politische Kämpfe kennen gelernt und wurde schnell zur persona non grata in der theologischen Fachkollegenschaft. Für sie war ich sozialistisch und rot – und dann habe ich noch Sozialgeschichte betrieben. Da hieß es: Jetzt haben wir den Beweis!«[86]

Nichtsdestotrotz setzt Luise Schottroff ihre Arbeiten unermüdlich fort. Vor dem Hintergrund dessen, was sie in Mainz in sozialgeschichtlicher Perspektive erarbeitet hat, begründet sie in Kassel einen Forschungsschwerpunkt *Feministische Befreiungstheologie im Kontext Deutschlands* und etabliert dort eine starke Frauenforschung. Auch das Feministisch-befreiungstheologische Archiv in Kassel und die Feministisch-befreiungstheologischen Sommeruniversitäten in Hofgeismar werden zu international beachteten Institutionen für feministische

86 Janssen: Adressat/innen, S. 38.

Exegese. Mit diesen erregt Luise Schottroff in ihrer Zeit Aufsehen und löst teilweise heftige Auseinandersetzungen aus. Auf jeden Fall schreiben ihre Ansätze und Thesen Theologiegeschichte. Schottroff kritisiert – gemeinsam mit ihren feministischen Weggefährtinnen – die vorherrschende androzentrische Geschichtsschreibung fundamental und fordert beispielsweise in ihrer Hinführung zum neutestamentlichen Abschnitt eines einschlägigen Werks mit dem Titel *Feministische Exegese. Forschungserträge zur Bibel aus der Perspektive von Frauen:*

> »Feministische Geschichtsschreibung muß das Schweigen der androzentrischen Quellen und ihrer androzentrischen Auslegung durchbrechen. [...] Feministische Geschichtswissenschaft fordert, daß das Geschlecht als soziale Kategorie neben der Kategorie Klasse im Zentrum von historischer Forschung stehen muß. [...] Dabei ist es notwendig, für jede historische Situation neu zu klären, welche Gestalt des Patriarchats in ihr erkennbar ist, also nicht mit einem geschichtsübergreifenden Konzept von Frauenunterdrückung, ökonomischer Ausbeutung, Weiblichkeit usw. zu arbeiten. [...] Dem Anspruch androzentrischer Geschichtswissenschaft, universal, wertneutral und objektiv zu sein, begegnet feministische Geschichtswissenschaft mit Grundlagenkritik. Dieser Anspruch verdeckt die faktisch vorhandene Parteilichkeit zugunsten patriarchaler Eliten und Herrschaftsverhältnisse. Als Perspektive einer feministischen Geschichtswissenschaft ist es notwendig, vor jeglicher historischen Rekonstruktion die eigene Sichtweise zu erforschen und offenzulegen, also die eigene Parteilichkeit zu erkennen.«[87]

Feministische Exegese ist für Schottroff untrennbar verbunden mit feministischer Geschichtswissenschaft, Sozialgeschichte und Befreiungstheologie. Überdies ist ihre Arbeit geprägt vom christlich-jüdischen Dialog. Die Unfassbarkeit der Shoa war es, »die aus Luise jene unermüdliche, ja unerbittliche Verfechterin eines neuen Bibelverständnisses gemacht hat. Sie war unbestechlich, auch unduldsam in dem Versuch, den christlichen Antijudaismus in Exegese, Kirche und im ›christlichen Abendland‹ zu überwinden«.[88] Mit dieser Prägung verbunden ist eine für die Exegese ganz zentrale Erkenntnis:

> »In einem langen Prozess habe ich verstanden, was es bedeutet, dass Paulus und Jesus Juden waren, sie wurden als Juden geboren und blieben es zeitlebens. Die Jesus-Bewegung gehört in die Geschichte des Judentums im 1. Jahrhundert. Wir können nicht so tun, als sei sie eine vom Judentum abgetrennte separate christliche Größe.«[89]

87 Luise Schottroff: Auf dem Weg zu einer feministischen Rekonstruktion der Geschichte des frühen Christentums. In: Feministische Exegese. Forschungsbeiträge zur Bibel aus der Perspektive von Frauen. Hg. von Luise Schottroff, Silvia Schroer, Marie-Theres Wacker. Darmstadt 1995, S. 173–248, hier S. 176–178.
88 Wartenberg-Potter: Gottes-Lehrerin, S. 58.
89 Janssen: Adressat/innen, S. 39.

Unermüdlich macht Schottroff ernst mit der Erkenntnis, dass Jesus und Paulus nicht Christen, sondern Juden waren. Immer wieder betont sie, dass das Neue Testament als jüdische Schrift des ersten Jahrhunderts zu lesen sei und dass das für jede Theologie ernst genommen werden müsse. Hierfür findet sie mitunter auch deutliche Worte:

> »Es ist geradezu absurd, in seiner [des Paulus, Anm. d. Verf.] Theologie eine Trennung von Judentum und Christentum festzumachen. Wissenschaftlich wird ja oft versucht, diese schon möglichst früh zu datieren. Am liebsten hätte man es, wenn Jesus schon aus dem Judentum ausgetreten und in die Kirche eingetreten wäre – aber so weit will man dann doch nicht gehen. So wird Paulus zum großen Kirchengründer gemacht. Daran ist kein Wort wahr!«[90]

Dass das nicht überall auf offene Ohren und Zustimmung stößt, bekommt sie schmerzlich zu spüren:

> »Willy Schottroff und ich haben für eine gemeinsame Lehrveranstaltung ein Thesenblatt für die Auslegung biblischer Texte verfasst, in dem wir versuchten die Testamente als Einheit zu verstehen. Dafür wurden wir zu dieser Zeit sehr angefeindet, ich galt damals in universitären und kirchlichen Kreisen als nicht berufungsfähig.«[91]

Es ist, das beweisen die Reaktionen nur zu deutlich, revolutionär, aber auch mutig und – wie sich zeigt: karriereschädlich – solche Thesen aufzustellen. Die Konsequenzen, die das Eintreten für ihre Überzeugungen hat, hindern Luise Schottroff aber nicht daran, unermüdlich weiter gegen antijüdische Stereotype anzukämpfen und ihre Überzeugungen auch in der Lehre an die Studierenden weiterzugeben. Marlene Crüsemann erinnert sich:

> »Hier ganz entschieden und gerade auch im Lehrbetrieb Stellung zu beziehen, zeichnete sehr früh Luise aus, insbesondere auch in der Entwicklung einer feministischen Theologie und Exegese ohne antijüdische Denkmuster. Hier galt es zu kämpfen und Stellung zu beziehen. Den beginnenden Durchblick und die Ermutigung dazu erfuhren ihre Studierenden von Anfang an.«[92]

Luise Schottroff selbst sagt dazu:

> »[…] meine Veranstaltungen waren immer gefüllt. Ich habe ihnen [den Studierenden, Anm. d. Verf.] zwei Ansätze von Theologie beigebracht: Den herrschenden Ansatz, den sie für ihre Examina brauchten, und einen neuen sozialgeschichtlich-hermeneutischen. Sehr früh kam dann auch noch der christlich-jüdische Dialog dazu, vielleicht sogar früher als die feministische Theologie.«[93]

90 Ebd., S. 41.
91 Ebd., S. 38. Das Thesenblatt findet sich im UA Mainz, NL 72/5.
92 Interviewbogen, Marlene Crüsemann, 16.3.2021.
93 Janssen: Adressat/innen, S. 38.

Diese Trias an Perspektiven – Sozialgeschichte, feministisch-befreiungsgeschichtliche Exegese und christlich-jüdischer Dialog – wird denn auch für die von ihr mitverantwortete *Bibel in gerechter Sprache* prägend. An dieser Stelle wären weitere wichtige Werke zu nennen, die Luise Schottroff selbst geschrieben oder (mit)herausgegeben hat. Eine adäquate Würdigung ihres wissenschaftlichen Oeuvres kann in diesem Beitrag leider nicht geleistet werden. Gerne verweise ich für einen guten Überblick auf den bereits genannten Beitrag *Luise Schottroff* von Claudia Janssen und Rainer Kessler.[94] Eine umfassende Aufarbeitung wäre umso notwendiger, als viele wissenschaftliche Schriften von Schottroff ein marginalisiertes Dasein fristen und in der breiten neutestamentlichen Forschung vergleichsweise wenig rezipiert und auch immer wieder ignoriert werden. Dies bedeutet aber für Luise Schottroff keinen Abschied aus der Wissenschaft. Bis zuletzt treibt sie ihre Forschung weiter. Eine interdisziplinäre Aufarbeitung ihres umfassenden Oeuvres in Auseinandersetzung mit ihrer Biographie und zeitgeschichtlichen Ereignissen stellt – das zeigt sich deutlich – ein Desiderat in der Forschung dar und verspricht, ein überaus ergiebiges Unterfangen zu werden.

Im Umgang mit den Erfahrungen der Art, wie Luise Schottroff sie gemacht hat, und auch mit den damit verbundenen Verletzungen gibt es verschiedene Strategien. Sie wählt zum einen die Option, eigene Strukturen aufzubauen, in denen ihre Interessen und Anliegen zum Tragen kommen. Von Kassel aus wird sie in Verbindung mit Forscherinnen über die deutschen Grenzen hinaus zu einer der Wegbereiterinnen und einer treibenden Kraft feministischer Theologie. Zusammen mit anderen gründet sie die European Society of Women in Theological Research (ESWTR), ein Netzwerk für Wissenschaftlerinnen im Bereich Theologie, Religionswissenschaften sowie benachbarter Gebiete. Zum anderen reflektiert sie bewusst ihre Erfahrungen und setzt sie positiv um in der Förderung von vorwiegend weiblichem wissenschaftlichen Nachwuchs, bei dem auch wiederum die Vernetzung eine wichtige Rolle spielt. Dies zeigt sich im geradezu berühmten feministisch-befreiungstheologischen Doktorandinnen- und Doktorandenkolloquium, das sogar Forschende aus dem Ausland anzieht und für das viele Promovierende jeweils extra nach Kassel anreisen. Die Anziehungskraft hängt mit Sicherheit auch ganz wesentlich mit Schottroffs Persönlichkeit zusammen, für die sie von ihren Schülerinnen und Schülern überaus geschätzt, bewundert und geliebt wird.

94 Vgl. Claudia Janssen, Rainer Kessler: Luise Schottroff. In: Handbuch der Religionen 55. Hg. von Michael Klöcker, Udo Tworuschka. Bamberg 2018, Lieferung I, 14.9.2016.

Eine kluge, exzellente, feinfühlige, warmherzige Lehrerin mit offenem Ohr – ausgewählte Erinnerungen aus dem Kreis der Schülerinnen und Schüler

Dass Luise Schottroff eine besondere Begabung als Lehrerin hat, spiegelt sich schon alleine in der Anzahl jüngerer Forscherinnen und Forscher, die sie zur Dissertation gefördert und häufig auch darüber hinaus begleitet hat. Ein Erinnerungsbouquet – gepflückt und zusammengestellt aus schriftlichen Interview-Fragebogen – vermag dies zu zeigen.[95] Dass Stimmen in diesem Bouquet per se schon subjektiv sind und dann auch noch subjektiv zusammengestellt wurden, liegt in der Natur der Sache. Gemeinsam ist den Beiträgen allemal, dass sich die Schülerinnen und Schüler darin mit warmen Worten und voll Dankbarkeit und Bewunderung an die Persönlichkeit Schottroffs und ihr Wirken erinnern.

Unter den Erinnerungen sticht immer wieder ihr ausgeprägtes Interesse an Menschen, deren Geschichten, Arbeiten und Vorankommen in der Wissenschaft hervor. Luise Schottroff nimmt sich Zeit für ihre Promovierenden und holt das Beste aus ihnen heraus. In besonderer Weise zeichnet sie sich auch durch ihre Gastfreundschaft aus. Manch ein Promotionsprojekt nimmt seinen Anfang bei Kaffee und Kuchen in Luise Schottroffs Wohnzimmer. In ihrer Begeisterung für das Neue Testament, ihrer Forschungsfreude, die geradezu eine Leidenschaft ist, wirkt sie richtiggehend ansteckend. Bei aller Gelehrsamkeit hebt sie nicht ab, sondern bleibt mit beiden Füßen auf dem Boden und versteht es, selbst für Laien überaus komplizierte Sachverhalte verständlich darzustellen. Unter den Eigenschaften, mit denen die Schülerinnen und Schüler Schottroff beschreiben, tauchen immer wieder Warmherzigkeit, Witz und Humor, Verletzlichkeit, aber auch Klarheit und Strukturiertheit auf. Sie wird als klug, belesen, politisch interessiert, mutig, entgegenkommend, herausfordernd und unermüdlich charakterisiert.

95 Mir sind 18 Promovierende von Luise Schottroff bekannt. Knapp die Hälfte von ihnen ist meiner Einladung gefolgt, für das vorliegende Portrait Erinnerungen beizutragen. Diese Erinnerungen sind im Februar und März 2021 per E-Mail bei mir eingetroffen. Aus diesem umfassenden und überaus harmonischen Stimmenchor – viele Aspekte wurden mehrfach genannt – habe ich die zentralen und häufig auch mehrfach genannten herausgesucht und zu einem eigenen kleinen Persönlichkeitsportrait komponiert.

Die geliebte Lehrerin wird pensioniert – und mentoriert, lehrt, forscht und publiziert weiter

Mit ihrer Emeritierung 1999 ist Schottroffs Wirken noch längst nicht abgeschlossen. Seit vier Jahren verwitwet, lehrt sie von 2001 bis 2004 als Visiting Professor of New Testament an der Pacific School of Religion in Berkeley, Kalifornien, und ein weiteres Jahr am Union Theological Seminary in New York.

Abb. 3: Luise Schottroff beim Gastvortrag am 29. Juni 2009 in Mainz. Foto: Jörg Röder.

Auch einer Einladung nach Mainz folgt Luise Schottroff im Sommer 2009, um einen Gastvortrag zu den Gleichnissen Jesu zu halten. Laut Ruben Zimmermann kann Luise Schottroff es als Zeichen der Versöhnung werten, dass sie nochmals für einen Gastvortrag nach Mainz geholt wird. Über die Jahre wird sie mit zahlreichen Festschriften, der Ehrendoktorwürde der Universität Marburg (2007) und mit dem Leonore-Siegele-Wenschkewitz-Preis des Vereins zur Förderung Feministischer Theologie in Forschung und Lehre in der Evangelischen Kirche von Hessen und Nassau (2013) geehrt. In der Laudatio nennt Oberkirchenrätin Ulrike Scherf den Kommentar, *Der erste Brief an die Gemeinde in Korinth*,[96] anlässlich dessen Luise Schottroff für ihr Lebenswerk geehrt wird,

> »etwas wie ein[en] Brennpunkt, in dem die Strahlen zusammenkommen, die das wissenschaftliche Werk von Luise Schottroff ausmachen. Vieles, was Luise Schottroff in den Jahrzehnten ihres wissenschaftlichen, kirchlichen und gesellschaftlichen Lehrens, Schreibens und Wirkens entwickelt hat, findet in diesem Kommentar seinen Niederschlag.«[97]

96 Luise Schottroff: Der erste Brief an die Gemeinde in Korinth. Stuttgart 2013 (= Theologischer Kommentar zum Neuen Testament 7).
97 Scherf: Laudatio.

In ihrer Dankesrede antwortet Luise Schottroff darauf:

> »Ich danke allen, die diesen Preis möglich gemacht haben. Ich danke auch allen, die meine Arbeit möglich gemacht haben. Mein Lebenswerk, für das ich hier geehrt werde, habe ich nicht allein zustande gebracht. Es ist ein Gemeinschaftswerk. [...] Mein Kommentar zum ersten Brief des Paulus an die Gemeinde in Korinth ist der Anlass für diese Ehrung. Seine Entstehungsgeschichte ist ein Beispiel dafür, wie sehr auch meine wissenschaftliche Arbeit eine Arbeit in Gemeinschaft ist. Das Buch ist vor allem für Pfarrerinnen und Pfarrer und andere engagierte Menschen, die in Gemeinden arbeiten, geschrieben. So habe ich versucht, etwas von dem zurückzugeben, das mir über Jahre geschenkt wurde.«[98]

An anderer Stelle äußert Luise Schottroff mit anderer Perspektive ähnlich:

> »Ich bin ganz glücklich bei der Vorstellung, dass, wenn ich sterbe – was mir nicht fern ist – es so viele jüngere Frauen und Männer gibt, die mit unserem Projekt weitermachen. [...] Es gibt so viele Menschen, die verstanden haben, dass die Bibel eine Schule der Gerechtigkeit ist und die biblisch-messianische Tradition Stärkung auf dem Weg in einer Welt voller Grauen bedeutet. Stärkung auf dem Weg mit der Geduld der vielen kleinen Schritte.«[99]

Sterbeglück und Tod

Kurz nach ihrem 80. Geburtstag bekommt Luise Schottroff die Diagnose, dass sie unheilbar an Krebs erkrankt sei. Die Zeit bis zu ihrem Tod soll nochmals überaus intensiv an Beziehungen werden, was sie als Sterbeglück bezeichnet:

> »Mein Sterbeglück ist, dass ich die Beziehungen zu mir nahen Menschen noch einmal ganz neu und ganz wunderbar erlebe. Nie hätte ich es für möglich gehalten, dass in unserer durchgetakteten Welt so viel Zuwendung möglich ist. Die Leute werden ja daran gehindert sich umeinander zu kümmern. Sie sind abgehetzt und übermüdet – und auf einmal bin ich umgeben von Freundinnen und Freunden, die sich die Türklinke in die Hand geben und genau begleiten, was mit mir passiert.«[100]

Luise Schottroff habe »sich bis in ihre letzten Stunden hinein dem Leben geöffnet, das in ihr Zimmer trat«,[101] schreibt Marlene Crüsemann. Claudia Janssen erinnert sich an lebendige Stunden im Angesicht des Todes: »Mit Luise Schottroff verbinde ich Gespräche über neutestamentliche Texte, die haben sie noch in den letzten Tagen ihres Lebens die Krankheit und alle Beschwernisse vergessen las-

98 Luise Schottroff: Dank für die Ehrung meines Lebenswerks anlässlich der Verleihung des Leonore-Siegele-Wenschkewitz-Preises, URL: http://verein-fem-theologie.de/wp-content/uploads/2019/08/Dank-fuer-LSWPreis_LSch.pdf (abgerufen am 22.3.2021).
99 Janssen: Adressat/innen, S. 42.
100 Dies.: Sterbeglück, S. 10.
101 Interviewbogen, Marlene Crüsemann, 16.3.2021.

sen. Plötzlich war sie voller Leben und Ideen.«[102] Ideen und konkrete Vorstellungen hat die Theologin bis zum Schluss: Strukturiert und selbstbestimmt wie sie ihr Leben lang gewesen ist, wirkt sie auch an der Formulierung ihrer eigenen Todesanzeige mit und kommentiert mit den Worten: »Zu meinem Sterbeglück gehört es, dass alles gut geordnet ist.«[103] Luise Schottroffs Sterbeglück endete am 8. Februar 2015 im Hospiz in Kassel. Sie hat in ihrem reichen und bewegten Leben enorm viele Menschen geprägt, die sie vermissen und über ihren Tod hinaus lieben.

Schlussgedanken

So wie die meisten Menschen hat sich auch Luise Schottroff im Laufe ihres Lebens entwickelt. Ihr Blick auf Marginalisierte ist schon sehr bald auszumachen. Aber der Protest und Widerstand gegenüber unterdrückerischen Strukturen und die Arbeit für eine gerechtere, friedlichere, frauenfreundlichere Welt wird im Angesicht der Probleme, die Schottroff gemacht werden, über die Jahre überzeugter und deutlicher. Man ist geradezu geneigt anzunehmen, dass die in Mainz nicht erfolgte Berufung und andere Widrigkeiten dasjenige, was sich später entwickelt, wenn nicht in Gang gesetzt, so doch sicherlich angetrieben haben. Schottroffs Wille und Kraft, für Gerechtigkeit zu kämpfen und sich mutig für ihre Herzensanliegen einzusetzen, mögen für alle Generationen nach ihr Ermutigung und Ansporn zugleich sein.

102 Interviewbogen, Claudia Janssen, 25. 2. 2021.
103 Janssen: Sterbeglück, S. 10.

Martina R. Schneider

Judita Cofman. Die erste Mathematikprofessorin an der JGU Mainz

Im Jahr 1973 wurde Judita Cofman (1936–2001) als erste Frau auf eine Mathematik-Professur an der Johannes Gutenberg-Universität Mainz (JGU) berufen. Die jugoslawische Mathematikerin, die zu endlichen projektiven Ebenen forschte, verließ Mainz bereits fünf Jahre später, um eine Stelle als Lehrerin an der Putney High School in London aufzunehmen. Erst 1993 trat sie wieder eine Professur an, diesmal für Didaktik der Mathematik an der Friedrich-Alexander-Universität Erlangen-Nürnberg. Diese ungewöhnlich erscheinende Karriere einer Mathematikerin wurde bereits in einigen wenigen Beiträgen exploriert.[1] Der Fokus lag darin auf Cofmans familiärem Hintergrund, ihrer Ausbildung in Jugoslawien und ihren mathematischen und fachdidaktischen Forschungsergebnissen. Leider bleiben viele wissenschaftshistorisch interessante Aspekte noch unberücksichtigt, insbesondere zu ihrem Wirken außerhalb Jugoslawiens (in Italien, Großbritannien, Deutschland) und über ihre Netzwerke.

Im Folgenden werden einige dieser Themen aufgegriffen und untersucht. Es wird aufgezeigt, (1) wie es dazu kam, dass Cofman an die JGU berufen wurde, und (2) wie sich ihr dortiger Aufenthalt gestaltete. Dazu werden bisher unbeachtete Quellen aus dem Oberwolfach Digital Archive (ODA), dem Universitätsarchiv Mainz (UA Mainz) und dem Institut für Mathematik der JGU ausgewertet. Zusätzliche Informationen wurden von einem ehemaligen Doktoranden Cofmans, Albrecht Beutelspacher, eingeholt. Auf diese Weise trägt die vorliegende Arbeit dazu bei, eine Lücke in der mathematikhistorischen Forschung zu Cofman zu schließen.[2] Gleichzeitig können die Ausführungen als ein Beitrag zur

1 Siehe hierzu Mileva Prvanović: Judita Cofman (1936–2001). In: The teaching of mathematics 8 (2002), S. 57; Aleksandar Nikolić: Mathematician Judita Cofman (1936–2001). In: Teaching Mathematics and Computer Science 10 (2012), Issue 1, S. 91–115; ders.: The work of Judita Cofman on Didactics of Mathematics. In: Teaching Innovations 27 (2014), Issue 3, S. 105–113; J. J. O'Connor, E. F. Robertson: Judita Cofman, URL: https://mathshistory.st-andrews.ac.uk/Biographies/Cofman/ (abgerufen am 5.2.2021).
2 Über Cofmans Zeit in Mainz und Tübingen wird nur sehr wenig und z. T. ungenau berichtet, bspw. Prvanović: Cofman, erwähnt die Professur in Mainz gar nicht. Nikolić: Mathematician,

Sichtbarmachung von Frauen an der JGU wie auch allgemeiner in der Geschichte der Mathematik in der zweiten Hälfte des 20. Jahrhunderts verstanden werden. Darüber hinaus werden Themen der aktuellen wissenschaftshistorischen Forschung berührt, wie etwa die Internationalisierung der Wissenschaften in Zeiten des Kalten Kriegs.

1 Von Jugoslawien nach Westeuropa

Studium und Promotion

Judita Cofman wurde als »Judit Zoffmann« 1936 in Vršac (heute Serbien) in eine wohlhabende Familie (mit deutschen und ungarischen Wurzeln) geboren.[3] Der Vater Akos Zoffmann (1910–1974) war Ingenieur. Die Mutter Lujza (geb. Kozićs, 1910–2000) stammte aus einer ungarischen Familie von Rechtsanwälten. Cofman soll sich selbst als Ungarin aus der Vojvodina verortet haben. In den jugoslawischen Papieren wurde ihr Name nach dem Zweiten Weltkrieg serbokroatisch als »Judita Cofman« eingetragen. Diese Schreibweise nutzte sie zeitlebens.

Cofman zeigte schon früh eine Begabung für Mathematik und Sprachen – sie beherrschte neben ihrer Muttersprache Ungarisch auch Serbokroatisch, Deutsch, Russisch, Englisch, Französisch und Italienisch. Nach einem sehr guten Abitur schrieb sie sich 1954 für ein Lehramtsstudium der Mathematik und Physik an der Philosophischen Fakultät von Novi Sad ein. Cofman gehörte dort zum ersten Jahrgang von Lehramtsstudierenden der Mathematik, deren Ausbildung anfangs überwiegend durch externe Professoren der Universität Belgrad erfolgte. 1958 wurde Mileva Prvanović (1929–2016) als erste Mathematikprofessorin direkt in Novi Sad eingestellt. Sie arbeitete auf dem Gebiet der Geometrie. Im gleichen Jahr beendete Cofman ihr Studium mit Auszeichnung. Anschließend unterrichtete sie zwei Jahre an einer Schule in Zrenjanin, kehrte dann 1960 nach Novi Sad zurück und wurde Prvanovićs erste Assistentin.

Im November 1963 wurde Cofman an der Philosophischen Fakultät von Novi Sad mit einer Arbeit zum Thema *Endliche nicht-Desarguessche projektive Ebenen, die von Vierecken erzeugt werden*[4] promoviert.[5]

S. 95; ders.: Work, S. 107 schreibt lediglich: »From 1971 to 1978 she [Cofman] taught mathematics at the universities in Tübingen and Mainz«.
3 Nikolić: Work, S. 105.
4 Universitätsarchiv Mainz (UA Mainz), Best. 64/432, Personalakte (PA) Judita Cofman, beglaubigte Übersetzung von Cofmans Doktoratsdiplom, 19.1.1971.
5 Vgl. Nikolić: Mathematician, S. 95.

Forschungsaufenthalt in Rom (Dezember 1962 bis Mai 1963)

Cofman erhielt 1962 ein jugoslawisches Forschungsstipendium, um ab Dezember desselben Jahres fünf Monate in Rom an einem traditionsreichen Zentrum geometrischer Forschung zu studieren.[6] Vermutlich bildete der kommunistisch-sozialistisch engagierte Mathematiker Lucio Lombardo-Radice (1916–1982) die Verbindung zwischen dem sozialistischen Jugoslawien und der römischen Geometrie-Gruppe.[7] In Italien arbeitete Cofman mit Lombardo-Radice sowie mit Beniamino Segre (1903–1977) und Gianfranco Panella (1929–1993) zusammen.

Segre hatte 1948 einen Vorlesungsband *Lezioni di geometria moderna* zur algebraischen Geometrie publiziert. Ergänzt um neuere Forschungsergebnisse sowie aktuelle Literaturhinweise gab er diesen 1961 unter dem englischen Titel *Lectures on modern geometry* heraus. Neu war außerdem ein umfangreicher Anhang zu *Non-Desarguesian finite graphic planes*, den Lombardo-Radice verfasst hatte. Dessen Bericht fasste sowohl die Grundlagen für das Gebiet der nichtdesarguesschen endlichen Ebenen zusammen als auch die aktuellen Forschungsentwicklungen und -probleme.[8] Lombardo-Radices Anhang, den Segre als »brilliant«[9] bezeichnete, behandelte das Forschungsgebiet, auf dem Cofman promovieren sollte.

Endliche projektive Ebenen, also Inzidenzstrukturen aus endlich vielen Punkten und Geraden, sind bis heute ein lebendiges Forschungsgebiet der Geometrie, Algebra und Kombinatorik.[10] Die Mitte des 20. Jahrhunderts von Hanfried Lenz (1916–2013) entwickelte und von Adriano Barlotti (1923–2008) verfeinerte sogenannte Lenz-Barlotti-Klassifikation der projektiven Ebenen in sieben Klassen (I–VII) mit diversen Unterklassen beruhte auf geometrischen und

6 UA Mainz, Best. 64/432, Personalbogen Berufstätigkeit, 15.5.1963 u. Lebenslauf. Niković: Mathematician, S. 95, behauptet dagegen, dass Cofman bereits ab 1961 in Rom gewesen sei, allerdings ohne Angabe von Belegen.
7 Zu Lombardi-Radice siehe Eleonora Fiorani: Lucio Lombardi Radice. In: Belfagor 42 (1987), H. 5, S. 533–556.
8 Vgl. bspw. Friedrich Wilhelm Levi: Finite geometrical systems. Calcutta 1942; Marshall Hall: Projective Planes. In: Transactions of the American Mathematical Society 54 (1943), S. 229–277; Daniel R. Hughes: A class of non-Desarguesian projective planes. In: Canadian Journal of Mathematics 9 (1957), S. 378–388; Günter Pickert: Projektive Ebenen. Berlin 1955 (= Grundlehren der mathematischen Wissenschaften in Einzeldarstellungen 80); Guido Zappa: Sui gruppi di collineazioni dei piani di Hughes. In: Bollettino dell'Unione Matematica Italiana 12 (1957), S. 507–516.
9 Vgl. Beniamino Segre: Lectures on modern geometry with an appendix by Lucio Lombardo-Radice. Rom 1961 (= Consiglio nazionale delle ricerche monografie matematiche 7), S. VI.
10 Vgl. Helmut Karzel, Hans-Joachim Kroll: Geschichte der Geometrie seit Hilbert. Darmstadt 1988, insbesondere Abschnitt B § 12; Walter Benz: Grundlagen der Geometrie. In: Ein Jahrhundert Mathematik. Festschrift zum Jubiläum der DMV. Hg. von Gerd Fischer u.a. Braunschweig, Wiesbaden 1990, S. 231–267; Francis Buekenhout (Hg.): Handbook of Incidence geometry. Amsterdam 1995.

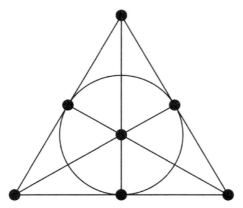

Abb. 1: Die Fano-Ebene – das Minimalmodell (bestehend aus 7 Punkten und 7 »Geraden«) über einem endlichen Körper mit zwei Elementen – ist ein Beispiel für eine endliche projektive Ebene. Obwohl sie weniger als 10 Punkte enthält, ist sie desarguessch, denn auf jeder »Geraden« sind genau drei Punkte und in jedem Punkt schneiden sich genau drei »Geraden«. Ist eine der beiden Bedingungen nicht erfüllt, so heißt die endliche Ebene nicht-desarguessch.

algebraischen Kriterien. Es galt einerseits bekannte Ebenen zu klassifizieren und andererseits Ebenen zu konstruieren, die den Kriterien einer Unterklasse entsprachen, beziehungsweise zu zeigen, dass es keine solche geben kann.

Ein erstes Ergebnis von Cofmans Forschungsaufenthalt in Rom war ein Artikel, der im Oktober 1963 in der von Segre herausgegebenen Fachzeitschrift *Rendiconti di Matematica e delle sue Applicazioni (Rom)* eingereicht wurde. Sie bewies darin ein Theorem über bestimmte Konfigurationen in Hall-Ebenen von Ordnung p^{2n} mit p eine Primzahl und $n \in N$. Damit erweiterte Cofman diesbezügliche Kenntnisse von Hanna Neumann (geb. von Caemmerer, 1914–1971) und Lombardo-Radice. Bei letzterem, wie auch bei Panella, bedankte sich Cofman für die Unterstützung.[11]

Erste Einladungen an das Mathematische Forschungsinstitut Oberwolfach

Ein weiteres Resultat von Cofmans Forschungsaufenthalt in Rom war, dass sie sich über die italienische mathematische Community hinaus international vernetzen konnte. Die Gruppe in Rom um Segre stand unter anderem im Austausch mit Mathematiker_innen in der Bundesrepublik.[12] Im Juni 1963 wurde Cofman

11 Vgl. Judita Cofman: The validity of certain configuration-theorems in the Hall planes of order p^{2n}. In: Rendiconti di Matematica e delle sue Applicazioni 5 (1964), H. 23, S. 22–27, hier S. 23.
12 Bspw. war Lombardo-Radice 1961 zur Tagung *Grundlagen der Geometrie* am Mathematischen Forschungsinstitut Oberwolfach eingeladen. Vgl. ODA, Vortragsbuch Nr. 6, S. 46 f. bzw. Tagungsbericht Nr. 6115.

zusammen mit weiteren Kollegen aus Italien – aus Rom Segre und Vassili Corbas, aus Florenz Barlotti, Luigi Antonio Rosati (1923–2011) und Guido Zappa (1915–2015) – zu der Tagung *Endliche Strukturen* an das Mathematische Forschungsinstitut Oberwolfach (MFO) in den Schwarzwald eingeladen. Die Zusammenkunft organisierte der Frankfurter Professor Reinhold Baer (1902–1979), ein anerkannter Forscher auf dem Gebiet der Gruppentheorie und Geometrie.[13] Dies, insbesondere der Kontakt mit Baer, sollte der Auftakt für Cofmans Wirken in Westdeutschland sein.

Auf ihrer ersten MFO-Tagung hielt Cofman einen Vortrag mit dem Titel *Endliche nichtdesarguessche projektive Ebenen, die von vier Punkten erzeugt werden*. Sie stellte dort Ergebnisse aus ihrer Promotionsarbeit vor, welche sie einige Monate später verteidigte. In Oberwolfach hatte sie die Möglichkeit, sich mit weiteren international führenden Spezialisten ihres Forschungsgebiets, wie etwa Daniel R. Hughes (1927–2012) und Theodore G. Ostrom (1916–2011, beide USA), auszutauschen. Der Anteil an Gästen aus dem Ausland war für die damalige Zeit ungewöhnlich hoch. Außerdem nahmen viele, auch junge Mathematiker_innen aus dem Kreis um Baer in Frankfurt am Main teil, wie etwa Peter Dembowski (1928–1971), Bernd Fischer (1936–2020), Hermann Heineken (*1936), Christoph Hering (*1939), Wolfgang Kappe (1930–2015) und dessen Ehefrau, die Mathematikerin Luise-Charlotte Kappe (*1934, geb. Menger), Heinz Lüneburg (1935–2009) und Helmut Salzmann (1930–2022). Insbesondere Dembowski, Lüneburg und Salzmann forschten zu dieser Zeit an Fragestellungen, die mit denen von Cofman eng verwandt waren. Es waren Cofmans erste Kontakte mit dem sogenannten süddeutschen Forschungsnetzwerk zur Geometrie.

Im Mai 1964 wurde die junge Mathematikerin erneut zu einer von Baer organisierten Tagung nach Oberwolfach eingeladen. Das Tagungsthema lautete *Die Geometrie der Gruppen und die Gruppen der Geometrie unter besonderer Berücksichtigung endlicher Strukturen*. Cofman sprach zum Thema *On homologies in finite projective planes*. Diesen Vortrag hatte sie kurz vorher bei der Zeitschrift *Archiv der Mathematik*, dem MFO-Publikationsorgan, das unter anderem von Baer herausgegeben wurde, als Artikel eingereicht. Im darauffolgenden Jahr wurde er publiziert.[14] Cofman bewies darin einen Satz von Ascher (Otto) Wagner (1930–2000), allerdings unter schwächeren Voraussetzungen. Die Tagung war mit Mathematiker_innen aus den USA, Kanada, Belgien, Jugoslawien und Italien wieder international besetzt. Darüber hinaus waren mit Sigrid Becken (*1935, verh. Böge) und Helmut Karzel (1928–2021) Vertreter_innen der sogenannten

13 Vgl. ODA, Vortragsbuch Nr. 7, S. 190f. u. Gästebuch II, S. 141 bzw. Tagungsbericht Nr. 6323.
14 Judita Cofman: Homologies of finite projective planes. In: Archiv der Mathematik 16 (1965), S. 476–479.

norddeutschen geometrischen Schule um Friedrich Bachmann (Kiel, 1909–1982) und Emanuel Sperner (Hamburg, 1905–1980) vertreten.[15]

Forschungsaufenthalt in Frankfurt am Main (Oktober 1964 bis Juli 1965)

Einige Monate nach der Konferenz in Oberwolfach im Schwarzwald beendete Cofman ihre Anstellung in Novi Sad, um in Deutschland zu forschen. Ein Alexander von Humboldt-Stipendium ermöglichte ihr einen zehnmonatigen Forschungsaufenthalt an der Goethe-Universität Frankfurt am Main bei Baer.[16] Seit dessen Berufung 1956 war es ihm gelungen, in Frankfurt und der Rhein-Main-Region eine aktive Arbeitsgruppe aufzubauen. Diese war international sehr gut eingebunden, da Baer, der in der Zeit des Nationalsozialismus seine Anstellung verloren hatte und emigrieren musste, über ausgezeichnete Kontakte zu Mathematiker_innen weltweit verfügte.[17] Er lud in den folgenden Jahren viele Kolleg_innen aus der ganzen Welt nach Frankfurt und Oberwolfach ein.[18] So entstand ein internationales Netzwerk zur Geometrie, das Mathematiker_innen aus Deutschland, Italien, Großbritannien und den USA umspannte. Nicht wenige der Mitglieder dieser Arbeitsgruppe fanden Anstellungen (von Assistenzen bis zu Ordinariaten) an Universitäten in der Region um Frankfurt, aber auch im Ausland, insbesondere in den USA.

Baers Frankfurter Kollegin Ruth Moufang (1905–1977) war 1957 die erste Frau, die auf ein persönliches Ordinariat für Mathematik im Gebiet der Bundesrepublik und der DDR berufen wurde. Allerdings war der Weg dorthin alles andere als einfach gewesen: Nach der Habilitation 1936 in Frankfurt am Main, die unter den Bedingungen der nationalsozialistischen Reichshabilitationsordnung ohne Erteilung der Venia Legendi vollzogen worden war, erhielt sie den Ruf erst

15 Vgl. ODA, Vortragsbuch Nr. 8, S. 70f. u. Gästebuch II, S. 158 bzw. Tagungsbericht Nr. 6421.
16 Schriftliche Auskunft der Alexander von Humboldt-Stiftung vom 23.9.2020.
17 Vgl. Birgit Bergmann (Hg.): Transcending Tradition. Jewish mathematicians in German-Speaking Academic Culture. Heidelberg 2012; Volker R. Remmert: Forms of remigration. Émigré Jewish mathematicians and Germany in the immediate postwar period. In: The mathematical Intelligencer 37 (2015), H. 1, S. 30–40; Karl-Heinz Schlote, Martina Schneider: Funktechnik, Höhenstrahlung, Flüssigkristalle und algebraische Strukturen. Zu den Wechselbeziehungen zwischen Mathematik und Physik an der Universität Halle-Wittenberg in der Zeit von 1890 bis 1945. Frankfurt a. M. 2009, S. 73.
18 Bereits seit den 1950er-Jahren organisierte Baer regelmäßig Tagungen in Oberwolfach. Vgl. Karl Walter Gruenberg: Reinhold Baer. In: Illinois Journal of Mathematics 47 (2003), H. 1/2, S. 1–30, hier S. 5f.

spät.[19] Die Zusammenarbeit mit Baer lief jedoch sehr gut und beide leisteten fundamentale Beiträge auf dem Gebiet der projektiven Ebenen.[20]

1964 arbeiteten auch Walter Benz (1931–2017), Dembowski und Salzmann am Frankfurter Seminar. Letztere veranstalteten gemeinsam mit Baer ein Seminar zur Geometrie. Die Geometer in Frankfurt und Mainz, wo sich etwa Lüneburg 1964 mit einem Beitrag zur Charakterisierung von endlichen desarguesschen projektiven Ebenen habilitierte, standen durch ein gemeinsames Seminar zur Geometrie, das einmal im Semester an wechselnden Orten stattfand, in enger Verbindung. Als 1962 Günther Pickert (1917–2015) von Tübingen nach Gießen berufen wurde, nahmen die dortigen Geometer ebenfalls daran teil. Ab 1965 kam Darmstadt hinzu und später die Hochschulen Kaiserslautern, Karlsruhe, Erlangen und Tübingen. Nach Baers Tod im Jahr 1979 erhielt dieses überregionale Seminar auf Vorschlag von Pickert den Namen *Reinhold-Baer-Kolloquium*.[21]

Während Cofman in Frankfurt forschte, wurde sie wiederholt als Vortragende zu Tagungen am MFO eingeladen: Anfang Januar und im Juni 1965 zu Arbeitstagungen von Baer, Ende April zur internationalen Tagung *Die Geometrie der Gruppen, die Gruppen der Geometrie*.[22] Cofman nutzte anschließend die Zeit in Frankfurt, um ihre Vorträge zu Veröffentlichungen umzuarbeiten. Diese wurden im darauffolgenden Jahr im *Archiv der Mathematik* und *Journal of Algebra*

19 Vgl. Irene Pieper-Seier: Ruth Moufang (1905–1977). Eine Mathematikerin zwischen Industrie und Universität. In: »Aller Männerkultur zum Trotz«. Frauen in Mathematik und Naturwissenschaften. Hg. von R. Tobies. Frankfurt a. M. 1997, S. 181–202. Dem Mathematiker Max Deuring (1907–1984) wurde in Göttingen 1935 ebenfalls die Venia Legendi verwehrt. Vgl. Martina Schneider: Van der Waerden, Noether und die Noether-Schule. Zu van der Waerdens Rollen im Denkkollektiv Noether-Schule. In: Wie kommt das Neue in die Welt? Interdisziplinäre Annäherungen an Emmy Noether. Hg. von Mechthild Koreuber. Berlin [im Druck].

20 Reinhold Baer: A unified theory of projective spaces and finite abelian groups. In: Transactions of the American Mathematical Society 52 (1942), S. 283–343; ders.: Polarities in finite projective planes. In: Bulletin of the American Mathematical Society 52 (1946), S. 77–93; ders.: Projectivities with fixed points on every line of the plane. In: Bulletin of the American Mathematical Society 52 (1946), S. 273–286; ders.: Projectivities of finite projective planes. In: American Journal of Mathematics 69 (1947), S. 653–684; Ruth Moufang: Alternativkörper und der Satz vom vollständigen Vierseit (D_9). In: Abhandlungen aus dem mathematischen Seminar der Hamburgischen Universität 9 (1933), S. 207–222. Vgl. auch Christoph Hering: Reinhold Baer and finite geometries. In: Journal of geometry 76 (2003), S. 71–81.

21 Vgl. Helmut R. Salzmann: Reminiszenzen an Günter Pickert. In: Journal für Geometrie 107 (2016), S. 221–224, hier S. 224. Im Folgenden wird das überregionale Geometrie-Seminar, in dem auch Cofman vortrug, auch für die Zeit vor 1979 mit diesem Namen bezeichnet. Eine Liste zu den Veranstaltungen des Baer-Kolloquiums ab 1962 findet sich unter URL: https://pnp.mathematik.uni-stuttgart.de/lexmath/Stroppel/Baer-Kolloquium/index.html (abgerufen am 14.12.2020).

22 Vgl. ODA, Vortragsbuch Nr. 8, S. 278, Nr. 9, S. 78. u. S. 118 bzw. Tagungsberichte Nr. 6501, 6517, 6524.

publiziert.[23] Cofman arbeitete zur Klassifizierung von endlichen projektiven Ebenen vom Lenz-Barlotti-Typ III_1 und zeigte, dass es keine endlichen projektiven Ebenen vom Lenz-Barlotti Typ I_6 gibt. Sie knüpfte mit dieser Erkenntnis an Ergebnisse von Lüneburg, Hughes und Wilbur Jacob Jónsson (*1936) an und nutzte hauptsächlich Gruppentheorie für die Beweise. Die Oberwolfach-Tagungen boten ihr gleichzeitig die Gelegenheit, ihre Ergebnisse mit anderen Forscher_innen zu diskutieren.

Dozentin in London (Oktober 1966 bis September 1971)

Die Integration in dieses internationale Netzwerk zur Geometrie führte vermutlich auch dazu, dass Cofman ab Oktober 1966 eine Stelle am Imperial College of Science and Technology in London im Department Mathematik erhielt. Zunächst war sie für ein Jahr als »assistant lecturer« angestellt, anschließend als »lecturer«.

Während ihrer Zeit in London nahm Cofman weiterhin an internationalen Tagungen teil, darunter jene in Oberwolfach.[24] Einige der Treffen (auch die sogenannten Baerschen Arbeitstagungen) wurden nicht mehr von Baer selbst geleitet und organisiert, sondern von anderen Mitgliedern des Netzwerks zur Geometrie, etwa Salzmann, Dembowski, Sperner, Hughes oder Barlotti. Cofmans Konferenzbeiträge wurden in mehreren Berichten explizit gewürdigt, weil sie damit inhaltliche Verknüpfungen im Netzwerk herstellte, indem sie die Ergebnisse von anderen Konferenzteilnehmer_innen für ihre Forschungen heranzog: »Die mathematische Verwandtschaft der Teilnehmer wurde auch in den Vorträgen manifest; so benutzte etwa Fräulein Cofman zum Beweis ihres Satzes wesentlich ein Ergebnis von H. Bender, und Herr Betten knüpfte mit seinem Thema an Arbeiten von H. Salzmann an.«[25]

In dieser Zeit entstand ein vielfach zitierter Artikel von Cofman zur zweifachen Transitivität in endlichen affinen und projektiven Ebenen.[26] Die Untersuchung von Kollineationsgruppen, welche transitiv oder zweifach transitiv auf bestimmten Teilmengen von Punkten (oder Geraden) von projektiven Ebenen operierten, wurde in den 1960er-Jahren von verschiedenen Seiten verfolgt, um

23 Judita Cofman: On a characterization of finite desarguesian projective planes. In: Archiv der Mathematik 17 (1966), H. 3. S. 200–205; dies.: On the Nonexistence of Finite Projective Planes of Lenz-Barlotti Type I_6. In: Journal of Algebra 4 (1966), S. 64–70.
24 Vgl. ODA, Januar u. Juli 1967; Januar 1968; Januar u. Juli 1969; April 1970 u. Januar, April u. Juli 1971.
25 ODA, Tagungsbericht Nr. 6901, S. 1.
26 Judita Cofman: Double transitivity in finite affine planes I. In: Mathematische Zeitschrift 101 (1967), S. 335–342.

Inzidenzstrukturen von Translationsebenen beziehungsweise um Kollineationsgruppen zu untersuchen. Cofman trug dazu sowohl auf einer Oberwolfach-Tagung im Januar 1967 vor als auch im Sommer auf einer internationalen Tagung zu projektiver Geometrie an der University of Illinois. Daneben veröffentlichte sie weitere Arbeiten, in denen sie methodologisch ähnlich vorging und zum Teil auf den Ergebnissen von Hughes, Wagner und Ostrom aufbaute.[27]

Von März bis Juni 1970 hielt Cofman Gastvorlesungen an der Universität von Perugia, wo zu dieser Zeit Barlotti lehrte. Im September nahm sie dort unter anderem auch an einer Zusammenkunft über kombinatorische Geometrie und ihre Anwendungen teil.

2 Auf dem Weg zu einer Professur in Westdeutschland

Privatdozentin in Tübingen (Oktober 1971 bis September 1973)

Ende Januar 1971 verstarb unerwartet der Tübinger Ordinarius für Mathematik, Dembowski, der erst knapp zwei Jahre vorher dorthin berufen worden war. Kurz zuvor hatten Cofman und Dembowski noch an einer Baerschen Arbeitstagung in Oberwolfach teilgenommen, die von dem Tübinger Ordinarius Salzmann organisiert worden war.[28] Einige Wochen nach Dembowskis Tod stellte der Fachbereich Mathematik der Universität Tübingen den Antrag auf Habilitation Cofmans und beantragte gleichzeitig eine Dozentur für sie, um »eine große Lücke [zu] füllen«.[29] Cofman habilitierte sich kumulativ im Mai 1971 mit einem abschließenden Vortrag über *Eine Verallgemeinerung des Satzes von Wedderburn über die Kommutativität endlicher Schiefkörper*.[30] Sie war damit vermutlich die

27 Vgl. bspw. ebd.; dies.: Double transitivity in finite affine and projective planes. In: Atti della Accademia Nazionale dei Lincei. Rendiconti. Classe di Scienze Fisiche, Matematiche e Naturali 43 (1967), F. 8, S. 317–320; dies.: Double transitivity in finite affine and projective planes. In: Proceedings of the Projective geometry conference at the University of Illinois summer 1967. Hg. von Reuben Sandler. Chicago 1967, S. 16–20; dies.: On a conjecture of Hughes. In: Mathematical Proceedings of the Cambridge Philosophical Society 63 (1967), S. 647–652; dies.: Transitivity on triangles in finite projective planes. In: Proceedings of the London Mathematical Society 18 (1968), H. 3, S. 607–620. Vgl. auch Peter Dembowski: Finite Geometries. New York 1968 (= Ergebnisse der Mathematik und ihrer Grenzgebiete 44), S. 217f.; Michael Kallaher: Translation planes. In: Handbook of incidence geometry. Hg. von Francis Buekenhout. Amsterdam 1995, S. 137–192, hier S. 173. Letzterer, ein Schüler Ostroms, schätzte diese Arbeiten Cofmans als vielversprechend ein.
28 Vgl. ODA, Vortragsbuch Nr. 18, S.151 f. u. Gästebuch III, S. 29 bzw. Tagungsbericht Nr. 7101.
29 UA Mainz, Best. 64/432, Tübingen, der Dekan an das Rektoramt, 16.2.1971.
30 Ebd., der Dekan an den Senat, 26.5.1971; Urkunde über Cofmans Lehrbefugnis der Mathematik, 24.6.1971.

erste Frau, die sich an der Eberhard Karls Universität Tübingen in Mathematik habilitierte.[31]

Da Cofman keine deutsche Staatsbürgerschaft hatte, musste eine Ausnahmegenehmigung für ihre Einstellung als Dozentin beantragt werden. Diese wurde wie folgt begründet:

> »Es besteht ein besonderes dienstliches Interesse an der Einstellung von Frl. Cofman, da außer ihr kein genügend qualifizierter Mathematiker verfügbar ist, der die Arbeitsrichtung des kürzlich verstorbenen Professors Dembowski in Tübingen weiterpflegen könnte und der eine angemessene wissenschaftliche Betreuung der Schüler von Herrn Dembowski gewährleisten würde.«[32]

Cofman sollte die durch die Berufung des Universitätsdozenten und theoretischen Physikers Alfred Bartl freigewordene Stelle übernehmen.[33] Nach Zuweisung der Dozentur durch den Verwaltungsrat im Juni kündigte sie ihre Stelle am Imperial College London. Doch ihre Anstellung zum Wintersemester 1971/72 war durch »ein Missverständnis« nicht möglich, sodass der Fachbereich Mathematik beim Rektor Ende September eine Gastprofessur für Cofman beantragte.[34] Auch dies scheiterte, weil ein solches Vorgehen für Tübinger Privatdozent_innen nicht vorgesehen war. Daraufhin erhielt Cofman eine Stiftungsprofessur, deren Finanzierung der Verein der Freunde der Universität bis zu ihrer Verbeamtung im März 1972 übernahm.[35]

Nachdem im Berufungsverfahren um die Nachfolge Dembowskis Verhandlungen mit dem aus dem Baer-Kreis stammenden Erstplatzierten Christoph Hering zeigten, dass dieser voraussichtlich nicht zum Sommersemester 1972 von Chicago nach Tübingen wechseln konnte, wurde Cofman vom Fachbereich im Februar mit der Vertretung der vakanten Professur Mathematik II (Dembowski)

31 Eine genaue und vollständige Übersicht über die Habilitationen (von Frauen) in der Mathematik im 20. Jahrhundert in Deutschland ist bislang ein Forschungsdesiderat. Die erste Habilitation einer Mathematikerin in Deutschland fand 1919 in Göttingen statt, doch Emmy Noether überwand die Widerstände erst nach mehreren Anläufen. Nach einer von der Mathematikerin Christine Bessenrodt (1958–2022) zusammengestellten unvollständigen Liste der in Deutschland in Mathematik habilitierten Frauen wäre Cofman die elfte und zugleich die erste aus dem nicht-deutschsprachigen Ausland stammende Frau, die in Deutschland habilitierte. Vgl. hierzu Christine Bessenrodt: Habilitierte Mathematikerinnen in Deutschland seit 1919, URL: https://www.mathematik.de/habilitierte-mathematikerinnen (abgerufen am 16.2.2022).
32 UA Mainz, Best. 64/432, Tübingen, der Dekan des Fachbereichs Mathematik an den Rektor, 9.6.1971.
33 Er wurde nach Mainz berufen. Vgl. ebd., der Rektor an das Kultusministerium Baden-Württemberg (BW), 19.8.1971.
34 Ebd., der Dekan an das Rektoramt, 28.9.1971.
35 Ebd., Antwortschreiben des Rektoramts, 29.9.1971; Schreiben an den Dekan, 28.1.1972 u. das Schreiben des Kultusministeriums BW an Cofman, 3.3.1972.

im Sommersemester beauftragt.[36] Jedoch ließ sie sich im März aus dienstlichen Gründen davon beurlauben.[37] Cofman vertrat im folgenden Wintersemester 1972/73 den Lehrstuhl, bis im März 1973 Hering die Nachfolge Dembowskis antrat.[38] Im anschließenden Sommersemester war sie in Tübingen als Universitätsdozentin angestellt. In diesen Positionen las die Mathematikerin vierstündige Vorlesungen zur *Kombinatorik* (WiSe 1971/72)[39] und zur *Geometrischen Algebra* (WiSe 1972/73). Sie hielt ein Proseminar, ein Seminar zu *Grundlagen der Geometrie* (WiSe 1972/73) sowie ein Oberseminar (WiSe 1971/72) ab und betreute die zweistündige Arbeitsgemeinschaft *Endliche geometrische Strukturen* (WiSe 1972/73).

Während der Tübinger Zeit wurde Cofman weiterhin regelmäßig (mindestens zweimal pro Jahr) zu MFO-Konferenzen eingeladen.[40] Außerdem hielt sie im Februar 1972 einen Vortrag über einen Satz von Gleason im Rahmen des in Kaiserslautern stattfindenden *Reinhold-Baer-Kolloquiums*.[41] Darüber hinaus sprach Cofman auf der *International Conference on Projective Planes*, die an der Washington State University im April 1973 von Ostrom und Michael Joseph Kallaher zu Ehren Dembowskis organisiert wurde. Ihr Vortragsthema behandelte die Kombinatorik von endlichen projektiven Ebenen und damit eine aktuelle Forschungsrichtung, zu der auch Dembowski gearbeitet hatte.[42] Im September des gleichen Jahres folgte noch die Teilnahme an einem internationalen Kolloquium zur Kombinatorik in Rom.[43]

36 Ebd., der Dekan an das Rektoramt, 2.2.1972.
37 Ebd., das Rektoramt an Cofman, 13.3.1972.
38 Ebd., der Dekan an das Rektoramt, 16.8.1972 u. Verfügung des Rektors, 19.9.1972.
39 Dies war die erste Veranstaltung, die Beutelspacher, damals Diplom-Mathematik-Student im Hauptstudium, bei Cofman besuchte. Persönliche Mitteilung von A. Beutelspacher, 27.1.2021.
40 Vgl. ODA, Januar, März u. Mai 1972 u. Mai u. Juni 1973.
41 Vgl. hierzu die Liste auf der Homepage der Fakultät Mathematik und Physik der Universität Stuttgart, URL: https://pnp.mathematik.uni-stuttgart.de/lexmath/Stroppel/Baer-Kolloquium/ (abgerufen am 10.12.2020).
42 Judita Cofman: On combinatorics of finite projective spaces. In: Proceedings of the International Conference Projective Planes. Hg. von Michael J. Kallaher, Theodore G. Ostrom. Washington 1973, S. 59–70; Peter Dembowski: Kombinatorik. Mannheim 1970. Kombinatorik war auch Gegenstand von Cofmans Lehre in Tübingen und Mainz (s. u.).
43 Judita Cofman: On combinatorics of finite Sperner spaces. In: Colloquio Internazionale sulle Teorie Combinatorie con la collaborazione della American Mathematical Society (Roma 3–15 settembre 1973). Bd. 2. Hg. von L'Accademia Nazionale dei Lincei. Rom 1976 (= Atti dei Convegni Lincei 17), S. 55 f.

Abb. 2: Judita Cofman um 1971.[44]

Aus der Zusammenarbeit mit Barlotti in Perugia, welche durch ein Gastprofessoren-Stipendium des italienischen Forschungsrats Consiglio Nazionale delle Ricerche (C. N. R.) – vermutlich im Sommer 1972 oder auch 1970 – ermöglicht worden war, entstand eine Arbeit über die Konstruktion von endlichen Sperner-Räumen aus affinen und projektiven Räumen.[45] Dabei konzentrierten sich Barlotti und Cofman insbesondere auf die Klasse der endlichen Translationsräume und konnten zeigen, dass dort mit bekannten Techniken auch endliche Translationsebenen erzeugt werden können. Schließlich charakterisierten sie endliche Translationsräume durch ihre Unterebenen und verallgemeinerten dadurch die Ergebnisse von Cofman.[46] Diese gemeinsame Arbeit mit Barlotti, die 1974 in den *Abhandlungen aus dem Mathematischen Seminar der Universität Hamburg* erschien, ist der bis heute am meisten zitierte Artikel Cofmans.[47]

44 UA Mainz, Best. 64/432.
45 Vgl. Adriano Barlotti, Judita Cofman: Finite Sperner Spaces constructed from projective and affine spaces. In: Abhandlungen aus dem Mathematischen Seminar der Universität Hamburg 40 (1974), S. 231–241.
46 Judita Cofman: Baer subplanes in finite projective and affine planes. In: Canadian Journal of Mathematics – Journal Canadien de Mathematiques 24 (1972), S. 90–97.
47 MathSciNet, URL: https://mathscinet.ams.org/mathscinet/mrcit/individual.html?mrauthid =50225 (abgerufen am 10.12.2020) gibt 30 Verweise zwischen 2002 und 2019 an.

Professorin in Mainz (Oktober 1973 bis August 1978)

Im Zuge der Neugliederung der Fakultäten in Rheinland-Pfalz wurde im März 1973 die Naturwissenschaftliche Fakultät der JGU aufgelöst und der Fachbereich Mathematik neu gegründet. Angesichts wachsender Studierendenzahlen begann in den 1960er-Jahren ein personeller Ausbau der Universität, so auch in der Mathematik. Ende 1972 erhielt die Kommission zur Besetzung von H2/H3-Stellen der Naturwissenschaftlichen Fakultät den Auftrag, Vorbereitungen zur Ausschreibung von zwei neu geschaffenen Stellen zu treffen.[48] Es handelte sich dabei um eine H2- (Wissenschaftlicher Rat und Professor) und eine H3-Stelle (Abteilungsvorsteher und Professor).[49] Im März schlug die Kommission, der inzwischen mit dem bei Salzmann promovierten Karl Strambach (1939–2016) und dem bei Lüneburg 1971 promovierten Armin Herzer (1930–2021) mindestens zwei Mitglieder des Baer-Kreises angehörten,[50] vor, bei der Besetzung der Stellen die Geometrie und die angewandte Mathematik zu berücksichtigen.[51] Beide Fächer waren zu diesem Zeitpunkt in Mainz nicht angemessen vertreten. Die Geometrie war seit 1970, als der Mainzer Ordinarius Stefan Hildebrandt (1936–2015) an die Universität Bonn und der Mainzer Privatdozent und Baer-Schüler Lüneburg nach Kaiserslautern gewechselt hatten, in Mainz unbesetzt. Eine im Januar 1971 vorgesehene Besetzung der H2-Stelle von Lüneburg mit dem Mainzer Peter Paul Konder (1940–2017) war nicht zustande gekommen.[52] Aufgrund ihrer Bedeutung bei der Lehramtsausbildung erhielt die Geometrie Priorität.[53]

Im Mai 1973 trugen im Verlauf des Bewerbungsverfahrens eine Reihe von Mathematiker_innen in Mainz vor: Robert Hafner, Siegfried Breitsprecher (1936–1991), Florin Constantinescu (*1938), Ludwig Bröcker (*1940), Walter Trebels, Dirk Windelberg, Wilhelm Junkers (1928–2011), Dieter Betten (*1940) und Cofman.[54] Mit Breitsprecher, Betten, Cofman (alle aus Tübingen) sowie

48 UA Mainz, Best. 90/15, Protokoll der Institutsversammlung, 8.11.1972. Bereits Ende Oktober erkundigte sich der Vorsitzende der Mathematik über eine neu einzurichtende H3-Stelle. Vgl. UA Mainz, Best. 90/9, Huppert an den Rektor, 30.10.1972.
49 Vgl. Hans Rohrbach: Der Fachbereich Mathematik. In: Mathematik und Naturwissenschaften an der Johannes Gutenberg-Universität Mainz. Überblick der Fachbereiche aus Anlass der 500-Jahr-Feier der Universität. Hg. von Fritz Krafft. Wiesbaden 1977, S. 1–17.
50 Vermutlich war auch der Mainzer Professor Bertram Huppert (*1927), der zu endlichen Gruppen arbeitete, Kommissionsmitglied.
51 UA Mainz, Best. 90/15, Protokoll der Institutsversammlung, 2.3.1973.
52 UA Mainz, Best. 90/20, Protokoll der Sitzung des Fakultätsausschusses C, 8.2.1971.
53 UA Mainz, Best. 64/432, Bühler an das Kultusministerium Rheinland-Pfalz (RP), 15.6.1973.
54 Vgl. Akten des Instituts für Mathematik der JGU. Eine weitere Bewerbung auf diese Stelle erreichte die Universität Mainz zu spät. Diese stammte von der in den USA lehrenden deutschen Mathematikerin Gudrun Kalmbach (*1937). Vgl. UA Mainz, Best. 90/9, der Dekan (Mathematik) an Kalmbach, 17.12.1973.

Bröcker und Junkers sind mehr als die Hälfte der Kandidat_innen dem süddeutschen Geometrie-Netzwerk zuzuordnen. Cofman hielt dabei einen Vortrag zu ihrem aktuellen Forschungsgebiet, den kombinatorischen Eigenschaften endlicher projektiver Räume.

Die Berufungskommission unterbreitete im Juni den folgenden Vorschlag, der auch durch die zuständigen Gremien der Universität bestätigt wurde: Die Besetzung der H2-Stelle sollte in Abhängigkeit der Besetzung der H3-Stelle erfolgen, damit die Abdeckung der beiden Fachrichtungen gewährleistet sei. Für die H3-Stelle wurde Cofman auf den ersten Listenplatz gesetzt, vor Junkers (Geometrie) und Constantinescu (Mathematische Physik). Cofman und Junkers seien beide hochqualifiziert und mit hervorragenden didaktischen Fähigkeiten ausgestattet. Cofman erhielt den ersten Platz aufgrund der höheren Bedeutung ihrer wissenschaftlichen Arbeiten: »Frau Cofman wurde der erste Platz eingeräumt, da nach der durch Gutachten abgesicherten Meinung der Kommission ihre wissenschaftlichen Arbeiten das größere Gewicht gegenüber den ebenfalls bedeutenden Untersuchungen von Herrn Junkers haben.«[55]

Das zugehörige Gutachten betonte zudem die Bedeutung der endlichen Gruppen in Cofmans Beweisen und damit die Verbindung zur Mainzer Arbeitsgemeinschaft Gruppentheorie unter der Leitung von Bertram Huppert, Klaus Doerk (1939–2004) und Dieter Held (*1936). Außerdem wurden ihre Beiträge auf dem Gebiet der kombinatorischen Geometrie herausgehoben, der eine große Bedeutung in der Lehramtsausbildung zugeschrieben wurde und die sowohl in der Stochastik als auch in der Anlage von Versuchsplänen Anwendung fänden. Constantinescu, der sich 1971 in Mainz habilitiert hatte, sei zwar wissenschaftlich bedeutender, allerdings sei sein Forschungsgebiet der mathematischen Physik für Mainz nicht so dringlich zu besetzen. Für die zweite Professur (H2) wurden Hafner (Stochastik) und Trebels (Approximationstheorie) vorgeschlagen und, je nach Ausgang des H3-Verfahrens, ergänzt durch einen Geometer.

Im Juli 1973 erging der Ruf an Cofman.[56] In den Berufungsverhandlungen forderte sie, im Falle einer Rufannahme, zwei Mitarbeiter nach Mainz mitbringen zu dürfen. Man einigte sich, dass einer (Günther Hölz)[57] ein Graduiertenstipendium erhalten sollte, der andere (Albrecht Beutelspacher, *1950) die nächste freiwerdende wissenschaftliche Mitarbeiterstelle der reinen Mathematik.[58] Außerdem wollte Cofman im Wintersemester 1973/74 die an der Universität

55 UA Mainz, Best. 64/432, Bühler an das Kultusministerium RP, 15.6.1973.
56 Ebd., Entwurf des Schreibens vom Rektor an Cofman, 11.7.1973; Cofman an den Rektor, 28.7.1973.
57 Hölz wurde nach der Promotion Lehrer. Persönliche Mitteilung von Beutelspacher, 27.1.2021.
58 UA Mainz, Best. 90/15, Protokoll der Institutsversammlung, 22.8.1973.

Tübingen angekündigten Seminare durchführen und daher nur eine 4-stündige Vorlesung zu den Grundlagen der Geometrie in Mainz halten. Auch diesem Wunsch wurde entsprochen. Sie nahm den Ruf schließlich im September an und wurde bis zu ihrer offiziellen Ernennung als Gastprofessorin angestellt. Am 5. Dezember 1973 wurde Cofman durch den rheinland-pfälzischen Ministerpräsidenten Helmut Kohl (1930–2017) zur Abteilungsvorsteherin und Professorin ernannt.[59] Sie war damit nicht nur die erste Mathematikprofessorin an der JGU,[60] sondern ihre Vita unterschied sich stark von der an der JGU zuvor berufenen Professorinnen.[61]

Cofmans Tübinger Doktorand Beutelspacher wurde zum 1. November 1973 – zunächst befristet bis Juli 1977 – als wissenschaftlicher Mitarbeiter eingestellt. Beutelspacher promovierte 1976 bei Cofman in Mainz mit einer Arbeit über *Teilfaserungen und Parallelismen in endlichdimensionalen projektiven Räumen*. Zur Geometrie-Abteilung gehörten auch Harald Unkelbach (*1947), ein Mainzer Absolvent, der bei Cofman eine Promotion anstrebte,[62] und Armin Herzer.

Cofman nahm bis Sommer 1976 regelmäßig an MFO-Tagungen teil.[63] Im Januar 1976 beteiligte sie sich nochmals am *Reinhold-Baer-Kolloquium*, das in Tübingen zum Gedenken an Dembowski organisiert wurde. Sie trug dort über *Kombinatorische Sätze von Dembowski und ihre Wirkung* vor.[64] Im Mai 1977 organisierte sie selbst dieses Kolloquium in Mainz und lud dazu renommierte Gast-Vortragende ein: Francis Buekenhout (*1937) aus Brüssel, Peter Cameron (*1947) aus Oxford, Barlotti, der inzwischen eine Professur in Bologna innehatte, sowie Strambach aus Erlangen.

Als Professorin in Mainz publizierte Cofman Artikel über Konfigurationen sowie zu geometrischen und algebraischen Strukturen von ableitbaren Ebenen. Der umfangreiche Beitrag *Configurational propositions in projective spaces* ging auf eine mehrstündige Vortragsreihe im Rahmen einer Konferenz zu den Grundlagen der Geometrie an der University of Toronto im Sommer 1974 zu-

59 UA Mainz, Best. 64/432, Ernennungsurkunde Cofmans zur Abteilungsvorsteherin und Professorin, 13.11.1973; Bescheinigung der Universität, 5.12.1973.
60 Streng genommen war Cofman die erste Mathematik-Professorin an der JGU, die berufen wurde. Im Wintersemester 1968/69 war Sigrid Böge als Vertretungsprofessorin (vermutlich von Huppert) im Fach Mathematik an der Naturwissenschaftlichen Fakultät angestellt. Sie hatte sich 1959 im Bereich der Algebra an der Universität Hamburg habilitiert. Vgl. Dagmar Drüll-Zimmermann: Heidelberger Gelehrtenlexikon 1933–1986. Berlin, Heidelberg 2009, S. 120f.
61 Siehe hierzu auch den Beitrag von Frank Hüther in diesem Band.
62 Unkelbach startete nach Abbruch seiner Promotion eine erfolgreiche Karriere im IT-Bereich bei der Firma Adolf Würth in Künzelsau. Persönliche Mitteilung von Beutelspacher, 27.1.2021.
63 Vgl. ODA, Januar 1974, Januar u. Mai 1975 u. Mai 1976.
64 Vgl. URL: https://pnp.mathematik.uni-stuttgart.de/lexmath/Stroppel/Baer-Kolloquium/ (abgerufen am 10.12.2020).

rück. Darin ging Cofman unter anderem auf rezente Ergebnisse ihres Mainzer Mitarbeiters Herzer ein.[65] Die beiden Arbeiten zu ableitbaren Ebenen sind Sperner[66] beziehungsweise Pickert[67] gewidmet. Erstere verallgemeinerte und verfeinerte Ergebnisse, die Olaf Prohaska, der bei Dembowski promoviert hatte, für den endlichen Fall erzielt hatte, auf den unendlichen. Lüneburg benannte daher in seiner Monographie über Translationsebenen das entsprechende Theorem nach Cofman und Prohaska.[68] Weitere Veröffentlichungen Cofmans in dieser Zeit gingen auf Vorträge vor ihrer Mainzer Zeit zurück.[69]

An der JGU hielt sie Vorlesungen zu den *Grundlagen der Geometrie* (WiSe 1973/74), zur *Kombinatorik* (SoSe 1974), *Kombinatorik II* (WiSe 1974/75), zum *Aufbau der Geometrie aus dem Spiegelungsbegriff Teil I: Euklidische Geometrie* (WiSe 1974/75), zum *Aufbau der Geometrie aus dem Spiegelungsbegriff II* (SoSe 1975), zu *Gruppen in endlichen Geometrien*, zu *Kombinatorik endlicher Vektorräume* (WiSe 1975/76), zu *Vektorräumen in der Kodierungstheorie* (SoSe 1976), zu *Linearer Algebra I–III* (WiSe 1976/77 bis WiSe 1977/78) und zu *Endlichen Geometrien* (SoSe 1978).[70] Neben diesen Vorlesungen bot Cofman auch Seminare (im WiSe 1974/75 zur Kombinatorik, im SoSe 1975 zu Hjelmslev-Ebenen, im SoSe 1978 zur Geometrie), Oberseminare und Arbeitsgemeinschaften zur Geometrie an. Letztere nutzte sie, um ihren Studierenden die Möglichkeit zu geben, eigene Forschungen vorzutragen. Cofman gab ihnen nicht nur Feedback, sondern stellte ihnen auch Forschungsmethoden und -werkzeuge vor.[71]

Studentische Perspektiven auf Cofman und Frauen in der Mathematik

Cofman wird als gute und verständnisvolle Dozentin beschrieben, wie der Bericht eines Studenten in der Fachschaftszeitung *Mathematische Allgemeine Zeitung* (*MAZ*) nahelegt:

65 Judita Cofman: Configurational propositions in projective spaces. In: Foundations of geometry. Selected proceedings of a conference. Hg. von Peter Scherk. Toronto 1973, S. 16–53.
66 Dies.: Baer subplanes and Baer collineations of derivable projective planes. In: Abhandlungen aus dem Mathematischen Seminar der Universität Hamburg 44 (1975), S. 187–192.
67 Dies.: On ternary rings of derivable planes (For Günter Pickert, on his sixtieth birthday). In: Mathematische Zeitschrift 154 (1977), H. 2, S. 157 f.
68 Heinz Lüneburg: Translation planes. Berlin 1980, S. 263 f. Ideen aus Cofmans Arbeit über Baer subplanes inspirierten Norman L. Johnson, der ein Theorem nach ihr benannte: vgl. Norman Lloyd Johnson: Derivable nets and 3-dimensional projective spaces. In: Abhandlungen aus dem Mathematischen Seminar der Universität Hamburg 58 (1988), S. 245–253.
69 Barlotti und Cofman: Finite Sperner Spaces; Cofman: Combinatorics of finite Sperner spaces. Vgl. den Abschnitt *Privatdozentin in Tübingen*.
70 Für das WiSe 1978/79 war noch die Aufbauvorlesung *Endliche Geometrien II* angekündigt, welche sie aber nicht mehr hielt.
71 Persönliche Mitteilung von A. Beutelspacher, 27. 1. 2021.

»An Frau Prof. Cofman kann man die dümmsten Fragen stellen. Sie beantwortet sie ausführlich und freut sich sogar, statt Fragesteller zu schikanieren. Selbst wenn man keine konkreten Fragen hat, kann man sie bitten einen wichtigen Satz noch einmal zu erklären. Dann bringt sie nicht denselben Beweis wie in der Vorlesung, sondern versucht, den Satz anschaulich klar zu machen.
Überhaupt kann man mit Frau Prof. Cofman sehr gut auskommen. Ich persönlich hatte in der zweiten Hälfte des ersten Semesters seelische Probleme (keine Krankheit) und war daher nicht voll leistungsfähig. Als Frau Prof. Cofman das erfuhr, bot sie mir sofort ein freiwilliges Kolloquium im zweiten Semester über den Stoff des ersten an, wenn ich ein Attest eines Psychologen vorlegen könnte. [...] [Ich] nahm [...] ihr Angebot an. Die Prüfung dauerte weniger als ein Sechstel der Zeit einer Klausur, war wesentlich leichter, und wohlwollend benotet.«[72]

Der Student berichtete vermutlich über die Anfängervorlesung *Lineare Algebra I und II*, die Cofman zu dieser Zeit hielt. Er kontrastierte diese Erfahrung mit gegensätzlichen, die er mit anderen Dozenten gemacht hatte. Derselbe Student berichtete später im Zusammenhang mit Vorlesungsskripten für die Anfängervorlesungen, dass Cofman ihm gestattet habe, ihre Vorlesung zu fotografieren – dann sehe sie auch einmal, wie das aussehe.[73]

Cofmans ehemaliger Doktorand Beutelspacher erinnert sich, dass sie durch ihre Klarheit, Besonnenheit und Unaufgeregtheit sowohl in Lehre als auch bei Fachbereichsratssitzungen hervorstach und sich dadurch Anerkennung und Respekt verschaffte. Diese Haltung sei in Mainz zu dieser Zeit außergewöhnlich gewesen. Gleichzeitig charakterisierte er sie als »diskrete« Persönlichkeit, die ihr Privatleben nicht thematisierte. Cofmans Vorlesungen beschrieb er als einerseits sehr gut vorbereitet, andererseits schien sie das nahende Ende einer Vorlesungsstunde immer in Unruhe zu versetzen, so dass dieses häufig missglückte. Ihre Fachvorträge auf Konferenzen seien dagegen vollumfänglich exzellent gewesen.[74]

Die von dem Studenten in der *MAZ* angesprochene Anfängervorlesung bot auch Anlass für Kritik von Cofmans Kollegen, wie sich der Student Berthold S. in einem *MAZ*-Beitrag zu *Mathe-Profs und Frauen* im Mai 1980 erinnerte. Dabei charakterisierte er die Situation von Frauen in der Mathematik folgendermaßen:

»Während des Studiums werden sie [die Mathematikstudentinnen, Anm. d. Verf.] immer wieder – mal offen, mal subtil – mit der Meinung unter den Professoren konfrontiert, Frauen seien nicht so gute Durchblicker, aber dafür auch fleißiger als ihre männlichen Kommilitonen.
Wenn sie es trotz dieser Haltung schaffen und sogar zu einer Professorenstelle bringen, werden sie auch dann nicht für voll genommen: Es gab einmal in Mainz einen weibli-

72 Wolfgang Lewin: Das Arbeitsklima bei Staude und Cofman. In: MAZ 3 (1977), Nr. 14, S. 8.
73 Vgl. ebd.; ders.: Staude und die leidige Skriptfrage. In: MAZ 3 (1977), Nr. 16, S. 9.
74 Persönliche Mitteilung von A. Beutelspacher, 27.1.2021.

chen Professor in Mathematik, Frau Cofman. Im Wintersemester 76/77 las sie die Anfängerveranstaltung in Linearer Algebra. Dort sollten zwei Klausuren geschrieben werden. Nachdem die erste offenbar zu leicht ausgefallen war (d. h. zu viele Leute sie bestanden hatten), nahmen ihr zwei männliche Fachkollegen das Aufgabenstellen für die zweite Klausur aus der Hand (damit der Fachbereich zu seiner gewohnten Durchfallquote zurückfinde). Scharfe Kritik der anderen Professoren an angeblich zu leichten Klausuren ist hierzulande nicht ungewöhnlich (auch Professor Freitag mußte das erfahren). Aber hätte sich ein Mann von Kollegen derart an die Wand spielen lassen?«[75]

Falls sich dies so zugetragen haben sollte – was sich heute nicht mehr überprüfen lässt –, wäre dies ein sehr starker Eingriff in die professorale Prüfungsautonomie gewesen. Anschließend wurde in dem *MAZ*-Beitrag eine weitere Begebenheit geschildert, die nach Meinung des studentischen Autors verdeutlichte, dass Cofman im Kollegenkreis nicht ernst genommen wurde:

> »Ein Jahr später (im SS 78) sollte im Fachbereichsrat die endgültige Entscheidung über den FIM [Fernstudium im Medienverbund]-Großversuch (für WS 78/79 und SS 79 mit allen Studienanfängern) getroffen werden. Frau Cofman war damals Mitglied des FBR [Fachbereichsrats], der über die FIM-Frage in zwei fast gleich große Lager gespalten war. In der entscheidenden Abstimmung fand das FIM-Projekt bei nur 11 Ja-Stimmen (von insgesamt 23 FBR-Mitgliedern) nicht die erforderliche Mehrheit. Die 10 Nein-Stimmen kamen dabei von Prof. Huppert, Prof. Cofman, den 6 Studenten und einem Ass-prof bzw. einem Assistenten. Einer der Professoren, die für das FIM gestimmt hatten, giftete Prof. Huppert an, als es darum ging, wer dem KuMi [Kultusministerium] diesen plötzlichen Meinungsumschwung erklären sollte: ›Machen Sie das doch, Herr Huppert. Und nehmen Sie Ihre sechs Studenten mit, damit das KuMi sieht, wie der Beschluß zustande gekommen ist. <u>Sie waren ja auch der einzige Professor, der dagegen gestimmt hat</u>.‹ Tja, als Frau wird man halt einfach übersehen. (Das FIM-Projekt wurde in einer erneuten Abstimmung drei Tage später doch noch ›gerettet‹.)«[76]

Der *MAZ*-Autor machte die Haltung der Gesellschaft und der Professoren gegenüber Mathematikerinnen dafür verantwortlich, dass Frauen sich eine wissenschaftliche Karriere in Mathematik nicht zutrauten und daher kaum Frauen am Fachbereich 17 | Mathematik angestellt seien:

> »Viele Mathe-Studentinnen haben das B[ild] von der mathematisch mittelmäßigen, aber fleißigen Arbeiterin verinnerlicht. Sie trauen sich selbst nichts mehr zu. Unterschwellig trägt dazu bei, daß Frauen unter den Soldempfängern des Fachbereichs extrem unterrepräsentiert sind: Es gibt keinen weiblichen Professor; es gibt keinen weiblichen akademischen Rat und keine Assistentin; Frauen gibt es nur in den niedrigsten Stufen der Hierarchie – als Sekretärinnen und Hiwis. Zu weiblichen Hiwis sind die Meinungen der (männlichen) Vorlesungsveranstalter verschieden: Brauchte der

75 Schwarz, Berthold: Erwiesenermassen unfair. In: MAZ 6 (1980), Nr. 36, S. 18–20, hier S. 18.
76 Ebd. Vgl. auch UA Mainz, Best. 90/15, Protokolle der Sitzung des Fachbereichsrates, 12.7. 1978 (Punkt 4) u. 14.7.1978 (Punkt 2).

eine unbedingt eine Hilfsassistent_in_, ›wenn nämlich die Mädchen in der Klausur durchgefallen sind und dann heulend angelaufen kommen, brauche ich ja jemand, zu dem ich sie schicke[n] kann‹; wollte der andere keine, ›wei[l] ich die nicht hart genug anpacken kann‹!«[77]

Insgesamt beschrieb der Student in dem Artikel eine Stimmung unter den Professoren des Fachbereichs Mathematik, welche Frauen als (angehende) Mathematikerinnen nicht ernst nahmen. Diese Art der Darstellung könnte heute als »Mansplaining« und »Blaming the victim« interpretiert werden.[78]

3 Wissenschaftlicher Aus- und Wiedereinstieg

Kündigung der Mainzer Professur und Neubeginn als Lehrerin in London (1978–1993)

Ende Mai 1978 kündigte Cofman ihren Dienstvertrag zum 31. August desselben Jahres. Sie begründete ihren Entschluss knapp mit »privaten Gründen«.[79] Im September 1978 kehrte sie zurück nach London und trat eine Stelle als Lehrerin an der Putney High School, einer Mädchenschule, an.

Ein solcher Schritt ist ungewöhnlich für eine erfolgreiche wissenschaftliche Laufbahn. Daher muss man sich fragen, was Cofman dazu veranlasst haben könnte. Bieten die Zitate aus der *MAZ* diesbezügliche Hinweise? Fühlte sie sich von Kollegen tatsächlich nicht respektiert? Die übrigen überlieferten Archivalien wie auch ihr Schüler Beutelspacher betonen jedoch, dass sie am Fachbereich geschätzt und respektiert wurde.[80] So lobte der Dekan Albrecht Pfister (*1934) Cofman in dem Begleitschreiben zur Kündigung an den Präsidenten: »Der Fachbereich Mathematik bedauert außerordentlich den Verlust dieser in Forschung und Lehre international anerkannten und von uns allen sehr geschätzten Kollegin. Zugleich müssen wir aber die privaten Gründe von Frau Cofman für Ihre [sic!] Rückkehr nach England respektieren.«[81]

Ob Cofman sich als Professorin am Mainzer Institut sehr wohl oder – im Gegenteil – unwohl gefühlt hat, lässt sich anhand der Quellen nicht abschließend

77 Schwarz: Erwiesenermassen unfair, S. 20.
78 Inwiefern diese Charakterisierung der Atmosphäre zutraf und inwiefern sie exemplarisch für das Klima am Fachbereich stehen kann, lässt sich nur schwer nachprüfen. Alle anderen gesichteten Archivalien enthalten keine Anzeichen in diese Richtung. Diese *MAZ*-Quellen sind daher umso wertvoller. Sie erlauben ungewöhnliche Einblicke in den Fachbereich aus Sicht Studierender, also sozusagen »von unten«. Diese Perspektive kommt in den meisten universitären Archivalien und universitätshistorischen Abhandlungen kaum zur Sprache.
79 UA Mainz, Best. 64/432, Cofman an den Präsidenten u. den Dekan, 29.5.1978.
80 Persönliche Mitteilung von A. Beutelspacher, 27.1.2021.
81 UA Mainz, Best. 64/432, der Dekan an den Präsidenten, 7.6.1978.

beurteilen. Ebenso bleibt offen, ob sie ihre wissenschaftliche Karriere aus Begeisterung für den ursprünglich erlernten Beruf unterbrochen hat, oder ob nicht doch andere Faktoren entscheidend waren. Vielleicht trifft Beutelspacher die Sachlage, wenn er meint, Cofman habe sich »für London« entschieden, weil sie sich dort sehr wohl gefühlt und Freundschaften geschlossen habe. Eine Londoner Freundin sei sogar mit nach Mainz gekommen. Frau Freund, eine damals etwa 70-jährige deutsch-jüdische Frau, habe bei Cofman in Mainz gewohnt. Es sieht so aus, als habe Cofman die Kontakte nach London auch in der Mainzer Zeit gepflegt: Bei ihrer Rückkehr nach England gab sie als Kontaktadresse wieder die gleiche Londoner Adresse an, die sie bereits vor ihrem Wechsel nach Deutschland gehabt hatte.[82]

Abb. 3: Mit Deutschland blieb Cofman weiterhin in Kontakt: Das Foto zeigt sie vermutlich bei einem Vortrag 1983 an der PH Ludwigsburg. Die Tafelüberschrift lautet: »A teacher should not be preacher«. Foto: Erhard Anthes.[83]

Als Lehrerin in London interessierte sich Cofman speziell für Mathematikdidaktik, organisierte für begabte Schüler_innen aus verschiedenen europäischen

82 Vgl. ebd., Erfassungsblatt zur Angestelltenversicherung (rot durchgestrichen), 12.11.1980; Anfrage der Universität Mainz zu Wohnanschriften der letzten fünf Jahre, 5.10.1973; Cofman an Huppert, 14.9.1973. Der Fachbereich Mathematik beschloss im Juni 1978, die freiwerdende H3-Position wieder für Geometrie auszuschreiben. Den Ruf erhielt Cofmans Mitarbeiter Herzer. Vgl. ebd., Best. 90/15, Protokoll der Sitzung des Fachbereichsrates Mathematik, 21.6.1978.
83 MFO Photo Collection, Nr. 24029.

Ländern Mathe-Camps (u. a. im Sommer 1985 am MPI für Mathematik in Bonn, an dem Beutelspacher, Pickert und Friedrich Hirzebruch (1927–2012) beteiligt waren),[84] trainierte die britische Gruppe für die 83. Mathematikolympiade und verbrachte das Jahr 1985/86 mit einem Lehrer_innenstipendium am St Hilda's College in Oxford.[85]

Berufung als Professorin für Fachdidaktik (1993–2001)

15 Jahre später, 1993, kehrte Cofman schließlich nach Deutschland zurück. Sie wurde auf eine Professur für Didaktik der Mathematik an die Friedrich-Alexander-Universität Erlangen-Nürnberg berufen, die sie bis zu ihrer Emeritierung im August 2001 innehatte. Zumindest einen Bekannten traf sie dort: Mit Strambach war seit den 1970er-Jahren ein Tübinger Schüler von Salzmann Ordinarius in Erlangen. Cofman kannte ihn von Tagungen.[86] Auch andere Kontakte scheint sie während ihrer Londoner Zeit gepflegt zu haben: Kurz nach ihrer Rückkehr nach Deutschland trug sie im Januar 1994 im Rahmen des *Reinhold-Baer-Kolloquiums* an ihrer alten Wirkungsstätte Mainz zur Rolle der Geometrie im Mathematikunterricht vor.[87]

Cofman veröffentlichte eine Reihe von fachdidaktischen Büchern, darunter ein zweibändiges mit mathematikhistorischen Bezügen: *Einblicke in die Geschichte der Mathematik*.[88] Sie publizierte viele fachdidaktisch orientierte Artikel und schrieb zahlreiche Rezensionen, letztere auch im Bereich ihres ehemaligen Forschungsgebiets. Im Dezember 2001, kurz nach ihrer Emeritierung in Erlangen, verstarb Cofman in Debrecen in Ungarn – dort war sie im Anschluss an ihre Emeritierung zur Professorin an der Fakultät für Naturwissenschaften der Universität Kossuth Lajos ernannt worden.[89]

84 Judita Cofman: Thoughts around an international camp for young mathematicians. In: Mathematical Intelligencer 8 (1986), H. 1, S. 57 f., hier S. 58. Dazu auch persönliche Mitteilung von Beutelspacher, 27. 1. 2021.
85 Vgl. Nikolić: Work, S. 107 f.
86 Vgl. Peter Scherk (Hg.): Foundations of geometry. Selected proceedings of a conference. Toronto 1974.
87 Vgl. URL: https://pnp.mathematik.uni-stuttgart.de/lexmath/Stroppel/Baer-Kolloquium/ (abgerufen am 10. 12. 2020).
88 Vgl. Judita Cofman: Einblicke in die Geschichte der Mathematik Bd. 1. Aufgaben und Materialien für die Sekundarstufe I. Heidelberg 1999; dies.: Einblicke in die Geschichte der Mathematik Bd. 2. Aufgaben und Materialien für die Sekundarstufe II. Heidelberg 2001. Vgl. auch Nikolić: Work.
89 Vgl. Nikolić: Work.

4 Einordnung von Cofmans Karriere

Die akademische Karriere Cofmans scheint zunächst relativ geradlinig, zumindest, wenn man sie mit anderen universitären Berufswegen ihrer Vorgängerinnen (etwa Noether oder Moufang) vergleicht. Cofmans mathematisches Talent wurde früh entdeckt und gefördert, unter anderem durch Forschungsaufenthalte im Ausland. Ihr familiärer Hintergrund legte hingegen keine wissenschaftliche Karriere nahe.

In vielerlei Hinsicht war Cofman »die erste Frau«: sei es als erste Assistentin der ersten Professorin für Mathematik in Novi Sad, sei es als Privatdozentin für Mathematik in Tübingen und besonders als Professorin für Mathematik in Mainz. Dennoch war sie nicht die einzige Frau auf ihrem Forschungsgebiet. Ihr begegneten schon früh erfolgreiche Forscherinnen in der Mathematik: Prvanović, ihre Doktormutter in Novi Sad, und Moufang, Professorin für Mathematik an der Universität Frankfurt, lernte sie persönlich kennen. Zudem studierte Cofman Arbeiten der nach Großbritannien emigrierten Mathematikerin Hanna Neumann.[90]

Ein weiterer, der Karriere förderlicher Faktor war Cofmans exzellente Integration in ein internationales Forschungsnetzwerk zur Geometrie. In diesem Kreis waren relativ viele jüngere Frauen, denen Cofman auf Tagungen begegnete, beispielsweise Luise-Charlotte Kappe, Annemarie Schlette,[91] Gudrun Kalmbach, Sigrid Böge-Becken, Marion Elizabeth Kimberley, Irene Pieper-Seier, Sibylla Prieß-Crampe (*1934), Christiane Lefèvre-Percsy oder Jill D. Spencer Yaqub (1931–2002).[92]

Als begünstigender Faktor muss Cofmans Mobilität hervorgehoben werden: Sie war nicht ortsgebunden, sondern forschte nur kurz in ihrer Heimat und verbrachte die meiste Zeit ihres Berufslebens im europäischen Ausland. Ihr Sprachtalent war dabei gewiss kein Nachteil.

Die genannten Faktoren – exzellente Forschungsleistung, weibliche Vorbilder, Kontakt zu anderen Forscherinnen, gute Vernetzung, frühe Förderung, Mobilität – werden noch heute als wichtige Bedingungen für den Erfolg einer Karriere von Frauen (nicht nur) in der mathematischen Forschung angesehen.[93] Des Weiteren

90 Vgl. Cofman: Homologies.
91 Ich danke A. Beutelspacher für diesen Hinweis.
92 Vgl. Martina R. Schneider: Spurensuche. Eine Exploration zu den Potentialen und Grenzen des Tagungsarchivs Oberwolfach (ODA) am Beispiel von Mathematikerinnen (ca. 1960 bis 1980). In: Geschichte der Tagungen am Mathematischen Forschungsinstitut Oberwolfach, 1944 bis 1960er-Jahre. Hg. von Maria Remenyi, Volker Remmert, Norbert Schappacher (in Vorbereitung).
93 Vgl. Karin Flaake u. a.: Professorinnen in der Mathematik. Berufliche Werdegänge und Verortung in der Disziplin. Bielefeld 2006 (= Wissenschaftliche Reihe 159), S. 15 f.

sind die Rahmenbedingungen zu nennen, welche Cofmans Karriere beeinflussten: Der Ausbau der deutschen Hochschulen in den 1960er- und 1970er-Jahren war für ihre Karriere genauso günstig wie die zunehmende Internationalisierung der mathematischen Forschung, an der sie sich beteiligte. Von einer Frauenförderung konnte Cofman zeitlich jedoch nicht profitieren. Es gab sie zu dieser Zeit schlichtweg nicht.

Nach dem Weggang Cofmans aus Mainz sollte es noch gut eineinhalb Jahrzehnte dauern, bis wieder eine Frau als Mathematikprofessorin an die JGU berufen wurde. Zum Wintersemester 1995/96 trat Claudia Klüppelberg (*1953), eine mathematische Statistikerin, eine Professur am Fachbereich Mathematik an. Klüppelberg blieb nur kurz. Bereits im Jahr 1997 folgte sie einem Ruf an die TU München. Christina Birkenhake (*1961), die 2001 als Professorin für algebraische Geometrie und damit als dritte Mathematikprofessorin an die JGU berufen wurde, verließ Mainz ebenfalls rasch. Erst die beiden 2010 berufenen Professorinnen Mária Lukácová (Numerik) und Ysette Weiss (Fachdidaktik) blieben und sind bis heute am Institut für Mathematik des Fachbereichs 08 der JGU tätig. Vor Kurzem wurde mit Lisa Hartung die jüngste Professorin Deutschlands in die Arbeitsgruppe Stochastik des Mainzer Instituts für Mathematik berufen.[94] Mit einer Mathematik-Professorinnenquote von 17 Prozent liegt die JGU damit aktuell leicht über dem bundesweiten Durchschnitt von rund 15 Prozent.[95]

94 Vgl. [o. V.]: »Die Mathematik fasziniert mich immer wieder neu«. In: JGU-Magazin, 26.11. 2020, URL: https://www.magazin.uni-mainz.de/11510_DEU_HTML.php (abgerufen am 21.1. 2021).
95 Vgl. hierzu die Informationen auf der Website der Deutschen Mathematiker-Vereinigung, URL: https://www.mathematik.de/professor_innen (abgerufen am 11.7.2022). Mein Dank geht an Tilman Sauer für seine Unterstützung im Themenfindungsprozess, an den Leiter des Mainzer Universitätsarchivs Christian George und sein Team für die Bereitstellung von Archivalien trotz pandemiebedingter Zugangsbeschränkungen sowie an die Herausgeber_innen des Bandes für ihre sorgfältige Redaktion. Schließlich möchte ich mich bei Albrecht Beutelspacher für seine Auskunftsfreudigkeit bedanken.

Julia Tietz / Patrick Schollmeyer

Annalis Leibundgut. Netzwerken als Strategie

»Die Geschichte der Frauen in den Altertumswissenschaften und überhaupt ihrer Bedeutung für die Rezeption der klassischen Antike muss erst noch geschrieben werden. Erst seit den späten 1960er Jahren wurden einige Wissenschaftlerinnen auf Professuren berufen. In den strukturkonservativen Fächern waren universitäre Besetzungsverfahren jahrzehntelang von Männerbünden dominiert und von männlichen Netzwerken kontrolliert.«[1]

Diese Einschätzung von Stefan Rebenich, der gegenwärtig als der wohl profilierteste deutschsprachige Vertreter einer altertumswissenschaftlichen Disziplinen- und Forscher:innengeschichte gelten darf, ist ebenso aktuell wie treffend. Die aus dem Kanton Bern stammende Annalis Leibundgut hätte dem Inhaber der Professur für Alte Geschichte und Rezeptionsgeschichte der Antike an ihrer Berner Heimatuniversität sofort zugestimmt. Gerade in ihren letzten Lebensjahren hat sie immer wieder in persönlichen Gesprächen exakt die von Rebenich benannten Problematiken betont und dabei hervorgehoben, dass diese den äußeren Rahmen ihres Wirkens maßgeblich bestimmt hätten. Insofern sei es ihr nach eigener Einschätzung vor allem daran gelegen gewesen, selbst netzwerkend tätig zu sein, um den fachlichen Männerbünden mit deren eigenen Methoden entschieden entgegenzutreten. Wie ihr Weg dabei verlief, soll im Folgenden in einem ersten, aufgrund der unvollständigen Datenlage nur vorläufig zu nennenden Versuch skizziert werden.[2] Um Leibundguts eigene Karrierewege besser

[1] Stefan Rebenich: Die Deutschen und ihre Antike. Eine wechselvolle Beziehung. Stuttgart 2021, S. 14.
[2] Dieser Beitrag fußt zum einen auf dem im Universitätsarchiv Mainz (UA Mainz) aufbewahrten schriftlichen Nachlass (NL) von Annalis Leibundgut, NL 55, der jedoch fast ausschließlich wissenschaftlicher Natur ist (Vorlesungs- und Vortragsmanuskripte, Gutachten, Fachkorrespondenz etc.), und zum anderen auf persönlichen Erinnerungen des Mitautors. Die privaten Papiere wurden nach Leibundguts Tod auf ihren ausdrücklichen Wunsch hin vernichtet. Aus vielfältigen Gründen war es im Kontext der Abfassung dieses Beitrags zudem nicht möglich, weitere noch lebende Personen aus dem direkten Umfeld Leibundguts ausführlich zu befragen, um das hier gegebene, möglicherweise einseitige, in einigen Punkten vielleicht auch zu korrigierende Bild auf eine breitere Quellenbasis zu stellen. Diese Recherchelücke ist beiden

einordnen zu können, sei aber vorab noch daran erinnert, dass die Klassische Archäologie in Deutschland bis weit ins 20. Jahrhundert hinein ein von Männern dominiertes Forschungsfeld war. Dies ist zu konstatieren, obwohl die Zahl der weiblichen Studierenden im Fach nach der Studienzulassung von Frauen an den preußischen Universitäten 1908/09 stetig zunahm und dann stets verhältnismäßig hoch blieb. Das Studium des Fachs galt als unverfängliche Beschäftigung für junge Frauen bis zu deren Hochzeit; blieb diese jedoch aus, konnte mit einem Abschluss ein eigener, unabhängiger Unterhalt gesichert werden. Grundsätzlich gestattete man den Frauen jedoch lediglich assistierende Aufgaben im Archiv, der Redaktion oder kuratierende Arbeiten an einem Museum, die zwar zu den wichtigsten Tätigkeiten der Grundlagenforschung in der Klassischen Archäologie zählten, aber kein Prestige in Form einer Professur einbrachten.[3] Dieser Karrieresprung gelang erst Margarete Bieber (1879–1978) mit ihrer 1923 in Gießen erfolgten Ernennung zur außerplanmäßigen Professorin.[4] Sie war damit nach Emmy Noether (1882–1935) die zweite Frau in Deutschland, die einen Professorentitel eigenen Rechts führen durfte. Bieber ist auch die erste Frau gewesen, die für ihre Dissertation das renommierte Reisestipendium (Reisejahr 1909/10) des Deutschen Archäologischen Instituts (DAI) erhalten hat. Es dauerte dann noch einmal rund 40 Jahre, bis mit Erika Simon (1927–2019) eine weitere Frau an einer deutschen Universität eine Professur bekleiden konnte, und diesmal nach ihrer 1964 nach Würzburg erfolgten Berufung sogar eine ordentliche Professur.[5] Dieser Lehrstuhl blieb aber lange Zeit der einzige, den eine Frau innehatte. Demgegenüber waren im Jahr 2015 in Deutschland von den 47 Professorenstellen für Klassische Archäologie – verteilt auf 28 Standorte – rund ein

Verfasser:innen durchaus bewusst, weshalb sie den vorliegenden Aufsatz auch nur als ersten Einstieg in ein weitaus vielschichtigeres Thema verstehen, der einerseits zu einer weiteren intensiven Beschäftigung mit Leibundgut selbst und andererseits dem Wirken von Wissenschaftlerinnen im Fach Klassische Archäologie anregen soll.

3 Vgl. allg. Irma Wehgartner: Zwischen Anspruch und Wirklichkeit. »Gelehrte Frauen« in der klassischen Archäologie Deutschlands. In: Göttinnen, Gräberinnen und gelehrte Frauen. Akten der 5. Tagung des Netzwerks archäologisch arbeitender Frauen, 16.–17. Juni 2001 Berlin. Hg. von Sylvie Bergmann, Sibylle Kästner, Eva-Maria Mertens. Münster 2004 (= Frauen – Forschung – Archäologie 5), S. 159–169.

4 1933 sollte sie ordentliche Professorin werden, was aus politischen Gründen nicht mehr realisiert wurde; sie musste stattdessen in die USA emigrieren, wo sie ihre Karriere allerdings fortsetzen konnte. Zur Biografie von Bieber siehe Matthias Recke: Margarete Bieber (1879–1978) – Vom Kaiserreich bis in die Neue Welt. Ein Jahrhundert gelebte Archäologie gegen alle Widerstände. In: Ausgräberinnen, Forscherinnen, Pionierinnen. Ausgewählte Porträts früher Archäologinnen im Kontext ihrer Zeit. Hg. von Jana Esther Fries, Doris Gutsmiedl-Schümann. Münster 2013 (= Frauen – Forschung – Archäologie 10), S. 141–149.

5 Siehe zu Simon, die ihre wissenschaftliche Karriere in Mainz begann, UA Mainz, Best. 7/305 sowie v. a. Tonio Hölscher: Nachruf Erika Simon (27.6.1927–15.2.2019). In: Jahrbuch der Heidelberger Akademie der Wissenschaften für das Jahr 2019. Heidelberg 2020, S. 202–206.

Drittel von Frauen besetzt; heute sind es bereits gut 40 Prozent.[6] Annalis Leibundguts Karriere vollzog sich mithin in einer Phase des strukturellen Wandels. Als sie anfing zu studieren, stellten Frauen im Fach Klassische Archäologie in wissenschaftlichen Spitzenpositionen noch die große Ausnahme dar, was sich dann während ihrer aktiven Zeit als Forscherin und Hochschullehrerin langsam zu ändern begann; und bis zu ihrem Tod 2014 hatte sich die Gesamtsituation dann in der Tat grundlegend verändert.

Abb. 1: Undatiertes Porträt von Annalis Leibundgut. Fotograf: Helmut Sieben.[7]

Leibundguts Weg zur Klassischen Archäologie und ihr Blick auf die Antike

Leibundgut war sich stets bewusst und hat dies in vielen Gesprächssituationen auch häufig betont, dass ihr Weg in die Klassische Archäologie kein geradliniger gewesen sei; in gewisser Weise ist sie sogar stolz darauf gewesen. Sie wurde 1932 als Tochter von Walter Leibundgut, einem Schweizer Geschäftsmann, und seiner Frau Claire in Langenthal (Kanton Bern) geboren und wuchs zunächst in geordneten wirtschaftlichen Verhältnissen auf. Durch das finanzielle Scheitern

6 Vgl. die Statistik zum Frauenanteil der Professuren für Klassische Archäologie (Stand Juli 2015), URL: https://archiskop.hypotheses.org/92 (abgerufen am 29.7.2020).
7 UA Mainz, S3/7962.

ihres Vaters, was in der damaligen Gesellschaftsordnung der Schweiz zugleich ein gesellschaftliches Problem darstellte, wurde Leibundgut, noch bevor sie erwachsen war, mit der Wirkmächtigkeit eines sozialen Wertekanons und daraus resultierender inklusiver wie exklusiver Gruppenzugehörigkeiten sowie Hierarchien konfrontiert. Diese frühen Erfahrungen des Ausgegrenztseins und aufgrund materieller Nöte erzwungene Ausbildungswege haben sie nach persönlichem Bekunden tief geprägt; Einzelheiten blieben aber in der Familie und wurden nicht öffentlich thematisiert. Gleichwohl entwickelte Leibundgut hieraus ein Narrativ, vor dessen Hintergrund sie den eigenen Weg, der über verschiedene berufliche Stationen über den nachträglichen Erwerb der Hochschulreife erst mit 29 Jahren zum Beginn eines Studiums mit dem Hauptfach Klassische Archäologie geführt hatte, stets als eine selbstgewählte und infolgedessen selbstbestimmte Bildung verstanden wissen wollte.[8] Im Einzelnen lässt sich dieser Weg wie folgt stichwortartig zusammenfassen: Nach dem Abschluss an der Mädchensekundarschule trat sie eine kaufmännische Ausbildung in einer Berner Kunstgalerie an, deren Leitung sie im Anschluss 1953 und 1954 übernahm. Darauf folgte zwischen 1955 und 1961 die Leitung des Redaktionssekretariats der *Bernischen Tagesnachrichten*, wo Leibundgut in den kommenden Jahren zur Redakteurin und Journalistin aufstieg. Parallel dazu holte sie ihr Abitur mit den Schwerpunkten auf Latein und moderne Sprachen an einem Abendgymnasium nach. Erst 1961 begann sie ihr Studium mit dem Hauptfach Klassische Archäologie und den Nebenfächern Alte Geschichte, Latein sowie Ur- und Frühgeschichte an der Universität Bern.

Die Situation von Frauen in der Schweiz ist in letzter Zeit vermehrt in den Blick genommen worden. Insbesondere im Jubiläumsjahr 2021, in dem der 50. Jahrestag der Einführung des Frauenstimm- und Wahlrechts gefeiert wurde, sind verschiedene Schweizer Pionierinnen der Frauenemanzipation mit Porträts geehrt worden.[9] Leibundgut sprach gelegentlich über ihre eigene Jugendzeit und war sich dabei sehr wohl im Klaren darüber, dass sie selbst zu den Zeuginnen dieser soziopolitischen Zeitenwende in der Schweiz gehörte. Die eigentlichen literarischen Vorbilder für ihren persönlichen lebenslangen Bildungsweg fand sie jedoch vor allem in der klassischen Bildungstradition der europäischen Auf-

8 Vgl. zu Ausbildung und Studium UA Mainz, Best. 84/26, selbstverfasster Lebenslauf zur Bewerbung für die C3-Professur in Mainz u. die Unterlagen zum Studium in UA Mainz, NL 55/21.
9 Vgl. die auf der anlässlich dieses Jubiläums erstellten Homepage gesammelten Porträts von engagierten Schweizerinnen. URL: https://hommage2021.ch/portraits (abgerufen am 13.7. 2022). Siehe ferner speziell zur Einführung des Frauenwahlrechts in der Schweiz die einschlägigen Arbeiten zum Leben von Marthe Gosteli: Franziska Rogger: »Gebt den Schweizerinnen ihre Geschichte«. Marthe Gosteli, ihr Archiv und der übersehene Kampf ums Frauenstimmrecht. Zürich 2015; dies.: Marthe Gosteli. Wie sie den Schweizerinnen ihre Geschichte rettete. Bern 2017.

klärung.[10] So sprach sie am Ende ihres Lebens häufiger von Julie Bondeli (1732–1778), einer 200 Jahre vor ihr geborenen Berner Patrizierstochter, die als Salonnière eine wichtige Rolle im Kulturleben ihrer Heimatstadt gespielt und mit vielen Persönlichkeiten der Zeit korrespondiert hatte.[11] Wie wichtig Leibundgut gerade solche Akteur:innen, die Epoche der Aufklärung per se und das darin vertretene Bildungsideal zeitlebens gewesen sind, zeigt sich vornehmlich in ihrer bis zum Tod andauernden Beschäftigung mit dem als Gründerheros der Klassischen Archäologie geltenden Johann Joachim Winckelmann (1717–1768), dem Bondeli durchaus ein Begriff war.[12] Immer wieder kam Leibundgut in Vorlesungen, Seminaren und Vorträgen auf Winckelmann und seine Zeitgenossen sowie späteren Adepten zu sprechen.[13] Ihre wissenschaftliche Auseinandersetzung mit den Anfängen der Klassischen Archäologie und insbesondere deren Wirkung auf die europäische Geistesgeschichte sollte in Leibundguts Opus Magnum gipfeln, das leider unvollendet blieb.[14] Geplant war eine großangelegte Untersuchung zum sogenannten Apoll vom Belvedere,[15] der seit dem Ende des 15. Jahrhunderts bekannt war und dann vor allem durch Winckelmanns hymnische Beschreibung den Höhepunkt seiner Berühmtheit erlangte, die nur mit

10 Leibundguts private Handbibliothek, die nach ihrem Tod leider komplett aufgelöst werden musste, spiegelte dieses Selbstverständnis in der Auswahl der dort vorhandenen Literatur wider. Leibundgut umgab sich gerne mit entsprechenden Klassikern; sie las sie freilich auch und wurde nicht müde, ihre Studierenden und jüngeren Fachkolleg:innen zu einer entsprechenden Lektüre zu ermuntern.
11 Leibundgut kannte zwar auch den Roman von Eveline Hasler: Tells Tochter. Julie Bondeli und die Zeit der Freiheit. München, Zürich 2004; sie stützte sich jedoch hauptsächlich auf die Edition der Briefe: Die Briefe von Julie Bondeli an Joh. Georg Zimmermann und Leonhard Usteri. Frauenfeld 1930. Die Neuedition von Bondelis Briefe durch Angelica Baum und Brigit Christensen (Hg.): Julie Bondeli. Briefe. 4 Bde. Zürich 2012 benutzte sie ebenfalls.
12 Im ungedruckten Manuskript zur Wirkungsgeschichte des Apoll vom Belvedere (siehe dazu Anm. 14) geht Leibundgut ausführlicher auf Julie Bondelis Reaktion auf Winckelmanns Beschreibung der Statue ein. Sie hatte von dieser Kenntnis durch eine Abschrift erhalten, die ihr der Schweizer Gelehrte Leonhard Usteri (1741–1789) auf ausdrückliche Bitte Winckelmanns zugesandt hatte.
13 Siehe bspw. UA Mainz, NL 55/5 (Lehrveranstaltungen zum Apoll vom Belvedere); NL 55/22 (handschriftliche Notizen zum Apoll vom Belvedere); NL 55/13 u. NL 55/37 (Vorträge zum Apoll vom Belvedere).
14 Teile des Manuskripts und das zugehörige, von Leibundgut über Jahre zusammengetragene Studienmaterial (Literaturnachweise, Abbildungen etc.) befinden sich derzeit noch in der Obhut des Arbeitsbereichs Klassische Archäologie der JGU. Es ist geplant, die nachgelassenen Partien des Textes zum 10. Todestag von Leibundgut im Jahr 2024 zu veröffentlichen (Hg.: Gernot Frankhäuser, Landesmuseum Mainz und Patrick Schollmeyer, JGU).
15 Aus der Fülle der Literatur seien hier nur die wichtigen Beiträge von Nikolaus Himmelmann (S. 211–225), Steffi Roettgen (S. 253–274) u. Matthias Winner (S. 227–252) genannt, erschienen in: Matthias Winner, Bernard Andreae (Hg.): Il Cortile delle Statue. Der Statuenhof des Belvedere im Vatikan. Akten des internationalen Kongresses zu Ehren von Richard Krautheimer. Rom 21.–23. Oktober 1992. Mainz 1998.

jener der 1506 ebenfalls in Rom entdeckten Laokoon-Gruppe[16] vergleichbar ist. Dies gilt auch für die ungeheure Wirkungsgeschichte der Statue, was das eigentliche Thema war, das Leibundgut interessierte, weshalb sie ihrer Untersuchung auch den vielsagenden Untertitel *Eine intellektuelle Biographie* gab. Auch wenn Leibundgut damit nicht die eigene, sondern die des von ihr untersuchten Denkmals meinte, wird daraus gleichwohl deutlich, in welchen zeitlichen wie inhaltlichen Dimensionen sie dachte und welchen Bildungsbegriff sie sich zu eigen gemacht hatte. Für sie war die Antike nicht bloß eine abgeschlossene Epoche, die ausschließlich historisch betrachtet werden sollte, sondern vielmehr eine bis in die heutige Zeit hineinwirkende Lebens- sowie Denkkultur und damit eine Bildungsidee, von der sie meinte, dass diese sich lohne, wenn auch stets kritisch, an die nachfolgenden Generationen weitergegeben zu werden. Bezeichnend für dieses Selbstbild ist beispielsweise ein von Leibundgut selbst verfasstes Einladungsschreiben zu einem Abendessen, das sie für zwei mit ihr befreundete Gelehrtenehepaare gab. So bezeichnet sie diese Zusammenkunft bewusst als »convivium« und beschreibt sich selbst mit den Worten: »Es war ihr Stolz, viele gebildete Männer und Frauen um sich zu versammeln und sie bewirtete sie nicht nur mit den üblichen Dingen, sondern auch mit Diskussionen«. Zudem fügte sie dem erklärend hinzu: »Aus der antiken Zusammenfassung des Athenaios von Naukratis, Das Gelehrtenmahl (leichte Abänderung des Textes aus gegebenem Anlass).«[17] Leibundgut begriff sich und ihr Wirken folglich als Teil einer ebenso weit verzweigten wie eng vernetzten Tradition. Dementsprechend hat sie – wie bereits eingangs erwähnt – ihr gesamtes ›archäologisches Leben‹ lang am Aufbau eigener Netzwerke gearbeitet und dies als eine wichtige Strategie begriffen. Vor diesem Hintergrund lässt sich ihr Wirken als Klassische Archäologin wie folgt darstellen.

Netzwerken als Strategie – Karrierewege einer Wissenschaftlerin

Aufgrund von Leibundguts spezifischem Ausbildungs- und Berufsweg begann sie ihr archäologisches Fachstudium nicht voraussetzungslos. Wegen ihrer Tätigkeiten in einer Berner Kunsthandlung und insbesondere bei den *Bernischen Tagesnachrichten* kann angenommen werden, dass sie im Vergleich zu ihren wesentlich jüngeren Kommiliton:innen beim Start ihres Studiums nicht nur

16 Zum Laokoon aus archäologischer Sicht siehe ausführlich: Susanne Muth (Hg.): Laokoon. Auf der Suche nach einem Meisterwerk. Rahden/Westf. 2017. Zur frühen Wirkungsgeschichte des Laokoon siehe Christoph Schmälzle: Laokoon in der Frühen Neuzeit. Frankfurt a. M. 2018.

17 Die unbedruckten Rückseiten des Einladungsschreibens hat Leibundgut später als Notizpapier wiederverwendet, weshalb es erhalten blieb. Vgl. UA Mainz, NL 55/41.

bereits über Verbindungen in Stadt und Universität verfügt hat, sondern – was sicherlich noch schwerer wog – es gewohnt war, öffentlich zu sprechen sowie publizistisch tätig zu sein. Auch wenn sich einstweilen das persönliche Netzwerk Leibundguts in diesen ersten Jahren ihrer archäologischen Karriere aufgrund fehlender nachgelassener schriftlicher Aufzeichnungen nicht im Detail ermessen lässt, wird zumindest deutlich, dass der Berner Ordinarius für Klassische Archäologie, der international hoch renommierte Hans Jucker (1918–1984), sie bald nach Studienbeginn nachdrücklich gefördert hat.[18] Sie konnte durch ihre Studienleistungen offenbar schon früh überzeugen. So gewann sie bereits 1964 in einem Preisausschreiben der Philosophisch-Historischen Fakultät der Universität Bern für ihre Arbeit über römische Lampen im Bernischen Historischen Museum den ersten Preis.[19] Jener Aufsatz bildete den Grundstock für ihre Dissertation zu den römischen Lampen in der Schweiz, die Leibundgut parallel zu einem Auslandsjahr in Straßburg und der Alleinassistenz für ihren Doktorvater Jucker verfasste; 1969 wurde sie schließlich mit dieser Arbeit von ihm und der Lehrbeauftragten Elisabeth Ettlinger (1915–2012) als Zweitgutachterin an der Universität Bern promoviert. Gleich im Anschluss konnte Leibundgut als Mitglied des Schweizerischen Archäologischen Instituts in Rom eine der wenigen hoch begehrten Auslandsstellen für schweizerische Archäolog:innen antreten, wo sie von 1969 bis 1975 lebte. Zusätzlich dazu erhielt sie 1973 vom Schweizer Nationalfonds ein Stipendium für ein Forschungsprojekt über die römischen Bronzen in der Schweiz, das sie mit Unterstützung ihres Doktorvaters und dem Römisch-Germanischen Zentralmuseum Mainz (RGZM) durchführte. Darüber hinaus nahm sie an Grabungen in Kellia in Ägypten teil. Mit der Publikation der Ergebnisse jener Grabung wurde sie 1973 vom Schweizer Ägyptologen und Grabungsleiter Gerhard Haeny (1924–2010) beauftragt. Es war ein Werk, das sie bis zur Veröffentlichung 1999 beschäftigen sollte.[20]

Schon ihr Studienjahr in Straßburg, aber erst recht ihre Aufenthalte in Rom und Ägypten hat Leibundgut ebenso wie ihr Habilitationsprojekt zu den römischen Bronzen der Schweiz, das Teil eines größeren multinationalen Forschungsunternehmens gewesen ist, intensiv dazu genutzt, um mit anderen

18 Zu Leibundguts akademischem Lehrer siehe Dietrich Willers: Hans Jucker. In: Archäologenbildnisse. Porträts und Kurzbiographien von Klassischen Archäologen deutscher Sprache. Hg. von Reinhard Lullies, Wolfgang Schierung. Mainz 1988, S. 323f.
19 Vgl. UA Mainz, Best. 84/26.
20 Vgl. die Erläuterungen im Vorwort zu Annalis Leibundgut-Maye: Methodenkritische Untersuchungen zum Problem des koptischen Einflusses auf die nubische Wandmalerei. In: Der Sudan in Vergangenheit und Gegenwart. Internationale Fachtagung des Interdisziplinären Arbeitskreises Nordostafrikanisch/Westasiatische Studien der Universität Mainz November 1993. Hg. von Rolf Gundlach, Manfred Kropp, Annalis Leibundgut. Frankfurt a. M. 1996, S. 33–161, hier S. 45. Vgl. auch die Unterlagen in UA Mainz, NL 55/38 u. den Absatz zu den außeruniversitären Tätigkeiten.

Wissenschaftler:innen auf teilweise internationaler Ebene in Kontakt zu kommen.[21] Die von ihrem Doktorvater Jucker herausgegebene Reihe *Die römischen Bronzen der Schweiz*, deren erster Band 1976 erschien, stellt das schweizerische Pendant zu den Versuchen dar, den gesamten Bestand an römischen Bronzen in Deutschland und Österreich zu erfassen. Zum Zeitpunkt ihrer Beschäftigung mit diesem Gegenstand waren Leibundgut und die zwölf Jahre jüngere Annemarie Kaufmann-Heinimann die beiden weiblichen Ausnahmen in der ansonsten rein männlichen Riege der übrigen Bearbeiter.[22] Es sind darüber hinaus insbesondere Leibundguts Tätigkeiten in Rom, aber auch in Ägypten gewesen, die zum Aufbau eines größeren fachlichen Bekanntenkreises geführt haben. Ihre Mehrsprachigkeit – sie beherrschte neben der Muttersprache Deutsch fließend Französisch, Italienisch und Englisch – ist hierbei stets förderlich gewesen. In der persönlichen Rückschau waren es vor allem die Jahre in Rom, die Leibundgut nach eigenem Bekunden sehr geprägt haben, und in denen viele der bis zu ihrem Tode andauernden fachlichen sowie persönlichen Kontakte entstanden sind.

Wie wichtig und mitbestimmend neben den rein fachlichen Qualitäten solche Netzwerke letztlich für die Berufswege einzelner Wissenschaftler:innen sind, zeigt die weitere Karriere Leibundguts deutlich. Dass sie 1975 im Anschluss an ihre Beschäftigung in Rom eine Stelle als Wissenschaftliche Mitarbeiterin am neugegründeten Institut für Klassische Archäologie der Universität Trier unter dessen erstem Leiter Günter Grimm (1940–2010) antrat, ergab sich in gewisser Weise direkt aus den in ihrer römischen Zeit geknüpften Kontakten und begonnenen Forschungsarbeiten. In diesem Fall erwies sich speziell ihr Forschungsaufenthalt in Ägypten als hilfreich. Grimm, der bis 1974 als Referent an der Abteilung Kairo des Deutschen Archäologischen Instituts gewirkt hatte und wegen seiner Arbeiten als Spezialist der griechisch-römischen Kunst Ägyptens galt,[23] gründete nach seiner Berufung in Trier mit seinen beiden Professorenkollegen aus der Ägyptologie und Alten Geschichte das dortige Forschungszentrum Griechisch-Römisches Ägypten. Grimm, der Leibundgut sowohl aus

21 Teile der diesbezüglichen Korrespondenz befinden sich im UA Mainz, NL 55/29–32 u. 36.
22 Die römischen Bronzen aus Deutschland wurden bis dato in 2 Bänden von Heinz Menzel vorgelegt: Die römischen Bronzen aus Deutschland. Bd. 1: Speyer. Mainz 1960 u. Bd. 2: Trier. Mainz 1966. Die Bearbeitung der römischen Bronzen aus Österreich erfolgte durch Robert Fleischer: Die römischen Bronzen aus Österreich. Mainz 1967 u. die Publikation der römischen Bronzen aus der Schweiz wurde durch einen von Hans Jucker herausgegebenen Band eröffnet: Die römischen Bronzen aus der Schweiz. Bd. 2: Avenches. Mainz 1976. Die Publikation von Annemarie Kaufmann-Heinimann erschien ein Jahr später als Band 1 der Reihe: Die römischen Bronzen der Schweiz. Bd. 1: Augst und das Gebiet der Colonia Augusta. Mainz 1977. Zu Annalis Leibundguts Publikation s. u.
23 Günter Grimm: Die Zeugnisse ägyptischer Religion und Kunstelemente im römischen Deutschland. Leiden 1969 (= Études préliminaires aux religions orientales dans l'empire Romain 12); ders.: Die römischen Mumienmasken aus Ägypten. Wiesbaden 1974; ders.: Kunst der Ptolemäer- und Römerzeit im Ägyptischen Museum Kairo. Mainz 1975.

Rom als auch Kairo persönlich kannte, wusste aufgrund dieser Kontakte genauestens Bescheid über ihre Expertise in exakt den Forschungsfeldern, die im Kontext des aufzubauenden Instituts an der neu gegründeten Trierer Universität besonders wichtig waren: Ägypten unter der Herrschaft der Ptolemäer und der römischen Kaiser sowie provinzialrömische Kunst. Durch ihre Mitarbeit bei der Kellia-Grabung mit ihrem Schwerpunkt auf der griechisch-römischen Epoche Ägyptens sowie ihre durchgeführten als auch geplanten Arbeiten zu römischen Lampen respektive Bronzen in provinzialen Kontexten verfügte sie über entsprechende Kenntnisse. Zudem galt sie als ausgesprochen tatkräftig und organisatorisch geschickt. Ihr wurden somit Eigenschaften zugesprochen, die beim Aufbau einer erst zu etablierenden Lehr- und Forschungseinrichtung allgemein als überaus nützlich galten. Die in sie gesetzten Hoffnungen trogen nicht. Schon drei Jahre nach Dienstantritt habilitierte sie sich mit ihrer Arbeit zu den römischen Bronzen der Schweiz und publizierte diese nur zwei Jahre später in insgesamt zwei Bänden.[24] Gemäß den damals geltenden vertragsrechtlichen Rahmenbedingungen erhielt Leibundgut nach Abschluss ihrer Habilitation eine Hochstufung auf eine C2-Dozentur zugesprochen, die 1986 schließlich in eine C2-Professur auf Lebenszeit umgewandelt wurde.[25]

Trotz dieses Erfolges – Leibundgut war nach Erika Simon (1927–2019)[26] erst die zweite Frau an einer bundesrepublikanischen Universität, die eine planmäßige besoldete Professur im Fach Klassische Archäologie innehatte – bewarb sie sich noch im gleichen Jahr um die durch die Wegberufung Burkhard Wesenbergs auf den Regensburger Lehrstuhl freigewordene zweite Professur für Klassische Archäologie an der Johannes Gutenberg-Universität Mainz (JGU). Sie tat dies nicht um der mit dem Weggang nach Mainz einhergehenden Statuserhöhung (von C2 in Trier auf C3 in Mainz) oder der damit verbundenen Tatsache willen, dass erst die Mainzer Professur einen wirklichen Ruf darstellte, sondern weil sie sich davon bessere Arbeitsmöglichkeiten versprach. Zudem hatte sie das Leben in Trier immer als etwas beengt empfunden und vor allem eine bessere Verkehrsanbindung vermisst. Das Rhein-Main-Gebiet mit der Nähe zu weiteren Universitäten und Museen erschien ihr dagegen wesentlich reizvoller. Die Ausschreibung der Professur erfolgte im Juli 1986, worauf 18 Bewerbungen eingingen, von

24 Annalis Leibundgut: Die römischen Bronzen der Schweiz. 3: Westschweiz, Bern und Wallis. 2 Bde. Mainz 1980.
25 Zu ihrer Zeit in Trier vgl. UA Mainz, NL 55/21 u. 45.
26 Zu Simon siehe die folgenden Nachrufe: Angelika Geyer: Erika Simon †. In: Gnomon 91 (2019), H. 7, S. 670f.; Tonio Hölscher: Nachruf. Zum Tod von Erika Simon. In: Antike Welt (2019), H. 3, S. 4; ders.: Erika Simon (27.6.1927–15.2.2019). In: Jahrbuch der Heidelberger Akademie der Wissenschaften für das Jahr 2019. Heidelberg 2020, S. 202–206; ders.: In memoriam Erika Simon (27 juin 1927–15 février 2019). In: Revue archéologique (2020), S. 225–229.

denen fünf von Frauen waren, darunter die Leibundguts. Gemeinsam mit zwei weiteren Kolleginnen schaffte sie es in die Spitzengruppe der Bewerber:innen, die einen Vortrag halten durften und damit die Chance auf eine Berufungslistenplatzierung bekamen. Für ihren Bewerbungsvortrag am 21. Januar 1987 wählte Leibundgut das Thema *Künstlerische Form und konservative Tendenzen im nachperikleischen Athen*. Dass Leibundgut tatsächlich berufen wurde, ist unter anderem vor dem Hintergrund spezifischer Forschungsinteressen mit entsprechender Vernetzung in der Fachcommunity zu verstehen. Sowohl der damalige Mainzer Lehrstuhlinhaber Robert Fleischer als auch die festangestellte wissenschaftliche Mitarbeiterin Renate Bol, die beide in der Berufskommission eine wichtige Rolle spielten, kannten und schätzten ihre wissenschaftlichen Arbeiten. Fleischer, der selbst zu römischen Bronzen (Österreich) geforscht hatte und dessen Arbeit wie die Leibundguts in derselben vom RGZM Mainz betreuten Reihe erschienen war, konnte somit die Hoffnung hegen, mit der Berufung Leibundguts eine Kollegin zu erhalten, die über ähnliche Forschungsinteressen verfügte. In ähnlicher Weise versprach sich Bol, deren wissenschaftlicher Schwerpunkt die kaiserzeitliche Plastik war, durch den Neuzugang eine Ausweitung der Mainzer Institutsaktivitäten in genau diesem Bereich. Die Bewerbung Leibundguts ist ferner deshalb erfolgreich gewesen, weil die Bewerberin anderen in der Kommission vertretenen Mainzer Professoren als eine für die eigenen Forschungs- und Lehrinteressen besonders anschlussfähige neue Kollegin erschien. In diesem Sinn hat beispielsweise der Ägyptologe Rolf Gundlach (1931–2016) Leibundguts Forschungen zum griechisch-römischen Ägypten und ihre Tätigkeit am einschlägigen Trierer Forschungszentrum wahrgenommen und dementsprechend positiv bewertet. Gundlach war es dann auch, der als Vorsitzender der Berufungskommission in seiner Laudatio ein äußerst positives Bild von Leibundguts fachlicher Kompetenz zeichnete, indem er ihr unter anderem »eine besondere Befähigung zur interdisziplinären Arbeit« attestierte, die »durch ihre persönliche Ausstrahlungskraft und ihr starkes wissenschaftliches Engagement mitgetragen« werde, wodurch sie »sich eindeutig aus dem Kreis der Mitbewerber«[27] heraushebe. Der Senat bestätigte im September 1987 ihre Ernennung zur Universitätsprofessorin zum Wintersemester 1987/88.[28] Die eigentliche Antrittsvorlesung hielt Leibundgut im Januar 1989 über *Gleichzeitigkeit des Ungleichzeitigen. Die Stilebenen in der trajanischen Kunst und ihre Botschaft*. Es handelte sich dabei zudem um eine Präsentation ihrer aktuellen Forschungen.[29]

27 Vgl. UA Mainz., Best. 84/26, Laudatio Gundlachs, 10.3.1987.
28 Vgl. ebd.
29 Vgl. UA Mainz, NL 55/20.

Betrachtet man vor diesem Hintergrund die weitere Entwicklung in Mainz nach dem erfolgten Ruf und seiner Annahme, so lässt sich erkennen, dass Leibundgut in der Tat von Beginn an das Ziel verfolgte, sich mit den Mainzer Kolleg:innen auf einer inhaltlichen Ebene stärker zu verbinden. Zeugnis hiervon legen sowohl gemeinsame Veranstaltungen als auch Forschungsvorhaben ab. Es mag in diesem Zusammenhang genügen, nur auf zwei Beispiele hinzuweisen: Im Wintersemester 1995/96 fand eine vom Interdisziplinären Arbeitskreis Nordostafrikanisch/Westasiatische Studien organisierte Ringvorlesung statt, an der Leibundgut federführend beteiligt war.[30] Besonders eindrücklich wird dies im Zusammenhang mit der Einrichtung des von der DFG für insgesamt zwölf Jahre von 1997 bis 2008 geförderten Sonderforschungsbereiches (SFB) 295 deutlich. Nach der Durchführung einer interdisziplinären internationalen Tagung 1993, die sich mit dem Sudan in Vergangenheit und Gegenwart befasste, wurden die Weichen für einen DFG-geförderten Sonderforschungsbereich gelegt und dieser schließlich beantragt.[31] Neben Leibundgut war vor allem der Ägyptologe Gundlach als weiterer Herausgeber des Tagungsbandes für die Initialisierung des SFB 295 *Kulturelle und sprachliche Kontakte. Prozesse des Wandels in historischen Spannungsfeldern Nordostafrikas/Westasiens* verantwortlich, welcher aus dem bisherigen Arbeitskreis gleichen Namens hervorging.[32] Er war der erste geisteswissenschaftliche SFB an der Mainzer Universität. Darin wurden »durch kulturelle und sprachliche Kontakte ausgelöste Prozesse des Wandels in den Bereichen Politik, Religion und Gesellschaft, die sich in Artefakten, Texten und Sprache (›Kontaktmedien‹) manifestieren«,[33] untersucht. Leibundgut gehörte in der Anfangsphase dieses Forschungsprojektes zu dessen Hauptinitiator:innen. Gemeinsam mit ihren Kolleg:innen aus unterschiedlichen Fachbereichen der JGU gelang es ihr, ein interdisziplinäres Netzwerk zu etablieren, das gegenüber der DFG ein überzeugendes Verbundforschungskonzept vorlegen konnte. Auch wenn sie wegen ihres altersbedingten Ausscheidens aus dem Universitätsdienst nur in der ersten Förderungsphase noch selbst als Teilprojektleiterin fungieren

30 Siehe hierzu UA Mainz, NL 55/45. Der Titel der Vortragsreihe lautete: *Von Jericho bis Konstantinopel. Zentralismus und Regionalismus im historischen Raum Nordostafrika/Westasien.* Leibundgut selbst trug am 5.2.1996 zum Thema *Griechische Kunst in persischen Residenzen. Kunstraub – Kunstsammlung und das Problem der künstlerischen Vormachtstellung Griechenlands im 6. und 5. Jh. v. Chr* vor.
31 Vgl. UA Mainz, NL 55/20.
32 Siehe alle Angaben auf der Homepage des SFB 295, URL: https://www.sfb295.uni-mainz.de/index.php.html (abgerufen am 5.8.2022). Zum genauen Inhalt der Fragestellung siehe den Antragsentwurf, bei dem das Teilprojekt noch unter C lief. Vgl. UA Mainz, NL 55/20. Vgl. zur Korrespondenz, Einrichtung und dem Projektverlauf vor und nach der Projektbewilligung durch die DFG UA Mainz, NL 55/39 u. 40.
33 Vgl. hierzu die Informationen auf der Website der Geförderten Projekte der DFG, URL: https://gepris.dfg.de/gepris/projekt/5476484?context=projekt&task=showDetail&id=5476484& (abgerufen am 18.4.2022).

durfte, bleibt ihre prägende Rolle bei der Etablierung des SFBs ein wichtiges und für die spätere Entwicklung weiterhin bestimmendes Faktum. Mit dem SFB gelang es Leibundgut zugleich, eine gezielte Nachwuchsförderung zu betreiben, die ihr als Universitätslehrerin ohnehin stets ein wichtiges Anliegen war.

Netzwerken in der Lehre

Schon ihre ersten Studierenden an der Universität Trier haben sofort zur Kenntnis genommen, dass Leibundgut eine besondere Lehrerin war.[34] So beschränkte sie ihre Bildungsarbeit nicht auf die wenigen Vorlesungs- und Seminarstunden, sondern legte größten Wert darauf, dass sie mit den Studierenden auch darüber hinaus in einen intensiven wissenschaftlichen wie allgemeinen politisch-künstlerischen Austausch kam. Zu diesem Zweck lud sie gerne zu sich privat ein. Dass sie hierbei ihre Vorbilder in der intellektuellen Salonkultur vergangener Zeiten sah, hat sie mehrfach selbst thematisiert. Es war ihr dabei zum einen wichtig, dass sich die Studierenden zu einer Gemeinschaft von Forscher:innen mit ähnlich gelagerten intellektuellen Interessen entwickelten, zum anderen aber auch, dass sich in diesem Kontext ein Netzwerk zukünftiger Kolleg:innen zu formieren begann. Wie wichtig ihr gerade das Letztere war, ist daran abzulesen, dass Leibundgut keine Gelegenheit weder in Trier noch in Mainz ausließ, dieses ›Netzwerk der Jungen‹ mit dem der ›Alten‹ zu verknüpfen. Zu diesem Zweck gab sie nach Gastvorträgen international renommierter Kolleg:innen gerne in ihren großen Altbauwohnungen in Trier und später dann in Wiesbaden Empfänge, bei denen es selbstverständlich war, dass auch ihre jeweiligen Schüler:innen anwesend waren, die auf diese Weise wertvolle Kontakte mit wichtigen Persönlichkeiten des Fachs knüpfen konnten. Selbst auf Exkursionen hat Leibundgut dieses Netzwerken, wenn es die Umstände zuließen, intensiv betrieben. Der Kontakt mit den lokalen Wissenschaftler:innen wurde stets gesucht und vor der jeweiligen Reise durch entsprechende Korrespondenz intensiv vorbereitet.[35] Wie sehr die an diesen Events und Exkursionen beteiligten Studierenden davon letztlich profitiert haben, darüber lässt sich natürlich nur spekulieren.[36] Jedenfalls wird man Leibundgut nicht unterstellen können, sie habe nur einen rein weiblichen Kreis von Studierenden um sich versammelt;

34 Wir beziehen uns hier auf die unpublizierte Rede, die Leibundguts erste Doktorandin Cornelia Ewigleben (zuletzt Direktorin des Landesmuseums Stuttgart) auf der 2015 an der JGU veranstalteten Gedenkfeier gehalten hat.
35 Siehe hierzu bspw. UA Mainz, NL 55/10, Korrespondenz zur Vorbereitung der Exkursion nach New York u. Boston.
36 An dieser Stelle wird bewusst darauf verzichtet, die Karrierewege von Leibundguts Schüler:innen nachzuzeichnen, um zu vermeiden, hier falsche Rückschlüsse zu ziehen.

Frauen wie Männer schätzten sie gleichermaßen als akademische Lehrerin und haben daher bei ihr studiert und ihren akademischen Abschluss gemacht.[37]

Netzwerken in eigener Sache als Vermittlungsarbeit

Noch bevor die Vermittlungsarbeit als »Third Mission« in den allgemeinen hochschulpolitischen Sprachgebrauch Einzug gehalten hat, war es für Leibundgut als ehemaliger Journalistin eine Selbstverständlichkeit, universitär erzieltes Fachwissen einem allgemein interessierten Publikum zu vermitteln. Diese Form der Vernetzung hielt sie für wichtig, da sie hoffte, damit eine positive öffentliche Aufmerksamkeit generieren zu können, die ihr im Kampf um die stets knappen Hochschulressourcen als zusätzliche ›Argumentationshilfe‹ nützlich erschien. So lud Leibundgut beispielsweise Josef Reiter, den damaligen Vizepräsidenten und späteren Präsidenten der JGU, zur Wiedereröffnung der Originalsammlung (30. Januar 1991) ein und ließ ihn dabei auf ihren Wunsch hin publikumswirksam aus einer antiken Schale Wein trinken, was umgehend von den ebenfalls eingeladenen Mainzer Pressevertretern aufgegriffen und sogar mit Foto werbewirksam veröffentlicht wurde.[38] Neben solchen, von ihr federführend inszenierten Aktionen sind es vor allem ihre vielen Beiträge in der *Neuen Zürcher Zeitung* gewesen, mit denen Leibundgut ein größeres überregionales Publikum erreichen wollte. Sie scheute dabei nicht davor zurück, sich hierfür selbst ins Spiel zu bringen, indem sie auf eigene bestehende Netzwerke zurückgriff, um weitere Verbindungen einzugehen.[39]

Schluss

Zusammenfassend betrachtet, scheint Annalis Leibundguts Wirken als Wissenschaftlerin, Hochschullehrerin und journalistisch tätige Vermittlerin aus feministischer Sicht keine entsprechend eindeutigen Konturen aufzuweisen. Weder

37 Vgl. hierzu UA Mainz, NL 55/17–19, Erst- u. Zweitgutachten zu Magisterarbeiten u. Dissertationen.
38 Siehe die Unterlagen zu den Feierlichkeiten anlässlich der Wiedereröffnung der Vasensammlung im Jahr 1991 im UA Mainz, NL 55/45; dort auch die entsprechenden Artikel in der *Allgemeinen Zeitung* und in der *Mainzer Rhein-Zeitung* vom 1.2.1991.
39 Vgl. UA Mainz, NL 55/41, Schreiben vom 8.8.1996 an den Leiter der Feuilletonredaktion der *Neuen Zürcher Zeitung*, in dem Leibundgut ihr Interesse an einer bezahlten freien Mitarbeit bekundet. Einleitend schreibt sie: »…wie mir [...] mitteilt, hat sie mit Ihnen über mein Interesse, gelegentlich für die NZZ zu schreiben, gesprochen.«

in ihrer Forschung und Lehre[40] noch bei ihrer Vortragstätigkeit[41] oder ihren Zeitungsartikeln[42] lässt sich eine Nähe zu Themen der Geschlechterproblematik erkennen; das heißt aber nicht, dass sie nie darüber nachgedacht hätte. Sie war sich im Gegenteil sehr wohl bewusst, welche ›nachrangigen‹ Inhalte das meist männliche Arbeitsumfeld gemeinhin gerne den weiblichen Kolleginnen überließ. In diesem Sinn schrieb sie in einem an den damaligen Leiter der Feuilletonredaktion der *Neuen Zürcher Zeitung* gerichteten Brief vom 8. August 1996 geradezu beiläufig von den »üblichen alltäglichen Artikeln (Mode, Frauen, etc)«, die sie als junge »Hilfsredaktorin und Journalistin an den Berner Neuesten Nachrichten«[43] verfasst habe.

Vor dem geschilderten Hintergrund ist es zudem schwer, wenn nicht gar unmöglich, abschließend zu beurteilen, ob bei Leibundgut das Problem des »Frauseins« in einer noch zu ihrer Zeit von vielen Männerbünden dominierten Fachkultur, dessen sich sie sehr wohl bewusst war, bei ihr dazu führte, dass sie selbst Frauen bevorzugt förderte. Zwar hat sie in der Tat nicht wenige Absolventinnen und forschende Kolleginnen immer wieder mit entsprechenden Gutachten etc. unterstützt, aber eben auch Männer.[44]

Festzuhalten bleibt aber auf alle Fälle, dass Leibundgut in ihrer eigenen Wirkungszeit zu den ganz wenigen Frauen in der Klassischen Archäologie gehört hat, die eine ordentliche Professur bekleideten. Diese Exklusivität war ihr stets bewusst; sie begriff sie als Ansporn, das heißt, sie wollte mithelfen, die Machtverhältnisse so zu ändern, dass für die nachfolgenden Generationen die Geschlechtszugehörigkeit keine Rolle mehr beim Gelingen oder Nichtgelingen von fachwissenschaftlichen Karrieren spielen sollte. Auch ohne behaupten zu wollen oder gar belegen zu können, dass sie dies alleine geschafft hat, so bleibt es aus der persönlichen Perspektive von Annalis Leibundgut betrachtet dennoch eine überaus befriedigende Tatsache, dass mit Friederike Fless ausgerechnet eine ihrer Doktorandinnen zur Präsidentin des Deutschen Archäologischen Institutes gewählt worden ist und damit als erste Frau überhaupt diesen absoluten Spitzenposten innerhalb der bundesdeutschen Klassischen Archäologie übernehmen konnte.

Solche rein wissenschaftlich fundierten Ereignisse und Erfolge waren es, die allein für Leibundgut zählten. Sie vertrat dezidiert die Ansicht, dass in allen Wissenschaftsdisziplinen die Akteur:innen allein nach fachwissenschaftlichen

40 Vgl. die erhaltenen Unterlagen (u. a. Vorlesungsmanuskripte u.a.m.) zu einzelnen Lehrveranstaltungen im UA Mainz, NL 55/1–11.
41 Vgl. UA Mainz, NL 55/12–14 u. 37, Vorträge.
42 Vgl. UA Mainz, NL 55/41–43, verschiedene Zeitungsartikel.
43 Vgl. ebd.
44 Vgl. hierzu im UA Mainz, NL 55/16, von Leibundgut verfasste Gutachten und Stellungnahmen.

Kriterien beurteilt werden sollten. Wer im Rahmen dieses Beitrags zusätzlich Bemerkungen zu den persönlichen Lebensumständen von Leibundgut, insbesondere zu ihrem Privatleben während ihrer Zeit als Universitätsprofessorin, erwartet hat und nunmehr vermisst, der oder dem sei daher unmissverständlich klar gemacht, dass sie sich ein derartiges Statement zu Lebzeiten ohnehin strikt verbeten hätte, nicht weil es etwas zu verbergen gab, sondern weil sie der festen Überzeugung war, dass Bemerkungen etwa zum Familienstand, Kindern etc. in der Regel dazu missbraucht werden, geschlechtsspezifische Stereotypen zu wiederholen und Gendertopoi fortzuschreiben, die ihrer Auffassung nach überwunden werden sollten. Sie wollte als Forscher:in und Universitätslehrer:in unabhängig von ihrem biologischen Geschlecht beurteilt werden und kämpfte folglich Zeit ihres Lebens dafür, dass die nach ihr kommenden Generationen von jüngeren Wissenschaftler:innen ein entsprechend offenes Umfeld vorfinden. In diesem Sinn hat sie sich stets als geschlechtsneutral agierende Netzwerkerin verstanden.[45]

45 Interessanterweise gab es jedoch keine Versuche von Leibundgut, dieses Networking in irgendeiner Form zu institutionalisieren. Warum ein solcher Versuch unterblieben ist, darüber lässt sich nur spekulieren. Möglicherweise erschien Leibundgut und ihren damaligen Kolleginnen die eigene Gruppe nicht groß genug zu sein. Umso bezeichnender ist die Tatsache, dass es gegenwärtig vornehmlich deren Schülerinnen sind, die sich entsprechend engagieren und organisieren. So widmet sich FemArc, das Netzwerk archäologisch arbeitender Frauen e. V. in Form von Publikationen, Arbeitsgruppen sowie Tagungen der Erforschung der Rolle der Frau in der Archäologie. Zugleich wirkt der Verein als Vermittler und Publikationsforum für Frauen, die in der Archäologie tätig sind. Siehe hierzu die Informationen auf der Website des Vereins, URL: https://www.femarc.de/ (abgerufen am 10.8.2021); Eva-Maria Mertens, Sylvie Bergmann: Gelehrte Frauen organisieren sich. In: Göttinnen, Gräberinnen und gelehrte Frauen. Akten der 5. Tagung des Netzwerks archäologisch arbeitender Frauen, 16.–17. Juni 2001 Berlin. Hg. von Sylvie Bergmann, Sibylle Kästner, Eva-Maria Mertens. Münster 2004 (= Frauen – Forschung – Archäologie 5), S. 171–185.

III. Hochschulpolitische Perspektiven

Maria Lau

Diversität und Chancengleichheit an der JGU

»Wissenschaft kann nur dort optimal gedeihen, wo sachfremde Kriterien keine Rolle spielen, eine Vielfalt von Perspektiven Kreativität fördert und Kenntnisse, Fähigkeiten, Erfahrungen und Talente in Forschung, Lehre und wissenschaftsstützenden Bereichen bestmöglich entwickelt und eingesetzt werden können. Direkte oder mittelbare Benachteiligungen von Personen aufgrund leistungsunabhängiger persönlicher Merkmale stehen dem entgegen.«[1]

So heißt es in der Präambel des *Rahmenplans zur Gleichstellung der Geschlechter an der Johannes Gutenberg-Universität Mainz* (JGU), der im Dezember 2019 vom Senat der JGU kontrovers diskutiert, dennoch aber in der eingereichten Form verabschiedet wurde.[2] Bemerkenswerterweise bezog sich die Debatte nicht auf die den öffentlichen Diskurs häufig dominierenden Annahmen, dass Gleichstellungsbemühungen überflüssig – das »Frauenthema« längst gelöst seien. Viel eher wurde der *Rahmenplan zur Gleichstellung der Geschlechter* unter anderem dahingehend kritisiert, dass er ausschließlich geschlechtsbezogene Gleichstellungsaspekte und Handlungsbedarfe thematisiert.

Problemstellung

Abgesehen davon, dass weder das seinerzeit gültige noch das aktuelle Hochschulbeziehungsweise Landesgleichstellungsgesetz eine Weitung des Gleichstellungsrahmenplans auf weitere Diskriminierungskategorien vorsehen,[3] ist der kritische

1 Rahmenplan zur Gleichstellung der Geschlechter an der JGU (2020), S. 7, URL: https://gleich stellung.uni-mainz.de/files/2020/06/20200623_Rahmenplan-Gleichstellung_ONLINEversion. pdf (abgerufen am 11.5.2021).
2 Vgl. Protokoll der Senatssitzung vom 13.12.2019.
3 Sowohl das aktuelle als auch das 2019 gültige Hochschulgesetz verweisen bezüglich des Gleichstellungsrahmenplans auf Teil 3 §§ 14–17 des Landesgleichstellungsgesetzes. In §15 wird ausdrücklich Bezug auf den Inhalt der Gleichstellungspläne genommen, die die Situation von weiblichen Bediensteten (und Studierenden) im Vergleich zu männlichen Bediensteten (und Studierenden) darzustellen haben.

Einwand gerade mit Blick auf die tatsächliche Verwirklichung eines chancengerechten Lern-, Forschungs- und Arbeitsumfeldes nachvollziehbar. Mehr oder weniger bewusst getroffene Zu- oder Abschreibungen, daraus resultierende Beurteilungsfehler, tradierte Leistungsbegriffe und Normalitätserwartungen sowie gesellschaftliche Machtstrukturen wirken auch heute noch – und auch im universitären Umfeld – als Barrieren oder Privilegierung. Die genannten Mechanismen beschränken sich mitnichten auf das Geschlecht einer Person, sondern werden in Bezug auf beispielsweise Hautfarbe, Herkunft, sexuelle Identität und Orientierung, Sprache, Habitus, soziale Herkunft, Behinderung, Erkrankung – sogar die Kleidung[4] einer Person wirksam und können sich potenzieren.[5] Daraus folgt erstens, dass Gleichstellungsbemühungen vor dem Hintergrund einer in sich sehr heterogenen Gruppe ansetzen müssen und zweitens, dass die Erreichung tatsächlicher Chancengerechtigkeit mehr meint als ein ausgewogenes Geschlechterverhältnis.

Bereits hier offenbart sich die Komplexität der Thematik, denn viele Diversitätsfaktoren, die im universitären Kontext Implikationen haben können, sind nicht unbedingt statistisch fassbar und schlagen sich zudem auf den unterschiedlichen Hierarchieebenen der Hochschule zu unterschiedlichen Zeiten im Bildungsverlauf mit unterschiedlichem Gewicht und aus unterschiedlichen Gründen nieder. Ausgehend von der nach wie vor signifikanten Unterrepräsentanz von Frauen in wissenschaftlichen Spitzenpositionen[6] legen Studien weiterhin nahe, dass nur etwa jede*r zehnte Professor*in aus einem nicht-akademischen Elternhaus stammt und dass die soziale Geschlossenheit der Professorenschaft sogar zunimmt.[7] Den Einfluss der sozialen Herkunft auf dem Weg

4 Vgl. Lara Altenstädter: »Schuhe, wie die Jungs sie tragen« – Kleidung als Ausdruck des Habitus von Juniorprofessor*innen. In: Journal Netzwerk Frauen und Geschlechterforschung NRW 21 (2020), Nr. 47, S. 51–55.
5 Vgl. Kimberlé Crenshaw: Demarginalizing the Intersection of Race and Sex. A Black Feminist Critique of Antidiscrimination Doctrine, Feminist Theory and Antiracist Politics. In: University of Chicago Legal Forum 4 (1989), Iss. 1, S. 139–167, URL: http://chicagounbound.uchicago.edu/uclf/vol1989/iss1/8 (abgerufen am 11.5.2021). 1989 führte die US-amerikanische Juristin Kimberlé Crenshaw für das Zusammenwirken der Diskriminierungsrisiken bezogen auf die Merkmale Race, Class und Gender den Begriff der Intersektionalität ein und verdeutlichte das Zusammenwirken von Diskriminierungsrisiken bzw. -erfahrungen mit dem Bild einer Straßenkreuzung. Der aktuellen Relevanz der Intersektionalitätsdebatte widmete sich das Netzwerk Frauen und Geschlechterforschung NRW im November 2020 im Rahmen seiner Jahrestagung. Vgl. URL: https://www.netzwerk-fgf.nrw.de/fileadmin/media/media-fgf/download/publikationen/netzwerk_fgf_journal_47_f_web.pdf (abgerufen am 11.5.2021).
6 Die Unterrepräsentanz wird an dieser Stelle lediglich beispielhaft als ein Indikator für nicht erreichte Chancengerechtigkeit angeführt. Weitere Indikatoren sind z.B. Diskriminierungserfahrungen, fehlende Aufstiegschancen, Entgeltungleichheit etc.
7 Vgl. Christina Möller: Herkunft zählt (fast) immer. Soziale Ungleichheiten unter Universitätsprofessorinnen und -professoren. Weinheim und Basel 2015, S. 195–203. Untersuchungen zum Einfluss der sozialen Herkunft auf wissenschaftliche Karrierewege sind übersichtlich.

zu einer Professur veranschaulicht der sogenannte Bildungstrichter, der an den Übergängen Studienbeginn, Bachelorabschluss, Masterabschluss und Promotion den Anteil von Personen aus akademischem und nicht-akademischen Elternhäusern gegenüberstellt.[8] In der Gesamtschau wird deutlich, dass Barrieren auf dem Weg zu einer wissenschaftlichen Spitzenposition bezogen auf die Dimensionen Geschlecht und soziale Herkunft zu unterschiedlichen Zeiten im Karriereverlauf wirken und dass Frauen aus einem nicht-akademischen Elternhaus bezogen auf eine Karriere in der Wissenschaft einem höherem Risiko ausgesetzt sind, an leistungsunabhängigen Faktoren zu scheitern. Betrachtet werden muss dies wiederum vor dem Hintergrund der sozialen Offen- beziehungsweise Geschlossenheit der jeweiligen Fachkultur. So identifiziert die Soziologin Christina Möller eine entsprechende Rangfolge, die bezogen auf Universitäten in Nordrhein-Westfalen eine vergleichsweise hohe soziale Geschlossenheit der medizinischen und juristischen Fächergruppen im Gegensatz zu einer relativen sozialen Offenheit beispielsweise der Erziehungswissenschaften aufweist.[9] Um bei wissenschaftlichen Spitzenpositionen zu bleiben,[10] ergeben sich weitere Fragestellungen zum Beispiel in Hinblick auf die Chancen des Wissenschaftsnachwuchses mit Behinderung. Hier bemerkt die Soziologin Caroline Richter: »Ist eine Professur im Allgemeinen lediglich für eine exklusive Minderheit erreichbar, ist die Chance im Besonderen, mit Behinderung bis dorthin zu gelangen, umso kleiner.«[11] Was die Teilhabe von Menschen mit Migrationsbiographie an Hochschulprofessuren in Deutschland betrifft, kann in Ermangelung entsprechender Studien ihre deutliche Unterrepräsentanz im öf-

Lena Zimmer nimmt an, dass der Mangel an zugänglichen Daten dafür verantwortlich ist. Vgl. Lena Zimmer: Das Kapital der Juniorprofessur. Einflussfaktoren bei der Berufung von einer Junior- auf eine Lebenszeitprofessur. Wiesbaden 2018, S. 125.

8 Vgl. die Informationen auf der Website des Hochschul-Bildungs-Report 2020, URL: https://www.hochschulbildungsreport2020.de/chancen-fuer-nichtakademikerkinder (abgerufen am 11.5.2021). Siehe zur Juniorprofessur Zimmer: Kapital. Zimmer nimmt in ihrer Dissertation den sozialen Hintergrund der Juniorprofessor*innen in den Blick und kommt zu dem Schluss einer hohen sozialen Geschlossenheit dieser Karrierestufe.

9 Vgl. Christina Möller: Der Einfluss der sozialen Herkunft in der Professorenschaft. Entwicklungen – Differenzierungen – intersektionale Perspektiven. In: Macht in Wissenschaft und Gesellschaft. Diskurs und feldanalytische Perspektiven. Hg. von Julian Hamann u. a. Wiesbaden 2017, S. 113–140, hier S. 128–132.

10 Wissenschaftliche Spitzenpositionen werden an dieser Stelle exemplarisch herangezogen. Weiterhin interessant wäre beispielsweise eine Analyse der Diversität von Personen mit Führungsverantwortung im wissenschaftsstützenden Bereich, die Zusammensetzung von Gremien und Präsidien etc.

11 Caroline Richter: Welche Chance auf eine Professur hat Wissenschaftsnachwuchs mit Behinderung? Selektivität und Exklusion in der Wissenschaft. In: Beiträge zur Hochschulforschung 38 (2016), H. 1–2, S. 142–161.

fentlichen Dienst einen ersten Rückschluss erlauben.[12] Auf Grundlage der zwischen 2011 und 2014 an der HU Berlin durchgeführten MOBIL-Studie kommt Ole Engel weiterhin zu dem Schluss:

> »Im positiven Sinne wird die Hochschule häufig als kosmopolitische, weltoffene Institution verstanden, die seit ihrer Entstehung territoriale und nationalstaatliche Grenzen überschreitet [...], was die These nahelegt, dass die Hochschule eigentlich eine paradigmatische Einrichtung sein könnte für einen offenen Zugang zur Hochschulprofessur für Menschen aus allen Teilen der Welt. Auf der Grundlage der vorliegenden Arbeit muss diese These in vielen Teilen zurückgewiesen werden. Ein geschätzter Anteil von 12 Prozent liegt deutlich unter dem Anteil in der Alterskohorte der Gesamtbevölkerung in Deutschland. Bei der regionalen Herkunft zeigt sich keine große Diversität der Herkunftsländer, sondern eine starke Konzentration auf die beiden deutschsprachigen Nachbarländer Österreich und die Schweiz sowie weitere Länder Westeuropas und Nordamerikas. Bei der sozialen Herkunft zeigt sich eine noch selektivere Zusammensetzung als bei den Professoren ohne Migrationshintergrund.«[13]

Auch Professor*innen of Color sind nach wie vor die Minderheit an deutschen Universitäten.[14]

Nur bedingt lassen sich diese Missverhältnisse durch Selbstselektion beziehungsweise individuelle Bildungsentscheidungen erklären. Während aber die Förderung der Gleichstellung von Frauen und Männern an Universitäten auf eine vergleichsweise lange Tradition zurückblickt, ist die Auseinandersetzung deutscher Hochschulen mit dem Themenbereich Diversität im Sinne eines mehrdimensionalen, diskriminierungskritischen und intersektionalen Ansatzes noch relativ jung.[15] Kien Nghi Ha, Politologe und Mitglied des Rats für Migration, bemerkt dazu:

> »Obwohl Frauenförderungspolitiken zur Korrektur historischer Ungleichheits- und Exklusionsverhältnisse emanzipatorische Gehalte aufweisen, besteht kein Grund, die damit verbundenen Fallstricke und Auslassungen zu idealisieren. Da koloniale, rassistische wie klassenbasierte Zusammenhänge in der bürgerlich dominierten Debatte um die Universität als Ort der männlich geprägten Wissensproduktion von Anfang ausgeblendet wurden, hat der Fokus der Frauenförderung in ihrer bestehenden Form in

12 Vgl. Ole Engel: Professoren mit Migrationshintergrund. Benachteiligte Minderheit oder Protagonisten internationaler Exzellenz? Berlin 2021, S. 35–42.
13 Ebd., S. 304f. Vgl. auch Karsten König, Rico Rokitte: Migration – eine Ungleichheitsperspektive in der Wissenschaft? In: die hochschule 11 (2012), H. 1, S. 7–19, URL: https://www.hof.uni-halle.de/journal/texte/12_1/KoenigRokitte.pdf (abgerufen am 11.5.2021).
14 Vgl. Vanessa Eileen Thompson, Alexander Vorbrugg: Rassismuskritik an der Hochschule. Mit oder trotz Diversity Policies? In: Prekäre Gleichstellung. Geschlechtergerechtigkeit, soziale Ungleichheit und unsichere Arbeitsverhältnisse in der Wissenschaft. Hg. von Mike Laufenberg u.a. Wiesbaden 2018, S. 79–99, hier S. 91f.
15 Vgl. Eva Blome u.a.: Gleichstellungspolitik an Hochschulen im Wandel. In: Handbuch zur Gleichstellungspolitik an Hochschulen. Von der Frauenförderung zum Diversity Management? Hg. von dens. 2. Aufl. Wiesbaden 2013, S. 95–174.

erster Linie Weißen bürgerlichen Frauen bessere Chancen für akademische Karrieren ermöglicht. Diese Entwicklung sollte meines Erachtens im Sinne einer Repräsentation gesellschaftlicher Normalität auch nicht per se verteufelt werden. So eingeschränkt diese Diversifizierung auch ist: Es hat seine Berechtigung, wenn Weiße Frauen auch in den oberen universitären Hierarchieebenen breiter aufgestellt sind, da der alte Status Quo noch rückständiger war.

Auf der anderen Seite ist es aber auch notwendig, die Schattenseiten dieser Entwicklung ernst zu nehmen und die Diskussion darum nicht als ›Neid-Debatte‹ zu diskreditieren. Es wäre wichtig, den analytischen und politischen Blick für Strukturen und Machtverhältnisse in ihren unterschiedlichen Dimensionen zu schärfen. Es ist ja kein Zufall, dass in dieser Debatte so gut wie nur Weiße Subjekte vorkommen und die Universität scheinbar als Weißer Ort gedacht wird.«[16]

Wissenschaftliche Befunde bezüglich exkludierender Faktoren und Machtverhältnisse an deutschen Universitäten konzentrieren sich bisher nicht nur auf einige wenige Facetten von Diversität, sondern mit Ausnahme des Geschlechts auch hauptsächlich auf studentische Diversität und ihre Implikationen im Lehr- und Lernkontext und beziehen weniger Nachwuchswissenschaftler*innen, Forschende oder wissenschaftsstützendes Personal ein. Für zahlreiche, im Zusammenhang mit dem genannten Themenbereich wichtige Aspekte fehlt demnach bisher eine fundierte wissenschaftliche Grundlage.

Zugänge von Universitäten zur Umsetzung von Diversität

Wie können Universitäten unter diesen Voraussetzungen die Mehrdimensionalität von Vielfalt konstruktiv aufgreifen und ihre Auseinandersetzung mit Diversität als ein über die Gleichstellung von Frauen und Männern weit hinausreichendes Anliegen verfolgen? Liegen nicht etliche Exklusionsmechanismen außerhalb des Einflussbereichs der Universität? Wie kann gewährleistet werden, dass Bemühungen, die sich zum Beispiel auf die Gleichstellung von Frauen und Männern beziehen, nicht weitere Ungleichheitsaspekte außen vorlassen oder gar verschärfen? Welche Prioritäten werden angesichts begrenzter Ressourcen gesetzt – und wer setzt diese?

16 Encarnación Gutiérrez-Rodríguez, Kien Nghi Ha u. a.: Rassismus, Klassenverhältnisse und Geschlecht an Hochschulen. Ein runder Tisch, der aneckt. In: sub\urban. Zeitschrift für kritische Stadtforschung 4 (2016), H. 2/3, S. 161–190, hier S. 162, URL: https://zeitschrift-sub urban.de/sys/index.php/suburban/article/view/262/414 (abgerufen am 11.5.2021). Zur Verwendung der Großschreibung vgl. Susan Arndt und Nadja Ofuatey-Alazard (Hg.): Wie Rassismus aus Wörtern spricht. (K)Erben des Kolonialismus im Wissensarchiv deutscher Sprache. Ein kritisches Nachschlagewerk. Münster 2019.

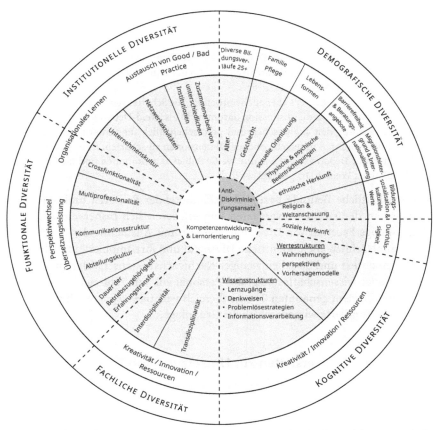

Abb. 1: Higher Education Awareness for Diversity (HEAD)-Wheel angelehnt an Gaisch/ Aichinger, 2016.[17]

Das von Martina Gaisch und Regina Aichinger 2016 entwickelte Modell zur Berücksichtigung von Diversität im Hochschulkontext liefert einen Erklärungsansatz für die erste Fragestellung. Auf der inneren Ebene des sogenannten HEAD-Wheels ist der angestrebte Zustand einer diversitätsorientierten Universitätskultur dargestellt. Dieser ist durch ein diskriminierungsfreies inklusives Umfeld, das gleichzeitig die Voraussetzungen für eine institutionelle Weiterentwicklung darstellt, geprägt. Auf der äußeren Ebene sind die unterschiedlichen Richtungen dargestellt, aus denen Hochschulen sich diesem Zustand nähern

17 Martina Gaisch, Regina Aichinger: Das Diversity Wheel der FH OÖ: Wie die Umsetzung einer ganzheitlichen Diversitätskultur an der Fachhochschule gelingen kann. In: 10. Forschungsforum der Österreichischen Fachhochschulen. Wien 2016, S. 5, URL: http://ffhoarep.fh-ooe.a t/bitstream/123456789/637/1/114_215_Gaisch_FullPaper_Final.pdf (abgerufen am 10. 2. 2022).

sollten.[18] Dabei wird deutlich, dass die Annäherung über beispielsweise die Auseinandersetzung der Universität mit der demografischen Diversität ihrer Mitglieder automatisch die Auseinandersetzung mit beispielsweise funktionaler Diversität nach sich ziehen muss und weiterhin die einzelnen Aspekte demografischer Diversität sich nur zu einem sehr gewissen Grad losgelöst voneinander betrachten lassen. Vereinfacht gesagt, geht es um eine ganzheitliche und dimensionsübergreifende Blickweise auf Diversität im Sinne einer kritischen Analyse bestehender und zukünftiger universitärer Prozesse und Strukturen vor dem Hintergrund ihrer unterschiedlichen Auswirkungen auf einen vielfältigen Adressat*innenkreis. Dies ist nichts anderes als eine Weiterentwicklung von Gender- hin zu einem Diversity-Mainstreaming.[19]

Exemplarisch kann dies am Spannungsfeld der geschlechtergerechten Sprache veranschaulicht werden, zu der die JGU laut Hochschulgesetz RLP explizit verpflichtet ist. Geschlechtergerechte Amts- und Rechtssprache ist in einer Verwaltungsverfügung aus dem Jahr 1995 normiert und sieht vor, dass »der Gleichberechtigung von Frau und Mann in angemessener Weise Rechnung zu tragen«[20] sei. Sprache kennt jedoch weitere Ebenen der Marginalisierung und Ungleichbehandlung, weshalb sich die Frage stellt, ob im dienstlichen Schriftverkehr nicht eine grundsätzlich diskriminierungsarme Sprache erstrebenswerter ist. Ohne die Relevanz der Sichtbarmachung von Frauen in der Sprache schmälern zu wollen, ergeben sich weitere Fragen. Unter anderem jene, wie der mittlerweile rechtlich anerkannten Tatsache,[21] dass von mehr als zwei Geschlechtern auszugehen ist, sprachlich Rechnung getragen werden kann. In einer 2020/21 erarbeiteten Handreichung zu diskriminierungsarmer Sprache empfiehlt eine Gruppe von Wissenschaftler*innen der JGU aus diesem Grund entweder die Verwendung neutraler Bezeichnungen oder die Verwendung des

18 Vgl. Martina Gaisch, Victoria Rammer: Wie Profilbildung und Vielfaltsmanagement ineinandergreifen. Eine Website-Analyse des österreichischen Fachhochschul-Sektors. In: Zeitschrift für Hochschulentwicklung (ZFHE) 15 (2020), Nr. 3, S. 259–280.
19 Vgl. Martina Gaisch, Frank Linde: Der HEAD CD Frame. Ein ganzheitlicher Zugang zu einem inklusiven Curriculum-Design auf Basis des HEAD-Wheels. Duisburg 2020 (= Diversität konkret 01/2020. Handreichung für das Lehren und Lernen an Hochschulen), URL: https://www.komdim.de/wp-content/uploads/2020/01/DK_2020_01_HeadCDFrame.pdf (abgerufen am 11.5.2021).
20 Geschlechtsgerechte Amts- und Rechtssprache. Verwaltungsvorschrift des Ministeriums für Kultur, Jugend, Familie und Frauen, des Ministeriums des Innern und für Sport und des Ministeriums der Justiz vom 5. Juli 1995 (MKJFF – AZ 942–53 40–9/95), URL: http://landesrecht.rlp.de/jportal/?quelle=jlink&docid=VVRP-VVRP000000034&psml=bsrlpprod.psml (abgerufen am 11.5.2021).
21 Vgl. BVerfG, Beschluss des Ersten Senats vom 10. Oktober 2017 (1 BvR 2019/16, Rn. 1–69), URL: https://www.bundesverfassungsgericht.de/SharedDocs/Entscheidungen/DE/2017/10/rs20171010_1bvr201916.html (abgerufen am 11.5.2021).

Gendersternchens. Unter Diversity-Mainstreaming-Gesichtspunkten weist die Handreichung jedoch auch darauf hin, dass je nach Kontext abzuwägen bleibt,
- ob in Abhängigkeit von der Unterrepräsentanz von Frauen in einem Bereich oder auf einer Hierarchieebene die explizite Nutzung der Beidnennung bevorzugt werden sollte,
- ob mit Blick auf Barrierefreiheit auf Sonderzeichen verzichtet oder dies zumindest erklärt werden sollte,
- wie das Gendersternchen oder der Doppelpunkt im internationalen Kontext einer Universität von Mitgliedern rezipiert wird, die beispielsweise Deutsch nicht als Erstsprache sprechen.

Sprache ist nur eines von vielen Beispielen, anhand derer kritisch zu hinterfragen bleibt, ob die auf Geschlechtergleichstellung abzielenden Aktivitäten der Universitäten tatsächlich möglichst viele Perspektiven einbeziehen – und ob darüber hinaus reflektiert werden muss, wie und ob geschlechtsunspezifische Macht- und Hierarchiegefälle an Universitäten wirken, in Wechselwirkung mit geschlechtsspezifischen Machtgefällen treten und im Zuge der Gleichstellungsbemühungen von Universitäten berücksichtigt werden müssen.

Dies berührt, denkt man beispielsweise an den sozialen Hintergrund oder auch chronische oder psychische Erkrankungen, die eingangs aufgeworfene Fragestellung, die sich auf den Einflussbereich von Universitäten in Bezug auf die Beseitigung von Exklusionsmechanismen bezog. Außerhalb ihres originären Einflussbereichs können Hochschulen tatsächlich einen Beitrag auf mehreren Ebenen leisten. Zunächst vermögen sie durch die wissenschaftliche Auseinandersetzung mit gesellschaftlichen Machtstrukturen und Barrieren die Grundlagen für evidenzbasierte politische Entscheidungen zu legen. Weiterhin können Universitäten durch die Ausbildung ihrer Studierenden zu diversitätssensiblen und -kompetenten Personen, die als Multiplikator*innen Anteil an der Gestaltung zukünftiger gesellschaftspolitischer Entwicklungen haben, Einfluss nehmen. Angesichts perspektivisch sinkender Studierendenzahlen wird gleichwohl die Reflexion der eigenen Rekrutierungspraxis an Bedeutung gewinnen und spätestens hier werden Universitäten gezwungen sein, ihren Einflussbereich zu weiten. Ähnlich wie Programme zur Erhöhung des Frauenanteils in den MINT-Wissenschaften sind Maßnahmen relevant, die bereits im schulischen Bereich wirksam werden und einen Abbau der sozialen Geschlossenheit des Wissenschaftssystems intendieren. So startete beispielsweise 2011 in Nordrhein-Westfalen ein Talent-Scouting-Projekt, welches »vorgezeichnete Biografien durch individuelle, kontinuierliche Förderung zu durchbrechen« sucht und dabei

»aufsuchend, ergebnisoffen und individuell«[22] vorgeht. Offenbar sehr erfolgreich, denn mittlerweile beteiligen sich 17 Fachhochschulen und Universitäten an dieser seit 2015 durch das nordrhein-westfälische Wissenschaftsministerium unterstützten Initiative, die bisher rund 20.000 Schüler*innen auf dem Weg in eine Berufsausbildung beziehungsweise ein Studium begleiten konnte.[23] Nicht nur bezogen auf die Studierenden, sondern auch auf die Universitätsbeschäftigten wird es perspektivisch nötig sein, die eigene Rekrutierungspraxis zu überdenken, tradierte Leistungsbegriffe und Normalitätserwartungen zu hinterfragen und aktiv nach den *besten Köpfen* für die Universität zu suchen.

In der Komplexität der dargestellten Herangehensweise liegt gleichzeitig ihr Potenzial. Diversität oder vielmehr Diversity-Mainstreaming betrifft alle Mitglieder der Universität und vermag deshalb dazu beizutragen, dass sich ein größerer Personenkreis davon angesprochen, mitgemeint und dementsprechend auch dazu verpflichtet fühlt. Der Komplexität der dargestellten Herangehensweise steht aber gleichzeitig eine Begrenztheit an personellen und finanziellen Ressourcen gegenüber. Und damit nähert sich dieser Beitrag der Frage, welche Prioritäten angesichts dieser Tatsache gesetzt werden müssen, und wichtiger noch, wer darüber nach welchen Kriterien entscheidet.

Hürden bei der Umsetzung

Um Barrieren abzubauen, stehen Hochschulen teilweise vor erheblichem Investitionsbedarf. Eine Priorisierung nach Anzahl der *Betroffenen* führt unweigerlich in ein Dilemma. Welche *Betroffenenzahl* rechtfertigt welche Investition? Nach welchen Kriterien entscheidet man gar bei Verringerung der zur Verfügung stehenden Ressourcen? Führen derart getroffene Entscheidungen nicht zwangsläufig zu einer Perpetuierung von Unterschieden? Eindrücklich lässt sich dies an der durch die Änderung des Personenstandsgesetzes beflügelten Diskussion um sanitäre Anlagen in öffentlichen Räumen beobachten. Mehrheitlich wird hier eher wenig Handlungsbedarf erkannt, da die Annahme besteht, die Nutzung binär beschilderter Toiletten stelle ein vergleichsweise geringes Hindernis für eine geringe Anzahl an Personen mit nicht-binärer Geschlechtsidentität dar. Diese Annahme ist in mehrerlei Hinsicht zu hinterfragen. Erstens: Schilderungen betroffener Personen legen durchaus nahe, dass die Nutzung binär beschilderter, öffentlicher Toilettenräume durchaus eine hohe Hürde

22 Website des NRW-Zentrums für Talentförderung, URL: https://www.nrw-talentzentrum.de (abgerufen am 11.5.2021).
23 Vgl. ebd.

darstellt und teilweise sogar mit Gewalterfahrungen verbunden ist.[24] Zweitens: Die Annahme, dass mit der Schaffung von Unisex-Toiletten einer sehr geringen Personenanzahl, nämlich ausschließlich Menschen, die den Personenstand divers gewählt haben, gedient wäre, ignoriert, dass es auch Personen beträfe, die nicht den gängigen Geschlechterklischees entsprechen, Trans*personen oder Personen, die sich auch auf einer öffentlichen Toilette, die entsprechend des eigenen Geschlechts ausgezeichnet ist, schlichtweg unwohl fühlen, weil die üblicherweise nicht durchgehenden Trennwände keine Privatsphäre ermöglichen. Es wird deutlich, dass der profitierende Personenkreis viel größer sein kann als anfangs gedacht. Gilt es also nicht eher, den Grad der Beeinträchtigung durch eine Barriere zu analysieren und dafür die unterschiedlichen Blickwinkel und Perspektiven heranzuziehen? Dies wiederum setzt eine antizipierende Grundhaltung sowie eine inklusive und partizipative Diskussionskultur voraus. Und es verlangt auch die Bereitschaft, die eigenen Handlungen permanent vor dem Hintergrund unterschiedlichster Bedarfe zu hinterfragen und es nicht nur zuzulassen, dass diese Bedarfe geäußert werden, sondern aktiv nach ihnen zu fragen. Weiterhin wichtig ist die Auseinandersetzung mit der Frage, weshalb bestimmte Diskriminierungsrisiken beziehungsweise Exklusionsmechanismen den gesellschaftlichen und politischen Diskurs stärker dominieren als andere. Dass dies schlichtweg anstrengend, teilweise widersprüchlich und auch eine Ressourcenfrage ist, mag ein aktuelles Beispiel aus dem Arbeitsbereich der *Stabsstelle Gleichstellung und Diversität* der JGU illustrieren.

Durch die Stabsstelle werden seit vielen Jahren Gleichstellungsförderprogramme[25] angeboten. Ein Teil davon sind unter anderem Workshops, die von externen Referent*innen durchgeführt werden und der Karriereentwicklung von Nachwuchswissenschaftlerinnen dienen sollen.[26] Im Rahmen ihrer Bestrebungen in Richtung einer diversitätssensibleren Universitätskultur möchte die Stabsstelle zumindest die von ihr angebotenen Veranstaltungen möglichst diversitätssensibel gestalten und entwickelt derzeit Standards, die alle Phasen der Veranstaltungsplanung wie die thematische Ausrichtung, die Terminierung, die Raumplanung, die Öffentlichkeitsarbeit, die Auswahl und das Briefing der Referent*innen, die Durchführung, die (An-)Sprache, die Materialien, die Evalua-

24 Vgl. Tamás Jules Fütty u. a.: Geschlechterdiversität in Beschäftigung und Beruf. Bedarfe und Umsetzungsmöglichkeiten von Antidiskriminierung für Arbeitgeber_innen. Berlin 2020, S. 37, URL: https://www.antidiskriminierungsstelle.de/SharedDocs/Downloads/DE/publikationen/Expertisen/geschlechterdiversitaet_i_beschaeftigung_u_beruf.pdf;jsessionid=9C1E80A693033D64043136C1EC2D5D4F.2_cid341?__blob=publicationFile&v=7 (abgerufen am 11.5.2021).
25 Früher Frauenförderprogramme.
26 Vgl. die Informationen zum fächerübergreifenden Programm des Projekts Weiblicher Wissenschaftsnachwuchs an der JGU, URL: https://gleichstellung.uni-mainz.de/nachwuchswissenschaftlerinnen/prowewin/ (abgerufen am 10.2.2022).

tion und die Nachbereitung umfassen.[27] Ausgehend von dem Bestreben, der Diversität des Adressat*innenkreises dieser Veranstaltungen zukünftig stärker Rechnung zu tragen, gilt es, im Sinne einer antizipierenden Grundhaltung einen selbstkritischen Blick auf den Status quo zu werfen und zu diskutieren, wo zum Beispiel die thematische oder auch die methodische Ausrichtung der Veranstaltungen zu modifizieren ist. So gilt es unter anderem zu erreichen, dass durch diese Veranstaltungen Stereotype hinterfragt und aufgelöst werden können – zum Beispiel, was die Frage nach Führungsqualitäten angeht. Es gilt mit Glaubenssätzen zu brechen, beispielsweise damit, dass ausschließlich Frauen Opfer sexueller Belästigung und Gewalt werden. Es gilt zu hinterfragen, ob und wie in diesen Veranstaltungen bestehende Machtverhältnisse und Dominanzkulturen umfassend und über das Geschlecht hinaus thematisiert werden. Es gilt sich die Frage zu stellen, ob diese Veranstaltungen tatsächlich alle Nachwuchswissenschaftlerinnen an unserer Universität ansprechen oder der Kreis der Teilnehmerinnen wiederum ein relativ homogenes Bild, bezogen zum Beispiel auf das Alter, die Herkunft oder die Bildungsbiografie, zeichnet und falls ja, die eigenen blinden Flecken zu identifizieren. Für den Bereich der Öffentlichkeitsarbeit für diese Veranstaltungen werden an dieser Stelle beispielhaft und ohne Anspruch auf Vollständigkeit mögliche blinde Flecken skizziert:
- Sind die Ankündigungstexte bezogen zum Beispiel auf unterschiedliche Kenntnisstände oder Sprachkenntnisse der potenziellen Teilnehmerinnen zu modifizieren?
- Wie können wir bereits in den Veranstaltungsankündigungen – also proaktiver als bisher – signalisieren, dass eine möglichst barrierefreie und inklusive Veranstaltungsdurchführung (unter anderem in Bezug auf den Zugang, die Möglichkeit einer Gebärdensprachenassistenz, Kinderbetreuungsangebote...) ein wichtiges Anliegen der Stabsstelle ist?
- Wenn wir in unserer Öffentlichkeitsarbeit mit Bildmaterial arbeiten, ist dieses diversitätssensibel gestaltet?
- Reproduzieren wir in unserer Öffentlichkeitsarbeit selbst Stereotype?
- Haben wir im Blick, dass Lebensstandards sehr unterschiedlich sein können und es durchaus nicht für alle selbstverständlich ist, sich beispielsweise einen Forschungsaufenthalt im Ausland leisten oder diesen mit Familienaufgaben, einer Behinderung, einer chronischen Erkrankung realisieren zu können? Transportieren wir diese Annahme in unseren Texten?
- Nutzen wir die vielfältigsten Informationskanäle ausreichend, um unsere Veranstaltungen zu bewerben?

27 Vgl. Diversitätssensible Planung von Veranstaltungen außerhalb der Lehre (Tipps für Hochschullehrende 06/2021), URL: https://www.diversitaet.uni-mainz.de/tipps-fuer-lehrende/ (abgerufen am 10.2.2022).

- Wie niedrigschwellig ist unsere Informationsvermittlung – erreichen wir tatsächlich die Personen, die wir mit den Angeboten erreichen möchten?
- Fühlen sich Personen, die nicht als Frauen gelesen werden, sich aber als solche identifizieren, ausreichend von den Angeboten der Stabsstelle angesprochen?

Nicht für all die genannten Herausforderungen wird sich eine Lösung finden lassen, die alle Bedarfe gleichermaßen in den Blick nimmt und zufriedenstellend abdeckt. Allein die Auseinandersetzung mit derartigen Fragestellungen wird uns im Sinne einer lernenden Institution jedoch bereichern.

Der Versuch, sich den eingangs aufgeworfenen Fragestellungen anzunähern, führt unweigerlich zu der Frage, weshalb Universitäten sich in Fragen der Chancengleichheit über die rechtlich normierten Aspekte hinaus engagieren sollten. Universitäten sind der freiheitlich-demokratischen Grundordnung als Prinzip der politischen Wertvorstellungen und dem daraus folgenden Bildungsauftrag verpflichtet. Vor diesem Hintergrund gehört die Verwirklichung tatsächlicher Chancengerechtigkeit sowie die Gewährleistung eines toleranten, respektvollen, wertschätzenden und reflektierten Umgangs mit der Vielfalt ihrer Mitglieder zu ihren Grundaufgaben. Universitäten haben weiterhin den Anspruch, Impulsgeberinnen für die Gesellschaft zu sein. Dazu gehört nicht nur, dass sie Wissen generieren, Wissen vermitteln und Wissen bewahren, sondern sich mit der Frage auseinandersetzen, wie sie das tun, und aus intrinsischer Motivation heraus nach einer Verbesserung der Rahmenbedingungen hierfür suchen, die idealerweise Vorbildcharakter entfaltet. Darüber hinaus berufen sich Universitäten auf den *Grundsatz der Bestenauslese*. Um diesem Grundsatz gerecht zu werden, gilt es zu hinterfragen, inwieweit bestehende Exklusionsmechanismen eine valide Einschätzung fachlicher Leistung, Befähigung und Eignung von (Studien-)Bewerber*innen erschweren, indem sie dazu beitragen, dass der zur Verfügung stehende Pool bereits im Vorfeld eingeschränkt ist. Da es im Interesse der Universitäten liegt, die *besten Köpfe* für Forschung, Lehre und wissenschaftsstützenden Bereich zu gewinnen, sind sie vor dem Hintergrund des demografischen Wandels, des Fachkräftemangels und auch ihrer internationalen Anschlussfähigkeit gezwungen, diese Problematik zu reflektieren und Lösungsansätze zu entwickeln, die auch außerhalb des eigenen unmittelbaren Einflussbereichs ansetzen. Bezogen auf das Geschlecht kann hier beispielsweise die Praxis der *aktiven Rekrutierung* als Lösungsansatz angeführt werden.[28]

Und auch innerhalb des eigenen Einflussbereichs von Universitäten führen unbewusste Vorannahmen zu Zuschreibungen, die wiederum zum Beispiel in

28 Vgl. die »Forschungsorientierten Gleichstellungsstandards« der DFG: Zusammenfassung und Empfehlungen 2020, URL: https://www.dfg.de/download/pdf/foerderung/grundlagen_dfg_foerderung/chancengleichheit/fog_empfehlungen_2020.pdf (abgerufen am 11.5.2021).

Bewerbungs- und Beurteilungsverfahren zu Beurteilungsfehlern und damit dazu führen können, dass geeignete Kandidat*innen aufgrund leistungsfremder Bestandteile scheitern und Universitäten damit Potenzial verlorengeht.[29] Ein Beispiel dafür ist der sogenannte Halo-Effekt, bei dem ausgehend von einem markanten Merkmal einer Person auf weitere Eigenschaften dieser Person geschlossen wird, die tatsächlich entweder nicht bekannt sind oder im Kontext gesehen keine Relevanz haben. Weiterhin besteht die Gefahr, dass in der Beurteilung dieses eine markante Merkmal weitere wichtige Merkmale oder Eigenschaften derart in den Hintergrund drängt, dass sie unberücksichtigt bleiben. Ein weiteres Beispiel ist der Confirmation Bias, dass Informationen, die bereits bestehende Überzeugungen der beurteilenden Person bestätigen, eher als glaubhaft bewertet beziehungsweise generell herangezogen werden.[30] Das Bewusstsein und die Reflexion dieser unbewussten Vorannahmen und Zuschreibungen ist nicht nur unter dem Aspekt der Gewährleistung von Chancengerechtigkeit von Bedeutung, sondern auch um Fehler zu vermeiden und professionell aufgestellt zu sein.

Vor dem Hintergrund der angestrebten Bestenauslese ebenso wichtig scheint weiterhin die Reflexion tradierter Leistungsbegriffe und diesbezüglich die Anerkennung der Begrenztheit der eigenen institutionellen Perspektive. Die Kriterien, nach der beste von mittelmäßigen Leistungen unterschieden werden, sind nicht objektiv, solange unsere Arbeits- und Universitätskultur an verhältnismäßig homogenen Lebensmodellen orientiert sind.[31] Ein aktuelles Beispiel, an dem sich dies gut verdeutlichen lässt, ist das durch die Covid-19-Pandemie bedingte Aufbrechen der Präsenzkultur, welches gezeigt hat, dass Leistungswillen und -fähigkeit sich nicht an der physischen Anwesenheit im Büro bemessen, wie

29 Vgl. Antidiskriminierungsstelle des Bundes (Hg.): Bausteine für einen systematischen Diskriminierungsschutz an Hochschulen. Berlin 2020, URL: https://www.antidiskriminierungsstelle.de/SharedDocs/downloads/DE/publikationen/Expertisen/bausteine_f_e_systematischen_diskrimschutz_an_hochschulen.pdf?__blob=publicationFile&v=3; Prasad Reddy: »Hier bist Du richtig, wie Du bist!« Theoretische Grundlagen, Handlungsansätze und Übungen zur Umsetzung von Anti-Bias-Bildung für Schule, Jugendarbeit, Soziale Arbeit und Erwachsenenbildung. Düsseldorf 2019, URL: https://www.idaev.de/fileadmin/user_upload/pdf/publikationen/Buch_Ant-Bias_komplett_Endfassung.pdf; Charta der Vielfalt e. V. (Hg.): Vielfalt erkennen. Strategien für einen sensiblen Umgang mit unbewussten Vorurteilen. Berlin 2014, URL: https://www.charta-der-vielfalt.de/fileadmin/user_upload/Studien_Publikationen_Charta/Vielfalt_erkennen_BF.pdf; ECU Equality Challenge Unit (Hg.): Unconscious bias and higher education. London 2013, URL: https://www.ecu.ac.uk/wp-content/uploads/2014/07/unconscious-bias-and-higher-education.pdf; Harvard University: Project Implicit, URL: https://implicit.harvard.edu/implicit/takeatest.html (alle abgerufen am 21.3.2022).
30 Vgl. Reddy: Grundlagen, S. 111ff. Hier zahlreiche Beispiele, Übungen, Reflexionsfragen und Handlungsansätze zum Umgang mit Auswirkungen unbewusster Vorannahmen.
31 Vgl. Sandra Beaufaÿs: Wie werden Wissenschaftler gemacht? Beobachtungen zur wechselseitigen Konstitution von Geschlecht und Wissenschaft. Bielefeld 2015, S. 95–238, DOI: 10.14361/9783839401576-004.

es vor der Pandemie überwiegend Konsens war. Weitere Faktoren, die dazu führen können, dass die tatsächliche Leistungsbereitschaft oder -fähigkeit einer Person falsch eingeschätzt werden, sind unter anderem abweichende Umgangsformen oder die fehlende Vertrautheit mit institutionellen Gepflogenheiten. Leistung ist auf unterschiedlichen Wegen erreichbar und allzu häufig werden diese Wege bisher noch nicht ausreichend anerkannt beziehungsweise wird ihnen sogar mit Vorbehalt begegnet. Dadurch besteht letztlich die Gefahr, dass Universitäten in allen Bereichen Potenziale und Innovationskraft verloren gehen.

Ausblick

Im Rahmen der weiteren Beiträge in dem vorliegenden Sammelband werden einerseits Frauen, die in den vergangenen Jahrzehnten an der JGU gewirkt haben, portraitiert und andererseits die wichtigsten gleichstellungspolitischen Entwicklungen an der Institution skizziert. In ihrer Gesamtschau beleuchten die Texte die Rolle von Frauen an der JGU im Wandel der letzten Jahrzehnte und zeigen zugleich Perspektiven auf. Der Artikel zu Diversität und Chancengleichheit skizziert die Notwendigkeit einer weiteren Entwicklung an der Mainzer Universität, indem er versucht, eine Perspektive in Richtung einer über einzelne Kategorien hinausweisenden Chancengleichheitsarbeit zu liefern und den Gewinn derartiger Bemühungen für die Hochschule deutlich zu machen. Hervorzuheben ist auch, dass eine derartige Herangehensweise die handelnden Personen nicht selten vor Widersprüche stellt und ihnen abverlangt, Spannungsfelder auszuloten und auch auszuhalten. Und zuletzt wird klargestellt, dass die Weitung der Chancengerechtigkeitsarbeit nur dann effektiv gelingen kann, wenn damit keine Verknappung der Ressourcen für die einzelnen zielgruppenspezifischen Initiativen verbunden ist. Explizit bedeutet das, dass eine Diversitätsstrategie bestehende Vereinbarkeits-, Inklusions- oder Gleichstellungsinitiativen unterstützen und ergänzen, nicht aber ersetzen kann.

Stefanie Schmidberger / Ina Weckop

Die Vereinbarkeit von Familie, Beruf, Wissenschaft und/oder Studium an der JGU – Entwicklungen, Probleme und Perspektiven

»Die Vereinbarkeit von Studium/Beruf und Familie hat einen sehr hohen Stellenwert an der Johannes Gutenberg-Universität Mainz (JGU). Entsprechend berücksichtigt die JGU die Lebensrealität studierender und beschäftigter Eltern sowie pflegender Angehöriger und sorgt beständig für die Verbesserung der Rahmenbedingungen, um als internationaler Ort des Forschens, Arbeitens, Lernens und Lehrens optimale Arbeits- und Studienbedingungen zu ermöglichen.«[1]

Mit diesem Statement anlässlich des Beitritts in das Netzwerk *Familie in der Hochschule* (FidH) bekennt sich die JGU seit 2016 öffentlich zum Thema »Vereinbarkeit von Familie und Studium/Beruf«. Eine wichtige Botschaft für alle Beschäftigten und Studierenden, denn das Thema Familienfreundlichkeit stellt an deutschen Hochschulen ein wichtiges und nicht zu vernachlässigendes Handlungsfeld dar.[2] Gerade mit Blick auf die Auswirkungen der Covid-19-Pandemie für Familien in Beruf und Ausbildung muss die Situation von studierenden und beschäftigten Eltern und pflegenden Angehörigen in den Blick genommen werden.

Grund genug also, dass in diesem Beitrag die Vereinbarkeit von Familienaufgaben mit Studium, Lehre, Forschung und wissenschaftsunterstützenden Tätigkeiten am konkreten Beispiel des Familien-Servicebüros der Universität Mainz näher beleuchtet werden.

1 Pressemitteilung der JGU vom 27.9.2016 anlässlich des Beitritts in den Best Practice-Verein *Familie in der Hochschule (FidH)*, URL: https://www.uni-mainz.de/presse/76341.php (abgerufen am 4.1.2022).
2 Vgl. Susann Kunadt u.a.: Familienfreundlichkeit in der Praxis. Ergebnisse aus dem Projekt »Effektiv! Für mehr Familienfreundlichkeit an deutschen Hochschulen«. Hg. von GESIS – Leibniz-Institut für Sozialwissenschaften Kompetenzzentrum Frauen in Wissenschaft und Forschung (CEWS). Köln 2014 (= cews.publik 18), S. 3.

Die Anfänge

Bevor im Sommer 2011 dem Thema »Vereinbarkeit« durch die Einrichtung einer eigenen Projektstelle in der Personalentwicklung Rechnung getragen wurde, war seit Anfang der 1990er-Jahre das damalige Frauenbüro (heute: Stabsstelle Gleichstellung und Diversität) damit betraut. Unterstützung in diesem Bereich erhielt so aber nur eine bestimmte Zielgruppe: Frauen. Diese Einschränkung sorgte zwangsläufig dafür, dass sich nur ein Teil der Beschäftigten und Studierenden angesprochen fühlte und dem Thema nur begrenzt Aufmerksamkeit geschenkt wurde. Die neue Projektstelle in der Personalentwicklung der JGU anzusiedeln, setzte deswegen ein richtiges und vor allem wichtiges Zeichen: Vereinbarkeit ist nicht nur *Frauensache*, sie betrifft alle Familienmitglieder in Beruf und Ausbildung. Das Projekt sollte denn auch zentrale Anlaufstelle für *alle* Studierenden und Beschäftigten der JGU werden. So entstand 2011 das Familien-Servicebüro der JGU. Entscheidend bei der Namensgebung war schon zu Beginn die klare Abgrenzung zu einem reinen Elternbüro, denn genauso wenig wie Vereinbarkeit nicht nur Frauen betrifft, betrifft sie auch nicht nur Eltern, sondern auch Menschen mit Pflegeaufgaben. Das Familien-Servicebüro wurde damit zu einer (ersten) Anlauf- und Servicestelle für alle Spektren von Familienaufgaben. Als Basis des Familienbegriffs galt hier (und gilt auch heute noch) die Einbeziehung aller in unserer Gesellschaft gelebten, vielfältigen Formen von Familie. Dieses Familienverständnis wurde dann Jahre später durch die eingangs erwähnte Unterzeichnung der Charta *Familie in der Hochschule*[3] schriftlich festgehalten.[4]

Zu einem solch weiten und offenen Familienbegriff rief 2021 auch Silke Güttler in ihrem Artikel *Familie: Weit mehr als »Vater*, Mutter*, Kind«*[5] auf, denn nur so könne das Vereinbarkeitsanliegen alle Betroffenen erreichen:

> »Im Sinne einer nachhaltigen familien- und lebensphasenbewussten Personalpolitik möchten wir Arbeitgeber dazu anhalten, ein weites Verständnis von Familie zu nutzen bzw. aufzubauen. Es geht schließlich bei der Vereinbarkeit nicht nur um die Belange von Müttern* und Vätern*. Auch Beschäftigte, die Pflegeaufgaben wahrnehmen – egal ob von Verwandten oder Bekannten, kinderlose Mitarbeitende, **Singles**, beschäftigte **Großeltern** etc. haben **Vereinbarkeitsbedarfe**. Schließt man diese aus, er-

[3] Charta *Familie in der Hochschule*, URL: https://www.familie-in-der-hochschule.de/verein/charta-familie-in-der-hochschule (abgerufen am 13.1.2022).

[4] Schon die ehemalige Gleichstellungsbeauftragte der JGU Silke Paul deutete in ihrem Gleichstellungsbericht für den Zeitraum Juni 2008–Dezember 2010 eine weitergefächerte Auffassung von Familie an, wenn sie schreibt: »Der Begriff ›Familienfreundliche Hochschule‹ umfasst viele Aspekte auf unterschiedlichen Ebenen des Hochschul- und Wissenschaftssystems.«

[5] Silke Güttler: Familie. Weit mehr als »Vater*, Mutter*, Kind«. Blog-Artikel vom 15.04.2021 auf der Webseite der *berufundfamilie* Service GmbH, URL: https://beruf-und-familie.blogspot.com/2021/04/Familienbegriff.html (abgerufen am 17.2.2021), Hervorhebungen im Original.

hält Vereinbarkeit wohlmöglich ein exklusives Nutzungsrecht. Das stört die Akzeptanz von Vereinbarkeitsmaßnahmen in der Breite der Belegschaft und kann auch dazu führen, dass diejenigen, die sich als Zielgruppe nicht erkannt fühlen, weniger Toleranz gegenüber den Nutznießer*innen der Lösungen zur Vereinbarkeit aufbringen.

Möglichst alle Beschäftigten in Vereinbarkeitsfragen mitzunehmen, für alle Vereinbarkeitsangebote zu öffnen und dies auch breit zu kommunizieren, trägt demgegenüber ganz wesentlich zur **Tragfähigkeit** der **Personalpolitik** bei. Wenn wir einen dazugehörigen weiten Familienbegriff suchen, könnte dieser lauten: ›Familie ist dort, wo Menschen nachhaltig Verantwortung füreinander übernehmen. Dies umfasst neben Familienangehörigen und Partner*innen auch Singles, Paare ohne Kinder und Freund*innen/ Nachbar*innen. Auch die Verantwortung für die eigene Person und eine gelingende Balance von Beruf und Privatleben gehört dazu.‹«

Vereinbarkeit an der JGU – Ein Blick zurück

Mit dem Familien-Servicebüro hat die JGU inzwischen eine Stelle, die die Vereinbarkeit gezielt in den Blick nimmt, fördert und unterstützt. Damit bietet die Universität ihren Mitgliedern eine wichtige Anlauf- und Beratungsstelle, die zwar aus einem 2011 gestarteten Projekt hervorging, deren Wurzeln aber weiter zurückreichen, wie ein Blick in das Mainzer Universitätsarchiv zeigt: Vor der Gründung des Familien-Servicebüros wurde Vereinbarkeit nicht als alleinstehendes Thema diskutiert, sondern fand hauptsächlich Beachtung im Rahmen der Gleichstellungsförderung.[6] So werden Studierende mit Familienaufgaben beispielsweise in einem Entwurf des Senatsausschusses für Frauenangelegenheiten zu einem *Rahmenplan zur Gleichstellung von Frau und Mann an der Johannes Gutenberg-Universität Mainz* von 1996 berücksichtigt:[7]

»§ 8 Studium und Elternschaft bzw. Pflege
(1) Die Universität wirkt darauf hin, daß sich Schwangerschaft, Elternschaft sowie die Betreuung pflegebedürftiger Angehöriger nicht negativ auf Studium und Studienabschluß auswirken. Dem wird in Studien- und Prüfungsordnungen Rechnung getragen, soweit es der gesetzliche Rahmen gestattet.

[6] V.a. in Dokumenten des seit 1986 bestehenden Senatsausschusses für Frauenangelegenheiten. Siehe Universitätsarchiv (UA) Mainz, Best. 131/8, Ergebnisprotokoll 4/96 der Sitzung des Senatsausschusses für Frauenangelegenheiten am 11.6.1996 sowie die Einladung zur Sitzung 7/96 des Senatsausschusses für Frauenangelegenheiten am 4.11.1996 mit dem TOP 7: Rahmenplan zur Gleichstellung. Natürlich gab es schon früher Vereinbarkeitsmaßnahmen an der JGU. So hat die Universität seit dem Ende der 1970er-Jahre z.B. die Belegrechte für die Städtische Kita auf dem Campus.
[7] Vgl. UA Mainz, Best. 131/8, Einladung zur Sitzung 7/96 des Senatsausschusses für Frauenangelegenheiten am 4.11.1996 mit dem TOP 7: Rahmenplan zur Gleichstellung, S. 6.

(2) Das prüfungsrelevante Lehrangebot soll zeitlich so gestaltet werden, daß die Teilnahme mit der Wahrnehmung familiärer Verpflichtungen vereinbar ist. Bei Parallelveranstaltungen sollen studierende Eltern bei der Wahl der Termine bevorzugt berücksichtigt werden.

§ 9 Kinderbetreuung
Die Universität hat sich dafür einzusetzen, daß qualifizierte Kinderbetreuungseinrichtungen, die sowohl über Kindergarten und Krippe verfügen als auch sich an den Arbeitszeiten der Beschäftigten orientieren, entsprechend dem Bedarf der Beschäftigten und Studierenden zur Verfügung gestellt werden. Entsprechendes gilt für Hortplätze für schulpflichtige Kinder.«[8]

Anfang der 1980er-Jahre bot der Allgemeine Studierendenausschuss (AStA) studentischen Müttern eine Beratung zu vereinbarkeitsrelevanten Fragen, wie aus zwei Artikeln der Zeitschrift *JoGu* der Universität Mainz hervorgeht.[9] Hier stellt sich jeweils der neu gewählte AStA der JGU vor, darunter auch Eva Weickart als damalige Sozialreferentin.[10] Die Schwerpunkte ihrer Arbeit lagen 1980/81 unter anderem in der Beratung von Frauen, der Schwangerschaftsberatung in Verbindung mit Pro Familia und im Bereich des Uni-Kindergartens. Einige Jahre vor Gründung des Senatsausschusses für Frauenangelegenheiten und lange bevor es ein AStA-Elternreferat an der JGU gab,[11] wurden Studentinnen also bereits durch den AStA zum Themenkomplex Vereinbarkeit beraten.[12]

8 Der aktuelle *Rahmenplan zur Gleichstellung der Geschlechter an der Johannes Gutenberg-Universität Mainz* ist an vielen Stellen ausführlicher als die Diskussionsgrundlage aus dem Jahre 1997. Das Kapitel zum Thema *Vereinbarkeit von Studium, Beruf und Familienaufgaben* gibt wieder: »Die Vereinbarkeit von Beruf/Studium und Familie (in ihren vielfältigen Formen) hat einen hohen Stellenwert an der Universität Mainz. Mit dem Beitritt im Jahr 2016 in das Netzwerk Familie in der Hochschule und der Unterzeichnung der Charta *Familie in der Hochschule* hat sich die JGU zur Einhaltung entsprechender Standards ausdrücklich verpflichtet. Alle Institutionen der Universität, besonders aber die Hochschulleitung und das Familien-Servicebüro sind für die Weiterentwicklung und Umsetzung zielführender Maßnahmen verantwortlich.« Rahmenplan zur Gleichstellung der Geschlechter an der Johannes Gutenberg-Universität Mainz, Kapitel 3.8, S. 35, URL: https://organisation.uni-mainz.de/files/2021/09/2021_Rahmenplan-Gleichstellung_digitale-version.pdf (abgerufen am 20.11.2021).
9 JoGu: Mitteilungen der Pressestelle der Johannes Gutenberg-Universität Mainz, URL: https://gutenberg-capture.ub.uni-mainz.de/histbuch/periodical/titleinfo/523744 (abgerufen am 22.2.2022).
10 Vgl. [o. V.]: Der neue AStA stellt sich vor. In: JoGu 11 (1980), Nr. 67, S. 4f., hier S. 5 u. S. 12 (1981), Nr. 73, S. 4f., hier S. 5.
11 Die Initiative zur Gründung eines (neuen) autonomen AStA-Referats ging auf eine Gruppe studierender Eltern zurück, die – ähnlich wie im Falle des knapp ein dreiviertel Jahr zuvor eingerichteten Familien-Servicebüros an der JGU – sich dafür einsetzten, dass ihre Sichtbarkeit erhöht wird und das Thema ›Vereinbarkeit‹ aus der Zuständigkeit des damaligen Frauenreferats des AStA entkoppelt wird. So wählte die Vollversammlung studierender Eltern am 28.2.2012 drei Referent*innen zur Interessensvertretung der studierenden Eltern an der JGU. Vgl. hierzu die Infos auf der Webseite des autonomen AStA-Elternreferats AUREL, URL: https://www.blogs.uni-mainz.de/asta-aurel/ueber-uns/ (abgerufen am 23.9.2021).

2001 entstand im Rahmen eines Projekts die Broschüre *Ausblick – Berufsperspektiven. Frauen in mathematisch-naturwissenschaftlichen Fächern an der Universität Mainz*,[13] die den Fokus auf Maßnahmen zur Verbesserung der Chancengleichheit richtete. Das in der Broschüre zusammengefasste Fazit der neun Unternehmen (u. a. IBM, Deutsche Telekom und Lufthansa Systems), die an den Firmenkontaktgesprächen im Rahmen des Projekts teilnahmen, war eindeutig: Sowohl in der Wissenschaft als auch in der Wirtschaft müssten die nötigen Rahmenbedingungen geschaffen werden, unter anderem durch Flexibilisierung der Arbeitszeit, durch Telearbeit oder unterstützende Maßnahmen beim Wiedereinstieg, um Frauen wie Männern die Möglichkeit zu geben, das Familienleben mit dem Berufsleben zu vereinbaren.[14]

Wenige Jahre später, im Jahr 2006, erschien im Auftrag der damaligen Frauenbeauftragten Renate Gahn die Broschüre *Studieren und Arbeiten mit Kind an der Uni Mainz*. Es handelte sich dabei um eine erste Handreichung zum Thema »Vereinbarkeit«, die mit vielen Informationen, Adressen und persönlichen Kurzberichten einer Studentin mit zwei Kindern gespickt war.[15] Im März 2021 erschien die mittlerweile fünfte überarbeitete und erweiterte Auflage der Broschüre im Familien-Servicebüro.

Im Bericht der früheren Gleichstellungsbeauftragten Silke Paul aus dem Zeitraum von Juni 2008 bis Dezember 2010 findet sich unter Punkt 4 eine ausführlichere Darstellung der Vereinbarkeitsmaßnahmen, die die JGU ihren Mitgliedern zum damaligen Zeitpunkt anbot.[16] Dazu zählten etwa ein Eltern-Kind-Raum, verschiedene Betreuungsmöglichkeiten sowie die Durchführung von Kinderfreizeiten. Diese wurden seit 2006 zunächst vom Frauenbüro organisiert und in den Sommer- und Herbstferien des Landes Rheinland-Pfalz auf dem Campus umgesetzt. So konnte für studierende und beschäftigte Eltern gerade in jenen Ferienzeiten, die sich mit den Semesterzeiten überschnitten, ein Kinderbetreuungsangebot sichergestellt werden.[17] Ab 2010 wurde für die Organisation und Durchführung der Ferienfreizeiten ein externer Dienstleister beauftragt, die

12 Ob dies aber gerade mit Blick auf den jährlichen Wechsel der Referent*innen des AStA ein beständiges Angebot blieb oder davon abhängig war, inwiefern sich die gewählten Vertreter*innen dieses Themas angenommen haben, ließe sich nur anhand der AStA-Protokolle der letzten Jahrzehnte nachvollziehen – eine Arbeit, die den Rahmen dieses Aufsatzes sprengen würde.
13 Irmel Meier: Ausblick – Berufsperspektiven. Frauen in mathematisch-naturwissenschaftlichen Fächern an der Universität Mainz. Projektabschlussbericht. Hg. von der Frauenbeauftragten der Johannes Gutenberg-Universität Mainz. Mainz 2001 (= Anreizsystem Frauenförderung 5).
14 Vgl. ebd., S. 63.
15 Renate Gahn: Studieren und Arbeiten mit Kind an der Uni Mainz. Mainz 2007.
16 Vgl. Silke Paul: Bericht der Gleichstellungsbeauftragten Juni 2008–Dezember 2010. Mainz 2011.
17 Vgl. ebd., S. 37.

pme Familienservice GmbH, mit der das Frauenbüro bereits seit 2000 im Familienkrippennetz zusammenarbeitete. Dies war eine Kooperation von Tagesmüttern, die Betreuungskapazitäten bereitstellten, mit dem Hintergrund einer ergänzenden, weiteren und flexiblen Kinderbetreuung für Mitglieder der JGU.[18] 2009 kam mit der sogenannten Notfall- beziehungsweise Ad-hoc-Betreuung ein weiteres Betreuungsangebot für Mitglieder der JGU hinzu. In den Räumlichkeiten der pme können seitdem Kinder ab wenigen Monaten bis zwölf Jahren flexibel und kurzfristig stunden- oder tageweise betreut werden, auch an Wochenenden oder Feiertagen.

Dank einer Spende der Geotechnik Büdinger Fein Welling GmbH konnte 2010 auf dem Campus außerdem ein multifunktionaler Eltern-Kind-Raum eingerichtet werden. Dieser bietet studierenden und beschäftigten Eltern einen Ort, an dem sie sich mit ihren Kindern zum Arbeiten zurückziehen können. Besonders bei Betreuungsengpässen und in Ausnahmesituationen bietet der Raum eine kurzfristig verfügbare und flexible Aufenthaltsmöglichkeit.

Vereinbarkeitsangebote der JGU heute – das Familien-Servicebüro

Wie schon aufgezeigt werden konnte, wurden einige Themenbereiche, wie die Beratung von Schwangeren, der Informationsfluss an werdende Eltern und pflegende Angehörige, aber auch der Auf- und Ausbau von Netzwerken innerhalb und außerhalb der JGU, im Verlauf der Jahre und schon vor der Gründung des Familien-Servicebüros beständig ausgebaut und weiterentwickelt. Was war also neu ab 2011?

Der Arbeits- und Zeitdruck an Universitäten, verursacht unter anderem durch Personalmangel, ein hohes Drittmittelaufkommen (d.h. die Notwendigkeit, immer wieder neue finanzielle Mittel einzuwerben und zu verwalten) sowie umfangreiche Projekte und befristete Verträge, erschwert heute wie damals die Umsetzung von Familienfreundlichkeit. Mitarbeitende und Studierende verschweigen ihre Vereinbarkeitsprobleme (besonders pflegende Angehörige suchen sich nur selten aktiv Unterstützung) oder fordern ihre Rechte nicht ein. Die Institutionalisierung des Familien-Servicebüros 2011 war ein Bekenntnis der Universität zur Familienfreundlichkeit. Durch die Verstetigung des Büros im Frühjahr 2015 haben seitdem dauerhaft alle Mitglieder der JGU mit Familienaufgaben mindestens eine Ansprechperson an der Universität, die sie bei Fragen zur Vereinbarkeit von Beruf/Studium und Familie berät und unterstützt. Ein weiteres Ziel, das mit der Etablierung eines Familien-Servicebüros einherging, war die Gestaltung einer familienfreundlichen Hochschule, in der es möglich ist,

18 Vgl. ebd., S. 38.

Studium, Lehre, wissenschaftliche Tätigkeit, Forschung und wissenschaftsstützende Tätigkeiten mit Familienaufgaben vereinbar zu gestalten. Es handelt sich um ein hohes Ziel, für dessen Erfüllung es einige Hürden zu meistern gilt. So schrieb 2014 das Kompetenzzentrum Frauen in Wissenschaft und Forschung (CEWS): »Veränderungen hin zu einem familienfreundlichen Klima bedürfen immer auch eines Wandels der Wissenschaftskultur und des männlich geprägten Habitus.«[19] Daher mag es nicht verwundern, dass ein gutes Stück des Weges hin zu mehr Familienfreundlichkeit nach wie vor vor uns liegt: Ein kultureller Wandel innerhalb der Universität kann nicht alleine durch die Einrichtung einer Anlaufstelle für die Belange von Beschäftigten und Studierenden erreicht werden. Dafür bedarf es eines ganzheitlichen inneruniversitären Umdenkens. Um das Thema Vereinbarkeit voranzubringen, ist es wichtig, entsprechende Netzwerke zu pflegen und weiterzuentwickeln. Hierbei steht sowohl im Vordergrund, die individuellen Bedürfnisse der Zielgruppe nicht aus den Augen zu verlieren als auch die institutionellen Gegebenheiten vor Ort beziehungsweise im Gesamten (Land und Bund etc.) auszuloten. Wie wichtig der Austausch einzelner Akteur*innen ist, zeigt das Beispiel einer Kooperation zwischen dem Studierendenwerk Mainz, dem autonomen Elternreferat des AStA und dem Familien-Servicebüro: Das sogenannte *Eltern-Info-Frühstück* dient dem Austausch von studierenden Eltern untereinander. Die Treffen stehen jeweils unter einem bestimmten Thema, zum Beispiel *Was tun, wenn mein Kind krank wird?*,[20] zu dem ein*e Expert*in als Referent*in eingeladen wird. Neben den Vorträgen haben die Eltern genügend Zeit, sich über Erziehungs- und Organisationsfragen auszutauschen und sich zu vernetzen. Gleichzeitig stehen die Kooperationspartner*innen als Ansprechpartner*innen vor Ort zur Verfügung.[21]

Seit dem Wintersemester 2018/19 gibt es neben einem Austausch- auch ein finanzielles Unterstützungsinstrument für Studierende mit Familienaufgaben. Aus Mitteln der Stiftung zur Förderung begabter Studierender und des wissenschaftlichen Nachwuchses (Stipendienstiftung Rheinland-Pfalz) können Stipendien für Studierende und Promovierende mit Familienaufgaben vergeben sowie im Rahmen eines für den akuten, kurzfristigen Bedarf bestimmten Nothilfefonds Gelder ausgezahlt werden. Beide Fördermöglichkeiten sollen dazu beitragen, Studierende und Promovierende, die im Rahmen von Kindererzie-

19 Vgl. Kunadt u. a.: Familienfreundlichkeit, S. 38.
20 Thema des Eltern-Info-Frühstücks am 6.2.2018.
21 Vgl. hierzu die Infos auf den Webseiten des Studierendenwerks Mainz und des Familien-Servicebüros, URL: https://www.studierendenwerk-mainz.de/studieren-mit-kind/eltern-info-fruehstueck/; URL: https://www.familienservice.uni-mainz.de/veranstaltungen/ (beide abgerufen am 23.9.2021). Seit Beginn der Corona-Pandemie mussten die Eltern-Info-Frühstücke leider pausieren.

hung und/oder Pflege von nahen Angehörigen Familienaufgaben wahrnehmen, in finanziellen Ausnahmesituationen zu entlasten.[22]

Kinderbetreuung auf und in der Nähe des Campus

Ein großer Baustein hinsichtlich der Förderung der Vereinbarkeit sind die Kinderbetreuungsmöglichkeiten auf und in der Nähe des Campus.

Die oben erwähnten Unterstützungsangebote in Kooperation mit der pme Familienservice GmbH wurden auch mit der Initiierung des Familien-Servicebüros weitergeführt und – was das Familienkrippennetz betraf – auch weiterentwickelt. Nachdem die Stadt Mainz einen eigenen Pool an Tageseltern zur Verfügung gestellt und sich viele Familien privat nach einer Tagesmutter oder einem -vater umgesehen hatten, entschied man sich für ein neues Betreuungsprogramm, das den Namen *Übergangsbetreuung* bekam. Hintergrund war die häufig gestellte Frage: Wie kann die Betreuung eines Kindes in den Fällen gesichert werden, in denen die Notfallbetreuung (drei Tage im Jahr pro Kind) nicht ausreicht? Wie kann unterstützt werden, wenn das Semester im April beginnt oder der neue Arbeitsplatz im Juni angetreten werden muss, der Kitaplatz für das Kind aber erst im August startet?

Als Lösung für diese »regelmäßigen Übergangsfälle« wurde 2013 die Übergangsbetreuung als Ergänzung zur Notfallbetreuung als neues Betreuungsangebot konzipiert und eingeführt. Kinder ab wenigen Monaten bis zwölf Jahren können nun für ein halbes Jahr an drei Tagen die Woche ganztags betreut werden. Die Betreuungszeiten können flexibel abgestimmt werden. So haben Eltern zumindest für einen Großteil der Arbeitswoche eine Betreuungsmöglichkeit in der Nähe des Campus, bis sie einen regulären Platz in einer Kindertagesstätte finden.

Das Thema Regelbetreuung in Form von Kindertagesstätten auf und in der Nähe des Campus hat eine lange Historie. Die Städtische Kita auf dem Universitätsgelände ist seit knapp 45 Jahren dort angesiedelt und – zum jetzigen Zeitpunkt – die erste Anlaufstelle für Beschäftigte, die sich eine arbeitsplatznahe Betreuung ihres Kindes wünschen. Die Initiative dieser Kita geht auf eine gemeinsame Überlegung zwischen der Stadt Mainz und dem Land Rheinland-Pfalz zurück, mit der Idee, den Kindern von Angehörigen der Universität eine feste Betreuung zu bieten. Der Städtischen Kita folgte 1996 als zweite Einrichtung auf

22 Ein ähnliches Stipendium gab es Jahre zuvor bereits an der JGU – das Stipendium für alleinstehende Studierende mit Kind. Das Geld wurde seitens der Landesregierung Rheinland-Pfalz den Hochschulen zur Verfügung gestellt. Mit den Mitteln sollten alleinstehende Studierende mit Kind sowie schwangere Studentinnen durch gezielte Maßnahmen unterstützt werden. Vgl. [o. V.]: Stipendien für Studierende mit Kindern und für ausländische Studierende. In: JoGu 26 (1995), Nr. 146, S. 7.

dem Campus die Elterninitiative *Kinderhaus Posselmann* – den Namen erhielt die Kita, da sie sich in dem ehemaligen Privathaus von Karl Posselmann niederließ, welches die Universität 1954 gekauft hatte. Betreut werden konnten bis zu 77 Kinder von Studierenden.[23] Nachdem der Trägerverein, die Notgemeinschaft Studiendank, finanziell nicht mehr handlungsfähig war, wurde das Kinderhaus zum Dezember 2012 offiziell vom Studierendenwerk Mainz übernommen und erhielt einen neuen Namen: Kita Weltentdecker. Knapp zehn Jahre später musste aber auch die Kita Weltentdecker ihre Pforten schließen, da das Gebäude nicht mehr den aktuellen Brandschutzauflagen entsprach und eine Renovierung nicht in Frage kam; einzige Alternative wäre ein Neubau gewesen. Das Studierendenwerk, das Land Rheinland-Pfalz und die Universitätsleitung verhandelten – leider ohne Erfolg.[24]

Doch auch ohne die Kita Weltentdecker ist das Studierendenwerk Mainz als Träger von zwei weiteren Kitas heute gut aufgestellt. 2011 wurde die Kita Campulino eröffnet, mit Platz für bis zu 82 Kinder. Sechs Jahre später folgte die Eröffnung des Montessori-Kinderhauses Sprösslinge mit Platz für bis zu 100 Kinder, sodass es mittlerweile drei Kindertagesstätten für Universitätsangehörige auf dem Campus gibt.

Nun könnte man davon ausgehen, dass ausreichend Kitaplätze auf dem Unigelände vorhanden sind, um sowohl den Bedarfen der studierenden als auch der beschäftigten Eltern gerecht zu werden. Dies unterliegt aber leider immer gewissen Schwankungen – wie stark ist der Geburtsjahrgang, wie viele Personalstellen in den Kitas sind vakant etc., sodass die Nachfrage meist das Angebot übersteigt. Besonders fehlen nach wie vor flächendeckende Betreuungsmöglichkeiten für kleine (unter Dreijährige) und sehr kleine (unter Einjährige) Kinder. Zudem sollte festgehalten werden, dass die Öffnungszeiten der Kitas nicht immer passgenau zu den Studien- und Lehrzeiten an einer Universität sind, sodass auch Eltern, deren Kinder einen festen Platz haben, an den Randzeiten ein Betreuungsproblem bekommen.

Was bleibt zu tun?

Die Herausforderungen an Familien wachsen und verändern sich: Fachkräftemangel in Kindertagesstätten und Pflegeheimen führen zunehmend zu Betreuungsengpässen, die von Eltern und pflegenden Angehörigen aufgefangen werden

23 Vgl. Peter Thomas: Ein Haus für Kinder. In: JoGu 34 (2003), Nr. 184, S. 8f.
24 Vgl. Zukunft der Kita Weltentdecker steht auf der Kippe. 12.11.2019, URL: https://www.campus-mainz.net/newsdetails/news/zukunft-der-kita-weltentdecker-steht-auf-der-kippe/ (abgerufen am 18.2.2022).

müssen. Der ständige Balanceakt zwischen Erwerbstätigkeit und Sorgearbeit belastet sowohl Berufs- als auch Familienleben; für Alleinerziehende ist er kaum zu leisten, für Familien mit zwei Elternteilen oft nur, indem ein Elternteil (in den meisten Familien sind das noch immer die Frauen)[25] im Beruf kürzer tritt; Beschäftigte und Studierende an Hochschulen sind hier keine Ausnahme. Aufgabe der Universität als Ort des Lehrens und Lernens muss es deshalb sein, Unterstützungsmöglichkeiten für Eltern und pflegende Angehörige zu bieten, die es ihnen ermöglichen, ihre Karriere neben den familiären Aufgaben weiter voranzubringen. Dabei gilt es, nicht nur die allgemeinen Bedürfnisse berufstätiger und studierender Eltern sowie pflegender Angehöriger zu kennen, sondern auch, sich die hochschulspezifischen Herausforderungen, vor denen Beschäftigte und Studierende mit Familienaufgaben stehen, bewusst zu machen. Dazu zählen zum Beispiel Studienlaufzeitverzögerungen und Urlaubssemester, die Folgen für BaföG- und Stipendienförderungen haben können, Pflichtseminare nach 16 Uhr, nach dem Wissenschaftszeitvertragsgesetz (WissZeitVG) befristete Arbeitsverträge, Tenure-Track-Professuren mit Evaluationen zu festgelegten Zeitpunkten, längere notwendige Forschungs- oder Tagungsreisen oder schlicht die Überschneidungen von Vorlesungszeit und Schulferien. Die Corona-Pandemie hat diese strukturellen Probleme seit 2020 durch die wiederholte Schließung von Schulen und Kindergärten ebenso wie durch die beständige Überlastung der Pflegedienste zusätzlich verstärkt. Gleichzeitig hat sie das Thema Vereinbarkeit aber auch in den Fokus der Debatte gestellt und so das gesellschaftliche Bewusstsein für die Situation von Eltern und pflegenden Angehörigen geschärft. Wichtig ist hierbei, »dass die Corona-Pandemie in Bezug auf Fragen der Familiengerechtigkeit keine Fülle neuer Probleme hervorgebracht hat, vielmehr sind die bereits bestehenden Herausforderungen stärker in den Fokus gerückt«,[26] so betont es das Centrum für Hochschulentwicklung (CHE). Dieses hat 2021 in Zusammenarbeit mit dem Verein *Familie in der Hochschule* 2021 ein Lessons-Learnt-Papier veröffentlicht, das auf Lücken im Unterstützungssystem von Hochschulmitgliedern mit Familienaufgaben hinweist und Lösungsansätze für die Weiterentwicklung familienbezogener Maßnahmen bietet.[27] Was seit März 2020 an Herausforderungen für Studierende und Berufstätige mit Familienauf-

25 Dieser sogenannte *Gender Care Gap* beträgt in Deutschland aktuell 54,4 %, d.h. Frauen wenden 54,4 % mehr Zeit für Sorgearbeit auf als Männer (vgl. Zweiter Gleichstellungsbericht der Bundesregierung. Eine Zusammenfassung. Hg. vom BMFSFJ. 2. Aufl. Berlin 2018, S. 11 f., URL: https://www.bmfsfj.de/bmfsfj/service/publikationen/zweiter-gleichstellungsbericht-eine-zusammenfassung-deutsch-122402 (abgerufen am 12.11.2021).
26 Lisa Mordhorst u.a.: Der Weg zur familienorientierten Hochschule. Lessons learnt aus der Corona-Pandemie. Gütersloh 2021 (CHE-Impulse 2), S. 9, URL: https://www.che.de/download/familienorientierte-hochschule/ (abgerufen am 19.1.2022).
27 Vgl. ebd.

gaben verstärkt zutage getreten ist, ist keine (alleinige) Folge von Corona. Die Pandemie hat bestehende Herausforderungen und Missstände nur intensiver ins Blickfeld gerückt und deutlich werden lassen, dass das Thema Vereinbarkeit auch an Hochschulen weiter vorangebracht werden muss. Die Zeit für Veränderungen ist aktuell jedenfalls günstig; das betont auch das Papier des CHE.[28] SARS-CoV-2 hat auch die Hochschulen gezwungen, schnelle Anpassungen an den Studien- und Arbeitsalltag vorzunehmen. Viele davon, wie asynchrone Lehrveranstaltungen, flexibles Arbeiten im Homeoffice oder eine Anpassung von Prüfungsformen, haben gerade für Studierende und Beschäftigte mit Familienaufgaben eine enorme Erleichterung bei der Bewältigung des Studien-/Arbeits- und Familienalltags geschaffen. Diese ursprünglich als Notlösungen gedachten Änderungen sollten als Chance gesehen werden, die Hochschulen einen Schritt weiter in Richtung Familienfreundlichkeit zu bringen. Statt nach der Pandemie in den Prä-Corona-Zustand zurückzukehren, sollten die Improvisationen im Hochschullalltag der letzten zwei Jahre in angepasster Form beibehalten und weiterentwickelt werden.[29] Gerade Hochschulen, deren Mitglieder in ihren Aufgaben besonders divers sind – von Studierenden über wissenschaftliches und nicht-wissenschaftliches Personal bis hin zu Beamt*innen –, müssen die verschiedenen Bedürfnisse all ihrer Beschäftigten und Studierenden in den Blick nehmen und auf diese reagieren. Dem nicht-wissenschaftlichen Personal, das durch die bürokratisch aufwendige und wenig Flexibilität zulassende Beantragung von Homeoffice und das strenge Erfassen von Sollarbeitszeiten vor größeren Hürden bei der zeitlichen Vereinbarkeit von Familie und Beruf steht als die wissenschaftlich Beschäftigten, wäre viel geholfen, würden diese Prozesse deutlich vereinfacht und individuell flexibler gestaltet.[30]

Durch das Abschaffen von Anwesenheitspflichten in den meisten Lehrveranstaltungen mit der Novellierung des rheinland-pfälzischen Hochschulgesetzes 2020[31] wurde für Studierende mit Familienaufgaben bereits ein Meilenstein in Sachen Vereinbarkeit gesetzt. Damit allein ist es aber nicht getan, denn auch wenn Studierende beispielsweise wegen mangelnder Kinderbetreuung nun die Möglichkeit haben, einer Lehrveranstaltung fernzubleiben, verpassen sie so weiterhin wichtigen Lehrstoff. Deshalb muss diese Gesetzesänderung sinnvol-

28 Vgl. ebd., S. 52.
29 Vgl. ebd., S. 49.
30 Vgl. ebd., S. 14f. Neben einer flexibleren Homeoffice-Regelung wäre auch der in der Pandemie bereits erprobte Umstieg von der Soll- auf die Vertrauensarbeitszeit eine Möglichkeit, Eltern und pflegenden Angehörigen mehr Flexibilität zu ermöglichen, auch wenn hierfür Risiken für beide Seiten bestehen, die durch entsprechende Regelungen abgefedert werden müssten. Vgl. hierzu ebd., S. 37.
31 HochSchG vom 23.9.2020, § 26 Abs. (1) 7, URL: https://landesrecht.rlp.de/bsrp/document/jlr-HSchulGRP2020pP26 (abgerufen am 21.1.2022).

lerweise ergänzt werden durch die Bereitstellung von asynchronen oder hybriden Lehrveranstaltungen.³²

Auch für Wissenschaftler*innen müssen die Angebote zur Vereinbarkeit ausgebaut werden, denn der Arbeitsaufwand in Lehre und Forschung lässt sich aktuell kaum mit dem Familienleben in Einklang bringen und Möglichkeiten zur Arbeitszeitreduzierung gibt es hier in den wenigsten Fällen. Ein denkbares Modell, um eine wissenschaftliche oder speziell professorale Karriere trotz familiärer Aufgaben einfacher einschlagen zu können, wäre erstens die konsequente Einführung von Tandemprofessuren³³ und zweitens die Umsetzung der Möglichkeit, den Zeitraum der Leistungsevaluierung bei Juniorprofessuren im Falle von familiären Verpflichtungen nach hinten zu verschieben.³⁴

Bei vielen nötigen Verbesserungen sind natürlich nicht die Hochschulen allein, sondern auch die Politik gefragt. Diese muss die gesetzlichen Anpassungen vornehmen, um Maßnahmen, die zur Vereinbarkeit beitragen würden, rechtlich überhaupt erst möglich zu machen.³⁵ Natürlich können auch hier die Hochschulen Einfluss ausüben, indem sie sich öffentlich engagieren.³⁶ Das Familien-Servicebüro ist ein wichtiger Ausgangspunkt für die Umsetzung und Weiterentwicklung von familienunterstützenden Maßnahmen an der JGU.

Um die Vereinbarkeit auch auf lange Sicht an der Universität zu etablieren und voranzubringen, sind aber noch immer viele Hürden zu nehmen. Ein Meilenstein wäre zum Beispiel die Verankerung der Vereinbarkeit im Leitbild der JGU, mit der sich die Universität als Ganzes zu diesem Thema bekennen würde. Dies wäre ein wichtiger Schritt, um eine langfristige und nachhaltige Veränderung der Hochschulkultur in Richtung Vereinbarkeit zu bewirken, die es Beschäftigten und Studierenden gleichermaßen ermöglicht, auch mit Familienaufgaben ihre Karrierewege ungehindert zu verfolgen. Damit würde die Universität zugleich zu einem noch attraktiveren Ort des Arbeitens und Lernens für zukünftige Mitglieder werden.

32 Vgl. Mordhorst u. a.: Weg, S. 39.
33 Vgl. ebd., S. 41.
34 Vgl. ebd., S. 12.
35 Dazu gehört u. a. eine Novellierung des BaföG. Vgl. ebd., S. 47.
36 Die JGU ist aktives Mitglied im Verein *Familie in der Hochschule*, in dem sich die Mitgliedshochschulen einerseits über mögliche Maßnahmen austauschen bzw. unterstützen, in dem aber andererseits durch zahlreiche AGs zu verschiedenen vereinbarkeitsrelevanten Themen wie Pflege, Studieren mit Kind oder familienbewusste Führung konkrete Verbesserungsvorschläge erarbeitet und an die Öffentlichkeit und Politik herangetragen werden.

Sabina Matter-Seibel

Frauen am FB 06 in Germersheim – der weiblichste Fachbereich der JGU

Frauen und die Entstehung des FB 06

Die besondere Entstehungsgeschichte des Fachbereichs (FB) 06 der Johannes Gutenberg-Universität Mainz (JGU) ist vor dem Hintergrund des langen Weges von Frauen in Bildungseinrichtungen zu betrachten. Noch wenige Jahrzehnte vor der Gründung des Fachbereichs wäre es undenkbar gewesen, eine große Anzahl von Studentinnen an einem Fachbereich einzuschreiben, ohne eine öffentliche Diskussion auszulösen. Mediziner, Lehrer und Professoren hatten studierwilligen Frauen noch bis ins 20. Jahrhundert körperliche und geistige Krankheiten wie Hysterie, Blutarmut und Magersucht sowie Unfruchtbarkeit prophezeit. Aufgrund ihres kleineren Gehirns hätten Frauen nur eingeschränkte kognitive Fähigkeiten und ihre biologische Natur prädestiniere sie für die Rolle der Mutter und Hausfrau.[1] Der Wunsch nach Beibehaltung einer geschlechtsspezifischen Rollenaufteilung führte zum Schulterschluss der (männlichen) Wissenschaftselite.

Diese Sichtweise lässt aber auch einen Grund erkennen, warum den Studentinnen in den ersten Jahren in Germersheim keine Restriktionen auferlegt wurden, wie etwa an anderen Fachbereichen der JGU.[2] Das Erlernen von Sprachen und die Beschäftigung mit klassischer Literatur wurden in Zeiten des steigenden Zugangs von Frauen zum Bildungswesen als »angemessene« weibliche Betätigungsfelder definiert.[3] Bei der Germersheimer Ausbildung im Bereich

1 Arthur Kirchhoff: Die akademische Frau: Gutachten hervorragender Universitätsprofessoren, Frauenlehrer und Schriftsteller über die Befähigung der Frau zum wissenschaftlichen Studium und Berufe. Berlin 1897, S. 128–131.
2 Vgl. Sabine Lauderbach: Frauen an der JGU 1946–2021. Eine Erfolgsgeschichte? In: 75 Jahre Johannes Gutenberg-Universität Mainz. Hg. von Georg Krausch. Regensburg 2021, S. 596–611, hier S. 596f.
3 Vgl. Waltraud Heindl: Zur Entwicklung des Frauenstudiums in Österreich. In: Durch Erkenntnis zu Freiheit und Glück. Frauen an der Universität Wien. Hg. von Waltraud Heindl, Marina Tichy. Wien 1993, S. 17–26, hier S. 24. Siehe hierzu auch den Beitrag von Eva Weickart in diesem Band.

der Sprachmittlung kam noch hinzu, dass gebildete Frauen schon seit dem 17. Jahrhundert Werke männlicher Schriftsteller und Gelehrter lektoriert und übersetzt hatten. Um den kulturellen Austausch aktiv mitgestalten zu können, ohne sich dem Vorwurf der Anmaßung auszusetzen, stellten Frauen selbst das Übersetzen als eine Form des treuen Dienstes am Original dar. Dies führte dazu, dass sie in der Kulturgeschichtsschreibung unsichtbar blieben. Viele Übersetzerinnen, deren umfangreiches Werk ihnen erst heute zugeordnet werden kann, wie Caroline Schlegel-Schelling, Louise Gottsched und Bettina von Arnim, arbeiteten anonym oder unter dem Namen ihrer männlichen Familienmitglieder.[4] Der Dichter Ludwig Tieck verschwieg beispielsweise den großen Anteil, den seine Tochter Dorothea Tieck an der Übertragung des Gesamtwerks von William Shakespeare ins Deutsche hatte, die unter seinem Namen erschien.[5] In einem Brief bewertete die Dichterin 1831 ihre eigene übersetzerische Tätigkeit: »Ich glaube, das Übersetzen ist eigentlich mehr ein Geschäft für Frauen als für Männer, gerade weil es uns nicht gestattet ist, etwas Eigenes hervorzubringen.«[6] Übersetzen als Betätigungsfeld war also bereits damals weiblich konnotiert.

Als die Staatliche Dolmetscherhochschule am 17. Januar 1947 durch Verfügung des Oberkommandos der französischen Besatzungszone in einem der wenigen nicht nach dem Ersten Weltkrieg geschleiften Gebäuden der Festung am Rhein gegründet wurde, spielten Überlegungen zum Geschlecht der Studierenden zunächst keine Rolle.[7] Von größerer Bedeutung war die drängende Nachfrage nach Dolmetsch- und Übersetzungsleistungen für Französisch und Deutsch, und so stand das Studium Männern und Frauen offen, die bei Studienbeginn lediglich nicht älter als 21 Jahre sein durften.[8] Neben der Sprachmitt-

4 Ursula El-Akramy: Caroline Schlegel-Schelling. Salonnière und Shakespeare-Übersetzerin. In: Übersetzung aus aller Frauen Länder. Beiträge zu Theorie und Praxis weiblicher Realität in der Translation. Hg. von Sabine Messner, Michaela Wolf. Graz 2001(= Grazer Gender Studies 7), S. 71–76. Siehe auch Brunhilde Wehinger, Hillary Brown (Hg.): Übersetzungskultur im 18. Jahrhundert. Übersetzerinnen in Deutschland, Frankreich und der Schweiz. Hannover 2008 (= Aufklärung und Moderne 12).
5 Anne Baillot: »Ein Freund hier würde diese Arbeit unter meiner Beihülfe übernehmen«. Die Arbeit Dorothea Tiecks an den Übersetzungen ihres Vaters. In: Übersetzungskultur im 18. Jahrhundert. Übersetzerinnen in Deutschland, Frankreich und der Schweiz. Hg. von Brunhilde Wehinger, Hillary Brown. Hannover 2008 (= Aufklärung und Moderne 12), S. 187–206, hier S. 189.
6 Zit. Nach Friedrich von Uechtritz: Erinnerungen. Leipzig 1884, S. 157.
7 Siehe hierzu Maren Dingfelder Stone: »Ein idealistisches und außergewöhnliches Projekt«. Übersetzen und Dolmetschen am FB 06 in Germersheim. In: 75 Jahre JGU. Universität in der demokratischen Gesellschaft. Hg. von Georg Krausch. Regensburg 2021, S. 238–251.
8 Peter Schunck: Die Dolmetscherhochschule Germersheim der Jahre 1946–49. Festvortrag zum 50. Jahrestag der Eröffnung der Hochschule gehalten am 20. Januar 1997. Germersheim 1997 (= Vorträge aus dem Fachbereich Angewandte Sprach- und Kulturwissenschaft 1), S. 15. Ältere Studierende galten als vom Nationalsozialismus vergiftet und damit nicht mehr rehabilitierbar.

lung war die Durchdringung der Besatzungszone mit französischer Sprache und Kultur als eine flankierende kulturelle Maßnahme zur Entnazifizierung der jungen Generation gedacht. Alle Studierenden in Germersheim mussten Französisch belegen, und das Fach wurde außerdem bevorzugt ausgestattet. Die Staatliche Dolmetscherhochschule Germersheim wurde letztlich als »Erziehungsgemeinschaft« betrachtet, in der demokratische Werte in Verbindung mit Sprache und Kultur vermittelt werden sollten. Zu diesem Erziehungsgedanken passte das Internatsarrangement im Festungsgebäude. Die Studierenden des ersten Jahrgangs bezahlten zwar Unterricht, Unterbringung und Verpflegung, aber sie kamen in den Genuss beheizter Zimmer mit elektrischem Licht – keineswegs selbstverständlich zu der Zeit – und erhielten größere Lebensmittelrationen als andere Bürger_innen.[9] Die vorhandenen Plätze waren entsprechend schnell belegt, auch wenn die Versorgung, wie sich aus Bittbriefen des Rektors Edmund Schramm (1902–1975) entnehmen lässt, in den Nachkriegsjahren nicht immer gesichert war.[10]

In dieser Gründungszeit war Raymond Schmittlein (1904–1974) von der Direction de l'Éducation Publique für Germersheim verantwortlich, aber seine Stellvertreterin Irène Giron (1910–1988) war die treibende Kraft in der Dienststelle für öffentliche Bildung in der französischen Zone, die sich immer wieder für Germersheim einsetzte. Giron, deren Mutter Deutsche und deren Vater Engländer war, hatte in Heidelberg Dolmetschen studiert. Mit ihrem Mann, einem französischen Rechtsanwalt, hatte sie während des Zweiten Weltkriegs beim Aufbau des Widerstands in Algerien entscheidend mitgewirkt und verkörperte dementsprechend den Gedanken der Völkerverständigung und der Kulturmittlung.[11] Nach dem Krieg arbeitete sie für das Kultusministerium und setzte sich ständig, oft auch mit persönlichen Mitteln und Verbindungen, für Germersheim ein. Die Währungsreform im Juni 1948, als die Einführung der Deutschen Mark mit erheblichen Preissteigerungen einherging, führte beispielsweise zu stark sinkenden Studierendenzahlen.[12] Die Staatliche Dolmetscherhochschule konnte nur überleben, indem Giron unbürokratisch und wohl oft entgegen geltender Militärregeln Mittel bereitstellte, um Stipendien an Studierende zu vergeben.[13] Es ist daher einer couragierten und auf Völkerverstän-

9 Ebd., S. 16.
10 Peter Schunck: Dokumente zur Geschichte der Dolmetscherhochschule Germersheim aus den Jahren 1946–1949. Mainz 1997 (= Schriften der Johannes Gutenberg-Universität Mainz 7), S. 103f.
11 Siehe hierzu Dingfelder Stone: Projekt.
12 Siehe hierzu Christian George: Die Dekade der Konsolidierung. Die JGU in den 1950er-Jahren. In: 75 Jahre JGU. Universität in der demokratischen Gesellschaft. Hg. von Georg Krausch. Regensburg 2021, S. 56–73.
13 Peter Schunck: Dolmetscherhochschule, S. 18–20.

digung bedachten Frau zu verdanken, dass die Einrichtung in Germersheim die schwierige Nachkriegszeit überstand.[14]

Ein Blick in das erste Personal- und Vorlesungsverzeichnis im Sommersemester 1947 zeigt, dass von 19 Mitgliedern des Lehrkörpers nur drei weiblich waren. Es handelte sich um zwei Lektorinnen für Englisch und Französisch und eine Lehrbeauftragte für Französisch. Alle Professoren waren männlich.[15] Unter den Studierenden dagegen waren die Verhältnisse mit 123 Studenten und 110 Studentinnen ausgeglichen.[16] Im Oktober 1947, also im zweiten in Germersheim stattfindenden Semester, in dem sich Studierende zum ersten Mal einem Eignungstest unterziehen mussten, studierten 352 junge Menschen: 173 Männer und 179 Frauen. Bereits damals wurde eine Aufforderung zur Bewerbung um Studienplätze veröffentlicht, in der konkret um »männliche Studierende« geworben wurde.[17] Die Gründe für diese Werbemaßnahme lassen sich nicht mehr eruieren, sie sind aber wahrscheinlich auf die steigenden Zahlen der Bewerberinnen zurückzuführen. Mit der Eingliederung in die Johannes Gutenberg-Universität Mainz als selbstständiges Auslands- und Dolmetscherinstitut (ADI) am 10. November 1949 wurde die Ausbildungsstätte Teil der damals stark männlich geprägten Gesamtuniversität.[18] Der gesamtgesellschaftliche Trend, der junge Männer in den Jahren des Aufbaus und des Wirtschaftswunders mehr und mehr in technische, naturwissenschaftlich-mathematische und betriebswirtschaftliche Studiengänge dirigierte und Frauen eher in den Geistes- und Kulturwissenschaften verortete, setzte sich in den nächsten Jahrzehnten am Institut fort.

Die Studierendenzahlen am ADI wiesen bereits in den 1950er-Jahren eine Überrepräsentanz an Studentinnen auf. Im Wintersemester 1954/55 waren über 70 Prozent der Studierenden in Germersheim weiblich.[19] Der Trend setzte sich in den 1960er-Jahren fort. Im Wintersemester 1962/63 waren 550 Studentinnen und 180 Studenten immatrikuliert.[20] Die große Beliebtheit bei Studentinnen ließ sich wohl auch darauf zurückführen, dass die Fachausbildung zunächst nur vier Semester dauerte und erst 1957 zum sechssemestrigen Studiengang »Diplom-

14 Siehe hierzu Corine Defrance: Irène Giron und die Gründung der Mainzer Universität. In: Ut omnes unum sint. Gründungspersönlichkeiten der Johannes Gutenberg-Universität. Teil 1. Hg. von Michael Kißener, Helmut Mathy. Stuttgart 2004 (= Beiträge zur Geschichte der Universität Mainz, N. F. 2), S. 31–42.
15 Vgl. Peter Schunck: Dokumente, S. 69f.
16 Vgl. ebd., S. 80, Dokument Nr. 38.
17 Vgl. ebd., S. 100, Dokument Nr. 48.
18 Siehe hierzu Lauderbach: Frauen.
19 Universitätsarchiv (UA) Mainz, Best. 7/228, Statistik der Studierenden vom 19.2.1955.
20 Bericht des Rektors [Martin Schmidt] vom 1.10.1962 bis 30.9.1963, S. 25. Die Rektorats- und Präsidentenberichte finden sich auch online, URL: https://gutenberg-capture.ub.uni-mainz.de (abgerufen am 4.5.2022).

Übersetzer« ausgebaut wurde.[21] Das Missverhältnis zwischen der hohen Zahl an weiblichen Studierenden und der sehr niedrigen Zahl an weiblichen Lehrkräften blieb ebenfalls bestehen. Bis zum akademischen Jahr 1955/56 stieg zwar die Zahl der Lehrkräfte am ADI kräftig an, aber nur unter den Lektoren befanden sich drei Frauen.[22]

Ein persönlicher Blick zurück

Als ich im Wintersemester 1977/78 als Studentin nach Germersheim kam, lag der Anteil der Studentinnen seit Jahren zwischen 70 und 80 Prozent. 1973 war das Auslands- und Dolmetscherinstitut zwar zum Fachbereich 23 (später Fachbereich 06) der JGU geworden, aber Germersheim machte bisweilen den Eindruck eines Mädchenpensionats. Zum Ausgleich des Geschlechtermissverhältnisses hatte der AStA sich mit den Studierendenvertretungen der stark männlich geprägten Universität Karlsruhe (heute Karlsruher Institut für Technologie) informell geeinigt, Discoabende und diverse andere Veranstaltungen gegenseitig zu besuchen, um Kontakte zwischen den Geschlechtern zu ermöglichen.[23] Viele meiner Kommilitoninnen strebten keine Karriere als Übersetzerin oder – wie viele Kommilitonen – im Auswärtigen Dienst an, sondern eine Stelle als Fremdsprachenkorrespondentin in einer Firma, ein Studienziel, das ihnen häufig im Unterricht suggeriert wurde. Die Gegenwehr der Studentinnen gegen die im Allgemeinen sehr konservative Grundhaltung regte sich erst langsam. Ich kann mich sehr gut an ein Schlüsselerlebnis erinnern: Ein Dozent für Fachübersetzen Wirtschaft hatte sich im Unterricht geärgert, weil einige Studentinnen seine Musterübersetzung eines Vertragstextes angezweifelt hatten. Die Reaktion kam prompt: »Heiratet doch erst mal und kriegt Kinder, bevor ihr Männer kritisiert.« Nach einer kurzen Schrecksekunde standen alle auf und verließen den Unterrichtsraum. Auch die zwei Studenten in einem Kurs mit fast 40 Frauen, die sich in ihrer Minderheitenrolle häufig unwohl fühlten, solidarisierten sich. Es war in gewisser Weise die Geburtsstunde des Kampfes um Geschlechtergerechtigkeit in Germersheim.

Die Berufung von Renate von Bardeleben, die bis dahin Professorin am John F. Kennedy-Institut der Freien Universität Berlin gewesen war, im Jahr 1980 auf die vakante C4-Professur Amerikanistik hatte Signalwirkung. Zum ersten Mal hatten die Studentinnen in Germersheim ein Vorbild am eigenen Fachbereich für eine

21 Schunk: Dokumente, S. 30. Erst 1977 wurde der Studiengang auf acht Semester erweitert.
22 Vorlesungsverzeichnis der Johannes Gutenberg-Universität Mainz. Wintersemester 1955/56, S. 40.
23 Siehe hierzu Dingfelder Stone: Projekt.

erfolgreiche akademische Karriere einer Frau. Von Bardelebens erstes Bemühen galt dem Aufbau ihres Fachs, von Anfang an getragen vom Diversitätsgedanken mit dem Fokus auf Ethnic Studies und Gender Studies. Gastdozentinnen aus den USA und Kanada sowie Professorinnen auf Vortragsreisen, für die es keine Genderbarrieren zu geben schien, brachten neue Sichtweisen und neue Forschungsansätze nach Germersheim. Gender Studies nach amerikanischem Vorbild wurden in Lehre und Forschung eingebracht. In jedem Seminar zu kultur-, sprach- und translationswissenschaftlichen Themen wurden Texte von Frauen behandelt, in jeder Vorlesung wurden weibliche Autorinnen und Wissenschaftlerinnen genannt und damit der alte Kanon aufgebrochen. Diese neue wissenschaftliche Herangehensweise war begleitet von praxisorientierter Stärkung und Förderung von Studentinnen und weiblichen Lehrkräften, wovon auch ich während meiner Promotionsphase profitierte. Auch von Bardelebens Amtsperioden als erste Dekanin des Fachbereichs (1993–1995) und als zweite Vizepräsidentin der JGU (1995/96–1997/98)[24] zeigten neue Perspektiven auf.

Wenn man in die Statistik schaut, machte sich das neue Bewusstsein jedoch nicht unmittelbar in Zahlen bemerkbar. Der Anteil der Studentinnen lag Anfang der 1980er-Jahre trotz Schwankungen konstant zwischen 72 und 84 Prozent, aber im Wintersemester 1985/86 war Renate von Bardeleben immer noch die einzige Professorin am Fachbereich. 24 Frauen sind im Vorlesungsverzeichnis unter den 71 »wissenschaftlichen Mitarbeitern« gelistet, also 33,8 Prozent.[25] Im Wintersemester 1990/91 hatte sich auf der professoralen Ebene nichts geändert, aber der Frauenanteil unter den wissenschaftlichen Mitarbeitenden war auf 38,7 Prozent gestiegen.[26] Noch einmal fünf Jahre später, im Wintersemester 1995/96, gehörten nach der Berufung von Erika Worbs in der Slavistik/Polonistik im Jahr 1993 immerhin zwei Professorinnen – beide mit Familie – dem Fachbereich an. Der Anteil der Frauen in der Kategorie »wissenschaftliche Mitarbeiter« fiel leicht auf 37,9 Prozent.[27] Diese Zahlen übertrafen dennoch die Ergebnisse einer Studie aus dem gleichen Jahr, nach der 52,2 Prozent der Studierenden an deutschen Universitäten Frauen waren, aber nur 4,5 Prozent der C4-Lehrstühle mit Frauen besetzt waren.[28]

24 Zuvor hatte Dagmar Eißner (1990/91–1994/95) das Amt inne. Es folgte Mechthild Dreyer (2011/12–2016/17).
25 Vorlesungsverzeichnis der Johannes Gutenberg-Universität Mainz. Wintersemester 1985/86, S. 503–509.
26 Vorlesungsverzeichnis der Johannes Gutenberg-Universität Mainz. Wintersemester 1990/91, S. 490–495.
27 Vorlesungsverzeichnis der Johannes Gutenberg-Universität Mainz. Wintersemester 1995/96, S. 476–481.
28 Birgit Meyer-Ehlert: Frauen im Bildungsbereich. In: Frauen in USA und Deutschland. Hg. von Werner Kremp, Gerd Mielke. Kaiserslautern 1998 (= Atlantische Texte Band 8), S. 85–90, hier S. 86.

Wie sehr die besonders Müttern unterstellte Unfähigkeit zu beständigem wissenschaftlichem Arbeiten zum Alltag gehörte, erkannte ich bei meiner Bewerbung 1993 um ein Forschungsstipendium des American Council of Learned Societies, als ich an meiner Habilitationsschrift arbeitete. Beim Interview in Bonn wurde ich vom deutschen Vertreter in dem Gutachtergremium gefragt, wie ich während der zehn Monate in den USA die Betreuung meiner mitreisenden Kinder bewerkstelligen wolle. Ich war auf die damals zulässige und durchaus übliche Frage vorbereitet, aber bevor ich noch etwas erwidern konnte, unterbrach der amerikanische Vertreter seinen deutschen Kollegen: »Die Frau hat es bis hierher mit Familie geschafft. Die Frage ist in einem Gespräch über ein Forschungsprojekt nicht relevant.« Dieser selbstverständliche Fokus auf Forschung und eben nicht auf Genderrollenerwartungen war befreiend. Aber als ich nach meinem Forschungsaufenthalt aus Boston zurückkehrte und auf Zeit verbeamtet werden sollte, um mein Habilitationsprojekt zu Ende zu bringen, regte sich im Fachbereichsrat Widerstand gegen das Vorhaben, einer Frau mit Kindern eine solche Stelle zu geben. Nur dank der Fürsprache der wenigen, aber durchsetzungsstarken Frauen im Fachbereichsrat, allen voran von Bardeleben, wurde dieser ausgeräumt.

Mit einem gewissen Neid beobachtete der Fachbereich aus der Ferne Entwicklungen und Angebote auf dem Mainzer Campus wie die seit 1987 regelmäßig organisierten Ringvorlesungen zu Themen der Frauenforschung. Die geographische Entfernung machte eine Teilnahme für die Lehrenden wegen des hohen Zeitaufwands schwierig, und die Studierenden konnten sie sich kaum leisten, da sie – auch heute noch – mit ihrem Semesterticket nicht per Bahn bis nach Mainz fahren konnten und können. Aber vom Senatsausschuss für Frauenangelegenheiten und dem im Jahr 1991 eingerichteten Frauenbüro hat auch der FB 06 profitiert. Als Renate Gahn 1998 ihren Dienst als erste Frauenbeauftragte des Senats antrat, hatte sie immer ein offenes Ohr für Germersheimer Besonderheiten.

Bei einigen Projekten, die auf dem Mainzer Campus mit Blick auf die Frauenförderung seit den späten 1980er- und 1990er-Jahren initiiert worden waren, konnte sich der FB 06 erfolgreich einbringen.[29] Der interdisziplinäre Arbeitskreis Frauenforschung wurde 1990 auf Senatsbeschluss gegründet und 2002 in Frauen- und Genderforschung (IAKFG) umbenannt. Solange Frauen- und Genderforschung noch nicht zu einem selbstverständlichen Teil des wissenschaftlichen Mainstreams geworden waren, sollte der Arbeitskreis Forschungsprojekte initiieren, Forschende vernetzen, den wissenschaftlichen Nachwuchs fördern und Lehrveranstaltungen zu Genderthemen sichtbar machen. Der Arbeitskreis, in

29 Zu den einzelnen Initiativen siehe Lauderbach: Frauen sowie die Beiträge von Stefanie Schmidberger, Ina Weckop, Maria Lau und Ruth Zimmerling im vorliegenden Band.

dem viele Mainzer Forscherinnen, vor allem Patricia Plummer als langjährige Vorsitzende und Carmen Birkle sowie Renate von Bardeleben und ich vom FB 06 aktiv waren, bot die einzigartige Möglichkeit, über die Disziplinen und über die universitären Hierarchien hinweg an den gleichen Fragestellungen zusammenzuarbeiten. Der Arbeitskreis gab viele Jahre das *Frauenvorlesungsverzeichnis* heraus, das heute die Stabsstelle Gleichstellung und Diversität weiterführt, organisierte sechs »Frauentage« zu diversen Forschungsbereichen (ab 1990) und vier *Mainzer Workshops Frauen- und Genderforschung* zu Themen wie *Gender und Globalisierung* (2003) sowie *Gender und Intermedialität* (2004). 15 Bände veröffentlichte der Arbeitskreis in der Schriftenreihe des Pädagogischen Instituts.[30] Aus dem Projekt *Frauen auf der Spur* ergaben sich mehrere Lehrveranstaltungen, eine Tagung und eine Publikation zu feministischer Kriminalliteratur.[31] Der Arbeitskreis prädestinierte die JGU auch dazu, die ersten beiden Fachtagungen *Frauen-/Gender-Forschung in Rheinland-Pfalz* in Mainz durchzuführen, die von der Landeskonferenz der Gleichstellungsbeauftragten angestoßen worden waren.[32]

Frauen am Fachbereich in Germersheim im 21. Jahrhundert

Von dem neu aufgelegten Anreizsystem zur Frauenförderung ab 1999/2000 hat der FB 06 stark profitiert. Frauenförderung wurde im internen Personalbemessungskonzept eingeführt, Lehraufträge zu Genderthemen wurden bezahlt und Projekte gefördert (z. B. zu *Gender und Translation*). Vorträge zu aktuellen Themen aus der Frauenforschung gaben starke Impulse besonders für Abschlussarbeiten und Promotionen. Für die Fachbereichsbibliothek konnten Werke zur Genderforschung angeschafft werden.[33]

Der *Rahmenplan zur Förderung von Frauen an der Johannes Gutenberg-Universität Mainz* (2000), der auf den Zahlen von 1999 beruht, zeigt, dass es auch an der Schwelle zum 21. Jahrhundert noch Nachholbedarf gab. Obwohl der Ge-

30 Patricia Plummer, Renate von Bardeleben (Hg.): Interdisziplinärer Arbeitskreis Frauen- und Genderforschung. Tätigkeitsbericht 1998–2003. Mainz 2004.
31 Carmen Birkle, Sabina Matter-Seibel, Patricia Plummer (Hg.): Frauen auf der Spur. Kriminalautorinnen aus Deutschland, Großbritannien und den USA. Tübingen 2001(= Frauen-, Genderforschung in Rheinland-Pfalz 3).
32 Renate von Bardeleben, Patricia Plummer (Hg.): Perspektiven der Frauenforschung. Ausgewählte Beiträge der 1. Fachtagung Frauen-/Gender-Forschung in Rheinland-Pfalz. Tübingen 1998; Renate von Bardeleben u.a. (Hg.): Frauen in Kultur und Gesellschaft. Ausgewählte Beiträge der 2. Fachtagung Frauen-/Gender-Forschung in Rheinland-Pfalz. Tübingen 2000.
33 Sabina Matter-Seibel, Angelika Hüttenberg: Bericht der Frauenbeauftragten 2002–2005. Mainz 2005.

samtanteil der Studentinnen – trotz erheblicher Schwankungen zwischen den Fachbereichen – bei 53 Prozent lag, waren nur neun von 75 C4-Professuren mit Frauen besetzt, auf wissenschaftlichen A15-Stellen waren sechs Frauen und 54 Männer beschäftigt. Beamtenstellen hatten sechsmal so viele Männer wie Frauen inne und im wissenschaftlichen Bereich waren doppelt so viele Männer wie Frauen angestellt. Bei den nicht-wissenschaftlichen Angestellten dagegen war der Frauenanteil mehr als doppelt so hoch wie bei den Männern, und die meisten Frauen arbeiteten in Teilzeit.[34] Am FB 06 waren im Wintersemester 1999/2000 zwei von 13 Professuren mit Frauen besetzt. 45,7 Prozent der »Mitarbeiter« (noch im Jahr 2000 waren Frauen nur mitgemeint) waren weiblich, ein Anstieg von knapp zehn Prozent in zehn Jahren.[35] Waren also Studentinnen am Fachbereich weiterhin in der Mehrzahl, blieben Professorinnen, Leiterinnen in den Verwaltungseinheiten und wissenschaftliche Mitarbeiterinnen auf Beamtenstellen in der Minderheit.

Das neue Jahrtausend brachte neue Instrumente, um dieser Schieflage entgegenzuwirken. Als Frauenbeauftragte des Fachbereichs konnte ich zwischen 2002 und 2020 sicherstellen, dass der Fachbereich trotz der Entfernung vom Hauptcampus an einigen dieser Maßnahmen partizipieren konnte. An dem seit 2002 bestehenden Coaching-Center für Nachwuchswissenschaftlerinnen und dem Christine de Pizan-Mentoring-Programm (seit 2016 im Programm Weiblicher Wissenschaftsnachwuchs, ProWeWin, zusammengeführt) beteiligten sich mehrere Nachwuchswissenschaftlerinnen aus Germersheim. Nach Einführung der Juniorprofessuren, die am FB 06 mehrheitlich mit Frauen besetzt wurden, erfreute sich das Coaching für Juniorprofessorinnen großer Beliebtheit. Auch vom Wiedereinstiegsstipendium Rheinland-Pfalz für Nachwuchswissenschaftlerinnen, die wegen Kindererziehung oder Pflege ihr Forschungsprojekt mit Ziel Promotion und Habilitation unterbrochen hatten, profitierten mehrere Promovendinnen in Germersheim. Denn an einem Fachbereich mit einem hohen Frauenanteil ist auch die Zahl der Wissenschaftlerinnen mit kleinen Kindern entsprechend groß. Alle Frauen, die am Fachbereich mithilfe dieser Programme gefördert wurden, erreichten ihre Qualifikationsziele.

Dem seit 1986 bestehenden Senatsausschuss für Frauenfragen (später Ausschuss für Gleichstellungsfragen) gehörte immer eine Vertreterin aus Germersheim an,[36] die bei neuen Entwicklungen und Fragen der Ausrichtung versuchte, die Perspektive des Fachbereichs einzubringen. Das EU-geförderte Projekt *Stu-*

34 Rahmenplan zur Förderung von Frauen an der Johannes Gutenberg-Universität Mainz 2000, S. 26f.
35 Vorlesungsverzeichnis der Johannes Gutenberg-Universität Mainz. Wintersemester 1999/2000, S. 502–506.
36 Prof. Renate von Bardeleben, Apl. Prof. Sabina Matter-Seibel, Prof. Cornelia Sieber und Prof. Renata Makarska.

dentinnen planen KARRIERE, das 2008 von der Frauenbeauftragten und vom Frauenbüro der Universität (mit Silke Paul als Frauenreferentin) ins Leben gerufen wurde, brachte etliche Workshops auch nach Germersheim.[37] In den Bereichen Bewerbungstraining, Entscheidung zwischen Promotion oder Beruf und Wege in die Selbstständigkeit überstieg die Nachfrage regelmäßig das Platzangebot. Dies zeigt deutlich, dass Fragen der weiteren Karrieregestaltung und Entscheidungen zum Lebensentwurf für Studentinnen wesentlich sind. Für die weiblichen Beschäftigten im wissenschaftsstützenden Bereich organisierte der Fachbereich aus dem Fortbildungsangebot der Universität und aus eigenen Mitteln Workshops zu Themen wie Interkultureller Kommunikation und Altersvorsorge. Nicht reüssieren konnte der FB 06 bei einem Antrag für eine Post Doc-Stelle zu genderrelevanten Themen und bei seiner Bewerbung um eine vom Land Rheinland-Pfalz zur Verfügung gestellte Juniorprofessur (2014) zur Förderung junger Nachwuchswissenschaftlerinnen, die im Bereich Translationsrelevante Medienwissenschaft eingesetzt worden wäre.

Die Zahlen des Gender-Controllings zeigen, dass im 21. Jahrhundert der Anteil der Frauen in allen Bereichen und auf allen Qualifikationsstufen am FB 06 anstieg. Im Jahr 2008 waren die Promotionen von Frauen auf 80 Prozent gestiegen, 60 Prozent des wissenschaftlichen Personals waren weiblich[38] und der Anteil von Frauen auf den Professuren, darunter drei Juniorprofessuren, war auf 43 Prozent gestiegen.[39] Im Jahr 2010 überschritt der Anteil der Professorinnen für kurze Zeit die 50-Prozent-Marke (53 %).[40] Aus den Zahlen des *Gender Controlling 2015* wird der Unterschied zwischen der Gesamtuniversität und dem Fachbereich in Germersheim besonders deutlich: In diesem Jahr waren 47,1 Prozent der Professuren am FB 06 weiblich, an der JGU insgesamt lediglich 24,8 Prozent. 100 Prozent Promotionen von Frauen am FB 06 standen 46 Prozent an der gesamten JGU gegenüber; beim promovierten wissenschaftlichen Personal waren in Germersheim 56,5 Prozent weiblich, an der JGU insgesamt 35,9 Prozent.[41]

37 Als die Landeskonferenz der Hochschulfrauen Rheinland-Pfalz (LaKoF) zu ihrem 25. Jubiläum im Jahr 2015 einen umfassenden statistischen Vergleich zwischen dem akademischen Jahr 1988/89 und dem Jahr 2013/14 veröffentlichte, bescheinigte sie der JGU eine sehr gute Gleichstellungspolitik. Das Ada-Lovelace-Projekt, das Mentoring-Programm und *Studentinnen planen KARRIERE* wurden als beispielhaft gelobt. 25 Jahre Landeskonferenz der Hochschulfrauen Rheinland-Pfalz 1990–2015. Landau 2015, S. 48f.
38 Vgl. Stabsstelle Planung und Controlling der JGU (Hg.): Daten zum Gender-Controlling 2009, Fachbereich 06. Mainz 2010, S. 34.
39 Vgl. ebd., S. 54.
40 Vgl. Stabsstelle Planung und Controlling der JGU (Hg.): Gender Controlling 2010, Fachbereich 06. Mainz 2011, S. 31.
41 Vgl. Stabsstelle Planung und Controlling der JGU (Hg.): Gender Controlling 2015. Fachbereich 06. Mainz 2015, S. 2–4. Alle Zahlen für Mainz ohne Universitätsmedizin.

Der *Zahlenspiegel 2020 der Johannes Gutenberg-Universität* zeigt, dass der FB 06 mit 77 Prozent den höchsten Anteil an weiblichen Promovierenden aufweist.[42] Auch beim Landes- und Drittmittelpersonal lag Germersheim mit 66 Prozent Frauen vorne.[43] Mit 64 Prozent Professorinnen haben der FB 06 wie auch die Kunsthochschule Mainz die 26 Prozent Professorinnenanteil der Gesamtuniversität weit überschritten.[44] Auch der Bericht *Gleichstellung in Zahlen 2020*[45] und der *Rahmenplan zur Gleichstellung der Geschlechter an der Johannes Gutenberg-Universität Mainz 2020*[46] weisen den FB 06 als einen der »weiblichsten Fachbereiche« der JGU aus. Zwischen 2000 und 2020 wurden zehn Frauen berufen, mehrere Prodekaninnen traten ihr Amt an. Zum ersten Mal wählte der Fachbereichsrat 2020 mit Dilek Dizdar als Dekanin (die zweite weibliche Dekanin nach von Bardeleben, 1993–1995) und Silvia Hansen-Schirra als Prodekanin eine weibliche Doppelspitze.

Statistisch gesehen, bietet der FB 06 also gute Bedingungen für Frauen auf allen Hierarchieebenen. Beim näheren Hinsehen fallen dennoch Defizite auf. Die Prozentzahlen in den oben zitierten Statistiken täuschen beispielsweise darüber hinweg, dass die Fallzahlen bei Promotionen nicht hoch und bei Habilitationen sehr niedrig sind.[47] Dies lässt sich zum einen mit den prekären Arbeitsverhältnissen und Abhängigkeiten im Wissenschaftsbetrieb erklären, unter denen Frauen wie Männer leiden. Aber vor allem ist die Entscheidung gegen eine Wissenschaftskarriere wohl eine Frage der Vereinbarkeit von Familie und Beruf. Vereinbarkeit hat einen hohen Stellenwert an der Universität Mainz, denn mit dem Beitritt im Jahr 2016 zum Netzwerk *Familie in der Hochschule* und der Unterzeichnung der Charta *Familie in der Hochschule* hat sich die JGU zur »Erleichterung der Vereinbarkeit von beruflichen und familiären Belangen für alle ihre Mitglieder sowie [zur] Durchführung von Maßnahmen, die die Teilhabe von Frauen spezifisch fördern«[48], verpflichtet.

Die Notwendigkeit solcher Maßnahmen lässt sich aus den Ergebnissen der Vereinbarkeitsstudie der Metropolregion Rhein-Neckar ablesen, in dessen *Forum Vereinbarkeit von Beruf und Familie* der FB 06 aufgrund seiner geographischen

42 Vgl. Waltraud Kreuz-Gers (Hg.): Zahlenspiegel 2020 der Johannes Gutenberg-Universität Mainz. Mainz 2021, S. 28.
43 Vgl. ebd., S. 66.
44 Vgl. ebd., S. 67.
45 Gleichstellung in Zahlen 2020. Gesamtuniversität. JGU Berichtswesen. Mainz 2022, S. 3.
46 Stabsstelle Gleichheit und Diversität der JGU (Hg.): Rahmenplan zur Gleichstellung der Geschlechter. Mainz 2020, S. 40f.
47 Vgl. ebd., S. 40–42. Die niedrigen Fallzahlen lassen sich auf den Wegfall der Habilitation als Voraussetzung für die Bewerbung auf eine Professur und auf die Einführung der Juniorprofessur zurückführen, sie sind aber dennoch im Vergleich zu den anderen Fachbereichen relevant.
48 Ebd., S. 8. Vgl. auch den Beitrag von Stefanie Schmidberger und Ina Weckop in diesem Band.

Lage vertreten ist. Die Studie zeigt, dass 24 Prozent der Frauen, aber nur drei Prozent der Männer, die wissenschaftliche Stellen an Hochschulen in der Metropolregion bekleiden, ihre berufliche Karriere um ein bis zwei Jahre zur Kinderbetreuung unterbrechen.[49] Das in Deutschland immer noch gängige Familienernährermodell hat eine höhere gesellschaftliche Anerkennung von (männlicher) Berufstätigkeit zur Folge. In Beziehungen von gut gebildeten und stark berufsorientierten Partner_innen bedeuten Kinder ein Abstellgleis nach Rückkehr aus der Elternzeit.[50] Arbeitszeitflexibilisierung mit variablen Home-Office-Anteilen und eine Ganztagesbetreuung von Kindern mit flexiblen Zeiten stehen nach wie vor auf der Wunschliste von Frauen im Wissenschaftsbetrieb.[51] Alle diese Faktoren erschweren die Vereinbarkeit von Familie und Beruf und führen dazu, dass Frauen oft unter ihrem Qualifikationsniveau arbeiten, statt den unsicheren Weg in Richtung Professur weiterzugehen.[52] Die bessere Planbarkeit von Karrieren im Wissenschaftssystem und gut funktionierende Netzwerke könnten hier Abhilfe schaffen.[53]

Meine Beobachtungen als Gleichstellungsbeauftragte des Fachbereichs 06 zwischen 2002 und 2020 decken sich mit den Ergebnissen dieser Untersuchungen. Ein Großteil der Beratungstätigkeit von Angelika Weber und mir als Gleichstellungsbeauftragte war auf Hilfestellung für junge Mütter ausgerichtet. Waren es vor 20 Jahren besonders Studentinnen, die versuchten, Studium und Elternschaft zu verbinden – oft begleitet von finanziellen Problemen – hat der allgemeine demographische Wandel mit immer späterer Familiengründung dazu geführt, dass für viele Nachwuchswissenschaftlerinnen die Promotions- und Habilitationsphase oder die Juniorprofessur mit der Familienphase zusammenfällt. Die Erfahrung aus vielen Berufungskommissionen am FB 06 zeigt,

49 Michael Mohr (Hg.): Die Vereinbarkeitsstudie der Metropolregion Rhein-Neckar 2012. Mannheim 2012, S. 27.
50 Vgl. Christine Wimbauer: Doppelkarriere-Paare. Von Anerkennungshürden und Ungleichheiten. In: UNIKATE: Berichte aus Forschung und Lehre (2012), Nr. 41, S. 70–77, hier S. 74f. DOI: 10.17185/duepublico/70407. Kortendieks Forschung belegt diesen Väterbonus, in dem sich gesellschaftliche Vorstellungen eines Familienernährers spiegeln, während Mutterschaft mit Care-Verpflichtungen assoziiert wird, die als nachteilig für die berufliche Leistungsfähigkeit interpretiert werden. Siehe Beate Kortendiek u. a. (Hg.): Gender-Report 2019. Geschlechter(un)gerechtigkeit an nordrhein-westfälischen Hochschulen. Essen 2019 (= Studien Netzwerk Frauen- und Geschlechterforschung NRW 31), S. 321.
51 Vgl. Vereinbarkeitsstudie der Metropolregion Rhein-Neckar 2012, S. 16f.
52 Vgl. Lisa Becker: Frauen in der Wissenschaft. Der große Knick nach der Promotion. In: FAZ, 26.4.2011 [aktualisiert], URL: https://www.faz.net/aktuell/karriere-hochschule/campus/frauen-in-der-wissenschaft-der-grosse-knick-nach-der-promotion-1413.html (abgerufen am 19.7.2022).
53 Vgl. Gabriele Schulz: Zahlen – Daten – Fakten. Geschlechterverhältnisse im Kultur- und Medienbetrieb. In: Frauen in Kultur und Medien. Ein Überblick über aktuelle Tendenzen, Entwicklungen und Lösungsvorschläge. Hg. von ders., Carolin Ries, Olaf Zimmermann. Berlin 2016, S. 27–362, hier S. 48–50.

dass der Zeitverlust aufgrund der Familienphase nach wie vor eine große Hürde für junge Wissenschaftlerinnen darstellt.

In Germersheim gab es bis 1996 keine Kinderbetreuung am Fachbereich. Betroffene Eltern organisierten sich seit 1985 untereinander und konnten zeitweise einen vom Dekanat zur Verfügung gestellten Raum auf dem Campus nutzen. 1997 öffnete auf Betreiben von Renate von Bardeleben das neu gebaute Kinderhaus Zeppelin in der Trägerschaft der Notgemeinschaft Studiendank e. V. auf dem Campus seine Pforten.[54] Dies war ein großer Fortschritt, da nun Kinder von Studierenden und eingeschriebenen Promovierenden vor Ort betreut werden konnten. Generationen von »Fachbereichskindern« wurden so ein integraler Bestandteil der Gemeinschaft. Im Jahr 2012 übernahm das Studierendenwerk Vorderpfalz die Leitung des Kinderhauses und öffnete es auch für Kinder von Beschäftigten. Da die Stadt und der Kreis Germersheim sich an der Finanzierung beteiligten, konnten nur noch Kinder von Eltern aufgenommen werden, die ihren Wohnsitz in Stadt oder Kreis hatten. Im Januar 2018 wurde die Kindertagesstätte geschlossen, da nur wenige Plätze von Beschäftigten und Studierenden genutzt wurden. Der Bedarf an Kinderbetreuung ist nicht zurückgegangen, aber die meisten Mütter und Väter lassen ihre Kinder zwangsläufig an ihrem Wohnort betreuen, weil sie nicht in Germersheim, sondern in den größeren Städten der Umgebung leben. Dies ist ein typisches Problem für Arbeitgeber, deren Beschäftigte nicht am Arbeitsort wohnen, sondern vielleicht sogar – wie durch die geographische Lage des Fachbereichs vorgegeben – in einem anderen Bundesland leben. Hier könnte eine wohnortgebundene Kinderbetreuung mit Ausgleichszahlungen zwischen den Kommunen Abhilfe schaffen.

In Mainz hatte das Frauenbüro schon früher vielfältige Formen der Kinderbetreuung realisiert: von Kindergärten auf dem Campus über ein Tagesmütternetz (seit 2009 Familienkrippennetz) bis zu Notfall- und Ausnahmebetreuung. 2011 nahm in Mainz das Familien-Servicebüro seine Arbeit auf, das alle familienrelevanten Angebote vorbildlich bündelt und koordiniert.[55] Eltern in Germersheim würden beispielsweise gerne die Angebote des Familien-Servicebüros zur Kinderbetreuung in den Ferienzeiten in Anspruch nehmen, können dies aber aufgrund der Entfernung nicht. Der Fachbereich kann nur unterstützen durch eine Absprache mit den Trägern zur bevorzugten Vergabe von Kita-Plätzen an Eltern des Fachbereichs, die in Stadt oder Kreis leben, durch die Berücksichtigung von Öffnungszeiten kinderbetreuender Einrichtungen bei der Vergabe von Plätzen in Lehrveranstaltungen und bei der Terminierung von Sitzungen sowie durch eine individuelle Beratung von werdenden Eltern. In den letzten Jahren

54 Vgl. [o. V.]: Einweihung am FASK. Hilfe für studierende Mütter. Kinderhaus eingerichtet. In: JoGu 156 (1997), S. 24.
55 Vgl. hierzu den Beitrag von Stefanie Schmidberger und Ina Weckop in diesem Band.

wurde auch die Pflege in den Blick genommen, da der Bedarf durch das steigende Alter der Elterngeneration sowohl von Beschäftigten als auch von Studierenden wächst.

Die Grenzen dessen, was ein Fachbereich, der geographisch vom Hauptcampus getrennt ist, aus eigener Kraft leisten kann, sind jedoch schnell erreicht. Die fehlende Hilfestellung bei der Suche nach einer adäquaten Arbeitsstelle für Partner_innen stellt nach wie vor ein Problem besonders für Wissenschaftlerinnen und neu berufene Professorinnen, aber auch für ihre männlichen Kollegen dar. Wenn im Rahmenplan 2020 die Verstetigung der DualCareer-Beratung angekündigt wird, betrifft dies nur Arbeitgeber in Mainz und Umgebung.[56] Wissenschaftler_innen mit Kindern haben auch nach wie vor Probleme, an Tagungen teilzunehmen, da es immer noch nicht üblich ist, Kinderbetreuung bei Konferenzen anzubieten, und eine alternative Betreuung von Kindern in Germersheim bisher nicht realisiert werden konnte. Die im Rahmenplan erwähnte Weiterentwicklung von familienorientierten Arbeitsbedingungen durch die Einführung von Langzeit-Arbeitskonten ist sicher ein lohnender Ansatz, der auch dem FB 06 zugutekäme.

Ein im Rahmenplan 2020 noch nicht beachteter Faktor sind die Auswirkungen der Einführung von Bachelor- und Masterstudiengängen. Diese scheinen gegenderte Tendenzen noch zu verstärken: Viele Studentinnen verlassen den Fachbereich nach dem Bachelorabschluss. Zum einen folgen sie ihren Partner_innen an einen größeren Universitätsstandort, an dem sie zusammen studieren und leben können. Zum anderen verzichten sie in der Familienphase auf ein weiterführendes Studium, auch weil immer noch mehr Engagement von jungen Frauen für die Familie erwartet wird. Diese Verluste erscheinen nicht in den Prozentsätzen weiblicher Studierender, weil die weibliche Mehrheit am Fachbereich die Relevanz der Fallzahlen überdeckt. Hier braucht es aktive Werbung für das weiterführende Masterstudium.

Ausblick

Zum Schluss sei ein kritischer Blick auf hohe Frauenanteile in Studienfächern und wissenschaftlichen Disziplinen erlaubt, denn diese führen nicht per se zur gleichberechtigten Teilhabe der Geschlechter. Laut Statistischem Bundesamt verdienten Frauen im Jahr 2019 in Deutschland durchschnittlich 19 Prozent weniger als Männer. Der Verdienstunterschied, der unbereinigte Gender-Pay-Gap, fiel damit erstmals unter 20 Prozent, lag aber noch deutlich über dem

56 Vgl. Rahmenplan zur Gleichstellung der Geschlechter an der Johannes Gutenberg-Universität 2020, S. 35.

Durchschnitt in der Europäischen Union (15 %). Der bereinigte Gender-Pay-Gap, der nur alle vier Jahre berechnet wird, blieb 2018 mit sechs Prozent im Vergleich zu 2014 unverändert. Das Bundesamt führt dies darauf zurück, dass Frauen häufiger in Branchen und Berufen arbeiten, in denen schlechter bezahlt wird, und dass sie seltener Führungspositionen erreichen. Auch arbeiten sie häufiger als Männer in Teilzeit und in Minijobs.[57]

Wegen der im öffentlichen Dienst vorgegebenen Besoldungs- und Einstufungsstrukturen ist direkte Diskriminierung aufgrund des Geschlechts an Universitäten weitestgehend ausgeschlossen, aber mit Einführung der W-Besoldung und der variablen Gehaltsbestandteile hielt der Gender-Pay-Gap auch in der Wissenschaft Einzug. Zahlen des Deutschen Hochschulverbandes für das Jahr 2019 belegen, dass Professorinnen seltener Leistungsbezüge erhielten und diese deutlich geringer ausfielen.[58] Die »Feminisierung« von Wissenschaft durch höhere Frauenanteile wurde bereits bei der Jahrestagung der Bundeskonferenz der Frauenbeauftragten und Gleichstellungsbeauftragten an Hochschulen 2010 thematisiert. Die Vorträge brachten den Öffnungsprozess der Wissenschaft mit zunehmender materieller Abwertung des wissenschaftlichen Berufsfeldes und sinkender gesellschaftlicher Anerkennung in Verbindung. Historisch gesehen erreichen Frauen demnach höhere wissenschaftliche Positionen zu einem Zeitpunkt, an dem die Wissenschaft als bislang gesellschaftlich besonders hoch angesehene Profession an Gratifikation und Ansehen einbüßt.[59] Weitere Studien kommen zu dem Ergebnis, dass der Marktwert eines Fachs zum einen durch Verdienstmöglichkeiten außerhalb des Fachs bestimmt wird, aber auch mit einer grundsätzlichen Devaluation von Fächern, die als »Frauenfächer« gelten, einhergeht. Diese »Vergeschlechtlichung« von Studienfächern führt im gesamtgesellschaftlichen Kontext zu einer Schlechterstellung von bestimmten Berufsfeldern und geht mit einer Abwertung der Arbeit der dort beschäftigten Frauen einher.[60]

57 Statistisches Bundesamt (Hg.): Gender Pay Gap 2019. Verdienstunterschied zwischen Männern und Frauen erstmals unter 20 %. Pressemitteilung Nr. 484 vom 8. Dezember 2020, URL: https://www.destatis.de/DE/Presse/Pressemitteilungen/2020/12/PD20_484_621.html (abgerufen am 19.7.2022).
58 Beate Kortendiek: Neue Ungleichheit. Die W-Besoldung und der Gender-Pay-Gap. In: Forschung und Lehre 28 (2021), H. 3, S. 186.
59 Brigitte Aulenbacher, Birgit Riegraf: Arbeitsplatz Hochschule im Wandel. Entwertung und Feminisierung von Wissenschaft? In: Arbeitsplatz Hochschule, Dokumentation der 22. Jahrestagung Bundeskonferenz der Frauenbeauftragten und Gleichstellungsbeauftragten an Hochschulen. Hg. von der Bundeskonferenz der Frauenbeauftragten und Gleichstellungsbeauftragten an Hochschulen. Bonn 2011, S. 15.
60 Beate Kortendiek u.a.: Geschlechter(un)gerechtigkeit an nordrhein-westfälischen Hochschulen. Essen 2019, S. 315. In den Geistes- und Sozialwissenschaften, in denen der Anteil der Professorinnen am höchsten ist, werden geringere variable Gehaltsanteile gezahlt als in technischen Fächern (S. 305). Diese Ungleichheit wirkt sich auch negativ auf die tarifliche

Der Zusammenhang zwischen Feminisierung und gleichzeitig schlechterer Bezahlung in einem Arbeitsfeld wurde in anderen Studien bestätigt.[61] Eine Branche erfährt demnach ein substanzielles Absinken des Lohniveaus, selbst nach einer Bereinigung aller anderen Faktoren, wenn ein Frauenanteil von 60 Prozent erreicht ist.[62] Das Absinken des Lohnniveaus bedeutet nicht, dass die Löhne beider Geschlechter sinken, sondern dass mehr Frauen mit konstant niedrigeren Verdiensten als Männer in diesem Beruf arbeiten. Dieser Umstand spricht für eine gesellschaftliche Entwertung aller erwerbstätigen Frauen, unabhängig von der vorherrschenden Geschlechtertypik des Berufs.[63]

Diese sogenannte »Entwertungsthese« wirkt sich also nicht nur auf die Beschäftigten an einem als »weiblich« definierten Fachbereich wie dem FB 06 aus, sondern auch auf die Absolventen_innen, die nach dem Studium in dem Berufsfeld tätig werden. Der Bereich Übersetzen, der immer noch gegen die oben erwähnten Bilder der dienenden Übersetzerin männlicher Texte und der Fremdsprachensekretärin ankämpft, ist besonders stark betroffen. In einer Untersuchung aus dem Jahr 1980 beispielsweise wurde das Übersetzen allgemein als Frauenberuf eingestuft. Hohes Einfühlungsvermögen und Geduld als weibliche Tugenden wurden von den Befragten als wichtig für den Berufsstand angesehen.[64] In der von der Bundesagentur für Arbeit geführten Liste von Berufen ist Dolmetscher_in, Übersetzer_in für Deutschland mit einem Frauenanteil von 71,2 Prozent im Jahr 2010 aufgeführt.[65] Von den seit 2000 vom Deutschen Übersetzerfonds geförderten Übersetzungen sind 60 Prozent von Frauen angefertigt worden. Dieser Prozentsatz stimmt mit dem Anteil der Übersetzerinnen in

Einstufung von wissenschaftlichem und nichtwissenschaftlichem Personal in den betroffenen Fachbereichen aus (S. 386–388). Der Report fordert, die Höhe der Gender-Pay-Gaps als neuen Indikator zur Messung von Gleichstellung in der Wissenschaft einzuführen (S. 345f.).

61 Das Beispiel des Programmierens zeigt, dass der umgekehrte Effekt ebenfalls existiert: Wenn eine Branche männlicher wird, steigen Löhne und Gehälter. Die Großrechner in den 1960er-Jahren programmierten in erster Linie weibliche Bürokräfte. Später kam es zu einer Professionalisierung der Branche, Frauen wurden verdrängt und die Gehälter stiegen. Siehe hierzu Nathan L. Ensmenger: The ›question of professionalism‹ in the computer fields. In: IEEE Annals of the History of Computing 23 (2001), H. 4, S. 56–74.

62 Emily Murphy, Daniel Oesch: The Feminization of Occupations and Change in Wages. A Panel Analysis of Britain, Germany, and Switzerland. In: Social Forces 94 (2015), Nr. 3, S. 1221–1255, hier S. 1238.

63 Ann-Christin Hausmann, Corinna Kleinert, Kathrin Leuze: »Entwertung von Frauenberufen oder Entwertung von Frauen im Beruf?« Eine Längsschnittanalyse zum Zusammenhang von beruflicher Geschlechtersegregation und Lohnentwicklung in Westdeutschland. In: Kölner Zeitschrift für Soziologie und Sozialpsychologie 67 (2015), H. 2, S. 217–242, hier S. 217f.

64 Vgl. Dorothee Rothfuß-Bastian: Frauen und Männer im Übersetzerberuf. Eignung, Motivation und Engagement. Eine Untersuchung bei den Sprachendiensten der Institutionen der Europäischen Union. St. Ingbert 2004, S. 12.

65 Siehe Liste von Frauenanteilen in der Berufswelt, URL: https://de.wikipedia.org/wiki/Liste _von_Frauenanteilen_in_der_Berufswelt (abgerufen am 4.5.2022).

der Künstlersozialversicherung überein, in der sich freiberuflich arbeitende Übersetzer_innen versichern.[66] Für die 60 im Jahr 2020 vergebenen Stipendien des Übersetzerfonds liegt der Frauenanteil sogar bei 73 Prozent.[67] Übersetzte Texte, auch Sachbücher und Ratgeber, gelten weiterhin als Werk des Autors oder der Autorin. Die Namen der (weiblichen) Übersetzenden werden heute üblicherweise in der Titelei genannt, finden sich aber nach wie vor nicht auf dem Cover.[68] Eine Honorarumfrage des Verbands deutschsprachiger Übersetzer/innen literarischer und wissenschaftlicher Werke (VdÜ) zeigt außerdem, dass das durchschnittliche Seitenhonorar seit 2001 fast 16 Prozent seiner Kaufkraft eingebüßt hat.[69] Die Tatsache, dass der VdÜ Geschlechterungerechtigkeit regelmäßig in seinen Publikationen thematisiert, zeigt ein Bewusstsein der Gendermechanismen, die zu schlechter Bezahlung und einem Mangel an Sichtbarkeit führen.[70] Es entspricht außerdem der Devaluationsthese »weiblicher« Berufssparten, dass die Honorare für technische Übersetzungen etwa doppelt so hoch sind wie die für Übersetzungen in den Bereichen Sozialwissenschaft, Kultur und Literatur.[71] Diese Untersuchungen und Statistiken zeigen deutlich, dass ein hoher Frauenanteil in einem Bereich zu einer Schlechterstellung aller in diesem Feld arbeitenden Personen führt.

Umso wichtiger ist es, dass von der Devaluationsthese betroffene Fachbereiche im Rahmen der Gender- und Diversitätsforschung Konzepte von weiblichen und männlichen Studienfächern und Berufsfeldern dekonstruieren, Machtverhältnisse und wirtschaftliche Interessen hinter Geschlechterzuweisungen aufdecken und gesellschaftliche Wandlungsprozesse gestalten. Feministische Translationswissenschaftlerinnen wie Barbara Goddard, Sherry Simon, Louise von Flotow, Susan Basnett und Eleonora Federici arbeiten schon lange an der Sichtbarmachung der Leistungen von Übersetzerinnen und erforschen genderorientierte Übersetzungsstrategien und Sprachgestaltung, um der Abwertung des weiblich konnotierten Übersetzens entgegenzuwirken.

66 Vgl. Gabriele Schulz: Zahlen, S. 230.
67 Siehe [o. V.]: Übersetzerfonds hat 60 Stipendien in Gesamthöhe von 317.500 Euro vergeben. In: UEPO, 13.4.2020, URL: https://uepo.de/2020/04/13/uebersetzerfonds-hat-60-stipendien-in-gesamthoehe-von-317-500-euro-vergeben/ (abgerufen am 4.5.2022).
68 Vgl. Martina Hofer, Sabine Messner: Frau Macht Buch. Ein Blick auf die aktuelle Situation von Übersetzerinnen und Verlegerinnen. Themenheft Soziologie der literarischen Übersetzung. In: Archiv für Sozialgeschichte der deutschen Literatur 29 (2004), H. 2, S. 41–51, hier S. 42.
69 Vgl. Verband deutschsprachiger Übersetzer/innen literarischer und wissenschaftlicher Werke e. V. (VdÜ) (Hg.): Honorarumfrage. Die Lage bleibt prekär, URL: https://literaturuebersetzer.de/aktuelles/vdue-honorarumfrage-2021/ (abgerufen am 4.5.2022).
70 Der Bundesverband der Dolmetscher und Übersetzer (BDÜ) spart dagegen das Genderthema aus. In seiner Informationsbroschüre *Berufsbild Übersetzer, Dolmetscher, verwandte Tätigkeitsfelder* werden nur männliche Sprachformen verwendet, URL: https://bdue.de/fileadmin/files/PDF/Mitglieder_DUe/BDUe_Berufsbild.pdf (abgerufen am 4.5.2022).
71 Vgl. Hofer, Messner: Frau, S. 45.

An der JGU ist die Gender- und Diversitätsforschung bisher ohne statistische Relevanz beim Gender-Controlling. Sie wird weder in den Fachbereichen noch für die Gesamtuniversität explizit abgefragt. Auch am FB 06 hängt die Einbeziehung von Gender- und Diversitätsdiskursen in bestehende Lehrveranstaltungen vom Engagement einzelner Lehrkräfte ab. Dabei könnte gerade die genderorientierte Translationswissenschaft einen wichtigen Beitrag leisten, um Differenzkonstruktionen und ihre negativen Auswirkungen auf Studienfächer und Berufsfelder aufzudecken. Alltägliche Zuschreibungs-, Wahrnehmungs- und Darstellungsroutinen müssen erforscht und beseitigt werden, damit alle Geschlechter in Studium, Forschung und Beruf ihr Potenzial voll entfalten können.

Ruth Zimmerling

Stand und Perspektiven der Gendergleichstellung an der JGU

»Wenn die Frauen in der Wissenschaft den ihnen gebührenden Platz einnehmen sollen, dann müssen sie von den Pflichten entlastet werden, die sie bisher von der gleichberechtigten Wahrnehmung ihrer Chancen abgehalten haben. Entlastung könnte ihnen ein funktionierendes System von Kinderhorten, Kindergärten bis hin zu Aufenthaltsmöglichkeiten für Schulkinder bringen. In anderen Ländern ist man da weiter.«[1]

Was meinen Sie, liebe Leser und Leserinnen, welcher Präsident der Johannes Gutenberg-Universität Mainz (JGU) die vorstehende Aussage formuliert hat?

Bei sorgfältigem Lesen gibt uns das Zitat Hinweise für einen *educated guess*: Unbestreitbar ist, dass die Kinderbetreuung in Deutschland – viel mehr als etwa in skandinavischen Ländern – bis heute ein erhebliches Problem für die berufliche Karriere vor allem von Müttern darstellt. In dieser Hinsicht könnte es sich also um eine aktuelle Aussage handeln. Die pauschale Forderung nach staatlichem Engagement bei der Ganztagsbetreuung von Klein- und Schulkindern klingt dagegen weniger aktuell. Entsprechende Maßnahmen sind – wenn auch noch sehr unvollständig – längst auch in Deutschland in politischen Programmen fest verankert und zum Teil umgesetzt, so dass man zu diesem Thema heute eine differenziertere Aufforderung zur Überwindung konkreter Lücken und Defizite erwarten würde. Noch mehr aus der Zeit gefallen mutet an, dass der Zitierte wie selbstverständlich davon auszugehen scheint, dass es die Pflicht von Frauen – und nur von Frauen – sei, sich um die Kinder zu kümmern, weswegen Frauen, wollten sie pflichtbewusst handeln, »Chancen«, die ihnen die Wissenschaft theoretisch bietet, schlicht nicht »wahrnehmen« könnten. Mit keinem Wort deutet das Zitat an, dass die Kinder, um deren Betreuung es geht, in der Regel auch Väter haben, deren Elternpflichten – jedenfalls rechtlich gesehen – nicht geringer sind als die von Müttern und die diese Pflichten möglicherweise auch gerne erfüllen möchten. Auch dass die Lösung des Betreuungsproblems vielleicht eine notwendige, aber kaum eine hinreichende Bedingung für den

1 [O. V.]: Die Qualität heben. In Forschung und Lehre. In: JoGu 21 (1990), Nr. 121, S. 1 u. S. 3f., hier S. 4.

Abbau struktureller Benachteiligungen von Frauen in der Wissenschaft ist, lässt sich anhand des Zitats nicht erahnen. Es suggeriert vielmehr, dass es die Frauen selbst sind, die sich – aus grundsätzlich naturgegebenen Umständen, die gesellschaftlich nicht ausreichend kompensiert werden – dagegen entscheiden, »Chancen« in der Wissenschaft zu ergreifen. Und schließlich fehlt auch jeder Hinweis darauf, dass die Folgen der diagnostizierten Situation nicht nur unter Gerechtigkeitsgesichtspunkten bedenklich sind, weil Frauen der »ihnen gebührende Platz« versagt bleibt, sondern dass sie auch der Bestenauslese entgegenwirken, die Auswahlverfahren in der Wissenschaft aus guten Gründen anstreben sollten. Denn wo exzellente Frauen nicht zur Verfügung stehen, müssen zwangsläufig ab einem gewissen Punkt Positionen mit weniger exzellenten Männern besetzt werden.[2]

Der Eindruck der Antiquiertheit, der sich beim Lesen des Zitats vielleicht auch bei Ihnen intuitiv eingestellt hat, lässt sich also durchaus am Text begründen. Und tatsächlich ist die Formulierung mehr als drei Jahrzehnte alt: Sie stammt aus einem Interview vom Frühjahr 1990 mit Universitätspräsident Jürgen E. Zöllner anlässlich seines Amtsantritts.[3] Trotzdem scheint sie mir erhellend, wenn es darum geht, den Stand der Gleichstellung der Geschlechter an der JGU mehr als 75 Jahre nach ihrer Neugründung im Mai 1946 zu beleuchten.

Aus heutiger Sicht bemerkenswert ist vor allem, dass wir, wie ich im Folgenden zeigen möchte, inzwischen an der JGU im Großen und Ganzen deutlich weiter sind, was die angesprochenen Einstellungs- und Bewusstseinsaspekte angeht, während die tatsächliche Umsetzung der Vereinbarkeit von beruflichen und familiären Belangen für alle Mitglieder der Universität und damit insbesondere auch für Frauen immer noch auf viele Hindernisse stößt. Einmal mehr zeigt sich: Wo ein Wille ist, ist keineswegs immer auch ein Weg – jedenfalls ein praktisch realisierbarer Weg, der unter den gegebenen gesellschaftlichen Rahmenbedingungen mit gegebenen Mitteln gangbar wäre. Die Folgen der notorischen Unterfinanzierung der Mainzer Universität machen auch vor der Umsetzung der grundgesetzlichen Pflicht zur effektiven Gleichstellung der Geschlechter nicht Halt. Aber auch Kompetenzgrenzen und rechtliche Vorgaben beschränken die Handlungsmöglichkeiten der Universität zugunsten einer benachteiligungsfreien Teilhabe von Frauen in allen Facetten des Universitätslebens.

Schauen wir uns zunächst anhand einiger Daten den aktuellen Stand der Gleichstellung der Geschlechter an der JGU an, soweit er sich aus statistischen

2 Das gilt analog selbstverständlich auch für Mitglieder anderer durch Vorurteile belasteter Gruppen. Im Folgenden soll es wegen der Thematik dieses Sammelbandes aber nur um die Gleichstellung von Frauen – immerhin der weitaus größten betroffenen Gruppe – gehen, wenngleich Befunde und Argumente in manchen Hinsichten natürlich auch für andere Gruppen gelten.
3 Vgl. [O. V.]: Die Qualität heben, S. 4.

Kennzahlen und organisatorischen Informationen ablesen lässt. Anschließend werfen wir einen Blick auf Indizien für den inzwischen erreichten Bewusstseinswandel (und für verbliebene Nischen der Beharrung) sowie auf Maßnahmen und Mitteleinsatz der Mainzer Universität zur Überwindung der Unterrepräsentanz von Frauen in verschiedenen Bereichen. Daraus ergeben sich einige abschließende Hinweise auf kurz- und mittelfristig ebenso möglich wie geboten erscheinende weitere Entwicklungen und ihre Grenzen.

Daten und Fakten

Seit 2016 stellt die Abteilung Planung und Controlling (PuC) jährlich ein umfangreiches Datenpaket *Gleichstellung in Zahlen*[4] zur Verfügung, das die Genderverteilung in verschiedenen Bereichen quantitativ präsentiert. Die Daten werden jeweils zum Jahresende für das vorletzte Jahr zusammengefasst, sodass wir im Herbst 2021 über Daten zu fünf Jahren (2015–2019) verfügen, was uns einen ersten Blick auf Trends gestattet. Für das Erkennen möglicher Problembereiche und eine zielorientierte Argumentation in der Gleichstellungsarbeit bedeutet diese Datenquelle einen großen Fortschritt.[5]

Professuren

Zumindest der Anteil von Frauen auf Professuren war schon früher gelegentlich im Fokus der Aufmerksamkeit. 2003 berichtete der damalige JGU-Präsident Jörg Michaelis: »Nur 11,7 Prozent unserer Professuren sind mit Frauen besetzt«[6]; und die letzte Ausgabe der *JoGu* im Jahr 2009 dokumentierte einen Anteil von sogar nur 10,7 Prozent Frauen auf den Professuren der JGU.

Wie sieht dies heute aus und wie verhält sich der Anteil von Frauen auf Professuren zum Anteil von Frauen in anderen Positionen an der JGU? Drei aus

4 Anfangs unter der Bezeichnung *Gender Controlling*.
5 Man mag sich fragen, warum es gerade in einer der Wissenschaft verpflichteten Organisation nach dem Beginn aktiver Gleichstellungsbemühungen Mitte der 1980er-Jahre und der gesetzlichen Verankerung dieser Aufgabe im Landeshochschulgesetz 1995 noch mehrere Jahrzehnte dauerte bis zu einer regelmäßigen Zusammenstellung von Daten, die die Anteile von Frauen in den verschiedensten Positionen und Bereichen der JGU differenziert darstellen. Woran immer es gelegen haben mag: Seit der Modernisierung der Abteilung PuC vor einigen Jahren gehören Daten zur Gleichstellungssituation zu den Standardelementen des JGU-Berichtswesens. Für Universitätsmitglieder sind die Datensätze abrufbar unter www.puc.verwaltung.uni-mainz.de/gleichstellung-in-zahlen/ (abgerufen am 15.11.2021). Die Zahlen sind auch über das Herausgeberteam verfügbar.
6 Böttger, Susanne: Chemie birgt Chancen. In: JoGu 34 (2003) Nr. 186, S. 9.

den vorhandenen Berichtsjahrgängen erstellte Grafiken bieten dazu einen informativen Überblick.[7] Betrachten wir zunächst den 2019 erreichten Stand sowie die Entwicklung seit 2015 beim Anteil von Frauen auf Professuren (W2 und W3) in den einzelnen Fachbereichen und den beiden künstlerischen Hochschulen:

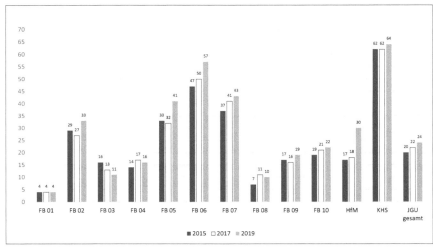

Abb. 1: Frauenanteil an W2- und W3-Professuren in den einzelnen Fachbereichen und den künstlerischen Hochschulen der JGU im Jahresvergleich 2015, 2017 u. 2019.[8]

Insgesamt hat sich der Frauenanteil bei den Professuren im Jahrzehnt von 2009 bis 2019 demnach mehr als verdoppelt, mit kontinuierlich positivem Trend zwischen 2015 und 2019. Das ist gewiss erfreulich, wenn auch kaum zufriedenstellend: Selbst bei stetiger Fortführung der zuletzt vorgelegten Steigerung des Anteils um jährlich zwei Prozent wäre erst circa 2035 damit zu rechnen, dass der Frauenanteil auf Professuren ungefähr ihrem Anteil an der Bevölkerung entspricht.[9]

7 Für die Grafiken dankt die Autorin Karl Marker, ihrem Assistenten für die Gleichstellungsarbeit an der JGU in den Jahren 2016–2021.
8 Quelle: Eigene Darstellung nach Angaben aus der Datenquelle von PuC, Anm. 5 (FB 01 = Katholische und Evangelische Theologie, FB 02 = Sozialwissenschaften, Medien und Sport, FB 03 = Rechts- und Wirtschaftswissenschaften, FB 04 = Universitätsmedizin, FB 05 = Philosophie und Philologie, FB 06 = Translations- Sprach- und Kulturwissenschaft, FB 07 = Geschichts- und Kulturwissenschaften, FB 08 = Physik, Mathematik, Informatik, FB 09 = Chemie, Pharmazie, Geographie und Geowissenschaften, FB 10 = Biologie, HfM = Hochschule für Musik, KHS = Kunsthochschule Mainz).
9 Die Proportionalität der Anteile ist selbstverständlich nicht selbst das Ziel. Sie kann aber als Indiz für gelungene Bestenauslese und Fairness gelten, wenn man davon ausgeht, dass es keine guten Gründe für die Annahme gibt, dass die Begabung für wissenschaftliche Leistung oder der Wille, diese Begabung entsprechend einzusetzen, von Natur aus geschlechterspezifisch verteilt sind.

Derart verallgemeinernde Überlegungen sind allerdings im Grunde wenig erhellend, denn das Auffälligste an diesen Daten ist ihre erhebliche Divergenz. Während in einer der künstlerischen Hochschulen und in einem Fachbereich Frauen sogar die Mehrheit der Professuren innehaben und die zwei großen geisteswissenschaftlichen Fachbereiche von paritätischer Besetzung nicht weit entfernt sind, gibt es andere Fachbereiche, die auch heute noch den niedrigen Durchschnittswert von 2003 kaum erreichen. Und es sind nicht etwa die in diesem Kontext oft genannten MINT-Fächer, deren Defizit ganz besonders hervorsticht. Kaum besser ist der Stand in den Rechts- und Wirtschaftswissenschaften (FB 03) sowie in der Universitätsmedizin (FB 04); doch den geringsten Frauenanteil gibt es bei den Theologien (FB 01). Aufgrund der relativ wenigen Neuberufungen pro Jahr in den einzelnen Fachbereichen und Hochschulen sind im Übrigen die Trends wenig aussagekräftig, selbst wenn sie ein Muster andeuten: Sie zeigen sich vor allem dort weitgehend kontinuierlich positiv, wo der erreichte Anteil schon relativ hoch ist, während dies gerade bei den vier Fachbereichen mit dem niedrigsten Frauenanteil nicht der Fall ist.[10]

Noch deutlicher werden die sehr unterschiedlichen Gegebenheiten in den Fachbereichen und künstlerischen Hochschulen, wenn man nicht nur die absoluten Anteile bei den Professuren betrachtet, sondern diese relativ zu den Anteilen der weiblichen Studierenden oder Absolventinnen im jeweiligen Fach sieht: Dem extrem niedrigen Frauenanteil bei den Professuren in den beiden Theologien beispielsweise steht ein besonders hoher Frauenanteil bei Studierenden und Absolventinnen gegenüber, während im FB 08 | Physik, Mathematik und Informatik der niedrige Professorinnenanteil dem geringen Anteil der Studentinnen und Absolventinnen in etwa entspricht.

Qualifikationsebenen

Für eine Erklärung des insgesamt noch immer geringen Anteils an Professorinnen sind die beobachteten genderspezifisch unterschiedlichen Studienfachentscheidungen jedoch nicht ausreichend. Das zeigt ein differenzierter Blick auf die Dynamik der Genderverteilung quer durch die akademischen Ebenen, die den Professuren vorgelagert sind. Einen Überblick darüber bietet die nachstehende Grafik.[11]

10 Zu den Professorinnen an der JGU siehe auch den Beitrag von Frank Hüther im vorliegenden Band.
11 Zugunsten der Übersichtlichkeit sind hier nur die Zahlen für die Gesamtuniversität dargestellt. Datenblätter zu den einzelnen dezentralen Einheiten finden sich in den Berichten zur *Gleichstellung in Zahlen*.

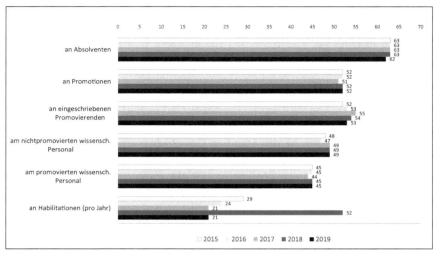

Abb. 2: Frauenanteile an der JGU inkl. Universitätsmedizin auf den verschiedenen akademischen Qualifikationsebenen zwischen 2015 und 2019.[12]

Sie zeigt das, was gerne mit der Metapher der »leaky pipeline« umschrieben wird: Unter den Absolventinnen und Absolventen der JGU sind Frauen insgesamt deutlich überrepräsentiert, und es promovieren auch mehr Frauen als Männer. Beim nichtpromovierten wissenschaftlichen Personal hingegen sind trotz des größeren Pools an Absolventinnen und Doktorandinnen Männer leicht überrepräsentiert, was beim promovierten wissenschaftlichen Personal noch ausgeprägter ist. Bei den Habilitationen schließlich liegt der Frauenanteil nur noch bei durchschnittlich etwa 20 bis 25 Prozent (die Zahlen schwanken aufgrund der geringen Fallzahlen erheblich). Von fast zwei Dritteln Frauen unter den Personen, die an der JGU ein Studium abschließen, kommen wir so auf dem Weg durch die Qualifikationsstufen Schritt für Schritt zu einem Frauenanteil von nur noch etwa einem Viertel in der Gruppe der Höchstqualifizierten, wobei über die fünf Berichtsjahre diesbezüglich zudem kaum Veränderungen erkennbar sind.[13]

All diese Daten legen nahe, dass für wirksame Maßnahmen zur Förderung der Gleichstellung von Frauen in der Wissenschaft an der JGU »one size fits all«-Lösungen kaum zielführend sein können. Den dezentralen Gleichstellungsbe-

12 Eigene Darstellung nach Angaben aus der Datenquelle von PuC, siehe Anm. 5.
13 Vgl. hierzu auch Sabine Lauderbach: Frauen an der JGU 1946–2021. Eine Erfolgsgeschichte? In: 75 Jahre Johannes Gutenberg-Universität Mainz. Universität in der demokratischen Gesellschaft. Hg. von Georg Krausch. Regensburg 2021, S. 596–611.

mühungen und Zielvereinbarungen der einzelnen Fachbereiche und Hochschulen kommt folglich eine besonders große Bedeutung zu.[14]

Verwaltung, Technik und andere Dienstleistungsbereiche

Die dritte Grafik schließlich gibt Auskunft über die Frauenanteile einerseits in verschiedenen Kategorien der nichtwissenschaftlichen Beschäftigten der Universität und andererseits bei den wissenschaftlichen Beamtenstellen unterhalb der Professur:

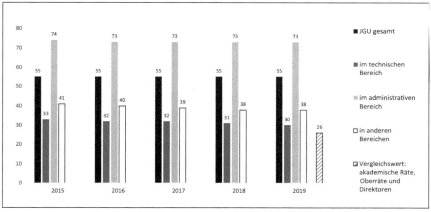

Abb. 3: Frauenanteile beim nichtwissenschaftlichen Personal der JGU, ohne Universitätsmedizin, in den Jahren 2015 bis 2019.[15]

Wie bei den Habilitationen und den Professuren sehen wir auch bei den wissenschaftlichen Beamtenlaufbahnstellen (akademische Rats-, Oberrats- und Direktorenstellen) nur einen Frauenanteil von etwa 25 Prozent, obwohl Frauen mehr als die Hälfte der Gruppe derer ausmachen, die mit der Promotion die Eingangsqualifikation erfüllen. Frauen, die an der JGU als Postdocs wissenschaftlich arbeiten, tun dies also überproportional häufig auf (meist befristeten, oft nur halben) Angestellten- anstatt auf (meist unbefristeten Ganztags-) Beamtenstellen. Auch wenn sich dieser Befund teilweise gerade dadurch erklären lässt, dass Beamtenstellen in der Regel sehr langfristig besetzt sind – von der Promotion bis zur Pensionierung sind es leicht 35 Jahre oder mehr –, liefert er

14 Siehe hierzu auch die Beiträge von Anna Kranzdorf und Eva Werner sowie von Sabina Matter-Seibel im vorliegenden Band.
15 Eigene Darstellung nach Angaben aus der Datenquelle von PuC, siehe Anm. 5.

Anlass für erhöhte Wachsamkeit und mehr Transparenz bei der künftigen Besetzung solcher Positionen.

Wenig überraschend sind dagegen die Daten für den Bereich der Verwaltung, der technischen Dienste und anderen Dienstleistungen: Insgesamt sind Frauen dort überrepräsentiert; auch wenn sie nur etwa 30 Prozent des technischen Personals ausmachen, kommt im administrativen Bereich auf drei Frauen lediglich ein Mann.[16]

Leitungsebene

In den leitenden Positionen der Universitätsorganisation und der akademischen Selbstverwaltung setzen sich Frauen zunehmend, allerdings mit nur sehr allmählich wachsendem Anteil durch. Die Entwicklung an der JGU diesbezüglich entspricht in etwa der durchschnittlichen Entwicklung an deutschen Hochschulen:
- Positiv gewendet kann man sagen, dass seit 2008 fast immer mindestens eine Frau die zuvor rein männliche Phalanx der Dekane und Rektoren durchbrochen hat; selten gab es aber zwei Dekaninnen gleichzeitig. Nur insgesamt sechs Frauen wurden seitdem bis zum Sommersemester 2021 für je eine Amtsperiode zur Dekanin gewählt, in einem Zeitraum, in dem mehr als 60 Dekanpositionen zu besetzen waren; und auch an den künstlerischen Hochschulen waren Rektorinnen bisher äußerst rar. Ein positiver Trend ist diesbezüglich noch nicht festzustellen. *Ein* Grund für diese Befunde mag sein, dass die Übernahme solcher Ämter in der Regel langjährige Gremienerfahrung voraussetzt. Die Zunahme des Anteils von Frauen auf Professuren im vergangenen Jahrzehnt kann sich folglich auf die Besetzung der Dekanate und Rektorate erst mit erheblicher Verzögerung auswirken. Dass der Anteil der Frauen in der professoralen Gruppe im Senat der JGU inzwischen ungefähr ihrem Anteil in der Professorenschaft entspricht, mag als Indiz dafür gesehen werden, dass Frauen zunehmend bereit sind, für herausgehobene Positionen in der akademischen Selbstverwaltung zu kandidieren, und dass sie sich mit diesen Kandidaturen auch durchsetzen.[17]
- Von den bisher 20 Vizepräsidenten der JGU waren nur drei weiblich.[18] Angesichts des Befundes auf der Ebene der Dekanate und Rektorate ist auch das nicht überraschend, da erhebliche Erfahrung in der Leitung von Gremien und

16 Siehe hierzu auch den Beitrag von Sabine Lauderbach im vorliegenden Band.
17 Siehe hierzu auch den Beitrag von Anna Kranzdorf und Eva Werner in diesem Band.
18 Das waren Dagmar Eißner (1990/91–1994/95), Renate von Bardeleben (1995/96–1997/98) und Mechthild Dreyer (2011/12–2016/17). Siehe hierzu auch den Beitrag von Dominik Schuh in diesem Band.

größeren akademischen Einheiten quasi eine Qualifikationsvoraussetzung für Positionen in der Hochschulleitung darstellt und diese Erfahrung im wissenschaftlichen Bereich fast nur über das Amt des Dekans bzw. der Dekanin gewonnen werden kann.[19]
- Die sieben bisherigen Präsidenten der JGU waren alle männlich.
- Seit 2013 hat die JGU eine Kanzlerin.[20] Von den acht Dezernaten und Abteilungen der Universitätsverwaltung wird aktuell (Herbst 2021) fast die Hälfte von Frauen geleitet.

Auch wenn im Leitungsbereich die Fallzahlen klein und die Auswahlbedingungen sehr speziell sind, kann somit auch hier eine Art »leaky pipeline« ausgemacht werden. Es wird deutlich, dass die JGU bis zur selbstverständlichen Besetzung ihrer Leitungspositionen in etwa nach den Genderproportionen in der Gesamtbevölkerung noch eine ziemliche Wegstrecke vor sich hat. Dass die Mainzer Universität diesen Weg inzwischen aktiv geht, zeigt sich etwa daran, dass das Präsidium Möglichkeiten zugunsten des Abbaus der Unterrepräsentanz bewusst nutzt. Das gilt beispielsweise für die Besetzung des Hochschulrats, bei der die JGU in den letzten Jahren ihr Vorschlagsrecht für die Hälfte der zehn Mitglieder so ausgeübt hat, dass das Gesamtergebnis genderparitätisch war.

Universitäre Ehrungen

Eine »leaky pipeline« anderer Art zeigt sich im Übrigen auch bei den Personen, die die JGU in der Vergangenheit für auszeichnungswürdig erachtet hat. Die Universität vergibt Ehrentitel und Medaillen an Personen, die sich als Studierende, als bedienstete Mitglieder der Universität oder als externe Freunde und Förderer verdient gemacht haben.[21] Während bei den so geehrten Studierenden der Frauenanteil aktuell insgesamt bei einem Drittel liegt, sind (Stand Herbst 2021) nur vier Frauen, aber 23 Männer Träger einer der anderen beiden Medaillenkategorien. Zudem hat die Universität zwei Ehrensenatorinnen, aber

19 Vgl. hierzu auch Lauderbach: Frauen.
20 Das ist bemerkenswert, kennt doch bspw. academics.de noch im Jahr 2021 ausdrücklich nur männliche Kanzler: https://www.academics.de/ratgeber/kanzler-uni (abgerufen am 15.11.2021).
21 Für Freunde und Förderer wird die Diether von Isenburg-Medaille, für verdiente Mitlieder der JGU die Ehrenmedaille und für verdiente Studierende die Dr. Willy Ebert-Medaille vergeben. Vgl. hierzu die Informationen auf den Webseiten der JGU, URL: universitaet.uni-mainz.de/persoenlichkeiten-der-jgu/ (abgerufen am 15.11.2021). Siehe hierzu auch Kristina Pfarr: Fördern, Stiften, Mitgestalten. Der JGU verbunden. In: 75 Jahre Johannes Gutenberg-Universität Mainz. Universität in der demokratischen Gesellschaft. Hg. von Georg Krausch. Regensburg 2021, S. 535–551.

22 Ehrensenatoren, und die Ehrenbürgerschaft der JGU wurde bisher sogar nur an drei Frauen, aber an 45 Männer verliehen. Dies spiegelt zweifellos gesellschaftliche Verhältnisse wider; in den Positionen innerhalb und außerhalb der Universität, die »ehrenwerte« Tätigkeiten umfassten oder besonders ermöglichten, waren vor allem in den ersten Jahrzehnten nach der Neugründung der Universität – und sind zum Teil bis heute – deutlich weniger Frauen als Männer aktiv. Es wirft aber auch die Frage auf, ob vielleicht Meriten von Frauen in der Vergangenheit weniger sichtbar waren, weniger wahrgenommen, auch weniger selbstbewusst herausgestellt, buchstäblich für weniger bemerkenswert gehalten wurden als die von Männern. Die seit einigen Jahren betriebene Reevaluierung historischer Leistungen von Frauen in vielen Bereichen von Wissenschaft und Kunst legt Letzteres nahe und deutet zugleich eine Bewusstseinsänderung an. Für die JGU wird diese dadurch bestätigt, dass der Frauenanteil bei einer vom Senat 2016 beschlossenen größeren Gruppe von Ehrungen fast 50 Prozent betrug und dass die anlässlich des 75-jährigen Jubiläums der Neugründung der Universität publizierte Vorstellung herausragender Alumni und Alumnae auf den Webseiten der JGU (*75 aus 75*) paritätisch angelegt wurde.[22]

Damit genug der Daten. Der kurze Überblick sollte hinreichend deutlich gemacht haben, dass gerade in Positionen, die mit besonders viel Anerkennung und Einfluss einhergehen, Frauen an der JGU auch im 21. Jahrhundert noch erheblich unterrepräsentiert und folglich bewusste Bemühungen um eine angemessene Teilhabe von Frauen weiterhin nötig sind.

Gleichstellung als bewusste Aufgabe aller Mitglieder der Universität

Allerdings ist nur dann, wenn gegebene Verhältnisse als unbefriedigend anerkannt und die Notwendigkeit ihrer Überwindung gesehen wird, zu erwarten, dass gezielte Verbesserungsbemühungen angestellt werden. Was das Desiderat der Gleichstellung von Frauen in allen Bereichen der Universität betrifft, war diese Voraussetzung lange Zeit nicht erfüllt. Dass sich das spürbar geändert hat, ist vielleicht der wichtigste Fortschritt des vergangenen Jahrzehnts und gibt Hoffnung für die Zukunft.

Man muss keine spezielle Expertise in der Genderforschung besitzen, um den wesentlichen Faktor benennen zu können, der daran entscheidenden Anteil hatte: Es waren vor allem die rechtlichen Rahmenbedingungen und die darauf

22 Vgl. hierzu die Informationen auf der Webseite der JGU, URL: https://gutenberg-netzwerk.uni-mainz.de/projekte/75aus75/; Pressemitteilung *Johannes Gutenberg-Universität Mainz verleiht zentrale Auszeichnungen für ehrenamtliches Engagement zum Wohle der Hochschule*, 26.10.2016, URL: https://www.uni-mainz.de/presse/76790.php (beide abgerufen am 15.3.2022).

beruhenden universitären Ordnungen, die sich maßgeblich geändert haben. Das verdeutlicht ein kurzer Blick auf die Entwicklung in den vorangegangenen Jahrzehnten. Erst seit 1993 schreibt Art. 3 Abs. 2 des Grundgesetzes ausdrücklich staatliche Maßnahmen zur effektiven Gleichstellung von Männern und Frauen vor. Dies schlug sich 1995 auch im rheinland-pfälzischen Hochschulgesetz (HochSchG) nieder. Den Hochschulsenaten wurde damit aufgetragen, einen Ausschuss und eine Beauftragte einzusetzen, deren besondere Aufgabe es sein sollte, sich um den Abbau der Unterrepräsentanz von Frauen zu kümmern und dafür Pläne zu erarbeiten. Doch die dabei gewählte Ausdrucksweise macht deutlich, wie das Themenfeld noch vor 25 Jahren von vielen verstanden wurde: Vorgeschrieben war ein Ausschuss für »Frauenangelegenheiten«, der dem Senat die Wahl einer »Frauenbeauftragten« vorschlagen sollte, die ihrerseits unter anderem für einen »Frauenförderplan« verantwortlich war. Einen Senatsausschuss für »Frauenfragen« gab es an der JGU übrigens schon seit 1986; und für die Durchführung von Maßnahmen der »Frauenförderung« war 1991 ein »Frauenbüro« eingerichtet worden.

Dieser Ansatz der 1990er-Jahre war zweifellos gut gemeint, mutet aus heutiger Sicht jedoch befremdlich an: Die Aktivitäten schienen nur Frauen etwas anzugehen; wer nicht selbst Frau war, musste sich von alledem gar nicht tangiert fühlen (oder allenfalls negativ, wenn man befürchtete, es sollten Frauen zum Nachteil von Männern besonders gefördert und bevorzugt werden).

Dies sollte sich an der JGU erst mit der Novellierung des Hochschulgesetzes im Jahr 2010 ändern: Erst dadurch wurden »Frauenangelegenheiten« zu »Gleichstellungsfragen«, und aus der »Frauenbeauftragten« wurde die »Gleichstellungsbeauftragte«, die unter anderem für einen »Gleichstellungsplan« sorgen sollte. Was auf den ersten Blick wie bloße Symbolpolitik scheinen mag, hatte erhebliche Implikationen für die Praxis. Die Gleichstellung aller Personen ohne Ansehen von Eigenschaften – darunter das Geschlecht –, die für die Qualifikation im Wissenschaftsbereich unerheblich sind, ist seither nicht mehr als »Frauensache« (also vielleicht als »Gedöns«, wie Bundeskanzler Gerhard Schröder es noch 1998 prominent bezeichnet hatte) aufzufassen, sondern als eine von Grundgesetz und Hochschulgesetz vorgeschriebene Aufgabe aller universitären Ebenen und Entscheidungen treffenden Personen. Zugleich deutet der Auftrag der Gleichstellung an, dass es um den Abbau – bewusster oder unbewusster – struktureller Hindernisse für die Gleichstellung von Frauen an der Universität und nicht um die Vorstellung geht, dass Frauen besonderer Förderung bedürfen, um Anforderungen von Wissenschaft und akademischer Leitungstätigkeit erfüllen zu können.[23]

23 Dass Fördermaßnahmen verschiedener Art eventuell angemessen sind, um Folgen früherer oder andauernder gesellschaftlicher Benachteiligungen zu kompensieren, steht auf einem

Gesetzesänderungen dieser Art kommen selbstverständlich nicht von ungefähr; ein gewisses Maß an gesellschaftlicher Diskussion und Bewusstwerdung ist sicherlich Voraussetzung dafür. Doch der Ausdruck eines politischen Willens durch parlamentarischen Mehrheitsentscheid geht gerade dann einem breiten gesellschaftlichen Konsens oft voraus, wenn die betreffende Gesetzesänderung eher symbolisch scheint und nicht mit Kosten für die Entscheidungsträger verbunden ist. So war die Änderung des Fokus im Hochschulgesetz von der »Frauenförderung« zur »Gleichstellung« zweifellos weniger Folge als Ursache eines breiteren Bewusstseinswandels – oder zumindest der öffentlichen Vergewisserung und Anerkennung dieses Wandels, auch in der Universität. Das Hochschulgesetz zog entsprechende Änderungen des universitären Satzungsrechts und zahlreicher Bezeichnungen nach sich, was vielfältige Gelegenheiten bot, sich auch mit den dahinterstehenden Inhalten, Aufgaben und Zielen auseinanderzusetzen.

Ein weiterer durch Normen gegebener Anreiz in dieselbe Richtung war schon einige Jahre zuvor dadurch gesetzt worden, dass die DFG 2008 erstmals »forschungsorientierte Gleichstellungsstandards« verabschiedete, die seither fortgeschrieben und zunehmend für den Erfolg von Projektanträgen bei der DFG wirksam wurden.[24] Notwendiger Bestandteil von Anträgen ist seitdem der Nachweis, dass Durchgängigkeit, Transparenz und Kompetenz von Gleichstellungsbemühungen in struktureller wie personeller Hinsicht vor Ort gewährleistet sind, dass also der Gesichtspunkt der Gleichstellung von Frauen bei allen Entscheidungen auf allen Stufen von Verfahren und Prozessen berücksichtigt wird, dass Verfahren und Entscheidungen dies auch klar erkennbar zum Ausdruck bringen und dass die erforderlichen Kompetenzen für eine faire, unvoreingenommene Beurteilung von Qualifikationen in den Auswahlgremien vorhanden sind. Zudem wird unter dem Stichwort »Wettbewerbsfähigkeit und Zukunftsorientierung« der besseren Vereinbarkeit von beruflichen und familiären Belangen sowie der Gleichwertigkeit unterschiedlicher Karrierewege besondere Aufmerksamkeit zuteil. Letzteres ist ein treffendes Beispiel für einen formal geschlechtsunabhängigen Standard, der unter den gegebenen sozialen Bedingungen dennoch besonders Frauen zugutekommt. Denn zum einen sind sie es nach wie vor, die in der Bundesrepublik die Hauptlast familiärer Betreuungsarbeit leisten und deswegen oft auch andere Karrierewege als Männer aufweisen, so dass sie direkt von der Regelung profitieren. Und zum anderen profitieren

anderen Blatt und ist davon nicht berührt. Siehe etwa § 5 des Allgemeinen Gleichbehandlungsgesetzes (AGG) von 2006 zu sogenannten »positiven Maßnahmen«.
24 Vgl. hierzu die Informationen auf den Webseiten der DFG, URL: www.dfg.de/foerderung /grundlagen_rahmenbedingungen/chancengleichheit/gleichstellungsstandards/ (abgerufen am 15.11.2021).

Frauen indirekt davon, wenn es auch für Männer einfacher und sozial akzeptierter wird, berufliche Anforderungen mit Familienaufgaben zu vereinbaren.

Diese Entwicklungen, bei denen externe Vorgaben den internen Bewusstseinswandel gefördert haben, führten an der JGU unter anderem dazu, dass aus dem ehemaligen Frauenbüro vor einigen Jahren eine dem Präsidenten zugeordnete Stabsstelle für Gleichstellung und Diversität (GuD) wurde, die zuständig ist für die Unterstützung sowohl der effektiven Gleichstellung von Frauen als auch eines reflektierteren Umgangs mit Anforderungen, die sich aus spezifischen Belangen der Vielfalt der Mitglieder der Universität in anderen Hinsichten ergeben.[25] Zeugnis dafür, dass sich auch die Einsicht durchgesetzt hat, dass familiäre Verpflichtungen nicht nur Frauensache sind, ist zudem, dass die Unterstützung für Mitglieder der Universität, die sich um Kinder oder andere Angehörige kümmern müssen, nicht mehr als genuiner Teil der Aufgaben von Gleichstellungsbeauftragten und der genannten Stabsstelle angesehen werden, sondern einem eigenständigen »Familien-Servicebüro« übertragen wurden.[26]

Fortschritte zeigen sich aber nicht nur in universitären Organisationsstrukturen. Um das Bild abzurunden, möchte ich einige weitere Indizien für das gewachsene Bewusstsein der Relevanz von Gleichstellungsbelangen an der JGU in jüngerer Zeit exemplarisch anführen, die nicht strukturelle Aspekte selbst, sondern das Handeln von Mitgliedern der Hochschule innerhalb des strukturellen Rahmens betreffen.

Das erste Beispiel bezieht sich auf die nicht-öffentliche Arbeit universitärer Gremien. Wegen der notwendigen Vertraulichkeit personenbezogener Verfahren erhält die Öffentlichkeit zwangsläufig kaum Einblicke in einen höchst relevanten Teil der Bemühungen um den Abbau von Hindernissen für Chancengleichheit. Es können dazu keine nachlesbaren Quellen angegeben werden, sondern es kann nur ein subjektiver Eindruck dargestellt werden, und auch dieser nur allgemein, ohne Bezugnahme auf konkrete Fälle. Mein persönlicher Eindruck aus sieben Jahren Mitgliedschaft im Senat, davon fünf Jahren als Gleichstellungsbeauftragte, sowie aus zahlreichen Berufungskommissionen in einer Vielzahl von Fächern über einen noch längeren Zeitraum ist, dass in Verfahren zur Besetzung von Professuren bei den Entscheidungen aller damit befassten Gremien bis hin zum Senat dem Gleichbehandlungsgebot und der unvoreingenommenen Bestenauslese zunehmend bewusste Aufmerksamkeit geschenkt wird (Analoges gilt für die Besetzung anderer Leitungspositionen an der JGU). In letzter Konsequenz äußert sich dies auf der obersten Organisationsebene beispielsweise darin, dass immer öfter immer mehr Mitglieder des Senats – längst nicht mehr nur die Gleichstellungsbeauftragte – die vorgelegten Unterlagen zu Besetzungsvorschlägen

25 Vgl. hierzu den Beitrag von Maria Lau in diesem Band.
26 Vgl. hierzu den Beitrag von Stefanie Schmidberger und Ina Weckop in diesem Band.

sehr genau auf die Einhaltung der Verfahrensvorschriften zum Abbau der Benachteiligung und Unterrepräsentanz von Frauen prüfen und bereit sind, eingehend nachzufragen, wo dies unklar scheint. In seltenen Fällen werden Besetzungsvorschläge sogar wegen Bedenken, dass Gleichstellungsbelangen und insbesondere den einschlägigen gesetzlichen Vorgaben nicht Genüge getan wurde, vom Senat abgelehnt. Wer nicht selbst mitgewirkt hat, kann wegen der Vertraulichkeit der Verfahren natürlich nicht wissen, wie dies in früheren Jahrzehnten war; doch meine persönliche Beobachtung – vielleicht von Wunschdenken geprägt – ist, dass diese Entwicklung erst nach der Neufassung des Hochschulgesetzes von 2010 eingesetzt und sich mit den nachfolgenden Änderungen im universitären Satzungsrecht und dem allmählichen breiteren Wandel der Einstellungen zu Gleichstellungsfragen in den letzten Jahren verstärkt hat.

Als zweites Indiz verweise ich auf eine Aktion der Mehrheit der Professorinnen der JGU aus allen Fachbereichen, Hochschulen und Fächern im Jahr 2019 zugunsten einer Änderung des Entwurfs für die Novellierung des Hochschulgesetzes in einem Punkt, der als gesetzliche Unterstützung von Gleichstellung intendiert war, aber gerade für Professorinnen eine Verschlechterung ihrer Situation gegenüber männlichen Kollegen bedeutet hätte.[27] Ganz unabhängig vom Erfolg der Bemühungen ist daran vor allem bemerkenswert, dass es gelang, in kürzester Zeit einen großen Anteil der Professorinnen der JGU quer über alle Fächer und sonstige politische Positionen zur Teilnahme an einer hochschulpolitischen Aktion zu einer Gleichstellungsfrage zu bewegen, und dass diese auch spürbare mediale und landespolitische Aufmerksamkeit fand – für ein Gleichstellungsthema noch vor einigen Jahren kaum vorstellbar.

Ein Indiz für die Akzeptanz der breiten Verantwortung für Gleichstellungsbelange ist schließlich die Tatsache, dass der Senatsausschuss für Gleichstellungsfragen in der Amtsperiode 2017–2020 zur Hälfte männliche Mitglieder (aus allen Gruppen) hatte und auch in der laufenden Amtsperiode immerhin zu 25 Prozent mit Männern besetzt ist.

Der Bericht über derart positive Entwicklungen in der Wahrnehmung des Gleichstellungsthemas sollte allerdings nicht als Ausdruck naiver Rundum-Zufriedenheit mit dem Stand der Dinge missverstanden werden. Wer sich um soziale Gerechtigkeit, aber auch um Bestenauslese sorgt, kann nicht zufrieden sein mit einem nur sehr langsam wachsenden Anteil von aktuell immer noch nur etwa 25 Prozent Frauen auf Professuren und Leitungspositionen an der JGU, während Frauen fast 50 Prozent der relevanten Altersgruppen in der Bevölkerung stellen.

27 Das Gesetz zielte auf eine geschlechterparitätische Besetzung von Hochschulgremien ab. Die Kritikerinnen sahen darin für Frauen in Bereichen, in welchen sie unterrepräsentiert sind, eine unzumutbar starke Beanspruchung. Siehe hierzu die Informationen auf der Website der JGU, URL: www.forschung-und-lehre.de/politik/professorinnen-kritisieren-neues-hochschulgesetz-2101/ (abgerufen am 15.11.2021).

Es ist nicht zu erwarten, dass Bemühungen um Gleichstellung bald zurückgefahren werden können. Eher das Gegenteil ist der Fall, denn die gewachsene Aufmerksamkeit für Gleichstellungsfragen hat zwar dazu geführt, dass die offenkundigeren strukturellen Hindernisse für Frauen, die auf bewusster Diskriminierung oder unbewusster Voreingenommenheit innerhalb der Universität beruhten, nun wohl weitgehend abgebaut sind;[28] die notwendigen weiteren Gleichstellungsfortschritte dürften folglich schwieriger werden.

Hinzu kommt, dass mit dem Rückgang besonders krasser, leicht erkennbarer Benachteiligungstatbestände zunehmend kontrovers darüber diskutiert wird, wo die Grenzen von Gleichstellungsbemühungen der Universität liegen sollten. Die noch bestehende Unterrepräsentanz von Frauen in bestimmten Positionen sei – so ein auch an der JGU in letzter Zeit öfter gehörtes Argument – nicht mehr Benachteiligungen und Vorurteilen geschuldet, sondern das Ergebnis selbstbestimmter, aus freien Stücken getroffener Entscheidungen und deshalb in einem freiheitlichen System zu respektieren. Das ist selbstverständlich nicht grundsätzlich ein von der Hand zu weisendes Argument. Doch wer so argumentiert, um daraus die Vergeblichkeit oder gar die Verwerflichkeit von Maßnahmen zum weiteren Abbau weiblicher Unterrepräsentanz abzuleiten (»Gleichmacherei«, getrieben von einer illiberalen Gleichheitsideologie, wird gelegentlich unterstellt), hat die Beweislast für die empirische Prämisse. Dieser Beitrag ist nicht der Ort, um darauf näher einzugehen; nur so viel: Eine evidenzbasierte Diskussion über diese Fragen steht der Universität selbstverständlich gut an. Ob es allerdings bewährte Theorien gibt, die die eingangs skizzierte Situation der Unterrepräsentanz von Frauen an der JGU allein auf der Grundlage autonomer Präferenzbildung plausibel erklären können, ist zumindest zweifelhaft. Behauptungen praktischer Vergeblichkeit oder Verwerflichkeit sollten im akademischen Kontext jedenfalls immer sorgfältig vor dem Abgleiten in eine »rhetoric of reaction« geschützt werden.

Ein Beispiel dafür, dass jedenfalls auf der politischen Ebene die letzte Konsequenz beim Abbau überholter Vorstellungen fehlt und im Bereich der Gleichstellung der Geschlechter ideologische Hemmnisse schwer auszuräumen sind, ist die Tatsache, dass auch die Novellierung des Landeshochschulgesetzes von 2020 nicht dazu geführt hat, dass Gleichstellung tatsächlich ohne Wenn und Aber als Aufgabe aller Mitglieder der Universität unabhängig vom Geschlecht angesehen werden kann: Nach wie vor schreibt das Gesetz in Rheinland-Pfalz – anders als in einigen anderen Bundesländern – nämlich vor, dass Gleichstel-

28 Womit nicht gesagt sein soll, dass es sie nicht punktuell noch gibt. Manche Fächerkulturen sind wie auch manche individuellen Mitglieder der JGU nach wie vor wenig sensibilisiert für Belange der Chancengleichheit und auch der Bestenauslese. Geändert hat sich aber die Aufmerksamkeit und die Toleranz für problematische Verhaltensweisen an der JGU insgesamt.

lungsbeauftragte Frauen sein müssen. Die von politischer Seite oft gehörte Begründung dafür hat mit der Förderung von Gleichstellung allerdings nichts zu tun. Gleichstellungsbeauftragte müssten Frauen sein, so heißt es, weil sie laut Gesetz auch Anlaufstelle für Betroffene sexualisierter Gewalt und sexueller Belästigung zu sein haben, die Zugangsschwelle für Betroffene solcher Übergriffe möglichst niedrig gehalten werden soll und diese eher Rat suchten bei einer Person des eigenen Geschlechts. Ein gültiges Argument wird daraus offenkundig nur, wenn man als weitere Prämissen ergänzt, dass Betroffene immer weiblich sind. Diese Prämisse ist jedoch empirisch falsch – eine Tatsache, über die sich auch Politiker unschwer informieren könnten. Das Argument ist also unhaltbar. Mehr noch: Falls die Annahme richtig sein sollte, dass Betroffene eher davor zurückscheuen, sich an Personen anderen Geschlechts zu wenden, dann spräche die tatsächlich gegebene Geschlechtervielfalt von Betroffenen, wenn man den Zugang zu Hilfe und Beratung niedrigschwellig organisieren möchte, dafür, die Aufgabe nicht einer einzigen Person, sondern einem Team von Mitgliedern diverser Geschlechter zu übertragen. Mit dem Beharren auf weiblichen Gleichstellungsbeauftragten versagt man dann jedenfalls nichtweiblichen Betroffenen die gleiche Berücksichtigung ihrer Belange in einem besonders sensiblen Bereich. Auch unter den anderen Aufgaben von Gleichstellungsbeauftragten gibt es nichts, was nicht von Personen beliebigen Geschlechts prinzipiell gleichermaßen kompetent erledigt werden könnte. Trotzdem konnte sich der rheinland-pfälzische Gesetzgeber bis heute nicht durchringen, Gleichstellungsbelange allen Mitgliedern der Universität ohne Ansehen des Geschlechts anzuvertrauen und dem Hochschulsenat und seinem Ausschuss für Gleichstellungsfragen die Wahl der jeweils für am geeignetsten gehaltenen Person selbst zu überlassen.[29] In einem Land, in dem Stellen zur – legalen – Frauenförderung in der Wissenschaft, die zwangsläufig nur mit Frauen besetzt werden können, aus vermeintlich verfassungsrechtlichen Gründen absurderweise genderneutral ausgeschrieben werden müssen, liegt eine besondere Ironie darin, dass gerade die gesetzliche Vorschrift für Gleichstellungsbeauftragte diese Gleichstellungsgrundsätze zu verletzen scheint.

Die Beispiele in diesem Abschnitt haben gezeigt: Es gab an der JGU und in ihrem Umfeld in letzter Zeit eine spürbare Bewusstseinsänderung zugunsten der Relevanz von und der breiten Verantwortung für Gleichstellungsfragen, auch wenn ihr – nicht überraschend – ideologische Beharrungskräfte weiter Grenzen setzen, die für die Umsetzung von Gleichstellungszielen nicht folgenlos bleiben.

29 Die Gremien der JGU hatten sich in ihren Empfehlungen zum Entwurf der Hochschulgesetzesnovelle ebenso wie die schon erwähnte Mehrheit der Professorinnen der JGU in ihrem Brief an den Minister dafür ausgesprochen, blieben damit aber erfolglos.

Nicht ganz zum Nulltarif: Ressourceneinsatz für Gleichstellung an der JGU

Im Fall der politischen Entscheidung über das mögliche Geschlecht universitärer Gleichstellungsbeauftragter etwa mögen allein solche Beharrungskräfte ausschlaggebend gewesen sein, denn fiskalische Implikationen mussten nicht berücksichtigt werden. Das ist bei zahlreichen anderen gleichstellungsrelevanten hochschulpolitischen und universitären Entscheidungen nicht der Fall, weswegen in einem Überblick über den Stand und die Perspektiven von Gleichstellung an der JGU auch die verfügbaren Mittel thematisiert werden müssen.

Eine Auflistung der aufgewendeten Mittel auf Heller und Pfennig ist an dieser Stelle uninteressant. Stattdessen möchte ich einen Eindruck davon geben, was an der JGU materiell zugunsten des Abbaus der Benachteiligung von Frauen geleistet wird, woher die Mittel kommen und welchen Beschränkungen sie unterliegen.

Grundsätzlich ist es in der Gleichstellungsarbeit nicht anders als in Forschung und Lehre: Die strukturelle Unterfinanzierung der JGU bedingt, dass Aktivitäten, die über die Pflichtaufgaben der Universität hinausgehen, über Drittmittel (wozu der Einfachheit halber hier auch spezielle Landesmittel gerechnet werden) finanziert werden müssen.

Zu den Pflichtaufgaben im Gleichstellungsbereich gehören in erster Linie Tätigkeiten, die im Hochschulgesetz des Landes in Paragraph 4 genannt sind. Demnach ist mindestens eine zentrale Gleichstellungsbeauftragte von ihren anderen Dienstaufgaben in einem angemessenen Umfang freizustellen. Seit die Gleichstellungsbeauftragte aus guten Gründen aus der Gruppe der Professorinnen rekrutiert wird, erfordert dies vor allem eine Teilfreistellung von Lehr-, Prüfungs- und administrativen Aufgaben, die in dem jeweils »entsendenden« Fach selbstverständlich mit entsprechend qualifiziertem Personal kompensiert werden muss; auch die Betreuung von Forschungsprojekten muss gegebenenfalls teilweise delegiert werden. Schon allein für diese Kompensationen muss die JGU Personalressourcen zur Verfügung stellen, was durch die Zuweisung einer Vollzeit-Mitarbeiterstelle geschieht, über deren Verwendung die jeweilige Gleichstellungsbeauftragte nach Bedarf entscheiden kann. Die Gleichstellungsbeauftragte ist in erster Linie zuständig für konzeptionelle Arbeit, den Entwurf und die Moderation der Diskussion von Strategiepapieren, die Begleitung zahlreicher Gremien, die schon erwähnte gesetzlich übertragene Aufgabe als Anlaufstelle in Fällen von sexualisierter Gewalt und Belästigung sowie das Verfassen von Text(vorschläg)en – von Pflicht-Berichten für die DFG über Bewerbungssynopsen und Besetzungsvorschläge bis zu Stellungnahmen aller Art. Diese Aufgaben sind für eine »Nebentätigkeit« in der akademischen Selbstverwaltung

ungewöhnlich umfassend, so dass die Gleichstellungsbeauftragte sie ohne die Mithilfe mindestens einer Stellvertreterin, deren sonstige Dienstaufgaben eventuell ebenfalls reduziert werden müssen, zusätzlich zu administrativer Unterstützung und zur Kompensation ihrer Freistellung kaum bewältigen kann.

Zu den Pflichtaufgaben im Gleichstellungsbereich gehören inzwischen aber auch vielfältige weitere Aufgaben der Konzeption, Organisation, Administration und Durchführung konkreter Maßnahmen zum Abbau der Benachteiligung von Frauen und zur spezifischen Frauenförderung, von »Anti-Bias«-Trainings und Workshops zur Prävention sexueller Übergriffe bis zu Mentoringprogrammen für junge Wissenschaftlerinnen. Diese Aufgaben gehen weniger auf den Gesetzgeber als auf nationale und internationale Drittmittelgeber zurück, die – wie schon erläutert – zunehmend umfangreiche Gleichstellungskonzeptionen mit detaillierten Maßnahmenkatalogen als Voraussetzung für die Bewilligung von Projektanträgen verlangen. Dass die Wahrnehmung solcher Aufgaben nicht nebenbei erledigt werden kann, sondern spezielle Personalressourcen erfordert, liegt auf der Hand. Auch an das Familien-Servicebüro ist hier noch einmal zu erinnern, das Aufgaben erfüllt, die spezifische Expertise verlangen. Wenngleich viele dieser Maßnahmen durchaus dem entsprechen, was die JGU selbst für wünschenswert hält und aus eigenem Antrieb und Interesse betreiben würde, sofern sie die Mittel dafür aufbringen könnte, liegt die Entscheidung zu ihrer Durchführung heute nicht mehr im freien Ermessen der Universität, sondern ist notwendige Voraussetzung für den Erfolg im Wettbewerb mit anderen Hochschulen sowohl um Drittmittel in anderen Bereichen als auch um öffentliche Anerkennung, so dass hier zumindest von Quasi-Pflichtaufgaben gesprochen werden muss.

Was die für diese Maßnahmen benötigten Ressourcen angeht, lässt sich ein kleiner Teufelskreis kaum bestreiten: Mit den knappen Eigenmitteln der Universität ist es kaum möglich, dem durch die externen Anforderungen bedingten Personalbedarf im Gleichstellungsbereich gerecht zu werden. Folglich erzeugen die Anforderungen an erfolgreiche Drittmittelanträge in der Forschung die Notwendigkeit, auch für die Gleichstellungsarbeit Drittmittel einzuwerben, was zusätzlich Personal bindet. Hinzu kommt, dass es heutzutage für eine Universität, die auf ihre Außenwahrnehmung bedacht sein muss, kaum möglich ist, sich an Ausschreibungen und Wettbewerben, in denen Fortschritte im Gleichstellungsbereich auf dem Prüfstand stehen, nicht zu beteiligen. So hat die JGU 2020 zum sechsten Mal in Folge die – alle drei Jahre vergebene – Auszeichnung als Total E-Quality-Universität erhalten, wofür der Antragsaufwand trotz vereinfachter Fortschreibungsmöglichkeit und der inzwischen gewonnenen Routine in der federführenden Stabsstelle Gleichstellung und Diversität erheblich ist. Ein anderes Beispiel aus jüngerer Zeit für immensen Antrags- und Administrationsaufwand bei der Einwerbung von Drittmitteln zur Finanzierung von

Gleichstellungsmaßnahmen ist das Professorinnenprogramm des Bundes, das 2018 zum dritten Mal aufgelegt wurde. An jeder Ausschreibungsrunde hat sich die JGU mit Erfolg beteiligt, in der dritten Runde wurden Mittel in Höhe der Personalkosten für drei W2-Professuren für jeweils fünf Jahre im Umfang von etwa 1,2 Millionen Euro eingeworben.[30] In jeder Runde wurde der Antragsaufwand allerdings größer, und in der dritten Runde war ein umfangreiches »Gleichstellungszukunftskonzept« einzureichen. Nach grundsätzlicher Aufnahme in das Programm infolge positiver Begutachtung des Konzepts konnten Mittel für konkrete Professuren beantragt werden, wobei für jede beantragte Professur im Detail anzugeben war, für welche Gleichstellungsmaßnahmen die Mittel verwendet werden sollten. Damit die schließlich zugesagten Mittel aber tatsächlich fließen, sind selbstverständlich im Nachhinein Nachweise über jede einzelne Maßnahme einzureichen. Der Arbeitsaufwand allein für die damit verbundenen Antrags- und Verwaltungsmodalitäten ist entsprechend hoch. Ähnlich ist es mit Drittmitteln speziell für Gleichstellungsmaßnahmen, die inzwischen bei der Einwerbung von Forschungsmitteln oft standardmäßig dazugehören. Um die Projektverantwortlichen, die solche Mittel einwerben, bezüglich eines sinnvollen Einsatzes der Mittel zu beraten und die Maßnahmen so zu organisieren, dass sie möglichst effizient vielen Mitgliedern der JGU zugutekommen und bei den Forschungsprojekten selbst keine Personalressourcen binden, wurde 2020 eine besondere Beratungsstelle zentral an der Stabsstelle GuD eingerichtet.[31]

Zu den Personalmitteln für die Konzipierung, Ermöglichung, Administration und Durchführung von Gleichstellungsmaßnahmen kommen Mittel hinzu, die hervorragenden jungen Wissenschaftlerinnen in der Promotions- und Postdocphase die Entscheidung für eine Karriere in der Wissenschaft erleichtern oder überhaupt erst ermöglichen sollen. Das Ministerium für Wissenschaft und Gesundheit (MWG) Rheinland-Pfalz finanziert für die Hochschulen des Landes ein Chancengleichheitsprogramm mit mehreren Programmlinien, die der gezielten Förderung exzellenter Wissenschaftlerinnen dienen. Aus diesem Programm erhält die JGU seit vielen Jahren vier W1-Stellen; ihre Finanzierung ist selbst-

30 Der Titel »Professorinnenprogramm« sollte nicht missverstanden werden: Es handelt sich nicht um ein Programm zur Einrichtung von Professuren für Frauen. Vielmehr übernehmen Bund und Land (theoretisch je zur Hälfte) die Finanzierung der eingeworbenen Professuren, *sofern* die so »eingesparten« Mittel von der Universität für Gleichstellungsmaßnahmen eingesetzt werden. Durch dieses Programm können Universitäten also Drittmittel für ihre Gleichstellungsarbeit generieren – aber nur, wenn für die betreffenden Professuren tatsächlich Mittel eingespart und nicht etwa neue Professuren geschaffen werden.

31 Nicht zu vergessen sind an dieser Stelle auch zahlreiche dezentrale Maßnahmen (mehrere Fachbereiche haben z. B. eigene Mentoring-Programme für Wissenschaftlerinnen), auf die ich hier nicht im Einzelnen eingehen kann, die aber ebenfalls Personalressourcen und Sachmittel erfordern.

verständlich als Teil des Mitteleinsatzes an der JGU für Gleichstellungsbelange anzusehen. Das gilt auch für die zweite Programmlinie des MWG, das Wiedereinstiegsprogramm für Wissenschaftlerinnen nach Familienauszeiten in der Qualifikationsphase, von der weibliche Mitglieder der JGU profitieren. Die Ausschreibungen und Betreuungsleistungen für das Programm, in dem jährlich mehrere Bewerbungen von JGU-Mitgliedern erfolgreich sind, werden innerhalb der Universität von den Referentinnen von GuD in Zusammenarbeit mit der Gleichstellungsbeauftragten verantwortet. Die JGU selbst stellt außerdem zur Förderung weiblicher Postdocs – also für die Karrierephase, in der der Wissenschaft die meisten hochqualifizierten Frauen verloren gehen – ebenfalls seit Jahren drei bis vier Stellen zur Verfügung (vergeben für je zwei Jahre in einem kompetitiven inneruniversitären Verfahren – seit 2020 teilweise modifiziert, um ein für die besondere Lage von Medizinerinnen passenderes Förderangebot zu testen).

Die Sachmittel zur Durchführung der Maßnahmen zur Förderung von Gleichstellung auf zentraler und dezentraler Ebene sind im Vergleich zu all diesen Personalmitteln gering. Die »core facilities« der Gleichstellungsarbeit sind, wenn man so will, die beschäftigten und geförderten Personen.

Die Größenordnung der an der JGU für Gleichstellungsbelange jährlich insgesamt aufgewendeten Mittel sollte aus diesem knappen Überblick ansatzweise einschätzbar geworden sein: Sie belaufen sich auf etwa 2 bis 2,5 Millionen Euro, wovon deutlich mehr als die Hälfte Drittmittel sind. Die Summe mag absolut gesehen hoch wirken; der Eindruck relativiert sich jedoch, wenn man bedenkt, dass sie die Mittel für circa 15 überwiegend aus externen Programmen geförderte Stellen einschließt.[32]

Perspektiven der Gleichstellung: Was die JGU leisten kann – und was nicht

Mindestens eine deutliche Lücke sollte in der Erläuterung der an der JGU für Gleichstellungsbelange aufgewendeten Mittel aufgefallen sein: Der im Eingangszitat formulierte Bedarf an einem »System von Kinderhorten, Kindergärten bis hin zu Aufenthaltsmöglichkeiten für Schulkinder« wird damit gar nicht bedient – obwohl der Bedarf zweifellos existiert und durch externe Träger bei

32 Nicht unerwähnt bleiben sollte, dass alle diese Förderstellen »nackt« sind, also nur die reinen Personalkosten umfassen. Die Einrichtungen, an denen die damit geförderten Frauen arbeiten, müssen die nötigen Arbeitsplätze und weiteren Ausstattungsressourcen selbst beisteuern; diese Aufwendungen der Universität werden in der Mittelaufstellung nicht erfasst, sind aber deswegen nicht weniger reell.

Weitem nicht hinreichend gedeckt ist.[33] Das Beispiel zeigt eine der Grenzen der Gleichstellungsförderung an der Universität. Als Einrichtung des Landes hat sie mit den ihr vom Land zugewiesenen Mitteln bestimmte, gesetzlich festgelegte Aufgaben – und nur diese – zu erfüllen. Zwar ist ihr die Förderung der »Vereinbarkeit von Familie und Studium, wissenschaftlicher Qualifikation und Beruf«[34] ausdrücklich aufgetragen, doch für Errichtung und Betrieb eigener Kitas und Horte für die Kinder ihrer Mitglieder gibt es keine Landesmittel, da dies im föderalen System der Bundesrepublik eine kommunale Aufgabe ist. Das Bewusstsein für die Relevanz der Kinderbetreuung für die Vereinbarkeit von Beruf oder Studium und Familie auch für Frauen ist zwar inzwischen weit verbreitet; doch für die Universität selbst gibt es bisher keinen Weg, dem eigenständig in der Praxis Rechnung zu tragen.[35]

Neben solchen materiellen gibt es aber auch grundsätzliche Grenzen der universitären Möglichkeiten. Das betrifft vor allem diejenigen Ursachen für die Unterrepräsentanz von Frauen in akademischen Leitungspositionen, die voruniversitären Sozialisations- und Bildungsprozessen geschuldet, also von der Universität nicht zu eliminieren und auch kaum zu kompensieren sind. Der jährlich veranstaltete *Girls' Day* der Naturwissenschaften etwa, der Schülerinnen zur Wahl dieser Fächer als Studienfach anregen soll, ist sicherlich ermutigend für einzelne, aber kaum geeignet, die Ergebnisse langjähriger früherer Prozesse genderspezifischer Stereotypisierungen bei nennenswert vielen Mädchen wirksam zu revidieren. Generell kann die Universität Defizite aus voruniversitären Bildungsphasen nur in sehr geringem Maß ausgleichen – das gilt für die Gleichstellung ebenso wie für die fachliche Wissensbasis von Studierenden.

Diese Grenzen universitärer Möglichkeiten sind realistisch zu sehen; Forderungen darüber hinaus sind zurückzuweisen. Das enthebt die JGU aber nicht der Pflicht, tatsächlich vorhandene Spielräume wahrzunehmen und bestmöglich zu nutzen. Was die Universität leisten kann und leisten muss, ist, dafür zu sorgen, dass ihre eigenen Prozesse – allen voran Personalauswahl- und Qualifizierungsverfahren – so weit wie möglich frei sind vom Einfluss genderspezifischer Voreingenommenheiten. Maximale Transparenz von Kriterien und Standards in allen Verfahrensschritten, der ständige Wille der Beteiligten, die Einhaltung der Regeln durchzusetzen, und ihre Befähigung, auch subtile Gleichstellungshindernisse und Benachteiligungsversuche zu erkennen, sind wesentliche Voraussetzungen dafür. Die JGU ist diesbezüglich, wie ich zu zeigen versucht habe, auf gutem, aber noch weitem Weg.

33 Zum sehr begrenzten (externen) Betreuungsangebot speziell für Kinder von Universitätsmitgliedern in Mainz siehe etwa URL: https://www.familienservice.uni-mainz.de/betreuung/ (abgerufen am 15.11.2021).
34 HochSchG §2 Abs. 3.
35 Siehe hierzu auch den Beitrag von Sabina Matter-Seibel in diesem Band.

Diese kurze Skizze zu Stand und Perspektiven der Gleichstellung von Frauen an der JGU ist im Übrigen wie jede Beschreibung empirischer Gegenstände unvermeidbar selektiv. Die Selektionsbasis ist nichts weiter als meine persönliche Erfahrung in verschiedenen akademischen Positionen und Fächern an der JGU und anderswo über fast fünf Jahrzehnte. Auch wenn ich mich als Sozialwissenschaftlerin bemühe, diese Erfahrungen möglichst systematisch zu sortieren, handelt es sich um eine subjektive, nicht theoriegestützte Selektion. Deswegen – last, but not least: Nur eine theoriegeleitete und empirisch gesättigte Genderforschung kann eine solide Grundlage für möglichst effektive und effiziente weitere Gleichstellungsarbeit liefern. Auch diese Forschung zu fördern und gegen ideologisch-politische Anfeindungen zu unterstützen, ist ein notwendiger Teil des weiteren Bemühens um die Gleichstellung der Geschlechter an der JGU – ein Teil, den sie ohne jeden Zweifel leisten kann und sollte.

Dominik Schuh

Frauen in der Hochschulleitung der JGU. Eine exemplarische Perspektive in zwei Gesprächen

Historischer Wandel vollzieht sich manchmal in der Ruhe des Alltags. Als Dagmar Eißner am 30. Januar 1990 als erste Frau zur Vizepräsidentin der Johannes Gutenberg-Universität Mainz (JGU) und damit zum ersten weiblichen Mitglied der Hochschulleitung gewählt wurde, war dieser Umstand dem Hausmagazin *JoGu* keine Anmerkung wert.[1] Dabei verfügte das Präsidium der JGU angesichts seiner vergleichsweisen schmalen Besetzung mit nur zwei Vizepräsident:innen mit einem Mal über einen relativ hohen Frauenanteil. Noch 1996 lag der Anteil der Frauen an der Gesamtzahl der Prorektor:innen und Vizepräsident:innen an allen deutschen Hochschulen bei ungefähr zehn Prozent. Erst im zweiten Jahrzehnt des 21. Jahrhunderts überstieg er die 25 Prozent-Marke, um 2020 bei etwa einem Drittel anzugelangen – auf gleicher Höhe mit den Kanzlerinnen und etwa acht Prozentpunkte vor den Präsidentinnen.[2] Ließe sich anhand dieser Vergleichswerte auf den ersten Blick argumentieren, die Hochschulleitung der JGU habe sich bereits früh einem ausgeglicheneren Geschlechterverhältnis genähert, so wird doch zugleich schnell klar, dass ein quantitativer Zugang für eine einzelne Einrichtung und ein ausgesprochen überschaubar großes Gremium wenig Erkenntnisgewinn verspricht. Es verbietet sich angesichts der schieren Abwesenheit

1 Die Wahlmitteilung findet sich in JoGu 21 (1990), Nr. 122, S. 5. Im vorhergehenden Beitrag zur Amtseinführung des Präsidenten Zöllner wird Eißner mit ihrem Amtskollegen beiläufig erwähnt, wenn auch in fehlerhafter Schreibweise als Dagmar Eißert (ebd., S. 4). Die Wahl der ersten Universitätsrektorin (Margot Becke-Goehring an der Universität Heidelberg) in Deutschland war 1966 eine regelrechte Sensation. Vgl. Verena Türck: Margot Becke-Goehring. Erste Professorin und erste Rektorin der Universität Heidelberg – Interview mit einer Zeitzeugin. In: Wissenschaft als weiblicher Beruf? Die ersten Frauen in Forschung und Lehre an der Universität Heidelberg. Hg. von Susan Richter. Heidelberg 2016 (= Universitätsmuseum Heidelberg Kataloge 3), S. 41–48.
2 Vgl. die Datenzusammenstellung zu Frauenanteilen an den Hochschulleitungen, 1996–2020, auf den Seiten des Leibniz-Instituts für Sozialwissenschaften gesis, URL: https://www.gesis.org/cews/portfolio/digitale-angebote/statistiken/thematische-suche/detailanzeige/article/frauen anteile-an-den-hochschulleitungen sowie Andrea Löther: Datenreport. Geschlechtergleichstellung in Entscheidungsgremien von Hochschulen (2020/2021). Köln 2022, URL: https://nbn-resolving.org/urn:nbn:de:0168-ssoar-79603-5 (beide abgerufen am 29.8.2022).

relevanter Fallzahlen vielmehr jeder Versuch, sich der Rolle von Frauen in der Leitung[3] der JGU in quantitativer Perspektive zu nähern. Schon die Gesamtzahl aller Rektoren, Präsidenten, Vizepräsident:innen und Kanzler:innen lässt kaum Verallgemeinerungen zu.

Zugleich ist festzustellen, dass sich unter 21 Rektoren (1946–1974) und sieben Präsidenten (seit 1974) der Universität bislang keine Frau findet. Gleiches gilt für das Amt des Prorektors (bis 1974). Unter den gut 20 Vizepräsident:innen (seit 1974) sind zumindest drei, unter den Kanzler:innen der Universität eine Frau zu verzeichnen. Dass unter den weiblichen Mitgliedern des Präsidiums allein zwei Vizepräsidentinnen in direkter Folge in den 1990er-Jahren tätig waren und dass mit einer merklichen Unterbrechung (1998–2010) seit 2010 durchgängig mindestens eine Frau Teil der Leitung der JGU ist, steht mit größeren gesellschaftlichen Entwicklungen im Einklang. Dass gleichzeitig die Zahl der weiblichen Fachbereichsleitungen trotz eines stetigen Wachstums der Gruppe der Professorinnen auf niedrigem Niveau stagniert, sei an dieser Stelle nur am Rande angemerkt.

Von der Frage ausgehend, was sich über Frauen in der Hochschulleitung der JGU aussagen ließe, verzichtet der vorliegende Beitrag schon angesichts der zahlenmäßigen Beschränkungen bewusst auf einen systematischen Zugriff. Es wird vielmehr auf Basis zweier Interviews versucht, beispielhaft Wege in die Leitung der JGU in den Blick zu nehmen. Eine derartige Annäherung an diejenigen Personen, die eine solche Führungsposition innehatten oder innehaben, ist freilich mit dem Risiko verbunden, dass eine Deutung oder gar Bewertung ihrer individuellen Wirkungszeit, ihrer Leistungen und ihrer Handlungsweisen nicht unabhängig von ihrer je eigenen Perspektive geleistet werden kann. Der vorliegende Beitrag versteht sich insofern als eine begleitende Reflexion in eher journalistischem Format. Er erhebt nicht den Anspruch einer kritisch-historischen Darstellung, so wenig wie er auf eine Verallgemeinerung oder verallgemeinernde Einordnung des persönlichen Erlebens dieser Personen abzielt. Im Sinne dieser Herangehensweise werden die Gespräche mit den Protagonistinnen weitgehend unkommentiert wiedergegeben. Sie schildern aus der Egoperspektive Ausschnitte des jeweiligen beruflichen Werdegangs, ohne dabei strukturelle Phänomene der Ungleichheit zu fokussieren, die den historischen Kontext dieser Wege mitprägen.

Die Gespräche aus dem Juni 2021 werden im Folgenden gekürzt und redaktionell nachbearbeitet wiedergegeben. Im Sinne einer zumindest groben Ein-

3 Seit 2020 wird die Hochschulleitung laut rheinland-pfälzischem Hochschulgesetz (HochSchG) als kollegiales Gremium durchgängig mit der Bezeichnung »Präsidium« adressiert. Vgl. HochSchG § 79. Der vorliegende Beitrag verwendet die Bezeichnungen »Hochschulleitung« und »Präsidium« ohne begriffliche Unterscheidung.

ordnung werden kurze biografische Anmerkungen zu den bisherigen weiblichen Mitgliedern der Hochschulleitung vorangestellt sowie abschließend die Gesprächsergebnisse mit Mechthild Dreyer und Waltraud Kreutz-Gers in einer Zusammenschau betrachtet.

Vier Frauen in 75 Jahren

Univ.-Prof. Dr. Dagmar Eißner (Vizepräsidentin für Forschung 1990–1995)

Dagmar Eißner wurde 1942 in Leipzig geboren und kam 1972 als Ärztin für Radiologie an die Mainzer Universitätsklinik, wo sie 1983 zur C2-Professorin ernannt wurde. 1990 wurde sie als Nachfolgerin von Jürgen Zöllner erste Vizepräsidentin für Forschung der JGU und 1992 in diesem Amt bestätigt. 1995 wurde Eißner C4-Professorin und Direktorin der Klinik und Poliklinik für Nuklearmedizin in Mainz. Zeitgleich schied sie aus dem Präsidium aus. Eißner starb 1996 in Mainz.[4]

Die Universitätsmedizin Mainz vergibt seit 2002 im Rahmen ihres Frauenförderungsprogramms jährlich den Dagmar-Eißner-Förderpreis für Nachwuchswissenschaftlerinnen. Die Landesarbeitsgemeinschaft der Kommunalen Frauen- und Gleichstellungsbeauftragten zählt sie zu den 100 großen Rheinland-Pfälzerinnen.[5]

Univ.-Prof. Dr. Dr. h. c. Renate von Bardeleben (Vizepräsidentin für Studium und Lehre 1995–1998)

Renate von Bardeleben wurde 1940 in Eisenach geboren, studierte Englische und Romanische Philologie in Marburg, London und Mainz und wurde 1965 Mitarbeiterin am Englischen Seminar der JGU. Nach ihrer Promotion 1967 in Mainz und einem Forschungsaufenthalt in den USA wurde sie 1972 zur Assistenzprofessorin an der JGU ernannt. Nach ihrer Habilitation nahm sie 1978 einen Ruf an die Freie Universität (FU) Berlin an, kehrte aber 1980 bereits als C4-Professorin für Amerikanische Sprache und Kultur an den heutigen Fachbereich 06 in Ger-

4 Vgl. Frauenbüro der Landeshauptstadt Mainz und Frauenbüro der Johannes Gutenberg-Universität (Hg.): vorbildlich. 17 Mainzer Wissenschaftlerinnen, deren Arbeit und Forschung noch heute spürbar sind (Ausstellung 2011), S. 27, URL: https://www.mainz.de/medien/internet/downloads/vorbildlich.pdf (abgerufen am 13.2.2022).
5 Vgl. Landesarbeitsgemeinschaft der Kommunalen Frauen- und Gleichstellungsbeauftragten in Rheinland-Pfalz/LAG: 100 Große Rheinland-Pfälzerinnen, URL: https://www.bitburg-pruem.de/cms/images/pdf/100_grosse_Rheinland_Pfaelzerinnen.pdf. (abgerufen am 13.2.2022).

mersheim zurück. 1993 übernahm sie das Amt der Dekanin des Fachbereichs, bevor sie 1995 unter Präsident Josef Reiter zur Vizepräsidentin für Studium und Lehre ernannt wurde. 1998 schied sie aus der Hochschulleitung aus, blieb aber noch mehrere Jahre Mitglied des Senats der JGU.[6] 2016 wurde ihr in Anerkennung ihrer Verdienste die Würde einer Ehrensenatorin verliehen. In der Würdigung wurde insbesondere ihr Engagement für den Aufbau einer modernen Amerikanistik am heutigen Fachbereich Translations-, Sprach- und Kulturwissenschaft (FTSK), der Ausbau der engen und erfolgreichen Kooperation zwischen Mainz und Germersheim sowie die frühe Etablierung zukunftsträchtiger Forschungsbereiche wie der Gender- und Chicano-Forschung hervorgehoben.[7]

Univ.-Prof. Dr. Mechthild Dreyer (Vizepräsidentin für Studium und Lehre 2010–2018)

Mechthild Dreyer wurde 1955 in Ratingen geboren und studierte Katholische Theologie, Philosophie und Pädagogik an der Universität Bonn. 1980 schloss sie das Fach Theologie mit dem Diplom ab und wurde 1984 in Bonn im Fach Philosophie promoviert. Nach ihrer Habilitation, ebenfalls im Fach Philosophie in Bonn 1995, übernahm sie die stellvertretende Leitung des dort ansässigen Albertus-Magnus-Instituts, das die Werkausgabe der Schriften Alberts herausgibt, bevor sie 1999 zur außerplanmäßigen Professorin für Philosophie an der Universität Bonn ernannt wurde. Im gleichen Jahr erhielt sie einen Ruf auf die C4-Professur für Philosophie, insbesondere Scholastische Philosophie an der JGU. 2004–2008 war sie stellvertretende Vorsitzende des Hochschulrats der JGU, bevor sie 2008 zur Dekanin des Fachbereich 05 | Philosophie und Philologie gewählt wurde. 2010 erfolgte ihre Wahl ins Amt der Vizepräsidentin für Studium und Lehre, das sie bis 2018 bekleidete. Auch nach ihrem Ausscheiden aus der Hochschulleitung übernahm sie eine Vielzahl von Funktionen in Gremien und Beiräten, etwa als stellvertretende Vorsitzende des Hochschulrats der Hochschule Mainz, als Mitglied in den Hochschulräten der Technischen Universität Kaiserslautern und der Julius-Maximilians-Universität Würzburg.[8]

6 Vgl. [o. V.]: Zur Vizepräsidentin gewählt. Professor Dr. Renate von Bardeleben. In: JoGu 26 (1995), Nr. 147, S. 1 f.
7 Vgl. [o. V.]: Johannes Gutenberg-Universität Mainz verleiht zentrale Auszeichnungen für ehrenamtliches Engagement zum Wohle der Hochschule. Pressemitteilung vom 26.10.2016, URL: https://www.uni-mainz.de/presse/76790.php (abgerufen am 17.2.2022).
8 Vgl. den Lebenslauf von Univ.-Prof. Dr. Mechthild Dreyer, URL: https://www.philosophie.fb 05.uni-mainz.de/arbeitsbereiche/aelterephilosophiegeschichte/mdreyer/lebenslauf/ (abgerufen am 17.2.2022).

Dr. Waltraud Kreutz-Gers (Kanzlerin seit 2013, seit 2021 in ihrer zweiten Amtszeit)

»Dr. Waltraud Kreutz-Gers, geboren 1959, hat Sozial-, Wirtschafts- und Rechtswissenschaften an den Universitäten Bochum, Oldenburg und Hagen studiert und nach Forschungsaufenthalten in Kanada über Reformen zur Parteienfinanzierung promoviert. Im Anschluss an das Wirtschaftsreferendariat des Landes Nordrhein-Westfalen war sie seit 1991 in verschiedenen Funktionen im nordrhein-westfälischen Wissenschaftsministerium tätig – unterbrochen durch eine Professurvertretung an der Universität Siegen und eine Tätigkeit als kaufmännischer Vorstand des Max-Delbrück-Centrums für Molekulare Medizin in Berlin-Buch. Seit 2003 war sie Leiterin der Forschungs-, später der Hochschulabteilung in Düsseldorf und in diesem Zusammenhang Mitglied u. a. des Medizinausschusses und des Ausschusses Lehre im Wissenschaftsrat, Aufsichtsratsvorsitzende des Universitätsklinikums Essen sowie Vertreterin des Landes im Hochschulausschuss der Kultusministerkonferenz.«[9]

Mechthild Dreyer im Gespräch[10]

Das Gespräch wurde am 15. Juni 2021 geführt.

Der Interviewer übermittelte der Interviewten seine Fragen vorab. Der Fokus der Fragen lag dabei auf der Rolle von Geschlecht in ihrer Karriere als Wissenschaftlerin und Wissenschaftsmanagerin. Nach einer kurzen Begrüßung äußert sie sich grundsätzlich zu den vorgeschlagenen Leitfragen:

Ich kann Ihnen rückblickend nicht sagen, was es für mich bedeutet hat, als Frau Wissenschaftlerin zu werden. Diese Wirklichkeit gab es für mich damals nicht. Als ich Ihre Fragen gelesen habe, erinnerte ich mich an eine Geschichte, die mir ein Kollege, der Medienpädagoge ist, erzählt hat: In einer Schulklasse machte er die Bemerkung: »Als ich in Eurem Alter war, kannten wir keine Tablets.« Daraufhin habe ihn ein Junge gefragt: »Sie hatten keine Tablets und keine PCs? Wie sind Sie dann ins Internet gekommen?« Dieser Schüler konnte sich keine Wirklichkeit ohne Internet vorstellen. So sind auch Ihre Fragen nach der Be-

9 Vgl. die Pressemitteilung *Waltraud Kreutz-Gers geht in die zweite Amtszeit als Kanzlerin der Johannes Gutenberg-Universität Mainz*, 1.9.2012, URL: https://www.uni-mainz.de/presse/aktuell/14134_DEU_HTML.php (abgerufen am 17.2.2022).
10 Das Gespräch wurde aufgezeichnet. Das Transkript wurde für die vorliegende Fassung gekürzt und redaktionell nachbearbeitet. Dabei wurden Fragen in Teilen neu geordnet und mündliche Formulierungen im Sinne der Schriftsprache angepasst.

deutung von Geschlecht für mich. Die Fragen unterstellen eine Wirklichkeit, die es während meiner Studienzeit noch nicht gegeben hat, und infolgedessen gab es die Wirklichkeit auch in meiner Wahrnehmung nicht.

Das heißt, Frauen waren in Ihren Studiengängen die Ausnahme?

Ich habe in Bonn ein Doppelstudium in den Fächern Philosophie und Theologie absolviert. Solch ein Doppelstudium haben damals nur sehr wenige Frauen gemacht. Hinzu kam, dass damals kaum eine Frau ein Philosophiestudium mit einer Promotion abschloss, geschweige denn in diesem Fach habilitiert wurde.

Während meiner Studienzeit habe ich nur in meinem Drittfach Pädagogik eine Frau in der Lehre erlebt, eine Lehrbeauftragte für das Fach Statistik. Das heißt, ich kannte keine Differenz zwischen der Fachwissenschaft und einer männlichen oder weiblichen Form, Wissenschaft zu treiben. Infolgedessen gab es auch keine Anlässe, darüber nachzudenken, was es hieß, als Frau in der Wissenschaft aktiv zu sein. Das war kein Thema und kein Hintergrund des Nachdenkens.

Als Sie studierten, war es selten, dass Frauen in leitender Position in der Wissenschaft tätig waren ...

Während meines Theologie- und Philosophiestudiums in Bonn gab es in diesen Fächern dort nur eine einzige Professorin: Ingeborg Heidemann.[11] Sie war damals Professorin am Philosophischen Seminar. Der Anteil von Frauen, die nach einer Promotion im Fach Philosophie an der Hochschule bleiben, ist ja bis heute nicht sehr groß. In meiner Studienzeit kannte ich auch keine Dekanin, keine Präsidentin beziehungsweise Rektorin. Das blieb auch so, als ich wissenschaftliche Mitarbeiterin an der FU Berlin war. Auch dort gab es zunächst nur eine Professorin im Fach Philosophie. Es fehlten *Role Models* und damit die Impulse, um über das Thema Frau und Karriere in der Wissenschaft nachzudenken.

Wann haben Sie sich zum Ziel gesetzt, eine Karriere in der Wissenschaft anzustreben, und wie waren die Reaktionen in Ihrem damaligen Umfeld?

Zu dieser Frage fällt mir ein Satz von Frau von Bardeleben[12] ein: »Meine Generation hat den Wunsch, Professor zu werden, noch vor sich selbst verborgen.« Frau Bardeleben ist zwar einige Jahre älter als ich, aber dieser Aussage kann ich

11 Professorin für Philosophie an der Universität Bonn, gestorben 1987.
12 Renate von Bardeleben, emeritierte Professorin für Amerikanische Sprache und Kultur, Vizepräsidentin für Studium und Lehre an der JGU von 1995 bis 1998.

nur zustimmen. Auch ich habe dieses Ziel vor mir selbst verborgen. Ich habe mich nicht dafür entschieden, eine Karriere in der Wissenschaft zu machen. Ich kann nur sagen, als ich zum Professor[13] ernannt worden bin, da wusste ich es.

Was war für Sie die leitende Vorstellung im Studium? Haben Sie sich gesagt: Ich studiere jetzt und sehe, was kommt?

Ich habe in folgender Weise studiert: Man wird immatrikuliert und erhält eine Prüfungs- und Studienordnung. Danach war man sich selbst überlassen – entweder man hat es geschafft oder nicht.

Natürlich weiß ich aufgrund meiner Gutachtertätigkeiten, dass Studenten auf die Frage, was sie werden wollen, die Angabe »Professor« machen. So habe ich allerdings nicht gelebt. Das wäre an der klassischen Ordinarienuniversität auch kein Denkmodell gewesen. Während der Jahre als wissenschaftliche Mitarbeiterin war mein Bezugspunkt immer nur die jeweilige Position. Zum Professor wurde man berufen. Auch im Assistentenkreis haben wir nicht darüber gesprochen, dass wir Professor werden wollen, weil dieses Ziel viel zu ungewiss war. Wir haben das anstehende Habilitationsverfahren besprochen, wie das Kolloquium aussieht, welche Prüfungsthemen es gibt.

Haben Sie an den Universitäten Bonn, Freiburg, Berlin das Gefühl gehabt, dass dort mit Geschlecht unterschiedlich umgegangen wurde?

Die geringe Anzahl von Frauen, von denen ich an diesen Universitäten wusste, hatte eher damit zu tun, dass ich Fächer studiert habe, in denen der Frauenanteil sehr gering war. Es gab in den Philosophischen Fakultäten die eine oder andere Professorin. Ich kann nur wiederholen: Es war für mich selbst kein Thema und in den Kontexten, in denen ich gearbeitet und gelebt habe, war es auch kein Thema. Es war so, wie es der Literaturkritiker Reich-Ranicki formuliert hat: »Es gibt keine Frauen- oder Männerliteratur. Es gibt nur gute oder schlechte.« Das ist der Kontext, in dem ich groß geworden bin: Es gab nur gute oder schlechte Arbeit und wenn sie schlecht war, dann war es so; und wenn sie gut war, dann war es auch so.

Geschlecht war ansonsten nie ein Thema in Ihrer Arbeit?

Nein, das Thema war nur: gute oder schlechte Arbeit. Da ich so sozialisiert worden bin, habe ich darüber auch nicht mehr nachgedacht. Natürlich gab es bereits eine feministische Theologie und engagierte Wissenschaftlerinnen in

13 Die Personenbezeichnungen folgen dem Wortlaut des Gesprächs.

diesem Bereich. Ich kann mich auch daran erinnern, dass bei der Neuherausgabe des großen Lexikons für Theologie und Kirche in den 1990er-Jahren ausdrücklich darauf geachtet worden ist, in den Fachartikeln das Thema »Frau« zu berücksichtigen. Aber in Forschungsarbeiten spielte das Thema »Geschlecht« eine eher randständige Rolle. Und was das Fach Philosophie betrifft, hier war es damals nicht von Bedeutung.

Würden Sie sagen, in Ihrem Umfeld wurde Geschlecht grundsätzlich nicht als relevant angesehen?

Ich glaube, man verkennt, wie stark eine akademische Sozialisation sein kann. Diese geht mit bestimmten Perspektiven einher, die man gewinnen oder nicht gewinnen kann. Die Sozialisation, die ich – manchmal auch leidvoll – damals erfahren habe, war keine, in der diese Perspektive von Bedeutung war. Für mich war eine viel wichtigere Perspektive die der Relevanz der Philosophie des Mittelalters im Kontext der Philosophie. Das ist die Perspektive, die mich persönlich sehr geprägt hat. Das war ein Diskurs innerhalb des Faches über die Relevanz des Gebietes, das ich zu meinem Lehr- und Forschungsgebiet gemacht habe.

Wenn Sie Ihre akademische Sozialisation so Revue passieren lassen, gab es da einen Moment, in dem Sie empfanden: »Jetzt gehöre ich zur scientific community, jetzt bin ich Wissenschaftlerin«?

Ich bin akademisch in der Weise sozialisiert worden, dass die Professur eine Berufung und damit ein »Erleiden« ist. Auch die Habilitation war ein Erleiden, ebenso die Promotion. Wir sagen heute: »Ich habe promoviert«. Das ist eigentlich falsch. Korrekt heißt es auch heute noch: »Ich bin promoviert worden durch eine Fakultät, durch einen Fachbereich«. Der Akzent des Passiven ist das dominierende Element der akademischen Sozialisation. Sie können noch so aktiv sein, wenn anschließend andere darüber entscheiden, ob man den angestrebten Grad erreicht. Das heißt, man muss bestimmte Standards erfüllen und wenn alles gut geht, wird der akademische Grad verliehen. Jeder Eigenaktivität steht gegenüber, dass das, was man erstrebt, nur erreicht werden kann, wenn es verliehen wird. In dieser Perspektive habe ich gelebt.

Haben Sie das persönlich als Ausgeliefertsein erlebt?

Was heißt Ausgeliefertsein? Es gibt einen Aspekt des Unbekannten, der Nicht-Einschätzbarkeit dessen, von dem man weiß, dass das nichts mehr mit der eigenen Leistung zu tun hat. Das haben Sie heute noch viel, viel stärker. Wenn Sie sehen, wie viele sich auf eine Professur bewerben und wer dann genommen wird.

Nicht wenige haben den Eindruck, es geht nicht um Besten-Auswahl. Es gibt nur zwei Möglichkeiten: Entweder man verlässt das System, oder man bleibt im System und dann ist es das immer Gleiche.

Wenn Sie von akademischer Sozialisation sprechen, heißt das für Sie auch Nachahmung? Gab es für Sie Vorbilder in Ihrer Karriere?

Ich kann mich nicht erinnern, mich an Vorbildern orientiert zu haben. Ich habe mich an Standards orientiert. Ich bringe Ihnen ein Beispiel aus meiner Tätigkeit als Vizepräsidentin. Die Art und Weise, wie Herr Scholz[14] als Kanzler in Sitzungen Sachverhalte analysiert hat, fand ich so vorbildlich, dass ich mich an seiner Verfahrensweise orientiert habe. Aber ich habe mir Herrn Scholz nicht eigens zum Vorbild genommen. Das heißt, ich habe eine Reihe von Prozeduren und Handlungsabläufen kennengelernt, die für mich vorbildlich waren. In dieser Weise habe ich sicherlich viel von anderen Personen gelernt, aber das von sehr unterschiedlichen Personen. Aber nie war eine Person als solche für mich Vorbild.

Ich hatte gestern ein Gespräch mit der Kanzlerin, das war in gewisser Weise ganz ähnlich...

Ja klar, wir haben ja auch ein ähnliches Alter.

Ist diese Sicht auf Geschlecht und die Art auf Leistung, auf bestimmte Stationen zu blicken, aus Ihrer Sicht generational geprägt?

Es scheint mir weder eine Generationen- noch eine kulturelle Frage zu sein. Die Wirklichkeit ist zu komplex, als dass man dies so einfach einordnen könnte. Nach meiner Erfahrung sind die Wahrnehmungen, warum etwas zustande kommt oder nicht zustande kommt, und die Gründe, warum etwas tatsächlich zustande kommt oder nicht zustande kommt, manchmal sehr unterschiedlich. Kurz: Ich würde nicht sagen, dass es kulturell oder generational ist.

Wann sind Sie das erste Mal mit Hochschulpolitik in Kontakt gekommen und wie haben Sie das erlebt?

Ich war als Student schon in einem Gremium, dem Fakultätsrat der Theologischen Fakultät in Bonn. Da habe ich zum ersten Mal gesehen, wie sich das, was

14 Götz Scholz, 1997–2013 Kanzler der JGU, von 2013 bis 2016 Kaufmännischer Vorstand der Universitätsmedizin Mainz.

»für die Galerie gespielt wird«, von den Agenden unterscheidet, die im Hintergrund stehen. Da hörte man Dinge, die man als Student im Hörsaal nicht hörte. Im Fakultätsrat habe ich zum ersten Mal die eigenen Lehrer alle zusammen in einem Gremium gesehen. Da bekommt man etwas von dem mit, was im Hörsaal verborgen bleibt.

Hat Sie das irritiert?

Nein. Das Einzige was man sich fragt, ist, ob das Bild, das man sich im Hörsaal gemacht hat, mit den Erfahrungen übereinstimmt, die man im Fakultätsrat macht. Es ist schon interessant, Machtverhältnisse zu beobachten. Ich habe damals zum ersten Mal erlebt, dass die Sitzordnung eine Machtfrage ist. Man nimmt wahr, dass Plätze Ränge bedeuten.

Inwiefern haben Sie ihre Gremientätigkeiten als politische Aufgabe wahrgenommen?

Es war ganz klar eine politische Aufgabe. Im Rahmen der Wahlen zu den Gremien bin ich von den Studenten gewählt worden. Ich hatte mich und meine Ziele zuvor in den Vorlesungen vorgestellt. Es gab auch einen Gegenkandidaten. Wenn Sie so wollen, war das eine Kleinstform von Wahlkampf.

Warum haben Sie das gemacht?

Man fragte mich, ob ich das machen will, und da ich es interessant und reizvoll fand, mich fakultätsweit einzusetzen, habe ich kandidiert. Dafür wurde auch mein Stipendium verlängert. Ich habe dann natürlich mehr gemacht, weil mehr zu tun war. Die Gremienarbeit in intensiver Form hat aber erst in Mainz begonnen.

Wo Sie 1999 Ihre Stelle angetreten haben.

Genau. Kurze Zeit später war ich schon im Fachbereichsrat, bin von Herrn Hamburger[15] für den Senat vorgeschlagen worden und war 2001/02 im Senat. 2000 habe ich den interdisziplinären Arbeitskreis Mediävistik mitbegründet und war für mehrere Jahre dessen Sprecherin. Ich war zudem Frauenbeauftragte unseres Fachbereichs. Aus dem Senat heraus kam ich wiederum recht schnell in den Hochschulrat. Neben Lehre und Forschung war ich kontinuierlich in den Gremien der Universität tätig und die meiste Zeit sogar in mehreren gleichzeitig.

15 Franz Hamburger, von 1978 bis 2011 Professor für Erziehungswissenschaft an der JGU.

Jetzt kommt die Frauenbeauftragte doch etwas überraschend, da das »Frauenthema« ja zunächst keines für Sie war?

Ich habe diese Position damals auch übernommen, weil keine andere Professorin dazu bereit war, es zu machen. Eine wissenschaftliche Mitarbeiterin hätte schlicht nicht die Freiheit gehabt, gegenüber einem Professorenkollegium zu sagen: »Was mit der Bewerbung dieser Frau geschieht, ist nicht lege artis.« Deshalb war es mir wichtig, als Professorin diese Position wahrzunehmen.

2008 sind Sie dann Dekanin geworden?

Genau, ich habe 2008 mein Mandat im Hochschulrat niedergelegt, da es mit der Position im Dekanat nicht vereinbar war, und wurde Dekanin des Fachbereichs 05. Gleichzeitig hatte ich das Projekt Pro Geistes- und Sozialwissenschaften, wo wir erste Grundlagen für das gelegt haben, was ich später als Vizepräsidentin fortsetzen konnte. In diesem Kontext ist beispielsweise das Gutenberg Lehrkolleg konzipiert worden, und es entstanden die ersten Ideen zur Lehrstrategie.

Sie waren nicht so lange Dekanin – wollten Sie Vizepräsidentin werden?

Nein, auch die Position einer Vizepräsidentin ist eine Frage der Berufung. Aber ich kann sagen, von dem Moment an, als ich zum ersten Mal im Senat war, und das war ja recht früh, habe ich versucht, einen gesamtuniversitären Blick zu entwickeln. Von daher hat mich diese Perspektive schon früh interessiert.

Was hat Sie daran interessiert?

Das hat viel mit der Philosophie des Mittelalters zu tun. Hier lernt man, in Strukturen zu denken. Strukturelle Themen sind für mich daher sehr reizvoll. Wie gehe ich mit Wirklichkeiten um? Welche Perspektiven kann ich einnehmen? Können sich diese Perspektiven überlappen oder nicht? Wie werden Thematiken distinkt benannt, so dass es keinen Zweifel mehr gibt, worüber wir sprechen? Wie sehen Lösungswege aus und wenn sie kontrovers sind, wie führt man Kontroversen zusammen? All das sind Fragen nach Strukturen. Sie stellen sich auch, wenn man sich mit Fragen von Hochschule und Hochschulentwicklung befasst.

Sie haben erst nach der Promotion angefangen, sich mit mittelalterlicher Philosophie zu befassen?

Nein, die theologische Abschlussarbeit war eine Arbeit im Bereich Philosophie des Mittelalters und ich sollte sie eigentlich in der theologischen Promotion

fortsetzen. Eine solche Promotion schien mir aber nicht opportun zu sein, weil die Karrierewege in der Theologie stark vom Votum der Kirche abhängig sind. Außerdem konnte ich mit einer grundständigen Promotion in Philosophie auch mein Studium abschließen. Ein Mittelalterthema war in dieser Zeit jedoch ein Thema, mit dem man in Bonn bei einigen Professoren des Faches Philosophie Schwierigkeiten bekommen konnte. Mein Doktorvater hat mich daher darauf hingewiesen, die Doktorarbeit eher strategisch anzulegen. Es sollte ein Thema sein, dass in die Perspektive der philosophischen Seminare der Universität Bonn passte. Wenn man später eine weitere Arbeit anschließen wollte, musste man im Kontext der Bonner Philosophie zudem eine gewisse Breite nachweisen können. Wollte man also im Bereich der Philosophie des Mittelalters langfristig weiterarbeiten, empfahl es sich nicht, hier auch eine Dissertation zu schreiben. Die dritte strategische Entscheidung war, ein Thema zu wählen, das man im Kontext einer Promotionsförderung in drei Jahren gut bewältigen konnte. So hat sich mein Thema ergeben. Erstens: Neukantianismus, das passte gut in den Kontext der Philosophie in Bonn. Zweitens: Es sollte etwas aus dem Neukantianismus sein, das Bezüge zu meinem Theologiestudium hatte, daher das Thema der Gottesidee bei Hermann Cohen. Drittens: Auch die zeitliche Begrenzung hat für Cohen gesprochen, über den zum damaligen Zeitpunkt nicht viel gearbeitet wurde. So wäre es, falls sich ein Habilitationsvorhaben mit einer Arbeit in der Philosophie des Mittelalters anschlösse, nicht schwierig, die geforderte Breite nachzuweisen.

Die Auswahl des Promotionsthemas war also sehr strategisch – das steht ein wenig im Gegensatz zum erwähnten Vorgehen, von Station zu Station zu denken?

Der für mich gewichtigste Punkt war, so zu studieren, dass man Abschlüsse machen kann, die anschließend eine Vielfalt von Optionen eröffnen. Wenn es ein Prinzip gab, dem ich gefolgt bin, dann dem, Optionen zu wahren. Deshalb habe ich ein Doppelstudium gewählt, obwohl es arbeitsreich war. Dabei ging es nicht spezifisch um Karriereoptionen in der Wissenschaft, sondern um Optionen, die anschließend unproblematisch zu einem Beschäftigungsverhältnis führen konnten. Je mehr Optionen desto besser.

War das auch ein Grundsatz ihrer Leitungsarbeit?

Ja. Wenn ich mit Personen oder mit Themen zu tun hatte, habe ich versucht, möglichst viele Optionen anzubieten. Ich habe immer überlegt, welche Optionen es gibt, wenn man sich für X oder Y entscheidet. Machen sich Türen auf oder schließen sie sich? Das habe ich immer versucht mit zu bedenken, als Dekanin, als Frauenbeauftragte, auch bei der Betreuung von Mentees im Pizan-Programm

oder in der Gutenberg-Akademie. Ich habe relativ viele Nachwuchswissenschaftlerinnen betreut und zu den zentralen Fragen gehörte: Welche Optionen haben Sie jetzt, und welcher Schritt bietet am Ende mehr Optionen?

In Ihren Schilderungen sind die Optionen auch oft zu Ihnen gekommen.

Es war sicherlich für mich prägend, dass ich mehrfach gefragt oder vorgeschlagen wurde. Ich hätte vielleicht nie für den Senat kandidiert, wenn nicht Herr Hamburger gefragt hätte. Ich wäre auch nie auf die Idee gekommen, Dekanin zu werden, wenn Herr Spies[16] nicht gefragt hätte. Das sind entscheidende Punkte. Ein weiteres Movens war es für mich immer, Neues zu lernen. Das ist für mich der größte Reiz bei allen Aufgaben gewesen, die ich übernommen habe.

Irgendwann haben Sie die Option ergriffen, Vizepräsidentin zu werden. Wie kam es dazu?

Herr Krausch[17] hat mich gefragt, ob ich dazu bereit wäre. Ich weiß, dass meine damaligen Dekanskollegen sich auch sehr dafür eingesetzt haben.

Ich hatte schon vorher von Herrn Michaelis[18] ein Angebot, Vizepräsidentin für Forschung zu werden. Ich bin es damals nicht geworden, weil ich zusammen mit Herrn Schmidt[19] einen Artikel publiziert hatte, in dem es um die Frage ging, wie man Forschungserfolge honorieren kann. Wir hatten ein sehr differenziertes Modell entwickelt. Uns war es wichtig zu zeigen, dass zur erfolgreichen Forschung nicht nur die Einwerbung von Drittmitteln gehört, sondern auch die Publikation, die Betreuung von Habilitanden, erfolgreiche Promotionsverfahren oder der Vorsitz in einer Fachgesellschaft und dass dies alles in ein Belohnungssystem miteinbezogen werden muss. Wir hatten also diesen Artikel publiziert und daraufhin wurde mehr oder minder der Vorwurf laut, das sei mein Wahlprogramm, das ich als Vizepräsidentin umsetzen wolle. Wenn dieses Programm umgesetzt worden wäre, hätte es gerade den Geisteswissenschaften sehr geholfen, weil sie dann für ihre Forschungstätigkeit eine andere Gratifikation als nur die über Drittmittel erhalten hätten. Aber das Thema war so kontrovers, dass Herr Michaelis dem Senat schließlich eine andere Person als Vizepräsidenten vorgeschlagen hat.

16 Bernhard Spies, von 1998 bis 2013 Professor für Neuere Deutsche Literatur an der JGU.
17 Georg Krausch, seit 2007 Präsident der JGU.
18 Jörg Michaelis, von 1977 bis 2009 Professor für Medizinische Statistik und Dokumentation, von 2001 bis 2007 Präsident der JGU.
19 Uwe Schmidt, Professor für Hochschulforschung an der JGU, seit 2002 Leiter des Zentrums für Qualitätssicherung und -entwicklung.

Im Nachhinein war ich sehr froh, Vizepräsidentin für Studium und Lehre geworden zu sein, weil mir das Möglichkeiten eröffnete, die ich reizvoller fand als die, die sich im Bereich Forschung zeigten.

Ist das Vizepräsidium für Lehre eher ein weibliches?

Ich glaube, das ist eher eine Frage der Fachkulturen. Generell ist die Haltung verbreitet, dass ein Vizepräsident für Forschung eher ein Naturwissenschaftler sein sollte. Ich meine, davon müssen wir uns lösen, auch wenn man natürlich immer fragen darf, wie jemandem der Transfer gelingt, der in anderen Paradigmen groß geworden ist.

War der Weg in die Hochschulleitung für Sie ein Sprung ins kalte Wasser?

Wo soll das kalte Wasser gewesen sein? Ich kannte die Institutsebene, die Fachbereichsebene, die Ebene der Forschungsprojekte. Ich saß jahrelang im Senat und im Hochschulrat. Man wundert sich im Gegenteil eher über die vielen Déjà-vu-Erlebnisse. Das Neue bestand für mich vor allem darin, bei anstehenden Projekten fachkulturübergreifend zu denken. Die Verschiedenheit der Fachkulturen und die Kontroversen zwischen ihnen waren mir schon früher im Senat und im Hochschulrat begegnet.

Gab es denn noch Überraschungen?

Ja. Ich hatte zuvor noch nie gesamtuniversitäre Anträge und Perspektiven formuliert. Das eine ist, darüber zu reden, und das andere ist, die Dinge präzise auf den Begriff zu bringen. Bei den Anträgen habe ich gelernt, das Instrument der SWOT-Analyse in einer Intensität zu nutzen, wie ich es vorher nie gemacht habe. Von daher habe ich auch Instrumente neu kennengelernt.

Wenn Sie auf Ihre Amtszeit zurückblicken, da ist ja viel geschehen: Die Lehrstrategie, das Gutenberg Lehrkolleg wurde eingerichtet, große Teile der Bologna-Reform umgesetzt, das LOB-Projekt. Was war für Sie die größte Herausforderung?

Sie bestand in der Diversität der Volluniversität und in der Notwendigkeit, Menschen aus unterschiedlichen Fachkulturen zu überzeugen – einem Chemiker muss man Dinge anders erklären als einem Historiker. Deshalb war für mich das Führungsthema auch so wichtig. Zusammen mit Herrn Scholz und Frau Karrenberg hatten wir 2010 den Antrag für das Leadership-Projekt gestellt, der dann auch positiv beschieden wurde. Das Führungsthema war für mich die wichtigste

Klammer aller meiner Aktivitäten: für mich zu klären, wie man in der besonderen Organisation Hochschule führt.

Was war Ihr größter Erfolg?

Das kann ich nicht sagen, das ist aus jeder Perspektive anders.

2013–2018 bestand die Hochschulleitung das erste Mal zur Hälfte aus Frauen. War das bemerkenswert?

Es ist heute nicht ungewöhnlich, dass mehrere Frauen Prorektorinnen oder Vizepräsidentinnen sind. Hier in Mainz ist die Situation insofern anders als an anderen Hochschulen, als wir hauptamtliche Vizepräsidenten haben. Die Konstellation mit zwei Frauen in der Hochschulleitung als solche fand ich in keiner Weise ungewöhnlich oder besonders.

Welche Frage würden Sie sich stellen, wenn Sie einen Artikel über Frauen in der Hochschulleitung schreiben müssten?

Ich weiß nicht, ob ich einen solchen Artikel geschrieben hätte.

Ihre Prognose: Wird die Unterscheidung Mann/Frau in der Hochschulpolitik in den nächsten Jahrzehnten noch eine große Rolle spielen?

Ich halte das Diversitätsthema für viel wichtiger. Für mich ist das Thema Mann oder Frau oder drittes oder sonstiges Geschlecht ein Thema im Rahmen von Diversität. Deshalb fand ich es auch gut, dass die Universität Mainz dieses Thema aufgegriffen hat. Ich finde es für den Sachverhalt der Hochschulpolitik viel angemessener, das Thema Diversität zu durchdenken. In diesem Kontext kann man auch über Frauen, Männer, drittes Geschlecht reden, aber gewichtig ist das Diversitätsthema als solches. Eine Prognose möchte ich dazu nicht abgeben. Neue Themen schaffen neue Wirklichkeiten, wir sehen plötzlich etwas, was wir zuvor nicht gesehen haben.

Waltraud Kreutz-Gers im Gespräch[20]

Das Gespräch wurde in zwei Teilen am 14. und 15. Juni 2021 geführt.

Als Sie Ende der 1970er-Jahre Ihr Studium aufnahmen, war es selten, dass Frauen in leitender Position tätig waren. Haben Sie auf eine Führungsposition hingearbeitet oder hat sich das eher ergeben?

Es war nicht von Beginn meines Studiums meine Vorstellung, eine Führungsposition einzunehmen. Das ist einfach so gekommen. Ich wollte auch zunächst nicht in die öffentliche Verwaltung. Wenn man an der Uni ist, denkt man zunächst an das, was man kennt. Daher schwebte mir zunächst eine akademische Karriere vor. Das heißt, ich wollte nach dem Studium zunächst promovieren und anschließend habilitieren.

Nach dem Studium haben Sie im Rahmen einer politikwissenschaftlichen Dissertation die Parteienfinanzierung in Kanada mit der in Deutschland verglichen. Sie haben auch längere Zeit in Kanada gelebt. Warum haben Sie sich danach gegen eine wissenschaftliche Laufbahn entschieden?

Tatsächlich habe ich mich erst, als ich wieder in Deutschland war, gegen eine wissenschaftliche Laufbahn entschieden. Doch das war eine sehr bewusste Entscheidung. Die akademische Karriere war mir einfach zu volatil.

Damals war von Wiedervereinigung noch nichts in Sicht, die gerade in den Gesellschaftswissenschaften die Chancen auf eine Professur deutlich vergrößerte. In der Politikwissenschaft gab es große Schulen in Hamburg, München oder Mannheim, denen gehörte ich aber nicht an. Ich habe mir eingestehen müssen: Das hat keine große Aussicht auf Erfolg.

Ich fand es nie uninteressant, in die öffentliche Verwaltung zu gehen. Bevor ich die Dissertation zu Ende geschrieben hatte, wurde ich schwanger, bekam mein erstes Kind und machte ein paar Monate Pause. Zu dieser Zeit gab es nur wenige Frauen in Führungspositionen und es mangelte besonders an Nicht-Juristen in der öffentlichen Verwaltung. Daher bewarb ich mich für ein Wirtschaftsreferendariat in Nordrhein-Westfalen. Damals war das ein neuer Ausbildungsweg, den einige Bundesländer eingeführt hatten, um Ökonomen und Sozialwissenschaftler für die Einstellung in den höheren Dienst zu interessieren. Es hatte sich angeboten.

20 Das Gespräch wurde aufgezeichnet. Das Transkript wurde für die vorliegende Fassung gekürzt und redaktionell nachbearbeitet. Dabei wurden Fragen in Teilen neu geordnet und mündliche Formulierungen im Sinne der Schriftsprache angepasst.

Sie sind dann aber gar nicht im Innenministerium gelandet, sondern wieder näher an der Wissenschaft?

Nach dem Referendariat habe ich mich gar nicht erst beim Innenministerium beworben. Der übliche Weg im Innenministerium hatte mich inhaltlich nicht interessiert. Eine Station während meines Referendariats führte mich ins Amt für Entwicklungsplanung, Wirtschaft und Statistik des Kreises Neuss. Dort befasste ich mich mit Wirtschaftsförderung – das machte mir Spaß. Bevor ich fertig wurde, kam der Oberkreisdirektor auf mich zu und bot mir die Übernahme nach bestandenem Staatsexamen an. Da ich mich aber nach meinem Referendariat auch beim Wissenschaftsministerium beworben hatte, erinnerte man sich dort anderthalb Jahre später – als eine Stelle frei wurde – an meine Bewerbung. Ich bewarb mich erfolgreich und verließ den Kreis Richtung Düsseldorf.

Und dort waren Sie immer im Hochschulbereich tätig?

Ja, das Wissenschaftsministerium in Nordrhein-Westfalen war für den Hochschulbereich mit 34 staatlichen und einer Reihe privater Hochschulen zuständig. Ich habe in der sogenannten Medizingruppe angefangen, die für die damals sieben medizinischen Einrichtungen, darunter sechs Unikliniken, zuständig war, und zwar als Referentin im Gruppenleiterreferat, mit einem breiten Aufgabenspektrum von der Kapazitätsberechnung bis zum Tierschutz.

Ich bin zügig in der Organisation aufgestiegen und nahezu alle zwei Jahre befördert worden. Meine erste Referatsleitung übernahm ich in der Hochschulplanung und wurde danach als Referatsleiterin in der Haushaltsabteilung tätig. Anfang 2001 bekam ich dann die Gruppenleitung in der Hochschulplanung angeboten, damit verbunden war auch die Geschäftsführung des für den nordrhein-westfälischen Expertenrat unter Professor Hans-Uwe Erichsen[21] tätigen Stabes. Beide Tätigkeiten haben mir großen Spaß gemacht und ich habe gemerkt: Führungsaufgaben gefallen mir und ich nehme sie gerne an.

Wenn Sie sich so wohl im Ministerium gefühlt haben, wieso haben Sie es dann verlassen?

Bevor ich mich vom ministerialen Dienst endgültig verabschiedet habe, hatte ich eine Zwischenstation als administrative Vorständin beim Max-Delbrück-Centrum in Berlin-Buch, einem Mitglied der Helmholtz-Gemeinschaft deutscher

21 Hans-Uwe Erichsen, Professor für Öffentliches Recht und Europarecht an der Universität Münster, 1990–1996 Präsident der Hochschulrektorenkonferenz, 1999–2005 Mitglied bzw. Vorsitzender des Akkreditierungsrats.

Forschungszentren Als dann jedoch eines Tages die damalige Wissenschaftsministerin Gabriele Behler[22] anrief und mir eine Stelle als Abteilungsleiterin anbot, war das ein Angebot, dass ich nicht ablehnen konnte: Meine Familie lebte noch in Düsseldorf – Kinder, Mann und meine alleinstehende Mutter. Außerdem war es für mich eine berufliche Herausforderung, für die ich damals mit Anfang 40 noch vergleichsweise jung war. Schließlich habe ich dann mehr als zehn Jahre als Abteilungsleiterin gearbeitet...

...und hatten dann genug vom Ministerium, weil?

Ich hatte eine interessante Zeit und war als Forschungs- und später als Hochschulabteilungsleiterin in verantwortungsvoller Position tätig. In dieser Zeit habe ich zwei für die Hochschulpolitik ganz entscheidende Regierungswechsel miterlebt. Das Hochschulfreiheitsgesetz und die Einführung moderater Studiengebühren standen für eine auch aus meiner heutigen Sicht wirklich innovative Hochschulpolitik unter dem Minister Andreas Pinkwart[23]. Der eintretende Politikwechsel nach der Wahl 2010 war für mich nicht leicht zu vertreten. Und irgendwann habe ich mir gesagt: »Ich will nicht jede Veränderung mitmachen.« Doch als leitende Beamtin bleibt einem keine Wahl – außer man wechselt. Für mich war der Zeitpunkt für eine Veränderung gekommen. Und die führte mich nach Mainz.

Vor Ihrer Zeit an der JGU hatten Sie unter anderem die Rechtsaufsicht für alle nordrhein-westfälischen Hochschulen zu verantworten. War Mainz da ein Kulturschock?

Ja, ein Stück weit. Ich sage es einmal so: Die Übernahme einer Kanzlerposition an einer Hochschule in Nordrhein-Westfalen wäre für mich nicht in Frage gekommen, das wäre ein Seitenwechsel gewesen, den mir viele nicht abgenommen hätten. Die JGU kannte ich vorher nicht, allerdings war ich 2012 im Bewilligungsausschuss von Bund und Ländern dabei, als Mainz in der dritten Förderlinie als Exzellenzuniversität nur sehr knapp scheiterte. Das hat sicherlich mein Interesse an der Mainzer Universität geweckt. Natürlich bin ich irgendwie auch Nordrhein-Westfälin geblieben, zum Leidwesen so manchen Mainzers sicherlich, weil ich einen Hinweis auf die nordrhein-westfälischen Gepflogenheiten manchmal nicht unterdrücken kann.

22 Gabriele Behler (SPD), 1995–2002 Bildungs- und Wissenschaftsministerin in Nordrhein-Westfalen.
23 Andreas Pinkwart (FDP), 2005–2010 und 2017–2022 Minister für Wissenschaft und Forschung in Nordrhein-Westfalen.

Sie haben sich immer gerne neuen Herausforderungen gestellt?

Grundsätzlich hatte ich immer nach etwa zehn Jahren das Gefühl, dass ich etwas Neues machen müsste. Der Wille zum Wechsel war also bei mir vorhanden und dann kamen zum richtigen Zeitpunkt auch die passenden Angebote.

Durch solche Karrieresprünge über Behörden- und Bundeslandgrenzen hinweg fallen sicher auch aufgebaute Netzwerke weg. War dies nicht belastend?

Als Belastung habe ich es nicht empfunden. Ich habe schließlich aktiv neue Herausforderungen gesucht. Aber es ist schon richtig: Bei solchen Brüchen lösen sich Routinen und Netzwerkstrukturen teilweise auf. Solche Situationen kann man als unangenehm empfinden – für mich war dies immer das Salz in der Suppe. Außerdem pflege ich viele Kontakte aus früheren Arbeitszusammenhängen auch heute noch und ziehe großen Nutzen und ebenso viel Freude und Empathie daraus.

Wohin möchten Sie als nächstes wechseln?

Gar nicht mehr. Hier ist noch genug zu tun für die nächsten Jahre. Ich habe mich entschieden, in Mainz zu bleiben.

Gab es Vorbilder oder auch Mentorinnen, an denen Sie sich insbesondere hinsichtlich Führung und Management orientiert haben?

Ja, die gab es. Mein erster Abteilungsleiter im Wissenschaftsministerium war zuständig für Hochschulrecht und Hochschulmedizin und ein ausgewiesener CDU-Mann in einem SPD-geführten Ministerium. Hiermit ist er sehr professionell umgegangen und ich habe nie bemerkt, dass hierdurch sein Verhältnis zur Hausspitze belastet war. Zudem konnte er sehr gut mit Mitarbeitern umgehen. Er bewahrte eine gewisse Distanz zu ihnen, blieb aber zugewandt und sorgte für einen guten Informationsfluss. Diese Art hat mir gut gefallen. Auch meine langjährig für die Hochschulmedizin zuständige Gruppenleiterin hatte einen prägenden Einfluss auf mich und mein Selbstverständnis als Mitarbeiterin und junge Führungskraft. Doch wie man Mitarbeiterinnen und Mitarbeiter führt, habe ich einerseits durch Beobachten und andererseits durch eigene Fehler gelernt. Und die habe ich reichlich gemacht.

Waren Sie da eine Abteilungsleiterin unter vielen oder war das noch so, dass sie eine der ersten Abteilungsleiterinnen waren?

Nein, vor mir gab es bereits eine weibliche Abteilungsleitung.

Sie sind die erste Kanzlerin der JGU. Wurde Ihr Geschlecht vor, während oder nach Ihrer Bestellung für dieses Amt thematisiert?

Ich muss ehrlich sagen, meine Geschlechtszugehörigkeit hat meine berufliche Entwicklung nicht negativ beeinflusst. Seit ich »im Geschäft« bin, wurde eigentlich eher nach Frauen in Leitungspositionen gesucht. So habe ich es jedenfalls empfunden. Benachteiligungen habe ich entweder nicht erfahren oder nicht zur Kenntnis genommen. Kanzlerinnen an Universitäten gab es auch zu der Zeit schon, als ich hier angefangen habe – zwar weniger als heute, aber mit steigender Tendenz. Mittlerweile ist bei unseren Kanzlertreffen zumindest ein gutes Drittel, zwischen 30 und 40 Prozent, weiblich. Es ist also keineswegs ein Männerjob. Der Vorstand der Vereinigung der Kanzlerinnen und Kanzler der Universitäten Deutschlands ist paritätisch besetzt und es ist nicht schwierig, unter den Frauen solche zu finden, die solch ein Amt ausfüllen wollen.

Würden Sie sagen, dass es für Frauen bei Wahlämtern (z. B. als Präsident:innen) schwerer ist, sich durchzusetzen, als bei einer Verwaltungskarriere?

Ich denke schon, dass es Frauen schwerer haben, gewählt zu werden, als Männer. Man sieht es ja: Überall, wo gewählt wird, ist es schwieriger, einen halbwegs adäquaten Frauenanteil zu erreichen. Ich kann nicht sagen, ob dies einer geringeren Kompetenzzuschreibung durch Wählerinnen und Wähler oder einem geringeren Interesse von Frauen an solchen Ämtern geschuldet ist. In den Führungsetagen deutscher Behörden und mit einem gewissen Zeitverzug auch des privaten Sektors hatte man sicherlich gemerkt, dass die Förderung von Frauen und die Durchmischung von Teams einfach positive Ergebnisse zeitigt. Ich habe jedenfalls die Erfahrung gemacht, dass es für den Erfolg einer Organisation eher nachteilig ist, wenn sie ausschließlich oder überwiegend aus Personen eines Geschlechts besteht. Eine gewisse Diversität tut der Zusammenarbeit gut.

Stichwort Diversität: Wie wirkt sich das auf Ihre Personalentscheidungen aus?

Zunächst mal schaue ich auf die Person und beantworte mir die Frage, ob sie für die jeweilige Stelle geeignet ist, und versuche diesen Eindruck in einem Auswahlverfahren durch die Einbeziehung anderer zu verifizieren. Ich schaue nicht darauf, welches Geschlecht eine Person hat, wohl aber – soweit ich das erkennen kann –, wie groß ihr Entwicklungspotential ist. Für Führungsaufgaben gilt das erst recht. Wenn ich feststelle, dass eine Organisationseinheit dominant männ-

lich oder weiblich besetzt ist, spielt bei der Personalauswahl das Geschlecht durchaus eine Rolle.

2021 endet Ihre erste achtjährige Amtszeit. Was war rückblickend Ihre größte Herausforderung in Mainz?

Als ich kam, kannte ich nordrhein-westfälische Universitäten gut, auch deren Innenleben – vielleicht besser als ihnen lieb war. Hier angekommen, waren mir die großen Herausforderungen im Bau- und Liegenschaftsbereich nicht so bewusst. Mir war auch nicht klar, dass wir uns verpflichtet hatten, ein Forschungsgebäude im Gegenzug zu einer großen Spende der Boehringer Ingelheim Stiftung zur Förderung des Generationenwechsels in der Biologie quasi aus eigenen Mitteln zu errichten. Zudem war das Verfahren noch ungeklärt. Der Präsident hatte mich sicher in den Gesprächen, die wir im Vorfeld meiner Entscheidung für Mainz geführt haben, darauf hingewiesen, aber trotzdem war der Bau des BioZentrums I meine bislang größte Herausforderung, sicherlich auch mein größter Erfolg.

Wieso das?

Wir sind dieses Projekt anders angegangen, als es bisher im Hochschulbau in Rheinland-Pfalz üblich war. Mit dem Bau haben wir einen Generalunternehmer beauftragt, mit einem größeren Gestaltungsspielraum auf seiner Seite, aber auch einer größeren Sicherheit über Kosten und Termine auf unserer. Diese Entscheidung habe ich gegen nicht geringe Skepsis in meiner Verwaltung damals durchgesetzt.

Glauben Sie, es hilft, wenn man von außen kommt und mit Traditionen bricht?

Ich denke, es bringt grundsätzlich Vorteile für eine Organisation mit sich, denn es gibt die Chance, sich durch anders sozialisierte Personen in der bestehenden Routine irritieren zu lassen und tradierte Verfahren in Frage zu stellen.
 Bei diesem Bauprojekt aber lief uns die Zeit davon und ich habe feststellen müssen, dass wir im Regelverfahren nicht hätten bauen können. In Nordrhein-Westfalen hatte ich bereits Erfahrungen mit ähnlichen Hochschulbauverfahren im Rahmen der Konjunkturpakete gemacht und wusste, dass man auch im öffentlichen Sektor in kürzerer Zeit bauen kann, wenn man muss. Und ich hatte noch Kontakte zu Fachleuten, die mich beraten konnten. Wenn man von außen kommt, ist es sicherlich leichter, mit Routinen zu brechen, aber es ist natürlich zugleich schwieriger, Fuß zu fassen, wenn man neu in eine Organisation kommt und um die Einsicht in Veränderungen werben muss. Das hat mich am Anfang

schon belastet und es hätte ja auch nicht so gut laufen können. Inzwischen sind nach meinem Eindruck die Beteiligten in der Universität vom eingeschlagenen Weg überzeugt und ich bin mit der Entwicklung sehr zufrieden.

Gab es noch andere grundsätzlich neue Herangehensweisen in Ihrer Amtszeit?

Eine weitere Herausforderung, auf die mich Georg Krausch bereits in den ersten Gesprächen hingewiesen hat, war die mehr als disparate Informationslage über die Bestandsgrößen, Leistungs- und Belastungsparameter in der Universität. Eine Vielzahl gebräuchlicher Daten war in der Universität entweder nicht routinemäßig vorhanden oder aber jedenfalls nicht belastbar. Mittlerweile ist das anders, in diesem Bereich sind wir sehr gut aufgestellt. Ich habe persönlich sicherlich einen Hang zu Zahlen und die Erfahrung gemacht, dass gute und tragfähige Entscheidungen einer umfassenden Information auf valider Datengrundlage bedürfen, aber der wesentliche Erfolgsfaktor war die Gewinnung einer kompetenten Führungskraft für diese Aufgabe, in diesem Fall Frau und von außen.

Welche Baustellen stehen für Sie in den nächsten acht Jahren an?

Aufgrund meines Alters stehen keine weiteren acht Jahre an. Über die normale Pensionsgrenze möchte ich nicht hinaus und schließlich sollte man aufhören, wenn es am schönsten ist. In der Zeit bis dahin bleibt sicherlich die Sanierung des Campus eine zentrale Aufgabe, eine andere ist die Restrukturierung der Verwaltung. Die JGU hat entsprechend dem Neuen Steuerungsmodell Anfang des Jahrtausends die Dezernentenebene abgeschafft, ich baue sie mittlerweile wieder auf. Diese Umgestaltung würde ich gerne vollenden.

Was bezwecken Sie damit?

Die Ratio dahinter ist, dass ich die Professionalität und die Kompetenz der Verwaltung stärker in die Entscheidungen des Präsidiums einbeziehen will, als das bisher der Fall ist. Dazu musste die Zahl der Leitungspersonen verringert, deren Zuständigkeitsbereich jedoch vergrößert werden. Vielleicht habe ich nicht ganz umsonst für meine Dissertation einen Ansatz der Implementationsforschung gewählt. Bei der Entwicklung guter Ideen und der daraus folgenden Entscheidungen sollte man ihre Umsetzung gleich mitdenken und dazu braucht es mehr als nur die Fachkenntnis einer Kanzlerin oder eines Kanzlers. Ansonsten habe ich kein größeres Projekt geplant, erfahrungsgemäß kommen die Aufgaben auch ungeplant auf einen zu.

Sie haben gesagt, Herausforderungen und Positionen wurden an Sie herangetragen. Ihre Planungen als Kanzlerin erscheinen sehr aktiv und strategisch nach vorne gerichtet. Haben Sie in Führungsverantwortung immer schon in dieser Weise geplant oder hat sich das entwickelt?

Was mich dazu gebracht hat, ans Max-Delbrück-Centrum in Berlin und an die JGU zu gehen, ist eigentlich der Wunsch, stärker selbst Entscheidungen zu treffen und für deren Umsetzung auch selbst verantwortlich zu sein. Dem sind in einem Ministerium sehr enge Grenzen gesetzt, auch – ja ich möchte sagen: gerade für Abteilungsleiter. Sie sind letztendlich darauf angewiesen, dass die politische Hausspitze ihre Vorschläge akzeptiert. Die Kanzlerposition empfinde ich demgegenüber als sehr befriedigend und spannend, weil man einen großen Gestaltungsspielraum hat. Es mag Universitäten geben, an denen es deutlich schwerer fällt, Veränderungen durchzusetzen. An der JGU profitieren wir nach meinem Eindruck sehr von einem ausgeprägten *common sense*. Die meisten Akteure sind an Lösungen interessiert und nicht an Problemen. Das habe ich in Mainz von Anfang an so erlebt und deshalb hat es mir so lange Spaß gemacht, hier zu arbeiten.

Von 2013 bis 2018 machten Frauen, Sie und Vizepräsidentin Dreyer, die Hälfte der Hochschulleitung aus. Hatte das Auswirkungen auf deren Führungsstil?

Nein, das glaube ich nicht.

Zumindest medial und politisch, auch an Universitäten, ist Gleichstellung in Beruf und Karriere und insbesondere die Identifikation mit dem Geschlecht ein viel diskutiertes Thema. Ist das ein Phänomen der heutigen Generation?

Ich glaube schon, dass das ein bisschen was mit der Generation zu tun hat. Zumindest gibt es Unterschiede. Auch in der Frauenbewegung war es meiner Wahrnehmung nach früher das Ziel, dass das Geschlecht bei der Entscheidung darüber, wie berufliche Positionen vergeben werden, wie sich Karrieren entwickeln, keine Rolle mehr spielen sollte. Ich glaube, dass eine an Identität und Diversität orientierte Personalpolitik jedenfalls die Gefahr birgt, weder dem einzelnen Individuum noch der Organisation, in der er oder sie tätig ist, gerecht zu werden.

Angela Merkel wurde oft vorgeworfen, sich zu wenig für die Belange der Frauen eingesetzt zu haben. Wurde mal an Sie herangetragen, dass Sie als Frau auch eine Verantwortung hinsichtlich der Förderung anderer Frauen haben?

Nein! Vor einigen Jahren bin ich mit der damaligen Gleichstellungsbeauftragten die Besetzung der Führungspositionen in der Verwaltung durchgegangen und sie hat mich zu Recht darauf hingewiesen, dass der Frauenanteil durchaus noch ein bisschen höher sein könnte. Als quasi moralischen Appell aber habe ich das nicht empfunden. Wir haben heute in der zentralen Verwaltung der JGU eine Dezernatsstruktur mit zwei Frauen und zwei Männern auf der Dezernentenposition. Auf Abteilungsleitungsebene sieht das glaube ich auch nicht ganz so schlecht aus. Ohne dass ich explizit eine Steigerung des Frauenanteils vorgegeben hätte, gibt es genügend tüchtige Frauen, die sich in Auswahlverfahren durchsetzen. Man muss sie nur lassen und gegebenenfalls etwas ermutigen.

Wenn Sie eine Prognose machen müssten: Fragen wir in zehn oder 20 Jahren noch danach, wie viele Frauen in Führungspositionen sind?

Hoffentlich nicht! Wir hatten 16 Jahre eine Bundeskanzlerin, das derzeitige Bundeskabinett ist paritätisch besetzt. Auch in den Vorständen der Privatwirtschaft tut sich erkennbar etwas, wenn auch in Deutschland etwas langsam. Ich sehe eigentlich auch keinen Hinderungsgrund, warum wir nicht auch in der Wirtschaft schon bald eine halbwegs anständige Parität der Geschlechter erreichen. Es sei denn, die Frauen stehen sich selbst im Weg. Auch auf die Gefahr hin, mich unbeliebt zu machen: Aber wenn ich als Frau meine, dass ich sowohl Karriere machen als auch die Supermutter und die Superhausfrau sein kann, dann überfordere ich mich selbst. Ich habe die Befürchtung, dass das bei manchen jungen Frauen so ist. Bei anderen kommt es mir so vor, dass sie bereit sind, spätestens bei der Geburt eines Kindes wieder in alte Rollen zurückzufallen, und sich dann im Nachhinein darüber ärgern, dass es beruflich nicht so läuft. Aber grundsätzlich bin ich optimistisch: Wenn man Frauen nicht gezielt behindert, worauf zu achten ist, dann wird sich die Geschlechterparität auch in Führungspositionen ergeben und zwar in überschaubarer Zeit und ohne weitere Maßnahmen.

Das gilt auch für die Wissenschaft.

Wenn Sie zurückblicken, haben Sie den Eindruck, dass Sie als Führungsperson ein Vorbild für andere sind?

Nein, das glaube ich eigentlich nicht. Ich bin kein Naturtalent, was Führung anbelangt, sondern habe es schlicht lernen müssen. In meiner beruflichen Entwicklung habe ich Fehler gemacht, aus denen ich hoffentlich gelernt und entsprechende Konsequenzen für mich gezogen habe. Ich würde mich in jedem Fall nicht als Vorbild sehen. Ich versuche so zu führen, wie ich wirklich bin, und das

auf eine ziemlich klare und unprätentiöse Art. Es kann sein, dass damit nicht alle gleich gut zurechtkommen.

Fühlen Sie sich durch das Thema des Beitrags auf Ihr Geschlecht reduziert?

Mit dem Thema habe ich erst gefremdelt. Klingen meine Antworten etwas aus der Zeit gefallen, muss ich damit dann fertig werden.

Finden Sie es angemessen, über Frauen in Hochschulleitungen zu schreiben?

Das ist eine Frage der Art und Weise. Als ich nach Mainz kam, gab es einen Artikel in der *Allgemeinen Zeitung* unter der Überschrift *Es gibt eine neue Kanzlerin* und angereichert um die Mutmaßung, die Wahl wäre auf mich gefallen, weil ich eine Frau bin. Das hat mich schon geärgert. Ich will nicht ausschließen, dass Präsident und Hochschulrat es damals ratsam fanden, möglichst eine Frau für die Position zu gewinnen, aber für mich nehme ich in Anspruch, dass die Entscheidung auf mich fiel, weil ich gute Arbeit mache.

Zwei Perspektiven von weiblichen Mitgliedern der Hochschulleitung

Die Interviews wurden im Sommer 2021 unter dem Eindruck einer Atempause in der Corona-Pandemie in Präsenz geführt. Der Interviewer war in der Vergangenheit im unmittelbaren dienstlichen Umfeld der Befragten tätig.[24]

Im Gespräch mit der ehemaligen Vizepräsidentin Mechthild Dreyer und der amtierenden Kanzlerin Waltraud Kreutz-Gers zeigen sich in weiten Teilen vor allem sehr unterschiedliche Karrierewege – die Vita der Wissenschaftlerin mit den entsprechenden Stationen bis hin zur Tätigkeit in verschiedenen Hochschulgremien auf der einen, die Biographie der Ministerialbeamtin und Wissenschaftsmanagerin auf der anderen Seite. Zugleich fallen bei näherem Hinsehen Gemeinsamkeiten der Deutung und des Sprechens über den eigenen Werdegang auf. So zeigt keine der beiden Interviewten gesteigerte Sympathie für die eingenommene Perspektive, die sie als »Frauen in der Hochschulleitung« in den Blick nimmt. Diese Perspektive erscheint nicht als notwendiger Bestandteil ihrer Selbsterzählung. Sie bleibt vielmehr eine Außenperspektive, die der Interviewer an sie heranträgt, die in ihrer beruflichen Biographie weder aus eigenem Antrieb noch – zumindest der je eigenen Wahrnehmung nach – von anderen

24 Als Mitarbeiter des von Vizepräsidentin Dreyer maßgeblich verantworteten LOB-Projektes von 2013 bis 2020 und als persönlicher Referent ihres Amtsnachfolgers seit 2018 im regelmäßigen Kontakt mit Kanzlerin Kreutz-Gers.

relevant gesetzt wurde. Ausnahmen bilden dabei anekdotische Merkwürdigkeiten, etwa ein Artikel in der *Allgemeinen Zeitung*, der die Berufung von Kreutz-Gers mit ihrem Geschlecht in Verbindung bringt. Sie erzählen ihre Vita – durch den Fokus auf das berufliche Schaffen bereits in den Fragestellungen angelegt – anhand von erreichten Stationen. Die eigene Leistung tritt im Erzählten dabei gegenüber der positiven Bewertung anderer zurück. Es sind Dritte, die Positionen und Grade vergeben. Die Leistung der Erzählerin erscheint dafür als notwendige, aber nicht hinreichende Bedingung. Eine besondere Rolle spielen Einladungen, Vorschläge und Angebote. Sie werden zu einem wichtigen Treiber der eigenen Biographie, umso mehr dort, wo es um politische, um Führungspositionen im engeren Sinne geht. Für beide Befragten scheint die Unterscheidung Mann/Frau ein Auslaufmodell zu sein. Sie heben darauf ab, diese Unterscheidung irrelevant zu setzen, wo sie sie nicht ohnehin in ihrer Biographie und ihrem Umfeld bereits als irrelevant erleben. Sie befinden sich damit, wie der vorliegende Band anhand anderer Beispiele wie in eingehenden Analysen zeigt, ein Stück weit in einer privilegierten Position. Wichtiger erscheinen beiden Diversität innerhalb von Teams und Einrichtungen, die gegenseitige Anregung durch Vielfalt im professionellen Alltag sowie insbesondere die gezielte Förderung von Führungskompetenzen und Soft Skills bei Akademiker:innen.

Die vielleicht tragende Rolle spielt in beiden Erzählungen das Moment der Option, das Eröffnen von Möglichkeiten, verbunden mit der Bereitschaft Entscheidungen zu treffen und sie konsequent umzusetzen. So berichtet Dreyer, sie habe stets versucht so zu handeln, dass mehr Optionen entstehen als verschwinden. Erfolge zeigten sich in der Umsetzung von Projekten, nicht in ihrem Beginnen. Kreutz-Gers betont, es sei wichtiger, Frauen nicht im Weg zu stehen, als sie gezielt zu fördern.

Anna Kranzdorf / Eva Werner

Ausblick: Der Fokus der JGU für die nächsten Jahre – Diversität und Gleichstellung

Anlässlich des im November 2020 erschienenen *Berichts zu Frauen in Hochschulen und außerhochschulischen Forschungseinrichtungen* der Gemeinsamen Wissenschaftskonferenz (GWK)[1] titelte der Journalist und Blogger Jan-Martin Wiarda im *Tagesspiegel: Frauen weiterhin im Nachteil*. Die Zahlen stimmten nicht gerade optimistisch, schlussfolgerte Wiarda, denn der Anteil von Frauen in der Wissenschaft steige über die letzten zehn Jahre nicht so schnell an, wie es wünschenswert sei.[2] Nach seinen Hochrechnungen wäre eine Gleichstellung bei Professuren erst im Jahr 2053 erreicht. Wenn man dieses Rechenspiel auf die Johannes Gutenberg-Universität Mainz (JGU) überträgt, die im Durchschnitt über die letzten Jahre jährlich eine Steigerung des Frauenanteils auf Professuren um je einen Prozentpunkt erreichte,[3] hätte die JGU im Jahr 2045 den gleichen Anteil von Professorinnen und Professoren – immerhin acht Jahre schneller als im Rest der Republik.

Dieses Rechenspiel ist natürlich überzeichnet, es bietet aber eine gute Grundlage für den Ausblick dieses Bandes, in dem wir aufzeigen möchten, mit welchen Herausforderungen sich die JGU beim Thema Gleichstellung in den nächsten Jahren voraussichtlich beschäftigen wird und welche Themen im Fokus der Gleichstellungsarbeit stehen werden.

1 Gemeinsame Wissenschaftskonferenz: Chancengleichheit in Wissenschaft und Forschung. 24. Fortschreibung des Datenmaterials (2018/2019) zu Frauen in Hochschulen und außerhochschulischen Forschungseinrichtungen. Bonn 2020 (= Materialien der GWK 69), URL: https://www.gwk-bonn.de/fileadmin/Redaktion/Dokumente/Papers/GWK-Heft-69_Chancengleichheit_in_Wissenschaft_und_Forschung_24._Fortschreibung_des_Datenmaterials_zu_Frauen_in_Hochschulen.pdf (abgerufen am 16. 2. 2022).
2 Jan Martin Wiarda: Frauen weiterhin im Nachteil. In: Tagesspiegel, 11. 1. 2021, URL: https://www.tagesspiegel.de/wissen/kolumne-wiarda-wills-wissen-frauen-weiterhin-im-nachteil/26784846.html (abgerufen am 5. 2. 2021).
3 Vgl. Zahlenspiegel der JGU 2017, URL: https://www.puc.verwaltung.uni-mainz.de/files/2018/09/Zahlenspiegel_2017-1.pdf; 2018, URL: https://www.puc.verwaltung.uni-mainz.de/files/2019/09/Zahlenspiegel_2018.pdf; 2019, URL: https://www.puc.verwaltung.uni-mainz.de/files/2020/10/Zahlenspiegel_2019.pdf (alle abgerufen am 25. 3. 2022).

Bleiben wir zu Beginn aber noch weiter bei Wiarda und den Zahlen. Der Journalist thematisiert in seinem Artikel eine Beobachtung, die auch für die Universität Mainz zutrifft: Bei Studierenden und Promovierten ist die zahlenmäßige Gleichstellung schon erreicht beziehungsweise fast übererreicht. Unterrepräsentiert sind Frauen immer noch bei den Professuren und deswegen auch bei vielen Leitungspositionen in der Wissenschaft. Die Phase, in der auffällig viele Frauen der Wissenschaft verloren gehen, ist die Postdoc-Phase, denn der Frauenanteil bei abgeschlossenen Promotionen an der JGU liegt aktuell noch bei 50 Prozent oder höher.[4] Der Bruch liegt demnach bei den Habilitationen.[5] Besonders aufschlussreich in diesem Kontext ist die Binnendifferenzierung der Professuren: Im Jahr 2019 besetzten an der JGU mit 58 Prozent überdurchschnittlich viele Frauen Juniorprofessuren, mit 21 Prozent allerdings sehr wenige W3-Professuren.[6] Dass man an der JGU aber auf einem guten Weg ist, zeigen die Zahlen, wenn man sich für das Jahr 2019 den Frauenanteil an den neuberufenen Professor*innen ansieht: Hier werden mit 56 Prozent ebenso überdurchschnittlich viele Frauen auf Juniorprofessuren berufen, aber mit 54 Prozent sind immerhin auch mehr als die Hälfte der neuberufenen W2-Professor*innen weiblich.[7]

Trotz dieser positiven Tendenzen zeigt die Tatsache, dass lediglich 21 Prozent der W3-Professuren mit Frauen besetzt sind, dass auch vor der JGU noch einiges an Gleichstellungsarbeit liegt. Eine ähnliche Beobachtung macht der *Nature Index 2020* für Deutschland insgesamt: Diese Auswertung der in *Nature* publizierten (natur-)wissenschaftlichen Forschungsergebnisse nach Ländern hebt hervor, dass Deutschland insbesondere beim Anteil weiblicher Führungskräfte in der Wissenschaft mit lediglich knapp 20 Prozent hinterherhinke.[8] Neben dieser Feststellung ist der durchaus kritische Tenor der Betrachtung interessant. Er zeigt, dass die mangelnde Gleichstellung der Geschlechter heute im internationalen akademischen Wettbewerb als Nachteil gesehen und nicht mehr, wie noch vor 20 Jahren, lediglich in entsprechenden Gremien und Stabsstellen der Universitäten als Desiderat empfunden wird.

4 Vgl. Zahlenspiegel der JGU 2019, S. 23. Es gibt natürlich auch Unterschiede zwischen den Fachbereichen, aber außer den beiden Extremen Fachbereich 08 mit 15 % im Jahr 2018 und FB 06 mit 75 % im Jahr 2018 sind es im Mittel 50 % Frauen.
5 Vgl. ebd., S. 24.
6 Ohne Universitätsmedizin (UM), Gleichstellung in Zahlen 2019, bereitgestellt von der Stabsstelle Planung und Controlling (PuC) der JGU. Noch geringer wird der Frauenanteil, wenn die Professuren an der UM mitgezählt werden. Dann ergeben sich 53 % Juniorprofessorinnnen, 29 % W2, 18 % W3.
7 Gleichstellung in Zahlen 2019.
8 Vgl. Bec Crew: German Science is Thriving, but Diversity Remains an Issue. In: Nature 587 (Nov. 2020), S. 103.

Der Fokus des *Nature Index* verdeutlicht eine zentrale Perspektive der Gleichstellungsarbeit an Universitäten: Mangelnde Chancengleichheit ist nicht nur »ungerecht, weil persönliche Lebenschancen verwehrt werden« – um noch einmal Wiarda zu zitieren –, sie stellt vielmehr »einen gewaltigen Qualitätsverlust für die Wissenschaft« dar, »[w]eil dann nicht die Besten in der Wissenschaft Karriere machen – sondern die Besten unter denen, die dank ihrer Privilegien durchmarschieren können.«[9] Diese Analyse ist sicherlich überspitzt formuliert, verdeutlicht aber einen wichtigen Aspekt, der auch im Gleichstellungsrahmenplan der JGU verankert ist: »Insbesondere die Gleichstellung der Geschlechter und der Abbau der Unterrepräsentanz von Frauen ist der JGU [...] gesetzlicher Auftrag und Selbstverpflichtung zugleich. Darüber hinaus ist es im Wettbewerb um die besten Köpfe auch im Eigeninteresse der Universität, hervorragende Frauen nicht durch strukturelle Benachteiligung oder leistungsunabhängige Gründe zu verlieren.«[10] Die Unterrepräsentanz von Frauen verringert die wissenschaftliche Leistungsfähigkeit einer Universität. Oder positiv gesprochen: Eine heterogene Zusammensetzung der Wissenschaftscommunity ermöglicht die Integration möglichst vieler innovativer Perspektiven und ist damit für eine erfolgreiche Wissenschaft von besonderer Bedeutung.[11]

Die strukturelle Entwicklung des Themas Gleichstellung an der JGU in den letzten Jahren trägt dieser Perspektive Rechnung: Der Senat der Universität hat seit mehreren Amtsperioden eine Professorin als zentrale Gleichstellungsbeauftragte gewählt. Die gesetzlich festgelegte Deputatsreduktion wird durch das Präsidium finanziell kompensiert.[12] Zudem wurde das Amt der Gleichstellungsbeauftragten organisatorisch sowie personell aus dem ehemaligen Frauenbüro, der heutigen Stabsstelle Gleichstellung und Diversität, herausgelöst. Dies alles hat das Thema strukturell gestärkt und auch organisatorisch sichtbar mit dem wissenschaftlichen Leben an der JGU verschränkt – ein Ansatz der sicherlich auch für die Gleichstellungsarbeit in den kommenden Jahren wertvoll bleiben wird.

Außerdem hat die JGU in den letzten Jahren mit einer konsequenten Analyse der Statistiken sowie einer Evaluation der bisherigen Maßnahmen einen guten Überblick darüber erhalten, welche Bereiche in puncto Gleichstellung Nachholbedarf haben und welche Maßnahmen besonders wirkungsvoll sein können. Im Folgenden werden wir darlegen, welche konkreten Ziele sich das Präsidium

9 Wiarda: Frauen weiterhin im Nachteil.
10 Johannes Gutenberg-Universität Mainz (Hg.): Rahmenplan zur Gleichstellung der Geschlechter an der Johannes Gutenberg-Universität Mainz. Mainz 2019, S. 7. Siehe hierzu auch den Beitrag von Maria Lau in diesem Band.
11 Diesen Zusammenhang beleuchtet auch Anna-Lena Scholz in einem *ZEIT*-Beitrag vom 3./4. März 2021: Diversität in der Wissenschaft. Der Konflikt. In: Die Zeit (2021), Nr. 10, [o. S.].
12 Der Rahmenplan benennt hier eine 100 % EG 13-Stelle. Vgl. JGU (Hg.): Rahmenplan, S. 17.

der JGU für die nächsten Jahre gesetzt hat und welche Handlungsfelder dabei besonders im Fokus stehen.

Allgemein formuliert könnte man zunächst sagen, dass das Ziel erreicht ist, wenn die Unterrepräsentanz von Frauen in verantwortlichen Positionen abgebaut wurde. Der Rahmenplan zur Gleichstellung der Geschlechter der JGU entwickelt, ausgehend von diesen übergeordneten Vorgaben, sieben gleichstellungspolitische Ziele, die die institutionelle Verankerung des Themas, Auswahl- und Beurteilungsprozesse, Familienfreundlichkeit, die Unterrepräsentanz von Frauen in hohen Karrierestufen, aber auch in der Studierendenschaft einzelner Fächer, den wissenschaftlichen Nachwuchs sowie das Beratungsangebot für Betroffene sexueller Belästigung und Gewalt betreffen.[13]

Eine so verstandene Gleichstellung kann nur in Kombination aus der Umsetzung gesetzlicher Vorgaben und zusätzlichen spezifischen Maßnahmen erreicht werden, wie wir im Folgenden anhand von drei Beispielen zeigen werden.

Gut gemeint ist nicht immer gut gemacht: Paritätische Besetzung von Gremien schafft Benachteiligung von Frauen

Vor allem bei gesetzlichen Regelungen besteht immer die Gefahr, dass sie Frauen nicht helfen, sondern, im Gegenteil, noch mehr benachteiligen. Daher ist es eine wichtige Aufgabe von Gleichstellungsarbeit, sich mit den Umsetzungen gesetzlicher Vorgaben kritisch auseinanderzusetzen und sich dafür zu engagieren, dass diese zielgerecht konzipiert beziehungsweise ausgelegt werden. Im neuen rheinland-pfälzischen Hochschulgesetz beispielsweise hätte man Wissenschaftlerinnen fast einen Bärendienst erwiesen, obwohl die Gesetzgebung das Gegenteil im Sinn hatte. Bei der Besetzung von Gremien wurde gesetzlich festgelegt, dass »[d]er Hochschulrat und das Hochschulkuratorium sowie sonstige Gremien mit Ausnahme des Präsidiums, des Senats und des Fachbereichsrats, sofern diese auf Dauer, mindestens aber für ein Jahr besetzt werden, [...] zu gleichen Anteilen mit Frauen und Männern zu besetzen«[14] sind. Hätte diese Regelung ohne Ausnahmen umgesetzt werden müssen, hätte dies für Wissenschaftlerinnen in Bereichen, in denen Frauen unterrepräsentiert sind, eine deutliche Mehrbelastung durch Gremienarbeit bedeutet als für Männer im Fach. Zur Illustration wieder ein Zahlenbeispiel: In der Gruppe der Professor*innen an der JGU (sog. Gruppe 1) sind Frauen derzeit mit 26 Prozent

13 Vgl. ebd., S. 9.
14 HochSchG RLP § 37 Abs. 3.

vertreten,[15] so dass jede Frau durchschnittlich in dreimal so vielen Gremien tätig sein müsste wie jeder Mann. Bei gleicher Regellehrverpflichtung hätte Frauen damit weniger Zeit für die eigene Forschung zur Verfügung gestanden, was für eine erfolgreiche Karriere in Hochschulen oder Forschungsinstituten nachteilig ist. Daher gab es von Seiten vieler JGU-Professorinnen deutlichen Protest – mit Erfolg: In den Gesetzestext fand Einzug, dass man von dieser Regelung abweichen könne, beispielsweise wenn »dem entsendenden Organ oder Gremium die Einhaltung der Vorgaben […] aus tatsächlichen Gründen nicht möglich ist; dies ist insbesondere der Fall, wenn die Anzahl der Mitglieder des unterrepräsentierten Geschlechts so gering ist, dass einzelne Personen unzumutbar belastet würden«.[16]

Prinzipiell stimmten die JGU-Professorinnen der Intention des Gesetzestextes natürlich zu, da es im Sinne eines Kulturwandels unerlässlich ist, dass Frauen an der Gremienarbeit beteiligt werden, allen voran in Berufungskommissionen. Denn »die Mitgliedschaft in Gremien« bringe »nicht nur Belastungen« mit sich, »sondern oft auch Vorteile (z. B. inneruniversitäre Vernetzungs- und Einflussgewinne)«.[17] Dass Gremienarbeit in den Leistungskatalog bei der Evaluation von Juniorprofessor*innen und bei Tenure Track-Entscheidungen aufgenommen wurde, zeigt zudem, dass die JGU ein differenziertes Bild auf das Thema Gremienarbeit und Gleichstellung hat.

Sollbruch-Stelle Postdoc: mit gezielten Einzelmaßnahmen zum Erfolg

Wie oben gezeigt, verliert die Wissenschaft viele Frauen nach dem Abschluss der Promotion. Dies hat zur Folge, dass nicht nur weniger Frauen auf Professuren berufen werden, sondern auch, dass sich weniger Frauen auf Professuren bewerben.[18] Daher wird in der Gleichstellungsarbeit der JGU die Postdoc-Phase in den Fokus gerückt. Die JGU bietet beispielsweise Postdoc-Stellen gezielt für

15 Vgl. Waltraud Kreutz-Gers (Hg.): JGU in Zahlen, 06/2021, URL: https://www.puc.verwaltung. uni-mainz.de/files/2021/06/JGU_in_Zahlen_2021_06_einseitig.pdf (abgerufen am 20.7.2021).
16 HochSchG RLP § 37 Abs. 3.
17 Bericht zur Entlastung von Wissenschaftlerinnen für die Gremienarbeit an der JGU, eingereicht im Januar 2019 zur ersten Berichtsrunde im Rahmen der Fortführung der Forschungsorientierten Gleichstellungsstandards der DFG, S. 6.
18 Vgl. Bericht über Maßnahmen zur Erhöhung des Frauenanteils in der Postdoc-Phase an der Johannes Gutenberg-Universität Mainz (JGU), eingereicht zur zweiten Berichtsrunde im Rahmen der Fortführung der Forschungsorientierten Gleichstellungsstandards der DFG, Januar 2021, S. 3.

Frauen an, unterstützt durch Mentoring- und Coaching-Programme und Betreuungsangebote für Kinder.[19]

Die Überrepräsentanz von Frauen bei der Besetzung von Juniorprofessuren verbessert zwar temporär die Statistik, hilft dauerhaft aber kaum, wenn diese Juniorprofessuren befristet sind. Will man hier in Zukunft Abhilfe schaffen, ist ein Weg, mehr Juniorprofessuren mit einem Tenure Track zu versehen. Daher hat sich das Präsidium der JGU entschieden, rund 50 Prozent aller Juniorprofessuren mit einem solchen Tenure Track auszustatten. Für die W 1-Professuren, die durch das Chancengleichheitsprogramm des Landes Rheinland-Pfalz finanziert und nur an Frauen vergeben werden, ist immer ein Tenure Track vorgesehen.[20]

Die Gleichzeitigkeit des Ungleichzeitigen: fachspezifische Gleichstellungsprobleme

Eine weitere gezielte Einzelmaßnahme ist die Konzentration auf einen Fachbereich, in dem das Niveau der Gleichstellung im Vergleich zu den meisten anderen Fachbereichen der JGU deutlich zurücksteht: die Medizin. Hier möchte die Gleichstellungsarbeit der JGU gezielt Impulse setzen, um den Frauenanteil auf den Professuren zu erhöhen. Dies bedarf auch eines Kulturwandels hin zu einem weniger hierarchischen und familienfreundlicheren Umfeld.

Diese Zusammenschau verdeutlicht, dass einerseits für eine zeitgemäße Gleichstellungspolitik passgenaue Angebote, die gezielt Fächerkulturen oder Karrierestufen adressieren, andererseits aber auch ganzheitliche Ansätze wie eine Personalentwicklung, die auch auf individueller Ebene die Nachwuchswissenschaftler*innen und Mitarbeiter*innen bei der Erreichung ihrer persönlichen Ziele unterstützt, eine große Rolle spielen. In jedem Fall lohnt es sich, differenziert hinzuschauen und Felder zu identifizieren, in denen gezielte Gleichstellungsarbeit besonders von Nöten ist. An einer derart heterogenen Universität wie der JGU kann es beim Thema Gleichstellung keine ›one fits all‹-Lösungen geben.

Mit der Einrichtung der bereits genannten Stabsstelle Gleichstellung und Diversität im Jahr 2018[21] wurde außerdem eine Horizonterweiterung vorgenommen, die möglicherweise in Zukunft auch Auswirkungen auf die Gleichstellungsarbeit an der JGU haben könnte: Das aus den amerikanischen Bürger-

19 Vgl. ebd., S. 4–6. Siehe hierzu auch den Beitrag von Ruth Zimmerling in diesem Band.
20 Vgl. ebd., S. 4.
21 Vgl. Maria Lau: Vielfalt und Individualität an der JGU seit 1946. In: 75 Jahre Johannes Gutenberg-Universität Mainz. Universität in der demokratischen Gesellschaft. Hg. von Georg Krausch. Regensburg 2021, S. 612–623, besonders S. 620f.

rechtsbewegungen stammende politische Konzept der Diversität fokussiert allgemeiner als das der Gleichstellung die Unterschiede von Menschen entlang verschiedener Kriterien, unter anderem ethnische und soziale Herkunft, Religion, Alter, sexuelle Identität, Behinderung oder eben Geschlecht.[22]

Daraus könnte man ableiten, dass die effektive Gleichstellung von Menschen beliebigen Geschlechts lediglich ein Teilaspekt beim generellen Abbau von Benachteiligungen und Diskriminierung ist. Aber das Grundgesetz räumt der Gleichstellung der Geschlechter mit Artikel 3 Absatz 2 Satz 2 weiterhin eine herausgehobene Position ein: »Der Staat fördert die tatsächliche Durchsetzung der Gleichberechtigung von Frauen und Männern und wirkt auf die Beseitigung bestehender Nachteile hin.« Daraus ergibt sich, dass der Staat nicht nur zu entsprechenden Gleichstellungsmaßnahmen berechtigt, sondern verpflichtet ist.[23] Das Verbot der Gender-Diskriminierung bleibt innerhalb der Diskriminierungsverbote ein Sondertatbestand, der auch mit spezifischen Maßnahmen adressiert werden muss. Mit der strategischen Entscheidung, die Themen Gleichstellung und Diversität an der JGU in einer Stabsstelle zusammenzuführen, wird dieser thematischen Ausweitung Rechnung getragen. Für die Zukunft ergeben sich daraus Chancen, aber auch Herausforderungen:

Die Erweiterung des Blickfelds auf verschiedene Dimensionen von Diskriminierung macht die Intersektionalität, das heißt die Verwobenheit dieser Diskriminierungsformen untereinander sichtbar. Sie können komplexe Wechselwirkungen entfalten, wodurch die Gefahr besteht, dass Menschen, die von mehreren Diskriminierungsmerkmalen betroffen sind, durch das Raster monokategorial angelegter Maßnahmen fallen.[24] Insbesondere die soziale Herkunft wirkt in der Welt der Wissenschaft als starker Exklusionsmechanismus, der sowohl Studierende als auch Wissenschaftler*innen betrifft und in seinen Bezügen zu anderen Faktoren wie Geschlecht oder ethnischer Herkunft näher betrachtet und analysiert werden muss. Hier gilt es in den nächsten Jahren gleichstellungspolitische und diversitätsorientierte Maßnahmen zu entwickeln, die diese Komplexität berücksichtigen und in der Universität weiter für unbewusste Vorurteile und Stereotype zu sensibilisieren.

22 Vgl. u. a. Margrit E. Kaufmann: Intersectionality Matters! Zur Bedeutung der Intersectional Critical Diversity Studies für die Hochschulpraxis. In: Diversity an der Universität. Diskriminierungskritische und intersektionale Perspektiven auf Chancengleichheit an der Hochschule. Hg. von Lucyna Darowska. Bielefeld 2019 (= Bildungsforschung 4), S. 53–84, hier S. 55f. DOI: 10.14361/9783839440933-003.
23 Vgl. Josef Franz Lindner: Frauenförderung und Leistungsprinzip. Was sagt das Grundgesetz? In: Forschung und Lehre (2021), H. 3, S. 184f. Vgl. hierzu ebenso Beate Rudolf: Gender und Diversity als rechtliche Kategorien. Verbindungslinien, Konfliktfelder und Perspektiven. In: Gender und Diversity. Albtraum oder Traumpaar? Hg. von Sünne Andresen u. a. Wiesbaden 2009, S. 155–173. DOI: 10.1007/978-3-531-91387-2_11.
24 Vgl. Kaufmann: Intersectionality, S. 63f.

Gleichzeitig ist das politische Konzept der Diversität Top-Down über das Hochschulmanagement in die Universitäten vorgedrungen und wurde unter anderem auf der Basis von Projekten des Centrums für Hochschulentwicklung (CHE) oder des Stifterverbands institutionalisiert.[25] Demgegenüber kann die genderbezogene Gleichstellungsarbeit auf einige Jahrzehnte gewachsener Strukturen mit etablierten Förderprogrammen und damit zusammenhängenden wertvollen Erfahrungen zurückblicken, von denen auch diversitätsorientierte Ansätze profitieren können.

Nur wenn die verschiedenen Ansätze sich die Stärken der jeweils anderen zunutze machen, können die Maßnahmen der nächsten Jahre erfolgreich sein. Es gilt, im Einzelfall zu entscheiden, wo es zielführend ist, gruppenspezifische Diskriminierungsmuster zu adressieren und Anti-Bias-Trainings anzubieten oder übergreifende Fördermaßnahmen wie Mentoring-Programme aufzulegen.

Schlussgedanken

Abschließend lässt sich sagen, dass sich mit dem Konzept der Diversität die Perspektiven einer universitären Gleichstellungsarbeit erweitert haben, was diese noch wichtiger macht. Die Erfahrungen der vergangenen Jahre und Jahrzehnte bilden eine wertvolle Grundlage für den notwendigen Weg zu einem diskriminierungsfreien, diversitätssensiblen universitären Umfeld. Der Fokus auf die Unterschiedlichkeit von Lebenssituationen kann das universitäre Leben und auch die Wissenschaft nur bereichern.

Dass es dafür aber auch wichtig ist, diese komplexen Lebenssituationen beim Abbau von Ungerechtigkeiten in den Blick zu nehmen, führt uns die Situation von Wissenschaftlerinnen während der Corona-Pandemie vor Augen: Studien zeigen, dass die Publikationsaktivität von Wissenschaftlerinnen gegenüber ihren männlichen Kollegen während des Lockdowns signifikant gesunken ist.[26] Mütter und Frauen, die Angehörige pflegen, sind einer doppelten Benachteiligung ausgesetzt, die sowohl bei Sofortmaßnahmen zur Unterstützung als auch bei Leistungsbeurteilungen, zum Beispiel in Evaluationen oder Stellenbesetzungen,

25 Margit Kaufmann nennt hier insbesondere das Projekt *Vielfalt als Chance* und die Studierendenbefragung des CHE im Jahr 2010 sowie das Projekt *Ungleich besser!* des Stifterverbands für die deutsche Wissenschaft mit Auditierungsverfahren. Vgl. ebd., S. 59.
26 Vgl. Ruomeng Cui u. a.: Gender Inequality in Research Productivity During the Covid-19 Pandemic. In: Social Science Research Network (SSRN), 2020, June 9. DOI: 10.2139/ssrn.3623492. Diese Studie untersucht die Zahlen eines großen sozialwissenschaftlichen Repositoriums und zeigt, dass die Anzahl der Publikationen von Wissenschaftlerinnen in den USA in den ersten zehn Wochen des Lockdowns um 13,2 % gesunken ist, während die Gesamtproduktivität um 35 % stieg.

angemessen berücksichtigt werden muss, um langfristige Folgen möglichst gering zu halten. Aktuell mehr denn je bleibt die Arbeit gegen geschlechterbezogene Diskriminierungsmuster also ein Qualitäts- *und* ein Gerechtigkeitsthema, das auch die JGU weiter begleiten wird.

Verzeichnis der Autorinnen und Autoren

Dr. Christian George, Leiter der Abteilung Archive und Sammlungen der Universitätsbibliothek Mainz und des Universitätsarchivs der JGU. Forschungsschwerpunkte: Universitäts- und Studierendengeschichte des 19. und 20. Jahrhunderts.

Prof. Ullrich Hellmann, Prof. an der Kunsthochschule der Johannes Gutenberg-Universität Mainz i. R. Arbeitsschwerpunkte: Künstler, Kunst- und Bauhandwerker des 18. Jahrhunderts in Mainz; Institutionen der künstlerischen Ausbildung in Mainz von der Akademiegründung im Jahre 1757 bis zur heutigen Kunsthochschule

Frank Hüther, Mitarbeiter des Universitätsarchivs Mainz. Forschungsschwerpunkte: Militär- und Universitätsgeschichte des 20. Jahrhunderts, digitale Prosopographie.

Prof. Dr. Esther Kobel, Professorin für Neues Testament an der Evangelisch-Theologischen Fakultät der Johannes Gutenberg-Universität Mainz. Forschungsschwerpunkte: Johannesevangelium, Paulusbriefe, Mahlzeitenforschung, kulturwissenschaftliche Exegese, feministische Theologie.

Dr. Anna Kranzdorf, Ministerium für Wissenschaft und Gesundheit Rheinland-Pfalz, Leiterin des Ministerbüros. Forschungsschwerpunkte: Bildungsgeschichte des 20. Jahrhunderts.

Dr. Maria Lau, Leiterin der Stabsstelle Gleichstellung und Diversität der Johannes Gutenberg-Universität Mainz.

Dr. Sabine Lauderbach, Referentin in der inneruniversitären Forschungsförderung der Johannes Gutenberg-Universität Mainz. Forschungsschwerpunkte: Universitätsgeschichte, Neuere Kirchengeschichte.

Apl. Prof. Dr. Dr. h.c. Sabina Matter-Seibel, Arbeitsbereich Amerikanistik, Abteilung für Anglistik, Amerikanistik und Anglophonie, Fachbereich Translations-, Sprach- und Kulturwissenschaft. Forschungsschwerpunkte: Genderorientierte Translationswissenschaft, Gender Studies, Ethnic Studies, Ecocriticism.

PD Dr. Livia Prüll MA, Dozentin am Institut für Anatomie der Universitätsmedizin Mainz. Forschungsschwerpunkte: Geschichte der Transidentität/Transsexualität; Medizin- und Universitätsgeschichte des 19. und 20. Jahrhunderts.

Stefanie Schmidberger M.A., Referentin für Chancengleichheit (Stabsstelle Gleichstellung und Diversität), Johannes Gutenberg-Universität Mainz. Arbeitsschwerpunkte: Karriereförderung von (Nachwuchs-)Wissenschaftler*innen und intersektionale Chancengleichheit.

Dr. Martina R. Schneider, bis 2022 Lehrkraft für besondere Aufgaben in der AG Geschichte der Mathematik und der Naturwissenschaft am Institut für Mathematik des FB 08 der JGU. Forschungsschwerpunkte: Mathematikgeschichte im 19. und 20. Jahrhundert, insbesondere Mathematisierungsprozesse und Historiographie der Mathematik. Derzeit als Mathematikerin in der Bankenaufsicht tätig.

Dr. Patrick Schollmeyer, Kurator der klassisch-archäologischen Sammlungen und der Schule des Sehens, des Schaufensters für Wissenschaft und Kunst der Johannes Gutenberg-Universität Mainz. Forschungsschwerpunkte: Antike Ikonographie, Sammlungsgeschichte, Archäologie im altsprachlichen Unterricht.

Dominik Schuh, Referent des Vizepräsidenten für Studium und Lehre der Johannes Gutenberg-Universität Mainz. Forschungsschwerpunkte: Mittelalterliche Geschlechtergeschichte, Vermittlung guter wissenschaftlicher Praxis.

Julia Tietz M.A., Wissenschaftliche Mitarbeiterin der Römisch-Germanischen Kommission (DAI) in Frankfurt a. M., Projekt ClaReNet. Forschungsschwerpunkte: Klassische Archäologie, Wissenschaftsgeschichte und Wissenschaftstheorie.

Ina Weckop M.A., Referentin »Familienservice« an der Johannes Gutenberg-Universität Mainz. Arbeitsschwerpunkte: Förderung der Vereinbarkeit von Studium und Beruf mit Familienaufgaben.

Eva Weickart, Leiterin des Frauenbüros der Landeshauptstadt Mainz, studierte Geschichte an der JGU. Zahlreiche, vor allem biografische Arbeiten zur (Mainzer) Frauengeschichte und zur Geschichte der Frauenbewegungen und ihrer Akteurinnen im 19. und 20. Jahrhundert.

Dr. Eva Werner, Referentin im Präsidialbereich der Johannes Gutenberg-Universität Mainz. Forschungsschwerpunkte: Klassische Philologie, Gender Studies in den Altertumswissenschaften.

Univ.-Prof. Dr. Ruth Zimmerling, bis Herbst 2021 Professorin am Institut für Politikwissenschaft mit Schwerpunkt Politische Theorie, 2016–2021 Gleichstellungsbeauftragte des Senats der JGU.

Personenregister

Ackerknecht, Erwin H. 104 f.
Aichinger, Regina 212
Ahnen, Doris 43
Anger, Hans 36
Arnim, Bettina von 234
Artelt, Walter 86, 90, 93, 99–101, 104–106
Aubin, Hermann 57

Bachmann, Friedrich 170
Baer, Reinhold 169–175, 177, 179, 185
Baltz-Otto, Ursula 139
Bardeleben, Renate von 237–241, 243, 245, 258, 275, 276, 278
Barleben, Ilse 68
Barlotti, Adriano 167, 169, 172 f., 176, 179
Bartl, Alfred 174
Basnett, Susan 249
Bechtel, Hans-Dieter 143
Becke-Goehring, Margot 50, 273
Becken, Sigrid 169, 179, 186
Beckmann, Joachim 135
Beckmann, Peter 76, 123
Behler, Gabriele 290
Bender, Helmut 172
Benz, Walter 171
Berg, Alexander 93, 104
Bessenrodt, Christine 174
Betten, Dieter 172, 177
Beutelspacher, Albrecht 165, 175, 178–181, 183–185
Beyerhaus, Gisbert 57
Beyermann, Klaus 73
Bieber, Margarete 190

Birkenhake, Christina 187
Birkle, Carmen 240
Bock, Giesela 10
Boff, Leonardo 133
Böge-Becken, Sigrid 169, 179, 186
Bol, Renate 198
Bondeli, Julie 193
Bondi, Jonas 19
Brandenburger, Egon 142
Brandt, Karl 93
Brandt, Willy 154
Braun, Dietrich 132
Braun, Herbert 129, 132–134, 138–143
Breitsprecher, Siegfried 177
Brembs, Dieter 125
Breuning, Christel 70 f.
Bröcker, Ludwig 177 f.
Brüggemann, Ursula 76
Bruhn, Karen 66
Brunetti, Therese 125
Brunn, Walter von 99
Buddenbrock-Hettersdorf, Wolfgang von 53, 58 f., 116
Buekenhout, Francis 179
Bühler, Wolfgang 177 f.

Caemmerer, Hanna von 168, 186
Cameron, Peter 179
Cardenal, Ernesto 133
Cofman, Judita 13, 48, 54, 165–187
Cohen, Hermann 284
Constantinescu, Florin 177
Corbas, Vassili 169
Crenshaw, Kimberlé 208

Crüsemann, Frank 148
Crüsemann, Marlene 158, 162

Dahl, Doris 75
Dembowski, Peter 169, 171–175, 179f.
Deuring, Max 171
Diehl, Ursula 37
Diepgen, Paul 13, 47, 53, 85, 88, 90–94, 97–101, 104–107
Dix, Otto 114
Dizdar, Dilek 243
Doerk, Klaus 178
Dopheide, Sabine 39
Dorn, Emmi 47, 55, 58–61, 63
Dreyer, Mechthild 238, 258, 275–287, 295, 297f.

Eckert, Eugen 133f., 152
Eder, Hilde 76
Eickstedt, Egon von 56f.
Eißner, Dagmar 238, 258, 273, 275
Engel, Ole 210
Engelwald, Kurt 114
Erdmann, Rhoda 94f.
Erichsen, Hans-Uwe 289
Ettlinger, Elisabeth 195
Ewigleben, Cornelia 200

Falkenburger, Frédéric 57
Federici, Eleonora 249
Fery, Rita 39
Fiederling, Franz 121
Fischer, Bernd 169
Fischer, Hermann 140
Fleischer, Robert 196, 198
Fless, Friederike 202
Flotow, Louise von 249
Freise, Dorothea 113
Freitag, Eberhard 182
Freud, Sigmund 134
Freund, Frau 184
Friedrich, Adolf 61
Fromm, Erich 134, 136
Fuhr, Elsbeth 39
Funke, Gerhard 72
Füssel, Kuno 148

Gaisch, Martina 212
Gahn, Renate 44, 78, 225, 239
Gäbler, Änne 77
Gerhard, Ute 10
Gerstein, Hannelore 37, 42
Giersberg, Hermann 58
Gilbrin, Brunhilde 71f.
Giron, Irène 235
Gisbert, Elise 48
Goddard, Barbara 249
Gosteli, Marthe 192
Göttelmann, Karl 22
Gottlieb, Bernward Josef 93, 100, 105
Gottsched, Louise 234
Gottschow, Albert 118f.
Grawitz, Ernst Robert 93
Gries, Frau 40
Grimm, Günter 196
Gruber, Georg Benno 105
Gundlach, Rolf 198f.
Güttler, Silke 222

Ha, Kien Nghi 210f.
Haberlin, Dr. 98
Haccius, Barbara 13, 47, 53, 55, 111–127
Haccius, Irmgard 13, 47f., 55, 111–127
Haccius, Konrad Georg Felix 111
Haeny, Gerhard 195
Haffner, Eugen 20f.
Hafner, Robert 177f.
Häfner, Klaus 126
Hahn, Ferdinand 133, 140f.
Hamburger, Franz 282, 285
Hämmerlein, Annemarie 70
Hampe, Asta 53
Hansen-Schirra, Silvia 243
Hartung, Lisa 187
Hassler, Dr. 98
Hausner, Gerlinde 124
Heidemann, Ingeborg 278
Heineken, Hermann 169
Heinigk, Elisabeth 39
Heischkel, Johanna Martha Elsa 86
Heischkel, Paul Albert Friedrich Konrad 86

Personenregister

Heischkel-Artelt, Edith 13, 47, 50, 52f., 85–109
Held, Dieter 178
Henze, Dagmar 131
Hering, Christoph 169, 174f.
Herrmann, Magdalena 25
Herzer, Armin 177, 179f., 184
Heubner, Wolfgang 92
Hildebrandt, Stefan 177
Hilgner, Isolde 47f.
Himmler, Heinrich 100, 105
Hirzebruch, Friedrich 185
Hoffmann, Brigitte 39
Hoffmann, Erich 99
Höfgen, Johanna Martha Elsa 86
Höhn, Karl 120
Hölz, Günther 178
Hoppe, Brigitte 107
Horst, Friedrich 147
Hughes, Daniel R. 169, 172f.
Huppert, Bertram 177–179, 182

Indest, Helmut 115
Indest, Margit 115

Jaeckel, Willy 113
Janischowski, Lucian 40
Janssen, Claudia 131, 147f., 159, 162f.
Jettmar, Karl 62
Johnson, Norman Lloyd 180
Jónsson, Wilbur Jacob 172
Jucker, Hans 195f.
Junkers, Wilhelm 177f.

Kallaher, Michael Joseph 175
Kalliwoda, Friedrich Wilhelm 125
Kalliwoda, Johann Wenzel 125f.
Kalliwoda, Wilhelm 125f.
Kalmbach, Gudrun 177, 186
Kamlah, Ehrhard 140
Kappe, Luise-Charlotte 169, 186
Kappe, Wolfgang 169
Karrenberg, Elke 286
Karzel, Helmut 169
Kaufmann, Margrit E. 306
Kaufmann-Heinimann, Annemarie 196

Kegler, Jürgen 148
Keller Jakob 21
Kessler, Rainer 133, 148f., 159
Ketteler, Wilhelm Emmanuel 19
Kimberley, Marion Elizabeth 186
Kippenberg, Hans G. 148
Kißener, Michael 8, 54
Klein(-Neugebauer), Elisabeth 131
Klein, Günter 140–142
Klein, Luise 13, 129–163
Klein, Martin 131
Klein, Rudolf (jun.) 131
Klein, Rudolf (sen.) 131
Klüppelberg, Claudia 187
Kohl, Helmut 139, 179
Kokoschka, Oskar 114
Konder, Peter Paul 177
König, Günter 122
Kortendiek, Beate 244, 247f.
Kowalski, Ursula 103
Kozić, Lujza 166
Kraepelin, Emil 89
Krausch, Georg 285, 294
Kreutz-Gers, Waltraud 67, 81, 275, 277, 288–298
Kroth, Brigitte 43
Krug, Helene 87
Kuhlo, U. 98
Kuhn, Anette 10
Kümmel, Werner Friedrich 93, 105

Lange, Barbara 67
Laubert, Manfred 56
Lauderbach, Sabine 8
Lefèvre-Percsy, Christiane 186
Leibundgut(-Maye), Annalis 13, 189–203
Leibundgut, Claire 191
Leibundgut, Walter 191
Leicher, Hans 72
Lenz, Hanfried 167
Lessing, Eckhard 140
Lewin, Wolfgang 181
Lombardo-Radice, Lucio 167f.
Lorenz, Rudolf 137
Lorenz, Werner 70
Lott, Jürgen 154

Lücking, Ursula 42
Lühr, Maria 121
Lukácová, Mária 187
Lüneburg, Heinz 169, 171 f., 177, 180

Makarska, Renata 241
Matter-Seibel, Sabina 14, 237–241, 244 f.
Marker, Karl 254
Mann, Gunther 106
Menger, Luise-Charlotte 169, 186
Merkel, Angela 295
Mettler, Ruth 36 f.
Meusel, Hermann 113
Meyer, Edith Sabine 22, 25
Mezger, Manfred 129, 144
Michaelis, Jörg 253, 285
Michel, Stephan Karl 20
Mislin, Hans 59 f.
Möller, Christina 209
Moufang, Ruth 170 f, 186
Mühlmann, Wilhelm 34 f., 62
Müller, Ernst Wilhelm 61 f.

Naujocks, Rudolf 102
Netke, Elise 113
Neugarten, Elsa 25
Neugebauer, Elisabeth 131
Neumann, Hanna 168, 186
Noether, Emmy 174, 186, 190

Oeffler, Hans-Joachim 154
Oppenheim, Simona 43
Ostrom, Theodore G. 169, 173, 175
Otto, Gert 129, 136, 140, 144, 148, 154

Paletschek, Sylvia 63
Panella, Gianfranco 167 f.
Paul, Silke 222, 225, 242
Pfau, Ruth 40
Pfeiffer, Günter 37
Pfister, Albrecht 183
Pickert, Günter 171, 180, 185
Pieper-Seier, Irene 186
Pinkwart, Andreas 290
Plummer, Patricia 240
Posselmann, Karl 229

Prvanović, Mileva 166, 186
Prieß-Crampe, Sibylla 186
Prinz, Anni 77
Prüll, Livia 8
Prohaska, Olaf 180
Pross, Helge 42

Rath, Gernot 93, 104
Rebenich, Stefan 190
Reich-Ranicki, Marcel 279
Reiling, Netty 22
Reiter, Josef 201, 276
Rettig, Alice 98
Richter, Caroline 209
Ringwald-Meyer, Edith Sabine 22, 25
Risler, Helmut 60
Ritschl, Dietrich 140 f.
Roesing, Bernhard 56
Rohrbach, Hans 120
Rosati, Luigi Antonio 169
Rosner, Edwin 93, 105
Rust, Bernhard 29

Saiki, Haruo 149
Salzmann, Helmut R. 169, 171–173, 177, 185
Saupe, Erich 88
Sauter, Gerhard 140 f.
Scheidt, Walter 57
Scherf, Ulrike 161
Schinzinger, Francesca 47, 53
Schlegel-Schelling, Caroline 234
Schlette, Annemarie 186
Schmid, Josef 31–33
Schmidt, Uwe 285
Schmidtmann, Margarete 47 f.
Schmitt, Hilde 76
Schmittlein, Raymond 235
Schneider, Peter 73, 135 f., 139, 141
Scholz, Götz 281, 286
Schottroff, Daniel 132
Schottroff, Luise 13, 129–163
Schottroff, Willy 131 f., 147 f., 154 f., 158
Schramm, Edmund 235
Schröder, Gerhard 262
Schultheiß, Maria Barbara 19

Personenregister

Schultze, Bernhard 122
Schulz, Hermann 148
Schwarz, Berthold 75
Schwidetzky-Roesing, Ilse 47, 53, 56–58, 61
Seghers, Anna 22
Segre, Beniamino 167–169
Shakespeare, William 234
Sieber, Cornelia 241
Sigerist, Henry Ernest 91
Simon, Erika 190, 197
Simon, Sherry 249
Sölle, Dorothee 130, 144–146, 152, 156
Spies, Bernhard 285
Spencer Yaqub, Jill D. 186
Sperner, Emanuel 170, 172, 180
Springe, Christa 154
Stegemann, Ekkehard W. 148
Stegemann, Wolfgang 147, 148, 150
Steiger, Hildegard 115
Steinhöfel, C. 70
Steinhöfel, W. 70
Steinkötter, Maria Margarete 41
Stopp, Klaus 117, 123
Strambach, Karl 177, 179, 185
Sudhoff, Karl 89–91, 102
Sulzmann, Erika 55, 60–62
Szagunn, Ilse 96

Thiepold, Wiltrud 39
Thimm, Lea 96
Thimme, Hans 135
Tieck, Dorothea 234
Tieck, Ludwig 234
Tillich, Paul 146
Top, Max 117
Trebels, Walter 177 f.
Troll, Wilhelm 53 f., 112 f., 116–118, 120, 123

Unkelbach, Harald 179
Usteri, Leonhard 193

Vahlen, Reinhard 115
Venzlaff, Helga 47
Vetter, Hermann 37
Vogel, Bernhard 141 f.
Vogel, Stefan 117, 123
Voit, Kurt 85
Volz, Hermann 124

Wagner, Ascher Otto 169, 173
Wagner, Ludwig 20 f.
Weber, Angelika 244
Weber, Hans 116 f., 120
Weber, Otto 132
Weichelt, Käthe 41
Weickart, Eva 224
Weinmann, Sidonie 25
Weiss, Ysette 187
Wendt, Heike 41 f.
Wesenberg, Burkhard 197
Wiarda, Jan-Martin 299–301
Winau, Rolf 106
Winckelmann, Johann Joachim 193
Wind, Renate 152
Windelberg, Dirk 177
Winterfeldt-Contag, Victoria von 47, 117
Woltner, Margarete 47, 52 f., 55
Worbs, Erika 238
Würbach, Hildegard 115

Zappa, Guido 169
Zeiss, Heinz 97
Zimmermann, Ruben 161
Zink, Jörg 155
Zoffmann, Akos 166
Zoffmann, Lujza 166
Zöllner, Jürgen E. 252, 273, 275
Zulauf, Christel 70 f.
Zulauf, Hugo 71